中國戲曲發展簡史

廖奔、劉彥君 著

五南圖書出版公司 印行

目　錄

第三編　明代諸聲腔發展

第四編　清代地方戲繁興

第一編
戲曲的起源與成熟

第一章　戲曲的起源

從發生學的角度去追溯戲劇的起源，我們可以一直追尋到原始人類部落裡的宗教儀式歌舞。一般認為，戲劇源於模仿，當原始人類部族處於初級階段，還不能夠創造文字、音樂和詩歌的時候，他們已經開始創作建立在模仿基礎上的原始啞劇和儀式舞蹈了。模仿的動機從屬於原始宗教意識，例如交感巫術觀念使原始人類相信模仿活動能夠導致其自身命運的改變。這種認識和實踐的結果導致了原始戲劇形態的誕生。

在自然神崇拜、祖先崇拜、英雄崇拜基礎上建立起來的祭祀儀式歌舞表演，由於其中存在的擬態性與象徵性因素，具備了一定的戲劇特徵，儘管這些特徵十分模糊、原始、薄弱，但它們中一些行為模仿程度較大的節目，可以被視作中國原始戲劇表演的實例而進入我們論述的視野，例如儺祭表演、《九歌》巫儀等等。帶有宗教圖騰色彩的原始祭祀樂舞，啟迪了人們的戲劇觀念。當這種樂舞的宗教巫術性質日趨淡化，以人為中心的娛樂審美觀逐漸滋長後，就向純表演性的初級戲劇靠近了。

然而與古希臘戲劇直接誕生於祭祀活動不同，混雜於宗教儀式裡的中華原始戲劇與後來兩宋時期的成熟戲曲之間還有著漫長的歷程。但它施加影響於世俗、平易而較為簡陋的戲劇樣式——漢唐優戲和歌舞戲作為過渡。優戲與歌舞戲表演吸收了原始戲劇的營養成份，其目的則從為宗教服務轉變成為人君和貴族服務。這種初級戲劇表演成為中古以前的一項重要社會娛樂活動，歷經漢唐，生生不息，伴隨著古代社會走過了悠久的歷程。

〔重點提示〕
戲劇起源於擬態和象徵性表演。

第一節　原始戲劇形態

混沌初開，天荒地老，原野廣袤，林木蔥鬱。在岩壑的坪壩間，在荒原的厚土上，我們忽然聽到了亢奮的鼓聲，聽到了用足踏出的有力節拍，伴隨著一陣陣充滿生命力的粗獷吼叫——我們知道，那最初的人類戲劇曙光，就在這種原始生命狀態中升起了。

人類戲劇起源於人類文明的初級階段，即來自原始人類的藝術性創造，儘管這種創造最初可能並不具備藝術的自覺，而是出於宗教信仰的目的。這種原始戲劇形態在人類的古老文化中曾經普遍地發生，但是迄今只有三種原始戲劇在未明顯受到外來文化影響的狀態下，自在地發展到成熟的戲劇樣式，從而在歷史背景上呈現出從原始狀態到成熟形態的清晰脈絡，這就是古希臘戲劇、古印度梵劇和中國戲曲。因而，我們在論述中國戲曲起源時，必然要追溯到它古遠的源頭：原始戲劇階段。

一、儀式擬態

戲劇起源於人類對於自然物以及自身行為的行動性或象徵性模仿，用專業概念來定義就是：戲劇起源於擬態和象徵性表演。在這種模仿行為裡，模仿者成為或部分成為角色而不再完全是其自身，其行動受到被模仿者行為方式的限制。站在這個認識基點上來觀察戲劇的發生，我們必然會追溯到人類最初尚未最終脫離動物性時期的遊戲和模仿天性，今天對於幼畜模仿成畜捕食行為以及對於靈長類動物具有更多模仿能力的觀察，可以證實人類最初所具備的這種天性。

1. 交感巫儀模仿

　　原始人常常通過模仿狩獵與戰爭的行為，來求取狩獵和戰爭的成功，其模仿過程貫穿著行為模擬和帶有強烈節奏的儀式歌舞表演。這就是交感巫儀模仿，一種建立在原始宗教信仰上的，試圖通過儀式來操縱「靈」、控制自然的巫術表演方式。由於其中出現了擬態形式，這類經常性和有目的性的扮飾活動，可以被視為原始戲劇的雛形。今天我們在包括中國在內的世界各地的史前岩畫裡，可以看到很多這類初級擬態和象徵性表演。

　　雲南省滄源縣發現的新石器至青銅器時代的岩畫中，有著生動的戰爭模擬表演，許多人持劍舞盾，或手執弓箭，按照一定的節拍作出節律性的動作。[1]廣西壯族自治區寧明縣明江岸邊崖壁上發現的戰國時代花山岩畫中，也有眾多形體動作一致的人物，在按照同一節拍進行儀式舞蹈。[2]這些表演有一個共同的主題，即通過擬態動作來完成儀式，實現結果。

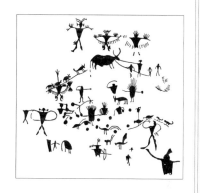

圖1　雲南滄源新石器至青銅
器時代岩畫巫儀擬獸圖

　　很明顯，由交感巫術意識出發而實施的模仿行為，並非出於審美的動機，甚至也不是直接出於實用的動機，而是一種純粹的宗教與信仰行為，是原始人試圖抗爭命運並尋求解脫方式的精神實踐行動，因而它與審美意義上的戲劇觀念還遠遠不可同日而語，後者的出現仍須經歷一個由宗教目的向審美目的轉化的漫長過程。

[1]參見汪寧生：《雲南滄源岩畫的發現與研究》，文物出版社，1985年版。
[2]參見廣西少數民族社會歷史調查組編：《花山岩畫資料集》，廣西民族出版社，1963年版。

2. 圖騰擬態

中華先民進入父系社會的後期，氏族部落間連續爆發大的戰爭，由黃帝所統率的氏族逐漸統一了中原，產生了後世文字可以追溯到的比較可信的歷史，摻雜於宗教祭祀儀式中的原始扮飾表演記載也就史不絕書了，其典型形象特徵就是類比鳥獸徵貌。

史書裡有著眾多的有關記載，例如《呂氏春秋·仲夏紀·古樂》說：「帝嚳乃令人抃，或鼓鞈、擊鐘磬、吹苓、展管籥。因令鳳鳥、天翟舞之。」擊鼓吹管作爲伴奏，由人裝扮成「鳳鳥」來舞蹈。《尚書·虞書·舜典》也說：「夔曰：於，予擊石拊石，百獸率舞。」擊打石頭伴奏，裝扮成百獸進行舞蹈。這些都是反映先民圖騰崇拜意識的擬態表演。

今天在一些上古岩畫、陶器、銅器上看到的鳥獸扮飾，伴隨著有節律的人體動作形象，應該是這類表演的反映。滄源岩畫中有一幅獸形扮飾儀式圖，面積約爲1.1×1.1米，繪有很多頭戴羽毛頭飾、肩飾、肘飾、膝飾的人物，有的還用雙臂張開身上的大羽毛披風，所扮飾的應該是鳥形圖騰。又有兩個身體呈長方形的人物，頭部繪有直立毛髮，所扮飾的應該是獸形或神怪一類形象。青海省大通縣上孫家寨出土的新石器時代彩陶盆，上面繪有5個飾以鳥羽的人物在連臂舞蹈，[①]雲南省晉寧縣石寨山出土的銅鑼鑼面繪有配劍酋長1人，以鳥羽作頭飾和衣飾、手執羽幡人物22人，結隊舞蹈，[②]其表演都屬於相同性質。而青銅

圖2　雲南晉寧石寨山銅鑼鑼面鳥形扮飾儀式繪刻

①青海省文物管理處考古隊：《青海大通縣上孫家寨出土的舞蹈紋彩陶盆》，《文物》1978年第3期。

②雲南省博物館：《雲南晉寧石寨山古墓群發掘報告》，文物出版社，1995年版。

器上常常見到的獸面饕餮形象，以及一些獸形面具，則有可能被用於這類圖騰祭祀裝扮過程中。例如河南省禹縣出土一具西周時期青銅獸形面具，高15釐米，寬18釐米，面積約等同於常人面部，眼睛中部留孔供配者觀視，另有小孔四對供穿繩固定面具，說明它是供人佩戴使用的。[1]

3. 驅儺仿生

擬獸扮飾的儀式表演在周代的遺留體現在驅儺活動中。儺產生於原始人類驅除災疫之「靈」的心理要求，由原始氏族部落戰爭的現實映像所啓發而形成的以神驅鬼或以惡逐惡的觀念，是原始人類萌發趕鬼或驅儺意識的基礎。我們在周代驅儺儀式的文字記載中可以看到其具象的扮飾表演：「方相氏掌蒙熊皮，黃金四目，玄衣朱裳，執戈揚盾，帥百吏而時儺，以索室毆疫。」[2]頭部扮爲熊形的方相氏，揮舞兵器，搜索室屋，不斷地作出驅趕毆打的模擬動作，用以象徵對於魑魅魍魎各類鬼怪的鎮辟和驅逐。這種表演有著固定的裝扮形象，一定的程式化擬態動作，以及與人們的想像相結合的戲劇情境和最終結局，具備了初步的戲劇框架，較之上述體現圖騰觀念的純粹擬獸裝扮表演，更加接近戲劇形態。

1953年於山東省沂南縣北寨村發掘的東漢墓中有一幅完整的石刻大儺圖，作爲古人驅儺活動的形象圖景而足資參考。[3]該墓分前、中、後三個墓室，大儺圖刻於前墓室北壁上面的橫額上，共繪刻狀貌怪異的神人鬼物36個，神人分別作追趕、驅捉和齧食狀，鬼物作逃避掙扎狀。儘管圖繪筆法誇張，神怪形象狀摹的是人們的奇異想像，與現實驅儺表演有很大距離，但我們卻可以據以揣測到表演的大致情形，其場面一定也是同樣生動而具有戲劇性。

儺祭的主角是方相氏，《周禮·夏官司馬》謂周朝設置有

①參見《中國戲曲志·河南卷》彩版，文化藝術出版社，1995年版。

②《周禮·夏官司馬》。

③參見曾昭燏等：《沂南古畫像石墓發掘報告》，文化部文物管理局，1956年版。

「方相氏狂夫四人」。方相氏的作用有二，一是爲人們在生活居處區逐疫，保障人世的安全不受侵擾；一是於發喪前墳墓裡驅除惡鬼，保障冥世的安全也不受侵擾。自然，方相氏在發喪時的裝扮和表演應該與「索室逐疫」時相類，也具有戲劇擬態性。

　　方相氏的裝扮爲蒙熊皮，上開四孔爲四目，身穿黑衣紅褲，一手持戈，一手持盾，是一凶神惡煞形象。它的形象，在漢代文物裡有著生動刻繪。山東省沂南縣北寨村東漢墓前室北壁正中室門支柱上，有一個熊首神物，面目猙獰，四肢各執箭戟，頭支立弓搭箭，腹下立一個盾牌。後室靠北壁的承過梁的隔牆東西兩側，也各有一個熊首神物，或張巨口露利齒，手足並舞，或手揚板斧作砍斫狀。

　　原始擬獸表演發展到儺祭儀式，可以說最初級的原始戲劇已經產生，它成爲後來巫覡擬神（人）扮飾和再後來優人表演的先聲，爲之提供了借鑒和思維基礎。同時，作爲人類的一種戲劇經驗，它長期存在於後世的各類表演之中。漢魏六朝百戲裡的鳥獸假形扮飾內容之多、形式之成熟當然是對於前代繼承的結果。邊緣文化區域更是將這種表演形態牢固地保存下去，今天在西南少數民族地區仍舊能夠看到許多帶有遠古圖騰氣息的節令儀式性擬獸扮演，例如彝族、白族、哈尼族、布朗族、苦聰族的祭龍儀式，彝族的跳虎節，壯族的螞（蛙）節，壯族、侗族、土家族、瑤族、仡佬族、苗族、納西族、哈尼族的敬牛節或牛舞等，雲南納西族的摩梭人的「打跳十二像」則在表演中扮出熊、虎、獅、象、狗、兔、鼠、雁、雞、蛇、蛙、蛤蟆等十二種動物。另外，藏族在每年一度的雪頓節開幕儀式裡裝扮犛牛的表演也與此相類，當然藏族文化史有其獨立的發展軌跡。我們是否可以把這些擬獸表演理解爲原始戲劇的遺存？

二、人化擬神

　　隨著原始圖騰觀念的退化和人為神明意識的抬頭，原始擬獸表演逐漸發展為鬼神祭祀人神交接活動中的擬神扮飾。這個過程在儺祭中已經出現，但儺祭之神仍為獸狀圖騰形象，以後人們漸漸不滿意於此，而開始按照自己的形貌來塑造神明，於是，人格化的神靈就出現了。在與神明相溝通的努力中，從業者——巫成為神明情態的模仿者，人化的擬神戲劇因素就從巫的摹態儀式中產生出來。

　　巫是在長期的自然神崇拜、圖騰崇拜和祖先崇拜祭祀過程中，逐漸產生出來的專職組織者和執行者，他們行使溝通天人際遇的職責，具備代天神示喻的功能。甲骨文中的「巫」字寫作「⼯」，其上面一橫為天，下面一橫為地，加上左右兩個豎道又表示自然寰宇，意為巫是溝通天地寰宇的人。巫在舉行祭祀活動時，要進行迎神、降神、祈神和娛神的儀式表演，這些表演具有擬態性和歌舞性。所以東漢許慎在《說文解字》中釋「巫」曰：「女能事無形，以舞降神者也。」

　　巫通過祈求殷請，以及娛情歌舞而招致神靈下降，下來的神靈依附於巫的體內，此時巫就成為神的代理，他不再是他自身而成為他所模仿的神明，像神那樣行動與發言，而把自我隱藏起來，就像戲劇演員進入角色一樣。

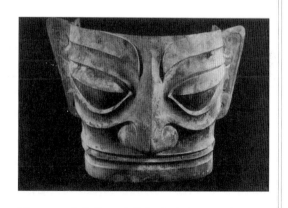

圖3　四川廣漢三星堆殷商青銅巫面像

〔重點提示〕

　　巫是在長期的自然神崇拜、圖騰崇拜和祖先崇拜祭祀過程中，逐漸產生出來的專職組織者和執行者，他們行使溝通天人際遇的職責，具備代天神示喻的功能。

商人好鬼，巫風熾盛，當時的巫儀發展出濃郁的歌舞娛樂功能，《尚書·商書·伊訓》說：「恆舞於宮，酣歌於室，時謂巫風。」這反映了商代巫祭已經具備明顯的世俗化傾向，成為一種為人所喜於從事的娛樂表演。

周代在傳統巫祭活動的基礎上，根據王權需要，結合節氣承代、氣候順逆和農事豐歉等農耕文化基本因子，主要形成三種官方主持的祭儀活動：祈求農事豐稔的臘祭、驅邪避疫的儺祭和求雨的雩祭。其中儺祭的驅儺過程最具有戲劇性，並且形成了專門的巫職方相氏，上面已經提到了。下面介紹一些著名的原始祭祀表演。

1. 雩祭

雩祭是一種祈雨的儀式，由女巫擔任主角。《周禮·春官宗伯》曰：「女巫……旱嘆則舞雩。」周朝廷則設司巫官職，由其掌握全國性的雩祭，所謂「司巫掌群巫之政令。若國大旱，則帥巫而舞雩」。女巫的本質使她在祭祀活動中一定要做裝神的擬態表演，因此雩祭裡也應該帶有一定的戲劇成份。當然，雩祭的目的在於「以舞降神」以祈雨，其中歌舞媚神的成份比較大，它出現的時間則是農業文明興起之後。

2. 臘祭

臘祭為年終舉行的報答對人類有功的神明的祭祀，文獻裡提到周代天子舉行的臘祭共祭祀八種神：先嗇（神農）、司嗇（后稷）、農（田神）、郵表（阡陌神）、貓虎、坊（田壟神）、水庸（水渠神）、昆蟲。[①]這八種神明都與農業生產生死攸關（其中的貓虎神能驅逐毀食莊稼的田鼠和野豬），很明顯，這是典型的農耕時代的祭祀活動。其中，圖騰神與人神混雜，體現了過渡時期的信仰狀貌。

臘祭裡的八位神明都應該由人裝扮。巫師們裝扮成各類

①《禮記·郊特牲》。

神明的形貌，同時作出對這些神明神態動作的模擬，再以神明的口吻說話，就具有相當的戲劇性了。如果再為了某種逼真或活躍氣氛的目的添加一些必要的表演，其中的觀賞性因素就會更濃。事實上這種從祭儀向戲劇表演的靠攏確實發生了。根據文獻記載，臘祭在春秋時期的民間已經演變為一種盛大的民俗活動。每年年終，百姓們結束了全年的勞作，鬆下心來，要舉辦祭祀慶祝活動，屆時總是舉國歡慶、情緒熱烈。孔子的弟子子貢（賜）在魯國曾看到了臘祭的表演，說是人們情緒熱烈，「一國之人皆若狂」[①]。

3. 葛天氏之樂

先秦時代還有一種與臘祭十分近似的，反映農耕時期人類精神面貌的表演活動——「葛天氏之樂」。《呂氏春秋·仲夏記·古樂》曰：「葛天氏之樂，三人操牛尾，投足以歌八闋。」葛天氏為傳說中的遠古帝號，其時代在伏羲之前，也應該是一個中原地區的原始氏族。八闋內容，一曰載民，歌頌人類始祖；二曰玄鳥，歌頌春的使者燕子；三曰遂草木，乞告田地裡不要生長野草樹木；四曰奮五穀，祝禱五穀豐登；五曰敬天常，表示對天的意志的敬畏；六曰建帝功，歌頌帝王的業績；七曰依地德，希望倚重大地的恩惠；八曰總禽獸之極，幻想讓百禽百獸俱聽命於人類。這當然是一種歌舞表演，但我們由原始歌舞普遍帶有宗教儀式意義的認識可以推導出，它也具備象徵表演的因素，由其內容又可看出它擁有一定的敘事痕跡，所以不能排除其中的擬態成份。

4. 《九歌》祭儀

地處沅、湘之間的三苗文化區域裡，由於偏離中原文化的主體，沒有受到太多的理性干擾，其巫俗保留了更多原始而質樸的風貌，從而，其中的原始戲劇得以發展到被儀式允許的盡

① 《孔子家語·觀鄉》。

可能完善的程度，這就是《九歌》所顯現出來的文化內涵。

《九歌》為楚國民間祭祀自然神的巫儀歌詞，其中透示了當地巫祭表演的情況。《九歌》一共十一章，前七章每章為迎取一兩位神靈的歌詞，一共祭祀八位神靈，他們分別是尊貴的天神（東皇太一）、雲神（雲中君）、湘水配偶神（湘君、湘夫人）、掌握壽命的神（大司命）、掌握生育的神（少司命）、太陽神（東君）、河神（河伯）和山神（山鬼），然後有祭悼戰士亡靈一章，最後一章是送神曲。從歌詞可以看出，祭祀表演的場面很大，上場人物很多，身穿豔麗的服裝，手拿香花瑤草，使用了眾多的樂器，如鼓、瑟、竽、簫、鐘、篪等，喧囂熱鬧。

《九歌》中祭祀的自然神，其裝扮已經完全具備了人的衣飾形貌，例如雲中君為「龍駕兮帝服」、「華采衣兮若英」；大司命為「靈衣兮被被，玉佩兮陸離」；湘君是「美要眇兮宜修」；山鬼是「若有人兮山之阿，被薜荔兮帶女蘿。既含睇兮又宜笑，子慕予兮善窈窕」等等。其中神明的人格化和個體化，使得巫儀扮飾朝向特徵和個性的方向發展。而表演過程中神靈的歌唱幾乎全部用代言體，這是更值得注意的地方，如《大司命》：

> 廣開兮天門，紛吾乘兮玄雲。
> 令飄風兮先驅，使凍雨兮灑塵。
> ············
> 紛總總兮九州，何壽夭兮在予？
> ············
> 吾與君兮齊速，導帝之兮九坑。

一陰兮一陽，眾莫知兮余所為。

∴∴∴∴∴∴∴∴

詠唱這些具備相當長度的代言體歌詞的同時，需要裝扮者的擬神表演也佔據相同的時間長度，於是夾雜於迎神、祈神過程中的戲劇扮飾就擁有了較大的空間跨度，它甚至接近了正規戲劇表演的時空概念「場」。這樣，祭神儀式中的巫師表演自然而然就向戲劇跨步了。

果然，《九歌》歌詞中所描述出來的神明，已經不再是那種神格鮮明、高高超絕於人類之上、享有無比神力、凜然不可侵犯而令人敬畏的非自然力量的化身，而大多具備了和人親近的、神態笑貌畢具的人的形象，其中多數還顯露出對人間的眷顧、愛憐的纏綿之思，例如其中充滿了這樣的詩

圖4　山東沂南北寨村東漢墓石刻虎形裝扮圖

句：「結桂枝兮延佇，羌愈思兮愁人。愁人兮奈何，願若今兮無虧。」「悲莫悲兮生別離，樂莫樂兮新相知。」「長太息兮將上，心低徊兮顧懷。」「日將暮兮悵忘歸，惟極浦兮寤懷。」「怨公子兮悵忘歸，君思我兮不得閒。」神的人格化與俗化，使巫師裝扮神明的表演與現世人生的距離拉近，使觀賞者體驗到了人類社會的經驗與情懷，戲劇的魅力已經從中展露了。

尤其值得提出的，是對作為湘水配偶神（湘君、湘夫人）的祭儀。其歌詞內容已經構成纏綿淒婉的愛情場景，其故

事則成為人生情態的再現，人物性格與情感變化脈絡更躍然紙上。

　　《九歌》祭儀裡由神的人格化與個體化所帶來的人世情懷，以及在此基礎上構築的戲劇情境，遠非臘祭一類巫祭裡崇高化、類型化的神格所能體現。《九歌》裡的神靈都是自然神，它們所產生的時代可以回溯到人類自然崇拜的古老階段，但神的過於人格化說明這種祭祀在戰國時代已經有了很大的民俗改變。儘管《九歌》表演仍然是未脫離巫祭祀式的擬態歌舞，離純粹戲劇還有距離，但它使我們看到了原始祭祀向戲劇靠攏的最大可能性。當祭儀中的表演繼續朝向獨立性邁進一步，儀式過程中的審美趨勢繼續朝主導地位發展一步，真正的戲劇就會出現。

三、史詩型祭祀樂舞

　　除巫覡扮飾以外，原始祭祀表演也發展出另外一種形式，就是廟堂祭祀樂舞——部族裡祭祖拜社、歌頌先人開闢之功的史詩型歌舞，它們同樣是包含有象徵和擬態表演成份的儀式，所不同的是：在內容上前者表現神話傳說，體現為天神信仰；後者表現歷史傳說，體現為祖先信仰與英雄信仰。在形式上前者以個體表現為主，後者以群體表現為主。在意象上前者以具象體現為主，後者以象徵體現為主。

1. 部族樂舞

　　傳說每一個氏族公社都有自己的部族樂舞，伏羲氏時為《扶來》，神農氏時為《扶持》，黃帝時為《咸池》，堯時為《大章》，舜時為《大韶》，[①]其內容跟氏族來源的神話傳說及部族的興旺史有關。

　　農耕時代的氏族社會逐步過渡到國家形式，人們的原始宗

①參見（唐）杜佑：《通典·樂一》。

教也漸漸向體現英雄崇拜的天帝信仰發展，這個變化在前面敘及的臘祭和「葛天氏之樂」所敬奉的神靈裡已經透示出來，於是，歌頌英雄業績的大型廟堂樂舞就產生了。一般認為第一個國家政權的確立者為夏禹，夏禹即位擔任了部落聯盟的大酋長以後，就命令皋陶為他創作了歌功頌德的樂舞《大夏》。[①]以後商、周開國之君都效法其事：商湯滅夏，命伊尹為之作《大濩》，周武王克商，命周公為之作《大武》。[②]周朝定鼎後，繼承了前代的宮廷樂舞，形成六代樂，在祭祀中分別使用。

　　這類表現重大歷史功績並作為神聖祭社儀式演出的廟堂樂舞，在審美傾向上追求的是場面的莊嚴與宏闊、氣勢的裹卷與吞吐、儀式的神秘與聖潔，因而不可能包含具體的敘事成份，但其中的象徵和擬態表演卻是不可缺少的。例如周代樂舞《大武》，其內容包括了周武王出師克商、掃平南疆、回師鎬京、封周公召公采邑分而治之、建立周朝的全過程，一共有六節。裡面有對武王威武形象的模擬，也有對戰鬥場面的象徵，是一場模仿武王伐紂歷史事件的演出。當然，其形式更多還是一種隊列舞蹈，仍舊帶有很強的儀式性，表演動作象徵性多於寫實性，由之造成舞蹈氣氛的濃郁，而戲劇氣氛則相對比較薄弱。從歌詞看，也基本沒有敘事成份，而以抒情為主。

　　《詩經·頌》裡面的商頌、周頌、魯頌，都是這一類廟堂樂舞的歌詞，從中可以看出，其抒情體的讚頌遠遠超過敘事體的描寫比例，因而表演中的擬態成份不會佔據很大比重，從這類廟堂樂舞中是不可能產生更多的戲劇因素的。

2. 宴饗樂舞

　　相較來說，當時的朝會樂舞和宴饗樂舞中史詩一類內容的表演，因為是作為娛樂而非用於祭祀，受到的限制較小，反而可能帶有更多的擬態和裝扮表演因素。這類樂舞的歌詞收在

①參見《呂氏春秋·仲夏記·古樂》。

②參見《呂氏春秋·仲夏記·古樂》。

《詩經》的大雅、小雅裡，其中有些是具備較多敘事因素的。

　　例如《詩經‧大雅‧生民》，共有八章七十二句，篇幅較長，描寫周人先祖后稷從出生到成長到發明稼穡到開創周民祭祀的種種神異經歷，可以看作華夏部族一部較詳細的英雄史詩：后稷之母姜嫄出祀郊禖之神，見上帝足印而踩之，心動而有孕，生下后稷。把他拋在狹巷中，牛羊都來餵他吃奶；拋在林子裡，又被砍伐木材的人帶回；拋在寒冰上，有大鳥來遮覆他。后稷長

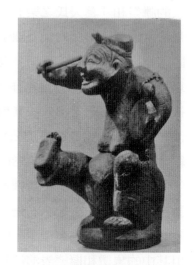

圖5　四川成都天回山東漢優人俑

到六七歲時，就喜歡種麥種瓜，成人後所植莊稼極其豐碩，他把優良品種送給人民，獲得豐收，於是用最好的食品來祭祀祖先。把這樣的內容用歌舞表演出來，如果沒有足夠的擬態與象徵動作，是不可想像的，而且，它比前述《詩經‧頌》所體現的廟堂歌舞內容具體、細緻得多，人物也更為個體化、特徵化，由演出的場所和目的決定，它的過程具備了更多的娛樂性而減弱了儀式性，因而可以想見其表演中戲劇性的增強。

　　當然，即使是日常宴饗樂舞的演出，也仍然受到禮的節制，不能夠更充分地發揮其娛樂功能，因此表演中戲劇性因素的增長就總是受到制約。以後，隨著王權政治的削弱，時代進入禮崩樂壞的戰國階段，宴樂就在進一步滿足貴族階層需要的基礎上迅速朝向戲劇性表演的方向發展了。

第二節　秦、漢、六朝優戲

　　秦漢立國，縱橫數千里，上下五百年，奠基了物質的和精神的漢民族大一統文化，從此中華文明進入一個新的歷史時期。中國戲劇也從與宗教儀式混雜的原始階段跨入了體現藝術價值和實現娛樂功能的初級階段。

一、倡優與優戲

　　當原始氏族公社為奴隸制取代以後，社會為滿足奴隸主娛樂生活的需要，逐漸形成歌舞奴隸與優戲奴隸的專門職業分工，這就是女樂與優人的出現。女樂係由女巫歌舞演化而來，周朝女巫在長期的舞覡求雨等祭祀過程中發展了舞蹈藝術和技能，轉為女樂所繼承，用於人世的宴樂表演。優人則由供人調笑戲弄的身體發育不足者——侏儒轉變而來。由於巫祭表演受到限制，其中的戲劇因素無法茁壯而出，巫的歌舞扮飾經驗就都為女樂和優人承襲與發揮。女樂與優人結合為一類表演型人物，稱作「倡優」，從事百戲演出，其中逐漸產生出了初級的戲劇形態。

　　先秦時期對倡優有許多不同的稱呼，如倡、俳、伶、侏儒、弄人等等。這些概念原本不太區分得開，總之他們都是通過表演來娛人的人物，其表演的內容以歌舞和戲弄調笑為主，過程中加以樂器伴奏。

　　倡優出現的時間，文獻追溯到夏朝。夏、商、周三代的傳說裡都出現了倡優的行蹤，但具體情形已經無法臆測。到了春秋戰國時期倡優已經成為各國國君的普遍愛好，優戲充斥了各諸侯國的宮廷。

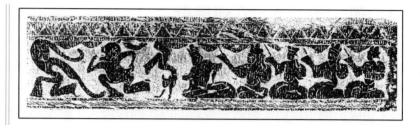

圖6 河南南陽漢墓倡優演出畫像石

　　秦代以前的優戲表演，戲劇化程度並不強，主要是通過便捷戲謔的語言，運用諧音、誇張、歸謬等手段處理談論素材，使之產生詼諧滑稽的效果，逗人發笑。例如楚國優孟扮飾已故丞相孫叔敖，達到了亂真的程度：

　　　　楚相孫叔敖……病且死，屬其子曰：「我死，汝必貧困。若往見優孟，言『我孫叔敖之子也』。」居數年，其子貧困，負薪，逢優孟，與言曰：「我孫叔敖子也。父且死時，屬我貧困，往見優孟。」優孟曰：「若無遠有所之。」即為孫叔敖衣冠，抵掌談語，歲餘，像孫叔敖，楚王左右不能別也。莊王置酒，優孟前為壽。莊王大驚，以為孫叔敖復生也，欲以為相。優孟曰：「請歸，與婦計之。三日而為相。」莊王許之。三日後，優孟復來。王曰：「婦言謂何？」孟曰：「婦言：慎無為楚相，不足為也。如孫叔敖之為楚相，盡忠為廉以治楚，楚王得以霸。今死，其子無立錐之地，貧困負薪，以自飲食。必如孫叔敖，不如自殺。」因歌曰：「山居耕田苦，難以得食。起而為吏：身貪鄙者餘財，不顧恥辱，身死家室富，又恐受賕，枉法為奸，觸大罪，身死而家滅，貪

吏安可為也！念為廉吏，奉法守職，竟死不敢為非，廉吏安可為也！楚相孫叔敖持廉至死，方今妻子窮困，負薪而食，不足為也！」於是莊王謝優孟，乃召孫叔敖子，封之寢丘四百戶，以奉其祀，後十世不絕。①

優孟身穿孫叔敖的衣冠，裝扮成他的模樣，言語行動都以對他的模仿為準，使得人們分辨不清究竟是否是孫叔敖復生，這種表演顯示了很高的模仿和表演才能。這是先秦優戲扮演的一個極好例子。不過，這次表演僅僅是對於某個人物日常生活動作的模擬，可以歸為原型模仿，但還缺乏戲劇情境與一定的情節設置，因而並不具備較完整的戲劇性。

倒是《左傳‧襄公二十八年》的一段描寫值得重視：「陳氏、鮑氏之圉人為優。慶氏之馬善驚，士皆釋甲束馬而飲酒，且觀優，至於魚里。」儘管文字仍不夠清晰，但其中透露出以下信息：一、民間有習常的優戲表演（即所謂野人之樂）；二、表演似乎像後世社火隊伍那樣交織於行進中；三、表演具有很大的藝術吸引力。只是表演的具體形式不明。

從一些史籍的記載來看，先秦倡優表演中也兼有歌舞，上引《史記‧滑稽列傳》所敘優孟模仿孫叔敖表演時就唱了一支歌曲。另外，從《國語‧晉語》所敘優施事蹟裡還可以看到優人表演連歌帶舞的情景。優施參與晉獻公之寵姬驪姬的陰謀，欲謀殺太子申生而擁立驪姬之子奚齊，因大臣里克有礙，前去威嚇利誘之，就在他的酒席上起舞，並唱了一首《暇豫之歌》：

① （漢）司馬遷：《史記‧滑稽列傳》。

暇豫之吾吾，不如鳥鳥。

人皆集於苑，己獨集於枯。

用以諷喻里克不要死心眼，而要識時務。歌詞在四言句式基礎上略微添加襯字，與《詩經》裡民歌形式接近，反映了當時優人歌曲的一般形態。從這裡我們知道了先秦優人是兼有歌唱和舞蹈的職能的。優舞的形式雖沒有透露，但在今存漢代畫像磚裡卻可以見到大量的形象。不過一般看來，優戲在這一階段還只處於低層次，滿足於調笑談諧與插科打諢的語言技巧展示，而不注重人物裝扮與行動模擬，與《九歌》一類的巫祭型原始戲劇還不能同日而語。

二、百戲結構

漢代優戲表演包含在百戲之中。百戲是伴隨著秦漢嶄新的封建經濟和文化高漲而興盛的新興表演藝術，它是漢代表演藝術的主體部分。百戲不是一種成形的、完整的、規範的藝術形式，而是混合了體育競技、雜技魔術、雜耍遊戲、歌舞裝扮諸種表演於一爐的大雜燴，一種「俳優歌舞雜奏」[①]。但是，它卻生動體現了漢代氣勢雄渾、兼收並蓄、包羅萬象的時代精神，成為中國表演史上的一代創舉。它的餘瀾直接波及了六朝文化，而它對於中國後世表演藝術各個分支的影響則意義更為深遠。

漢代的繪畫雕塑遺存，為我們保存了大量百戲演出的視覺形象，從中可以看到其內容極其豐富。僅以兩幅場面較為完整的百戲雕繪為例：

① （唐）杜佑：《通典》卷一四六。

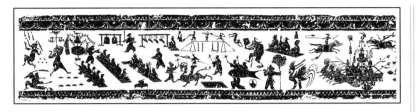

圖7　山東沂南北寨村東漢墓百戲畫像石

1. 山東省沂南縣北寨村東漢墓百戲畫像石演出項目：跳丸劍、擲倒、尋橦、跟掛、腹旋、高絙、馬技、戲龍、戲鳳、戲豹、戲魚、戲車、七盤舞、建鼓舞。從演藝人28人。伴奏樂器品類有：鐘、磬、鼓、鼗、排簫、豎笛、笙、瑟、塤。樂隊22人。全部場面共50人。[①]

2. 內蒙古自治區和林格爾市新店子村東漢墓彩繪百戲壁畫演出項目：跳丸、跳劍、擲倒、尋橦、跟掛、腹旋、舞輪、疊案、角抵（？）、歌舞小戲、建鼓舞。演員約16人。伴奏樂器品類不辨。樂隊約9人，另有觀賞者6人。全部場面共約31人。[②]

組成百戲的各個基本表演單位都是相對獨立的，彼此之間並沒有實質性的聯繫和制約。它們共同構成一個鬆散的聯盟來進行一場表演。隨便哪幾種成份湊在一起，或多或少，都可以進行演出。這也是漢代百戲文物組合表現為自流性、隨意性的原因。在百戲表演的場景中間，都包含有優戲和歌舞戲的演出。

三、角抵戲的戲劇性展開

漢代百戲中間，最具戲劇性的表演部分為角抵戲。角抵戲最初由格鬥競技發展而來，由於它具有矛盾對立的演出結構，

【重點提示】
　　組成百戲的各個基本表演單位都是相對獨立的，彼此之間並沒有實質性的聯繫和制約。它們共同構成一個鬆散的聯盟來進行一場表演。

① 參見曾昭燏等：《沂南古畫像石墓發掘報告》，文化部文物管理局，1956年版。
② 參見內蒙古自治區博物館文物工作隊：《和林格爾漢墓壁畫》，文物出版社，1978年版。

【重點提示】

《東海黃公》的形式已經不再爲儀式所局限，演出動機純粹爲了觀眾的審美娛樂，情節具備了一定的矛盾衝突，具有對立的雙方，發展脈絡呈現出一定的節奏性。

適宜於戲劇衝突的體現和展開，因而其表演實質逐漸轉移到戲劇體裁上來，發展爲具備一定情節結構和表演內容的小戲，成爲這一個時期中初級戲劇的主要代表。

圖8　河南密縣打虎亭村漢墓角抵壁畫

角抵戲最初是表現黃帝與蚩尤戰爭的模擬表演，後來被用於戰國時期的武備訓練，到了秦時，由於烽煙止息，就被納入優俳表演之中，成爲一個和平娛樂生活中的表演項目，而得到正式命名。漢代以後，角抵戲兩兩角力的矛盾對立形式被優戲採用，用以增加演出的戲劇性效果。

一個最典型的角抵戲例證是《東海黃公》。東晉葛洪《西京雜記》裡記載：

> 有東海人黃公，少時爲術能制蛇御虎，佩赤金刀，以絳繒束髮，立興雲霧，坐成山河。及衰老，氣力羸憊，飲酒過度，不能復行其術。秦末有白虎見於東海，黃公乃以赤刀往厭之，術既不行，遂爲虎所殺。三輔人俗用以爲戲，漢帝亦取以爲角抵之戲焉。

《東海黃公》具備了完整的故事情節：從黃公能念咒制服老虎起始，以黃公年老酗酒法術失靈而爲虎所殺結束，有兩個演員按照預定的情節發展進行表演，其中如果有對話一定是代言體。從而，它的演出已經滿足了戲劇最基本的要求：情節、演員、觀眾，成爲中國戲劇史上首次見於記錄的一場完整的初級戲劇表演。它的形式已經不再爲儀式所局限，演出動機純粹爲

了觀眾的審美娛樂，情節具備了一定的矛盾衝突，具有對立的雙方，發展脈絡呈現出一定的節奏性。這些都表明，漢代優戲已經開始從百戲雜耍表演裡超越出來，呈現出新鮮的風貌。

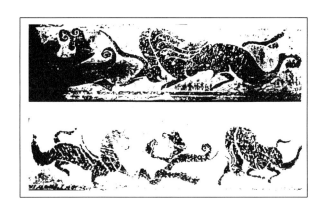

圖9　河南南陽漢代人獸相鬥畫像石

《東海黃公》不是當時僅見的完整戲劇表演，漢代角抵百戲中有一類歌舞小戲，都展示了類似的戲劇情節，雖然缺乏文獻記載，但在出土文物裡時常見到其形象。最具特點的是河南省滎陽縣河王水庫東漢墓出土的兩座陶樓上的彩畫。二樓形制一致，在兩座陶樓的前壁上各繪一幅色彩豔麗的男女表演圖。其一畫一位裸脊男優追逐戲弄一位舞女，女子迅疾逃避、踏盤騰躍、長袖翻飛。另一圖，兩人位置顛倒過來，舞女呼天搶地、飛身相撲，男優則倉皇回顧、踉蹌奔逃。很明顯，這兩幅圖景展現了一個簡單的人世故事，具備了一定的衝突，其結構接近於《東海黃公》，有起始有結局，按照一個事先約定的線索發展。這顯然是從世俗生活裡提取情節的歌舞小戲表演，當然其中吸收了盤舞的成份。與之相類，內蒙古和林格爾漢墓百戲壁畫裡有一幅舞女揚袖奔逐、男優逃避的場面，河南南陽漢

【重點提示】

另外一條戲劇發展的路徑，就是帝王御駕前面一些寵優弄臣的活動，相對於夾雜在正式百戲裡的表演來說，更加具備獨立藝術的品格，也許更能對戲劇的發展作出貢獻。

① 參見楊公驥：《西漢歌舞劇巾舞〈公莫舞〉的句讀和研究》，《中華文史論叢》1986年第1期；姚小鷗：《〈巾舞歌詞〉校釋》，《文獻》1998年第4期。

代百戲畫像石裡有舞女男優對舞的圖景。這些表演都帶有角抵戲的痕跡，但在矛盾對立面的設置方面有所演進：變男子相鬥或人獸相鬥為男女對立，這就為表現內容向世俗化發展奠定了基礎，同時又在表現手段上實現了歌舞與優戲的結合，為唐代《踏搖娘》、《蘇中郎》一類歌舞小戲的濫觴，而成為宋以後成熟戲曲歌舞與滑稽念白表演綜合運用的先祖。

這類歌舞小戲演出的是什麼內容呢？今人在《宋書・樂志》和《樂府詩集》裡可以找到一則漢代的《公莫舞》歌詞，其內容為子別母出門謀生，形式為巾舞，①應該就是文物圖像上所表現的對象。大約當時有眾多這類歌舞小戲存在，所以才能大量保存在文物形象中，可惜歌詞大多失傳，以致我們不能更詳細地知道其演出情況。

四、優戲的演進

漢代以後，魏晉六朝一直到隋，歷代朝廷都增加百戲表演的項目，使之在北齊時超過了百餘種，真正成為名副其實的「百戲」。但其內容卻日益增添了雜技色彩，從文獻裡也看不到其中戲劇表演的情況，大概統治者更為重視的是百戲場面驚世駭俗的效果，以求取一種宏大壯觀聲色心理的滿足，戲劇就漸漸被雜耍淹沒了。其中的優戲和歌舞戲儘管逐漸走向成熟，但直到唐代以後才重新抬頭並取得大的進展。

但是，我們還可以去尋覓另外一條戲劇發展的路徑，那就是帝王御駕前面一些寵優弄臣的活動，相對於夾雜在正式百戲裡的表演來說，這類習常戲劇演出更加具備獨立藝術的品格，也許更能對戲劇的發展作出貢獻。

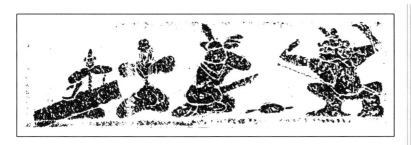

圖10　河南南陽漢代優戲畫像石

　　六朝史籍裡有關優戲表演的記載，值得注意的有如下兩條：

　　第一，《三國志‧許慈傳》說，劉備的兩個博士官許慈和胡潛不和，每逢要論定掌故儀禮時，二人就彼此不服、互相攻詰，書籍也不相借，甚至有時動手毆鬥，後來就被劉備的優人演以為戲了：

> 　　慈、潛並為博士……典掌舊文。值庶事草創，動多疑議，慈、潛相克伐，謗讟忿爭，形於聲色，書籍有無，不相通借，時尋楚撻，以相震撼……先主愍其若斯，群僚大會，使倡家假為二子之容，效其訟鬩之狀，酒酣樂作，以為嬉戲，初以辭義相難，終以刀杖相屈，用感切之。

文中所說「使倡家假為二子之容，效其訟鬩之狀」，是一次初具規模的戲劇演出，有規定的情境和人物，有情節發展的約定性，只是它的故事並不完整，只能說是一個「小品」，表現了一段人生插曲而已。

　　第二，《太平御覽》卷五六九引《趙書》說，後趙的石

勒統治時期，有一個參軍周延犯了貪汙罪，後來優人就以之爲戲：

> 石勒參軍周延，爲館陶令，斷官絹數百匹，下獄，以八議，宥之。後每大會，使俳優著巾幘、黃絹單衣。優問：「汝爲何官，在我輩中？」曰：「我本爲館陶令。」抖擻單衣曰：「政坐取是，故入汝輩中。」以爲笑。

最初周延本人被列入優人叢中，充作被羞辱的對象，他還不是角色，後來由優人代替周延演出，眞正的扮演就形成了。這個例子是唐代十分盛行的優戲種類——參軍戲的起始，其時間是在東晉時期。僅從文獻記載的字面上看，這個戲與劉備博士戲相比，情節性反而稍弱，但或許以後的優人演出會把周延從做官貪汙到入獄以及受優人辱弄的整個過程都表演出來，那就不可同日而語了。

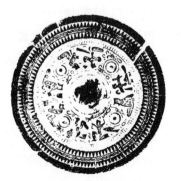 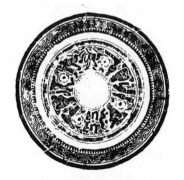

圖11　漢代百戲銅鏡　　　圖12　漢代蔡氏百戲銅鏡

總括這兩個小戲演出的情形，都是以取笑某種社會現象或

人物爲題材，以引人發笑歡娛爲目的，同時收到鑒戒的效果。這類以滑稽調笑和諷刺爲旨歸的戲劇演出，長期成爲優戲表演的基本形式，當它的手法被以後的成熟戲劇吸收以後，就奠定了中國戲曲的基本喜劇格調，充分體現了中國藝術的樂感文化特色。

第三節　唐、五代優戲和歌舞戲

從六朝文化的傾仄崎嶇、山回路轉中跋涉出來，眼前忽然亮出的是一望無際的遼闊平川，地廣天高，展現出博大、雄渾、曠遠、深沉的盛唐氣象。到處充滿了藝術的天籟，到處氤氳著創造的神思與靈感。戲劇，也就在這樣的豐厚土壤中滋養。

儘管，由於中國文化特質所決定，成熟的戲曲形態的誕生還要留待下一個歷史時段，但是，沒有唐朝的豐潤哺育，戲劇的步伐就會更加遲緩。

一、戲劇的溫床 —— 宮廷樂部機構

中國初級戲劇的發展與宮廷關係極其密切，這是由於初級戲劇還缺少商業生存條件，不得不依賴於宮廷的豢養。漢魏六朝是這樣，唐代也是這樣，甚至一直到宋代中期仍然是這樣。因此，宮廷就在初級戲劇的生長過程中發揮著舉足輕重的作用。唐代宮廷，特別是唐玄宗李隆基本人對於歌舞戲劇的愛好，使之採取了各種措施和步驟來促進其繁榮，爲戲劇的生存和發展提供了豐裕的條件，這是唐代戲劇得以興盛的前提。其最基本的措施就是對於宮廷樂部機構的建設與充實。

【重點提示】

這類以滑稽調笑和諷刺爲旨歸的戲劇演出，當它的手法被以後的成熟戲劇吸收以後，就奠定了中國戲曲的基本喜劇格調，充分體現了中國藝術的樂感文化特色。

唐玄宗李隆基即位以前，有自己的藩邸散樂一部。登基之後，下令設置左右教坊，並把自己的散樂樂人統統隸入。唐玄宗另外又選揀太常寺坐部伎子弟三百人，親自教其「絲竹之戲」，安置在禁苑的梨園旁邊，稱爲「梨園弟子」。①又設宮女數百，置於宜春北院，也稱梨園弟子。②在唐玄宗的經營下，宮廷宴樂機構成爲一個龐大的組織。有皇上的愛好與支持，有完備的組織結構，由六朝繼承而來的散樂百戲，就逐漸發展出更具戲劇性的優戲和歌舞戲來。

二、唐代優戲

唐代優戲發展到了一個新的水準，演出經常，記載眾多，從宮廷到州府以至民間都有其身影。由於表演內容已經趨向於社會類型化，當時的人開始爲之分類。有按其所表現人物的社會階層和職業等進行區分的，如《樂府雜錄》「俳優」條分俳優戲爲「弄參軍」、「弄假婦人」、「弄婆羅門」等；有按劇目所隸屬樂部分的，如宋代陳暘《樂書》卷一八八「胡部・雜樂」引《樂府雜錄》說：「唐胡部，樂有……戲有參軍、婆羅門。」③

唐代優戲裡最著名的是「弄參軍」。「弄參軍」就是表演以當時卑微官職「參軍」爲內容的戲。唐代宮廷裡歷朝都有一批擅長表演參軍戲的優人。段安節《樂府雜錄》說：

> 開元中，黃幡綽、張野狐弄參軍……開元中有李仙鶴擅此戲，明皇特授韶州同正參軍，以食其祿。是以陸鴻漸撰詞云「韶州參軍」，蓋由此也。武宗朝有曹叔度、劉泉水，鹹淡最妙。咸通以來，即有范傳

① 《舊唐書・音樂志》。
② 參見《新唐書・禮樂志十二》。
③ （宋）陳暘《樂書》卷一八八「胡部・雜樂」裡「唐胡部，樂有琵琶、五弦、箏、篳篥、笛、拍板。合諸樂，擊小銅鈸子，合曲後，立歌唱。戲有參軍、婆羅門。【涼州】曲，此曲本在正宮調，有大遍者」一行文字，據任二北先生核校，認爲係引自（唐）段安節《樂府雜錄》，由於版本流傳錯訛，造成今本《樂府雜錄》裡文字不同（見《唐戲弄》，上海古籍出版社，1984年版，上冊第198、199頁），很有見地。今取其說。

康、上官唐卿、呂敬遷等三人。

　　這一條資料記載了玄宗開元年間（713～741年）至懿宗咸通年間（860～873年）弄參軍戲的三代八位著名優人姓名。李仙鶴竟然因為參軍戲演得好，得到玄宗封贈的真正參軍品官的俸祿，可見當時參軍戲的盛行和受歡迎程度。段安節的這一段記載，為我們勾勒出了宮廷參軍戲演出由盛唐至晚唐的粗略痕跡。據此可以知道，參軍戲終唐之世一直在盛行。

　　再引一條資料，可以看出唐代優戲表演的情形。《太平廣記》卷二五〇引唐代韋□《兩京新記》說：

　　　　尚書郎，自兩漢以後，妙選其人，唐武德、貞觀以來，尤重其職。吏、兵部為前行，最為要劇，自後行改入，皆為美選。考功員外專掌試貢舉人，員外郎之最望者。司門、都管、屯田、虞水、膳部主客，皆在後行，閑簡無事。時人語曰：「司門、水部，入省不數。」角抵之戲有假作吏部令史與水部令史相逢，忽然俱倒，良久起云：「冷熱相激，遂成此疾。」

兩個優人分別扮作吏部和水部官員，兩人相遇，互相攻伐，各自倒地，插科打諢一場結束。其中所表現的內容，是在嘲弄一種吏制現象。

　　唐代優戲的戲劇化程度則可以從下引資料裡歸納出來。唐代無名氏《玉泉子真錄》說：

崔公鉉之在淮南，嘗俾樂工集其家僮，教以諸戲。一日，其樂工告以成就，且請試焉。鉉命閱於堂下，與妻李坐觀之。僮以李氏妒忌，即以數僮衣婦人衣，曰妻曰妾，列於旁側。一僮則執簡束帶，旋辟唯諾其間。張樂命酒，不能無屬意者，李氏未之悟也。久之，戲愈甚，悉類李氏平時所嘗為。李氏雖少悟，以其戲偶合，私謂不敢而然，且觀之。僮志在發悟，愈益戲之。李果怒，罵之曰：「奴敢無禮！吾何嘗至此？」僮指之，且出曰：「咄！咄！赤眼而作白眼，諱乎？」鉉大笑，幾至絕倒。

這個戲表現的已經是官吏家庭裡的日常生活，雖然內容為宣揚女德，不足取，但它的表演形式卻極其值得注意。上場人物已有數個：妻、妾、扮官者，應該各有扮飾，而戲裡模仿李氏日常舉止所為，各優人間必定互有科白。很明顯，它的表演接近於今天的戲劇小品，在場景中展現了一個完整的生活片段，這大概可以視作唐代優戲共同的特徵。

此外，由這段記載，還可以看到兩個情況：一、其時官僚貴族家庭中已經開始擁有戲劇家班（雖然此例中僅僅由僮僕充任），有專門的樂工進行教練；二、李氏「以其戲偶合」自己平日所為，久不敢怒，可見當時已有非即興式的日常生活小戲盛行，李氏因為經常觀看，已經習慣。這表明了唐代優戲演出在民間的普及。

三、唐代歌舞戲

唐代歌舞戲極其興盛，其著名的如《樂府雜錄》「鼓架部」開列的《代面》、《缽頭》、《蘇中郎》、《踏搖娘》

等，以及見於其他記載的《樊噲排君難》、《蘇莫遮》、《秦王破陣樂》等，都具備了初步的情節結構和載歌載舞的特徵，這爲它以後與優戲結合形成戲曲奠定了基礎。

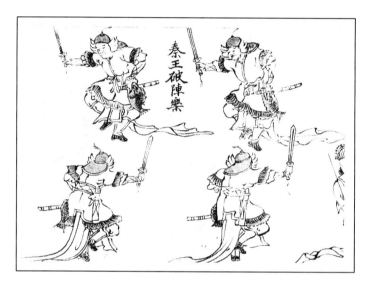

圖13　日本12世紀古畫《信息古樂圖》所繪《秦王破陣樂》

《大面》又名《蘭陵王》，表演蘭陵王戴面具上陣征戰的故事，它是從北齊軍士創作的歌謠或齊人編演的舞蹈發展而來，其表演帶有格鬥的成份，猶有漢代角抵戲的遺痕。由於其來源的緣故，《大面》又被直接稱作《蘭陵王》，如《全唐文》卷二七九鄭萬鈞《代國長公主碑》記載，武則天時「岐王年五歲，爲衛王，弄《蘭陵王》」。皇室兒童也會模仿表演《蘭陵王》戲，反映了它深入人心的程度。

其他還有《蘇莫遮》、《鉢頭》、《蘇中郎》、《秦王破陣樂》、《樊噲排君難》等戲，其表演也都和《大面》一樣，都偏重於歌舞形態，雖然有個性化的扮飾和一定的敘事因素，

但在表演中並不佔主要地位。真正更加接近戲劇的劇碼，還是《踏搖娘》。

《踏搖娘》見於崔令欽《教坊記》的記載，表現一個醉鬼毆打妻子的故事，主角踏搖娘由男人扮演，爲正劇角色。其程式先是由「她」入場表演一段歌舞，邊歌邊舞，並由眾人在曲尾進行人聲幫和，然後與之相對立的角色——丈夫入場，爲丑角，二人開始爭執毆鬥。前半部分女主角的歌舞充滿悲劇情調，後半部分兩人的毆鬥具有喜劇效果。《教坊記》說它的歌舞類似於當時民間的「踏謠」形式，所以名之爲《踏謠娘》。但是其他史籍裡多作《踏搖娘》。

《踏搖娘》被唐代宮廷吸收後，成爲其主要歌舞劇目之一。教坊中有「蘇五奴妻張少娘善歌舞，亦姿色，能弄《踏謠娘》」。不僅在宮廷裡演，也常常接到邀請，到人家的家庭宴會上去演出。甚至連朝廷大臣、唐中宗景龍年間（707～710年）的工部尚書張錫也會《談容娘舞》[1]。《踏搖娘》在民間的表演情況，唐代常非月的《詠談容娘》詩裡透露出來：

> 舉手整花鈿，翻身舞錦筵。
> 馬圍行處匝，人簇看場圓。
> 歌要齊聲和，情教細語傳。
> 不知心大小，容得許多憐。[2]

從詩中提供的情境推測，表演的歌舞成份已經加濃，對於人物心理情緒的表現也向細膩化發展。

從以上所引述的資料分析，《踏搖娘》的表演形態直接由漢代《公莫舞》類男女倡優歌舞小戲發展而來，仍然保留了其中角色矛盾對立的角抵路數，而將女樂歌舞與優人戲弄結合

[1] 參見《舊唐書・郭山惲傳》。

[2] 《全唐詩》，上海古籍出版社，1986年版，上冊第481頁下欄。

在一起、詞曲演唱與世俗表演結合在一起，美學風格傾向於悲喜統一或者說悲喜轉化，已經奠定了後世戲曲的主調，其主角歌唱，旁人幫和，男扮女裝，旦、丑相對的表演形式，也開了宋代南戲的先河。就一個具體劇目來說，《踏搖娘》在運用歌舞裝扮等綜合表演手段揭示人物心態方面也達到了一個新的層次，它不愧為唐代歌舞戲的突出代表。

【重點提示】
　　中唐以後，參軍戲表演出現了與歌舞戲結合的趨勢。

四、唐代優戲與歌舞戲結合的體現 —— 陸參軍

　　在唐代優戲表演中，弄參軍戲是最有代表性的一類，主要原因是它以當時社會結構裡最重要的元素之一 —— 官吏為表現對象，其主僕相從的矛盾對立面設置也適宜於增強戲劇性和喜劇效果，因而演出極其經常和普遍。在其發展過程中，逐漸又將歌舞戲的因素吸收進來，使表演性和娛樂性更加完美，得到了當時社會欣賞心理的青睞，更加受到歡迎，在唐代戲劇樣式中產生了最大的影響。

　　中唐以後，參軍戲表演出現了與歌舞戲結合的趨勢。唐代范攄《雲溪友議》卷下「豔陽詞」條記載了一則江浙民間戲班演出「陸參軍」的逸事：女優劉采春扮演參軍角色，伴以風流秀媚的歌舞表演，吸引了眾多的閨婦行人：

　　　　安人元相國……廉問浙東……乃有俳優周季南、季崇及妻劉采春，自淮甸而來，善弄「陸參軍」，歌聲徹雲……元公……贈采春詩曰：「新妝巧樣畫雙蛾，幔裹恆州透額羅。正面偷輪光滑笏，緩行輕踏皺文靴。言詞雅措風流足，舉止低回秀媚多。更有惱人腸斷處，選詞能唱望夫歌。」「望夫歌」者，即「羅嗊」之曲也。采春所唱一百二十首，皆當

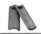
代才子所作。其詞五、六、七言，皆可和矣。詞云：「不喜秦淮水，生憎江上船。載兒夫婿去，經歲又經年。」……采春一唱是曲，閨婦行人莫不潸泣。

　　從這條資料裡，我們可以看到「陸參軍」演出的許多具體情況，例如參軍可以由女性扮演，表演中已經加入了歌舞，歌唱的內容雖然與劇情表演並不連貫，但以一個主角主唱，其他人配合表演，開了後世戲劇這種慣例之端。主唱角色在演出中是觀眾寓目的主要對象，表演不以滑稽調笑為主，而以表演與歌唱取勝，歌唱動之以情，重在主角演員的才色和歌舞藝術，戲班則以她（他）的才藝作為演出基礎，其他演員的滑稽表演成為主角歌舞的陪襯，這已經開了宋代戲文和元雜劇的先河。總之，「陸參軍」已經在朝向正式戲曲發展的道路上大大邁進了，有了它，我們才能夠很容易地找到宋代成熟戲曲形式在唐代的前身或雛形。

五、五代優戲的承啓

　　五代時期的優戲演出繼承了唐代傳統，並在畸形的社會政治局面的刺激下一度繁榮。五代十國，軍閥混戰，政權更迭。統治者或者朝不慮夕、日耽淫樂，或者偏安一隅、歌舞昇平。因此各割據政權都養有大批優人樂妓，有些國主本人就精於俳優之道。

　　割據的局面使全國形成了三個優戲盛行區域，即地處中原的後唐、辟地東南的吳越和南唐以及偏居西北的西蜀。

　　後唐莊宗李存勗建都洛陽，宮中優戲盛行，他本人也常常躬踐排場，是著名的優伶皇帝。我們可看他著名的「李天下」優戲實例。宋代孔平仲《續世說》卷六曰：

　　唐莊宗或自傅粉墨，與優人共戲於庭，以悅劉
夫人，優名謂之「李天下」。嘗因為優，自呼曰：
「李天下！李天下！」優人鏡新磨遽前，批其頰。帝
失色，群優亦駭愕。新磨徐曰：「李天下者，只此一
人，豈有兩人耶？」帝悅，厚賜之。

這個戲表現的是李存勗在庭院中與優人一起表演優戲，因為呼
叫「李天下」而被優人鏡新磨借機打了一個嘴巴。從這則資料
可以看出，五代優戲的表演手法較之唐代有所發展，由單純運
用便捷語言製造喜劇效果，發展到利用角色之間的互相擊打來
進行插科打諢，這種手法後來成為宋雜劇製造喜劇場景的最常
用手段。

　　南唐的前身為吳，居地南京。其時盛演參軍戲，因此專權
的徐知訓便逼迫幼主楊隆演跟他一起演參軍戲來侮辱他[1]。南
唐優戲已經發展到很高的水準，出現了接近於宋雜劇的演出形
式。宋代馬令《南唐書》卷二十五載：

　　李家明，盧州西昌人，談諧敏給，善為諷詞。
元宗好遊，家明常從。初景遂、景達、景逷皆以皇弟
加爵，而恩未及臣下。因置酒殿中，家明俳戲，為
翁、媼列坐，諸婦進飲食，拜禮頗頻。翁、媼怒曰：
「自家官、自家家，何用多拜耶？」元宗笑曰：「吾
為國主，恩不外覃！」於是百官進秩有差。（原注：
「江浙謂舅曰官，謂姑為家。」）

這一場戲，出具角色多（有翁、媼、諸婦等，至少五六
人），場面鋪排大，表現題材也轉向平民生活的家庭瑣事，已

① （宋）歐陽
修：《新五代
史·吳世家》。

經是宋雜劇的開端。不過，主演李家明仍然不是宮廷中的專職優戲演員，而是常從皇帝的侍優，他的職能不僅是演戲，還要跟從皇帝左右，用語言爲之逗樂解悶，這種性質是五代以前的所有宮廷優人都具備的。一直要到宋代，專職宮廷雜劇演員才出現，並且有了角色的固定分工，那時的優人已經不能在皇帝跟前說笑打諢，而只能進行戲劇表演了。

六、結語

　　唐、五代戲劇已經接近了成熟的面貌，儘管它的形態還不夠完善，不能容納完整的人生故事而常常切取片段——用成熟戲曲的標準來衡量，它的音樂結構尚未發展到程式化的階段，表演的行當化也剛剛開始，但它卻爲中華戲曲的正式形成鋪墊了決定性的一步。唐代優戲和歌舞戲的表演形式被宋、金雜劇大量吸收，雖然以後成熟的戲曲已經出現，但初級形態的戲劇樣式仍然長期保存並與之共存。元、明戲劇裡有院本，其表演形式「大率不過謔浪調笑」[1]，仍類似於唐代的優戲。明代宮廷裡有「過錦戲」，明人沈德符《萬曆野獲編補遺》卷一「禁中演戲」條說：「所謂過錦之戲，聞之中官，必須濃淡相間，雅俗並陳，全在結局有趣，如人說笑話，只要末語解頤，蓋即教坊所稱耍樂院本意也。」很明顯，過錦戲就是院本，其表演要求「濃淡相間」，不是令人想起唐代參軍戲的「鹹淡最妙」麼？美學標準竟然如此相同！另外，明清時期民間出現遍佈全國各地的大量地方小戲，其初期形式都接近於唐代歌舞戲的形態，並產生了一批優秀的保留劇目如《小放牛》、《打花鼓》等，這類小戲又不斷地被大戲所吸收融化。直至今天仍然活躍在舞臺上，和大戲分庭抗禮的啞劇、小品，應該說也都帶有唐代優戲的影子。

[1]（元）夏庭之：《青樓集·志》。

第二章　成熟戲曲形態的出現

　　當中華戲劇經歷了原始戲劇和初級戲劇階段，走過了漫長的演變和發展道路之後，它跨入中國型的成熟戲劇——戲曲的飛躍期來到了，其時間是在兩宋時期。

　　戲曲有著自己的特殊形態，即：它是一種把詩、歌、舞的藝術因素統一起來，使之共同為戲劇模擬人生情境的目的服務的舞臺表演藝術。也就是說，它是一種綜合型的舞臺手段，分別運用語言、歌唱和舞蹈等表現方式進行藝術創作。這是一種在東方思維方式支配下孕育成熟的戲劇形態。

　　宋代以前，雖然中國戲劇裡也分別發展了以生活情境擬態表演為主的優戲和以歌舞手段寓目為主的歌舞戲這兩個分支，但它們走著各自相對獨立的路子。宋代瓦舍勾欄創造了把諸多表演藝術共熔於一爐的社會環境，終於使這種分立的局面被打破，而優戲和歌舞戲又吸收了說唱藝術的營養成份（包括其特色），終於熔鑄出了新型的戲劇樣式——戲曲。至此，中國戲曲具備了成熟的形態，其美學原則和面貌特徵也已定型，以後的發展與演化都是在此基礎上的進一步完善，而沒有再發生根本性的變化了。

　　宋代成熟戲曲的代表形態是南北宋之交時在東南沿海一帶形成的南戲，而戲曲形成的最初過程則發生在北宋，其基礎是宋雜劇與各類歌舞說唱表演藝術的融合，在這個融合過程中，仍然屬於初級戲劇形態的宋雜劇，其表演形態較前有了革命性的發展，直接啓迪了南戲的產生。

【重點提示】

　　宋代瓦舍勾欄創造了把諸多表演藝術共熔於一爐的社會環境，而優戲和歌舞戲又吸收了說唱藝術的營養成份，終於熔鑄出了新型的戲劇樣式——戲曲。至此，中國戲曲具備了成熟的形態，其美學原則和面貌特徵也已定型。

第一節　宋、金雜劇的準備

一、宋雜劇的播遷

圖14　河南溫縣前東南王村北宋墓雜劇雕磚

　　作爲一代藝術樣式的宋雜劇，其基本舞臺形態的形成有著一個漸進的過程。它的源頭是唐代優戲和歌舞戲，它的名稱最早出現於晚唐文獻中[①]，五代時雛形頗具，完備於北宋，發展於南宋和金。元以後，它的位置爲南戲和元雜劇所取代，結束了自己的歷史使命。

1. 北宋雜劇

　　北宋雜劇的最初興起地點，以及後來的演出繁盛地都是北宋的都城汴京，這是由於宋太祖、宋太宗在統一全國的戰爭中，陸續把平滅的七國宮廷優伶都集中在這裡的緣故。

　　宋初教坊、雲韶部、鈞容直等機構中都設置有確定數額的專職雜劇演員，他們唯一的職責即進行雜劇演出，與前代優人在皇帝面前作滑稽調笑的職掌相比，已經有了明顯的不同。分工的專門化使雜劇藝人具有了精心研磨表演技藝的條件，幫助

①參見（唐）李德裕：《李文饒文集》卷十二《第二狀奉宣令更商量奏來者》。

了雜劇表演水準的提高。

圖15　河南滎陽東槐西村北宋墓石棺雜劇雕刻

　　仁宗朝以後，隨著經濟文化的興盛，汴京發展成為一座東方最大的商業都市，產生了許多供遊藝用的瓦舍，其中分佈著眾多供各類技藝進行表演的勾欄棚。雜劇於是也走進這些瓦舍勾欄，與其他眾多技藝一道進行商業性演出。汴京勾欄雜劇在宋仁宗末期興起，並迅速發展起來，在徽宗時期達到了大盛，作為民間藝術，它又順著水陸通道以京城汴梁為中心向外輻射，在中州一帶形成了主要流播區域。

2. 南宋雜劇

　　大廈忽傾，宋王朝一夜間失去了半壁江山，與王室共渡的汴京雜劇也南移到杭州，發展較汴京更為興盛，在宮廷教坊的十三部類中，佔據了唯一「正色」的地位，並留下了280多種劇目。南宋雜劇的活動足跡遍及江、浙以及川蜀地區。

　　南渡之後，宮廷雜劇機構因戰爭而有所減損，撤銷了教坊機構，而由德壽宮樂部、臨安府衙前樂、修內司教樂所等執行掌管職能。南宋市井雜劇則發展得更為興盛。宋人潛說友《咸淳臨安志》卷十九說，南渡不久，流寓臨安的各類民間技藝人就又仿照汴京之制，創立瓦舍勾欄進行演出，雜劇藝人也開始

聚集於此進行商業性的演出活動。臨安共有25座瓦舍，其中應該有上百座勾欄，其每日雜劇的演出頻率可以想見。

3. 遼雜劇

遼朝表演雜劇的傳統是從中原繼承而來，最早是後晉天福三年（938年）晉高祖石敬瑭遣劉昫幫助遼國建立宮廷散樂時帶來的，雜劇從此得以進入遼國。此後，遼東地區的遼國雜劇就與汴京地區的北宋雜劇並行發展，遼、宋通使，兩個地區間保持了文化交流，雜劇也彼此產生影響。與宋朝一樣，遼朝宮廷大宴中，雜劇也成爲不可或缺的表演項目。

4. 金雜劇

當北宋雜劇在汴京一帶蓬勃發展的時候，北部由女眞部落組成的大金國逐漸強盛，金太祖完顏阿骨打1122年元月破遼，得遼教坊四部樂，於是，金朝也開始擁有了宋雜劇型的戲劇表演。1127年，金人又攻陷北宋都城汴京，將汴京的眾多技藝人北擄，途中逃脫散亡的技藝人流落河東一帶，以後就成爲這一地區雜劇

圖16　河南洛寧上村宋金墓雜劇雕磚

和歌舞百戲藝術的主要力量。剩餘的技藝人，被金人押解到燕山和金國上京會寧府（今哈爾濱一帶）入朝。留在燕山的，爲以後金中都戲曲文化的發展準備了基礎；帶到會寧府的，有些可能進入了金朝教坊，和以前得到的遼朝教坊樂人混合，形成金朝的宮廷雜劇隊伍。後來，金海陵王於天德四年（1152年）由上京會寧府遷都燕京，金宮廷雜劇又與燕京遺留的宋代技藝人匯合，開始在燕京一帶發展。

二、宋金雜劇的體制特徵

宋金雜劇處於中國戲曲發展到成熟階段的前期，它的體制已經略顯後世成熟戲曲的雛形，儘管它對戲劇效果的追求仍然是純粹喜劇式的，以製造滑稽氣氛爲主要目的，因而尚停留在表演短小生活場景的階段，還沒有表現完整人生故事的劇目出現，但是在其舞臺組成中，綜合表演的成份已經佔有很大比重，它的結構已經有所發展，角色行當正式形成，出現逐漸吸收歌舞成份的趨勢，這些都體現了它在表演形態上的進步。

1. 結構體制

宋雜劇的前身五代優戲還談不到結構，它只是片斷化的即興表演而已。北宋雜劇發展出了兩段互相接續的演出，《東京夢華錄》卷九所謂「一場兩段」，於是其表演形態就具備了一定的結構。這兩段演出，第一段表演的是「尋常熟事」，稱作「豔段」，其名稱含有開場引子的意思；第二段是「正雜劇」。也就是說，每次雜劇表演，都要先演出一段習常的套子，作爲開場引子，然後才上演內容經過正式編排的新雜劇段子。南宋雜劇又有所發展，由兩段結構改爲三段結構，即在「豔段」、「正雜劇」後面又增加一段「雜扮」表演，作爲一場雜劇演出最後的「散段」。所謂「雜扮」，就是裝扮各色人等的意思，例如常常模仿鄉巴佬的特徵來進行調笑。[1]所謂「散段」，就是在正式演出過後，留一個餘頭來滿足觀衆的餘興。多段連續演出的方式顯示出一種結構張力，是社會對於戲劇擴大含容量要求的反映，它導致戲劇從獨場戲向多場戲的跨越。

金代雜劇繼承北宋雜劇的演出形式，也形成「一場兩段」的表演結構。即前面爲豔段，後面爲正雜劇。金代雜劇的兩段表演都得到了長足的發展，各自分化出許多不同的內容和

〔重點提示〕

宋金雜劇處於中國戲曲發展到成熟階段的前期，它的體制已經略顯後世成熟戲曲的雛形。

[1]（宋）灌圃耐得翁：《都城紀勝》「瓦舍眾伎」條。

圖17　河南偃師酒流溝北宋墓雜劇雕磚

形式種類，例如「豔段」裡分爲
「諸雜院爨」、「衝撞引首」、
「拴搐豔段」、「打略拴搐」
等。① 從金代雜劇的「豔段」分類
可以明顯看出，它的兩段結構已
經與宋雜劇有所不同，開始注意
彼此之間的關係以及重視對其連
接和過渡的處理技巧。金代雜劇
裡將正雜劇也分成不同的種類，

圖18　金相如文君故事銅鏡

如「和曲院本」、「上皇院本」、「題目院本」、「霸王院
本」、「諸雜大小院本」、「院麼」等。② 其分類依據不明，
我們還弄不清楚其具體含義，但至少知道它已經朝向類型化發
展。

2. 角色體制

　　戲劇角色的行當制是中國戲曲的特徵之一。宋雜劇裡正式
形成五個角色的制度，即：末泥、引戲、副淨、副末、裝孤。
依據《都城紀勝》的記載，宋雜劇中的五個角色有著明確的分
工。「末泥」是雜劇演出的領導者，負責安排、調度整個演

① （元）陶宗
儀：《南村輟耕
錄》卷二十五
「院本名目」
條。

② （元）陶宗
儀：《南村輟耕
錄》卷二十五
「院本名目」
條。

出，同時也要上場念誦詩詞歌賦並歌唱。「引戲」在雜劇演出中首先上場表演舞蹈，然後引出其他角色。「副淨」在表演中的特長是「發喬」，亦即裝呆賣傻，他用墨、粉塗抹顏面，是一個滑稽角色。「副末」與「副淨」一樣是一個滑稽角色，搽白臉，職掌在雜劇表演中「打諢」的工作。其打諢的方式，一是常常於副淨裝瘋賣傻的時候在一旁用語言來對之進行調侃，一是在一段精心構設的表演之後，運用聰俊、幽默、機敏伶俐的語言來點題收場，引人發笑。副末與副淨在雜劇裡構成一對滑稽角色，互相配合，共同營構滑稽場景。「裝孤」就是扮演官員的人。當然，上述分工只是就各個角色的職能特徵而言，具體演出中，每一個角色都會根據情況來裝扮人物、進行人物化的表演。

3. 音樂體制

北宋雜劇在登場時有器樂為之伴奏，稱為「斷送」。南宋雜劇已經將音樂成份大量引入自己的體制。周密《武林舊事》卷十所載「官本雜劇段數」280本裡，半數以上都配有大曲等曲調名字，南宋雜劇用這些曲調作為表演的音樂旋律這一事實是很清楚的。

圖19　四川廣元羅家橋村南宋墓雜劇石刻

金代雜劇走了不同的發展道路，在演唱形態上較之北宋雜

劇有很大的進步。晉南金代墓葬雜劇雕磚裡，有許多皆雕出了伴奏樂隊，[①]並且已將樂隊安置在雜劇演員身後，反映了金代雜劇體制已經開始向歌唱為主過渡。金代雜劇在北方民間所吸收的曲調形式，不同於南宋雜劇的詞調和大曲，而是新興的諸宮調、北曲散套等，這使它在音樂結構上突破了原有框架，得以朝向北曲雜劇的道路發展。

圖20　河南溫縣前東南王村北宋墓雜劇樂隊雕磚

4. 表演體制

宋雜劇的表演與唐、五代優戲一樣，仍然以滑稽調笑式的短劇為主。這類演出通常都是先扮演一段故事，然後由滑稽角色發一科諢，一語點題，造成滑稽的感覺，逗人發笑。但是，宋雜劇並未完全停留在語言科諢的階段，它已經開始了對歌舞說唱雜技等表演手段的吸收與融合。宋雜劇角色裡的引戲就是專門從事舞蹈表演的，他在雜劇「豔段」裡首先登場舞蹈，其舞姿在文物形象裡保存很多。當然，這種舞蹈還沒有與戲劇故事本身的表演融合在一起，當「正雜劇」開場時，引戲舞蹈就退場了，它只是作為外在的成份而出現在雜劇裡。但是，南宋雜劇裡運用了大量的大曲曲調，大曲都是歌舞曲，那麼，南宋雜劇是否已經成為運用歌舞表演的綜合藝術了呢？

金代雜劇廣泛運用綜合表演手段的跡象則是明顯的。金代雜劇仍然以滑稽科諢表演為主要特徵之一，因此它最為重視三類演技：念誦、筋斗、科範。[②]這三類演技都主要集中在副淨身上，因而元代陶宗儀《南村輟耕錄》卷二十五「院本名目」

①參見山西省考古研究所：《山西稷山金墓發掘報告》，《文物》1983年第1期。
②參見（元）夏庭芝：《青樓集·志》。

條說：「其間副淨有散說，有道念，有筋斗，有科範。」其中，念詩誦詞，唇天口地，花言巧語，表現的是口才。[1]打筋斗的武功表演在宋雜劇裡並不佔明顯地位，到金代雜劇裡有了充分發展，從而成為元雜劇綠林戲表演經驗的來源。「科範」指表演技巧，包括趨蹌、做嘴臉、打哨子等。另外，金代雜劇雕磚造型裡，引戲的舞蹈身段仍然是經常見到的，而樂隊的普遍及其在舞臺上位置的突出，證明了歌唱的存在。金代雜劇處於向成熟的北曲雜劇的過渡時期，因而在舞臺綜合表演手段上有一個大的發展。

三、雜劇內容的社會化

五代之後的遼、宋、金三百餘年中，雜劇演出繁盛之極，積累了大量的劇目，其內容涉及社會生活與歷史生活的各個方面，涵蓋之寬、包蘊之廣，都是前所未見的，這也是戲曲即將走向成熟的一個標誌。雜劇由其追求臨場插科打諢效果的特徵所決定，具有極強的現實性，它總是關注人們最為注意的現實題材，即使是選擇歷史題材作為內容，也總是去盡力挖掘其現實意義，從而起到警醒現實的作用。因而，雜劇內容的首要特色就是它的政治諷刺性。

1. 政治諷刺

宋金雜劇、特別是宮廷雜劇繼承了前代優戲的演出傳統，以針砭朝政、譏諷時弊為己任，常常能夠產生朝臣廷諫所無法實現的效果，從而改變某種政治環境或舉措，充分發揮了其現實作用。

例如朱彧《萍洲可談》卷三載，北宋熙寧年間（1068～1077年）「伶人對上作俳，跨驢直登軒陛。左右止之，其人曰：『將謂有腳者盡上得。』」用以諷刺宰相王安石行新法

【重點提示】

雜劇由其追求臨場插科打諢效果的特徵所決定，具有極強的現實性，它總是關注人們最為注意的現實題材，即使是選擇歷史題材作為內容，也總是去盡力挖掘其現實意義，從而起到警醒現實的作用。

[1]參見（元）杜善夫：《莊家不識勾欄》【三煞】，《全元散曲》，中華書局，1964年版，上冊第31頁。

越級舉薦人才，於是「薦者少沮」。又如彭乘《續墨客揮犀》卷五載，熙寧九年（1076年）皇帝生辰教坊演劇，扮一位僧人入定到閻王殿，見當朝判都水監侯叔獻在場，問左右人，說是「爲奈何水淺，獻圖，欲別開河道耳」。對於這個戲的目的，書中解釋說：

圖21　山西稷山馬村8號金墓
雜劇雕磚

「時叔獻興水利以圖恩賞，百姓苦之。故伶人有此語。」尤值一提的是，一些雜劇因爲抨擊權臣、直斥奸佞，其藝人遭到殘酷的迫害，爲戲曲史書寫了正直剛烈之章。例如宋代岳珂《桯史》卷七記載，紹興十五年（1145年）教坊樂人在宰相秦檜家裡演出雜劇，用腦後裝飾「二勝環」的表演，諷刺秦檜一味向金人求和，把被金人擄走的徽、欽二帝忘在腦後。於是「檜怒，明日下伶於獄，有死者。於是語禁始益繁」。

　　宋金雜劇的內容很多與政治有關的原因，可以有兩種解釋。一是在當時以官吏體制爲主體的社會結構裡，官吏是社會生活的最重要部分，因此雜劇內容常常與他們有關。二是由於雜劇表演在特定社會結構中具備一定的政治功能，士大夫們就以這種功能發揮的強弱來衡量雜劇藝人的水準，雜劇藝人也以此爲己任。

2. 廣泛的社會內容

　　當然，譏諷政治的內容在雜劇裡畢竟只佔少數，大量的演出還是建立在社會生活的豐富性與多樣化之上，因此雜劇內容的涵蓋面是十分寬闊的。從宋代周密《武林舊事》卷十「官本雜劇段數」條所記載的280個劇目中可以考見的情節來看，

雜劇的內容包含了眾多歷史和傳說中的人物故事、神話志怪故事、文人仕女的愛情傳奇以及世俗生活故事等等。從中可以看出，宋雜劇廣泛採用了前代到當代的各種資料來源作為自己的題材內容，其中尤以愛情故事為多，著名的如《崔護》、《鄭生遇龍女》、《裴少俊》、《柳毅》、《相如文君》、《王魁》等，其題材成為後世歷代戲曲作品反覆表現的對象。另外，還有許多以社會各色人等和行業、各類技藝和遊戲、各種社會活動等等為題材的劇目，通常是模仿現實生活的創作劇目，和前面的情節劇不同，它們大多只是調笑打趣的段子。

四、雜劇表演的美學追求

宋金雜劇的表演，在傳統積累與現實經驗的支配下，形成了自己獨特的美學追求。其特徵主要體現在風格的喜劇性、內容的諷喻性和效果的突發性這三個方面。

1. 喜劇性

風格的喜劇性首先是由宋金雜劇的演出體制所決定的。其演出過程通常都是先敷敘一段故事，然後由滑稽角色發一科諢，一語點題，造成滑稽的感覺，逗人發笑，由此結束。其演出效果主要體現在內容的滑稽諧謔上，以逗笑為表演的主要目的，如果達不到讓觀者發笑的目的，演出就告失敗。這一點，從宋人楊萬里《誠齋集》卷一四○「詩話」條的一則記載裡可以看得很清楚：

> 東坡嘗宴客，俳優者作技萬方，坡終不笑。一優突出，用棒痛打作技者曰：「內翰不笑，汝猶稱良優乎？」對曰：「非不笑也，不笑所以深笑之也。」

坡遂大笑。蓋優人用坡《王者不治夷狄論》云：「非不治也，不治者，所以深治之也。」

觀者不笑，說明演員技藝不強，因而宋金雜劇的表演以製造強烈的笑料爲旨歸。上述文字裡的雜劇藝人，爲了實現表演效果，甚至研究並掌握了具體觀者（蘇軾）的心理，最終獲取了成功。雜劇通過場景鋪排、語言指示等手法來取笑現實中某人或某事的方法，構成了其喜劇表演的固定程式。

宋金雜劇表演以製造喜劇情境、調動觀眾興奮情緒爲最高境界，於是就出現了四川成都式的雜劇比賽，以觀眾謔笑的次數多少來判定雜劇戲班的優劣。宋代莊季裕《雞肋編》卷上說：

成都自上元至四月十八日，遊賞幾無虛辰。使宅後圃名西園，春時縱人行樂。初開園日，酒坊兩戶各求優人之善者，較藝於府會。以骰子置於盒子中撼之，視數多者得先，謂之撼雷。自旦至暮，唯雜戲一色。坐於閱武場，環庭皆府官看棚，棚外始作高凳，庶民男左女右，立於其上如山。每譚，一笑須筵中哄堂，眾庶皆嚎者，始以青紅小旗各插於墊上為記。至晚，較旗多者為勝。若上下不同笑者，不以為數也。

這次比賽不僅單純以喜劇效果作爲評判標準，而且對於喜劇效果的實現程度也作出明確規定：必須是坐在看棚雅座裡的上流觀眾，站在高凳上的普通看客，大家一起啓顏才能算數。這種標準裡已經含有喜劇必須雅俗共賞的成份在內了。

2. 諷喻性

內容的諷喻性是與宋金雜劇實現喜劇效果的前提聯繫在一起的。爲了製造笑料，雜劇表演通常要運用事例比附、人物影射、語言諧音等手段，嘲諷或譏刺現實人物，這些人物常常直接在場，或爲在場者所熟知。表演者的嘲諷不一定有惡意，大多情況下只是臨場抓哏逗笑。例如宋代羅點《武林聞見錄》載，張俊多財富，教坊雜劇演員就借用銅錢窺星的表演，說「只見張郡王在錢眼裡坐」。又如宋代張端義《貴耳集》卷下載：

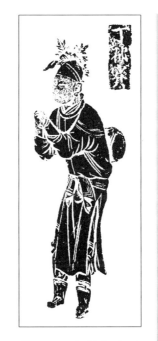

圖22　河南偃師出土北宋雜劇藝人丁都賽雕磚

　　袁彥純尹京，專一留意酒政，煮酒賣盡，取常州宜興縣酒、衢州龍游縣酒，在都下賣。御前雜劇，三個官人：一曰京尹，二曰常州太守，三曰衢州太守。三人爭座位。常守讓京尹曰：「豈宜在我二州之下？」衢守爭曰：「京尹合在我二州之下！」常守問云：「如何有此説？」衢守云：「他是我兩州拍戶。」寧廟亦大笑。

這種嘲諷的目的，只是借現實中的可笑人事來調動觀者的興奮點，是專門爲了製造喜劇效果用。但如果譏刺到現實生活中的非正當行爲，喜劇可能就會變成非喜劇，人們也就笑不起來了，甚至還可能會成爲一場現實悲劇的肇因。例如宋代洪邁

【重點提示】

突發性效果
產生的首要條件
是出人意料,當
雜劇在開始佈置
和結撰場景時要
有巧妙的安排,
曲折委婉,不可
讓人意會到結
局。實現突發性
效果的另外一個
條件是打諢語言
必須切題,讓人
聽後即悟。

《夷堅支志》乙集卷四記載,南宋奸相秦檜的一子二侄同科進士,雜劇藝人用「韓信取三秦」來諷刺他,「四座不敢領略,一哄而出」。這還是情形較輕鬆的,更有甚者,觀者害怕自己得罪被諷刺者,就把雜劇藝人捆送下獄。同書還記載了另一次事件,雜劇藝人在演出時諷刺秦檜「作出一場害人事」,「聞者畏獲罪,不待此段之畢,即以謗褻聖賢,叱執送獄」。至於前面引到的雜劇演出用「二勝環」譏刺秦檜把徽、欽兩帝忘在腦後的例子,演員就遭受了殺身的報復。

由於政治諷喻要冒風險,通常雜劇藝人在利用表演嘲諷現實時都會掌握一個「度」數,儘量使之停留在喜劇的範疇之內。

3. 突發性

效果的突發性是宋金雜劇實現喜劇性的另外一個前提。突發性效果產生的首要條件是出人意料,當雜劇在開始佈置和結撰場景時要有巧妙的安排,曲折委婉,不可讓人意會到結局。實現突發性效果的另外一個條件是打諢語言必須切題,讓人聽後即悟。

突發性效果的形成,關鍵在於最後打諢時的點題。點題手段通常是通過語言諧音、雙關等技巧實現的。諧音如宋代張端義《貴耳集》卷下記載的御前雜劇,用「黃蘗苦人」點出「皇伯」秀王李某在湖州苦害百姓的事情;周密《齊東野語》卷十三記載的教坊雜劇,用「三十六髻」點出童貫兵敗薊州鼠竄而回、三十六計走為上計的狼狽相。雙關如周密《齊東野語》卷十三記載,蜀中從官袁某貪婪,雜劇藝人袁三在扮演中自稱愛財,其他優人對之百端譏笑,他說:「任你譏笑,其如袁丈好此何?」

以上談的是製造突發性喜劇效果的內在原理,宋金雜劇

裡還常常用到另外一種外在的喜劇手段，就是優人間的互相擊打。在最後用語言點題時，伴隨著對被嘲弄對象的擊打來增加科諢的強度，將表演情緒推進到高潮。雜劇裡演員互相擊打是插抖打諢的常路，有用手打、用杖打等不同方式。例如宋代洪邁《夷堅支志》乙集卷四載，宋徽宗崇寧年間（1102～1106年）演出御前雜劇，一位演員裝扮成宰相，對前朝元祐時期所執行的一切政策都斥逐不用，但見到元祐銅錢卻不放過，於是另一位演員就用木杖痛打他的脊背，說：「你做宰相，元來也只要錢！」以此打諢點題結束。人身擊打雖然只是一種外在笑料，它必須有內容的喜劇性作為基礎，否則就會流於淺俗，但它卻能夠極大地加強喜劇效果的程度，因此在宋金雜劇裡被用作有效的喜劇手段。

第二節　南戲的成熟

唐代戲劇發展的成就有兩個高峰，一個是以參軍戲為代表的優戲表演，一個是以《踏搖娘》等劇目為代表的歌舞戲表演，後者已經是以載歌載舞演故事的表演形式而出現，例如《踏搖娘》的演出，在對主人公夫婦二人矛盾衝突的揭示和動作模仿中，還要穿插女主角的「許步入場行歌」、「且步且歌」的歌舞表演[1]。宋雜劇更多繼承了唐代優戲的表演路數，發展了以滑稽科諢為主的戲劇手段，南戲則更多繼承了唐代歌舞戲的表演路數，發展起以歌舞表演為主的戲劇手段，但是南戲同樣也吸收了前代優戲的全部經驗積累，它能夠成為中國戲曲最早的成熟形式脫穎而出，也是歷史的必然。

[1]（唐）崔令欽：《教坊記》。

一、南戲的興起

南戲興起的時間大約在北宋末期。明人祝允明（1460～1526年）說：「南戲出於宣和之後、南渡之際，謂之『溫州雜劇』。余見舊牒，其時有趙閎夫榜禁，頗述名目，如《趙貞女蔡二郎》等，亦不甚多。」祝允明論述中提到兩個時間概念，一個是南戲形成於「宣和之後、南渡之際」，也就是北宋末期的1119年至1127年之間，另一個是在趙閎夫的時代已經產生了南戲劇本《趙貞女蔡二郎》。根據考證，趙閎夫大約是南宋光宗朝前後之人①，其時距宋室南渡七十年左右。

時代較晚的明人徐渭（1521～1593年）在《南詞敘錄》裡關於南戲興起的說法，在時間上與祝允明說的有差異，但也有可以與之互相印證的地方。他說：

> 南戲始於宋光宗朝，永嘉人所作《趙貞女》、《王魁》二種實首之，故劉後村有「死後是非誰管得，滿村聽唱《蔡中郎》」之句。或云宣和間已濫觴，其盛行則自南渡，號為「永嘉雜劇」。

徐渭說南戲興起於宋光宗朝，比祝允明的說法晚了幾十年。但他提到了光宗朝有南戲劇本《趙貞女蔡二郎》和《王魁負桂英》，前者見於趙閎夫的榜禁，恰恰可以和祝允明的說法相印證。徐渭關於南戲最初稱作「永嘉雜劇」，上述兩個劇目為「永嘉」人創作的說法，又印證了祝允明的觀點：最初的南戲是被冠以特殊的名稱以與汴京雜劇相區別的（永嘉雜劇即是溫州雜劇，永嘉和溫州這兩個地名同指一地，在歷史上曾被交替使用）。由此可證，祝允明關於南戲興起時間的說法，在明代前期即是一種通行的認識，也具有相當的可信度。

①張庚、郭漢城主編：《中國戲曲通史》（中國戲劇出版社，1981年版，上冊第83、84頁），錢南揚：《戲文概論》（上海古籍出版社，1981年版，第22、23頁），都根據趙閎夫為宋太祖趙匡胤的弟弟魏王趙廷美的八世孫，與宋光宗同輩（見《宋史·宗室世系表》），推其為光宗同時或前後之人。因為世系過遠，這種推論的誤差會很大，不可驟信。但金寧芬進一步考證出趙閎夫的同太祖兄弟趙瑞夫為宋光宗紹熙元年（1190年）進士（見《文學遺產增刊》第15輯《南戲形成時間辨》一文，中華書局，1983年版），這就使趙閎夫與宋光宗朝產生了更近的聯繫。但其時代的最後確定，仍然需要更加直接的材料。

說南戲興起於溫州一座城市，並不能反映客觀情況。事實上，一種戲劇樣式產生的空間需要有較大的文化延展度和歷史縱深度，它既要有前代豐厚的戲劇文化基礎作爲前提，又要有一個適度的地域文化環境作爲土壤，同時，在中心城市發生的、進化最快的戲劇樣式也必然很快地向周圍地區蔓延。一些跡象表明，南戲應該是東南沿海一帶——浙江東南部甚至福建東北部地區共同的文化生成物。當然，由於溫州特殊的經濟文化環境，這裡成爲南戲最發達的中心城市，因此宋代的南戲劇本很多都產生在這裡，使得南戲被以「溫州雜劇」命名，甚至到了元代，這裡仍然是南戲創作和演出的中心。

二、南戲的發展

大約在南宋中期，南戲有了一個比較大的發展，向北傳入杭州，向南傳到閩南，向西傳入江西，成爲一個足跡遍佈浙江、福建、江西的聲腔劇種。

由於杭州是東南沿海最爲繁盛的商業都市，又是南宋的臨時國都，南戲經由商業管道很快傳入杭州是十分自然的。元人周德清在《中原音韻·正語作詞起例》裡指出：南宋杭州有戲文「《樂昌分鏡》等類」的演出，其聲韻切口完全遵從梁人沈約依據吳語方言所制訂的韻書《四聲譜》。另一元人劉一清在《錢塘遺事》卷六「戲文誨淫」條則說：「戊辰、己巳間，《王煥》戲文盛行於都下，始自太學有黃可道者爲之。」「戊辰、己巳間」爲南宋末咸淳四年到五年（1268～1269年），當時杭州盛演太學生黃可道創作的南戲劇本《王煥》。

閩南地區與福州毗鄰，閩南的漳州、泉州又都可以很容易地通過海路與溫州來往，南戲因而由福州一帶很快向南傳到閩南地區。漳州大約在宋光宗朝已經開始演出南戲。慶元三年

【重點提示】

宋代南戲具
有完整和獨立的
長篇演出結構，
與宋雜劇的分段
演出以及表演與
其他技藝相穿插
不同，它以在舞
臺上表現完整人
生故事爲目的。

（1197年），理學家陳淳給漳州太守傅伯成上了一個《上傅寺丞論淫戲》書，其中說到「此邦陋俗，常秋收之後，優人互湊諸鄉保作淫戲，號『乞冬』。群不逞少年遂結集浮浪無圖數十輩，共相唱率，號曰『戲頭』，逐家裒斂錢物，豢優人作戲」。陳淳還生動描寫了看戲對於社會風氣的影響：「誘惑深閨婦女出外動邪僻之思」，「貪夫萌搶奪之奸」，「後生逞鬥毆之忿」，「曠夫怨女邂逅爲淫奔之醜」，「州縣一庭紛紛起獄訟之繁，甚至有假託報私仇擊殺人無所憚者」。[1]這裡描寫的，正是作爲完整情節劇的南戲，多講述傳奇故事、男女戀情，在觀眾心目中所產生的社會效果。

南戲傳入江西，有兩種材料證明。一是南宋咸淳年間（1265～1274年），江西南豐縣一帶盛行「永嘉戲曲」。由宋入元的江西南豐人劉壎《水雲村稿》卷四《詞人吳用章傳》說：「至咸淳，永嘉戲曲出，潑少年化之，而後淫哇盛，正音歇。」「永嘉戲曲」即爲南戲，其「淫哇之音」傳到了南豐，在當地的「潑少年」中一時風靡。二是在江西景德鎮和鄱陽曾出土了數量眾多的南戲瓷俑[2]，姿態生動，造型逼眞，其角色形象以生、旦爲主，體現了南戲的特色。

三、南戲的體制

1. 演出體制

宋代南戲具有完整和獨立的長篇演出結構，與宋雜劇的分段演出以及表演與其他技藝相穿插不同，它以在舞臺上表現完整人生故事爲目的，每次演出以一個完整故事的展現爲起訖，表演具備單純的戲劇性質，而不和其他技藝表演相混合。

宋代南戲的開場是先由副末登場，念誦兩首詞文吸引觀眾，交代前因後果。這種形式在元代以後固定下來。開場以後

①（宋）陳淳：《北溪先生全集》第四門卷二十七「箚」，乾隆四十八年重刊本。
②唐山：《江西鄱陽發現宋代戲劇俑》、劉念茲：《南宋饒州瓷俑小議》，《文物》1979年第4期。

各場次的設置，主要依照劇情需要安排，當然也照顧到角色行當的勞逸和冷熱場子的調劑，可長可短，隨意性比較大。一個內容段落結束，角色全部下場，就是一場。場次的總數也沒有限定，同樣依據內容來決定，例如《張協狀元》一共有五十餘場。

從《張協狀元》看，至少在南宋中期，南戲已經運用雙線和多線展開的手段來處理複雜的情節內容，使之能始終牽引住觀眾的視線。具體說就是：由生、旦扮演的男女主角最先分別上場，用唱曲、說白和念詩的手段交代清楚各自的情形、處境和心境，爲後面的矛盾展開和情節發展奠定基礎，然後場景就按照雙線延伸。這種雙線結構範式的確立，既是南戲生、旦主角體制的必然舞臺呈現，也是演示男女愛情傳奇主題的自然形式結果，因而它成爲後世南戲的一定不變之法。

圖23　明永樂大典本《張協狀元》書影

在主要由生、旦承擔的劇情主線之外，南戲常常分別穿插了許多由淨、末、丑角充任的插科打諢片段，這構成了它的一個特色。由淨、末、丑扮演的次要人物登場經常是不宣告的，但偶爾也有次角上場大肆自報家門，這說明，早期南戲的人物登場還沒有形成有效的家門範式，其中有些人物是從當時的宋雜劇、說唱技藝裡借鑒到現成程式。次角的插科打諢一方面可

【重點提示】

這種正劇喜劇穿插的演出路數成爲後世南戲和元雜劇的程式，並一直影響到明清各聲腔劇種和地方戲的舞臺面貌，構成中國戲曲的基本風格特徵。

以調劑冷熱場子，用輕鬆熱鬧的戲劇場景沖淡冷靜嚴肅的正劇場景，從而減緩觀眾的神經緊張度和疲勞感，以便於注意力繼續集中，另一方面又爲正角生、旦的休息創造了條件。這種正劇喜劇穿插的演出路數成爲後世南戲和元雜劇的程式，並一直影響到明清各聲腔劇種和地方戲的舞臺面貌，構成中國戲曲的基本風格特徵。

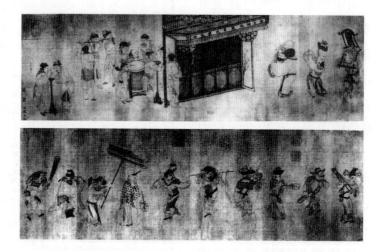

圖24　南宋朱玉繪杭州元宵社火舞隊圖

人物在一場結束時的下場則一定要念四句七言的下場詩，成爲固定格式，這四句詩可以是獨念、分念、合念，內容通常與劇情、人物心理、情節進展有關。

2. 角色體制

宋代南戲的角色主要分爲七種行當，即生、旦、淨、末、外、貼、丑，它們與宋雜劇的角色行當有著一定的聯繫，但並不完全一致。

生指有才學之人，男性，爲男主角，通常扮演年輕書生

類人物，例如張協、蔡二郎、王魁、王煥、徐德言等，是一個以歌唱爲主的正劇角色。旦是女性的代稱，爲女主角，通常裝扮年輕女子，例如貧女、趙貞女、桂英、賀憐憐、樂昌公主等，與生一樣也是一個以唱爲主的正劇角色，與之共同構成南戲中的男女二部聲腔。外角是對生角的擴大，扮演老年的正劇角色。貼是對旦角的延伸，扮演劇中重要性次於女主角的正劇角色。淨與末共同構成一對插科打諢的喜劇角色，丑是一位與淨一樣的花面角色，與末也時時構成彼此插科打諢的關係。當丑與淨同臺出場時，它們共同構成一對裝呆賣傻、互相打鬧的角色，而由末從旁邊攛掇、譏諷、嘲笑他們。這是一種卓有成效的科諢表演程式，爲幫助體制龐大、篇幅冗長的南戲有效地調劑冷熱場子、改變舞臺節奏、保持戲劇性，起到了很好的作用。這種路子形成了後來元、明南戲演出中的喜劇科套，曾經在舞臺上長期使用。除生、旦扮演男女主角外，其他角色都要裝扮多個配角。

3. 音樂體制

南戲吸收了眾多的民間傳唱曲和俚曲小調，把它們納入到自己的音樂結構中來，並進行一定的組曲編排，使之爲表現人物和故事服務。其中最爲常見的形式是同一曲牌的多遍連唱。它在調式上的特點是只有五聲音階，即宮、商、角、徵、羽，不同於北方曲調的七聲音階。早期南戲使用的樂器有鼓、笙和簫。

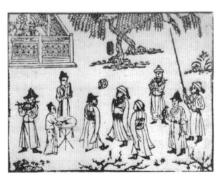

圖25　元刻《事林廣記》插圖唱賺和踢球場面

在南戲的舞臺表演

裡，歌唱成為最重要的手段之一，人物通過歌唱來敘事抒情、表達心境、發展劇情、渲染氣氛。其歌唱角色以生、且為主，但各個角色都可以開口演唱，歌唱形式主要是獨唱，但也有對唱、輪唱、合唱，有時有數人遞相接唱一支曲牌，還常常由後臺幫腔合唱曲尾。後臺幫腔是南戲歌唱的一種特殊手法，後世南戲諸多聲腔變體中曾經長期保存了這個特點，並在其支裔高腔中一直延續到今天。

四、南戲的內容

今天可以確指為宋代南戲作品的有《趙貞女蔡二郎》、《王魁》、《王煥》、《樂昌分鏡》、《張協狀元》五種①。這些作品中，知道作者姓名的有《王煥》和《張協狀元》兩劇。前者為太學生黃可道作，於度宗咸淳四、五年間（1268、1269年）盛演於杭州，事見元人劉一清《錢塘遺事》，但劇本已經不傳。《張協狀元》是今存最早的南戲劇本，作者為東甌（溫州）九山書會的雙才人，雙才人大概是南宋時期溫州九山書會裡的一個下層文人。

五種戲文的內容可以分為兩類。一類為士人負心戲，即《趙貞女蔡二郎》、《王魁》、《張協狀元》三種；一類為愛情遭磨難傳奇，即《王煥》、《樂昌分鏡》兩種。

《趙貞女蔡二郎》，明人徐渭《南詞敘錄·宋元舊篇》曰：「即舊伯喈棄親背婦，為暴雷震死，里俗妄作也。實為戲文之首。」這是一個悲劇，以主人公的毀滅結束。《王魁》情節大致為：王魁赴試不中，妓女桂英助其攻讀再試，及至上京前，二人同至海神廟於神前盟誓白首不棄。王魁高中狀元後負心別娶，桂英得訊自盡，王魁白日見魂而終。這個戲同樣是悲劇，它與《趙貞女蔡二郎》一道，體現了中國戲曲成熟的初始

①另外有《陳巡檢梅嶺失妻》一種，有學者認為也是宋代作品。參見鄭振鐸：《插圖本中國文學史》第三冊，人民文學出版社，1957年版，第575頁。通常認為的宋代南戲劇目尚有《韞玉傳奇》一種，但根據研究，這個劇本大約產生自元代。其記載見於由宋入元人張炎《山中白雲詞》卷五，洛地考證張炎這本詞集大約應該是元代作品集，其結論可取。見洛地：《韞玉試證》，浙江省藝術研究所編：《藝術研究資料》第3輯。

時期對於題材處理的一種興趣，這種興趣在元、明以後被大團圓的套子所打斷。《張協狀元》從現存內容看並不是一個徹底的負心戲，但它有許多情節上的缺漏，留下了改編舊本的痕跡，在舊本中大約最後是以張協負心結束的，改編本爲之加添了一個大團圓的結尾。

《王煥》基本情節爲：風流秀才王煥與名妓賀憐憐相遇於百花亭，彼此有意而定情，後來王煥金錢用盡，被老鴇趕出，賀憐憐被鴇母賣與軍需官高常彬，賀憐憐私下助王煥盤費往延安府投軍，王煥立軍功受封西涼節度使，賀憐憐則向延安招討使种師道狀告高常彬擅移公款買婦、強佔人妻，高氏問斬，王、賀最終團圓。《樂昌分鏡》本事大略爲：徐德言娶陳後主之妹樂昌公主，陳末動亂，二人分破一鏡，各藏一半。後樂昌公主落入越公楊素家，按前約於正月十五日讓僕人持鏡出售，徐在市場見鏡而題詩：「照與人俱去，照歸人不歸。無復嫦娥影，空留明月輝。」公主得詩，涕泣不食，楊素知道後，將公主歸還徐德言，二人遂歸隱江南。

由上述五種南戲劇本的內容看，早期南戲選擇了最能抓取人心、牽動千人萬人情感的愛情倫理和人世悲歡離合題材，作爲自己的集中表現對象，以有代表性的人生情境和心境作爲舞臺展示的重點，這些表現人生情境與心境的故事，許多都長期在人們口頭上流傳，具有極大的影響力和生命力，又具有相當的社會生活空間。其內容以青年男女主人公情感發展與變化或遭受挫折爲基本模式，恰適宜於用南戲以生、旦爲主角的歌唱表演體制來表現，而其較大的生活容量與完整的傳奇故事內容，也正好可以由南戲隨意延伸的鬆散舞臺結構來從容地、委婉曲折地進行充分展示。或者反過來，南戲的形成，就是在生、旦愛情悲歡離合內容基礎上的一種舞臺形式的確立。另

外，上述書生負心和愛情遭磨難兩類戲，都具備自己天然的矛盾衝突結構，並在主線發展的終點有一個明確的結局，它們便於舞臺的展現，便於導洩觀眾心理情感的抒發，對於戲曲來說都是天然合宜的題材，因而中國戲曲最初的成熟形態選擇了它們也有著必然性。

從題材範圍看，早期南戲舞臺上展示社會生活的幅面，較之當時流行的話本小說和宋雜劇要狹窄得多。宋人話本的題材幾乎可以包羅社會生活萬象，囊括各類社會生活領域，羅燁《醉翁談錄・舌耕敘引》開列的話本題材包括靈怪、煙粉、傳奇、公案、朴刀桿棒、妖術、神仙各類，南戲所表現的僅僅是其中的傳奇類。由於舞臺表現的困難，南戲不可能像說話那樣談鋒無所不至，它對於題材必須有所選擇。初生的南戲選擇了家庭生活與男女愛情關係的角度切入社會生活，這個角度最便於發揮南戲的舞臺特長，它所體現的又正是人生最核心的部分，也是人類情感最為關注的部分，因而這種選擇給南戲帶來了初發生命力。但是，人類社會所發生的事件卻不可能被全部納入家庭和男女的框範來表現，所以早期南戲的舞臺表現力有著較大的局限性，這種局限性被後起的元雜劇所打破。

五、南戲的舞臺特徵

早期南戲在它成型的時候，已經奠定了中國戲曲美學特徵的基本範疇，諸如表演上時間與空間過渡的隨意自由性，表現手法的虛擬性，對唱、白、科手段的綜合運用等，表演的程式性也已經開始孕形。

1. 自由時空轉移手法

《張協狀元》裡，運用歌唱、念白和走過場的表演手段，處理劇情中時間與地點的轉移，已經十分得心應手。第二

出張協從街上回家，與父親見面，在唱詞中就解決了：「（生唱）徐步花衢，只得回家，扣雙親看如何底。（外作公出接）草堂中，聽得鞋履響，是孩兒來至。」第五十出譚節使和張協的僕人兩人從譚府到張府議事，只有幾句口頭描述和幾步臺步就實現：「（末）穿長街。（淨）驀短巷。（末）過茶坊。（淨）扶酒庫。（末）兀底便是了。」最突出的例子是第四十出，張協自京城經湖北江陵到四川梓州赴任，跨越幾千里地路途，只在他（生）與門子（末）、腳夫（丑、淨）四個人的一番對唱、幾個圓場後就完成了。這種舞臺時空處理手法，實在是南戲的一個重大建樹，它確立了中國戲曲表演時空自由的美學原則，這一原則成為後世承襲千年而行之有效的舞臺手段，又轉化為中國戲曲舞臺最本質的審美特徵。

2. 假定性手段

《張協狀元》中對於虛擬手段的運用也比比皆是，主要有擬聲音和擬動作兩種。例如第三十五出有這樣的表演：「（淨）泓！（閉門介）」淨用虛擬動作表現關門，而用嘴模擬門在閉合時所發出的聲音。第十六出大公大婆設酒席慶賀張協貧女畢姻，臺上沒有桌子，就要李小二（丑）做桌子，於是「丑吊身」，「安盤在丑背上」。第十出由人裝扮門扇：

旦叫：開門！（打丑背）

丑：蓬！蓬！蓬！

末：恰好打著二更。

旦叫：開門！（重打丑背）

丑叫：換手打那一邊也得！

其動作模擬令人想起後世戲曲舞臺上的類似表演。這說明

一個問題：南戲一開始就在觀眾面前直接承認自己的表演是在做戲，不僅不掩蓋偽裝，甚至經常有意揭穿偽裝來製造笑料，從而使表演產生喜劇效果。這種承認假定性的戲劇觀，一直統率了中國戲曲八百年，其表現手法在後世戲曲裡長期發揮作用，被反復借鑒，成為一個重要的喜劇手段。

3. 程式化的雛形

早期南戲表演中也出現了少量的程式化動作，例如《張協狀元》第三十二出宰相女王勝花因狀元張協拒婚而成病，其登場後的舞臺提示為「作病人立」，也就是說當時的舞臺上病人站立有其特殊的姿勢；第十六出淨裝扮土地神，有這樣的提示：「淨睜眼作威。」亦即裝神有瞪眼呈威的造型。程式化是對於表演手段的提煉和抽象，它的成熟尚需要長期的實踐積累和經驗聚集，因而有待於時日。

4. 表演手段的綜合運用

早期南戲裡已經能夠熟練地穿插運用唱、白、做等舞臺手段，使之共同為表現劇情、塑造人物服務。唱、白、做的表現手段，雖然各個角色都可以運用，但也有偏重。一般來說，生、旦同場時，以對唱與做為主；淨、末、丑同場時，以對白、科諢為主；生、旦與淨、末、丑夾雜出場時，有唱，有白，有科諢。生、旦扮演的主角通常用正劇手段塑造，淨、末、丑扮演的次角用喜劇手段塑造，前者的表演偏於典雅莊重，後者則偏重於詼諧滑稽。在人物語言上，前者常常運用上層交際時慣用的文言官話，後者則用生活中使用的俗語白話。在歌唱曲牌上，前者注意選用通行曲調，後者時或使用民歌俚曲。

5. 化裝與裝扮

南戲的服裝以生活穿著為依據，各類人物穿與其身份符

合的衣飾。其正面角色的面部不化裝，淨、丑角色則須在臉上「抹土搽灰」。與宋雜劇演出裡有女藝人參加不同，南戲裡的全部角色都由男藝人充任，包括旦角，其男扮女裝的習俗大概來自唐代優戲和歌舞戲，其中的「弄假婦人」，踏搖娘的「丈夫著婦人衣」[①]一類表演，爲南戲所繼承。早期南戲表演的舞臺上是空的，不設實物道具。舞臺上需設桌椅時通常用人裝扮或者虛擬。只有一些小道具例如張協趕考時挑包裹，強人出場攜帶刀、叉、棒，李小二給貧女送吃食挑擔，貧女乞討提「招子」等，則是當時生活中的實物。

六、南戲標誌著中國成熟戲曲樣式的誕生

宋代南戲已經能夠熟練地運用詩、歌、舞的綜合舞臺形式來表現完整的故事情節和比較複雜的場景，其基本表現形式是由角色裝扮成劇中人物，模仿人物的生活情景，運用歌唱和對白的發聲手段，利用舞蹈、身段、模擬動作、科諢等表演方式，在舞臺上建立起一定的人物關係和戲劇情境，製造戲劇衝突，從而展現一個完整而有意義的人生故事。可以看出，它已經具備了中國戲曲的最一般特徵，它遵循的基本原則和規律成爲後世不變之法，它的出現標誌著中國戲曲從此走向成熟。

中國的成熟戲劇——戲曲在宋代的出現，取決於諸多因素，其中最重要的因素是中國民間通俗敘事文學的成熟，它體現爲說話和說唱表演藝術的繁榮。戲曲產生於宋代的另外一個重要因素是：當時的歌唱和說唱藝術所積累的經驗和技巧爲之提供了擴張音樂結構的前景。宋代宮廷和民間流行的諸多連曲體音樂形式，爲人們提供了一個啓示：可以通過對於曲調的連接和多遍使用來創造相對廣闊的音樂容量，從而配合戲劇舞臺對於完整故事情節的展現。宋代從前代繼承下來的音樂形式主

① （唐）崔令欽：《教坊記》。

【重點提示】

首先是人生
故事的完整性要
求相應的舞臺傳
達，其次是音樂
結構的發展已經
提供了恢弘的表
達空間，戲劇改
革自身結構形態
的歷史演變就發
生了，其結果是
南戲的誕生。至
此，中國戲劇的
成熟形態——戲
曲正式出現。

圖26　江蘇蘇州宋平江府圖碑子城官署設廳

要體現爲大曲。在大曲音樂的影響下，宋代民間演唱中又陸續
產生了多種形式的連曲體音樂結構，如鼓子詞、轉踏、纏令、
纏達、唱賺、諸宮調等。這些連曲體音樂結構都對於南戲音樂
的組成提供了現成經驗甚至格式，使得它能夠很容易地把大量
民間流行曲調通過一定的方式吸收到自己的音樂旋律中來，共
同組成一個龐大的音樂空間，用於對長篇戲劇故事內容的表
現。

首先是人生故事的完整性要求相應的舞臺傳達，其次是
音樂結構的發展已經提供了恢弘的表達空間，戲劇改革自身結
構形態的歷史演變就發生了，其結果是南戲的誕生。至此，中

國戲劇的成熟形態——戲曲正式出現，一躍而成爲統括全部中華戲劇的典型樣態，它加諸強大影響於中華本土上的一切戲劇樣式，並把中國戲劇史納入了自己的發展歷程。也由此，中華戲曲得以崛起於東方，爲世界文化塑造了一尊獨特的美學凝聚體。

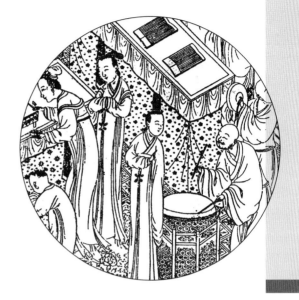

第二編
元雜劇與南戲

第三章　元雜劇的黃金時代

　　蒙古游牧民族先後吞滅了西夏、金、宋，結束了宋、遼、夏三方鼎立的局面，也結束了南宋與金、元南北對峙的局面。在蒙古貴族以武力入主中原的過程中，雖然給當時的社會生活和經濟生產帶來破壞性的後果，但在軍事鬥爭結束之後，它所建立起來的統一局面，以及對當時各族人民在政治、經濟、文化各方面實現的互相瞭解與交流，卻產生了很大的促進作用。元朝的大都、杭州、蘇州、揚州、溫州等城市，很快發展成為世界性的工商業大都會。這些人口和財富都相對集中的地區和市鎮，成為客觀上促進表演藝術迅速發展的溫床和搖籃，而來往於城鎮之間的富商大賈和遊客王臣們的聲色享受之需，成為刺激戲曲藝術發展的最重要因素。

　　與此同時，由於歷史文化的原因，元朝統治者未能在禮樂制度上取得強有力的控制，造成封建社會中意識形態禁錮方面的某種鬆懈。這使得作為通俗文藝形式的戲曲在民間的發展中能夠游刃有餘，蓬勃興旺。反之，元朝統治的野蠻性和殘酷性引起漢民族的心理恐慌，導致了宗教迷信之風的興盛，這又為戲曲借助於民間祭祀活動展開和發展奠定了強有力的基礎。

第一節　元雜劇概況

　　北方的雜劇在金朝百餘年間的發展，受到北方民間諸種演唱藝術特別是諸宮調的直接影響，逐漸擺脫了大曲的音樂體制，朝向結構謹嚴的多宮調體系邁進，最終在金末元初，大約

〔重點提示〕
　　北方的雜劇在金朝百餘年間的發展，逐漸擺脫了大曲的音樂體制，朝向結構謹嚴的多宮調體系邁進，最終在金末元初，形成了元雜劇。

【重點提示】
　　北曲的緣起
要追溯到北宋時
期在北方民間普
遍流行的「曲
子」，其典型文
學代表形式就是
敦煌曲子詞。

在12～13世紀之間，形成了元雜劇。在短短的百數十年間產生了作家近百人，作品近千部，其中關漢卿、王實甫、馬致遠、白樸、鄭光祖等人，代表了元雜劇創作的最高成就。

　　在元朝滅宋以前，元雜劇的盛行區域已經遍佈山西、河北、山東和河南一帶。1279年以後，隨著元蒙軍事和政治力量勢如破竹地南下，元雜劇迅速推進到南方，最初沿著今稱京杭大運河的水路傳佈到江、浙一帶，佔領了南宋舊都杭州，繼而擴及湖廣。相對於元雜劇來說，由於歷史的原因，元代南戲的創作勢頭稍弱，並較少文人的染指，其數量大約有近二百種。重要的戲文作品有《荊釵記》、《劉知遠白兔記》、《拜月亭記》、《殺狗記》和高明的《琵琶記》。

一、元雜劇的形成與發展

　　元雜劇產生於中國北部地區，它所運用的曲調，是在北方地界流行的北曲。北曲是在北方方言基礎上產生的帶有明顯北方特徵的曲調，與南戲的音樂體系形成對立。要追尋元雜劇的形成軌跡，首先要從北曲體系的形成談起。

1. 北曲體系

　　北曲的緣起要追溯到北宋時期在北方民間普遍流行的「曲子」，它的出現甚至更早，可以一直上溯到唐、五代時期，其典型文學代表形式就是敦煌曲子詞。民間流行的大量曲子一直保持著自然樸素的面貌，例如明代洪楩編《清平山堂話本》所收宋人話本《柳耆卿詩酒玩江樓記》裡，收有【浪裡來】詞一首，可以作為例子：

　　　【浪裡來】柳解元使了計策，周月仙中了機

扣，我交那打魚人準備了釣鰲鉤。你是惺惺人算來出
不得文人手，姐姐免勞慚皺。我將那點鋼鍬，掘倒了
玩江樓。

由話本前後文可以看出來，這首詞大概是當時的街市傳唱小
詞，被話本採入。而從詞律與風格看，它不像宋詞，而更接近
後來的元曲。

圖27　山西高平西李門村二仙廟正殿露臺金女眞舞蹈石刻

北曲還有另外一個來源，就是北方民族音樂曲調的介
入。這種介入也是早在北宋末期就已經開始了。宋代江萬里
《宣政雜錄》曰：「宣和初收復燕山以歸朝，金民來居京師。
其俗有『臻蓬蓬歌』，每扣鼓和臻蓬蓬之音爲節而舞，人無
不喜聞其聲而效之者。」《臻蓬蓬歌》是女眞歌舞，汴京人模
仿其聲調歌唱，依照當時曲調產生規律，自然就會有新的曲牌
出現。果然，宋代曾敏行《獨醒雜誌》曰：「先君嘗言，宣和
間客京師時，街巷鄙人多歌蕃曲，名曰【異國朝】、【四國
朝】、【六國朝】、【蠻牌序】、【蓬蓬花】等，其言至俚，
一時士大夫亦皆歌之。」所謂的【異國朝】、【四國朝】、
【六國朝】、【蠻牌序】、【蓬蓬花】，都是汴京人依據蕃曲
曲調唱出的曲牌，它們自然帶有明顯的北地民族特色。南宋都

【重點提示】
　　「曲」之能夠在民間風靡而壓倒文人詞調，就是因爲它口語化的表述句式較爲淺白，更適合於傳達眞情實感，因而更加活潑生動。

城臨安也曾一度流行女眞歌舞，《續資治通鑒》載孝宗乾道四年（1168年）臣僚言：

　　　　臨安府風俗，自十數年來，服飾亂常，習爲邊裝，聲音亂雅，好爲北音……今都人靜夜，十百爲群，吹【鷓鴣】，撥洋琴，使一人黑衣而舞，眾人拍手合之。傷風敗俗，不可不懲。詔禁之。

　　這說明北地民族的歌舞曲調對於漢民族來說是一種新異的藝術樣式，帶有奇特的審美效應，受到廣泛的歡迎。

　　隨同金、元民族歌舞大量湧入中原，它們的樂器也一併傳入，例如元代陶宗儀《南村輟耕錄》卷二十八「樂曲」條說：「達達樂器，如箏、纂、琵琶、胡琴、渾不似之類，所彈之曲，與漢人曲調不同。」並且標出一些蒙古曲調的名稱，大曲如哈八兒圖、蒙古搖落四，小曲如哈兒火失哈赤、曲律買，回回曲如馬黑某當當之類。

　　在曲調、樂器都發生改變的情況下，北曲一天天脫離了舊有的面貌，逐漸形成自己的獨特音樂體系，而與南曲日益分道揚鑣。

2. 北曲成型

　　金朝中原一帶俗間俚曲極其興盛，已經開了北曲之先河。民間傳唱的俚曲主要體現爲兩種形式：小令與套數。小令爲支曲，俗名「葉兒」，通常曲調流暢，內容清新。套數是多個支曲的聯唱，通常要在後面加上一個尾聲，使之成爲一個完整的音樂單元。無論小令與套數，其文學風格都與宋人詞調有很大差異，除了內容樸素而見眞情的原因以外，運用大眾化語言也是一個重要的因素。「曲」之能夠在民間風靡而壓倒文人

詞調，就是因為它口語化的表述句式較為淺白，更適合於傳達真情實感，因而更加活潑生動。

北曲填詞的平仄規定放寬，平、上、去三聲常常可以互叶，不像詩詞裡那樣一般平仄韻不能通押。北曲的用韻加密，幾乎一句一韻。更重要的是，北曲可以增加眾多的襯字，不像詞中的字數是固定了的。這些都是「曲」朝向口語化發展的明顯特徵。

圖28　金平水版《劉知遠諸宮調》書影

北曲有一個突出的特點，就是其曲調大多能夠被納入宮調體制，這一點南曲是做不到的。其原因在於北曲採用弦索樂器伴奏，為了協律定弦，人們對北曲做了長期的歸宮入調的工作。南曲大多為徒歌，不需器樂伴奏，也沒有歸宮入調的必要，因此長期停留在不明宮調歸屬的狀況下。

3. 北曲聯套

曲子的最基本形式是一支支單曲，這是它傳唱於人們口頭上的表現樣式。然而，支曲的容量小，只能表現極其片斷的內容，當表演藝術要求展現較為廣闊的社會生活面時，它的表現力就受到限制。於是，新的音樂形式出現了，這就是宋代以來各種各樣的聯套組曲形式。所謂聯套組曲，就是根據曲子的調性，將其分屬各個不同的宮調，而將相同宮調的兩個以上的小令連接使用，使之成為一個較大的音樂單元，構成較大的表現空間。

【重點提示】

雜劇表演自然而然地也把套數演唱吸收到自己的表演體制裡來，並逐漸組成音樂上固定的四宮調套數結構，即所謂「四大套」，元雜劇就在這樣的歷史條件下形成了。

為北曲曲調的宮調歸屬奠定局面的是北方極其盛行的諸宮調的演唱。諸宮調由於其連綴諸多曲調以形成長篇大套的音樂體制，要求它能夠將眾多的曲調都串組在自身的音樂結構裡，因此在民間的長期演唱過程中，它承擔了將眾多北曲曲調劃明宮調歸屬的任務。另外，諸宮調又將其他諸種組曲聯套方式（如纏令、纏達、唱賺）吸收到自己的音樂結構中來，使自己的音樂體制具

圖29　明天啟吳興閔氏朱墨套印本《董解元西廂記》插圖

備了極大的結構張力，於是，它成為北曲聯套發展過程中的一個典型階段。

我們今天可以看到，金代產生的《西廂記諸宮調》的套曲組合已經向大型發展，雖然一個宮調僅用一曲一尾的現象仍然很多，但常有四五個曲牌加一個尾聲的纏令出現，甚至出現了【黃鐘宮‧侍香金童】這樣由八個曲牌加一個尾聲的長套纏令，以及【黃鐘宮‧閑花啄木兒】這樣由十五個曲牌加一個尾聲的長套組曲。它的曲牌聯套經驗為元雜劇提供了借鑒和前提。

4. 元雜劇形成

隨著北曲套數的發展，雜劇表演自然而然地也把套數演唱吸收到自己的表演體制裡來，並逐漸組成音樂上固定的四宮調套數結構，即所謂「四大套」，元雜劇就在這樣的歷史條件下

形成了。

可以推測，當雜劇最初攝入北曲套數作為自己的音樂結構時，其形式大約並不很規範，其運用套數的多寡像諸宮調一樣隨意性很大，一套到五套甚至更多的可能性都有（但由於表演體制的限制，它的套數不可能像諸宮調那樣多，而每一套中的曲調卻會比較多）。以後經過實踐的篩選，慢慢固定為四大套。

二、元雜劇的興起與傳播

隨著散套和諸宮調的興盛，民間雜劇表演裡開始大量吸收曲調歌唱的因素並向以歌唱為主轉化。根據金代雜劇的出土文物看，這種轉化在大定、承安年間（1161～1120年）已經開始，但那時大概還處於雜劇的吸收歌唱階段，正式向元雜劇的演唱套曲轉變可能要晚於承安以後。

蒙古於1234年滅金，經過二十餘年的恢復，到中統、至元年間（1260～1294年）出現了經濟文化的復蘇。元雜劇就在這種社會基礎上興起，並於至元年間達到了大盛。當時正是元人鍾嗣成《錄鬼簿》裡所載元代前期作家活躍的時期，巨匠紛起，名著迭出，民間的演

圖30　明崇禎六年（1633年）刊《古今名劇合選・酹江集・梧桐雨》插圖

至元年間元雜劇在北方各地的普遍興盛，使中國戲曲第一次流佈到如此廣闊的地域和擁有了如此眾多的觀眾。

出也極其盛行。其時元雜劇作家已經遍佈黃河以北中書省所統轄的三個地理區域，即山西、河北、山東，又發展到黃河以南地區。其中大都、眞定、東平、平陽的作家較爲集中，而這幾個地區也是元雜劇的興盛之地，有史籍可尋。另外河南的開封、洛陽也是元雜劇盛演之區。至元年間元雜劇在北方各地的普遍興盛，使中國戲曲第一次流播到如此廣闊的地域和擁有了如此眾多的觀眾。

1279年元兵入臨安、滅南宋，隨著元朝統一大江南北，元雜劇的演出範圍有了一個大的擴張，從中原擴張到了江南的廣大地區。這樣，除了在北方原有根基地的演出仍然繁盛以外，南方也成爲元雜劇活動的頻繁地，這種現狀進一步刺激了創作的興盛。南宋行都杭州成爲元雜劇在南方的集中繁盛區域，湧現出了成批的雜劇作家。事實上，元代後期多數雜劇作家都集中在杭州及其周圍一帶城市裡。這些因素加在一起，就使元朝統一後的元貞、大德年間（1295～1307年）成爲元雜劇最爲興盛時期，其蓬勃的勢頭還一直橫貫了至大、延祐、至治。而從山西省南部地區保存的元代雜劇文物看，從元世祖中統元年（1260年）開始，經大德、皇慶、延祐、至治、泰定，一直綿延不絕，這是民間演出在北方保持強健勢頭的證明。

泰定（1324～1328年）以後，社會條件轉換，元雜劇的創作走上衰落之路，演出聲勢與規模也逐漸消減。元朝於1313年恢復科舉，普通文人的視線被普遍吸引過去。元雜劇的創作隊伍分化了，創作品質降低了，創作力也衰竭了。

三、元雜劇的體制

元雜劇的體制較宋代南戲發展得更爲成熟，形成一套嚴格的格律制度，具有自己鮮明的特色。元雜劇能夠實現一代之

盛，與它具備了完善的體制是分不開的。而元雜劇體制最為突出的特點，表現在它的音樂結構上。

1. 音樂結構

與直接從宋人詞調和當地民間小曲中昇華為戲文唱腔的南曲不同，北曲經歷了一個從民間套數長期傳唱到為雜劇唱腔所利用的過程。北曲來源最初是北宋都城汴京以及中原一帶的各種小唱、說唱曲調，後來吸收了女真、蒙古等北方民族的曲調和樂器，漸漸演變而成。北曲雜劇一旦形成自己的音樂主體，便形成與南戲迥異的一套嚴格曲律規定，從曲牌聯套到韻腳平仄，都有固定的要求。這使得晚出的北曲比早出的南曲在音樂體制上更加成熟且文人化。其音樂的調式特點則是七聲音階，比南曲多出變宮、變徵兩個音階。

元雜劇音樂結構一個最明顯的特徵就是四大套的音樂體制，這與南戲音樂的多套數隨意組合不同。

四大套即四個宮調裡的曲牌聯套，每套曲裡通常有九到十六支曲子。明人把這四大套曲稱為四折。四大套曲如果不足以完成內容所要求的任務，例如舞臺表演的時空轉換，人物以及劇情的交代等，則增加一兩首支曲並尾聲，組成小的套曲，放在全劇之前或四大套之間，作為過渡。這種小套曲，通常與後面套曲的宮調相同，仍由歌唱的正末或正旦唱，明人稱之為「楔子」。

2. 演出結構

由演唱四大套曲子所決定，元雜劇的結構主要由四大塊組成，即圍繞唱曲而形成四個中心場子，再穿插一些過場戲。與南戲場子的隨意設置相對照，元雜劇有著比較嚴格的形式框定。由單一角色歌唱的體制所決定，元雜劇的整體篇幅又較南戲為小。

〔重點提示〕

元雜劇音樂結構一個最明顯的特徵就是四大套的音樂體制，這與南戲音樂的多套數隨意組合不同。

　　北曲雜劇的開場很隨便，沒有固定的形式，通常是根據劇情需要安排，劇情從哪裡開始，就從哪裡開場。第一個上場的人物也沒有限定，可以是主角（正末或正旦）先登場，也可以是任何一個次要角色先出來，或者是主角與次角一道上。元雜劇的散場也沒有固定的形式，通常主角唱完最後一套曲子，劇情也發展完結之後，人物下場，演出也就自然收場。某些時候，結束時有「打散」的表演。所謂「打散」，就是增添一段歌舞表演，用以送走觀眾。

　　元雜劇裡的人物上場時，大多都要先念幾句詩，即所謂上場詩，格式通常為五言、七言四句，內容一般與人物身份、心情、境遇等有關。所念的詩常常相同或相似，有一定的程式和套子，通常按照人物的社會身份分為不同類型，例如孛老兒裝扮家中老翁，念：

> 月過十五光明少，人到中年萬事休。
> 兒孫自有兒孫福，莫與兒孫作遠憂。

淨扮權豪勢要，念：

> 花花太歲為第一，浪子喪門世無對。
> 街上小民聞吾怕，我是權豪勢要×衙內。

淨扮貪官，念：

> 官人清似水，外郎白如面。
> 水面打一和，糊塗做一片。

等等。這樣看來，大多數的上場詩大約不是作者創作的，而是在長期的演出過程中由藝人添加上去的，最初的演出可能並不都有上場詩。

3. 一人歌唱的體制

元雜劇的演出中，歌唱佔有很大的比重，但照例只由一個主角（正旦或正末）演唱。由此，元雜劇的劇本分爲旦本和末本，由旦唱的稱旦本，由末唱的稱末本。旦本裡末不唱，末本裡旦也不唱。其他配角則任何情況下都不唱，從無例外。

由一人歌唱的體制所決定，元雜劇的場子有輕重之分。凡是主角（正旦或正末）演唱完整套曲的場子，就是重頭場子，其他角色在正旦、正末唱曲之前或之後上場表演以便交代劇情，起到連貫作用的場子，就是過場戲。通常次要人物的場子都比較短小，以對白或獨白爲手段，主要人物上場則唱大套曲子，其中穿插其他角色的對白科範，從而構成重場。還有另一種情況的過場戲，就是有主唱角色出場並進行歌唱的過場（所謂「楔子」），在這種場子裡，並不演唱大套曲子，而僅僅唱一兩支曲牌，完成了交代劇情的任務就結束。

歌唱的正旦或正末，在四大套曲的表演中必然出場，因此通常扮演一個貫穿始終的中心人物。但有時中心人物不確定，或故事情節複雜，必須有其他人物的重場戲時，正旦或正末也改扮其他角色。這樣，雖然主角演唱四大套曲的格局沒有改變，他（她）所扮演的劇中人卻改變了，出現不同的場子裡歌唱人物不同的情形。

4. 角色分工

元雜劇裡的角色，有正末、小末、外末、沖末、正旦、小旦、外旦、老旦、禾旦、淨，又有孤、駕、孛老、卜兒、俫兒、尊子等，後面的爲類型人物名稱，不是正式角色，可以不

由一人歌唱的體制所決定，元雜劇的角色分工變得比較簡單明確，即歌唱的正旦、正末爲主角，其他都是配角，又叫做「外腳」。

計。很明顯，他們主要可以歸入末、旦、淨三種角色行當。其中正末是由宋雜劇的末泥轉化而來，正旦應該是由引戲轉來，淨爲副淨，而小末、外末、沖末是正末的擴大或副末的轉變，小旦、外旦、老旦、禾旦是正旦的擴大又兼有副淨的特色。

由一人歌唱的體制所決定，元雜劇的角色分工變得比較簡單明確，即歌唱的正旦、正末爲主角，其他都是配角，又叫做「外腳」。作爲主角的

圖31　明崇禎刊《秘本西廂》插圖崔鶯鶯像

正旦、正末，根據劇情的需要，要裝扮各類社會人物，人物身份和年齡之間的距離比較大，造成以一種角色應工各類人物的缺陷，這說明它角色行當的設立還不夠合理完善。正旦正末以外，其他配角主要用說白表演來配合主角演出，敷敍劇情，連貫情節，插科打諢，爲引入主角歌唱提供條件。

四、元雜劇的分類

元雜劇在元代已經形成劃分表演類別的趨勢。元人夏庭芝《青樓集》裡列舉的表演類型有五種：末本爲軟末泥雜劇、駕頭雜劇、綠林雜劇，旦本爲閨怨雜劇、花旦雜劇。「軟末泥雜劇」的意義不明，「末泥」就是正末，冠之以「軟」，是否指演悲戲的末泥？「駕頭雜劇」指以皇帝爲主角的戲。「綠林雜劇」即「邦老雜劇」，以江湖豪傑、俠士強盜爲主角，像梁

山好漢燕青、李逵、魯智深等人的戲就歸於此類。「閨怨雜劇」表現思念情人的深閨女子，例如關漢卿的《閨怨佳人拜月亭》。「花旦雜劇」以青年男女的愛情糾葛為主題，表現男歡女愛。「花旦雜劇」與「閨怨雜劇」的內容相交叉，對之進行現實區分十分不易。從理論上談，前者重在表現青年男女彼此調情以及設法突破阻撓去獲取愛情，後者重在強調情人被強行分離後的思念與懷戀。

夏庭芝的分類著眼於演員。到了明初藩王朱權寫《太和正音譜》時，開始從內容角度進行分類，把元雜劇分為十二科：

> 雜劇十二科：一曰神仙道化，二曰隱居樂道（又曰林泉丘壑），三曰披袍秉笏（即君臣雜劇），四曰忠臣烈士，五曰孝義廉節，六曰叱奸罵讒，七曰逐臣孤子，八曰鐵刀趕棒（即脫膊雜劇），九曰風花雪月，十曰悲歡離合，十一曰煙花粉黛（即花旦雜劇），十二曰神頭鬼面（即神佛雜劇）。

其中，「脫膊雜劇」又稱「脫剝雜劇」，意謂「脫剝了衣服進行武功表演的雜劇」。這十二科的分類，只具備理論意義，在實際運用中並不產生作用。

第二節　元雜劇的創作

有元一代，雜劇的創作達到了極度繁盛。與宋朝南戲在文人中遭受冷遇的情形不同，元代的雜劇創作引起了飽學士子們的普遍重視，有大量士人一轉以往所持「詞曲小道」的傳統文

【重點提示】

元代的雜劇創作引起了飽學士子們的普遍重視，有大量士人將興趣和精力投到雜劇創作中來，這造成元雜劇作品文化層次的迅速提高，使之昇華為稱雄一世的時代文體。在此基礎上，中國戲曲史上第一個創作高峰形成。

化觀念，將興趣和精力投到雜劇創作中來，這造成元雜劇作品文化層次的迅速提高，使之昇華爲稱雄一世的時代文體。在此基礎上，中國戲曲史上第一個創作高峰形成。這個現象是值得重視的，其原因很大程度上和漢族文人失去了仕進之路，又別無謀生之途，便紛紛把精力和才華投入到戲曲創作中去有關，但它客觀上促成了中國戲曲的黃金時代。

一、概貌

　　元雜劇產生了大量的作品，如果我們進入它的寶庫，就會爲它的林林總總、琳琅滿目所驚歎。儘管元雜劇的總數在今天已經不容易統計（因爲留傳下來的一些雜劇作品由元人明人作，我們很難斷定其創作的具體朝代，另外還有許多無名氏的劇目則分不清是元代還是明代作品），但我們至少在元人鍾嗣成於元末寫定的《錄鬼簿》裡，可以看到452種劇目的名稱。這個數字當然遠遠不是元雜劇的總數，例如明初朱權《太和正音譜》所錄元雜劇劇目標明爲535種；今人莊一拂《古典戲曲存目匯考》收錄有作者姓名可考的元人作品536種，又附元明無名氏作品419種（多數還是元人作品），這樣，就得到元人創作了雜劇作品近千種的印象。這是一個龐大的數字，如果考慮到元朝歷史的短暫，就會驚歎元人雜劇創作成就的可觀了。

　　元雜劇的存本，有元刊本古今雜劇30種。此外，臧懋循《元曲選》、脈望館抄校本古今雜劇等明人刊本和抄本，也保存了眾多的元雜劇刊本，雖然其面貌大概經過了後人改動，除去彼此重複和明顯爲明人作的以外，又多出67種。二者相加，一共得到元雜劇劇本97種。這個數字距離元雜劇創作總數千本左右相去太遠，大約只佔了不到10%的比例，這實在是種歷史的遺憾。

元雜劇作家的數目，今天也無法進行確切的統計。清人曹寅輯《楝亭藏書十二種》所收《錄鬼簿》裡記載了80人，今人莊一拂《古典戲曲存目匯考》裡記載了97人。大約元代寫有雜劇作品的人要超過100人。

元雜劇作者雖然大多是讀書人，但由於元朝特殊的社會環境，他們得不到較好的社會位置，因而其身份大多為下等階層人士，生平不知。一些步入官場的人也大多充任下層吏屬偏鄙之職，如「省掾」、「路吏」等，元代鍾嗣成《錄鬼簿·序》所說「門第卑微，職位不振」之類。即使混個一官半職，也都是由筆吏刀卒營運積年夤緣得進，如梁進之由警巡院判出身做到和州知州、李時中由中書省掾升任工部主事之類。因此，他們沒有前代和後輩文人自視清高的酸腐，比較注重實際和接近平民生活，他們能夠寫出反映社會面廣闊而生活氣息濃厚的元雜劇實在是歷史的賦予。

和任何時代的文學創作一樣，元雜劇作家的成就有高有下，眾多的是普通作家，猶如滿天星斗，但在這星空中也不時點綴著燦爛的巨型星座。例如元代周德清《中原音韻·序》曰：「樂府之盛之備之難，莫如今時，其備則自關、鄭、白、馬。」這裡，周德清舉出了四位成就卓著的元雜劇大家關漢卿、鄭光祖、白樸、馬致遠。元末明初的賈仲明《續錄鬼簿》則將「關、鄭、白、馬」列為元代的「四大神物」。確實，關漢卿諸人的造詣遠遠高於他人之上，他們的創作為後人長期稱道並仿效，可以說是衣被千古。但是，「四大神物」把《西廂記》的作者王實甫排除在外，卻是極端不公平的。無論如何，王實甫的藝術成就及其在後世的久遠影響，都使他應該進入元雜劇最出色的作家之列。

二、貧困的文學

作為一代文人的文學信使，作為中國文學史、中國戲劇史上卓有貢獻的一群，元雜劇作家們不是時代的幸運兒。他們沒有炙手可熱的高位顯職，沒有即手可取的榮華富貴，甚至得不到一般市井小民的平和安寧。與歷代文人相比，他們的生活道路最為獨特。而他們的生死歌哭與進退窮達，都與科舉制度在中國封建社會裡千百年的延續歷史以及在元代的驟然廢置休戚相關。

1. 儒人進身之階的喪失

科舉取士，在中國歷史上可以追溯至隋唐，是歷代政府籠絡人才的一條重要途徑，也是知識份子獲取功名仕進的唯一階梯。七百多年的歷史長流，伴隨著科舉制度的，是一代代文人出將入相、躊躇滿志的記載。而進入元代，這一切在一夜之間都成了過去。元代除太宗九年（1237年）舉行過一次科舉考試外，其間廢而不舉達七十八年。歷來出入鳳闕臺輔、意氣橫發的漢族文人，至此時卻只能屈身於教坊、書會、青樓、酒肆之間。

元代知識份子的特殊不幸在於：「讀書做官」，不僅是他們追求功名的唯一途徑，而且還是他們唯一的一

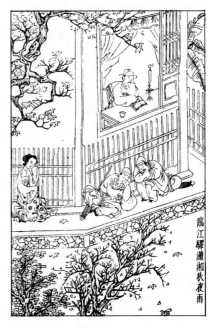

圖32　明崇禎六年（1633年）刊《古今名劇合選・柳枝集・瀟湘夜雨》插圖

條謀生之路。因為除了讀書之外，他們什麼也不會做，什麼也不屑做。如此，這條生路的堵塞，不啻將他們推入絕境。

　　元代文人在雜劇裡熱衷於寫「窮」。馬致遠的《薦福碑》，鄭光祖的《王粲登樓》，關漢卿的《裴度還帶》，王實甫的《破窯記》，無名氏的《凍蘇秦》、《漁樵記》等等，凡是以文人為主人公的作品，幾乎無一例外，都窮形盡相地狀摹了文人生活的窮困潦倒。的確，中國文人，在元代以前，似乎還不曾這樣困頓過。而翻開一部戲劇史，也再沒有哪個朝代像元代那樣，作品裡集中了如此深重的文人苦難。

　　當然，元雜劇作家們強調的主要不是經濟窘迫的具體情狀，而是自己強烈的精神感受，是拮据低下的經濟地位所激起的急劇心理反應。佔據劇作中心畫面的，往往不是具體的生活環境，而是作品主人公那憤憤不平的嗟歎和呼號。

　　在窮困的苦海中備受顛簸的元雜劇作家群，是被「置之死地而後生」的一代文人。在這個死而後生的過程裡，最關鍵而不可忽視的環節，是他們與底層人民的關係，這種關係構成了他們人生命運的重要內容。

2. 生活的饋贈

　　元雜劇作家與社會下層人民的關係，在整個中國文學史上都是一種獨特現象。其特殊

【重點提示】
　　翻開一部戲劇史，也再沒有哪個朝代像元代那樣，作品裡集中了如此深重的文人苦難。

圖33　明崇禎六年（1633年）刊《古今名劇合選·酹江集·薦福碑》插圖

性在於：從來沒有哪個朝代的作家，那麼普遍、那麼大量地將農民、奴婢、妓女、貧民等作爲主人公而堂而皇之地擁入聖潔的文學殿堂；從來沒有哪一時期的作家寫貧民如元雜劇作家那樣「貧民化」。作者與對象間的空間距離連同心理距離幾乎不復存在。

產生這種現象的根源，必須追溯到元雜劇作家的實際生活地位，即知識者被放逐於生活最底層，與下層勞動者處於同一境地。普遍的貧困化，使元代文人不得不棲身於農舍、田間，混跡於長街、陋巷，湮

圖34　明崇禎六年（1633年）刊《古今名劇合選·酹江集·哭范叔》插圖

沒於青樓、行院。他們或者耕作於田野，和農民患難與共；或者屈身爲吏，行醫業賈；或者活躍於書會、勾欄、行院，以寫雜劇劇本爲生，甚至「躬踐排場，面敷粉墨，以爲我家生活，偶倡優而不辭」[1]。這種生活環境，使元代文人與底層人民之間保持著一種天然的物質上與精神上的聯繫。

正是這種與底層人民相濡以沫的生活，使知識者感到了社會對自己的需要，感到了其自身的存在價值，從而最終掙脫了自棄和頹唐的糾纏，把自己無根浮萍般的靈魂，穩實地安放在這片深厚和沉穩的土地上，得以抒發自己不被社會理解的喜怒哀樂，施展自己不被重視的能力和才華。

應該說，沒有元代文人苦難不堪的生活，沒有他們和下層

① （明）臧懋循：《元曲選·序》。

民眾休戚與共的交往關係，也就沒有這一代劇作家。雖然，當時的他們並沒有這種自覺意識。

3. 作者內心二極

時代傾斜對元代文人造成的心靈閹割，是一種無法治癒的精神內傷，知識者的心理失去了慣有的平衡。元雜劇作家一方面拚命地尋求解脫，另一方面是解脫的無力。

當他們在政治歸屬運動中成為失敗者之後，就把目光轉向自然，轉向傾斜的人生。他們在紅塵裡放浪，在紅巾翠袖裡討生活，企圖尋求心靈的歸宿。然而，他們的記憶仍然連接著過去，他們仍然嚮往著人生的更高意義。這兩個方面，構成了元雜劇作家們盤根錯節、糾纏不休的內心情結，構成了他們可以稱之為「二難」的心理現實。

於是，元雜劇作家博得了自己的千古美名──「浪子」。他們「偶倡優而不辭」的生活方式，是對儒士們傳統的人格理想的挑戰，意味著一種人生態度的自我否定，同時是一種內心激憤的表現。在他們精神深層潛藏的，是人生的失意和虛無感。他們含著眼淚走向頹廢、荒唐，消磨時光，但他們何嘗甘心這樣浪費自己的一生！在他們意識、潛意識的深處，魂牽夢繞的仍然是那種參與社會的頑強使命感。

元雜劇作家們雖然肉體已

圖35　明萬曆吳興臧氏刊《元曲選·岳陽樓》插圖

落入現實逆轉的絕境，精神卻仍在沿著傳統的心理定勢滑行，因而只能進入一種無望的掙扎狀態。這就是元雜劇作家群內心世界裡不可解脫的矛盾衝突。他們註定得承受這種真實。也許，這就是元代知識份子所難以逃脫的宿命。

三、宣洩的直白

在尋求解脫和渴望建樹「二難」心理的痛苦折磨下，元代文人們尋找到一條藉以抒發心靈之氣的管道。他們找到了雜劇創作。

坎坷不平的苦難生涯，影響了他們對外部世界的感受和體驗方式，形成元代劇作家的特殊文化眼光。對他們來說，雜劇創作活動不僅是謀生的手段、參政的途徑，而且是其精神寄託的巢穴。在那一篇篇令人心動的故事背後，總有作者的面影在閃動，他們或者呼天罵地地搶白，或者含辛茹苦地飲泣。字裡行間，時時透示出他們的頑強，也流瀉出他們的脆弱。這些，構成元雜劇創作的突出特色。

1. 創作心態的躁烈

受到壓抑和侵害的心靈往往更容易通過激烈地否定一切來進行自我解脫。對於長期受到心理壓抑，而又無法用行動在生活中實現自己的元代戲劇家來說，創作本身是一種激烈的感情宣洩。因而，宣洩是元雜劇作家群體最為典型的創作情緒。他們把自己對世事的憂憤，對正義的渴求，對傳統精神的反叛，統統訴諸雜劇創作中。長歌當哭，以求得心理上的平衡和快感。

與其說，體現在作品裡面的元雜劇作家的內在形象，是身披鎧甲，手握長矛，在沙場上摸爬滾打、衝鋒陷陣的鬥士，不如說更像是一些被現實摧毀了精神支柱之後而歌哭笑罵、呼天

怨地的狷介之人。作者迫不及待，欲借雜劇這一方寸之地，來發抒自己滿肚子的不平之氣。

人們看到，元雜劇作品的篇幅，常常被劇中人物長篇的內心獨白佔據了，《王粲登樓》、《薦福碑》、《凍蘇秦》都是典型的例子。人物內心的憤懣不平之氣，被突兀地推到你面前，而對人物內心這種圖像的捕捉和描寫，正突出體現了作者本身的心理情結。

宣洩，客觀上成為一種民族情緒的集結，成為當時社會心態的映照。

圖36　明崇禎六年（1633年）刊《古今名劇合選·酹江集·王粲登樓》插圖

2. 徹底的精神反叛

在絕望的痛楚中輾轉掙扎的元雜劇作家們，由於無法擺脫內心深處長期被壓抑的情感和自我發展的慾望，突破傳統精神枷鎖束縛的要求似乎更加強烈。他們無法再尊重他們從前所信奉的傳統價值，他們所面對的社會存在已經無情地證明了傳統價值的脆弱和虛偽，因而在他們的作品中，懷疑和否定的鋒芒指向了這些精神堡壘。

元雜劇裡，傳統的君臣道德受到嘲弄：「臣事君以忠，君使臣以禮。哎！這便是死無那葬身之地，敢向那雲陽市血染朝衣。」[1]正統的封建禮教、倫理觀念被拋到九霄雲外：「俺娘向陽臺路上，高築起一堵雨雲牆⋯⋯不爭你左使著一片黑心

① （元）馬致遠：《西華山陳摶高臥》，《元曲選》本，第三折。

腸。你不拘箝我可倒不想，你把我越間阻越思量。」①甚至封建社會存在的合理性也被懷疑了：「天地也，只合把清濁分辨，可怎生糊塗了盜蹠顏淵？」②元雜劇作家們在宣洩長久被壓抑的感情中，得到了創作快感。

3. 虛無與宿命

宣洩的歸宿是最終走向虛無。元雜劇作家們畢竟掙脫不了現實對他們的制約。他們的心靈高飛著，身體卻陷在泥潭裡掙揪不出。這種難堪的事實賦予他們的是無法抗拒的絕望和頹喪。而且，由於時間的不可逆轉——他們不可能再重新活一次，當精神的痛苦被盡情地抒發出去之後，他們必然地歸向於虛無。就像一個人大罵了一通，然後無可奈何地哭起來一樣。

馬致遠在呂洞賓初上岳陽樓時，還讓他面對山河景色激昂慨歎了一番。但二上岳陽樓時，那股感慨已經轉為悲涼和消沉，心境被濃重的人生虛幻煙霧所籠罩。到三上岳陽樓時，就不但自己已經心安理得，而且還勸別人一起出家：「我勸你世間人休爭氣，及早的歸去來兮。可乾坤做一床黃紬被，單搦著陳摶睡。」③

普遍的虛無情緒，不僅使元雜劇作家們紛紛踏入宗教的門檻去尋找心靈的歸宿，而且使他們無力或者說不敢正視殘酷的現實。於是，一種寬恕自己的軟弱、化解自己痛苦的理論構架——宿命，像毒菌一樣滲透在他們的作品裡，成為元雜劇作家自欺欺人精神狀態的見證。

元雜劇作家們無法驅散籠罩著他們心境的巨大陰霾。他們不得已借雜劇來宣洩自己的鬱結情緒，然而宣洩過後便剩下了虛空一片。他們開不出救世的良方。他們只有逃向宗教。因而，伴隨著暢快淋漓無所顧忌、無所畏懼的笑罵歌呼的，是作品中濃重的虛幻縹緲的鬱結之氣。這種特色構成了元雜劇作品

① （元）鄭光祖：《迷青瑣倩女離魂》，《元曲選》本，楔子。

② （元）關漢卿：《感天動地竇娥冤》，《元曲選》本，第三折。

③ （元）馬致遠：《呂洞賓三醉岳陽樓》，《元曲選》本，第三折。

的整體基調，使之作爲時代負壓下的精神產物，具有特殊的沉重色彩。

第三節　關漢卿

如果說，元雜劇奏響的是時代的黃鐘大呂，那麼，關漢卿就是這歷史和聲深處最爲沉重渾厚的旋律。在元代眾多傑出雜劇作家的隊伍中，關漢卿昂首闊步地行進在最前列，以他前驅者的勇力，以他多產而高質的劇作，以他劇作高絕的形式技巧，以他作品的高昂精神性，震撼著、激勵著、鞭策著、帶動著隊伍的整體前進，把雜劇創作

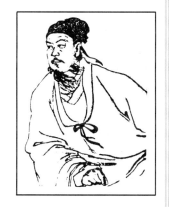

圖37　關漢卿像（李斛作）

這一代文學藝術實踐，引向它輝煌的歷史頂點。

關漢卿，這是中國戲曲史上第一個閃光的作家名字。

一、生平與作品

由於僅是下層文人的緣故，歷史留下來的關漢卿的生平材料很少，通常最具權威性的記錄就是元人鍾嗣成的《錄鬼簿》，其中說：「關漢卿，大都人。太醫院戶。號已齋叟。」從中我們知道，關漢卿是大都（今北京）人。作爲元雜劇的早期創作者與代表作家，他的成功應該與這種地緣文化背景緊密相關。因爲元雜劇正是在大都的文化圈域內形成，在這裡孕育關漢卿也是歷史的必然。關漢卿出身於隸屬太醫院的醫戶，爲

社會下等身份。他大約生活於金末到元前期。明初朱權《太和正音譜》說關漢卿「初為雜劇之始」。

關漢卿與當時活躍於大都書會中的雜劇作家、散曲作家，各地勾欄中的雜劇演員和其他歌兒舞女，有著廣泛的交遊。鍾嗣成《錄鬼簿》記載，雜劇作家楊顯之與關漢卿是友情深厚的莫逆之交，常和他在一起討論創作，所謂「凡有珠玉，與公較之」，楊顯之竟因此而得到了一個「楊補丁」的

圖38　明萬曆吳興臧氏刊《元曲選·魯齋郎》插圖

綽號。雜劇作家梁進之與關漢卿為「世交」，費君祥也是關漢卿的朋友。關漢卿交往的散曲作家裡著名的有王和卿，二人常在一起用詞曲互尋開心。[1]關漢卿交往的雜劇藝人，主要有當時被譽為「當今獨步」[2]的傑出演員朱簾秀，關漢卿曾作有【南呂·一枝花】散套贈之。

關漢卿的主要活動地區應該是在北方，首先是大都，其次是河南一帶。大都是元朝元雜劇演出的主要都市，是勾欄、戲班和藝人的集中地，也是雜劇作家的主要立身之地。據元代陶宗儀《南村輟耕錄》卷二十三「嗓」條，元初中統年間（1260～1263年），關漢卿曾與名士王和卿一道在大都活動。河南則是元代前期除大都之外的又一個雜劇盛演區域。關漢卿在其所作【南呂·一枝花】「不伏老」套曲中說：「我玩的是梁園月，飲的是東京酒，賞的是洛陽花，攀的是章臺

①參見（元）陶宗儀：《南村輟耕錄》卷二十三「嗓」條。
②（元）夏庭芝：《青樓集》。

柳。」①除了最後一句「章臺柳」是泛指煙花生活外，其餘三
句都隱含了河南的城市名稱。梁園指汴梁，漢代梁孝王劉武曾
在這裡開闢梁園作爲遊賞延賓之所。東京同樣指汴梁，宋時立
爲東京。洛陽是河南另外一個故國舊都。包括汴梁和洛陽在內
的中原一帶，是元雜劇的興盛地之一，有諸多的歷史載錄證
實。作爲雜劇大師的關漢卿常在這一帶活動，是理所當然之
事。再證之以關漢卿所作雜劇中，有許多都以這裡爲故事發
生地，例如《拜月亭》、《救風塵》、《調風月》、《緋衣
夢》、《魯齋郎》、《蝴蝶夢》等都是，更加說明中原地區作
爲關漢卿主要創作源泉的價值。

　　元朝統一之後，關漢卿也像其他眾多北方文人一樣，曾到
南方遊歷，他的足跡到了揚州和杭州等地。有名的《杭州景》
套曲，把宋亡之後杭州這座「家家掩映渠流水，樓閣崢嶸出翠
微」②之江南名城的繁華、景物的秀麗都描寫得淋漓盡致。

　　關漢卿一生中創作了大量的雜劇作品，總數在60餘種以
上，今存10餘種。另有散曲作品，現存小令57首、套數14套、
殘套2種。

二、激烈壯闊的美學風格

　　在元雜劇作家中，關漢卿無疑是一位巨匠。作爲一位藝術
大師，在黑暗的異族統治現實壓得人們喘不過氣來的情況下，
他把藝術品格中的空靈、含蓄、優美、雋永、飄逸等風格特徵
慷慨地轉讓給了別的作家，自己卻以一個昂首挺胸、慷慨悲歌
的鬥士形象，取得了邁向時代前沿衝鋒陷陣的通行證。

　　激情，這是關漢卿創作心態中最爲引人注目的特色。他
的作品中的故事情節和生活場景也許可以被另外一隻手重新製
作出來，但是沸騰在《單刀會》、《竇娥冤》、《救風塵》、

【重點提示】
　　包括汴梁和
洛陽在內的中原
一帶，是元雜劇
的興盛地之一，
作爲雜劇大師的
關漢卿常在這一
帶活動，是理所
當然之事。

　　在黑暗的異
族統治現實壓得
人們喘不過氣來
的情況下，關漢
卿把藝術品格中
的空靈、含蓄、
優美、雋永、飄
逸等風格特徵慷
慨地轉讓給了別
的作家，自己卻
以一個昂首挺
胸、慷慨悲歌的
鬥士形象，取得
了邁向時代前沿
衝鋒陷陣的通行
證。

① 《全元散
曲》，中華書
局，1991年
版，上冊第173
頁。
② 《全元散
曲》，中華書
局，1991年
版，上冊第172
頁。

《望江亭》等劇作中的激情，卻是無法複製的。那是關漢卿生命的標記。「關之詞激厲而少蘊藉」，明人何良俊曾在《四友齋曲說》裡這樣準確地評論過他。積蓄於關漢卿胸中強烈的愛和恨，構成了關漢卿感情世界的主要內容，也構成了關漢卿戲劇創作的個性特徵。

讓我們來看一看關漢卿壯懷激烈的抒情方式。《關大王獨赴單刀會》中，面對著大江的滾滾波濤，關羽指揮睥睨，

圖39　元杭州刊《單刀會》雜劇書影

仗刀臨流，回首舊日戎馬生涯，追念先輩英雄業績，不禁慷慨激昂，仰天高吟：

> 【雙調‧新水令】大江東去浪千疊，引著這數十人，駕著這小舟一葉。又不比九種龍鳳闕，可正是千丈虎狼穴。大丈夫心別，我覷這單刀會似賽村社。
>
> 【駐馬聽】水湧山疊，年少周郎何處也？不覺的灰飛煙滅，可憐黃蓋轉傷嗟。破曹的檣櫓一時絕，鏖兵的江水猶然熱，好教我情慘切！（帶云）這也不是江水，（唱）二十年流不盡的英雄血！[①]

① 脈望館抄校本：《古今雜劇》。

這兩支曲子熔鑄了蘇軾詞《念奴嬌‧赤壁懷古》弔古撫今的詞語和意境，卻由於關漢卿的點染，比蘇軾詞的風格更爲悲壯、

慘烈。它們不僅成為關羽忠正勇武、大義凜然、壯懷激烈內在氣質的個性化顯露，也成為關漢卿「借他人酒杯，澆自己塊壘」的激情之抒發。關漢卿在特殊歷史境遇下，對於黑暗現實的無比憤慨，對於漢家正統信念的無比執著，都在這裡得到了無餘傾瀉。

《感天動地竇娥冤》裡，主人公竇娥在無端遭受飛來誣陷，昏庸官府不問青紅皂白就將她問斬時，關漢卿止不住借她的口，向顛倒黑白的天地發出嚴厲的斥問：

> 【滾繡球】有日月朝暮懸，有鬼神掌著生死權。天地也，只合把清濁分辨，可怎生糊突了盜跖、顏淵。為善的受貧窮更命短，造惡的享富貴又壽延。天地也，做得個怕硬欺軟，卻原來也這般順水推船。地也，你不分好歹何為地；天也，你錯勘賢愚枉做天！哎，只落得兩淚漣漣。[①]

這是對社會政體的強烈斥責，是對個體命運的拚力抗爭，也是對人生與時代的不屈反抗。

讀著這些猶如燕山急雨般雄渾奔放的詩句，再聯想到關漢卿筆下那一個個不安於命運擺佈、敢於向邪惡挑戰的劇作主人公形象，以及他們所共同具有的外向性、衝擊型性格，以及他們永不折服的進取精神，我們當不難感受到流溢於關漢卿劇作字裡行間噴薄欲出的激情。

和所有的元雜劇作家一樣，關漢卿也是時代的棄兒。民族意識的強烈抗爭、對低下社會地位的反抗，以及由此而產生的對於當代政體的「離異意識」，使關漢卿對現實始終保持著一種不合作的乖張態度。

① （明）臧懋循：《元曲選》本。

　　有著如此頑強歷史信念、如此強烈文化人格力量的作者，在現實社會生活中自然是不為所容的。於是，生活中的關漢卿，其性格特徵展現為一種同樣富於激情的變格形態——放浪形骸。他在散曲【南呂·一枝花】《不伏老》中曾經描摹了一幅自畫像，說自己飲茶耽酒、折花攀柳、歌舞吹彈、玲瓏剔透，好一個風流浪子的形象。然而，透過一系列自嘲式的描寫，我們不難窺見關漢卿潛在的精神風貌：一股極其強烈的激憤之情。潑辣的文字、生動的比喻、故作開朗的語言風格所籠罩著的是一個冷峻悲涼的內心世界，是處於壓抑之中的倔強、不屈的個性。

　　關漢卿為嚴酷的生活所震驚，為底層民眾的痛苦所激發，無法得到內心的安寧，不得不起而向社會發言。正是這種對社會、對人生、對理想的責任感，使關漢卿巍巍然屹立於元雜劇的峰巔之上，扮演著第一小提琴手的角色，提領著一代風騷。也正是這種責任感，賦予了關漢卿的劇作以激烈壯闊的美學風格。

三、感天動地《竇娥冤》

　　作為關漢卿的代表作，《竇娥冤》的題材來自長期流傳於民間的「東海孝婦」的故事傳說。漢代班固《漢書·于定國傳》、晉人干寶的《搜神記》，以及《太平御覽》、《孝子傳》等書中都曾收錄、轉載過。關漢卿繼承了這一故事的主要情節和基本主題，給予了進一步的豐富和潤色，遂使之成為中國古典戲曲中最優秀的悲劇作品之一。

　　劇中主人公竇娥，出生於窮苦的讀書人家庭。三歲喪母，七歲被賣到蔡婆家去當童養媳，以償還家裡所欠的債務。父親竇天章也因此而得到了進京赴考的盤費。竇娥在蔡家長

到十七歲時，與蔡婆的兒子完婚。兩年後，丈夫病死，竇娥成了寡婦。又三年之後，蔡婆在一次收債時突遇災厄，致使流氓無賴張驢兒父子強行闖入家中。張驢兒父子見色起意，脅迫竇娥婆媳嫁給他們父子倆，受到了竇娥的嚴詞拒絕。張驢兒賊心不死，買來毒藥想毒死礙手礙腳的蔡婆，不料卻毒死了自己的老子。張驢兒乘機威脅竇娥，以「藥死公公」的罪名逼迫竇娥就範。出於對官府的信任和幻想，竇娥選擇了「官休」的道路。公

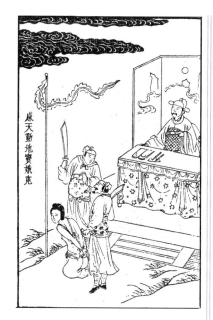

圖40　明崇禎六年（1633年）刊《古今名劇合選·酹江集·竇娥冤》插圖

堂之上，貪婪而又凶狠的太守桃杌用棍棒和嚴刑粉碎了竇娥的希望。為使年邁的婆婆免受皮肉之苦，竇娥屈招了罪名，被問成死罪。臨刑前，竇娥懷著滿腔悲憤，發出了三樁誓願：血濺白練、六月飛雪、亢旱三年。這三樁誓願果然一一實現。三年後，竇娥的父親竇天章出任兩淮提刑肅政廉訪使，竇娥的鬼魂前來託夢訴說冤情，並最終得以昭雪。

　　竇娥是遵守傳統倫理綱常的典範，安分守己，對生活逆來順受。像她這樣一個貞孝兩全、竭力信仰和維護傳統倫理道德的虔誠信徒和忠實良民，本來是應該得到歷代統治者的表彰和嘉獎的，然而卻遭到了無情的毀滅。由此，人們看後才幡然醒悟，這個社會不僅毀滅它的反叛者，而且還將魔掌伸向了它的

順民。想做奴隸而不得！這個社會怎麼了？這是關漢卿塑造竇娥這一形象的真實心理契機。劇作家實際上是想借竇娥這一形象，向元代社會——這一不同尋常的惡——進行挑戰。

這是一個充滿著罪惡的世界。張驢兒父子這兩個潑皮無賴，當初搭救蔡婆並不是出於見義勇為，而光天化日之下強行入贅蔡家，就更是不道德的行為了。然而，這種在任何社會都要被視為反常行為的流氓舉止，在元代卻是習以為常、屢見不鮮的正常現象。而開生藥鋪還兼做醫生的賽盧醫，也竟敢公然地鋌而走險，殺人賴債。官吏的貪贓枉法、草菅人命，就更是司空見慣的事情了。在公堂之上審案判罪的官員被人們稱作「父母官」，理應秉公執法、勤政愛民，然而，楚州的這位太守桃杌，卻絲毫不顧自己的體面和身份，向前來告狀的下起跪來。其跟隨問他為何如此，他大言不慚地回答：「你不知道，但凡來告狀的就是我的衣食父母。」並聲稱，就應該向「告狀來的要金銀」。正是在這種棄廉明如敝屣、奉貪酷如神明的不道德品性支使下，他視良民為「賤蟲，不打不招」，濫施刑罰，大搞逼供，錯殺無辜。這樣一個貪官汙吏，不僅得不到懲罰，而且還被朝廷視為政績卓著而得到提升……

在這樣一個沒有道德、沒有公理、沒有光明之世界的迫害下，竇娥的毀滅是必然的，就因為竇娥代表的是傳統的、公認的倫理和道德理想。

這種正統道德理想土崩瓦解的現象，引起了一切有識之士的深沉憂患與強烈不滿，也因此激發了他們維繫綱常、端正人倫的強烈責任感。復興道德教化，挽救社會頹風，成為一種時代意識。關漢卿的偉大，正在於把這種時代意識，藝術化、審美化為尖銳無比的戲劇衝突，從而將他的憂患轉化為觀眾的憂患，將他的不滿轉化為觀眾的不滿。

四、戲劇衝突的明確二極

出於痛快淋漓抒發個體激情的需要，關漢卿劇作的戲劇衝突許多都建立在社會衝突之上——一種需用道德與歷史觀念而不是人情觀念來評判的衝突。

在這些戲劇衝突的構設中，總出現兩個陣營力量的明確對壘：一方是代表著傳統美德的善良與正義，儘管這些觀念的代表者可能身爲至卑至賤的寡婦、婢女或妓女；另一方，則是代表著社會病態的醜惡與奸邪，體現爲搶劫、霸佔、巧取豪奪等惡行。這兩個方面的碰撞和鬥爭，成爲貫穿關漢卿劇作的基本戲劇衝突方式。

關漢卿筆下的正義力量、傳統美德的代表者，往往是那些身居下賤，心懷高尚的寡婦、婢女、妓女們。關漢卿筆下的人物是渺小而普通的，她們不能夠左右自己的命運，而成爲他人掌中的玩物。她們不得已而反抗，憑藉自己的聰明才智，與社會惡勢力作力量懸殊的搏鬥。這構成關漢卿劇作中戲劇衝突的正義一方。

《詐妮子調風月》中的婢女燕燕聰明伶俐，在被小千戶始亂終棄時，她大膽反抗，攪得小千戶新婚之禮無法進行，贏得自己的合法權益。《趙盼兒風月救風塵》中，風塵妓女趙盼兒爲了解救自己的姐妹宋引章，把自己打扮得花枝招

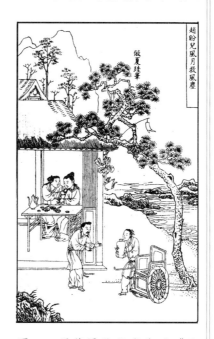

圖41　明萬曆吳興臧氏刊《元曲選·救風塵》插圖

【重點提示】
這種正義力量取得最後勝利，傳統的人格理想、生活理想、社會理想最終得以實現的光明結尾，寄託了關漢卿的深刻感情。

展，信誓旦旦要嫁衙內周舍，待周舍中計，趙盼兒用無賴對付無賴，帶宋引章勝利離去。《望江亭中秋切鱠旦》中的寡婦譚記兒，為了逃脫權豪勢要漁獵美色的魔掌，乾脆動用自己的美色，把楊衙內迷得神魂顛倒，灌得利令智昏，趁機脫身。

這種正義力量取得最後勝利，傳統的人格理想、生活理想、社會理想最終得以實現的光明結尾，寄託了關漢卿的深刻感情。稟賦著傳統文化的思想血脈，為幾千年的歷史文明所孕化的關漢卿，除了企望儒家的仁政德治以外，還能構想出什麼更為積極的理想社會藍圖呢？

而作為這種傳統的人格理想、生活理想、社會理想對立面的另一方，則是黑暗到極點的社會現實。關漢卿以其嫉惡如仇的秉性，揮舞著他的如椽巨筆，將充斥於元代社會各個角落的野蠻殘暴、惡相醜行都公之於眾。其矛頭所向，上至蒙古貴族、皇親國戚、貪官汙吏、衙內闊少，下至流氓地痞、幫閒無賴、商賈市儈、嫖客鴇母……為我們描繪了一幅元代社會所獨有的「百醜圖」。

《包待制三勘蝴蝶夢》中的權豪勢要葛彪，因為一位老人不小心撞著了他的馬頭，就不由分說、三拳兩腳地將老人打死，揚長而去。《包待制智斬魯齋郎》中的皇親國戚魯齋郎，今天看中了銀匠李四的妻子，明天又看上了孔目張珪的妻子，搶來這個又霸來那個。《杜蕊娘智賞金線池》中的鴇母，毫無人性地逼著杜蕊娘操皮肉生涯，稍不如意就打罵……官吏們的貪婪奸詐，衙內們的愚蠢強橫，權豪勢要們的荒淫無恥……關漢卿的長卷中所描畫的，不僅是這些小丑般的反面人物，而且是這些小丑們賴以行凶的殘酷現實和黑暗政治。

於是，我們看到了，生活倒映在關漢卿的意識中，經過了過濾，只餘下了最基本的元素。其劇作戲劇衝突的兩個方面，

構成了關漢卿調色板上反差最強的黑白兩色。這兩極之間的相互引發和相互對立，構成了一種相互矛盾又相互補充的藝術張力。

五、不朽的豐碑

關漢卿對於元雜劇一代文體的創作，其貢獻是卓越的。這不僅因為他最早進入雜劇創作，不僅因為他留下了最多的雜劇作品，更重要的是他的創作取得了極高的成就。從戲曲發展史的角度來看，無論怎樣評價關漢卿對元雜劇的貢獻都是不過分的。他在完備元雜劇體制、豐富雜劇創作技巧、擴大藝術創作題材等方面，都有著不可抹殺的功績。

關漢卿的重要功績之一是奠定了雜劇表現題材的廣泛範圍，他幾乎為後人樹立了雜劇創作的全部模式。關漢卿的劇作幾乎無所不包，既有千年流傳的歷史故事，更有發生在眼前的現實內容；既有激烈抗爭的分明陣壘，又有鳥語花香的男女風情。上自最高的封建統治者皇帝，下至被奴役、被擠壓的底層民眾，社會各個階層、各色人等的生活，都被關漢卿所注目，都被體現在他的劇作中。

關漢卿在題材方面的一個重要特點，是他將歷來的士大夫作家較少關注的底層民眾

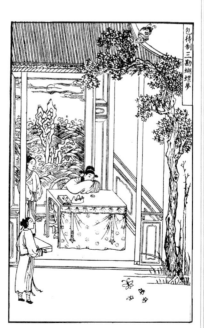

圖42 明萬曆吳興臧氏刊《元曲選·蝴蝶夢》插圖

的生活，引入了戲劇藝術的殿堂。莊稼漢、生意人、漁夫、樵夫、工匠、奴婢、妓女、乳娘、窮困潦倒的書生，是關漢卿劇作中最普遍也最主要的主人公。劇作家以空前熱情的筆觸，精心塑造了這些下層民眾的藝術形象，描寫了他們的苦難遭遇，表現了他們的智慧和心地，讚揚了他們對美好生活的憧憬和追求，使他們成爲元雜劇文學中最有光彩、最有性格、最富有時代印記而無法被任何人所忽視的形象群體。

關漢卿對戲劇的各種風格樣式也都進行了嘗試。激烈雄壯的正劇如《單刀會》，淒苦怨憤的悲劇如《竇娥冤》，嬉笑怒罵的喜劇如《救風塵》，都表現得爐火純青而又揮灑自如，顯示了他多方面的藝術才華。

關漢卿十分注意戲劇情節的提煉，傳奇性是他調遣戲劇情節、處理戲劇衝突的重要依據。他對編劇技巧的駕馭和運用也每每令人歎服，非常注重雜劇的場面安排和關目處理。他的劇作在結構上的特點是緊湊、集中，當繁則繁，當略則略，場面的選擇具有典型性。在關目處理上，他一方面能從人物的現實處境出發，展開衝突，將矛盾一步步引向高潮；一方面又安排轉折移步換形，變化多端，使人無法預測情節的發展。他的劇作因而結構謹嚴，針線細密，前有伏筆，後有呼應，絲聯環扣，曲折動人。關漢卿劇作刻畫性格稜角分明，描寫心理細緻入微，表現出極高的天分和才情。他更是古典戲曲語言的大師，前人多以他爲元劇本色派的代表。他的劇中人物語言，都是那樣的自然、通俗而生動。他的曲詞是劇詞，是爲戲劇人物寫的唱詞，而不是把唱詞作爲作者逞才使氣的工具，因而他的詞具有強勁的舞臺生命力。

第四節　王實甫《西廂記》

元雜劇以其現實性與激烈性著稱於世，然而，元雜劇畢竟是中國戲曲的一種舞臺文體，而戲曲則以表現兒女情長爲特色，即所謂「傳奇」。因此，元雜劇的另一面，就是它的浪漫性與溫情性。如果說，元雜劇的現實性與激烈性以關漢卿爲代表，那麼，其浪漫性與溫情性一面的最集中體現就非王實甫莫屬了。

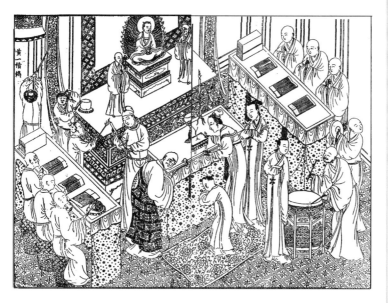

圖43　明萬曆三十八年（1610年）起鳳館刊《元末北西廂記》插圖「齋壇鬧會」

創作了《西廂記》這部天下奪魁之作的王實甫，卻沒有爲後人留下多少有關他生平的相應記載。天一閣本《錄鬼簿》裡王實甫的小傳爲「德名信，大都人」，又著錄了他創作的12種

劇目,把他列為早期作家,這就是我們今天所能看到有關王實甫的全部原始資料了。

王實甫作有雜劇十四種,今存三種:《崔鶯鶯待月西廂記》、《四丞相高會麗春堂》、《呂蒙正風雪破窰記》。《麗春堂》寫金章宗時代宰相完顏樂善與右副統軍使李圭賭射鬥勝的故事。劇情鬆散,但曲詞清麗動人。《破窰記》寫窮書生呂蒙正與劉員外女兒劉月娥之間的愛情糾葛,劇終以呂蒙正赴京科考中狀元作結。劇中人物形象生動飽滿,曲文清新自然,質樸本色,與王實甫其他劇作典雅華貴的風格不同。王實甫以一部輝映千古的作品——《西廂記》,取得了他在中國戲曲史上的顯赫地位。元雜劇有了《西廂記》,才能夠成為稱雄一代的文體。王實甫的散曲,今存小令一首,套數二種,失去牌調的殘曲套數一種。

一、千古傳頌《西廂記》

和元代其他劇作家不同,王實甫選擇了一個獨特的視角。他關注的是愛情的命運,是愛情發生、發展、實現的過程。關漢卿也寫兒女風情劇,但其基本框架,則是一對情人向阻礙他們結合的第三者的反抗和鬥爭,至於男女雙方之間的傾慕與愛戀,則較少觸及。而王實甫的功績在於,他借鶯鶯與張生的故事,寫出了封建

圖44 明崇禎六年(1633年)刊《古今名劇合選·酹江集·麗春堂》插圖

時代千百萬青年用痛苦的生命汁液結晶成的愛情本身，寫出了曾經被歷史的冰層封埋了多少代的人性內容。可以說，這不僅是元雜劇歷史上的第一次，而且是整個中國文學史上的第一次。遍數前人愛情作品，還從來沒有一個人能像王實甫那樣全面、複雜、曲徑通幽地寫出愛情本身的美好與魅力所在。

王實甫《西廂記》在唐人元稹傳奇小說《鶯鶯傳》、金代董解元《西廂記諸宮調》基礎上寫成，並以驚人的藝術才華爲這一傳統題材注入了新的血液，用抒情詩人般細膩、委婉的筆觸，層層剝筍般繪聲繪色地譜寫出崔、張之間一幕又一幕動人心弦的愛情故事，從而使這部劇作成爲元雜劇中一部彪炳千古的絕世之作。

圖45　明萬曆三十八年（1610年）起鳳館刊《元本北西廂記》插圖「紅娘請宴」

【重點提示】

在中國戲曲文學史上，或者說在整個中國文學史上，是王實甫在他的《西廂記》裡第一次正面提出了以「有情」作爲婚姻基礎的理想。

動盪的社會局面，又導致家庭維繫力的極大減弱，這種社會背景，孕育了新的家庭組合觀念，那就是情愛觀的抬頭。

在中國戲曲文學史上，或者說在整個中國文學史上，是王實甫在他的《西廂記》裡第一次正面提出了以「有情」作爲婚姻基礎的理想。他重點描寫了青年男女彼此間的天然吸引與心心相印，並對這種吸引所形成的衝決禮教藩籬的力量進行了由衷的謳歌，這是《西廂記》得以獲得成功的思想基礎。更爲值得讚賞的是，王實甫熟練駕馭戲劇的形式，把這種理想生動形象地展現在舞臺上，使之產生了巨大的移情作用與啓示作用，具有了充沛旺盛的藝術生命力。

在王實甫筆下，鶯鶯、張生二人的愛情被刻畫得那麼自然，那麼動人，發自天性，出乎心底，絕未摻雜一點雜質。在普救寺香火院的佛殿之上，鶯鶯與張生無意間邂逅，兩人便一見鍾情。張生不由得驚歎自己「正撞著五百年風流業冤」，「顛不刺的見了萬千，似這般可喜娘的龐兒罕曾見。則著人眼花繚亂口難言，魂靈兒飛在半天……」而鶯鶯也在這乍一見面中怦然心動：「且休題眼角兒留情處，則這腳蹤兒將心事傳。慢俄延，投至到櫳門前面，剛挪了一步遠……」眉目傳情，詩詞酬和，隔牆聽琴，月下私期……看著鶯鶯與張生的每一次交往，讀者都恍如置身於一種澎湃的生命之流中。青春的執著，情愫的萌動，血液的激蕩，情愛的熱烈……這一幕幕充滿詩情畫意的場景，令多少人爲之陶醉。讓愛情得到尊重，讓希望實現馳騁，「願普天下有情的都成了眷屬」，這就是劇作家傾注在這對年輕人身上的熱情。這種熱情像一汪清泉，汩汩地流瀉在《西廂記》精巧的場面描寫和細節刻畫當中。

婚姻要以愛情爲基礎，這是時代的聲音。蒙古人入主中原的現實，打亂了正統的社會秩序，引起原有社會階層的分化與衍流，而動盪的社會局面，又導致家庭維繫力的極大減弱，這種社會背景，孕育了新的家庭組合觀念，那就是情愛觀的抬

頭。在元雜劇中，我們可以看到不少情愛婚姻的作品，可以聽
到不少劇作家從不同角度表達出的這一相同的、具有普遍意義
的愛情理想與要求。關漢卿《拜月亭》第三折，飽受與所愛之
人別離之苦的女主人公瑞蘭曾衷心祝願：「願天下心廝愛的夫
婦永無分離。」鄭光祖《牆頭馬上》第四折，為維護愛情而奮
力�爭的李千金，也情不自禁地道出自己的心聲：「願普天下
姻眷皆完聚。」李好古《張生煮海》第四折，忠於愛情的女主
人公龍女瓊蓮更是虔誠地企盼：「願普天下曠夫、怨女，便休
教間阻，至誠的一個個皆如所欲。」這些劇作中的女主人公，
或與情郎一見傾心，私訂終身，或與心愛之人私下結合，生兒
育女，她們的生活道路與各自處境雖各不相同，但心願卻是一
致的，都要求愛情婚姻的美滿與幸福。這是時代的聲音，是人
的精神進程在新環境下的新的迸發。而這些作品的最為傑出的
代表，當然還要首推王實甫的《西廂記》。

二、《西廂記》的形象畫廊

王實甫《西廂記》的最成功之處，在於它深刻、真實而又
血肉豐滿的人物塑造，而崔鶯鶯，則是其中最具光彩的一位。

作為崔相國家的千金小姐，崔鶯鶯從小在父母嚴命、詩
書禮樂之中生活，被培養成孤高潔傲、行不逾矩的品性。她有
著美麗的容貌，同時，又「針黹女工，詩詞書算」無所不能，
然而，卻被深深地鎖閉在孤寂深閨中苦度時光，並按照「父母
之命、媒妁之言」，許給了她並不喜歡的「花花公子」鄭恆。
與張生的邂逅相遇，激起了鶯鶯心中愛情的漣漪，心念中的青
春湧動竟然支使她作出自己平日想想也會自責的舉動。她眼角
留情，顧盼不已，她注意地偷覷張生的一舉一動，從外像到
內性，從品行到學問，確定張生是自己唯一喜愛的男兒。然

【重點提示】
還沒有另外一個元雜劇作家，能夠在人物塑造上追蹤到王實甫的背影。

而，自己的命運已經被父母決定，誰又能來解開這一絆索？鶯鶯煩惱、痛苦，相思成病。張生計退賊兵，老夫人以鶯鶯相許。她大喜過望，一心一意地做待嫁新娘。然而，老夫人的賴婚，卻把鶯鶯從歡樂的頂峰摔入悲傷的谷底。她聰明地利用不識字的紅娘為她和張生奔走串聯，但出於害羞以及貴族高傲的品性，也擔心事情洩漏，卻對紅娘隱瞞內情，裝模作樣，文過飾非。最終，鶯鶯明白了紅娘的真實相幫之心，讓紅娘送去情約，但臨赴約時卻又口不應心地吩咐紅娘收拾

圖46　明萬曆建安喬山堂劉龍田刻《元本西廂記》插圖「秋暮離懷」

睡覺，激得紅娘攤牌，鶯鶯才羞愧萬分地被紅娘送入張生房中。

　　至此，鶯鶯的形象燦然而出：雍容溫潤的風度、矜持文雅的氣質、錦心繡口的才華、纏綿悱惻的心緒、湧動強斂的情愫、綿中藏剛的個性。王實甫氣運充沛地握住如椽巨筆，揮灑得龍行虎走，神行韻通，把一個有血有肉、豐滿、立體的鶯鶯形象豎立在了我們面前。還沒有另外一個元雜劇作家，能夠在人物塑造上追蹤到王實甫的背影。鶯鶯從此成為元雜劇藝術形象畫廊中最為光彩奪目的「這一個」，成為中國藝壇上永不凋謝的一朵奇葩。

　　王實甫從來沒有忘記真實地揭示出鶯鶯在追求愛情幸福

的整個過程中所感受到的無形壓力。這種壓力既來自客觀環境的重重磨難，也來自鶯鶯自身因襲的心理重負。波動於鶯鶯內心世界的彷徨、矛盾與騷動不安，表現了橫亙在女子心理、情感深處，由於來自天性而難以跨越的道道高欄。王實甫將他細膩的筆觸，絲絲入扣地深入到了人性至深至隱的層次，揭示出了一個封建時代少女身上超負荷的社會存在和精神制約。鶯鶯在叛逆傳統禮教道路上的步步爲營，深刻著家

圖47　明崇禎刊《李卓吾先生批評西廂記眞本》插圖

庭教養在她身上的烙印。與張生交往中的諸多「假意兒」，葉公好龍式的當面「賴簡」……透過她的一系列表演，我們不難發現封建時代女性背上碩大的因襲包袱和沉重的習慣惰性，我們也不難發現鑄就她的社會、歷史、文化等方面的條件。而正是這些，凝聚著王實甫對人的理解，構成了他所特有的形象塑造的經驗世界。

在王實甫筆下，張生已不再是前代文獻裡那個始亂終棄的無行文人，而變成了一個執著、專一又充滿著書呆氣的「傻角」，他對於鶯鶯一往情深，對於愛情的誠摯投入，具備純潔的個人品性和內心操守。也只有這樣，他才能夠當得起鶯鶯承擔一切風險的愛。

張生風流倜儻、文采外溢、儒雅多情。他無意中遇見鶯鶯，又驚又喜，不由得盡情偷看其容貌、體態、舉動、神情。

鶯鶯的魅力，不僅征服了張生，而且扭轉了他的人生軌道。爲了鶯鶯，他放棄科舉，修書退賊；得不到鶯鶯，他寢食不安，疾病纏身，還差一點懸梁自盡。這是一個值得鶯鶯生死愛戀的「志誠種」。

張生又是一個天眞忠厚的書呆子。頭一次見到紅娘，就向她自報家門：「年方二十三歲，並不曾娶妻。」意思請她轉告鶯鶯，落了一頓搶白。退兵之後，夫人命紅娘請他赴宴，「請」字還沒出口，他已迫不及待：「便去、便去，敢問席上有鶯鶯小姐麼？」急迫、憨直的情性令人發笑。鶯鶯賴簡翻了臉，張生只會呆瞪瞪地聽憑奚落，恭恭敬敬地俯首受審，鶯鶯走後才敢朝她離去的方向說：「你著我來，卻怎麼有偌多話說！」

王實甫的張生以他清雅厚重、明快樂觀、純眞直率而又幽

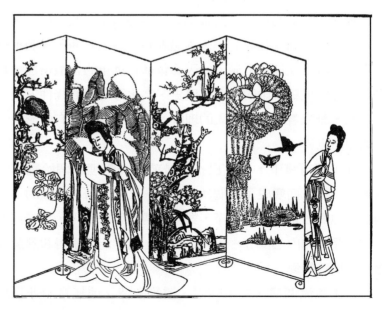

圖48　明崇禎十二年（1639年）刊《北西廂秘本》插圖

默風趣的品性贏得了鶯鶯的愛情，也贏得了無數代觀眾和讀者的喜歡。

　　紅娘是《西廂記》中極為重要的一個人物。這個在《鶯鶯傳》裡毫不起眼的小丫環，到了王實甫筆下，卻成為比鶯鶯、張生更享盛名的藝術典型。劇作家不僅賦予她在崔、張愛情中舉足輕重的地位，而且賦予她熱心、機智、正直、潑辣、急人之難、俠義心腸等諸多品質。

　　出於正義感和對兩個彼此相愛之人的同情，紅娘由善意的旁觀者變成了主動的促成者。她嘲笑張生動輒上吊的軟弱與酸腐，主動為之設法，安排月夜聽琴，並積極地曉夜奔走，為二人傳書遞簡。當老夫人最終知道了事情的真相，面對老夫人的凌人怒氣，鶯鶯、張生驚慌失措時，紅娘卻不慌不忙，從容鎮定地前去應付，以攻為守，先發制人，明之以理，曉之以利害，逼得老夫人一步步後退，敗下陣去，成就了鶯鶯、張生二人的好事。

　　因了紅娘如此重要的作用，所以人們都說，沒有紅娘，就沒有鶯鶯與張生之間的愛情，也就沒有了《西廂記》。

三、王實甫的藝術造詣

　　王實甫《西廂記》的最大特點之一，是它難以企及的結構技巧。全劇以鶯鶯、張生之間的愛情為主要線索，情節清晰，佈局謹嚴。從一見鍾情、私訂終身、被迫分離到最後團圓，首尾連貫，前呼後應，渾然一體，沒有絲毫枝蔓橫生、頭緒紛繁之弊。即如「鬧道場」、「寺警」、「拷紅」等折，都不是可有可無或游離於情節主線之外的關目。五本二十一折的鴻篇巨制，情節竟然提煉得如此單純，安排得如此謹嚴，不愧為古典戲曲中不可多得的佳作。

【重點提示】

　　沒有紅娘，就沒有鶯鶯與張生之間的愛情，也就沒有了《西廂記》。

然而，更爲令人折服的
是，其情節單純而不單薄，其
結構平舒而不平淡。無論是事
件或是情境，無論是衝突或是
動作，都被鋪排得層層波瀾，
變故迭起。照應埋伏，隨處可
見。「懸念」和「突轉」等結
構技巧的運用，使得情節的發
展變化莫測，搖曳多姿。如
「寺警」、「請宴」之後，人
們剛以爲有了一個結果，「賴
婚」一折又形成了新的「懸
念」。如果說，「酬簡」對於
「賴婚」的「懸念」是一個解
答，那麼對於後來的劇情發展

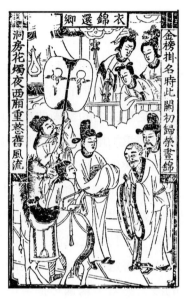

圖49　明萬曆建安喬山堂劉龍
　　　田刻《元本西廂記》插
　　　圖「衣錦還鄉」

來說，則又是一個新的有待解答的「懸念」。緊接著「拷紅」
之後的「哭宴」，事實上是又一個「懸念」。張生此去能否考
中不得而知，而老夫人和鶯鶯截然不同的態度則增加了這個
「懸念」的分量。當然，最後的團圓是全劇的結尾，也是對
「哭宴」懸念的解答。在整個劇情的發展過程中，是這些「懸
念」構成了一個個重要環節，增強了戲劇衝突的藝術效果。

　　《西廂記》的語言華美自然。明初朱權在《太和正音
譜·古今群英樂府格勢》中這樣評價王實甫的語言風格：「王
實甫之詞如花間美人。鋪敘委婉，深得騷人之趣。極有佳句，
若玉環之出浴華清，綠珠之採蓮洛浦。」這一評價，深得歷代
《西廂記》研究者們的首肯。細品王實甫劇作的語言風格，幽
美、俏麗、高雅、雋永，而且形象生動，充滿詩情畫意，又十

分注意人物的性格特點。鶯鶯的唱詞委婉含蓄、纏綿悱惻，張生的曲文則富有文采、坦白直率，惠明的語言基調豪放飛揚、慷慨激越，紅娘所唱的曲子則輕快活潑、質樸醇厚。

「願普天下有情的都成了眷屬」，這句閃耀著時代色彩的口號不論在當時還是在以後，都有著極強的號召力量。《西廂記》不僅成為傳頌於老百姓口頭之上、表演於各類舞臺之中的傳奇故事，也成為置放於文人士子們案頭之上的必讀之物。以《西廂記》為主題的文學、藝術創作層出不窮，以《西廂記》為題材的繪畫、說唱、雕刻、剪紙、泥塑以及各種民間手工藝品數不勝數。《西廂記》在思想和藝術上的高度成就為明清以來的著名思想家、文學家徐渭、王世貞、李贄、湯顯祖、曹雪芹等高度評價。《西廂記》不朽！

〔重點提示〕

　鶯鶯的唱詞委婉含蓄、纏綿悱惻，張生的曲文則富有文采、坦白直率，惠明的語言基調豪放飛揚、慷慨激越，紅娘所唱的曲子則輕快活潑、質樸醇厚。

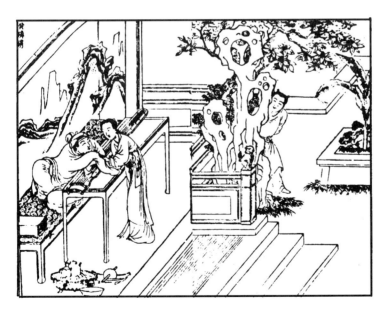

圖50　明萬曆新安玩虎軒汪氏刊《西廂記》插圖「幽會西廂」

第五節　馬、白、鄭三大家

　　在遍佈元雜劇作家燦爛群星的夜空中，有幾個星座最亮，它們超越出其他星星之外，以其特有的光度、色澤閃爍不停，放射著令人驚歎的能量。這些星座的名稱，按照元人的說法，就是「關、馬、白、鄭」四大家，亦即關漢卿、馬致遠、白樸、鄭光祖四人。這種說法儘管不盡公允，例如未列王實甫，但畢竟也頗具眼光。無論怎樣，馬、白、鄭三人的雜劇成就都是可以與關漢卿、王實甫相比肩的。

一、馬致遠的慨歎

　　作爲「元曲四大家」之一的馬致遠，與關漢卿、王實甫一樣正史不錄，其生平事蹟也不可確考。《錄鬼簿》把馬致遠列爲早期作家，說他是大都人，號東籬，曾任江浙行省務官。從其他材料我們知道馬致遠有幾位志同道合的朋友，元貞年間他們一起在大都創建元貞書會，並合作進行雜劇創作。馬致遠有雜劇15種，今存7種。散曲流傳至今的有小令115篇，套數16種和殘套7種。

1. 失意的逃避

　　在中國戲劇文學史上，馬致遠是第一個以文人爲主要描寫對象的劇作家。他是那樣專注於訴說文人的不幸命運，落筆於他們仕途的坎坷，甚至糊口的艱辛，把一個時代的政治災難內化爲文人精神上、心理上的創痛與苦悶。展讀馬致遠的作品，可以強烈地感覺到，滲透其中的情緒是對社會的深深失望。這種情緒執著、強烈，並且在其作品中一以貫之。

　　馬致遠以寫神仙道化劇知名。然而在他的筆下，無論是

耿耿於功名的鍾離權，還是時
刻關注著興亡更迭的呂洞賓，
亦或是懷才不遇、到處碰壁的
張鎬，儘管口頭上也高唱著成
仙得道的快樂，骨子裡銘刻的
卻是對人世的留戀。他們絕對
沒有出世後的超然與聖潔，沒
有耽情於山水田園的和諧與安
寧，更沒有不食人間煙火味的
清高與脫俗。與其說他們熱衷
度脫是出於對天堂的嚮往，不
如說是出於對現實的失望。他
們的行動和心理中，充滿著一
種入世不能的孤獨與苦悶，一
種無可奈何的失望感。即便是
馬致遠傾注了極大心血、被
今人視為其代表作的《漢宮
秋》，描述的儘管是宮廷情愛
的血肉生活，滲透其中的，仍
是一種極度的失望情緒。當
然，這種情緒不是與生俱來
的，它萌發於社會的給予之
中。

　如果我們能夠關注一下馬
致遠個人的生活經歷，如果我
們能夠留意一下他個人遭際同
其劇作的聯繫，那麼，就可以

圖51　明萬曆顧曲齋刊《古
　　　雜劇·漢宮秋》插圖

圖52　明萬曆吳興臧氏刊《元
　　　曲選·薦福碑》插圖

【重點提示】
　　馬致遠個人經歷以及持續不變的心態，對其寫作動機、作品格調乃至語言風格的影響極大。

清楚地發現，劇作中的文人故事，正是他個人某種不幸經歷的折射，作品中表現出來的意境和心緒，正是他個人心理的外化。當然，作品中的主人公並不就是他自己，但人們分明可以從那些人物身上，或多或少地尋到他的影子。事實上，馬致遠個人經歷以及持續不變的心態，對其寫作動機、作品格調乃至語言風格的影響極大。

　　在馬致遠的生活中，充滿著現實與理想的矛盾。這種矛盾的構成，一方面是基於元代社會的特殊黑暗，另一方面也由於他作為一個讀書人的思想局限性。「學而優則仕」的千年古訓，曾經使馬致遠將功名當作整個世界，一旦他的希望之火被窒息，他的心就進入黑暗的壓抑與鉗制，從而導致他尋求精神上的逃脫。這種以個人的不幸遭際換取的對整個人生看法的改變，其代價是慘痛的。但它確實可以使處於這種境況中的人得到一種心理的補償。馬致遠以及元代相當一批劇作家描寫失意文人的劇作，多是在這樣一種心理轉換中完成的。

2. 民族悲聲《漢宮秋》

　　與馬致遠的神仙道化劇相比，馬致遠的《漢宮秋》是另一種類型的戲劇，即：他不再在逃遁中尋求躲避，而開始直面政治苦難的現實，出來承擔起歷史的悲劇命運。人們說，《漢宮秋》是馬致遠的代表作，就是從這個意義上發現了它的特殊生命力。當然，如果從他創作的整體生命流程來看，《漢宮秋》與他的神仙道化劇並沒有流向上的歧異，它們都是馬致遠用來澆自己心中塊壘的憤世之作。

　　《漢宮秋》寫王昭君的故事，歷代有關她的故事傳說、歌詠感歎，多得難以計數。前人之作，或以昭君之美麗青春，抑鬱入胡的不幸遭遇，寄託自己懷才不遇和天涯淪落之感；或從傳統貞節觀念出發，不忍讓這位薄命紅顏蒙受失節之羞，刻意

編造昭君仰藥而死的情節，使她保全名節；或認為昭君出塞的悲慘命運罪在畫工，遂將毛延壽貪婪無恥的罪惡嘴臉釘在恥辱柱上供人們唾罵。

馬致遠的《漢宮秋》對昭君出塞這一傳統題材進行了特殊處理，通過對一些情節的修改補充，使之凸現出反映民族苦難的主題，寄寓了作者深廣的憂思，凝聚了他對現實的憤懣和感歎。

馬致遠對《漢宮秋》的加工主要體現在五個方面。首先，他將漢元帝時期漢族和匈奴勢均力敵的史實改寫為匈奴強大，漢朝弱小。呼韓邪是依仗其大兵壓境的優勢，恃勢求親。其次，王昭君本為一普通宮女，不但不是貴妃，甚至連漢元帝的面都沒有見過。馬致遠卻將王昭君改寫為不僅被臨幸，而且是寵妃。再次，馬致遠將王昭君出塞的自願請行，改寫為匈奴按圖索驥，王昭君是被迫出塞。其四，馬致遠將王昭君久居匈奴，並生下一男二女的情節改寫為王昭君到番漢邊界黑龍江時投江自殺。最後，馬致遠將毛延壽的普通畫師身份，改寫成了獻圖賣國的中大夫。

正是在這些改動中，透露出了劇作家的深刻用心：對民族敗類「忘恩咬主」的鞭撻，對外族恃強凌弱的痛恨，對滿朝文武大臣膽怯無用的鄙視，對皇帝昏庸無能的感慨。劇中

圖53 明崇禎六年（1633年）刊《古今名劇合選·柳枝集·青衫淚》插圖

【重點提示】

馬致遠的《漢宮秋》對昭君出塞這一傳統題材進行了特殊處理，通過對一些情節的修改補充，使之凸現出反映民族苦難的主題，寄寓了作者深廣的憂思，凝聚了他對現實的憤懣和感歎。

經馬致遠的筆所描繪出的毛延壽那「爲人雕心雁爪，做事欺大壓小。全憑諂佞奸貪，一生受用不了」的奸臣嘴臉，令多少人咬牙切齒。而以尙書令五鹿充宗爲首的文武大臣，馬致遠著重揭露的是他們怯懦、妥協、不敢抵抗外侮的膽小鬼眞面目：「似箭穿著雁口，沒個人敢咳嗽。」而借軟弱、昏庸的漢元帝形象，馬致遠抒發了他對漢民族失望、悲哀的情緒：「傷感似替昭君思漢主，哀怨似作薤露哭田橫。悽愴似和半夜楚歌聲，悲切似唱三疊【陽關令】。」這在當時是漢族知識者的普遍心態，馬致遠的歌呼發出了他們的心聲，因而具有振聾發聵的作用。

3. 清新的語言風格

馬致遠劇作的語言風格在元雜劇作家中獨樹一幟。自然樸素，不事雕琢，然而功力又極深。如《漢宮秋》第三折裡，漢元帝在灞橋送別昭君以後所唱的兩支曲子，明白如話，純用白描的語句，敘事中有抒情，敘事中見出辛酸悲涼的心境，再以「頂針續麻」的語言技巧連之成篇，重重疊疊，反反覆覆，一唱三歎，一吟多愁，讀之恰如見到漢元帝一步一回首，一聲一嗚咽的鮮動情景，把漢元帝對昭君無限思念、對所臨情境萬分無奈的慘痛心情，渲染得淋漓盡致、無以復加。

馬致遠也是元代散曲的一流作家，這種語言風格在他的散曲作品裡體現得更爲明顯。他最爲膾炙人口的代表作是【越調·天淨沙】《秋思》：「枯藤老樹昏鴉，小橋流水人家，古道西風瘦馬。夕陽西下，斷腸人在天涯。」內在聯繫緊密、動感充沛、情景交融，短短二十多字，極其準確地傳達出漂泊異鄉的遊子之思這種人生特殊感受。

二、白樸的怨憤

白樸（1226～？年），原名恆，字仁甫，後改字太素，號蘭谷先生。白樸曾經生活在當時中國最有文化教養的家庭環境中，祖父、伯父、父親、叔父皆爲金朝知名詩人或文士。政治地位的優越和書香門第的高貴，使白樸的童年時代沐浴在一片絢麗的陽光之下。然而好景不長，白樸七歲那年，元蒙軍隊圍困京師，母親死於戰亂。白樸在父親的朋

圖54　清刻《九金人集·天籟集》插圖白樸像

友、文豪元好問的保護下，北渡黃河，避難於山東聊城。國破家亡悲劇的過早承受，給白樸幼小的心靈刻下了難以痊癒的創傷。成年之後，他「生長見聞，學問博覽」[1]，頗負盛名，但生不逢時，生活道路一直坎坷不平，以詞曲和雜劇創作爲生，大約活到八十餘歲。

白樸一生共作雜劇16種，其中《梧桐雨》、《東牆記》、《牆頭馬上》3種今存。散曲今存16首小令，4種套曲，詞作百餘首，收入作者《天籟集》。

與關漢卿的激烈、王實甫的平和、馬致遠的怨懟不同，纏繞著白樸內心世界的，是一種沉鬱濃重的懷舊情緒。作爲一代劇作家，他不是那種呼喚時代風雨的歌手，而是徜徉在回憶的世界裡吟唱內心感受的騷客。他不會唱大江東去的壯歌，只善吟小橋流水的悲曲。掩映在他的劇作筆墨間的，是一個淒涼的身影和悲戚的面容。

[1]（元）王博文：《天籟集·序》。

1. 悲涼的《梧桐雨》

《梧桐雨》所表現的唐明皇與楊貴妃的著名愛情故事，早在中唐時期，白居易已經寫出千古名作《長恨歌》。面對這一多少人歌詠過的題材，白樸不是被唐明皇與楊貴妃愛情的傳奇色彩所吸引，也無意於像歷史學家那樣從政治上探究李隆基失敗的原因。引起他強烈情感共鳴的，是這個皇帝由盛而衰的特殊遭遇和由此而產生的悲涼心境。這正可以借來抒發他自身的悲怨情懷。於是我們看到，《梧桐雨》的情節、結構都未留下絲毫慘澹經營的影子。人物沒有精雕細刻，賓白多率意為之，甚至留有信手抄襲史書的痕跡。然而，劇中人物那一股股淒涼的意緒，卻像一段段樂章那樣，被鋪排得有條不紊而又淋漓盡致。

按照元雜劇結構安排的慣例，第四折多是情節的邏輯高潮。夫榮妻貴、骨肉團圓、得道成仙、大報冤仇……而《梧桐雨》的第四折，卻是劇中主人公的情感高潮。劇情沒有任何發展，全部曲詞都用來表現唐明皇的內心活動。這在元雜劇的結構安排中是一個特例，與它相似者只有馬致遠的《漢宮秋》。全折23支曲子，就像

圖55　明萬曆顧曲齋刊《古雜劇·梧桐雨》插圖

一首首抒情詩那樣，抒發了唐明皇睹物懷人、悵惘悲哀的情懷。

面對栩栩如生的貴妃像，美人卻永無相見之日，陪伴著

唐明皇的只剩下相思、愧悔、憶舊、傷逝。如此心境，又趕上秋雨梧桐：「這雨一陣陣打梧桐葉凋，一點點滴人心碎了。」在這段千古絕唱中，白樸幾乎傾盡了他的心力和才智。那一幕幕陰冷、淒清的意境，既不同於唐人溫庭筠【更漏子】下闋以梧桐夜雨狀寫離情別緒的畫面，也有別於後代詞人以夜雨梧桐描摹愁思的雕刻。他使一個大夢初醒之人來面對梧桐夜雨的情景，夢中的歡樂與眼前的悲涼兩兩相對，就顯得更為悽愴和迷離。

圖56　明萬曆吳興臧氏刊《元曲選·梧桐雨》插圖

毫無疑問，《梧桐雨》是一出悲劇。但它的悲劇性不表現為生死相見的生命廝殺，也不表現為人與自然的對抗毀滅。白樸著重展現的是一種心理悲劇，是一種失落之後難以尋找的悲劇。這種悲劇雖然缺少外在的動作性和戲劇性，但其價值絕不在那種生死搏鬥、生命毀滅的情節悲劇之下。因為，這種看似平淡的心靈悲劇有時更接近生活本身，它使我們領略到了人類精神世界的存在方式及其價值意義。

白樸是不幸的，但又是幸運的。作為一個劇作家，他在《梧桐雨》中對於悲劇外在形態與表層結構的揚棄，對於悲劇真正核心——精神因素的把握，使他在中國戲劇文學史上，永遠地刻上了自己的名字。

【重點提示】

《梧桐雨》是一出悲劇。但它的悲劇性不表現為生死相見的生命廝殺，也不表現為人與自然的對抗毀滅。白樸著重展現的是一種心理悲劇，是一種失落之後難以尋找的悲劇。

作為一個劇作家，白樸在《梧桐雨》中對於悲劇外在形態與表層結構的揚棄，對於悲劇真正核心——精神因素的把握，使他在中國戲劇文學史上，永遠地刻上了自己的名字。

121

2. 怨憤的《牆頭馬上》

《牆頭馬上》是白樸的另一著名劇作。它與關漢卿的《拜月亭》、王實甫的《西廂記》、鄭光祖的《倩女離魂》被合稱爲元代四大愛情劇。如果說，白樸在《梧桐雨》中所表達的社會感受是悲觀消極的話，那麼，《牆頭馬上》所體現出來的則是對於個人幸福的微弱追求，白樸借此洩露出了他面對淒苦人世的怨憤情緒。

《牆頭馬上》的主人公李千金是一個頗爲明朗的女性。與崔鶯鶯的含蓄、內向不同，與張倩女的身心分離也不同，李千金對那個時代通行的原則、規範的褻瀆，對那種普遍信念和思維方式的嘲弄，對那種公認的、習以爲常之婚姻模式的背離，採取的是公開、坦率的態度。李千金是皇帝宗室洛陽總管的女兒，白馬書生裴少俊突然出現在牆外，立刻吸引了她的目光。接到裴少俊的愛情詩簡，她馬上回約當晚在後花園幽會。李嬤嬤發現了幽情，她敢作敢當，當場承擔責任，並毅然拋棄父母和家庭，與裴少俊私奔長安，在裴家後花園隱居七年，生下一雙兒女。被裴尚書撞破了秘密，罵她傷風敗俗時，她竭力抗爭和申辯。在父親的壓力下，裴少俊寫了休書，李千金含怨忍憤離開裴家。待裴少俊應舉得官，前往總管府尋求重續舊好時，李千金開始嚴詞拒絕，無奈兒女苦苦哀求，只得屈從現實，但卻舊事重提，舉卓文君的榜樣表明自己行爲的合理性：「只一個卓王孫氣量卷江湖，卓文君美貌無如。他一時竊聽求凰曲，異日同乘駟馬車，也是他前生福。怎將我牆頭馬上，偏輸卻沽酒當壚？」李千金的一腔怨憤，終於得到了暢洩。白樸對於桎梏人生幸福的外在阻力的怨憤，也同時通過主人公的口傾倒出來。李千金那我行我素、毫無顧忌的行爲準則，她那辭情激烈的抨擊和辯白，她那熱烈如火般的性格，都顯示了不同於數

千年來傳統所強加於女性身上的柔弱、自卑、順從等精神特點，而體現出決斷、豪爽、雄強的陽剛之氣。

千百年來，在「父母之命、媒妁之言」的律令制約下，在「聘則爲妻，奔則爲妾」的棒喝恫嚇下，多少男女被納入「七歲不同席」、「授受不親」的「大防」中，多少青年在沒有社交、沒有愛情、與世隔絕的封閉環境中消磨著青春和生命。長期的禁錮和隔絕造成了性格的扭曲和心理的逆反，因爲願望的力量總是同

圖57　明崇禎六年（1633年）刊《古今名劇合選・柳枝集・牆頭馬上》插圖

禁令的嚴厲程度成正比的。這種逆反心理刺激了他們的好奇心與病態的遐想，而一見鍾情的婚戀模式正是他們對抗傳統禮教之反作用力的必然結果。因而，歷代描寫男女愛情的文學作品，不論是小說還是戲劇中的男女主角，大多採用的是這一模式。但是，將這一模式單獨提煉出來，獨立成篇，並加以鋪敘敷衍，對之進行公開而正面的提倡與歌頌者，唯白樸一人而已。

三、鄭光祖的自強

曹本《錄鬼簿》中鄭光祖的小傳云：「光祖字德輝，平陽襄陵人。以儒補杭州路吏。爲人方直，不妄與人交，故諸公多鄙之，久則見其情厚，而他人莫之及也。病卒，火葬於西湖之

鄭光祖有著過強的自尊和自信。這自尊和自信，建立在他對自己才學的自恃上，建立在他對信念的執著中。

靈芝寺，諸弔送各有詩文。」由此可知，鄭光祖是一位由北方南下尋求出路的文人。其活動的年代，約在元代中後期。他似乎是一個耿介清高的人，讀解其雜劇作品也可以發現，他透過文字留給後人的形象確實有些莊重的色彩。

鄭光祖所作雜劇19種，其中歷史劇佔了二分之一還多，共10種，其餘多為文人事蹟和愛情劇，現存8種。又現存小令6首，套曲2種。

1. 《王粲登樓》的自信

鄭光祖有著過強的自尊和自信。這自尊和自信，建立在他對自己才學的自恃上，建立在他對信念的執著中。在《王粲登樓》——他的代表劇作中，主人公王粲對於自己文韜武略的一一列舉，是鄭光祖的感情寄託之點：

> 六韜三略，淹貫胸中。唯吾所用，何但孫武子十三篇而已哉。
> 論韜略呵，我不讓姜子牙興周的顯戰功。
> 論謀策呵，我不讓張子房佐漢的有計畫。
> 論紮寨呵，我不讓周亞夫屯細柳安營紮寨。
> 論點將呵，我不讓馬服君仗霜鋒點將登臺。
> 論膽氣呵，我不讓藺相如澠池會那氣概。
> 論才幹呵，我不讓管夷吾霸諸侯那手策。
> 論行兵呵，我不讓霍嫖姚領雄兵橫行邊塞。
> 論操練呵，我不讓孫武子用兵法演習裙釵。
> 論智量呵，我不讓齊孫臏捉龐涓則去馬陵道上施埋伏。
> 論決戰呵，我不讓韓元帥困霸王在九里山前大

會垓，胸卷江淮。

這樣詳詳細細、不厭其煩的道白與唱詞，帶有明顯的自剖性質。鄭光祖以英雄自比，渴望著以自己的才學報效國家。然而，這樣一個身揣大略、心懷天下，又「知天文，曉地理，觀氣色，辨風雲，何所不通，何所不曉」的「補天才」，卻沒有施展其才幹的疆場。劇中的王粲因受官場的排擠而淪落荊州，無計度饑寒。現實中的鄭光祖也始終沉鬱下僚而不得依例升遷。卑微的社會地位，造成了他那通往功名之路的關山遙遠，阻隔重重。他只能在無望的期待中，壓抑著建功立業的渴望，克制著懷才不遇的煩惱，忍受著默默無聞而又毫無意義的生命的磨損。

《王粲登樓》因為跳出了元代文人那種消極悲觀、淒楚哀婉的情感色調，渴望積極用世而備受稱讚。尤其是劇中主人公王粲那「不肯曲脊於人」的頑強而又高傲的秉性，對「小人儒」與「浮雲」等奸邪之輩的痛斥，對「儒冠誤人」問題的清醒以及與邪惡勢力保持嚴格界限的決心，都使這部劇作超出了個人身世詠歎的範疇，而成為古往今來普天下遭遇不平、漂泊未遇的文人士子們的歎世心聲，從而受到了歷代飽學之士們的高度評價。

圖58　明萬曆吳興臧氏刊《元曲選‧王粲登樓》插圖

2. 靈肉之分《倩女離魂》

應該說，《王粲登樓》的成功主要得力於劇中渲染的慷慨
磊落的氣勢與情調。而在另一部名作《倩女離魂》中，鄭光祖
卻對劇中人物作了靈肉分離的嘗試，從而將人的精神世界與現
實世界對立起來，並在舞臺上進行了生動展現。

王文舉進京趕考途中，專
程到「指腹爲婚」的張倩女家探
望，兩情相戀，張母卻以「俺家
三輩兒不招白衣女婿」爲由，催
其赴考。送別之後，倩女思念成
疾，軀體臥病在床，靈魂卻追
隨王文舉一同而去。王文舉中狀
元，攜倩女衣錦還鄉。回到家
後，倩女的離魂與在家的軀體合
而爲一。鄭光祖把人的思想感情
有形化、具象化、立體化，使之
成爲人們可見、可聽、可觸摸、
可感受的生動形象。這一嶄新的
藝術形象一出現在舞臺上，就給
人帶來極其強烈的刺激和震動。

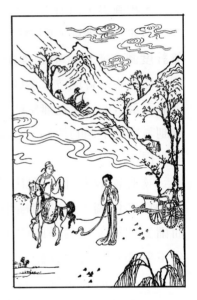

圖59　明萬曆顧曲齋刊《古雜
劇·倩女離魂》插圖

鄭光祖這種似幻卻眞，若虛卻實，身魂交替，恍惚迷離
的描寫，不僅以其強烈的戲劇效果吸引著觀眾的身心，而且以
其悖於情理的荒誕情節完成了一個象徵：青年男女在愛情的執
著和「父母之命」的巨大矛盾中痛苦不堪。旺盛的生命力裏挾
著他們不計利害、不顧一切地衝往生命鋪就的愛情之路，而傳
統禮教卻逼迫著他們屈就於陳舊的婚姻模式之中，不得動彈。
前者是精神無限度地向外飛揚，後者則是精神無限度地向內收

斂。靈魂的張揚享受著出生入死、天眞而自然的情愛，而沉重
的肉體則只能接受殘酷現實的束縛。在這部劇作中，靈魂與肉
體的離異和錯位象徵著現實與理想的矛盾。結果是理想插上翅
膀，在生命力的驅動下騰躍而上。現實則如倩女那沉重僵硬的
軀體，被傳統禮教死死纏住，上天無路，入地無門。

　　這種象徵和比喻具有極其豐富的現實意義。作爲一位對現
實有著深刻思考和眞知灼見的劇作家，鄭光祖早已感受到中國
傳統婚姻模式的缺陷和弊病，承認愛情在男女婚姻中的絕對支
配位置。但是，這種在理論上只需一步即可完成的見解，在實
踐的刻度表上也許需要上千年的歷史進程才能實施。鄭光祖正
是借劇作對於倩女身心兩方面眞實動人的對比刻畫，揭示成功
者的經驗，總結失敗者的教訓，從而給那些陷入情與禮的矛盾
中不能自拔的青年男女們指明了一條前進的途徑。

　　《倩女離魂》的象徵手法在藝術上的價值在於：它爲戲劇
揭示人物內心世界的豐富性和複雜性開闢了一條嶄新的道路，
或者說，爲刻畫人物的精神風貌提供了一種新穎的舞臺手段。
《倩女離魂》無疑是一次成功而有意義的嘗試，它使人物藏在
內心的思想感情立體化，使人物精神可感化，使抽象情緒舞臺
化，將理想與現實、軀體與心靈、藝術眞實與生活眞實，那麼
令人信服而又和諧完美地體現於倩女一人身上，從而成功地完
成了這次創作。

第四章　南戲的演進

元雜劇的創作與演出形成元朝戲劇藝術的一代雄強，在其烈烈光焰之下，人們不曾注意到：偏處東南一隅的南戲是否在悄悄積聚實力，終有一日將拔地而起？

元雜劇的興起並向南方推進，把南戲擠到了一個尷尬的位置。但同時，也就為南戲吸收新的營養，展現新的生機提供了條件。與元雜劇相比，元代南戲雖然在舞臺上不佔主要地位，但它在元末的重新崛起，卻令人刮目相看。

元代後期，盛極一時的雜劇藝術，由於形式上的逐漸僵化和內容方面的日見貧乏，逐漸步入衰微。一度被雜劇的成就與聲譽所掩蓋的南戲，這時卻在民間的土壤上得到了蓬勃發展的機會，新創作劇目開始成批湧現，一些文人的目光也被吸引過來。終於，南戲以「荊、劉、拜、殺」四大傳奇和《破窯記》、《琵琶記》等成功劇作所構成的嚴整陣容，得以與元雜劇一較雌雄。

第一節　南戲在雜劇影響下的進步

一、元南戲概述

元朝統一中國後，由於北方政治文化勢力的南下，北雜劇迅速佔領了南方諸多文化陣地，並深入到江、浙、閩等南戲的基地，這造成對南戲的極大衝擊，削減了其發展的勢頭。但是，南戲並沒有停止它在當地民間的發展，它的活動遺跡仍然隨時可見，它更以自身深厚的文化底蘊逐漸爭得了北方人的喜

愛，於是，一旦元代後期中央皇權失控的局面形成，它就借助南方人民的反元情緒，乘時而起，迅速實現了繁榮。

　　元朝初期，東南一帶盛演南戲《韞玉傳奇》，以吳中的藝人演得最好。①之後不久，在南戲的故都溫州發生了惡僧祖傑勾結官府殘害平民的事，人們把它寫成南戲到處傳播。②這時候的溫州，仍然是南戲盛行之地，因此人們才能夠隨手拿它當作輿論工具，向社會傳播一件有公憤之事，它表明南戲在溫州一帶從來就沒有衰歇過。南戲的重新興盛是順帝時期的事，明人徐渭《南詞敘錄》中說元代戲劇的發展情形：「順帝朝，忽又親南而疏北，作者蝟興。」元順帝是元朝最後一個皇帝，開朝於1333年，距離祖傑南戲的產生又有二十餘年。此時元朝的統治已經進入末路，漢人反抗的戰亂已起，因而此時的南戲勃發，或可說是有漢人的民族之思在為之作助。另外，因為南戲流傳的範圍日益廣泛，其劇本的作者早已不限於溫州一地，因此它逐漸注意用江、浙官話寫作，我們看後來溫州人高明寫的《琵琶記》裡，幾乎找不出溫州方言的成份，就可以知道。這也是南戲得以日益興盛的原因。

　　於是，南戲的發達時期來到了，出現了眾多的作者與作品，今天知道的「荊、劉、拜、殺」四大南戲劇本，以及有元代存本的《宦門子弟錯立身》和《小孫屠》南戲劇本，大都成於此時。南戲在當時文人彙聚的南方第一都市杭州，已經大有市場。例如《宦門子弟錯立身》署有「古杭才人新編」，《小孫屠》標明「古杭書會編撰」，都顯示了南戲在杭州的勢力，同時還告訴我們，杭州這時已經出現了類似於南戲產地溫州「九山書會」那樣的民間劇社。這時一些文人也開始側目於南戲創作，例如杭州人蕭德祥，「凡古文俱隱括為南曲，街市盛行，又有南曲戲文等」。另外一位杭州名士沈和則創「南北調

①參見張炎：【滿江紅】詞題及小序，《永樂大典》卷一四三八三寄字韻。
②參見由宋入元人周密：《癸辛雜識別集》卷上「祖傑」條。

和腔」[1]，嘗試將南曲和北曲結合演唱。這不能不是南戲本身壯大的結果。

這一階段南戲藝人也提高了技藝，其中一些超絕警拔者，開始受到文人的注目，成書於至正十五年（1355年）的夏庭芝《青樓集》中記載了三位：

> 龍樓景、丹墀秀，皆金門高之女也。俱有姿色，專工南戲。龍則梁塵暗簌，丹則驪珠婉轉。後有芙蓉秀者，婺州人，戲曲小令，不在二美之下，且能雜劇，尤為出類拔萃云。

《青樓集》的撰寫是以記載北雜劇藝人為目的，但夏庭芝破例載錄了這三位南戲女藝人的姓名事蹟，說明她們確實達到了極高的表演成就，以致不能被忽視。值得玩味的是，南戲一直被文人士大夫視作村歌俚曲，音律不諧，這裡夏庭芝偏偏從歌唱的角度來讚美龍樓景和丹墀秀，並且用了「梁塵暗簌」、「驪珠婉轉」這樣優美的文辭來形容她們，不是恰恰見出南戲演唱技巧一種長足的進步嗎？至於浙江婺州芙蓉秀，則更能兼擅南戲和元雜劇，稱其為「出類拔萃」，正可以當之。

二、南戲在北曲音樂影響下的有益發展

宋金與宋元南北政權的劃地分據，導致了南曲和北曲兩大聲腔系統的形成。這兩大系統間雖然並無嚴格的界限，時而互相滲透，但元朝的統一，北曲聲腔系統隨著元朝政權的南移而擴展到南方，為它們實現真正的交流融會提供了條件。南北曲聲腔系統交融的結果，是為南戲音樂結構走向成熟播撒了催化劑，從而使南戲得以在體制的整飭化、規範化、定型化方面邁

【重點提示】

南北曲聲腔系統交融的結果，是為南戲音樂結構走向成熟播撒了催化劑，從而使南戲得以在體制的整飭化、規範化、定型化方面邁出關鍵性的一步。

[1] （元）鍾嗣成：《錄鬼簿》。

出關鍵性的一步。元代後期南戲的興盛局面，應該說和它的這種進步是相輔相成的。

南曲和北曲由於方音、旋律、節奏上的不同，各有自己的一套唱法，彼此間的區別很明顯。所以當時人燕南芝庵寫《唱論》，就在「凡歌之所忌」項裡規定法則：「南人不曲，北人不歌。」但是，由於兩者的共同盛行，在實際演唱中，藝人逐漸能夠兼擅唱南曲和北曲的本領，於是就產生了夏庭芝《青樓集》裡說的南北兼擅的出色藝人芙蓉秀者等。

南曲與北曲既然在相同地域裡流行，又有眾多的藝人同時兼擅兩種聲腔的唱法，於是，在同一套曲子裡既演唱南曲曲牌，又演唱北曲曲牌的現象就發生了，即所謂「南北調合腔」。

南戲最初處於「順口可歌」①的音樂形態，其本性是兼收並蓄而具有開放性的，因而能夠雜取各種曲調，在它的形成和發展過程中，曾吸收了詞調、說唱、宋雜劇、舞曲以及各種民間技藝的成份熔爲一爐，這在《張協狀元》裡留有明顯的痕跡。一旦北曲傳入南方，南戲中就開始吸收北曲曲牌，這是十分自然的事。

「南北調合腔」給南戲的音樂發展帶來了有益的影響。由於傳統和吸收成份的不同，北雜劇在音樂結構上的長處最初是遠遠勝過南戲的。北雜劇在對諸宮調和散套的繼承過程中，形成了固定的曲牌聯套方法和四套曲式，其結構成熟而謹嚴，便於創作和演出的實踐。南戲直接起自民歌小唱，里巷歌謠，沒有形成固定的音樂規範。而把眾多的民間歌曲鬆散地串組在一起，聯成大套，勢必會造成音樂旋律流暢性和風格完整性方面的某些缺陷。

南曲過去是沒有宮調的，因而，宋元南戲的曲牌聯套並不

① （明）徐渭：
《南詞敘錄》。

由於合腔的原因，原來已經標明宮調的北曲曲牌，在與南曲曲牌組成新的套數時，實際上也對南曲曲牌在宮調上進行了整理和規範，這就促進了南曲歸宮入調的進程。

遵從宮調理論，明人徐渭《南詞敘錄》中所謂「本無宮調，亦罕節奏，徒取其畸農、市女順口可歌而已，諺所謂『隨心令』者，即其技歟？」宋元人只是憑藉經驗而從事曲牌聯套的工作。這樣，就使得南戲的創作長期停留在藝人的經驗階段，文人難以措手，這種狀況又使南戲品位久久得不到提高。

北雜劇創作則諄諄遵從宮調規範，決不逾格，這是由於北雜劇的音樂體系直接繼承了金代諸宮調等音樂形式的成果，在其形成時就已經極其成熟和健全，並已出現例式化的結構，譜曲填詞的人只要按照前人格式去做就可以了。由於合腔的原因，原來已經標明宮調的北曲曲牌，在與南曲曲牌組成新的套數時，實際上也對南曲曲牌在宮調上進行了整理和規範，這就促進了南曲歸宮入調的進程。

南戲在與北雜劇的交融中，音樂體制逐漸走向規整嚴謹，但又不像北雜劇那樣固定化與僵化。南戲曲調組合的隨意性，使它可以隨時根據劇情氣氛安排和調節音樂旋律，設置唱段，不必顧慮外在框範的突破。南戲的音樂結構具備自由的伸展空間，它的整體長度沒有限制，可以視內容需要而伸縮，因而容量和表現力大大擴充。南戲的這些特點，使之得以既吸收北雜劇的優點，又保持自身性格的活力，豐富與發展自己，以致最終得以擊敗北雜劇而生生繁衍至今，顯示了更為長久的藝術生命力。

第二節　人生倫常的內容

一、劇目與作者

元代南戲劇目的總數，比雜劇更不易有確切的統計，因

為有元一代，沒有一個人對之投入過注意力，沒有留下任何有價值的載錄，只是偶爾在時人的創作裡透露出一些消息。南戲劇本《宦門子弟錯立身》旦角所唱兩支【排歌】裡，詠出南戲名目18種。①明人沈璟《南九宮詞譜》卷四收錄前人《書生負心》散套佚曲四支，大約是元人作品，詠出戲文名目22種。以後明前期修《永樂大典》，在卷三十七刊載了宋元戲文劇目33種，明嘉靖年間（1522～1566年），又有文人徐渭寫出《南詞敘錄》，著錄了他稱之為「宋元舊篇」的南戲劇目65種。上述剔除重複，共計79種，但包括宋元兩朝的劇目。入清以後，一些南曲譜作者以稽古為時尚，一時譜例以選取古遠之作為高，於是刊錄了眾多標為「元傳奇」的南戲曲牌及其劇目名稱，如鈕少雅《匯纂元譜南曲九宮正始》、張大復《寒山堂新定九宮十三攝南曲譜》等，使宋元南戲劇目的數量一下子膨脹到了二百餘種，只是其可靠性究竟佔多大程度，還很難有定論。在這二百種左右的南戲劇目裡，包含有一部分宋代作品，到底有多少，也已經無從查考，但大約可以認為，出自元代的要佔大多數。

宋元戲文今天見到存本的一共有17種，其中《張協狀元》、《宦門子弟錯立身》、《遭盆吊沒興小孫屠》三種為明初《永樂大典》卷一三九九一收錄，保留了元本樣式，《蔡伯喈琵琶記》有出自元本的抄本（清人陸貽典抄本），《白兔記》有1967年上海嘉定縣出土明成化年間（1465～1487年）刊本，也接近元本面貌，其他如《趙氏孤兒報冤記》、《楊德賢婦殺狗勸夫》、《秦太師東窗事犯》、《呂蒙正風雪破窯記》、《王瑞蘭閨怨拜月亭》、《王十朋荊釵記》、《蘇秦衣錦還鄉》、《王孝子尋母》、《蘇武牧羊記》、《教子尋親》、《王月英月下留鞋記》、《馮京三元記》等都只有明代

①南戲《錯立身》中有四支曲牌【排歌】、【哪吒令】、【排歌】、【鵲踏枝】吟詠了29種「傳奇」名目，通常都以之作為南戲名目。據著者研究，其中【哪吒令】、【鵲踏枝】兩支曲牌吟詠的11種實際上是元雜劇名目。參見廖奔：《南戲〈宦門子弟錯立身〉源出元雜劇論考》，《文學遺產》1987年第2期。

刊本（或改本），已經失去元代面貌。與元雜劇的情形相同，南戲傳世的作品還不到已知創作總數的10%，大量的作品都隨著歲月流失了。在這17種裡，除《張協狀元》是宋代作品以外，其他大約都是元人創作。

元代南戲的作者遠沒有元雜劇作家那麼幸運，有《錄鬼簿》為之作傳，他們很少有名字留下來，僅知道幾位：吳門學究敬先書會才人柯丹邱作有《荊釵記》，吳門醫隱施惠字君美作有《拜月亭記》，淳安人許喦字仲由作有《殺狗記》，沈和作有《歡喜冤家》，蕭德祥作有《小孫屠》，史九敬先作有《董秀英花月東牆記》，曹元用作有《百花亭》，汪元亨作有《秋夜灤城驛》，鄧聚德作有《金鼠銀貓李寶》、《三十六瑣骨》，李景雲作有《崔鶯鶯西廂記》，高明作有《琵琶記》。其餘眾多的南戲劇目，就都成為無名氏的作品了，可以想見，這些作品大多都是民間作者所作，他們沒有功名，沒有相應的社會地位，因此被歷史所忽略、所遺忘。

二、時代變遷的投影

元代南戲的題材內容有一個顯著的特色，即集中展現了身處動盪離亂社會中的個人遭遇、家庭夫妻間的悲歡離合。

南戲的產地東南沿海一帶地區的人民，經歷了宋元戰爭最後階段的慘烈，以及長期的零星抵抗，然後是長久沉浸在失國之痛的氛圍、民族被奴役的環境中。與中原地區的漢人早已失去文化心理支撐之根本，處於心靈漂泊狀態多年，變得麻木漠然不同，這些南宋屬地的人民新創之劇痛未息，又被嚴酷的民族壓迫制度時時揭破流血的傷疤：元朝政府把人民分成四等，蒙古人、色目人、漢人和南人[①]，南宋之人的社會地位還要居於中原「漢人」之下！天下統一之後，大批為東南富庶、美麗

①參見《元史·選舉一》、《元史·刑法四》、《元史·崔彧傳》、葉子奇《草木子·克謹篇》。

的自然風物所誘使而南下的蒙古貴族來到這裡，驕縱不法，草菅南人，加重了人民的痛苦。天下平定後，時隔不久，此起彼伏的民間反抗和起義戰爭又在這一帶拉開帷幕，元蒙統治者抽調大批軍隊進行反復征剿，東南沿海地區狼煙紛起，人民又一次陷入水深火熱之中。於是，社會離亂所造成的個人與家庭悲劇就成為它的突出主題，儘管這種離亂背景有時被隱蔽起來，或者採取變異的形式展現。

我們隨手可以舉出一批這樣的劇目來說明這個問題：《宣和遺事》、《趙氏孤兒報冤記》、《樂昌公主破鏡重圓》、《陳巡檢妻遇白猿精》、《呂蒙正風雪破窰記》、《陳光蕊江流和尚》、《貞節孟姜女》、《席雪餐氈忠節蘇武傳》、《范蠡沉西施記》、《祖傑》、《蕭淑貞祭墳重會姻緣記》等等，或表現社會動盪給家庭和個人帶來的不幸，或展示公卿百姓在離亂中的遭遇，或透視個人面對命運巨厄的無力與渺小。

與宋代的南戲相比，元代南戲題材範圍的極力擴大和主題思想的深入開掘幅度是顯而易見的。宋代南戲的基本母題──負心婚變的內容已經淡化了，代之而起的是在社會離亂大背景之下的基本家庭倫理關係的理想反映：夫妻之間的互相信任和忠誠；兄弟之間的互相幫助和愛護；朋友之間的互相默契和合作……正常社會秩序與社會維繫力的破壞，對社會細胞──家庭的存活與發展造成極大的威脅，於是，失之於朝而求之於野，民間百姓寄希望於家庭倫理的黏合力，這是元代南戲對於家庭組合更為重視、倫理意識加強的根本原因。

值得思考的是，對於眾多前代的文人負心主題的南戲，元人開始做翻案文章，通過修改訂正而改變其原始寓意，例如《王十朋荊釵記》之於古本《荊釵記》，《忠孝蔡伯喈琵琶

〔重點提示〕

正常社會秩序與社會維繫力的破壞，對社會細胞──家庭的存活與發展造成極大的威脅，於是，失之於朝而求諸於野，民間百姓寄希望於家庭倫理的黏合力，這是元代南戲對於家庭組合更為重視、倫理意識加強的根本原因。

記》之於古本《蔡伯喈》等等。南戲主題的改變，同樣是時代變遷的投影。

　　宋代文人負心婚變戲的生成基礎是當時普遍推行的科舉制度，寒門士子「朝爲田舍郎，暮登天子堂」，拋棄糟糠之妻、入贅豪門貴族是普遍的社會問題，成爲被南戲抨擊和揭露的對象。然而，有元一朝基本廢除科舉，文人士子們失去了出將入相的機會，上述社會現象消失，南戲的目光爲家庭悲歡離合的題材引去。而文人加入到南戲創作隊伍中來，不免把他們的思想意識注入南戲，於是，他們開始從正面塑造自己階層的社會形象，眾多的翻案戲就出現了。於是，往日裡面目猙獰的負心之人一個個變成了志誠君子，往日裡馬踏魂追的悲劇結尾變成了一夫二妻的大團圓。

　　所有上述因素共同作用於元代南戲，就使它的目光集聚於一個焦點：人生與家庭的悲歡離合，這成爲南戲這種戲劇樣式的突出社會主題。

三、家庭倫常的詠歎調

　　元代南戲保存了原有劇本面貌的有《宦門子弟錯立身》、《小孫屠》，而代表作品則有以「四大傳奇」聞名於世的「荊、劉、拜、殺」（即《荊釵記》、《劉知遠白兔記》、《拜月亭記》、《殺狗記》）和《琵琶記》，它們是這段時間以至於有明一代南戲舞臺上最負盛名的作品，都從一個角度表現了當時的社會生活。

　　《錯立身》之特殊在於它由金代院本改編到元雜劇再改編到戲文的過程。《錯立身》寫金代故事：洛陽府同知之子完顏壽馬因爲迷戀雜劇藝人王金榜，被父親趕出家門，加入王家戲班四處流動演出，最後夫妻雙雙被父親接納。這個故事應該是

圖60 明《永樂大典・宦門子弟 　圖61 明《永樂大典・小孫屠》
　　　錯立身》書影 　　　　　　書影

金代的實事，在民間影響很大，所以很快被各種不同的戲劇樣
式改編上演，最早被院本搬上舞臺，然後元代女眞人李直夫、
教坊色長趙文殷都據以改編爲同名雜劇劇本，這個題材後來又
被南戲吸收，成爲現在所見到的這個劇本。

　　《小孫屠》是一部宣揚兄弟孝悌觀念的戲，它揭示了在
當時混亂的社會秩序下兄弟友情對於家庭的重要性。兄長孫必
達不顧弟弟小孫屠的勸阻，娶回匪妓李瓊梅，招致姦夫殺人之
禍。小孫屠兄弟情深，情願替哥哥抵命，遭盆吊而死，被拋屍
荒郊，遇雨而醒。後兄弟二人共同捉住姦夫淫婦，押送包公府
問斬。

　　之後，「荊、劉、拜、殺」四部戲文與《琵琶記》產

【重點提示】

不同於宗教戲氣無煙火的高臺教化，也不同於上流社會文人劇的高雅玄奧，這一時期的南戲以其鮮明的民間好尚及普通人的世俗眼光受到了普遍的關注和欣賞。

生，成為民間廣為流行、並在後世長期盛演不衰的著名劇目。它們或寫離亂造成戀人之間的關山阻隔、顛沛流離，爭取到最後的家庭幸福要付出昂貴的代價；或寫士子佳人因前程而分別，各自遭受世道小人的磨難，歷盡艱辛才得到團聚；或寫血緣親情重於一切，只有遵從傳統倫理才能抗拒匪人、維護家庭。這些表現社會、家庭關係且帶有理想色彩的劇目，深刻細緻地反映了那個特定時代的社會風貌，更為重要的，它是底層民眾的審美好尚在戲曲舞臺上的直接體現，它從老百姓日常而平凡的生活中挖掘出了帶有普遍性的感受和見解。遭離亂的主人公在家庭關係遭到破壞後遇到種種艱難困苦，他們特別是女主人公對於夫妻團圓、幸福生活的追求和嚮往，都是經常發生在老百姓周遭的事物，與他們的物質和精神生活有著直接的聯繫，因而也易於引起最為廣泛的感情共鳴。不同於宗教戲氣無煙火的高臺教化，也不同於上流社會文人劇的高雅玄奧，這一時期的南戲以其鮮明的民間好尚及普通人的世俗眼光受到了普遍的關注和欣賞。

元代戲文中有一些劇目，由於具有強大的舞臺生命力，歷經明、清數百年時間的淘洗而盛演不衰，成為長期的保留劇目，並在民間的流傳中逐漸發生演變。除上述外，著名的又如《秋胡戲妻》、《朱買臣休妻記》、《貂蟬女》、《祝英台》、《周處風雲記》、《包待制判斷盆兒鬼》、《東窗事犯》、《呂洞賓黃粱夢》等等，為人們所長期津津樂道。

四、樸素的面貌

與平民視角和底層民眾的生活內容相表裡，這一時期南戲在藝術風格上也有它的獨特之處：樸素本色，鮮活清新，生動飽滿，洋溢著世俗化的審美情趣，而不同於文人劇的溫雅博

約。其語言通俗易懂、明白曉暢。如《六十種曲》本《荊釵
記·時祀》一場王十朋哀悼「亡」妻的兩段唱詞：

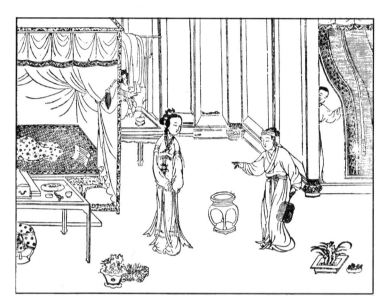

圖62　明萬曆刊《荊釵記》插圖

　　【沽美酒】紙錢飄，蝴蝶飛；紙錢飄，蝴蝶
飛；血淚染，杜鵑啼。睹物傷情越慘淒，靈魂怎自
知。俺不是負心的，負心的隨著燈滅。花謝有芳菲時
節，月缺有團圓之夜。我呵！徒然間早起晚寐，想伊
念伊。妻，要相逢除非是夢兒裡再成姻契。

　　【尾】昏昏默默歸何處？哽哽咽咽思念你，直
上姮娥宮殿裡。

辭藻雖不華麗，卻情真意切，淒楚動人。這些唱詞雖然可能已
經經過了文人的加工潤色，但其樸素面貌未失，仍然本色可
愛。

【重點提示】
　　元代南戲的作者極善於選擇最能打動人心的人生情境和心境作爲舞臺展示的重點，其劇作的感情基調大起大落，大喜大悲，張揚著極致。

　　元代南戲的作者極善於選擇最能打動人心的人生情境和心境作爲舞臺展示的重點，其劇作的感情基調大起大落，大喜大悲，張揚著極致。或是情之所鍾，生死以之，如《荊釵記》；或是於顛沛流離之中私結情好，始終不渝，如《拜月亭》；或是對那些給國家和人民帶來無窮災難的奸賊權相等，給予生前或死後的嚴懲，如《賈似道木棉庵記》和《東窗記》。這些具有代表性的心境和情境，賦予南戲特有的唱、念、作、打等舞臺表現手段，就形成了一種天然的情感模式，主宰著南戲的舞臺形式，決定著南戲情節結構的有序延伸，也承載著觀眾感情和心理的抒發。

第三節　「荊、劉、拜、殺」

一、《荊釵記》

　　明代以後，人們開始標舉「荊、劉、拜、殺」四大南戲[①]，而以《荊釵記》列於之首，可見對《荊釵記》評價之高。《荊釵記》的作者是柯丹邱，爲吳門學究敬先書會的才人。

　　《荊釵記》假託爲南宋知名狀元王十朋（號梅溪）的故事，說王中狀元後不負其妻錢玉蓮，二人歷經磨難終至團圓，中間插入勢利小人孫汝權謀娶錢玉蓮的情節。其最早的面貌，大概也屬於文人負心戲一類，所以明人邱濬的傳奇《五倫全備記》「開場」說：「每見世人搬雜劇，無端誣賴前賢。伯喈負屈十朋冤，九原如可作，怒氣定沖天。」他見到的《荊釵記》還是王十朋負心的路數。但是到了元人寫定本中，負心主題已經被徹底改變了。

①參見（明）王驥德：《曲律·雜論第三十九上》、（清）李漁《閒情偶寄》卷一、（清）梁廷枬《曲話》等。

　　《荊釵記》的最大成功，在於它立足於平民百姓的道德立場，要求貧寒書生發跡而不忘本，身貴而不忘舊，讚美了高尚的人間情感，塑造了王十朋、錢玉蓮這樣貧賤不能移、富貴不能淫、對愛情忠貞不渝的理想形象。

　　劇作首先賦予了王十朋形象以凜正的人格力量。他雖然家境貧寒，但志行高潔，曾以荊釵為聘禮，迎娶錢玉蓮為妻。半年之後上京應試，高中狀元，授饒州僉判，為万俟丞相看中，以小姐招贅。但是，

圖63　明萬曆刊《古本荊釵記》插圖「祭江」

在中試士子們紛紛停妻再娶、另婚高門，以求鞏固剛剛到手之富貴榮華的熱潮中，王十朋卻潔行獨立，忠正不阿。不同於負心棄義的張協與王魁，也有別於妥協軟弱的蔡伯喈，王十朋面對著權相的甜言利誘，無所動心，在其赫然震怒之時也毫不退縮，他以「糟糠之妻不下堂，貧賤之交不可忘」的嚴正之詞，駁斥了權貴們以富貴易妻為天經地義的謬論，並不惜以承受被拘留聽候、改調瘴癘之地潮陽的厄運維護了自己的良心和節操。後來，聽到妻子自殺的消息，王十朋不忘貧賤夫妻的恩愛之情，矢志不再另娶，並把岳父母接來侍奉，以報同心，表現了對愛情的無比忠貞和執著。

　　王十朋的行為之所以難能可貴，這個戲之所以受到平民百姓們的熱愛，是因為王十朋沒有以一個官僚的立場、而以一個普通百姓的立場來行動。在中國封建文化中，婚姻對於男女兩

【重點提示】

王十朋、錢玉蓮這樣兩個品行節操出眾的人物，遭受到社會黑暗力量的壓制和撥弄，成為悲劇命運的承受者，很容易激發起觀眾心底的崇高道德情感，加之劇作熟練地調動起結構技巧，把人情力量注入其中，將觀眾的感情一步步推向激盪的高潮，使劇作感人至深。

性來說從來就不是平等的。三綱五常，三從四德，從一而終，貞、節、烈等一系列禁規戒律，統統是為在政治和經濟方面都缺乏獨立人格和獨立意志的女性而設。而社會對於貴族男性則一直是從其所欲的，且不說富貴易妻被看作是理所當然的事，一夫多妻、妻妾成群也是順理成章、「全忠全孝」的。因而，王十朋的行為無法被納入上層社會的倫理範疇，只能訴諸底層民眾的理想，訴諸平民百姓對於夫妻平等、互相敬重等樸素婚姻結構的期望，以及對於「貧賤不能移、富貴不能淫、威武不能屈」之人格節操的推崇。《荊釵記》之前、之後、之同時代，有多少戲劇以男主人公一夫二妻的大團圓結局作為收煞，來掩蓋社會矛盾，《白兔記》、《琵琶記》無不如此，偏偏《荊釵記》獨立翹楚，別樹一幟，脫離開了社會的上層意識而與民眾情感合流，怪不得它受到如此廣泛的社會歡迎。

王十朋的高潔，需要錢玉蓮的忠貞來匹配。錢玉蓮被賦予了輕錢財、重人品、對愛情生死不渝的形象。貧窮書生王十朋來議婚，以荊釵為聘；財主孫汝權來議婚，以金釵、白銀為聘。錢玉蓮愛王十朋之品，接受荊釵而推卻金釵。到了王家，過的是風掃地、月點燈的清苦生活，錢玉蓮甘居貧淡，與王十朋母子相濡以沫而共患難。王十朋考中後，寫一家書，被孫汝權設計篡改，詭稱入贅相府，囑玉蓮改嫁。孫汝權又用錢財誘使玉蓮就範，逼迫玉蓮嫁給自己。絕望之中，玉蓮投江自殺。玉蓮的冰清玉潔，為王十朋的人格增添了光彩。

這樣兩個品行節操出眾的人物，遭受到社會黑暗力量的壓制和撥弄，成為悲劇命運的承受者，很容易激發起觀眾心底的崇高道德情感，加之劇作熟練地調動起結構技巧，把人情力量注入其中，將觀眾的感情一步步推向激盪的高潮，使劇作感人至深，這是它的大成功之處。例如十朋赴試後一直與玉蓮相依

爲命的王母，聞說媳婦被迫嫁而死，前往江邊痛哭祭奠；十朋遣人迎取母、妻，母至妻不至，十朋疑惑，母親支吾，最終得到噩耗，十朋痛不欲生；玉蓮投水未死，被福建安撫使錢某收做義女，投書十朋，卻誤聞其死訊，玉蓮爲之戴孝；十朋爲玉蓮祭江，玉蓮爲十朋上香；親朋爲十朋說親，爲玉蓮做媒，同被嚴拒，二人都不知對方即爲自己的親人等等。王十朋和錢玉蓮二人的感情，被一層又一層、細膩而深刻地揭示出來。明人呂天成《曲品》卷下十分推崇其劇中人物情感表現的眞切，說它：「以眞切之調，寫眞切之情。情文相生，最不易及。」確實，以情動人，是《荊釵記》的最大特色。

《荊釵記》在結構藝術上的成就也爲歷代人們所稱道。其主線突出，簡潔凝練。劇中王十朋、錢玉蓮分別與丞相、富豪、家長三方面勢力發生矛盾，然而，作品卻始終圍繞著二人之間的愛情主線展開衝突。因此，儘管矛盾重重，波瀾迭起，但仍然渾然一體，一線相連。特別是劇中荊釵這一信物的設置，就像穿針引線的梭子一樣，將男女主人公的愛情主線形象化地貫穿始終，它既是男女主人公開始結合的聘禮，又是最終兩人相認的憑據，成爲提領著劇中所有情節線索的核心力量。

此外，戲劇衝突組織得十分巧妙。作者首先以對比的手法描寫了王十朋與孫汝權不同的品格，並以「荊釵」和「金釵」兩份聘禮將雙方的反差集中到一個焦點上，以突出玉蓮的眼光和品質。接著，作者不直接寫玉蓮的選擇，而讓她的父親和媒人進行一場「受釵」的爭吵，造成懸念，並激化矛盾，從而構成了全劇第一個高潮「逼嫁」。

針線細密、結構嚴謹也是此劇的特色之一。前面寫了孫汝權考試卷子與王十朋卷子字跡相同，就爲後來孫篡改錢的家書不被發覺埋下伏筆；錢玉蓮父親在十朋赴考後將玉蓮和王母

【重點提示】

《荊釵記》之所以成為一部傳誦久遠、深受民間歡迎的劇作，除了其以情動人、具有強烈的道德感化力外，戲劇手段的成功也是一個重要的因素。

接回錢家居住，又為以後接到十朋家書在錢家展開衝突作了準備。王十朋與錢玉蓮二人在玄妙觀相遇的設計也顯得別出心裁，不落俗套：一個是為「亡妻」拈香的官員，一個是為「亡夫」設祭的大家宅眷，驟然相見，如夢非夢，似曾相識卻又不敢相認，人物的心理感情被放到了一個極其敏感、極其矛盾的情境之中去發展。明明是在祭奠對方的亡靈，同時又是兩人活生生地相逢，在同一場面中，悲與喜、夢與真、心與情，都得到了最大限度的開掘與展現，感情抒發極其強烈集中，大大增強了戲劇效果。

總之，《荊釵記》之所以成為一部傳誦久遠、深受民間歡迎的劇作，除了其以情動人、具有強烈的道德感化力外，戲劇手段的成功也是一個重要的因素。

二、《劉知遠白兔記》

《白兔記》著者不詳，大約為永嘉（今浙江溫州）書會才人，據說元雜劇作家太原人劉唐卿曾為之做過加工[1]。劇寫五代後漢高祖劉知遠的妻子李三娘受盡人間折磨終於出頭的故事。由於劇作內容與普通百姓的生活相接近，特別是其中民女李三娘因丈夫從軍，被兄嫂虐待，嘗遍苦痛、受盡欺凌的情節，是民間的日常生活情景，容易引起人們的感情共鳴，因而得到巨大成功。《白兔記》成為最受民間歡迎的劇目，在後世長期盛演不衰，其普及率達到了極高程度。

在這部劇作中，最為動人之處是李三娘的形象和她的悲慘遭遇。雖然她深得父親的寵愛，但在那個宗法統治的時代，作為女子，她在家庭中是沒有什麼權力和地位的。父親為她招贅窮漢劉知遠後不久去世，她和貧無立錐之地的劉知遠立刻成了兄嫂李洪一夫婦眼中的贅疣。劉知遠被迫投軍遠走，李三娘則

[1]（清）張大復：《寒山堂九宮十三攝南曲譜》。此劇題注云：「劉唐卿改編。」劉為皮貨所提舉，曾作有雜劇兩種，見（元）鍾嗣成《錄鬼簿》。

被強逼著改嫁，她斷然拒絕後，李洪一夫婦不但蠻橫地剝奪了她的財產繼承權，而且讓她從此當牛做馬，承擔起「日間挑水三百擔，夜間挨磨到天明」的繁重勞役。李洪一夫婦還想出了許多惡毒的辦法來折磨她。如專為她設計了一對橄欖形兩頭尖的水桶，使她在挑水時無法中途歇息；在水缸上故意鑽幾個眼，使她始終無法挑滿；專門修建了一座五尺五寸見方的磨房，使她在磨麥時既無法抬頭，也無法轉身；發現李三娘因過度疲勞偶爾瞌睡時，不管她分娩在即，也要重打

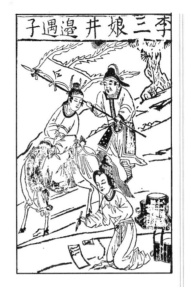

圖64　明萬曆金陵富春堂唐氏刊《白兔記》插圖「井邊遇子」

八十！李三娘在磨房生子，用口咬斷臍帶，他們更毫無人性地將孩子扔進荷花池裡……對這一切，李三娘都只能逆來順受，「一不怨哥嫂，二不怨爹娘，三不怨丈夫」。劇作對李三娘苦難生活和忍辱性格的生動展現，無疑使它產生了強烈的感染力。

　　李三娘的悲劇，不僅來自兄嫂的無情迫害，而且也來自丈夫對她的遺棄。劉知遠剛被李家招贅為婿時，感恩戴德不盡。但他一旦離開李家，立刻忘恩負義。他投軍并州，很快便因岳節度使的賞識和岳小姐的垂青，入贅岳府，並因軍功屢升至九州安撫使。竇公受三娘之託，把咬臍郎送到軍中，他明明知道三娘在家受盡折磨，卻想都沒有想到去把三娘接來。甚至派人去李家莊取盔甲刀馬時，也不肯吩咐下人順便去看望一下三

【重點提示】

李三娘的不幸，是廣大農村婦女在封建宗法制的壓迫下牛馬不如悲慘生活的集中寫照，是千千萬萬個在族權、夫權摧殘下輾轉掙扎、受盡凌辱的棄婦命運的典型概括。

娘。因而，在劉知遠再婚岳府的十六年中，李三娘在生活中扮演的實際上是一個棄婦的角色。既得不到丈夫的音信，也看不到孩子的容顏。只能懷著一線渺茫的希望，忍苦受累，等待著親人的歸來。這種精神上的折磨，與其兄嫂所施加的肉體摧殘相比，更有過之而無不及。如果不是咬臍郎長大以後以生命相威脅，強迫劉知遠將生母接回，那麼，等待著李三娘的，將是在磨房裡消磨一生的悲慘命運。

李三娘的不幸，是廣大農村婦女在封建宗法制的壓迫下牛馬不如悲慘生活的集中寫照，是千千萬萬個在族權、夫權摧殘下輾轉掙扎、受盡凌辱的棄婦命運的典型概括。這也正是《白兔記》的真正價值所在，以及它之所以能夠經歷數百年而仍在舞臺上盛演不衰的根本原因。

劇中人物形象塑造得鮮明突出，不僅男女主人公如此，其他角色也常常很生動，這也是這部劇作吸引人的重要原因之一。劇作能夠利用那些衝突集中、矛盾尖銳、動作性極強的場面，對人物性格進行比較深入的開掘和刻畫，從而突現人物。例如李洪一夫婦勒逼劉知遠寫休書前的一段戲，把他們的心地嘴臉描畫得入木三分：

李妻：劉姑夫，怎麼在此與大舅爭鬧？

劉知遠：大舅好沒來由，怎麼教我寫休書，又要脫我的衣服，好沒緊要。

李妻：姑夫，他這等無禮，待我罵他。大賊好無禮，你父母亡得幾時，就欺負劉姑夫了。你還不跪著！我……

李洪一：偏不跪。

李妻：偏要你跪。（李洪一跪介）姑夫，你不要惱，我埋怨了他就是。身上衣服，姑夫脫下來，待我送與三姑娘收了。

劉知遠（脫介）：你這等賢慧，就脫何妨。舅母，這個才是。

李妻：衣在這裡了。

李洪一：好家婆！好家婆！

這段表演運用了漫畫式的手法，極盡誇張、諷刺之能事，把李洪一的卑鄙吝嗇，李妻的口蜜腹劍、狡猾奸詐，體現得活靈活現。這種效果的取得，固然是由於充分利用了南戲角色行當的特色，同時也是民間對於這類人物最為瞭解而憎恨，因此能夠在表現中深刻挖掘其本質特徵的緣故。

劇作還善於選擇十分簡練的動作和語言，表達極其豐富的內容。如「逼書」一場，李洪一夫婦逼迫劉知遠寫下給李三娘的休書，李三娘上場一言

圖65 明萬曆金陵富春堂唐氏刊《白兔記》插圖「磨房相會」

未發，搶過休書一把扯破，把這位心地善良、熱愛丈夫的婦女那種沉默、負屈、堅毅、果敢的性格表現得栩栩如生。如「磨房相會」一場，劉知遠與李三娘互訴別後經歷，李三娘只說了這樣幾句：「我的受用，不比你的受用！來，這裡看——這是

磨房，這是水桶！」丟下水桶，她就暈倒了。劉知遠要帶她去享受榮華富貴，臨離去時，她卻不自覺地又去提水桶，被劉知遠一腳把水桶踢翻。在這裡，水桶已成爲李三娘十幾年苦難生活的見證，因而這種處理蘊涵著無比豐富的心理內涵和感情內容。

　　質樸自然、鮮活生動的民間生活氣息是《白兔記》在藝術上最爲顯著的特色。明人呂天成《曲品》卷下說它：「詞極古質，味亦恬然，古色可挹。」明人祁彪佳《遠山堂曲品》贊它「口頭俗語，自然雅致」。劇中的一些情節設置儘管頗涉荒誕、脫離現實，例如劉知遠看守瓜園時掘地見寶、睡覺時有火龍鑽竅，竇公千里送子沿途乞奶餵養，咬臍郎追獵白兔千里而井邊見母等，卻反映了民間傳說的趣味，清晰地表明了它和民間文藝之間密不可分的血緣關係。它之爲民間所愛好，與這種特色也是分不開的。

三、《拜月亭記》

　　《拜月亭記》爲吳門醫隱施惠字君美作。施惠是杭州人，居於吳山城隍廟前，以坐賈爲業。關漢卿有雜劇《閨怨佳人拜月亭》，南戲的故事情節和部分文辭都取自關作，說明施惠是據之改編。

　　《拜月亭記》（明人改本又作《幽閨記》）是一部充滿喜劇色彩的南戲，作爲一部描寫愛情的作品，它的獨到之處不僅在於其主人公既擺脫了「父母之命、媒妁之言」包辦婚姻的束縛，又突破了傳統門第觀念的藩籬；而且在於它打破了傳統的愛情題材文藝作品中青年男女「一見鍾情」的愛情模式，提出了一種建立在相互關心、相互愛護基礎上的患難與共的嶄新的愛情方式。

從小在尚書府裡長大的王瑞蘭是一個典型的香閨弱質，不識世事，關心的只是「鞋直上冠兒至底，諸餘沒半毫兒不美」。當戰爭突然將她推出了安逸的環境，並離開了父母和丫鬟侍婢們的呵護，獨自失散在兵荒馬亂中時，她的軟弱無助是可以想見的。邂逅青年蔣世隆，是她人生道路上一個重要的關口。為擺脫災難和危險，王瑞蘭鼓足勇氣請求蔣世隆攜帶她同行。在歷盡艱險、同甘共苦的旅途中，這對青年男女由互相關心、互相照料逐漸發展到互相愛慕。於是在店

圖66　明萬曆金陵世德堂唐氏刊《拜月亭記》插圖「兄妹逃軍」

主夫婦主持下，兩人「匆匆遽成人道」。

這是一個真實自然、充滿著情趣的過程。正是有了這樣一個過程，二人成為生死與共的情人，王瑞蘭才會對蠻橫拆散他們的父親深懷不滿，才會在慶祝闔家團圓的宴會上，當著爹娘深情眷戀蔣世隆對她的恩義：「轟雷戰鼓，喊殺聲散亡人盡奔逐。那時無他可憐，救我在危途，知何處作婢為奴，知何處遭驅被擄？」她不但在月下虔誠地禱祝蔣世隆平安，而且日夜期待著與丈夫早日團聚。當王鎮得意洋洋地打著奉旨招贅的旗號，催促女兒領受匹配新科狀元的隆恩時，王瑞蘭斷然拒絕，聲明自己有丈夫，決不重婚再嫁。狀元就是蔣世隆，他也始終堅執於自己的選擇，堅決地辭謝了絲鞭，並向張都督表示，決

不做負心漢：「石可轉，吾心到底堅！」寧願終身不娶，也要等待著王瑞蘭。正是在這些理想化的地方，作者強調指出，患難與共的愛情，比起那種一見鍾情或者是門當戶對的婚姻來，更能經受得起時間和生活的考驗。

《拜月亭記》在藝術上的最大特點在於喜劇技巧的運用。其一系列喜劇情節構成的依據，在於充分利用了誤會、巧合等喜劇手法，而誤會、巧合的發生又是以特定戲劇情境為依據的，因而顯得真實可信。戰爭打亂了全國的秩序，將貴族和平民同時拋進了難民的行列；這些難民又都是從中都（今北京）向汴梁（今河南開封）移動，走的是同一條路線，因而也就有了產生種種巧遇的可能，這是大環境。小環境和一些細節安排得也很細緻。如蔣世隆、蔣瑞蓮兄妹和王夫人、王瑞蘭母女被番兵衝散又錯合，是基於呼喚聲中「瑞蓮」、「瑞蘭」聲同韻近，錯聽錯應之故。「驛會」的地點也選得十分巧妙，驛館是官員駐節之處，所以尚書王鎮會在此停留，王夫人避難至此，在回廊底下過夜，哭聲驚動了王鎮，二人得以相見，情節安排得十分巧妙而自然。這些技巧當然是從關漢卿原作裡繼承下來的，它們幫助南戲得到了成功。

圖67　明萬曆金陵世德堂唐氏刊《拜月亭記》插圖「瑞蘭自敘」

劇作的喜劇性還來自作者在揭示人物內心的隱秘和矛盾時幽默的態度。如《幽閨拜月》一場中，結義妹妹蔣瑞蓮見姐姐終日憂愁，開玩笑說她想夫婿，惹惱了王瑞蘭，要去告訴爹娘「小鬼頭春心動也」，嚇得瑞蓮跪地求饒。瑞蘭心事敗露後急於掩飾、裝模作樣、先發制人的神態，令人忍俊不禁。瑞蓮走後，瑞蘭獨自焚香對月禱告，乞求與丈夫早日團聚，卻被瑞蓮偷聽去，她假裝要去告訴爹娘，逼得瑞蘭也只好對她跪下。一個假意求饒，一個假意訓斥，通過這一動作的反向重複，使劇作平添了無限情趣。不得已中，瑞蘭只好向瑞蓮披露心事，告訴了逃難中結識丈夫之事，誰料瑞蓮聽到哥哥的消息，悲哭起來，使瑞蘭頓生疑竇：「我恓惶是正理，只合此愁休對愁人說。妹子，你啼哭為何因，莫非是我男兒舊妻妾？」一句話，把一個女人的小心眼揭示得惟妙惟肖。待到瑞蓮說出「他須是瑞蓮親兄」，瑞蘭才意識到她真正是自己的親人，瑞蓮也知道了瑞蘭是自己的嫂嫂，二人從此親密無間。這場誤會，欲揚先抑，直至姑嫂相認，夫妻情、兄妹情、姐妹情、姑嫂情集於一處，親上加親，出現高潮場面，其後姐妹同心，詛咒命運，思念世隆，盼望重圓，餘味無窮。

作品對王瑞蘭、蔣世隆愛情產生背景的描寫，看似閒筆，實際上有它獨立存在的思想蘊涵。開端時寫到金國朝廷內部忠奸之爭，被前人評為「首似散漫」[1]，卻絕非可有可無的場子，它奠定了全劇愛情和離亂的雙重主題。因為奸臣當道，導致了戰亂來臨，而只有在戰亂的特殊環境中，才能形成王瑞蘭與蔣世隆特殊的愛情關係。南戲對關漢卿之《拜月亭》的一個發揮，就是加重了對於戰亂背景的描寫。金國的羸弱、元蒙的強悍、戰爭與匪禍、人們蒙受的巨大災難，這些場景在劇作中佔了許多篇幅。如王夫人和蔣瑞蓮的遇合是次要情節，

【重點提示】

　　《拜月亭記》對王瑞蘭、蔣世隆愛情產生背景的描寫，看似閒筆，實際上有它獨立存在的思想蘊涵。

[1]（明）李贄：《拜月亭序》，《李卓吾批評幽閨記》，明容與堂刻本。

圖68　明萬曆武林容與堂刊《幽閨記》插圖

有一出「彼此親依」也就夠了，但作者意猶未盡，又在「子母
途窮」中盡情抒發了母女倆顛沛流離、日暮途窮的苦狀：「黯
黯雲迷，寒天暮景，驅馳水涉山登。蕭蕭黃葉午風輕，這樣愁
煩不慣經。不忍聽，不美聽，聽得胡笳野外兩三聲。」情境十
分淒切。又如「皇華悲遇」一出，王夫人夢會孩兒覺來無，王
瑞蘭牽掛夫君獨彷徨，蔣瑞蓮思念兄長去無門。三人皆夜不
成寐，從一更唱到五更，其淒楚痛切之處，「恐怕猿聞也斷
腸」。對離亂背景的加重描寫，增強了劇作內容的社會性，就
把劇作由純粹的才子佳人戲中昇華出來。當然，南戲將原作中
的強人陀滿興福改爲遭讒忠臣之子，爲後來他考中朝廷武狀元
奠定基礎，這是時代改變在劇作中留下的烙印，因爲施惠的時
代與關漢卿所處的元初已經不同了。

　　《拜月亭記》在南戲四大傳奇中備受明代文人的注目，曾引起一場與《琵琶記》的優劣之爭。它之所以被明代文人特意從四大傳奇中抽出來，進行評論，是因為其他三部南戲《荊釵記》、《白兔記》、《殺狗記》，都屬於民間創作，在文辭格律上缺少規範，不被重視。而《拜月亭記》的文章詞采要工穩秀麗得多。與《琵琶記》相比，它又更為符合舞臺要求，更為本色當行。因而，它成為一個成功的典範。

四、《殺狗記》

　　《殺狗記》為淳安人許晦字仲由作，可能依據蕭德祥雜劇《王翛然斷殺狗勸夫》改編。描寫市民孫容之妻設殺狗計，勸說丈夫珍惜兄弟之情、斷絕匪人之交的故事，是一部表現家庭倫理關係的劇作。劇本文辭極其俚樸，因此明代文人對之進行了反覆修改。

　　這部作品對傳統社會家庭內部人倫關係進行了真實而有力的表現。它揭示了一些富貴人家撕掉倫理面具、違反義禮綱常，建立在純粹利害衝突之上的親族關係。孫華與外姓狐朋狗友柳龍卿、胡子傳兩個市井惡棍結拜為兄弟，聽信他們的讒言，將耿直忠厚的弟弟孫榮趕出家門，使之棲住破窯、衣食難周。楊月真為使丈夫認清同姓為親、異姓為疏的道理，向鄰居王婆處買到一隻黃狗，殺死後覆以人衣，棄屍門外。孫華深夜回家，誤以狗屍為死人，為擺脫干係，懇求柳、胡二人移屍掩埋。二人一反平素之態，聲言要去官府出首，告孫華以殺人之罪。驚慌中，孫華聽取楊氏的勸告，到破窯懇求兄弟設法，孫榮立即應允，代兄埋屍滅跡，並在公堂上代兄冒認殺人之罪。經過劫難的孫華，這時才明白了親情倫理，幡然悔悟。楊月真設計的情節，建立在中國血緣親情與兄弟孝悌觀念之上，它把

傳統倫理觀念外化爲舞臺形象，並通過比較生動的故事模式來展現它，因而在民間產生了深遠的影響。

《殺狗記》的一個成功之處，是對於市井人情世態曲曲如繪的描繪。這種描繪集中在對柳龍卿和胡子傳兩個幫閒騙子的塑造上。他們爲了謀奪家產，不惜以別人的父母爲自己的祖宗，對孫華百般獻媚，聲稱要與孫華同生死、共患難。與孫華結義時，他們指天畫地、信誓旦旦：「自今日爲始，大哥有事，都是我弟兄兩個擔當；火裡火裡去，水裡水裡去。大哥若是打殺了人，也是我每弟兄兩個替你償命！」然而，當孫華真的懇求他們幫助的時候，他們卻翻臉不承認，冷冰冰地回答：「你是孫華姓不同」、「尋思總是一場虛，你是何人我是誰？」爲了撈取油水，他們利用孫家兄弟之間的矛盾，挑撥離間，從中取利。未達到目的時，又冒充好人，厚著臉皮上門道賀。行爲的卑鄙、說話的虛僞，都深刻體現了那個社會市井無賴唯利是圖的人生哲學。作者以他們的惡劣形象，向世人提出了警告。

《殺狗記》在藝術上也有一定的可取之處。它在整個劇情的發展過程中，十分注意培養觀衆的期待情緒。如第三折中孫華之妻楊氏買了一隻狗，殺死後，給它穿戴上人的衣帽，丟在家後門首，卻不向觀衆交代原因，這奇怪的舉動自然會引起觀衆的好奇心和興趣。後來劇情發展不斷地給予暗示：孫華以爲是人屍，便請柳、胡二人幫忙埋屍免禍，二人非但不肯幫忙，反而誣告孫華殺人滅屍；向來被哥哥冷待的孫榮幫助埋屍，並向官府承擔了殺人之罪。在這一過程中，觀衆逐漸猜到了楊氏借死狗讓丈夫明辨是非的良苦用心，並產生了求其解答的期待心理。到最後公堂對證時，楊氏終於說出了殺狗勸夫的真相。這一結果既在觀衆的期待之中，又在意料之外，給人以新奇和

最終滿意的感覺。

　　從人物形象的不同內涵出發，運用感情色彩不同的描繪方法，也是這部劇作的特點。劇作者最爲讚賞的孫榮，就被用工筆細描手段塑造成了傳統孝悌觀念的化身。面對兄長必欲置之死地而後快的百般虐待，他沒有任何形式的反抗，甚至連最輕微的責備也沒有。他一味逆來順受地忍受著孫華的迫害，而把這一切都歸結爲「天命」。當他拖著「兩三日沒有水米打牙」的單薄身子，「一步那（挪）來兩步移」地把醉酒臥街的孫華背回家後，反遭孫華毒打，他只是苦苦哀求反目無情的哥哥稍息雷霆之怒。一旦孫華請他埋屍滅跡，他立即慨然應允，並自願承擔起一切後果，甚至還編出了一段故事來替哥哥吃官司。如果不是楊氏趕來向官府說明殺狗勸夫的用心，他已做了刀下之冤鬼。對這一性格的刻畫，作者寄寓深情，筆筆嚴謹，一絲不苟，而對兩個騙子的塑造，卻極盡諷刺挖苦之能事，甚至連一些細節也不放過。如兩個騙子爲騙吃騙喝，攜假酒去見孫華，然後假裝不小心踢翻酒瓶，賺得孫華請吃眞酒。這一細節設置，既產生了可笑的喜劇效果，又凸現了人物的狡詐性格，十分耐人尋味。

　　《殺狗記》的語言，在四大南戲中是最以質樸爲特色的。明人呂天成《曲品》卷下說它「事俚，詞質」。即使是文人改訂過的劇本，無論是唱詞或是道白，都和生活中的語言極爲接近。如《六十種曲》本第十二出《雪中救兄》中孫容的一段說白與唱詞：

　　　　這雪好貧富不均！有錢的道豐年祥瑞，似我這般在街坊上，身無衣，口無食，饑凍難禁！當初父母

在日的時節，多少享用！父母亡過之後，我哥哥聽信讒言，將我趕出來，受了無限苦楚！（哭介）

【蠻牌令】哥哥占田莊，教兄弟受淒涼。本是同胞養，又不是兩爹娘。我穿的是粗衣破裳，你吃的是美酒肥羊。哥哥嗄！心下自思量，自忖量，若不思量後，分明是鐵打心腸！

如今天色已晚，告謁也不濟事了，且回窯去，等明日風止雪晴，再出來求告罷。

這種淺近曉暢、明白如畫的曲白，雖然在文人雅士聽來未免缺乏文飾，難登大雅之堂，因而被斥責爲「鄙俚淺近」，並被推測爲「村儒野老途歌巷詠之作」[1]，但卻最適合舞臺念誦，也能夠恰當地表現人物心理，因而具有強大的舞臺生命力。

第四節　高明與《琵琶記》

如果說，元雜劇成就的一個主要象徵是產生了王實甫的《西廂記》，那麼，元代南戲的集大成之作則是出現了高明的《琵琶記》。在《琵琶記》之前的南戲，基本上還沒有超出村歌俚詠的水準，無法與元雜劇相抗衡，《琵琶記》的誕生，則將南戲歷史推進到了一個劃時代的階段。從此，南戲創作進入文人的普遍視線，由此而造成日後創作隊伍的繁興、創作高潮的迭起。

高明寫作《琵琶記》的宗旨「不關風化體，縱好也枉然」，奠定了明清傳奇「載道」的基因，而他對於戲文聲韻格律和規則方面更爲整飭的運用，則成爲後世傳奇的法本，《琵

① （明）王驥德：《曲律·雜論第三十九上》。

琶記》由此而得到「詞曲之祖」的聲譽。

一、高則誠其人

高明，字則誠，自號菜根道人，出生於浙江省瑞安縣崇儒里閣巷村。瑞安屬古永嘉郡，永嘉亦稱東嘉，所以後人也稱他作高東嘉。高明大約出生在元大德初年（1297年），卒年則有元至正十九年（1359年）與明洪武初年（1368年）兩說。①

高明出生於一個世代書香之家。他的祖父高天賜、伯父高彥、弟弟高暘都是詩人和隱士。高明少時天資聰穎，以博學稱，儒家經典、諸子百家無不通覽。由於父親早喪，家境貧寒，難以維持生計，高明很早就開始教授鄉徒糊口。至元六年（1340年），元朝重開科舉考試。一直充滿著濟世熱情的高明走上了科舉應試的道路。至正四年（1344年）考中鄉試，次年以《春秋》經登進士第，授處州錄事。任滿之後，當地人士爲他立碑留念，郡官徐某也十分喜愛他，不願他離去，親率子弟向他受業。於是，高則誠又在此地教了一段時間的書。不久，江浙行中書省主持、曲家、詩人楊廉夫知道了高明的才能，將他調到杭州任行省「丞相掾」。仕宦生涯中所見所聞的黑暗與醜惡使他心灰意冷，高明從而產生了厭倦情緒。至正十一年（1351年）十一月，熟悉東南沿海情況的高明被派到江浙行省左丞孛羅帖木兒幕府中任事，以協助平定東南沿海一帶的方國珍之亂。最初高明很高興，以爲建功立業的機會到了。然而，在對待起義軍的問題上，高明主張招撫，統帥主張征剿，雙方意見不合，高明遭到了主帥的冷落，後來默默無言地回到杭州。他先到紹興和四明作浙東閫幕都事，以爲官清正、廉潔自守著稱，又改任慶元路推官，轉任江南行臺掾。反復碰壁，高明眞正看清了宦海風濤的險惡。而出仕十多年來，久抑下僚，

① 前者參見湛之：《高明的卒年》，《文史》第1輯，中華書局，1962年版。後者主要參見錢南揚：《〈琵琶記〉作者高明傳》，《漢上宦文存》，上海文藝出版社，1980年版。

官運淹蹇，所任皆爲八品、從七品、七品這樣的芝麻官，失望之際，他渴望著脫身歸隱。於是，在改調福建行省都事的途中路過寧波，被已任萬戶的方國珍竭力邀請時，高明力辭不從，並索性辭掉了元朝的官職，來到寧波櫟社的沈氏樓，過起了隱居生活。以後，高明除了廣交文人、詩書高會外，就是精心撰寫他的傑出劇作《琵琶記》。溫州是南戲的發祥地，同鄉前輩才人編寫並演出的《王煥》、《趙貞女蔡二郎》、《王魁》等戲文，對高明產生了潛移默化的影響。高明夫人的叔父陳與時通曉音律，在其指點下，高明熟悉並掌握了運用南戲形式來寫作。這一切，爲他日後創作《琵琶記》打下了良好的基礎。

二、不關風化體，縱好也徒然

高明《琵琶記》在前人創作的基礎上進行。由《琵琶記》第一出的開場詞，我們知道，改變舊作的背親棄婦主題，標舉出「子孝共妻賢」的「風化體」，用塑造正面形象來打動人心、感染世風，是劇作家在這部作品中追求的目的。在《琵琶記》的原型、宋代南戲《趙貞女蔡二郎》裡，蔡伯喈是拒絕與趙五娘相認，並用馬將她踐踏了的，而蔡的最終下場則是被雷擊死。《琵琶記》改變了痛責蔡伯喈的立場，按照生活邏輯真實地構設了人物的生存環境及其變化，並在這種典型的氛圍裡細緻入微地刻畫蔡伯喈的內心矛盾和痛苦，這就使南戲因爲符合世俗情理而具備了極大的可信度，它之所以感人至深、成爲後世最爲流行的劇目，原因就在這裡。

被譽爲「南戲中興之祖」的《琵琶記》共42出。其情節如下：漢代文人蔡邕字伯喈，新娶妻趙氏，被父親蔡公催促上京赴試，無奈與新婚兩月的趙五娘分手。到京師後，一舉得中狀元，牛丞相爲女兒求婚，伯喈以雙親在鄉、且有妻趙氏爲

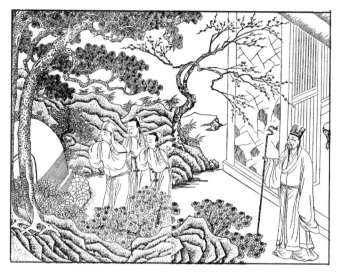

圖69　明萬曆二十五年（1597年）新安汪氏玩虎軒
刊《琵琶記》插圖「風木餘恨」

由，上表辭官辭婚，牛丞相用聖旨迫使蔡邕招贅相府。從此，
蔡伯喈在牛府極享富貴之樂。然而，蔡邕家鄉遭逢大饑荒，趙
五娘借穀米養活公婆，自己卻以糟糠果腹。不久，公婆雙雙病
餓而死，五娘剪掉頭髮換錢，又得鄰居張大公之助，將公婆安
葬，然後，彈著琵琶上京尋夫。最終一夫二妻團圓。高明自己
說寫這部作品的目的是爲了用道德勸化世人，所謂「不關風化
體，縱好也徒然」。

　　在高明的《琵琶記》裡，家庭悲劇的主要原因已經不是
書生個人的品質問題了。除了騙信拐兒的拐騙以及權相的逼婚
外，高明爲蔡伯喈設計了「三不從」的情節。首先是辭試不
從。蔡伯喈本不是一個功名心十分強烈之人，自己想辭試，父
親不從。然後是辭官、辭婚不從。當他考中狀元之後，本想立
即回家侍奉父母、與妻子團聚，但是，皇帝和丞相卻不許他辭

官、辭婚。於是，「君親三不從」成了蔡伯喈家庭悲劇的直接根源。

如一些研究者指出的那樣，這「三不從」正代表著傳統社會的三種制度。「辭試不從」，是指科舉制度；「辭婚不從」，是指門當戶對的婚姻制度；而「辭官不從」，則是指「君叫臣死，臣不得不死」的君權制度。高明通過這些改動，不自覺地告訴人們，給蔡家和趙五娘帶來災難的，不是蔡伯喈個人品質上的原因，應歸罪於不合理的制度。

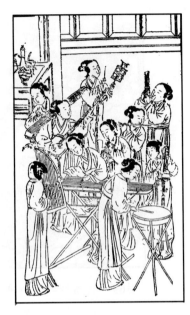

圖70　明萬曆金陵刊《琵琶記》插圖

當然，指出這一點，並不是高明的最終目的。其意圖在於：正是在這種「三不從」的背景下，蔡伯喈和趙五娘、尤其是趙五娘對傳統道德的信奉與張揚，才造成了驚天地、泣鬼神的動人力量。

三、人物形象

讓我們來看一下高明筆下的蔡伯喈。作為一個「十載親燈火」的孜孜學子，考取功名本是他順理成章、天經地義的選擇。然而，面對父親的「逼試」，他卻講述了一番關於「孝」的大道理：「凡為人子者，冬溫而夏清，昏定而晨省，問其寒燠，搔其痾癢，出入則扶持之，問所欲則敬進之。是以父母在，不遠遊，出不易方，復不過時。古人的大孝也只如此！」

儘管如此，經書《論語》中的原話，還是未能打動其父渴望通過兒子的榮顯來改換門庭之心。

考中狀元之後，在瓊林宴上——古代書生最得意的場合，蔡伯喈的思緒卻遠離了歡樂：「傳杯自覺心先痛，縱有香醪欲飲，難下我喉嚨。他寂寞高堂菽水誰供奉？俺這裡傳杯喧哄！」

做了議郎後，享受著多少文人士子夢寐以求的高官厚祿，蔡伯喈卻並不愉快：「我穿著紫羅襴，到拘束我不自在。我穿的皂朝靴，怎敢胡去蹓！你道我有吃的呵：我口裡吃幾口荒張張要辦事的忙茶飯；手裡拿著個戰欽欽怕犯法的愁酒杯。倒不如嚴子陵登釣臺，怎做得揚子雲閣上災！」

面對著新婚良配、如花似玉的牛小姐，蔡伯喈卻心亂如麻。荷池操琴時，他一方面撇不下「新弦」，同時又忘不了「舊弦」，因此，他彈琴出宮走調、心思恍然，假託困倦辭去，在牛小姐安排宴飲時，又情不自禁地流下淚來。明明是與牛小姐同床帳，然而，蔡伯喈的感覺卻以為是在與舊人在一起：「幾回夢裡，忽聞雞唱，忙驚覺，錯呼舊婦，同問寢堂上。待朦朧覺來，依然新人、鳳衾和象床！」

正因為如此，在不經意之中與五娘書館重逢時，他才痛心疾首地自我懺悔，「畢竟是文章誤我，我誤爹娘」，「畢竟是文章誤我，我誤妻房」。直到劇終，在一派加官晉爵、旌表門閭的歡樂氣氛中，蔡伯喈仍在那裡飲恨含悲：「呀，何如免喪親，又何須名顯貴。可惜二親饑寒死，搏換得孩兒名利歸。」

如果說，以孝親為出發點和旨歸的蔡伯喈，還只是劇作家同情之產物的話，那麼，在趙五娘身上，則更多地寄託著作者的道德理想。趙五娘形象再創造的過程中，高明有意識地按照傳統倫理觀念的最高標準對之進行了加強處理。

圖71　明萬曆二十五年（1597年）新安汪氏玩虎軒刊
《琵琶記》插圖「書館悲逢」

　　新婚才兩月的趙五娘，遵禮守分，對生活並沒有很高的
期待：「唯願取偕老夫妻，長侍奉暮年姑舅。」丈夫被公公逼
去應考，她只得順從這一決定，替丈夫承擔起一家人的生活重
擔。恰遇荒年，「慟哭饑人滿道」，趙五娘典盡衣衫首飾，還
「拋頭露面」含羞忍淚去「請糧」，剛領了一點賑濟糧，卻又
被里正搶走。在力盡技窮的情況下，她幾次想一死了之，但又
想到：「我丈夫當年分散，叮嚀囑咐爹娘，教我與他相看管。
我死卻，他形影單。夫婿與公婆，可不兩埋怨？」於是，為了
丈夫與公婆，趙五娘硬撐下去。籌得糧米，她留給公婆吃，自
己卻在暗地裡吃糠。即使被公婆誤解責罵，她也沒有任何怨
言。公婆死後，無錢下葬，她剪下頭髮沿街叫賣，並羅裙包
土、十指染血，自築墳臺，為二老送終盡孝。然後，出於「只

怕公婆絕後」的目的，她畫下公婆遺容，身背琵琶，乞討千里，進京尋夫。

趙五娘在「糟糠自厭」、「代嘗湯藥」、「斷髮求葬」、「描容上路」等關目裡所主動承擔的義務，已經超出了傳統禮教所要求於兒媳的一般範疇，即使以一個孝子對父母應盡孝道的水準來衡量，也已經達到了幾臻極致的境界。因而，趙五娘的行為，可以被視作傳統倫常的最高規範。在社會民眾的心目中，這樣的女性，最終理當苦盡甜來，善有善報，受到發跡後的丈夫的禮遇，受到朝廷的旌獎，這在《琵琶記》的觀賞中構成一種普遍的期待心理。而高明對一夫二妻大團圓理想結局的鋪排，也正是迎合了這種心理，從而達到了彰顯傳統禮教的目的。

在《琵琶記》中，不僅蔡伯喈、趙五娘形象的塑造，是按照作者的「風化」意圖進行的，就是牛小姐的賢慧、溫柔、不嫉不妒、恪守婦道，張大公的古道熱腸等，也都是出於同一主觀需要。因而，一部《琵琶記》，就是一部樹立傳統倫理楷模的教科書。無怪明太祖朱元璋說：「五經、四書，布帛菽粟也，家家皆有。高明《琵琶記》如山珍海錯，富貴家不可無。」[①]封建社會中人從《琵琶記》裡看到的，是人物形象以及人物關係中所體現出來的至上的倫理規範。

四、藝術成就

作為宋元南戲的集大成者，作為南戲由民間創作過渡到文人創作的一個重要標誌，《琵琶記》在藝術上取得了重大成功。高明不僅吸收了南戲舞臺藝術中許多優秀的民間傳統，而且將自己歷史文化方面的豐厚修養融會貫通，注入創作，對《琵琶記》的整體構思以及戲劇手段進行了刻意的提煉與安

① （明）徐渭：《南詞敘錄》。

排，取得了舉世矚目的成就。

歷來《琵琶記》最爲人稱道的地方，在於關目設計上的雙線結構。其整個劇情，是沿著兩條線索發展的，一條是蔡伯喈赴京、高中、入贅、做官，享受榮華富貴的整個過程，另一條是趙五娘在家鄉災荒的苦難歲月中一步步輾轉掙扎的悲慘遭遇，兩條線索穿插寫來，在舞臺場景中形成極其鮮明的對比度，既引起觀者強烈的感情投入，也有效地調劑了冷熱場子，這帶來劇作完美的演出效果。觀眾眼中，一方面是趙五娘賑糧被劫、痛不欲

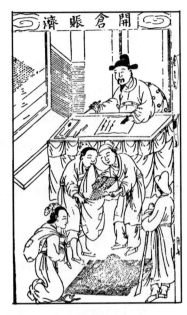

圖72 明萬曆金陵唐晟刊《琵琶記》插圖「開倉賑濟」

生，一方面是蔡伯喈入贅相府的盛大婚禮和洞房花燭；一方面是趙五娘在赤地千里的陳留郡糟糠自咽，一方面是蔡伯喈與新婚妻子在荷花池畔飲酒消夏；一方面是趙五娘在斷髮買葬，羅裙包土，埋葬公婆，一方面是丞相府中蔡伯喈夫婦的中秋賞月……一哀一樂，一悲一喜，一賤一貴，一貧一富，反差強烈，對比鮮明，時空跨度廣，包含社會內容豐富，不僅使演出場面顯得生動、豐富，而且也使戲劇衝突更爲突出、激烈，悲劇氣氛更爲濃郁。最後，在適當的時候，兩條平行的線索再有機地扭結到一起，帶來高潮與結局。這種對比手法雖然在早期南戲《張協狀元》中就已出現，一定程度上它是南戲體制本身所帶來的特點，但只有到了高明這裡才發展得如此嫻熟，運用

得如此成功。

　　《琵琶記》充分調動了其雙線結構的長處，使劇作展現了廣闊的社會生活畫面。劇中出現的生活場景，從京城到鄉間，或爲相府朱門的豪華宅邸，或爲窮鄉僻壤的草舍茅屋；登場的人物，從宮廷到村里，或爲貴甲天下的宰相重臣，或爲貪贓枉法的鄉長、里正，或爲無力度荒的貧民百姓；表現的對象，從上流社會到底層農戶，或爲富貴人家的琴棋書畫、雅致閒情，或爲饑貧之戶的缺米斷炊、度日維艱。這些，共同構成了一幅當時社會生活的長卷圖景，把時代的面貌眞實地濃縮在舞臺上，從而使劇作具備了極大的內容含括力。《琵琶記》能夠在一批有著類似結構的劇目中獨放異彩，自有其獨特原因。

　　尤其需要指出的是，這些社會內容並沒有游離於劇本之外，成爲中心事件的外加成份，而是緊緊地與主人公的命運結合在一起，成爲劇情發展中不可或缺的有機構成。例如「義倉賑濟」一場戲寫到三個底層官吏，他們作爲當時社會行政基礎的形象現身，既是農村貧窮的製造者，又對趙五娘的無以度荒承擔責任。放糧官只會蜻蜓點水、走馬觀花地走過場，賑濟糧被社長、里正偷光，他也無可奈何。「一家老小都得倉裡養」的社長，面對上司的查詢，心裡十分坦然，因爲他既可以隱瞞劣跡——到張外郎那裡先借點米糧來點綴空倉，也有辦法往下推卸責任：「事發盡不妨，里正先吃棒。」里正則靠了上瞞下蠻，自己落便宜。這裡，貪汙風氣到處蔓延，以大吃小、欺上壓下的世態人情，都盡在其中了。但這些描寫卻不是「插敘」或「閒筆」，他們正是導致趙五娘災難的原因。正是由於些許賑濟糧，是借來點綴用的，遲來一步的趙五娘才領不到糧；放糧官令里正賠糧後，正由於里正是一個欺民賊，他才拚命將趙五娘到手的糧食搶回去，逼迫得趙五娘幾乎走上投井自殺的道

《琵琶記》屬於文人作品，開始在南戲創作中講究遣詞立意、寓情造境，而它又畢竟是早期南戲作品，極端重視劇作文辭的舞臺性，因此它的語言達到了極高的藝術成就，刻畫人物、摹寫世情，都委曲必盡，尤其長於人物的心理描寫。

路。因此，劇作對這三個官吏的描寫，是與對趙五娘的刻畫水乳交融地糅合在一起的，是劇情不可分割的一部分。

《琵琶記》屬於文人作品，開始在南戲創作中講究遣詞立意、寓情造境，而它又畢竟是早期南戲作品，極端重視劇作文辭的舞臺性，因此它的語言達到了極高的藝術成就，刻畫人物、摹寫世情，都委曲必盡，尤其長於人物的心理描寫。它的這個長處為後人所不及，往往令明人讚歎不已。徐渭《南詞敘錄》極為推崇《琵琶記》的語言，認為已經

圖73　明萬曆虎林容與堂刊《琵琶記》書影

達到了空靈的境界。他說：「唯食糠、嘗藥、築墳、寫真諸作，從人心流出。嚴滄浪言：水中之月，空中之影，最不可到。如【十八答】，句句是常言俗語，扭作曲子，點鐵成金，信是妙手。」

劇中詞語與人物身份、境地絕相符合，這也是《琵琶記》語言藝術的特色之一。趙五娘作為一個民婦，她的唱段就帶有直抒胸臆、樸素無華的特點。而狀元蔡伯喈、丞相千金牛小姐的語言則顯得雍容華貴，富有文采。高明對於人物身處兩種境地裡兩種生活語言的自覺運用，使劇作的雙線結構對比效果發揮得更加強烈。

當然，作為一部文人劇作，《琵琶記》裡較為缺少對淨、丑角色插科打諢手段的運用，這使得劇作工整有餘，活潑

不足，在劇場效果上稍覺冷清。

　　《琵琶記》出現之後，就一直在文學界和民間產生著巨大的影響，並在舞臺上長期盛演不衰。就其所能達到的影響力而言，戲曲史上只有一部劇作能夠和《琵琶記》相比肩，那就是《西廂記》，而二者代表了不同的戲劇類型。因此明人何良俊《曲論》說：「近代人雜劇以王實甫之《西廂記》，戲文以高則誠之《琵琶記》為絕唱。」

　　在《琵琶記》之前，南戲由於村鄙俚俗，長期得不到文人雅士的注意，被嗤為不登大雅之堂的東西，自《琵琶記》開始，人們改變了對南戲的看法，南戲得以與元雜劇相抗衡，並最終取而代之，成為盛行天下的聲腔劇種，這不能不說是高明的功勞。

第五章　舞臺藝術特質

　　元代是中國戲曲得到蓬勃發展的歷史階段，戲曲的舞臺原則與表演手段也在這期間得到了豐富、完善與定型。元代戲曲表演以自己充實的業績，爲明、清時期表演藝術高潮的到來，奠定了堅實的基礎。

　　元代劇場直接繼承宋代而來，在其基礎上進一步發展完善。元代廟宇中戲臺的興建已經成爲時代特色，戲臺建築加入廟體結構，從此改變了中國廟宇營建制度。城市建築中的勾欄設施更加普遍，成爲當時遍及全國的一大景觀。劇場的完善是與元雜劇的興盛互動的，可以說，沒有如此完善而普遍的劇場興建，元雜劇就沒有生存之基礎，而沒有元雜劇的繁盛，也就沒有劇場的發展。

　　創作的繁盛，勢必伴隨著理論的成熟。就在中國戲曲走向她的第一個高峰——元雜劇時，她的理論造就期也來到了。雖然元代還沒有出現成體系的戲曲理論專著，但卻產生了有特色的載錄與評論。從此，中國戲曲理論開始沿著它自身的獨立軌跡而行進。

第一節　表演的進展

一、表演的定型

　　元代北雜劇在表演上已經進入成熟階段，積累了成功的經驗。宋代南戲演出中存在的諸多缺陷，在元代北雜劇裡都得到了克服。例如，宋代南戲由於來源於民間各種技藝的集合，表演的拼湊痕跡很嚴重，到了元代北雜劇裡，這些已經基本見不

到蹤影，歌唱、念白、動作、舞蹈等諸多舞臺手段已經有機地融化爲一體，共同爲戲劇目的的實現服務。宋代南戲裡插入了過多脫離劇情與人物的插科打諢，造成劇情發展的阻隔。元代北雜劇插科打諢通常都能夠做到與整個戲劇氛圍融爲一體。舉一個例子。《元曲選》本《望江亭中秋切鱠旦》第三折，楊衙內帶領隨從張千、李稍，乘船赴潭州害白士中，三人有一段科諢表演：

> 　　（衙內云）小官楊衙內是也。頗奈白士中無理，量你到的那裡。豈不知我要娶譚記兒爲妾，他就公然背了我，娶了譚記兒爲妻，同臨任所。此恨非淺，如今我親身到潭州，標取白士中首級。你道別的人爲什麼我不帶他來。這一個是張千，這一個是李稍。這兩個小的，聰明乖覺，都是我心腹之人。因此上則帶的這兩個人來。（張千去衙內鬢邊做拿科）（衙內云）！你做什麼！（張千云）相公鬢邊一個蝨子。（衙內云）這廝也說的是，我在這船隻上，個月期程，也不曾梳篦的頭。我的兒好乖。（李稍去衙內鬢上做拿科）（衙內云）李稍，你也怎的？（李稍云）相公鬢上一個狗鱉。（衙內云）你看這廝。（親隨李稍同去衙內鬢上做拿科）（衙內云）弟子孩兒，直恁的般多！

這裡的三人科諢，近似於南戲的淨、末、丑打諢，但與故事情節的發展、人物性格和他們之間的關係都有著有機的聯繫。首先，打諢的契機是捉蝨子，而楊衙內的臺詞裡解釋了生蝨子的必然性，爲這一科諢的現實依據提供了基礎。其次，刻畫了楊

衙內及其隨從的性格。其三，交代出楊衙內與張千、李稍之間的非常關係，爲後來譚記兒利用張、李接近楊衙內，盜取勢劍金牌埋下伏筆。

　　宋代南戲表演的假定性原則被元代北雜劇繼承，但其中一些不成功的表演試驗被摒除了。那種坐實爲尋找代替物的以人擬物表演被基本取消，而代之以砌末道具，或者完全用虛擬表演手段來指示。例如不再用人來裝門、裝桌子，桌子用實物道具，《望江亭中秋切鱠旦》雜劇裡就有著對桌子的多處運用，進門等動作則用虛擬表演來傳達，這裡舉一個跳牆的例子。元刊本《馬丹陽三度任風子》雜劇裡，任風子去庵中謀殺馬丹陽，有這樣的臺詞：

圖74　明崇禎六年（1633年）刊《古今名劇合選‧酹江集‧魔合羅》插圖

　　　　（做轉一遭科，云）兀底是那庵兒。閉著門子哩。我與你跳過牆去咱。（做攀望科，等眾叫稽首了，正末做意兒下科，云）匹頭裡見一個先生，後地有五七百個小先生，都叫一聲稽首。末不眼花？到這怕什麼？（跳牆科）

　　任風子的跳牆動作先是「做攀望科」，然後是「做意兒下科」，最後完成全部動作：「跳牆科。」這一過程自始至終都

是虛擬動作，舞臺上並沒有一堵牆存在。

元代北雜劇表演的程式化程度比宋代南戲有了很大提高，這一方面體現在表演形式的某種定型化上，如人物上場一般有上場詩，自報家門，下場有下場詩等；一方面也體現在對諸多生活動作已經有了精到的提煉，形成許多定型化的表現動作。例如我們在元刊本雜劇裡看到眾多有關的舞臺提示，像歡喜科、賠笑科、嗟歎科、害怕科、害羞科、打慘科、失驚科、尋思科、沒亂科、稱許科、著忙科、艱難科、打催科、醉科、情理打別科等等，它們所表現的都是人們平日喜怒哀樂的各種感情，有的抽象度相當深，如果不是形成了一定的程式化表現手法，把它們在舞臺上全部展現出來還有較大的難度。

二、時空處理手法

元代北雜劇表演中處理時空轉移的手段與方式，是對宋代南戲原則的繼承和發展，已經達到完全得心應手、隨心所欲而不逾矩的境界。北雜劇充分調動起唱、念、做各種舞臺手段，主要形成三種時空處理功能：一、轉移時間功能；二、轉移空間功能；三、挖掘心理時間與空間功能。

北雜劇對於時間過渡的處理手段已經很多，主要是通過敘述法實現。例如脈望館抄校本《山神廟裴度還帶》雜劇第三折，描寫裴度在山神廟裡一夜之間的活動，只是用了一段表演，一段念白，三支曲子的演唱即告完成：

（云）陰能克晝，晚了也。我歇息咱。晾起這頭巾，脫了這泥靴，衣服就身上偎乾。（唱）

【倘秀才】水頭巾供桌上控著，泥靴子土牆邊晾著。（云）裴中立也。（唱）我可甚買賣歸來汗未

【重點提示】
　北雜劇充分調動起唱、念、做各種舞臺手段，主要形成三種時空處理功能：一、轉移時間功能；二、轉移空間功能；三、挖掘心理時間與空間功能。

消，淒涼愁今夜，猶自想來朝。藁薦上和衣兒睡倒。

（云）我這腳冷，我且起來盤著腳坐一坐，等溫的我這腳稍暖和呵，再睡。（做墊住科。云）好是奇怪也。（唱）

【呆骨朵】我恰才待盤膝裹腳向亭柱上靠，這藁薦下墊的來惹高。我這裡悄悄量度，好著我暗暗的暗約。（云）我試抹藁薦下咱。（做拿起帶科，云）是一條帶。（唱）不由我小膽兒心中怕，唬的我小鹿兒心頭跳。那一個富豪家失忘了，天阿天阿，把我這窮魂靈兒險唬了。

（云）我起身來穿上這靴，開開這門。這雪兒晃得明，我試看咱。是一條玉帶。（唱）

【倘秀才】我辨認的分分曉曉，我可便惹一場煩煩惱惱。我今夜索思量計萬條。若有人來尋覓，我權與他且收著。我兩隻手捧托。

（云）嗨，是一條玉帶。這的是那尋梅的官長每經過，跟隨伴當每在此避雪，不小心忘了。倘若你那官人到家，問你這玉帶呵，他將什麼還他。不逼了人性命。小生雖貧，我可不貪這等錢物。明日若有人來尋，山神，你便是證見。我兩隻手便還他。也是好勾當。我為這玉帶，一夜不曾得睡。早天色明也。我忍著冷，將著這玉帶，我且躲在這廟背後，看有什麼人來。

在敘述性的歌唱與念白交替運用中，輔以對人物情狀的表現，就把時間從頭天晚上引渡到了次日清晨。完成這種引渡主要靠敘述性語言的交代，雖然觀眾感知的舞臺時間跨度與劇中交代

的時間跨度有很大的距離，但北雜劇表演已經與觀眾建立起了這種認可關係，表演與觀演彼此默契，共同架構了這種戲劇假定性。

北雜劇對於空間過渡的處理手段，也主要是通過表演和敘述實現。例如《元曲選》本《趙盼兒風月救風塵》雜劇第三折，趙盼兒和小閑從開封到鄭州去，幾步臺步，幾句對話就交代了。先是「丑扮小閑挑籠上」，道白說：「這裡有個大姐趙盼兒，著我收拾兩箱子衣服行李，往鄭州去。都收拾停當了。請姐姐上馬。」趙盼兒上場後，與小閑對答了兩句，唱了兩支曲子，然後就說：「說話之間，早來到鄭州地方了。小閑接了馬者。」空間的過渡在觀眾不知不覺中就完成了。這是遠途轉移的例子，近距離的場景變換就更是處理得隨意點染、在不經意間就完成。趙盼兒到達鄭州以後，吩咐店家去請周舍來店中相見，劇中是這樣表現的：

> （正旦云）小二哥，你打掃一間乾淨房兒，放下行李。你與我請將周舍來，說我在這裡久等多時也。（小二云）我知道。（做行叫科云）小哥在那裡。（周舍上云）店小二，有什麼事？（小二云）店裡有個好女子請你哩。（周舍云）咱和你就去來。（做見科云）是好一個科子也。

店小二實際上只在舞臺上走了幾步，趙盼兒則呆在原地未動，只增加了一個周舍的出場。以上場景轉換的例子，都離不開劇中人物互相問答這一中介手段。再舉一個單人行動中變換地點的例子，從中可以更加看出元雜劇舞臺表演手段的豐富與純熟。《元曲選》本《張孔目智勘魔合羅》雜劇第四折，張孔目

命張千去劉玉娘家取魔合羅到衙門來，張千答應後，一邊「做行科」，一邊自念：「我出的這門來，來到這醋務巷。問人來，這是劉玉娘家裡。我開開這門，家堂閣板上有個魔合羅。我拿著去，出的這門，來到衙門也。孔目哥哥，兀的不是個魔合羅兒。」張千事實上也只是在舞臺上轉了一個圈，同時張孔目和劉玉娘也沒有離開舞臺。上述場景轉換所運用的表現手法，無非是以語言或歌唱敘述作為引導，配合以象徵性身段動作，給觀眾以一定的交代，這樣觀眾就能夠通過想像來完成對場景轉換的理解。

北雜劇的另外一個功能，是調動起它的各種舞臺手段來展示人物的心理空間，把在現實生活中幾乎無法測知的人物心理感覺和心理變化，演化成可描可述、具體而微的過程，形象化地傳達到觀眾的眼睛。同時，依據人物心理需要，現實時間的長度往往被縮短或拉長。通常劇中人物的抒情唱段都是這方面的例子。另外還可以舉出一些更為典型的實證來說明問題。王實甫《西廂記》第三本第二折，鶯鶯約張生晚上花園會面，張生喜出望外，眼巴巴地盼望早些天黑，有這樣一段念做表演：

今日頹天百般的難得晚。天，你有萬物於人，何故爭此一日。疾下去波！讀書繼晷怕黃昏，不覺西流強掩門；欲赴海棠花下約，太陽何苦又生根？（看天云）呀，才晌午也。再等一等。（又看科）今日萬般的難得下去也呵。碧天萬里無雲，空勞倦客身心；恨殺魯陽貪戰，不教紅日西沉。呀，卻早倒西也。再等一等咱。無端三足烏，團團光爍爍；安得后羿弓，射此一輪落？謝天地！卻早日下去也。呀，卻早發擂也。呀，卻早撞鐘也。拽上書房門，到得那裡，手挽

著垂楊滴流撲跳過牆去。

張生在心理感覺上，度過了漫長難熬的一個下午，他不斷地抬頭看天，不斷地測量日影，恨不得把太陽射落，這種純屬精神活動的意蘊，被轉換爲舞臺手段，準確地傳達給了觀眾。觀眾不僅從中探察到了張生的心理意緒，而且被他的焦急心態所感染，同樣產生了急切盼望日落的心理要求。這時，你會感到現實的時間過程被拉長了。但事實上，這一整段表演，只花去了很短的現實舞臺時間，幾個看天的重複動作，念三首詩，就完成了從中午到晚上的時間過渡。也就是說，北雜劇的舞臺表演已經可以在有限時間裡，勝任自如地完成對人物心理感覺時間延長的任務。

【重點提示】

北雜劇的舞臺表演已經可以在有限時間裡，勝任自如地完成對人物心理感覺時間延長的任務。

三、樂隊伴奏

北宋雜劇、金雜劇和元雜劇，樂隊伴奏所使用的樂器，在配器的種屬和數量多寡上有著變化。爲說明這個問題，現將已知宋金元雜劇文物形象中的伴奏樂器情況，開列統計表如下：

類別\名稱　　出處	革屬			竹屬			木屬	絲屬		金屬	其他
	大鼓	杖鼓	板鼓	笛	篳篥	排簫	拍板	琴	琵琶	方響	杖
禹縣白沙沙東墓雜劇雕磚	1	2		1	2		1				
溫縣墓雜劇雕磚		2		1	1			1		1	1
溫縣館藏1組雜劇雕磚						1			1	1	
稷山馬村M1雜劇雕磚	1	2		1	1		1				
稷山馬村M2雜劇雕磚	1	1		1	1		1				
稷山馬村M3雜劇雕磚				1	1		1				
洪洞明應王殿雜劇壁畫	1	1						1			
新絳吳嶺莊墓雜劇雕磚		2					2				
運城西里莊墓雜劇雕磚			1	1			1		1		1

　　從上表中可以看出，由宋到金，雜劇伴奏樂器的配備趨於簡化，樂器種類和數量都有減少。北宋時期樂器種屬最多，金、革、絲、竹、木俱全。到了金代則去金、絲不用，僅剩下革、竹、木三類。元代又發生變化，在金代基礎上，又重新增添了絲絃樂器琵琶。

　　北宋雜劇演出伴奏樂器眾多，應該是受教坊影響的緣故。宮廷雜劇的演出，由教坊樂部伴奏，而教坊樂部配器齊全，八音具備。當北宋雜劇由宮廷走向民間，進入瓦舍勾欄演出之後，仍然保留了相當大的伴奏規模。入金以後，情況發生變化。雜劇在民間的長期流傳和進行商業性質的演出，使它必須在劇團的組班結構上達到最佳構成，而在樂隊的配備上則除了必需的樂器以外，其餘都可以省簡。這樣，一些音量過小、不適用於農村神廟戲臺、大庭廣眾的絲絃樂器就被去掉了。元代雜劇最基本的樂器是鼓、笛、板，洪洞明應王廟忠都秀壁畫裡的伴奏樂器就是一個大鼓、一個杖鼓、一個拍板。然而，在運城元墓雜劇壁畫裡我們又重新見到了絲絃樂器琵琶，這說明北雜劇音樂在它的發展中，逐漸又向更精密的絲絃樂器伴奏過渡。

　　相對於北雜劇來說，南戲所運用的樂器種類較少，前面說過，它只用拍板節拍，而用鑼鼓扶襯，但在曲腔之尾用人聲幫和。當然，早期南戲用什麼樂器伴奏，至今找不到明確的文獻記載，但在《張協狀元》劇本裡至少可以確認有鼓的伴奏。而明人的記載，大抵如上所說。前面還提到，南戲伴奏特點的形成，與它最初來源於宋詞和民間小令的演唱有關。宋詞的演唱歷來是只以拍板節拍，或加上鼓的幫扶，而不用管弦樂器伴奏的。民間小令則多半是徒歌。南戲仍然繼承了這些特點。

　　文物形象還透示出元代北雜劇的樂隊伴奏方式。忠都秀

雜劇壁畫中的場面人物分為兩排站立，前排為演員，後排為樂隊。樂隊列於「神幛」、「帳額」前面，大鼓置於上場門處，樂工皆立於作場人身後伴奏。這種伴奏方式，形成了中國戲曲六百年來的傳統規則，即樂隊從來都是登臺的，直接暴露在觀眾的視線之中。

第二節　服飾化裝概貌

一、服裝與砌末

　　元雜劇演出中裝扮各類人物，涉及社會階層眾多，表演時會有不同的服飾扮相，用以突出人物身份和特徵。這一點，我們從胡祗遹《朱氏詩卷序》裡，對於女藝人朱氏扮演雜劇的描述可以想像得出。如說「危冠而道，圓顱而僧，褒衣而儒，武弁而兵，短袂則駿奔走，魚笏則貴公卿」[1]，就是說，道士戴高冠，僧人戴毗盧帽，儒生穿寬袍大袖，兵丁穿武服，從事僕隸之役的人著短衣緊褲，公卿官僚則執笏佩魚袋。事實上，在今存本元刊雜劇裡經常見到一些簡明扼要的舞臺裝扮提示，如「披秉」、「道扮」、「素扮」、「藍（襤）扮」等等，印證了元雜劇演出對於不同服裝的廣泛採用。

　　元雜劇的服飾留有文物的記錄。今天見到的元雜劇演出的文物形象，如山西省洪洞縣霍山明應王殿雜劇壁畫[2]、運城市西里莊墓雜劇壁畫[3]等，都鮮明地顯示了當時的服裝扮飾情況。例如明應王殿壁畫中，演員分為前後兩排站立，其前排人物皆著戲裝。其中，左側第一人扮作官員的祇候，因此頭裹唐巾，著圓領青袍，袍上繡有滾黃龍，腳穿烏皮靴，手上還執有團扇一枚。左側第二人扮作一個市井人物，頭戴皂羅帽，身穿

① （元）胡祗
遹：《紫山大全
集》卷八。
② 參見劉念茲：
《元雜劇演出形
式的幾點初步看
法》，《戲曲研
究》1957年第2
期。
③ 參見山西省考
古研究所：《山
西運城西里莊元
代壁畫墓》，
《文物》1988
年第5期。

177

虎皮長袍，袍邊鑲有鳳鳥花卉寬緣，肩上打補子，腳穿步履，他的袍襟敞開露出胸部，顯示出一幅粗野的樣子。左側第三人是圖中主要人物，扮作官員，頭裹展腳幞頭，身穿圓領大袖紅袍，雙手秉笏，他的裝扮即是所謂「披秉」。左側第四人扮作一位謀士之類人物，身穿圓領寬緣青袍，腳穿皂皮靴，又手而立，或許即是所謂「素扮」。左側第五人又是一位官員的侍從人物，頭裹幞頭，身穿圓領鶴紋黃袍，雙手捧有儀仗刀具。從這些人物服裝的整體搭配來看，可以說是樣式各異，色彩絢麗，在舞臺上形成了鮮明的構圖。服裝似乎比生活用服有更多的加工點綴，增添了圖案紋路顏色，從而起到突出的渲染作用。特別是與後排身穿日常服裝的伴奏人員相比，顯得十分突出醒目。值得注意的是，後排左側第三人面部作了化妝，說明他也是一個即將上場的人物，但由於此時承擔擊奏杖鼓的任務，因此仍然身穿生活常服，例如頭戴元人常用的圓頂寬緣帽，身穿粗布青衣，下面繫有青色百褶裙。大約在他上場之前，會進入後臺按照人物身份改扮。

元代戲班所用的戲裝是特製的，當時應該有專門生產戲裝的鋪子，戲班可以前去購買。例如《藍采和》雜劇第四折說，戲班正末許堅出家三十年後回來，班裡人勸他仍然登臺演出，他說那就要「將衣服花帽全新置」。就是說，要去重新購買戲裝。王把色讓他放心，說是「你那做雜劇的衣服等件，不曾壞了」。這些「做雜劇的衣服等件」，就是戲班演戲的本錢。

元代戲班演出裡出現了專有名詞「砌末」，如《宦門子弟錯立身》南戲第四出有云：「（末）孩兒與老都管先去，我收拾砌末恰來。（淨）不要砌末，只要小唱。」砌末就是演出中要用到的道具。對於道具的具體描述也見《藍采和》雜劇第四折：許堅見到「一夥村路歧」，「持著些槍刀劍戟、鑼板和鼓

笛。」槍刀劍戟都是登場所需的東西，這在明應王殿壁畫裡也有所反映。

服裝道具又被稱為「行頭」，例如元代戲班出去巡迴演出要「提行頭」，《錯立身》第十二出末說：「只怕你提不得杖鼓行頭。」生說：「提行頭怕甚的。」山西省右玉縣寶寧寺藏元代水陸畫「右第五十八：一切巫師神女散樂伶官族橫亡魂諸鬼眾」一幅下層所繪藝人，就是攜帶行頭趕路的形象，所帶有拍板、手鼓、令箭、畫軸、扇袋、短刀、長鍼、大扇等物品。①

不同的劇目裡要用到的服裝道具是不同的，因此元人有時在雜劇劇本裡對之一一具體標明。明代王驥德《曲律·論部色第三十七》曰：「嘗見元劇本，有於卷首列所用部色名目，並署其冠服、器械曰：某人冠某服，服某衣，執某器，最詳。然其所謂冠服、其器械名色，今皆不可復識矣。」王驥德的時代離元代相對來說還不遠，所以能夠看到更多的元代劇本，他所說的載明服飾道具的劇本今天已經看不到了，但是我們還能看到明萬曆以前宮廷演出雜劇的服飾記錄，明脈望館抄校本《古今雜劇》裡記載了很多，稱作「穿關」。隨手舉一例，如《裴度還帶》雜劇的穿關：

　　第一折：王員外（一字巾，圓領繸兒，三髭髯），旦兒（髻，手帕，比甲襖兒，裙兒，布襪，鞋），家童（紗包頭，青衣，褡膊），正末裴度（散巾，補納直身，繸兒，三髭髯）。
　　第二折：長老（僧帽，僧衣，數珠），行者（僧陀頭，僧衣），王員外、正末裴度（同前），

①參見吳連成：《山西右玉縣寶寧寺水陸畫》，《文物》1962年第4、5期合刊。

趙野鶴（散巾，道袍，縧兒，三髭髯，裙，扇），韓夫人（塌頭手帕，補納襖兒，補納裙，布襪，鞋），韓瓊英（手帕，補納襖兒，補納裙，布襪，鞋），李邦彥（一字巾，補子圓領，帶，三髭髯），張千（攢頂，圓領項帕，褡膊），韓瓊英又上（同前，提灰罐）。

二郎神鎧射靥履劍剃穿闊　頭折

尩邪院主　撒髮陀頭　鵪筆　牌子　玎璫三髭髯

執圭　肯光

靈官　茶冠　褡膊　上衫袍

玎璫　花籃　帶　方心曲領　火裙錦綬牌子

王女　披履冠　補子　蒼白鬚　執圭

執旗　直縷　補子襖兒　束髮陀頭　裙兒　布襪

奉巾　逐綱道袍　褡膊　帶　猛鬚　膝襴曳撒　鞋

二郎神　褡膊　帶　皂袍

三山帽　四花圓領

捧鉞　縧兒　如意

郭牙直鐵懷頭　袍　項帕

誦神咒鎖魔壇　膝襴曳撒　直縷

圖75　明脈望館抄校本《古今雜劇》「穿闊」書影

第三折：山神（鳳翅盔，膝襴曳撒，袍，項帕，直縷，褡膊，帶，三髭髯），韓瓊英、正末裴度、韓瓊英、夫人（同前）。楔子：長老、行者、趙野鶴、正末裴度、夫人（同前）。

第四折：韓太守（一字巾，補子圓領，帶，蒼白髯），張千（同前），媒人（同前旦兒），山人（方巾，青直身，縧兒），韓瓊英（花籃，補子襖兒，膝襴裙，布襪，鞋），正末裴度（幞頭，襴，偏帶，三髭髯，笏），韓太守又上（同前），夫人（塌頭手帕，補子襖兒，裙兒，布襪，鞋），趙野鶴、長老、王員外、旦兒、李邦彥（同前）。

明代宮廷雜劇演出由元代承襲而來，從各方面都長期沿用了元代的習慣，儘管會發生變化，但仍能夠保留基本原貌，因此這

個「穿關」對於我們瞭解元代雜劇裝扮還是有參考價值的。其中對於每一次登場人物的服飾規定可說是具體而微，雖然有很多名目我們已經不能知道其確切樣式，但至少爲我們提供了雜劇服飾裝扮的輪廓。

二、面部化裝

　　元代演戲的面部化裝由宋金雜劇和宋代南戲沿襲而來，又有所發展。首先是，它的滑稽角色繼承了宋金雜劇中副淨、副末角色用墨道貫眼、黑蝴蝶遮面的畫法，以及宋代南戲裡淨角和丑角的粉墨塗面，所謂「抹土搽灰」，例如南戲《錯立身》第五出：「管什麼抹土搽灰。」第十二出：「偏宜抹土搽灰。」從文物形象看，山西省芮城縣元潘德沖石槨院本線刻畫[1]、運城市西里莊元墓雜劇壁畫中，那兩位淨角仍然用黑墨道貫穿眼眉上下，新絳縣寨里村元墓雜劇磚雕左側第二人顏面上仍然用墨畫黑蝴蝶[2]，洪洞縣明應王殿元雜劇壁畫裡，前排左側第二個淨角用白粉塗成白眼圈、白嘴圈，並塗紅嘴唇。元雜劇劇本裡對於淨角塗面的情形時有自嘲式描寫，例如《元曲選》本《伍員吹簫》雜劇第一折，「淨扮費得雄上，詩云：我做將軍只會掩，兵書戰策沒半點。我家不開粉鋪行，怎麼爺兒兩個盡搽臉」。

　　抹土搽灰即抹墨搽粉，白色搽滿臉，故曰「搽」，黑色抹幾道，故曰「抹」。所以元初杜善夫《莊家不識勾欄》散套說副淨色的扮相是：「滿臉石灰，更著些黑道兒抹。」稱白粉爲石灰，是杜善夫嘲笑村人的見識不廣，實際上宋元戲劇扮飾所用的白粉爲蛤粉，這一點《水滸全傳》第八十二回在描寫副淨時點明了：「匹面門搽兩色蛤粉。」蛤粉爲蛤蜊殼磨研的白粉。元代佚名《元代畫塑記》裡記錄元代宮廷藝人雕塑、畫像

①參見山西省文物管理委員會、考古研究所：《山西芮城永樂宮舊址宋德方、潘德沖和「呂祖」墓發掘簡報》，《考古》1960年第8期。
②參見山西省考古研究所：《山西新絳南范莊、吳嶺莊金元墓發掘簡報》，《文物》1983年第1期。

【重點提示】

忠都秀壁畫後排左第三人用重墨畫雙眉，眉作臥蠶式，眉與眼之間又用白粉明顯隔開，則是第一次出現的正面人物加強性的俊扮化裝，增添了人物的英武之氣，它標誌著中國戲曲的面部化裝從此進入一個嶄新的階段。

所需工料裡面，就有塑像用的蛤粉一欄。又宋時西湖老人《繁盛錄》載杭州鋪席所賣日用傢俱裡，有「手巾架、頭巾盔、蛤粉桶」等，看來蛤粉是當時人用作面部化裝的常用物品。

宋金雜劇裡正面人物的扮相似乎沒有特別方式，元代則不同了。忠都秀壁畫後排左第三人用重墨畫雙眉，眉作臥蠶式，眉與眼之間又用白粉明顯隔開，則是第一次出現的正面人物加強性的俊扮化裝，增添了人物的英武之氣，它標誌著中國戲曲的面部化裝從此進入一個嶄新的階段。

元雜劇面部化裝裡的髯口藝術也承接宋金雜劇而來，但也有了明顯的進展。忠都秀壁畫裡，能夠清晰地看到人物假髯的掛法。其中四人有髯，除後排左起第一位白衣擊鼓的伴奏人員為真髯以外，其餘均為假髯。前排左第二人淨色為絡腮髯，蓬鬆雜亂，髭鬚盡張。他的髯鬚自人中至耳邊拉一道弧線，但腮部卻露出而無髯，嘴周圍則留有一個圓圈便於說話和「做鬼臉」。他的髯明顯是黏上去的。他的眉毛粗黑而成火焰形，也應該是黏的假眉。由他生動的裝扮──粘絡腮髯，白眼圈，白嘴圈，鮮紅嘴唇，身穿黃色虎皮紋袍，腰中繫紅色縧帶，令人想起明代李開先《詞謔》裡引錄的【黃鶯兒】曲對於副淨色的描寫：「粉嘴又髯腮，墨和朱臉上排，戲衫加上香羅帶……打歪歪，插科

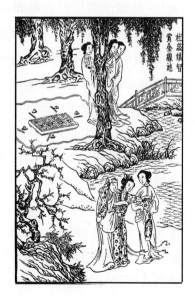

圖76　明崇禎六年（1633年）刊《古今名劇合選・柳枝集・金線池》插圖

打諢，笑口一齊開。」左起第四人爲三髭鬚，較稀疏，是在兩
耳之間攔上一道細繩掛上去的，前面蓋住嘴唇，這樣的掛鬚方
法勢必影響嘴唇說話，還是較爲原始的。他的眉毛則是畫的，
用三條橫線組成。後排左第三人掛滿鬚，和上述露口鬚、三髭
鬚共同代表了元雜劇鬚口藝術的水準。

　　在元雜劇女演員的頭部化裝中，已經出現了貼片子的方
法，當時叫做裹皁紗片。例如元代高安道《嗓淡行院》散套裡
形容女藝人：「一個個青布裙緊緊的兜著奄老，皁紗片深深的
裹著額樓。」[1]「額樓」即額頭。這種頭裹皁紗片的形象，在
右玉縣寶寧寺水陸畫第五十七幅《往古九流百家諸士藝術眾》
中有所表現。[2]其下部左側一位女藝人，頭上就是這樣裝束：
額部被皁紗片緊緊勒裹，兩側各引一條黑帶在下巴下面打結。
後世京劇裡貼片子的最早實踐，在元代已經開始了。

第三節　創演活動

　　元代之所以能夠實現戲曲的一代之盛，成爲所謂的戲曲
「黃金時代」，有其社會的、歷史的、文化的、藝術本身的諸
種原因，其中之一，就是它提供了適宜的創作組織，團結培養
了眾多的劇作家，從而催生了大量的作品，同時，它又提供了
適宜的戲曲生存環境與演出方式，從而促成了舞臺的繁榮。因
此，對於這些創作組織及其成員的關注，對於戲曲生存環境與
演出方式的關注，也就成爲本書的題中應有之意。

一、書會與才人

　　宋代以來中國通俗文藝興盛之極，而其興盛原因與創作的

[1]《全元散曲》，中華書局，1991年版，下冊第1110頁。

[2]參見吳連成：《山西右玉寶寧寺水陸畫》，《文物》1962年第4、5合刊。

【重點提示】

宋元時期戲曲之所以能夠成爲時代文體，成爲統帥一切文藝作品的藝術式樣，與書會在商業市場上的活躍是分不開的。

商業化行爲相連接。由於歷史的作用，文藝作品的生產目的在宋代出現了一個歷史性的變革。此前的文藝創作，主要服務於非商品性目的，體現爲創造者爲滿足精神需求而從事的活動；而此後的文藝創作，很大程度上依賴於商品性動機，創造者的精神需求與物質需求是合二而一的。換句話說，就是通俗文藝作品的創作與商業動機有了密切的聯繫。這種聯繫的徵象之一，就是市井創作組織——書會的產生。

1. 書會組織

書會是一種與城市瓦舍勾欄相始終的商業性創作組織，它的職能是將一批低等文人——所謂才人組織起來，爲在瓦舍勾欄裡演出的各種技藝服務，例如爲之編寫演出底本、劇本等，同時也爲之抄寫這些本子。這些才人大多是不入流品的識字人，他們可能還有其他生活來源，同時也依靠書會的商業行爲來獲取一定的生活報酬。他們的創作是直接服務於商業目的的，因此他們的審美觀念緊密追蹤著市民的趣味，從而使通俗文藝作品大批湧現。宋元時期戲曲之所以能夠成爲時代文體，成爲統帥一切文藝作品的藝術式樣，與書會在商業市場上的活躍是分不開的。

書會的活動時期，應該是從北宋前期開始，隨著瓦舍勾欄的出現而出現，只是那時僅呈雛形狀態，所以不見於《東京夢華錄》等筆記著作的記載。南宋以後，書會正式成爲一項文藝職業，宋人周密《武林舊事》卷六「諸色伎藝人」條列舉了當時杭州市井文藝類別50餘種，其中就有書會一項，與演史、說經、影戲、唱賺、雜劇等並列。元代以後，隨著雜劇與南戲的興盛，書會更多地爲戲曲創作服務，直接促成了戲曲的一代繁榮。明代前期，瓦舍勾欄仍然在一些城市存在，書會也就仍在活動，但以後，隨著瓦舍勾欄的消歇，書會也走向消亡。從宋

到明，書會組織大約前後存在了二百年。

　　元代的大城市裡一般都有書會，例如大都有御京書會，又稱玉京書會；南方的杭州則有古杭書會，又稱武林書會；溫州有九山書會。以上書會都是以地名為稱的，書會設在哪個城市，就以哪個城市名冠於其首。又有以年號稱名的書會，如元貞書會。看來，這些以地域以年號稱名的書會，都只是約指，意即某城市的書會，或某時期的書會。那麼，具體的書會是否有自己的具體名稱呢？可能還是有的。因為張大復《寒山堂九宮十三攝南曲譜》裡說到，南戲《荊釵記》為「吳門學究敬先書會柯丹邱作」，這個蘇州的書會並不直接稱作吳門書會，卻叫作敬先書會，敬先書會就是它的具體名稱了。

　　書會是一個商業操作性的組織，類同於當時社會上的各種商業行會。它的成員可以是九流百家、各行各業之人，只要是粗通文墨，能夠操觚染翰者，就可以進入。我們看到，已知的書會中人，有文士馬致遠，學究柯丹邱，官吏李時中，醫人關漢卿、蕭德祥、施惠，卜筮家鄧聚德，戲曲藝人史九敬先、花李郎、紅字李二等等。書會的具體結構和經營機制，由於缺乏材料，已經無從探曉了。

2. 才人職能

　　書會成員不屬於文人集團，不能進入上層社會，但他們又能夠用筆寫作，施展自己的文學才華，因而在當時被稱作「才人」。《藍采和》雜劇第一折說：「這的是才人書會劃新編。」南戲《宦門子弟錯立身》標明為「古杭才人新編」，其第一出說：「既是才人編的，你說我聽。」《錄鬼簿》將元代雜劇作家分類，都稱之為才人，如「前輩已死名公才人，有所編傳奇行於世者」，「方今已亡名公才人，余相知者」，「已死才人不相知者」等等。才人有時參與豪貴們的社交活動，充

當他們的幕賓，《青樓集》記大都事說：「一日，丁指揮會才人劉士昌、程繼善等於江鄉園小飲，王氏佐樽……」就是一個例子。

書會才人的主要職能是為瓦舍勾欄裡的眾多伎藝編寫底本，這見於各種記載。例如《武林舊事》卷六「諸色伎藝人」條裡提到杭州書會裡的6個人，並特意指出其中兩人的特長：「書會：李霜涯（作賺絕倫），李大官人（譚詞），葉庚，周竹窗，平江周二郎猢猻，賈廿二郎。」這6人都是杭州書會裡最著名的代表，他們寫作的伎藝種類當然是多種多樣，而其中的李霜涯特別以寫賺詞出名，李大官人則以寫彈詞著稱。書會才人也編寫詞話，例如《水滸傳詞話》就是書會才人寫的，今存本《水滸全傳》第一百十四回說「看官聽說：這回話都是散沙一般，先人書會流傳，一個個都要說到，只是難做一時說。」證明今本《水滸傳》是在前代書會詞話本基礎上改編的。書會才人還寫謎語（隱語），如周密《齊東野語》卷二十「隱語」條說：「古之所謂『庾詞』，即今『隱語』，而俗所謂『謎』……若今書會所謂『謎』者，尤無謂也。」他指責「今天」的書會「謎語」這一稱呼沒有道理，有沒有道理我們不作評說，但他卻透露了謎語由書會才人創作的信息。又元人李治《敬齋古今》卷八云：「近者伶官劉子才蓄《才人隱語》數十卷。」才人隱語也就是才人所作的謎語。另外，根據元人鍾嗣成《錄鬼簿》中所收才人的創作種類，還有話本、諸宮調、小令、散曲等等。

當然，處身於戲曲最為興盛的時代，書會才人為戲曲編寫劇本就更是理所當然了。今天見到的諸多史籍表明，宋元戲曲的不同形態類別：南戲、北雜劇的作者，大量的都是書會才人。當時戲班演出的成敗，取決於才人編寫劇本的好壞，《藍

采和》雜劇第二折說：「怎生來妝點的排場盛，倚仗著粉鼻凹五七並，依著這書會恩官求些好本令。」因爲才人負責編撰雜劇，所以天一閣本《錄鬼簿》賈仲明爲關漢卿所補弔詞稱之爲「總編修師首，撚雜劇班頭」。

除了主要體現爲創造性勞動的編寫演出底本以外，書會中人還兼爲戲班抄寫演出用的腳本「掌記」。南戲《宦門子弟錯立身》第十二出，完顏壽馬申請參加王家戲班，王父說：「都不招別的，只招寫掌記的。」完顏壽馬說：「我能添插更疾，一管筆如飛。眞字能抄掌記，更壓著御京書會。」看來戲班中有時還有專職的抄寫掌記人，而寫掌記的名手則出自御京書會。書會中人識文弄墨，以商業文化活動爲生，抄寫掌記自然是他們一種比較低等的商業手段。

二、戲班活動

1. 戲班組織

宋代戲班編制已見雛形。宋人灌圃耐得翁《都城紀勝》說勾欄裡演雜劇「每四人或五人爲一場」，《武林舊事》卷四記敘宮廷雜劇有「甲」的組織，如「劉景長一甲八人」、「蓋門慶一甲五人」、「內中祇應一甲五人」、「潘浪賢一甲五人」等。雖然雜劇班子定編可能是北宋瓦舍勾欄商業演出的必然結果，但它具有更加深層的意義：一旦上場演員數目被限定，必然促使表演向行當化轉變，並影響劇本的結構。

元代以前的戲班，通常多是家庭性質的，即以血緣關係爲紐帶而進行組合。五代時范攄《雲溪友議‧豔陽詞》所記載的那個唱陸參軍的劉采春戲班的成員，有周季南、周季崇、周妻劉采春，可能還要加上女兒四人。南宋周南《山房集》卷四「劉先生傳」所說的戲班：「市南有不逞者三人，女伴二人，

【重點提示】

元代以前的戲班，通常多是家庭性質的，即以血緣關係爲紐帶而進行組合。

莫知其爲兄弟妻姒也，以謔丐錢。市人曰：是雜劇者。又曰：伶之類也。」也是一個家庭戲班，一家五口，三男二女。至於南宋宮廷雜劇機構裡「甲」的組織，則是根據演出的需要由各姓藝人共同組成的，它和民間從事商業演出的戲班性質不同。

元代民間戲班仍然是同樣的性質，例如南戲《宦門子弟錯立身》裡面那個王金榜戲班，就是王一家人組成，後來完顏壽馬加入，是因爲做了王的女婿。元人陶宗儀《南村輟耕錄》卷二十四說到松江天生秀戲班，一天正在州府衙門前勾欄裡演出，勾欄突然倒塌，壓死了42人，「獨歌兒天生秀全家不損一人」，可見這個戲班也是家庭性質的。山西河津市北寺莊禹廟臺基石碑文所記載的那個由呂怪眼、呂宣、劉秀春、劉元組成的戲班，大概也是一個由婚姻連接起來的家庭戲班①。《藍采和》雜劇裡就記載得更爲詳細，班中一共有六人：藍采和（正末）、藍之妻喜千金（正旦）、藍之子小采和（俅兒）、藍之兒媳藍山景（外旦）、藍的姑舅兄弟王把色（淨）、兩姨兄弟李薄頭（淨）。家庭戲班在當時是一種普遍的形式，所以元人無名氏《詠鼓》散套說：「則被這淡廝全家擂殺我。」②宋元家庭戲班形成的社會原因是受到當時戶籍制度的制約：凡藝人都隸屬於樂籍，其身份爲世襲，子孫後代都是藝人，不得改變。

元雜劇戲班的人數，大約以12人以內爲多，因爲每場同時上場人數一般不超過5人，而最基本的伴奏樂器則是鼓、笛、拍板三類，這樣，12個演員足以分別裝扮眾多劇中人物以及操縱各類樂器。山西省洪洞縣霍山明應王殿壁畫裡的忠都秀戲班，見於畫面的一共11個人，其中4人爲伴奏人員（後排左起第二人雖擊杖鼓，但也戴假髯、畫濃眉，可見是角色和樂隊兩兼）。山西省運城市西里莊元墓壁畫裡的戲班也是11人，其

①參見墨遺萍：《蒲劇史魂》，山西省文化局戲劇工作室編印，第45頁。
②《全元散曲》，中華書局，1991年版，上冊第548頁。

中5人操縱樂器。山西省右玉縣寶寧寺水陸畫中一幅元代戲班圖也是11人。

2. 流動作場

戲班演出從不專門呆在一處，而保持流動的方式，這一點自古而然。元人習稱雜劇藝人的流動演出為「沖州撞府，求衣覓食」。元代雜劇藝人在全國的流動範圍見於資料的，似乎可以作如下劃分。

(1)黃河中下游的山東、河南一帶。南戲《宦門子弟錯立身》就描寫了一個雜劇班子從山東東平到河南洛陽活動的情況，其第四出說：「老身趙茜梅，如今年紀老大，只靠一女王金榜，作場為活。本是東平府人氏，如今將孩兒到河南府作場多日。」以後被河南府尹趕走，他們又一路演出回到東平。《水滸傳》第五十一回也說到，說唱藝人白秀英從河南開封到山東鄆城縣勾欄裡「打踅」，第一○三回講到一個藝妓從河南洛陽到山東沂州定山堡段家莊演出。一直到明代前期，還有朱有燉《呂洞賓花月神仙會》雜劇說到山東瀛州一個戲班到河南開封演出。山東、河南是北雜劇的興起之地，彼此之間又交通方便，因此成為一個雜劇活動圈。

(2)山西南部一帶。晉南大都市以平陽府為最，平陽的雜劇藝人平時除了在府城內部活動以外，也到周圍城鎮鄉村去趕賽。例如平陽府的雜劇藝人張德好於大德五年（1301年）清明節前率領自己的戲班沿汾河南下，到萬榮縣孤山風伯雨師廟進行祭神演出，並

圖77　山西萬榮孤山風伯雨師廟碑拓

爲神廟捐了十貫錢。① 又如在汾河的入黃口——禹門一帶的河津縣，也曾有過一個元代戲班的足跡，它在北寺莊禹廟戲臺建成時作慶賀演出。② 再如平陽府雜劇女藝人忠都秀以平陽爲根據地，在這一地區參加各個廟會的巡迴演出，並於1324年4月來到洪洞縣明應王廟爲神殿壁畫的落成進行獻演。③ 晉南與陝北的雜劇班社也有可能互相來往，只是缺乏記載。而由於太行山的限制，晉南與河南等地大概很難有流動作場的戲班溝通。

(3)江蘇、浙江等東南諸省。元人夏庭芝《青樓集》裡所記藝妓，有很多都在這一帶活動，如張心哥，「馳名江淮」；小玉梅，「獨步江浙」；翠荷秀，「自維陽來雲間」；童童，「間來松江，後歸維陽」等。這是由於元蒙滅宋以後，北方雜劇順運河南下，南方繁華城市如杭州、蘇州、揚州、南京等成爲元雜劇活動中心地的緣故。

(4)湖北、湖南一帶。《青樓集》所記藝人還有一部分是在這一帶活動的，如簾前秀「武昌、湖南等處多敬愛之」，關關「得名湘湖間」等，可見湖北、湖南也成爲一個雜劇自然活動區。

當然，以上劃分並不等於否認全國各地雜劇藝人可以任意流動，如朱簾秀原來在北京演出，後來到了揚州、杭州；小春宴「自武昌來浙西」等，僅僅是作出大概區分而已。

元代南戲沒有見到流動演出的記載，其活動區域自然是局限於東南沿海一帶，江、浙、閩之間。

戲班挪移必須隨帶砌末、行頭和行李，其流動的方式，旱路多靠肩挑驢馱車載，水路多靠船運。《錯立身》裡對戲班趕旱路情景有著生動的描述。王父拒絕完顏壽馬加入戲班的請求，原因之一是：「只怕你提不得杖鼓行頭。」完顏壽馬於是自拍胸脯：「正不過沿村轉莊，撞工耕地。我若得裝旦色如魚

①參見丁明夷：《山西中南部的宋元舞臺》，《文物》1972年第4期。
②參見墨遺萍：《蒲劇史魂》，山西省文化局戲劇工作室編印，第45頁。
③參見劉念茲：《元雜劇演出形式的幾點初步看法》，《戲曲研究》1957年第2期。

似水，背杖鼓有何羞，提行頭怕甚的！」但是完顏壽馬真的參加了戲班之後，由於他官宦公子出身，畢竟吃不了苦，「挑行李怎禁生受」，所以不免唉聲歎氣：「路歧歧路兩悠悠，不到天涯未肯休，這的是子弟下場頭。撞府共沖州，遍走江湖之遊。」王父責備他走得太慢，他說：「奈擔兒難擔生受，更驢兒不肯快走。」山西省右玉縣寶寧寺藏元代水陸畫中，「右第五十八：一切巫師神女散樂伶官族橫亡魂諸鬼眾」一幅，下層繪有三個藝人，就是元代戲班攜帶道具正在趕路的形象。[1]

戲班流動演出的原因，一是能夠擴大觀眾面，亦即增加商業化的寄食條件；二是可以緩和觀眾不斷更新劇目的要求與演員、戲班受到種種條件限制、制約之間的矛盾。例如，演員會演的劇目有一定的限量，《青樓集》裡推掀李芝秀，說她記得雜劇三百餘段，這是記憶出眾的演員，一般人則很少能夠達到這個水準。而會演的劇目不多，就難免在觀眾面前捉襟見肘。《藍采和》雜劇裡，末泥許堅一口氣數說了7個雜劇，鍾離權都不看，許堅只好說：「小人其實本事淺，感謝看官相可憐。」演員學戲畢竟有限，而且更新劇目還要添置新的戲衣行頭砌末之類，困難很多。在一處演出一段時間之後，會演的劇目演完了，就不能滿足觀眾新的要求，流動的辦法則可以避免較頻繁的劇目更新，用更換演出地域和觀眾群的辦法來保持演出劇目的相對穩定性。

第四節　劇場的繁盛

最早用於戲曲表演的戲臺見於宋。元代廟宇中戲臺的興建已經成為時代特色，戲臺建築加入廟體結構，從此改變了

① 參見廖奔：《宋元戲曲文物與民俗》，文化藝術出版社，1989年版，第234、235頁。

元代戲劇演出主要在兩種場所裡進行，一是城市裡的瓦舍勾欄，二是城鄉廟宇裡的戲臺。前者屬於都市裡的商業性遊藝場所，後者則是定期舉行祭祀和廟會活動的地方。

中國廟宇營建制度。城市建築中的勾欄設施更加普遍，成為當時遍及全國的一大景觀。劇場的完善是與元雜劇的興盛互動的，可以說，沒有如此完善而普遍的劇場興建，元雜劇就沒有生存之基礎；而沒有元雜劇的繁盛，也就沒有劇場的發展。

圖78　山西萬榮太趙村稷王廟
元至元八年（1271年）
《舞廳石□》

一、廟宇戲臺形制的變遷

　　元代戲劇演出主要在兩種場所裡進行，一是城市裡的瓦舍勾欄，二是城鄉廟宇裡的戲臺。前者屬於都市裡的商業性遊藝場所，後者則是定期舉行祭祀和廟會活動的地方。元以後，在廟宇裡建戲臺已經成為時代之需，在這裡演戲一方面滿足祈神敬獻的功能，一方面也滿足城鄉小民的娛樂需求。

　　從今存元代戲臺遺址實地考察情況來看，當時舞亭類建築的基本形制是固定的：一般都有一個一米多高的臺基，平面方形，石質或磚質。上面四角立柱，石質或木質。柱上設四向額枋，彼此在轉角處平行搭交，形成「井」字形框架。額枋上每面設斗拱四攢、五攢乃至六攢不等。轉角處施抹角梁和大角梁，其上設井口枋，與普柏枋斜角搭交，形成第二層「井」

圖79　山西石樓張家河村殿山
寺聖母廟元戲臺

字框架，而與第一層框架交叉相疊。其上又有斗拱，再設第三層框架。各層框架逐漸縮小，形成藻井形制。藻井斗拱上設簷槫、平槫、脊槫，中心設雷公柱，周圍撐以由戧。屋頂爲大出簷，屋角反翹，具有獨特的藝術風格。運用藻井能夠幫助舞臺樂音的聚攏和共鳴，是一種比較科學的建築方案。

圖80　山西翼城武池村喬澤廟元戲臺後世變遷示意圖

戲臺平面一般接近正方形，下表所列爲目前掌握的一些數據。由表中可以看出，這些戲臺寬、深一般都在七至八米之間，面積在五十至六十平方米左右。其中也有較爲特殊的，如翼城縣武池村喬澤廟舞樓爲今天見到的面積最大的，石樓縣殿山寺村聖母廟舞臺則是最小的。

如果從屋頂式樣來分，元代戲臺可以分作兩種基本類型，即十字歇山式和單簷歇山式。十字歇山式舞亭較爲少見，大約爲初期式樣，因爲今天保存下來的最早戲臺——山西晉城市冶底村東嶽廟金代正隆二年（1157年）舞樓，即爲十字歇山式。元代十字歇山式舞亭，今存僅臨汾市東羊村東嶽廟至正五年（1345年）戲臺一例。萬榮縣四望村后土廟元至正年間戲臺也是這種式樣，可惜已經毀於日寇之手，僅存照片。

部分金元戲臺四角柱間距數據

戲臺名稱	面寬	進深
臨汾市魏村牛王廟元至元二十年（1283年）「樂廳」	6.92米	7.6米
萬榮縣孤山風伯雨師廟元大德五年（1301年）移挪「舞廳」遺基	7.8米	7.7米
永濟縣董村三郎廟元至治二年（1322年）戲臺	8.2米	6.5米
翼城縣武池村喬澤廟元泰定元年（1324年）「舞樓」	9.1米	9.2米
洪洞縣景村牛王廟元至正二年（1342年）戲臺遺基	6.67米	7米
臨汾市東羊村東嶽廟元至正五年（1345年）戲臺	8.2米	7.85米
石樓縣殿山寺村聖母廟元至正七年（1347年）戲臺	5.21米	5.27米
萬榮縣西景村岱嶽廟元至正十四年（1354年）添臺基石「舞廳」遺基	7.9米	7.6米
翼城縣曹公村四聖宮元至正間戲臺	7.17米	7.21米
萬榮縣四望村后土廟元至正間戲臺遺基	8.2米	8.3米
臨汾市王曲村東嶽廟元代戲臺	6.6米	6.6米

　　由戲臺發展軌跡來看，宋金早期舞亭大約多採用十字歇山頂，其觀看面向還無定式，人們可以隨意圍觀。元代戲臺頂棚多爲單簷歇山式，觀看角度已經從四周向前方三面轉移，其標誌爲紛紛在舞亭的後部（與神殿相反的方向）加砌後牆。今存山西省臨汾市牛王廟元至元二十年（1283年）樂廳的形制爲：四角立石柱，上面爲亭榭式蓋頂，後部二石柱間砌有土牆一堵，並在兩端向前轉折延伸到戲臺進深的後部三分之一處，牆端加設輔柱。這是典型的元代建制。加添後牆使戲臺形成一個較淺的後臺空間，輔柱並不承接額枋的重量，並沒有改變舞亭類建築四角立柱的基本格局。而前臺呈三面展開，這就使演出

圖81　山西萬榮四望鄉后土廟
　　　元戲臺

由四面觀看變爲前、左、右三面觀看，完成了中國古代戲臺建築的一次大的變革。

這種變革首先是演出內容的改變所決定的。宋代以前，神廟露臺上更多獻演的是百戲雜技和歌舞，這類演出的方向性不明顯，並不需要專門固定朝向一面演出，觀看者也不必特別選擇角度。宋元時期雜劇興盛，逐漸取代了百戲歌舞成爲祭神演出的主要內容，而雜劇表演卻有著明確的方向性，這一點從宋元雜劇文物形象都是正面一字排列可以看出。因爲雜劇表演都是面向神殿的，前後方向分明，從背面觀看自然不便，於是後部就可以被隔斷了。添置後牆，並在兩端加上短折，卻是根據戲曲演出的需要而進行的改革，其效果一可以排除觀看時的視覺干擾，二可以增加演唱的音響效果，三可以留出後臺，便於演員的換裝、休息、上下場以及配合場上的表演（如做效果、與上場演員應答）等等。

隨著戲曲藝術形式的獨佔舞臺和朝著高、精方向的不斷完善和發展，它對於演出的準備工作就提出了越來越多的要求，與之相聯繫的是，戲臺建築越來越重視後臺的設置。元代戲臺照例僅僅是一個方形檯子，它在建築時只考慮了演出的需要而很少顧及到演出準備工作的需要。明清戲臺則不同了，戲臺的主體結構都由兩部分組成，一是前臺，一是後臺。一般農村神廟戲臺的前臺進深都較元代戲臺大大縮小，但後臺進深卻日益加大。

從山西省現存一些金元戲臺形制在後世的變化痕跡，可以看出其爲適應歷史要求而不斷改進的進程。由於金元戲臺本身結構已經固定，當後世戲臺形制發展了以後，人們就會根據新的要求來對舊有戲臺進行改造。這種改造主要表現在兩個方面的調整，一是增大後臺進深而縮小前臺進深，一是壓低臺口

【重點提示】

　隨著戲曲藝術形式的獨佔舞臺和朝著高、精方向的不斷完善和發展，它對於演出的準備工作就提出了越來越多的要求，與之相聯繫的是，戲臺建築越來越重視後臺的設置。

195

的高度。與調整前後臺進深
比例相聯繫的是，戲臺的兩
側山牆不斷地向臺口方向延
伸，直至形成三面封閉一面
敞開的格局（當然這種類似
鏡框式的戲臺只是在山西、
陝西一帶流行，其他多數地
區盛行的則是伸出式三面戲
臺）。與壓低臺口高度相聯

圖82　山西臨汾王曲村東嶽廟元
　　　戲臺

繫的是，在原有戲臺前面加蓋卷棚等設施。其最具代表性的就
是翼城縣武池村喬澤廟元建舞樓，以及臨汾市王曲村東嶽廟元
建戲臺。

二、勾欄的繁盛

　　元代雜劇進行商業演出的設施為城市勾欄，亦即當時的
劇場。勾欄由宋代而興，元代達到了極其繁盛的地步，數量眾
多，分佈廣泛，成為元雜劇的主要活動場地。

　　入元以後，隨著北曲雜劇風行大江南北，瓦舍勾欄也遍及
了全國各地。元人夏庭芝《青樓集・志》曰：「內而京師，外
而郡邑，皆有所謂勾欄者。辟優萃而隸樂，觀者揮金與之。」
元代的京城大都是全國雜劇活動的中心，還在它剛剛立都時就
已經有了瓦舍的設置。大都之外，建有瓦舍勾欄見於文獻記載
的還有如下幾個城市：洛陽、東平、眞定、松江。除了上述直
接見於文獻記載的以外，我們還可以從其他途徑推測到，元代
瓦舍勾欄的分佈地域是極其廣泛的，黃河與長江的中下游地區
都有其蹤跡，而主要集中地帶則是從大都到江浙的運河沿岸城
鎮。

　　勾欄是棚木結構建築，是一種類似於近代馬戲場或蒙古包式的全封閉近圓形建築，勾欄開有一個木條門，其中供演出用的設備有戲臺和戲房，戲臺上設有樂床，供觀眾坐看的設備有腰棚和神樓，腰棚和神樓對戲臺構成三面環繞的形勢，其頂部用諸多粗木和其他材料搭成。

　　元雜劇在勾欄裡演出，有一些例行的經營方法。例如，通常頭一天或當天早上在勾欄門口貼出「招子」，招子用彩紙寫成，上面標明藝人姓名（或樂名），也寫明演出內容。也有少數記性好的藝人能夠把所演戲單開列出來讓觀眾自己揀選。勾欄開門前，先由戲班裡的人去提前收拾，收拾的具體內容包括在門外懸掛旗牌、帳額、靠背等標誌和佈置戲臺，懸掛這些東西的目的是做廣告。勾欄裡開演的時間沒有限定，要視觀眾到來的情況而定，所以藝人要比看客先到。開場前戲班裡的人千方百計地爭取招徠更多的觀眾，把門的人兼做宣傳。勾欄內是不對號入座的，來早的坐前頭，來晚的可能就沒有地方坐。觀眾到齊前先由演員擂鼓，以便烘托氣氛，招徠看客。觀眾聽到鼓聲就知道快要演戲了，及時趕到。勾欄演出的時間是白天，演一整天。

　　元代勾欄對觀眾收取費用有不同的形式。一種是門口設人把門，觀眾付錢入場，一種是在演出過程中，演員向觀眾逐一討賞。大概收費形式和演出形式有關，表演整本大戲時就先收錢，演出其他小伎時則可以在演出過程中討錢。

　　元代勾欄演出的票價，《莊家不識勾欄》散套有所揭示，所謂：「要了二百錢放過咱。」這二百錢就是後世所謂座兒錢，如果一座勾欄裡設一百個座位，收入就可觀。大概在中等以上城市裡，名演員作場的收入還是很豐裕的，所以《藍采和》雜劇第一折寫藍采和在洛陽（或開封）作場說：「俺這裡

不比別州縣，學這幾分薄藝，勝似千頃良田。」相對豐厚的收入，使他的戲班在這座城市一待就是二十年。

第五節　戲曲理論的奠基

一、溯源與發展

　　在元代專門的戲曲理論著作出現之前，中國關於藝術表演方面的載錄和評論已經有了一千七百餘年的歷史。從先秦時期孔子禮樂思想的發端，到漢代對宴樂表演的載述與議論，再到唐代對一些具體演出劇目和劇場情形的點評，都為我們留下極其珍貴的理論史料。

　　中國戲曲理論的初創時期，則可以追溯至宋代。北宋中期以後，一些著名文人在論詩品畫時旁及戲曲，戲曲批評首先以詩話、畫論著作附庸的形式出現。一些史學家如歐陽修撰《五代史記》（即《新五代史》）、馬令撰《南唐書》時也開始載錄前代優伶事蹟，同時發表一定的劇評觀點。北宋後期產生了第一部重要而又較有系統的著作——陳暘《樂書》，在論列雅俗胡部樂器歌舞、倡優百戲時，對於戲曲提出了許多明確的批評觀點。南宋許多人在筆記小說中成批載錄了當時戲曲演出大膽干預生活的逸事，並表示了肯定與讚賞的態度，如洪邁《夷堅志》、岳柯《桯史》、張端義《貴耳集》等，都不同程度地闡述了一定的戲曲理論觀點。南宋一批混跡於市塵之中、窮困潦倒的下層文人批評家，則從濃厚的藝術趣味出發來論及勾欄戲曲，往往有著十分精闢的見解，其理論探討的觸角已經接觸到戲曲藝術的特殊規律，如孟元老《東京夢華錄》、灌園耐得翁《都城紀勝》、吳自牧《夢粱錄》、周密《武林舊事》等。

另外，南宋紹興年間還產生了一部與戲曲理論關係十分密切的著作，即王灼的《碧雞漫志》，它對於戲曲理論的貢獻在樂曲聲律方面。

　　總的來說，宋代戲曲理論的發展還僅僅出現一點很模糊的雛形，其形態尚停留在記事敘議的階段。

　　元代是中國戲曲史上第一個黃金時代。北雜劇在宋雜劇、諸宮調等各種民間演出的基礎上，以其吞吐萬象的氣概汲取了各種技藝之長而蔚爲一代大觀。眾多成就卓著的劇作家如璀璨的群星般湧現於民間和文壇，而數以千計的優秀雜劇演員也如春筍出土般遍佈於城鎮和鄉間。戲曲批評方面儘管沒有出現嚴格意義上的理論專著，但與宋代比較，則取得了長足的進步。其理論形式，不僅體現爲一些文人偶發議論的詩文、雜著或序跋，而且體現爲幾部有關戲曲藝術的記述和評論的專集。這些專集涉及的範圍較爲廣泛，開啓了許多新的領域。著名的如芝庵《唱論》對戲曲聲樂的研究，開後世演唱方法和歌唱理論的濫觴；周德清《中原音韻》使傳統的音律和音韻研究成爲一門新的專門學問；鍾嗣成《錄鬼簿》和夏庭芝《青樓集》對劇作家和演員的全面記載和評價，在中國戲曲史上則是一個空前的創舉。

二、胡祇遹論表演

　　中國第一位從戲曲表演方面開評價演員之先的是胡祇遹。胡祇遹（1227～1293年），字紹開，號紫山，磁州武安（今河北磁縣）人。至元年間曾在元朝中央和地方政權中歷任要職。在右司任員外郎期間，忤怒當時丞相阿合馬，被貶出京，先後在山西、湖北、山東、浙江一帶任職。死後被追贈禮部尚書，諡文靖。

【重點提示】
　　元代是中國戲曲史上第一個黃金時代。北雜劇在宋雜劇、諸宮調等各種民間演出的基礎上，以其吞吐萬象的氣概汲取了各種技藝之長而蔚爲一代大觀。

作爲一名元朝上層官員，胡衹遹的獨特之處在於他極其愛好戲曲，他自己能夠創作很好的散曲作品，並與許多戲曲藝人有著密切的交往。例如，在他出任江南浙西道提刑按察使期間，他與當時獨步一時的雜劇演員珠簾秀建立了友情。當時著名文人王惲曾經賦有《題珠簾秀序後》一詩，敘及胡衹遹與珠簾秀的交往：「七竅生香詠洛姝，風流不似紫山胡。半床夢冷珠簾月，一序情鍾樂籍圖。」①胡衹遹對於珠簾秀的表演藝術大爲賞識，在爲她的詩集題序時曾高度評價（詳見後），王惲此詩就是爲這件事而發。陶宗儀《南村輟耕錄》卷二十「珠簾秀」條也記載了胡衹遹與珠簾秀的友情：「歌兒珠簾秀，姓朱氏。姿容姝麗，雜劇當今獨步。胡紫山宣慰極鍾愛之，嘗擬【沉醉東風】小曲以贈云：『錦織江邊翠竹，絨穿海上明珠。月淡時，風清處，都隔斷落紅塵土。一片閒情任卷舒，掛盡朝雲暮雨。』」胡衹遹經常參與戲曲活動，並與當代一流戲曲藝人交往的經歷，使他具備了較高的戲曲鑒賞能力，得以形成自己有特色的理論認識。

胡衹遹《紫山大全集》中收有他爲珠簾秀詩集作的序文《朱氏詩卷序》，還有一篇序文《贈宋氏序》，是送給另一位雜劇女藝人的。②他又爲諸宮調女藝人黃某寫的《黃氏詩卷序》一文。這三篇文章是胡衹遹有關戲曲表演方面的重要文獻。另外，他還爲雜劇演員趙文益寫有《優伶趙文益詩序》一篇文章，涉及到藝人演技與文化修養的關係問題。胡衹遹曲論中所開闢的一系列理論視角，對後人有著重要的啓發和借鑒意義。

胡衹遹在《贈宋氏序》裡著重談到了雜劇表演中演員對角色的把握問題，他說：

①（元）王惲：《秋澗先生大全文集》卷二十一。

②蔡美彪：《關於關漢卿的生平》一文認爲「宋氏」是「朱氏」之誤。這僅是一種推測，缺乏根據，此處不取。載《關漢卿研究論文集》，古典文學出版社，1958年版。

　　既謂之雜，上則朝廷君臣政治之得失，下則閭里市井父子兄弟夫婦朋友之厚薄，以至醫藥、卜筮、釋道、商賈之人情物理，殊方異域風俗語言之不同，無一物不得其情，不窮其態。以一女子而兼萬人之所為，尤可以悅耳目而舒心思，豈前古女樂之所擬倫也。

胡祗遹認為，一個好演員要能夠「兼萬人之所為」，能夠扮演社會各種人物，模擬各類人情物理、方言異俗，而「無一物不得其情，不窮其態」。這是胡祗遹對於宋氏的推挹，也是他對雜劇表演所提出的要求。在《朱氏詩卷序》裡，胡祗遹進一步闡發了這個思想。他說：

　　以一女子，眾藝兼併：危冠而道，圓顱而僧，褒衣而儒，武弁而兵。短袂則駿奔走，魚笏則貴公卿，卜言禍福，醫決死生。為母則慈賢，為婦則孝貞，媒妁則雍容巧辨，閨門則旖旎婷婷。九夷八蠻，百科萬靈，五方之風俗，諸路之音聲。往古之事蹟，歷代之典刑，下吏汙濁，官長公清。談百貨則行商坐賈，勤四體則女織男耕，居家則父子慈孝，立朝則君臣聖明。離筵綺席，別院閒庭，鼓春風之瑟，弄明月之箏。寒素則荊釵裙布，富豔則金屋銀屏，九流百伎，眾美群英。外則曲盡其態，內則詳悉其情，心得三昧，天然老成，見一時之教養，樂百年之昇平。

不僅裝扮各類人物都要能夠惟妙惟肖，曲盡其態，而且必須善於體察他們之間的似與不似、相同與相異之處，突出他們各

自的特點，這些特點有些是職業、分工帶來的，有些是修養、教育培養而成，對於這些，演員只能憑藉自己的經驗和觀察去細心品味與體悟，做到了「心得三昧」，才能夠在表演時達到「天然老成」的火候。

以上是胡祇遹針對戲曲裝扮提出的見解，未涉及到戲曲演唱。但他在《黃氏詩卷序》裡特意為說唱藝人提出的「九美」說，不但正面論述了這個問題，而且涉及了藝人的氣質修養與所能達到的藝術成就的關係：

> 女樂之百伎，惟唱說焉。一、姿質濃粹，光彩動人；二、舉止閒雅，無塵俗態；三、心思聰慧，洞達事物之情狀；四、語言辨利，字句真明；五、歌喉清和圓轉，累累然如貫珠；六、分付顧盼，使人人解悟；七、一唱一說，輕重疾徐，中節和度，雖記誦嫻熟，非如老僧之誦經；八、發明古人喜怒哀樂、憂悲愉佚、言行功業，使觀聽者如在目前，諦聽忘倦，唯恐不得聞；九、溫故知新，關鍵辭藻時出新奇，使人不能測度、為之限量。九美既備，當獨步同流。

「九美」標準的提出，包括了對演員表情形體、風度氣質、生活積累以及演唱技巧等諸多方面的要求。在表演手段方面，要求演員念白、歌唱、表情、動作樣樣俱佳，正確把握節奏。在創造形象方面，不僅要逼真、畢肖，而且要體驗人物的內心情感，做到形神兼備等等。這些標準，不僅是他對優秀演員的希望和期待，也是他據以評判演員表演的座標。他指出一個藝人如果做到了這些，就能夠「獨步同流」。

在對演員的自然素質、基本功以及健全的心理機能等提出

要求的同時，胡祗遹還表明了他對當時正處於鼎盛時期的雜劇藝術的一些見解，這是他與那些正統士大夫的不同之處。他認為，「樂音與政通，而伎劇亦隨時所尚而變」，雜劇的興起，正是由於它可以「悅耳目而舒心思」，因而它在藝壇上的地位，「豈前古女樂之所擬倫也？」[1]胡祗遹還特意提出，雜劇表演不能沿襲舊習，而應該時時出新。在《優伶趙文益詩序》中，他以日常生活中的烹調五味作比，論述了這一問題：「醯鹽薑桂，巧者和之，味出於酸鹹辛甘之外，日新而不襲故常，故食之者不厭。滑稽詼諧亦猶是也。拙者踵陳習舊，不能變新，使觀聽者惡聞而厭見。」出新是觀眾審美心理不斷變化所要求的。

　　在論述戲曲表演的同時，胡祗遹對於人們觀賞戲曲所能夠產生的心理反應，以及它所帶來的社會效果也發表了看法。他在《贈宋氏序》裡說：人由於日夜操勞，精神身體都很痛苦，「於斯時也，不有解塵網、消世慮、嘻嘻熙熙、心暢然怡然、少導歡適者，一去其苦，則亦難乎其爲人矣。此聖人所以作樂，以宣其抑鬱。樂工伶人之亦可愛也」。也就是說，觀看戲曲演出，能夠減輕人們在世俗社會裡所受到的心理壓力，得到精神上的調解和解脫。胡祗遹的理論視角已經探觸到了戲曲社會功用的問題，這在七百年前的元朝不能說不是一個超絕的文藝見解。

①（元）胡祗遹：《贈宋氏序》，《紫山大全集》卷八，四庫全書本。

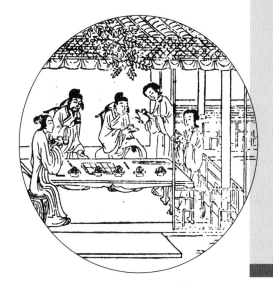

第三編

明代諸聲腔發展

第六章　聲腔演變

　　明代以後，中國古代社會進入它的晚期。商業經濟十分發達，社會生活奢靡腐化，加上萬曆時期士大夫階層追求享樂思潮的興起，戲曲獲得了更爲便利的生存發展條件。

　　南曲戲文在明代以後出現了新的生機，大約從成化年間開始，在東南幾省陸續變化出諸多新的腔種來，它們一經產生，就以異常迅猛的姿態向南北各地流佈。在其逼人的攻勢下，曾經一度盛行全國的北曲雜劇竟然從此一蹶不振，陸續萎縮，最終竟在萬曆年間成爲絕響。

　　由戲文脫胎變化而來的這些新聲腔調，其源總出一支，都是古老南曲聲腔的變體，它們是南曲戲文在各地流傳時不斷吸收各地方言曲調而陸續演變的結果。歸納見於文獻的南曲變體聲腔的種類，一共有十五種，即：餘姚腔、海鹽腔、弋陽腔、崑山腔、杭州腔、樂平腔、徽州腔、青陽腔（池州調）、太平腔、義烏腔、潮腔、泉腔、四平腔、石台腔、調腔。它們的產地，除潮腔與泉腔出自閩南語系以外，其他大體不出吳語方言的區域，或處於吳語和其他方言的過渡地帶。這說明，南曲產生變體聲腔是有著一定條件要求的，它以相同或相近的方言區域爲基礎。而閩南方言區能夠產生潮、泉二腔，也是因爲其移民和語系與吳語區有著血緣關係。

　　由於這些南曲聲腔都是從古戲文發展而來的，所以在伴奏樂器和演唱方法上，多半都是對古戲文的承襲，例如都不用管弦樂器伴奏而徒歌，只用鑼鼓扶襯，並用人工幫腔等。崑山腔則經歷了一個特殊的發展過程，因爲嘉靖後期崑山地方的一些

老曲師不斷對它進行加工改造，把三弦、提琴、笛子、洞簫等管弦樂器帶進了崑山腔，使之走上了雅化的道路。

那些在民間流行的聲腔在實際演出過程中也從演唱方面對南曲戲文進行改造，如徽州腔、青陽腔、弋陽腔、太平腔等發展起「滾調」的形式，這是一種用五言、七言句白話詩的形式唱念、敷敘曲文劇情的方法，

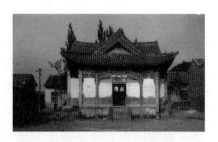

圖83　山西運城三路里村三官廟明戲臺

民間演唱中用它們添加在原有傳統劇本的曲詞中間，稱作「加滾」，既起到把深奧曲詞加以通俗化、淺顯化，使之易懂易曉的作用，又能在劇情關鍵處反覆渲染、一再烘托，最能調動觀眾大喜大悲的情感。自它產生以後，一些民間腔調就能夠比較容易地把文人創作的傳奇劇本搬上舞臺，而底層觀眾與戲劇的距離也就更加接近了。

就在南曲聲腔盛行大江南北，取得炎炎之勢，而北曲逐漸消歇的時候，北方民間卻又在孕育新的戲曲聲腔——弦索腔種。金元時代在北方民間曾經盛傳的弦索小令，明代變化爲各地的時興小調，尤其是中葉以後遍地傳唱，逐漸孕育出各種屬於弦索聲腔的劇種來，而在清代初期演爲大盛。

第一節　北雜劇的餘音

明代前葉的一百多年間，由元代繼承下來的北雜劇仍然在流行，只是文人創作明顯減少，而創作作品由於內容多爲諛

世之作，已失去了元雜劇那種受
廣大人民群眾熱烈歡迎的程度；
明代雜劇演出已主要依靠傳統劇
目來維持。然而，其時南戲流行
不廣，劇壇上活躍的劇種仍然以
雜劇爲主。這種情況一直繼續到
嘉靖年間，南曲的海鹽、崑山等
聲腔漸興，南北聲腔角逐局面出
現。又到萬曆間，北雜劇在明朝
延續了二百年的生命始告衰竭。

圖84　明崇禎刊《李卓吾
　　　先生批評西廂記眞
　　　本》插圖

一、北雜劇在明代的狀況

　　明代前期一百五六十年間，
北雜劇與南戲在民間的演出呈劃
地相角的局面。最初幾十年，南
戲局限在東南一帶，後來慢慢向
西、向北發展。北雜劇則開始時
還興盛，後來卻逐漸走下坡路。

　　開始，北雜劇由於承自前
代的緣故，又由於明朝皇家宗
室出自北方，不習南音，故而
在兩京（南京、北京）教坊司
以及北方廣大民間，曾長期佔據
支配地位。明代永樂、宣德年間
（1403～1435年），北方城市民
間勾欄裡仍然盛演北雜劇，這在
明代藩王朱有燉的雜劇作品裡有

圖85　明刊百二十回本《水
　　　滸傳》八十二回官衙
　　　演戲圖

著生動的描寫。民間的雜劇演出活動，則往往見於當時陝西、山西等地的金石碑刻記載。從明人顧起元《客座贅語》卷十「國初榜文」條永樂九年（1411年）的禁雜劇令裡可以看出，當時雜劇劇本在民間還有著廣泛的印刷發行。

　　然而儘管如此，北雜劇已經呈下坡的勢頭了。時代轉換使文人撤出了雜劇創作，而由於曲律和體制的嚴格，一旦失去文人作家的投入，北雜劇就再也沒有新生劇本的補充，以致在萬曆時期成為絕響。而南戲卻因為曲律不嚴，在民間「輾轉改益」[1]，新劇幼作大量湧現，很多都是出自藝人的創造，遂日興迭起，孕育著一個嶄新的聲腔爭流時代的到來。

二、北雜劇的衰亡及其原因

　　入明以後，北雜劇的活動地域逐漸退守北方，南方則成為南戲的天下。明初，由於教坊與鐘鼓司的維持，京城金陵尚盛演北雜劇。然而自成祖朱棣永樂十九年（1421年）遷都北京以後，南方的雜劇演出就衰落了。大約將近萬曆時，南方人已經不知雜劇怎樣演法，連南京教坊也是一樣。[2]

　　北方到萬曆年間，北雜劇的一統天下亦告結束，出現了成書於萬曆三十八年（1610年）的王驥德《曲律‧論曲源第一》中所說的情況：「始尤南北劃地相角，邇年以來，燕、趙之歌童、舞女，咸棄其桿撥，盡效南聲，而北詞幾廢。」「桿撥」指北曲的彈撥樂器。南戲的勢力已經浸潤到北方燕、趙一帶北曲雜劇的根據地，並取而代之了。

　　萬曆時北京弋陽、海鹽、崑山諸腔已經盛行，影響到長期以傳統北雜劇表演為主的宮廷戲劇演出亦發生變化。例如神宗已經不滿足於觀看鐘鼓司演出的宮戲——北雜劇，而要看市井中的外戲——南戲了。為了這一目的，他在宮廷設置中加闢演

①（明）祝允明：《猥談》。
②參見（明）何良俊：《曲論》。

210

出機構，又建立起兩個龐大的宮廷戲班，把弋陽、海鹽、崑山諸南曲聲腔全部網羅進來。①北曲雜劇在宮廷中的最後地位也被南戲動搖了。

明代南戲在各地興盛傳播，並演變成眾多的聲腔，爲什麼北雜劇不能產生同樣的結果呢？

這是由於北雜劇不像南戲那樣長期停留在民間隨意階段，它早在金代經過了失意士子的著意點染，加工規整出在格律、套數

圖86　明刊《弁而釵》插圖寺廟演戲場面

上頗多講究的諸宮調唱法，繼而演變爲曲律嚴謹、聯套完備的北曲雜劇，又被金、元之交的關、馬、白、鄭一代名手傾心濡筆，遂成爲後世不變之法。徐渭在《南詞敍錄》裡評論說：「南易制，罕妙曲。北難制，乃有佳者。何也？宋時名家未肯留心，入元又尚北，如馬、貫、王、白、虞、宋諸公，皆北詞手。國朝雖尚南，而學者方陋，是以南不逮北。」創作演出上的一難一易，使南戲、北雜劇儼然分屬了不同的社會階層。

另外，從伴奏樂器的差別也可以看出二者演唱的難易。南曲伴奏用笛、管，以板節拍，比較容易。笛、管只要稍微吹長、短一點，湊上板數就可以了。而北曲伴奏用弦索，則甚有講究。首先曲律要合，而弦索彈撥時又要注意指法，故而有許多要求。

總而言之，北曲雜劇因爲文人的投入，曲格日嚴，要求日精，再加上伴奏方面的困難，使它在傳播過程中不至於發生太大的改變。後人都凜凜遵循前人的法度進行創作和演唱，不敢

【重點提示】

創作演出上的一難一易，使南戲、北雜劇儼然分屬了不同的社。

①參見（明）劉若愚：《酌中志》卷十六、沈德符《野獲編補遺》卷一「禁中演戲」條。

有一點懈怠。南戲則在民間入鄉隨俗，隨意演化，不用擔心什麼違格乖律。兩種不同的情形，就造成前者的漆瑟膠柱，只能走向衰亡，不可能演化出新的聲腔劇種；而造成後者的徇意更變，得以繁衍出眾多的偏支旁系來。

三、南雜劇的出現

　　明代中期以後，文人仍在進行雜劇創作，但它們受到南戲的影響，已經逐漸改變了原有的構成。其最基本的成份改變，就是在音樂要素上變原來的北曲為南曲，另外，劇本結構的各個方面也都發生了相應的變化。因此，這些雜劇作品在性質上已經與元雜劇迥異，變成了「南雜劇」。也就是說，明代中期以後的人創作的雜劇作品，基本上是些唱南曲的短戲而已。

　　「南雜劇」的出現首先開始於南戲音樂成份向雜劇裡面滲入，最早的例子是元明之交時雜劇作家賈仲明的創作。賈仲明《呂洞賓桃柳升仙夢》雜劇，四套曲子全用南北合套法，基本上是一支北曲一支南曲遞相交接，而由末、旦輪唱，末唱北曲，旦唱南曲。這個口子一開，雜劇音樂的嚴格體例就被打破。明代中期以後，雜劇創作中吸收的南曲成份越來越多。雖然仍有人在寫作完全由北曲構成的雜劇，但完全用南曲寫作的雜劇也已經出現了。

　　這些南雜劇，並不遵照北曲雜劇四套曲的體例，分折、分出或多或少。到了萬曆時期，在北曲絕響之後，出現了文人仿古而作的南雜劇，規整的四折，卻完全用南曲譜寫，以王驥德《倩女離魂》四折開其端。經王驥德提倡，四折南雜劇遂一時風靡。當然，折、出不一的南雜劇創作仍有很多。至於南北夾雜的雜劇作品就更是大量出現。

圖87　明萬曆徽州刊《四聲猿·狂鼓吏》插圖

　　這時的雜劇劇本基本上呈現出結構自由、長短不一的面貌。其體例與元雜劇、明傳奇都不相同。多折的雜劇，則與傳奇已經很少區別，其不同處僅僅在於總篇幅的長短，但其間又沒有一個明確的界限，因此很難把明人創作的雜劇作品和傳奇截然分開。

　　明雜劇的歌唱體制也發生了很大的變化，在唱曲方面沒有了角色限制，套曲之中可以屢換宮調，出場規則靈活多變。總之，較之南戲和北雜劇而言，南雜劇獲得了在劇本體制、表演規則、音樂設置各個方面極大的自由度，是當時十分靈活的舞臺樣式。

　　作爲獨立於明代南戲傳奇的另外一種戲曲樣式，又不同於北曲雜劇，南雜劇兼有南戲與北雜劇之長，又避免了它們在劇本創作和舞臺演出方面的一些明顯短處，因而成爲傳奇樣式的補充而獨立於世。這就是其樣式受到當時劇作家普遍青睞、對之保持了長久駕馭熱情的原因。

大約從成化元年以後開始，南戲在東南幾省間，陸續變化出新的腔種來。在嘉靖年間，新腔異調更是層出迭見。

圖88　明萬曆汪氏大雅堂刊《大雅堂雜劇》插圖

　　一直到清代前期，南雜劇的創作仍然層出不窮。待到地方聲腔興起，改變了南戲傳奇的演出體制，文人又開始將一些地方戲劇目改編爲南雜劇。例如唐英《古柏堂傳奇》中的許多短劇，都是從梆子亂彈腔劇目改編爲南雜劇的，而由崑曲聲腔演唱。南雜劇此時已經與南戲聲腔更加混合而一了。

第二節　南戲諸聲腔的興起

　　明代南北兩大戲曲聲腔在並行發展了百餘年後，南戲忽然出現了新的轉機。大約從成化元年（1465年）以後開始，南戲在東南幾省間，陸續變化出新的腔種來。在嘉靖年間（1522～1566年），新腔異調更是層出迭見。這些新聲腔調一經產生，立即便以異常迅速的態勢，向南北各地流佈，其發展之快，足跡之遠，致使原有的古老南戲根本不能望其項背。而在這些新

腔調咄咄逼人的攻勢下，曾經
一度盛極全國的北雜劇竟然從
此一蹶不振，陸續萎縮，直至
消亡。

一、南戲變體產生

　　南戲初興於浙江溫州，
所以這一帶受到的薰陶最久，
伶人歌工也最盛，歷來相習成
業。明成化二年（1466年）中
進士的陸容《菽園雜記》卷十
所記，當時「嘉興之海鹽，紹
興之餘姚，寧波之慈溪，台州
之黃岩，溫州之永嘉，皆有習
爲優者，名曰『戲文子弟』，

圖89　明萬曆三十八年（1610
年）刊《鼎雕時興滾調
歌令玉谷調簧》書影

雖良家子不恥爲之」。其中提到的五處地名，都在浙江境內的
沿海一線。經過三百多年的薰陶，浙江已經成爲南戲的故鄉，
藝人輩出。

　　吳地也一如上述海鹽等處，是南戲伶工歷代迭出的地
方，元代演出《韞玉傳奇》已經被譽爲第一，故而後來形成一
代絕響崑山腔。在明英宗朝，竟然有一個吳優戲班跑到了北
京，因爲北方人不習慣於南戲的演出習俗以男扮女，被當時的
特務機關錦衣衛所舉報。[1]但是以後的成化年間（1465～1487
年），北京書肆已經有刻印南戲劇本出售的，[2]極有可能南戲
當時已經在北京一帶演出。

　　南戲最初是由宋詞結合浙江溫州一帶的「村坊小曲」、
「里巷歌謠」而形成，在很長時間內都沒有產生較爲固定的格

①參見（明）陸
采：《都公談
纂》卷中。
②1964年上海
嘉定縣明代宣氏
墓出土成化年間
刊刻的説唱詞話
10種，和一本
北京永順堂刊刻
的《新編劉知遠
還鄉白兔記》。
參見趙景深：
《成化本南戲
〈白兔記〉的新
發現》，《文
物》1973年第1
期。

律，因此音樂形式上具有極大的可變性和可容性。當它在不同地區流播時，便吸收各種新的方音俗曲和演唱方式，這種情形導致明中葉以後，南戲在東南幾省間開始形成諸種變體。

成化（1465～1487年）以後，南戲曲壇上是極其熱鬧的，這從兩個方面表現出來：一是每過若干年就有些新的腔調產生；二是民間的欣賞趣味經常改變，因此在一個地區，時而流行某種腔調，時而又被另一種腔調所壟斷。恰如明代著名曲律家王驥德在萬曆中期所說：

> 夫南曲之始，不知作何腔調，沿至於今可三百年。世之腔調，每三十年一變，由元迄今，不知經幾變更矣。大都創始之音，初變腔調，定自渾樸，漸變而之婉媚，而今之婉媚極矣。

王驥德的意思是說：南戲在它最初產生時，渾厚質樸，但年久之後，就有新的音樂因素出現。這些新的樂調受到歡迎而流行，世上腔調就爲之一變，而且越變越流麗婉轉，越變越繁音縟節。王驥德道出了南戲腔調發展的一般規律。

今天能夠從明人文獻中勾稽出來的南戲變體，一共有15種，即：餘姚腔、海鹽腔、弋陽腔、崑山腔、杭州腔、樂平腔、徽州腔、青陽腔（池州調）、太平腔、義烏腔、潮腔、泉腔、四平腔、石台腔、調腔。歸納這些腔調的產地，除潮腔與泉腔出自閩南語系外，大體不出吳語方言的範域，或處於吳語和其他方言的過渡地帶。

很明顯，從東南沿海成長起來的南戲，在明代產生的變體腔調，最初只局限在吳語方言和閩南語的地域範圍之內。換句話說，明代南戲是在上述方言區內產生了變體腔調，而在

這個範域之外，則基本沒有出現。在上述方言區內，甚至可以在相距很近的地方形成風格不同的腔調，大家一起向外傳播。例如安徽南部彼此相鄰、成三足鼎立之勢的青陽、太平、石台三縣，即各形成了一種腔調。江西弋陽腔和樂平腔的產地也兩縣相接。崑山腔、海鹽腔、杭州腔、餘姚腔在地理方位上也相去不遠。但一旦超出了本方言區的界限，進入其他語系，則由於語音距離過遠，形成新的腔調需要更久的時間。

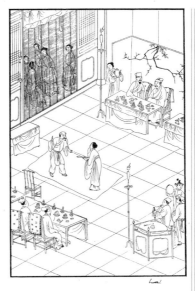

圖90　明刊《金瓶梅詞話》六十三回插圖海鹽腔演出場面

　　需要特別在這裡講到的是，產生在閩南方言區的潮、泉二腔，這是逸出吳語方言區的僅見的兩種南戲變調。它們的形成有特殊的歷史原因。首先，閩南語與吳語有著血緣相近的姻戚關係。閩南最早的移民即來自吳語區，三國、六朝移民多數來自浙江，所以當時福建方言即是吳語。閩南語的概念是晚至唐、宋時才形成的。其次，潮、泉腔產生的潮州、泉州和溫州雜劇產生的溫州，當時都是我國東南沿海的大港口，彼此通商、通航極其頻繁。其三，至少在南宋時，溫州雜劇已經與福建關係密切，這有《張協狀元》裡的【福州歌】、【福清歌】及陳淳箚子為證。因為歷史的悠久，福建才得以形成產生南戲別調的基礎。

二、南戲諸腔發展概貌

祝允明《猥談》稱：

> 數十年來，所謂南戲盛行，更為無端，於是音
> 聲大亂……今遍滿四方，輾轉改易，又不如舊，蓋已
> 略無音律、腔調。愚人蠢工，徇意更變，妄名餘姚
> 腔、海鹽腔、弋陽腔、崑山腔之類，變易喉舌，趁逐
> 抑揚，杜撰百端，真胡說也。若以被之管弦，必至失
> 笑。

把餘姚、海鹽、弋陽、崑山四處地方流行的南戲，統稱作「某
某腔」，這是首次見諸記載。祝允明卒於嘉靖五年（1526
年），因此上述四種南戲腔調的興盛，很可能是弘治、正德年
間（1488～1521年）的事。

當然四種腔調的形成時間不可能一樣，必然有先有後。例
如海鹽腔，根據元人姚桐壽《樂郊私語》的記載，當時（該書
自序署年為至正二十二年，即1362年）海鹽地區由於著名北曲
作者楊梓的影響，州人已經「以能歌名於浙右」，今天一般研
究者都以此時為海鹽腔產生的最初階段。說它已形成一種腔調
未免過早，但說其時形成了海鹽一地的歌唱傳統，為以後此地
南戲在腔調上的獨特發展奠定了基礎，則未為不可。海鹽腔之
所以在興起時即因其「體局靜好」而受到文人的歡迎，應該與
楊梓歌唱集團在這裡研琢音律、研究唱法所留下的影響有關。

又如崑山腔。明嘉靖年間為崑山腔的發展作出過獨特貢獻
的崑山曲師魏良輔，在《南詞引正》裡指明，崑山腔奠基於元
末吳中太倉著名歌者顧堅，說顧氏「精於南詞，善作古賦」，
和當時一些名曲家互相往來，如鐵笛楊維楨，古阮顧阿瑛等。

他們「善發南曲之奧」，在歌唱上形成一支南曲流派，「故國初有崑山腔之稱」。看來作為南戲變體的崑山一派，在此時已經發軔了。明人周玄暐《涇林續記》記載，朱元璋曾召見崑山老人周壽誼說，「聞崑山腔甚佳，爾亦能謳否？」也證實崑山曲派當時已十分聞名。不過這主要還是文人曲家的散曲清唱，和戲劇排場還沒有結合起來。

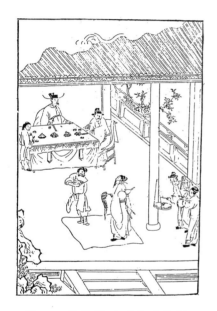

圖91　明崇禎刊《盛明雜劇·義犬記》插圖弋陽腔演出場面

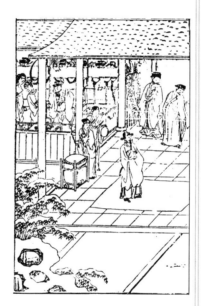

圖92　明刊《荷花蕩》傳奇下卷七出「戲裡戲」插圖崑山腔演出場面

　　海鹽、崑山兩地，都因為民間歷來有歌唱傳統，積蓄深厚，歷史上又都受到過大作家、大曲師的影響，因而當地的南戲在長期演出過程中，能夠吸收更多的營養成份，逐漸獨樹一幟，單首翹出，這是很自然的現象。至於餘姚腔和弋陽腔，則由於缺少文人側足的歷史，未能找到當地唱曲傳統的記載。但

【重點提示】

餘姚腔、海鹽腔、弋陽腔、崑山腔這四種南戲腔調興起後，就很快向南方各地廣泛滲透，逐漸接管了古老南戲的天下，又更擴而大之，足跡遍佈南半部中國。

這並不排除當地民間有著特殊歌唱習俗的可能性，因而四種腔調究竟哪一種最先出現，今天還不能詳知。

這四種南戲腔調興起後，就很快向南方各地廣泛滲透，逐漸接管了古老南戲的天下，又更擴而大之，足跡遍佈南半部中國。這個過程大概發生在嘉靖之前的15、16世紀之交，爲時幾十年。到嘉靖中期（1550年後），根據徐渭《南詞敘錄》、魏良輔《南詞引正》所提供的資料，幾種腔調的傳佈範圍大致爲：

弋陽腔幾乎傳遍了除浙江外的整個南方地區。弋陽腔產

圖93　明萬曆元年（1573年）刊《鼎鐫崑池新調樂府八能奏錦》書影

生於江西省弋陽縣，它以江西爲基地，向南發展到福建、廣東；向西浸潤到湖南，進而遠至貴州、雲南；向北先是到安徽的徽州地區，隨後到南京，甚至最遠一支到達北京。只有東部是另外幾種腔調的大本營，弋陽腔暫時還進不去。

其次是餘姚腔和海鹽腔。它們一南一北，分別產生於浙江杭州灣的兩岸。餘姚腔立足於南岸，卻繞過海鹽腔產地而向北發展，到達安徽的太平（今當塗）、池州（今貴池），江蘇的常州、潤州（今鎮江）、揚州，而最遠的一支到達徐州。海鹽腔根基於北岸，也避開餘姚本土而向南延伸，足跡主要集中在浙江一省的嘉興、湖州以及台州、溫州等地，形成對餘姚地區

的包圍。

崑山腔則停留在它所誕生的吳中（今江蘇蘇州）地區，等待魏良輔等人所研磨的新腔打開局面。嘉靖末情況發生了變化。由於海運便利的緣故，崑山成爲繁華忙碌的碼頭，顧堅以後越來越多的曲師聚集在這裡研磨唱技，吳中曲師日益遐邇聞名。在這個廣厚的基礎上，作爲劇曲的崑山腔開始興盛起來。文人梁辰魚撰寫的傳奇《浣紗記》作爲崑山腔劇本，產生了很大的影響。崑山腔突出了吳中的地域，成爲一種迅速風行的時調，流向全國。很短的時間內，它就取代了海鹽腔在士大夫心目中的位置。萬曆到明末這一段時間，崑山腔在全國四處流佈，足跡到處可見。

崑山腔經過文人的提倡和推�，逐漸顯現出一種貴族化的傾向。胡應麟編選《群音類選》一書，把其中的內容分爲四類，即官腔類、諸腔類、北腔類、清腔類，其中「官腔」即指崑山腔，「諸腔」指崑山腔之外的其他聲腔，「北腔」指北曲，「清腔」爲散曲。胡應麟的做法很能代表當時文人階層對崑山腔的偏嗜心理。清代乾隆年間把崑曲與其他聲腔劇種區分爲「雅部」和「花部」的官方評判，在此已經初露端倪了。另外一種明代戲曲選本《詞林逸響》（前有天啓癸亥——1623年中秋日勾吳愚谷老人序）「崑腔原始」就更爲極端，只一味褒許崑山腔，說「如海鹽、弋陽、四平皆奴隸耳」。

繼明成化、正德年間餘姚、海鹽、弋陽、崑山四種南戲腔調興起之後，南戲在各地的「輾轉改益」、「徇意更變」[①]就一發而不可收。整個世宗嘉靖朝，不斷有新的腔調出現，由南戲脫胎演變而來的各種南戲腔調，在這一期間幾乎已全部形成。原來舊有腔調在這一時期也日益發展，隨處侵彌。南戲稱霸天下的時代真正地來到了。

[重點提示]

整個世宗嘉靖朝，不斷有新的腔調出現，由南戲脫胎演變而來的各種南戲腔調，在這一期間幾乎已全部形成。南戲稱霸天下的時代真正地來到了。

① （明）祝允明：《猥談》。

根據當時的各類記載進行統計，在嘉靖、隆慶年間，除了上述四種腔調外，至少又產生了九種腔調，它們是：杭州腔、樂平腔、徽州腔、青陽腔（池州調）、太平腔、義烏腔、潮腔、泉腔、四平腔。萬曆後，東南省份又產生了石台腔和調腔，也屬於南戲變體系列。

三、南戲變體的聲腔特點

明代中葉以後產生的這些南戲腔調，由於它們全部都是從古南戲發展而來，因而在伴奏樂器和演唱方法上，多半都是對古南

圖94　明萬曆閩建書林刊
《萬曲長春》書影

戲的承襲。嘉靖以前人祝允明在《猥談》裡說：餘姚腔、海鹽腔、弋陽腔、崑山腔，「若以被之管弦，必至失笑」。從中可知，在他的時代，這四種腔調還都是不用管弦樂器伴奏的。後來崑山腔經過了一番改造，加進了管弦樂器，那是特例。其他十餘種腔調，則一律都是不用管弦樂器伴奏的。

崑山腔則經歷了一個特殊的發展過程。起初，它與眾南戲聲腔也是一樣沒有弦樂伴奏，但到了嘉靖後期，崑山地方一些曲師逐漸對崑山腔進行了加工改造。著名的如魏良輔，他看到南戲在演唱技巧上遠不如北曲，「憤南曲之訛陋」，於是潛心研磨，用北曲的技巧來改變南戲的唱法，把崑曲唱腔研琢得極其精緻、細膩，到了氣無煙火、細如游絲的地步，時稱「水磨腔」[①]。魏良輔是當時享有盛名的曲師，他對北曲的重視和

採納，遂吸引了更多歌工的參與，於是有名張野塘者，將弦索樂器帶進了崑山腔。[2]由於魏良輔等曲師將唱法研磨得妙入情理，崑山腔已經適宜於配入各類管、絃樂器演唱。

　　加進了弦索樂器伴奏的崑山腔，開始主要用於散曲清唱，戲場上的演出還是傳統的只用鑼鼓伴奏的崑山腔。後來一位文人梁辰魚出來，著重在劇本唱口方面進行加工，寫出了適合配以「水磨調」演唱的劇本《浣紗記》，弦索伴奏才被正式用於戲曲舞臺。[3]從此崑山腔成了文人士大夫的座上嘉賓，走上了與其他聲腔不同的發展道路。

圖95　明嘉靖四十五年（1566年）建陽余氏新安堂刊《荔鏡記》書影

　　那些在民間土生土長的南戲變體，在它們的實際演出過程中，也從演唱方面對南戲進行了改造。這主要體現在一種新的韻體齊言詩曲調──「滾調」的出現上。「滾調」是一種用五言、七言句白話詩的形式演唱、敷敘曲文劇情的方法，民間演唱中用它們添加在原有傳統劇本曲詞的中間，稱作「加滾」，既起到把深奧曲詞加以通俗化、淺顯化，使之易懂易曉的作用，又能在劇情關鍵處反覆渲染、一再烘托，最易於調動觀眾大喜大悲的情感。例如萬曆三十八年（1610年）刊本《玉谷調簧》卷一所收《琵琶記》【雁魚錦】一曲，是一個絕好的例子：

①參見（明）沈寵綏：《度曲須知》卷上「曲運隆衰」條。

②參見（清）葉夢珠：《閱世編》卷十「紀聞」條。

③參見（清）張大復：《梅花草堂筆記》卷十二「崑腔」條。

【雁魚錦】思量那日離故鄉，父愛子指日成龍，母念兒終朝極目。張太公有成人之美，每重父言；趙五娘有孤單之慮，惟順姑意。那些不是真情密愛。記臨期送別多惆悵，那日五娘送我到十里長亭，南浦之地，攜手共那人不思考。（滾）囑咐與叮嚀，爹娘好看承。他說理自盡，不用我勞心。教他好看承，我年老爹娘，料他不會遺忘。下官心下，怎麼這等焦躁得緊呀。今早上朝，見王給事手擎一本，我問他是何本，他說是貴處陳留乾旱奏章。我問他本土如何，他道說老弱輾轉於溝壑，少壯離散於四方。聽得此言，唬得我魂不著體。聞知道我那裡饑與荒。別處饑荒尤可，惟我陳留饑荒，最愁殺人。（滾）家下若饑荒，最苦老爹娘，一似風前燭，只怕短時光。我的爹，我的娘，只怕你捱不過歲月，難存養。記得臨行之時，娘說道：兒，你既然難割捨老娘前去，將你裡衣襟衣服過來，待我縫上幾針，到京師見此針線，如見老娘，兩淚汪汪。說道慈母手中線，遊子身上衣。豈知五娘回道：臨行密密縫，意恐遲遲歸。誰知此言信矣。值此擾攘之際，董卓弄權，黃巾作叛，呂布把守虎牢三關。老爹娘，孩兒莫說回來見你，就是要寄音書，也不能勾了。他老若望不見信音，卻把誰倚仗。（滾）雙親倚仗靠誰行，有子徒勞在遠方。可憐不得圖家慶，思量枉自讀文章。

其中標明為「滾」的，有三處都是將詞曲內容反覆渲染，突出了蔡伯喈對父母、妻子的惦念及其心中的焦急。如果沒有滾詞的強調，這些地方都會比較平淡地一帶而過，另外在高臺廣眾

中演唱時，也不大容易被人理解。

可以看出，「滾調」完全是一種民間戲劇的舞臺創造。自它產生以後，一些民間腔調就能夠比較容易地把文人創作的傳奇劇本搬上舞臺，而底層觀眾與戲劇的距離也就更加接近了。

加滾的效果是減少旋律性，增強朗誦性，快字行腔，拍速板急。民間形象地呼之爲「流水板」。滾調最初於嘉靖末年見於徽州腔、青陽腔之中，以後到萬曆中期弋陽腔、太平腔也加用滾調，遂成爲後世許多地方聲腔的共同演唱方法之祖。

第三節　南戲體制的演進

明代南戲的演出體制大體上是對於宋元南戲的繼承，但也有所發展，即在形式上逐漸走向整飭，主要體現在劇本以及音樂體制的定型化上，包括曲牌聯套方法的趨於精密，曲牌宮調歸屬的完成等，角色分工則日漸精細合理，這一切變化，都把南戲推向了其發展的高峰時期。同時，與南戲演出的繁盛相適應，一種變化了的表演形式——折子戲開始形成。

一、演出體制

1. 登場規制

宋元南戲已經形成了用末來開場的形式，演出未始，先由末上場，不扮演劇中人物，而念詩誦詞，交代劇情大意，再引出後面的正戲和主要角色上場。明代南戲演出承襲未變，形成開場的固定套子，明人習稱之爲「副末開場」。

宋元民間演出南戲的開場表演一直比較繁複，明前期依然如此。例如1975年12月在廣東省潮安縣明墓裡發現的宣德六

年（1431年）抄本《劉希必金釵記》^①的開場，末上場後，先念【臨江仙】、【鵲橋仙】詞各一首，內容是感歎時光流逝、春色不永。繼而續念詞一首，說明做戲不易，希望觀眾理解包涵。然後與後臺問答，再念詞一首，敘說劇情大意。最後有七言四句下場詩。

又如1967年在上海嘉定縣明代宣氏墓裡出土的成化年間北京永順堂刊本《新編劉知遠還鄉白兔記》^②的開場，形式甚至更爲繁複拖沓：末上場，先按照當時慣例念「國正天心順」五言四句詩，然後念詞一首，內容與迎奉樂神有關，接下來用【紅芍藥】曲牌唱迎神曲「羅哩連」一首，在此過程中大概舉行迎奉神的儀式。儀式畢，念宋人秦觀【滿庭芳】詞一首，內容爲戀人離愁。繼而念七言四句詩一首，內容歸結於「才人賦詩」。下面入正題，開始與後臺問答，引出今日演出的題目，但又添加了許多道白進去。最後再念【滿庭芳】詞一首，介紹劇情大意，以五言四句詩作結下場。這裡一共念詩三首、念詞三首、唱曲一首，還有許多道白及問答。

上引宣德本《金釵記》和成化本《白兔記》的開場例子至少說明，一直到明代前期，南戲民間演出的開場尚未形成文人劇本裡呈現的那種規範樣式。文人在寫定劇本時，常常把舞臺科範省略掉，甚至刪削許多他們認爲內容繁複、有損大雅的文辭，例如明末萬曆時期的汲古閣刊本《白

①參見陳歷明：《明初南戲演出本〈劉希必金釵記〉》，《文物》1982年第11期。
②參見趙景深：《明成化本南戲〈白兔記〉的新發現》，《文物》1973年第1期。

圖96　明萬曆金陵富春堂唐氏刊《白兔記》插圖

兔記》，就把成化本《白兔記》開場前面的文詞都刪掉，只剩了後面那首【滿庭芳】詞。事實上成化本《白兔記》的開場，保留了當時舞臺演出的眞實面貌，也更爲接近元代的舞臺面貌。

開場以後的演出，明代大體上與宋元時代一樣，只是更爲規範一些。例如人物出場形成所謂「頭出生、二出旦」的基本路數，即先由主角生出場，次由主角旦出場，當然也根據具體情況進行調整。人物上場先歌唱，然後念上場詩，自報家門。次要人物上場也可只念上場詩，自報家門，不歌唱。人物下場通常念下場詩。場次的劃分以舞臺上全部人物念完下場詩後下場爲一個段落，其總數沒有一定，根據劇情內容而調整，通常都是數十場。

2. 角色體制

在明代的長期演出過程中，南戲的角色體制不斷完善和發展，角色裝扮社會人物的類型層次逐漸有了更詳細的分工，而淨角行當有了很大的提高。

宋元南戲的基本角色爲七人，即生、旦、淨、末、丑、外、貼。這種角色區分法，事實上還很簡陋粗疏，只注重對於表演行當的劃分，而不注意對於社會人物類型的體現，角色還不足以表現較爲細緻的人物身份及其社會關係。例如主角生、旦專門表現男女主人公，但不太管他們之間的年齡、性格、氣質相去有多遠。其他角色則都必須承擔眾多的裝扮任務，一個個身份頻繁改換，觀眾只見角色不見人物。特別是一些與主角年齡、氣質相近的人物，也要由生、旦以外的其他粗角來扮演，就會相去太遠。於是就有了增添角色的必要。

但這也是到了明代嘉靖年間才開始發生的事。當徐渭寫《南詞敍錄》時，民間的舞臺實踐中開始常常增加一些角色。

他在談到外色時，說了幾句話：「外，生之外又一生也。或謂之小生、外旦、小外，後人益之。」這些小生、外旦、小外之類，實際上都是生角的同類角色，也就是在演出中根據需要增加的生角。因為根據習慣，正生是不能改換人物身份的，在劇中必須從頭到尾飾演同一個人物。當劇情要求其他與主人公相近似的人物上場時，就必須增加生的輔助角色，這就是小生一類角色形成的原因。漸漸地，南戲角色由七個發展為九個，即在傳統的七種角色之外，增加小生、老旦兩人，形成九種角色的格局，這大約是萬曆以前的事。

直至萬曆時期，南戲行當與人物類型的區分意識尚不是十分清晰嚴格，一種角色仍然常常兼扮不同類型的人物。生角所扮雖然大多是青年書生，但也可以是老人。末有時也扮作小兒。小生卻又時而演老人（如《明珠記》裡古押衙）。這樣，行當的表演特點雖然已經在積累，但仍然經常受到人物類型的沖淡。戲班增添角色的目的，主要還不是為了適應人物類型，解決分工的問題，而只是為正角增添後備。正生、正旦的意義仍然停留在「男女主角」的層次上，而不管其所裝扮的人物是否有著類型差異。這些問題，都必須等到分行當的表演程式發展起來以後才能徹底解決，而那是清代的事情了。

九種角色仍然會有不敷使用的時候，於是人們又開始在複製其他角色上動腦筋。例如我們可以看到一個萬曆前期增添小旦、小丑的具體實例。卜世臣撰《彩青記》傳奇，於凡例中說：「近世登場大率九人。此記增一小旦、一小丑。然小旦不與貼同上，小丑不與丑同上。以人眾則分派，人少則相兼，便於搬演。」當然，這時的小旦、小丑還只是作為替補角色出現，並不常見，而一般戲班登場演員只有九個左右，還兼容不下他們兩個。卜世臣考慮到戲班的人手限制，因此在添加小

旦、小丑兩個角色時，特別注意到讓他們與貼、丑的場次錯
開，以便人手少的戲班可以由一個演員分演貼和小旦、丑和小
丑。複製旦、丑的動機，自然是爲了把角色與人物相對地固定
化，儘量避免或減少一人多扮的情形，這有助於讓演員更好地
研琢人物、提高演技，因此是一種時代的進步趨勢。

到了成書於萬曆三十八年（1610年）的王驥德《曲律·
論部色第三十七》裡，小旦、小丑這兩個角色也被固定下來。
其中所記角色一共爲12人：

> 今之南戲，則有正生、貼生（或小生）、正
> 旦、貼旦、老旦、小旦、外、末、淨、丑（即中
> 淨）、小丑（即小淨），共十二人，或十一人，與古
> 小異。

其中小旦和小丑都已經成爲固定角色。值得注意的是，其中的
淨角已經分化爲大淨、中淨、小淨，即傳統的淨開始轉爲大
淨，立工架、重做功、時亦兼唱，而淨的傳統滑稽調笑功能則
由中淨——也就是傳統的丑和小淨（小丑）承擔。這種角色設
置，已經初步形成了「江湖十二角色」的格局，儘管這一說法
到了清初才明確見於記載。

二、音樂體制

1. 聯套方式

明代以後，南戲對於北曲音樂的吸收日漸增多。這種吸收
主要體現爲兩種方式。一是吸收北曲曲牌或套數，以之組成自
己的套曲音樂；二是採用南北合套的方式，將北曲曲牌與南曲
曲牌連接成獨具特色的套曲音樂。

　　在南戲音樂結構中插入北曲曲牌或套數，多半是爲了創造一個與前後戲情不同的特殊音樂環境，來突出這一場的特殊情調。例如《千金記》第二十六出寫韓信拜將，前後爲南曲，而韓信大拜登壇時則唱北曲【中呂·粉蝶兒】【十二月】兩支，讓他來得志抒懷。《浣紗記》第十二出用北曲【仙呂·點絳唇】一套，是山中隱士公孫聖所唱，特意用北曲是爲了表現這一方外之人與俗世中人的不同情懷。《鳴鳳記》第三十出用北曲【越調·鬥鵪鶉】一套，是錦衣衛指揮所唱，表現武人情懷。同劇第六出「二相爭朝」，表現夏言與嚴嵩二人的爭執，爭執未起時，先用三支南曲交代，待到夏言惱怒，斥責嚴嵩誤國時，就用了【正宮·端正好】【倘秀才】【滾繡球】【煞尾】一套北曲。這些用北曲的場子通常也都遵循北曲的演唱規則，由一人歌唱。

　　南戲裡採用南北合套的方法，一般用於不同身份、情緒、見解的人物對唱時，從而造成兩者之間的鮮明反差。例如《鳴鳳記》第四十出，御史林潤祭奠被害忠臣，要推官郭諫臣陪祭，二人一唱北曲，一唱南曲。《浣紗記》第四十五出寫范蠡與西施最終乘船泛湖而去，二人對唱，范蠡唱北曲，西施唱南曲。這都是爲了加強反差，《曇花記》第二十三出「眞君顯聖」的情形卻有所不同，該出合套的南曲、北曲全部爲關羽一人所唱。在這裡，關羽是作爲顯靈的神聖出現的，爲了強調其仙性，作者特意加大其演唱風格之間的變化。

　　北曲曲牌加入南曲音樂系統，爲南曲音樂體系的擴充提供了廣闊的來源，慢慢地，南曲將北曲曲牌都吸收到了自身體系裡。到了明萬曆之後，隨著北曲的消亡，北曲曲牌就只保留在南曲裡面了。

2. 犯調

明代南曲曲牌比元代增加了很多，其原因之一是吸收了北曲曲牌，原因之二則是南曲逐漸形成了自己的獨特創腔方式——犯調（或稱集曲）。所謂犯調，即從旋律風格相接近的不同曲牌中，截取一些旋律片段而使之連接，組成為新的曲牌，並命以新名。用兩調合成的如【錦堂月】，三調合成的如【醉羅歌】，四、五調合成的如【金絡索】。另外有許多是在曲牌名稱上明標為犯調曲、或有明顯跡象可以看出為犯調的，如【二犯江兒水】、【四犯黃鶯兒】、【六犯清音】、【七犯玉玲瓏】、【八寶裝】、【九嶷山】、【十樣錦】、【十二紅】、【一秤金】（十六犯）、【三十腔】、【皂袍罩黃鶯】、【鶯集御林春】、【醉歸花月渡】、【浣沙劉月蓮】等。犯調的極端，也有把四五個完整曲牌連接在一起，組成一個所謂新曲牌的，如【雁魚錦】。[①]犯調中還包括南北曲牌相犯，這樣，創腔的範圍又有更大的擴充。例如清初鈕少雅編纂的《南曲九宮正始》裡，歸屬於高平調的曲牌【十二時】，係採納12支曲牌中的旋律片段集合而成，這些曲牌有【山坡羊】（北）、【五更轉】、【園林好】、【江兒水】（北）、【玉交枝】（北）、【五供養】（北）、【好姐姐】、【忒忒令】、【鮑老催】（北）、【川撥棹】（北）、【桃紅菊】、【僥僥令】。其中北曲曲牌佔了一半。犯調的唱法亦有講究，所謂「既合為一，須唱得接帖融化，令不見痕跡，乃妙」[②]。

犯調在明代初期還不多見，明代晚期以後愈演愈烈。大體上是由於人們對於舊有南曲曲牌旋律的熟悉程度日益加強，出於標新立異的目的，便對之重新進行裁割組裝。但這其間也不乏形式主義的文字遊戲，所以清初曲律家李漁批評說：「曲譜無新，曲牌名有新。蓋詞人好奇嗜巧，而又不得展其伎倆，無

① 參見（明）王驥德：《曲律・論調名第三》。
② （明）王驥德：《曲律・論過搭第二十二》。

可奈何，故以二曲、三曲合爲一曲，鎔鑄成名。」①

犯調的設計當然也有其內在規律，並非可以隨意而行。例如新組合曲牌的開首旋律，必須是取自舊曲牌的開首旋律，而不能由中部甚至尾部截取；新組合曲牌的結尾旋律，也必須是取自舊曲牌的結尾旋律，而不能由前部或中部任選。這是因爲，曲牌的開首旋律都具有展開的傾向，而結尾旋律都具有收束的傾向，不能錯亂。又如，不同宮調的曲牌犯調，只能在笛色相通的宮調中進行。

3. 引子、過曲、尾聲

南曲曲牌習慣上分爲引子、過曲和尾聲。宋元時代稱引子爲慢詞、過曲爲近詞。一套曲調的開始，一般先用引子，然後再接用過曲。體現在表演上，就是人物上場，先唱引子，所以嘉靖抄本《蔡伯喈》在每一出的開頭，總要標出「××慢」的字樣，如「生上慢：【點絳唇】」，意即生上場唱慢詞（引子）【點絳唇】。引子的節奏舒緩散慢，爲散板段落，只在每一句結束時加一底板。

過曲分爲大曲（細曲）和小曲（粗曲）兩種。大曲爲正角（如生、旦）唱，通常扮作讀書人、大家閨秀等，填詞講究文采；小曲爲次角（如淨、丑等）唱，通常扮作市井中人、粗莽俗夫等，填詞講究通俗。所以王驥德：《曲律·論過曲第三十二》說：「過曲體有兩途：大曲宜施文藻，然忌太深；小曲宜用本色，然忌太俚。」

過曲曲牌的聯套，有一定之規，除了依據宮調、沿襲慣例以外，主要根據曲調的粗細、板拍的設置情形來定。曲有快板、慢板。快者一板一眼，常爲粗曲設；慢者一板三眼，常爲細曲設；又有贈板，比慢板更慢一倍。於是，在把這些曲牌進行聯套的時候，就要考慮到其間的順利過渡，所謂「前調尾與

後調首要相配叶，前調板與後調板要相連屬」，王驥德稱之爲「過搭之法」。①

　　相同曲牌兩首以上相連接，後面的標作【前腔】。有時爲求音樂旋律上的變化，將後面曲牌的開頭作些改換，則稱【前腔換頭】。反映在句格上，則【錦堂月】、【念奴嬌序】換首句，【鎖南枝】、【二郎神】換一、四、五句，【朝元令】全調都換，僅餘「合前」兩句和前面的曲牌相同。又有些曲牌必須重複數次之後才允許換頭，例如【梁州序】要重複到第三次之後才能換首二句。②

　　尾聲又稱「餘文」、「意不盡」、「十二時」，其後一種名稱的起因是凡尾聲都是十二拍。尾聲的句格稍有不同，隨各自所隸屬的宮調而有所變化。比較特殊的是有一種【雙煞】體式，爲採取本宮調中尾聲，並外借一宮的尾聲，二者相連組成。例如《拜月亭記》裡有【喜無窮煞】後接【情未斷煞】的例子。這種體式尤爲民間聲腔所喜用，所以凌濛初《譚曲雜箚》說：「尾必雙收，則弋陽之派，尤失正體也。雖譜中原有【雙煞】一體，然豈宜頻見？況煞句得兩，必無餘韻乎？」

　　一般來說，比較大的場子通常都用尾聲，過場戲則不用。例如一些只用一個曲牌、或一個曲牌加數個【前腔】組成的場子，以及兩個曲牌、或各加一個【前腔】組成的場子，都不用尾聲。③

4. 宮調

　　南戲音樂在宮調方面的自覺意識一直沒有北曲那麼強，也就是說，它長期沒有把曲牌的宮調隸屬關係理性地確定下來，人們創作時，通常只是憑藉經驗把曲牌連接成套，但並沒有形成必須遵守的嚴格形式規範。所以元末高則誠作《琵琶記》時，在開場詞裡不無自我解嘲地說自己「也不尋宮數調」。但

① （明）王驥德：《曲律·論過搭第二十二》。
②參見（明）王驥德：《曲律·論調名第三》。
③參見（明）王驥德：《曲律·論尾聲第三十三》。

萬曆年間吳江名士、曲壇領袖沈璟，在前人基礎上編撰了一本《南九宮十三調曲譜》。由於他的影響，此譜一出，遂成南戲法規、傳奇準則，一時作者皆遵爲範式。

是，經驗性的東西畢竟有極大的局限，例如它不能明確提供規律，它又受到眼光的限制等等。其直接不良影響就體現在南戲創作上的音樂混亂現象，這種現象是隨著文人逐漸加入到南戲創作隊伍中來而日益擴張的。當南戲創作尚停留在藝人階段時，它的曲牌聯套建立在直接經驗之上，還不會發生大的問題。當文人投入之後，由於他們並不具備或較少具備直接經驗，於是就會在曲牌聯套方面出現硬傷，例如將板式、音樂風格完全不同或反差極大的曲牌生硬連接在一起，造成實際歌唱與演奏中音樂旋律的錯訛與割裂情形出現。所以曲律家王驥德批評說：「南曲無問宮調，只按之一拍足矣，故作者多孟浪其調，至混淆錯亂，不可救藥。」①

這種情形在明代一直持續到嘉靖時期，但逐漸開始發生變化。當時，由於北曲的長期影響，也由於南戲的曲牌聯套已經有了豐富的經驗積累，南曲在宮調歸屬方面實際上已經有了大體的劃分，於是有人進一步從理論上作出歸納，形成了南九宮譜之類的著作。例如萬曆年間吳江名士、曲壇領袖沈璟，在前人基礎上編撰了一本《南九宮十三調曲譜》。由於他的影響，此譜一出，遂成南戲法規、傳奇準則，一時作者皆遵爲範式。

南曲建立起宮調體制，也不妨礙它繼續保留早期音樂體制方面的特點，例如其曲牌聯套中，並不要求每一套曲子一定用相同宮調的曲牌。我們看明末汲古閣刊本《琵琶記》裡，仍然常常轉宮，如第十出宮調就有仙呂入雙調、越調、仙呂入雙調、中呂。甚至一直到清初的《長生殿》裡，這一原則都無改變，在它50出戲裡，有14出換了宮調，甚至有4出用了三種宮調。

與北曲宮調裡的曲牌旋律各有風格傾向一樣，南曲不同宮調的曲牌也各有自己的風格色彩，因此作者在從事創作時一

①參見（明）王驥德：《曲律·論宮調第四》。

定要注意到。王驥德《曲律・論劇戲第三十》說：「用宮調，須稱事之悲歡苦樂。如遊賞則用仙呂、雙調等類，哀怨則用商調、越調等類，以調合情，容易感動得人。」其每一宮調裡又特別有一些情感色彩明顯的曲牌，它們是構成這些宮調風格特色的主要音樂段落，其中歡快曲子如雙調裡的【錦堂月】，悲情曲子如商調裡的【山坡羊】、越調裡的【山桃紅】等。

三、劇本體制

1. 傳奇概念的確立

元代文人重視雜劇創作，用「傳奇」指稱雜劇劇本，而用「戲文」指稱南戲劇本。但事實上，元代南戲劇本卻也用「傳奇」這一名詞來自稱，例如《小孫屠》的開場問答：「後行子弟，不知敷演甚傳奇？《遭盆吊沒興小孫屠》。」明初仍然如此，宣德本《金釵記》、成化本《白兔記》的開場都有這樣的說法。但文人一般不這麼說，例如嘉靖時期何良俊寫《曲論》，稱南戲劇本爲「舊戲文本」、「舊戲本」，與「雜劇」對舉；王世貞寫《曲藻》，稱北雜劇爲「傳奇」，而稱南戲劇本爲「南劇」。

隨著明代南戲的興盛，文人創作南戲劇本的日多，「傳奇」名稱遂逐漸爲南戲劇本所專用，反而把雜劇排除在其概念之外。所以徐渭《南詞敘錄》說：「傳奇……借以爲戲文之號，非唐之舊矣。」萬曆以後一概以「傳奇」指稱南戲劇本，只是這時的南戲也已經分化爲各種南曲聲腔，與宋元時期的情形大不相同了。後世所說的「明傳奇」，就是指的南戲劇本。

此時的傳奇創作已經從傳統經驗中建立起格律規範，而這種規範一旦建立就具備自身相對的獨立價值，它並不依附於隨時發生變化的某種南戲聲腔而存在。因此，我們從今存傳奇劇

【重點提示】

明代傳奇創作已經從傳統經驗中建立起格律規範，而這種規範一旦建立就具備自身相對的獨立價值，它並不依附於隨時發生變化的某種南戲聲腔而存在。

本上是很少看到聲腔痕跡的，雖然有些當行的劇作家在創作時有目的地考慮了某種聲腔點板的因素。當然，也有一些民間本是由某種聲腔的舞臺本寫定的，這種本子自然帶有明顯的聲腔痕跡，但那與創作本不同。

2. 分出

宋元南戲不分出。明傳奇裡開始分出，又把各出標上名目，也經歷了一個逐漸規範化的過程。

這一點，從明代文人對於南戲場子稱呼相異的情況可以看出來。成化年間姚茂良寫《張巡許遠雙忠記》，分折，上下卷共36折，無折目。邱濬《五倫

圖97　明萬曆元年（1573年）刊《新刻京板青陽時調詞林一枝》書影

全備忠孝記》開場結束詩上句說：「此是戲場頭一節。」稱「節」。嘉靖年間何良俊寫《曲論》，稱「折」。徐渭寫《南詞敘錄》，稱「套」。「出」在嘉靖時還不為南戲所專用，例如李開先《詞謔·詞套·三十七》曰：「夢符《揚州夢》，四出皆當刻。」元雜劇作家喬吉（字夢符）的《杜牧之詩酒揚州夢》，是傳統四大套的雜劇劇本，李開先稱之為「四出」。

萬曆以後，文人刊刻傳奇劇本，習慣於把「出」字寫作「齣」，於是又引起後人何字為古的爭論。其實排比一下資料，答案也不難得出：宣德本《劉希必金釵記》作「出」，嘉靖蘇州坊刻本《琵琶記》作「齣」，嘉靖本《蔡伯喈》作

「出」，嘉靖四十五年（1566年）刊本《荔鏡記》作「出」，直到萬曆九年（1581年）刊本《荔枝記》，開始「齣」、「出」並用。由這些材料看，「齣」字大概是從萬曆以後才開始濫用的，當然它的出現可能早在嘉靖年間。「齣」字不見於字書，是否爲文人狡獪，故弄艱深的產物？故而曲律行家王驥德《新校注古本西廂記·凡例》說：「元人從『折』，今或作『出』，又或作『齣』。『出』既非古，『齣』復杜撰。」這是有道理的。今人常常以爲「齣」字爲原字，大約是一個誤解。

出目一般都用幾個字囊括本出主要劇情。最初一本戲的出目字數並不統一，有兩個字的，也有五個字的。萬曆以後每劇各出統一，或用二字，或用四字。

3. 家門問答

明代傳奇分出後的劇本，通常把開場一出稱作「副末開場」、「家門」或「開宗」。前期的劇本開場格式尙不大固定，中後期逐漸定格爲兩種情形。一種是由末念誦兩首詩詞，前一首的內容勸人及時行樂，後一首的內容總括全劇大意，這是模仿元代南戲《小孫屠》和陸貽典抄本《琵琶記》，其雛形甚至在宋代南戲《張協狀元》裡已經出現了。另一種是末只念誦一首詩詞，內容爲總括全劇大意，也就是省去了第一種格式裡面的前一首詩詞，元代南戲《宦門子弟錯立身》即如此。

開場第一首詞後，通常有末與後臺人員相問答的話語，然後再接第二首詞，這是從宋元舞臺方式中繼承和沿襲而來的規則。有時甚至只在需要的地方標明「問答照常」字樣，不再寫出問答的具體詞句。當然也有許多劇本把問答話語省略掉了。

4. 下場詩

南戲開場以後各場的下場詩，宋元時代即奠定了七言四句或五言四句的一般格式，明代承襲未變，所變者，嘉靖以後文人創作逐漸減少俗語，添加藻飾。宋元到明代前期的傳奇劇本，其下場詩的一般格式，都是前兩句依據劇情總括出一種意蘊，後兩句則大多採納與之相關聯的民間習語、諺語、格言等，也有採摘前人著名詩句的，這些語句常常互見於當時的戲曲和說唱體話本中。這裡舉一些下場詩後二句的例子：

圖98　明萬曆金陵富春堂刊
《韓朋十義記》插圖

> 有緣千里能相會，無緣對面不相逢。
> 是非只為多開口，煩惱皆因強出頭。
> 不如意事常八九，可與人言無二三。
> 酒逢知己千盅少，話不投機半句多。
> 情知不是伴，事急且相隨。
> 一心忙似箭，兩腳走如飛。

這些民間習語，通常都是從生活中總結出來的語言結晶，帶有一定的人生哲理性，明白如話，長期活在人們口頭上。戲場上採用之後，人們一聽就懂，還能夠從其意蘊裡揣摩到作者的用意，幫助人們理解劇情。南戲在採用這些語句的時候，並不避

忌蹈襲重複，不同的劇目、不同的戲出裡可以陳陳使用，只要
與戲劇情境相吻合就可以。因此，它們在南戲的成長中曾經發
揮了很大的作用。

　　但是，隨著文人的投入創作，下場詩以意自創或者採擷前
人詩句的日益增多，甚至有人專門在此賣弄學問，掉書袋子，
下場詩也就變得越來越枯澀難解了。例如《玉杵記》用詩句代
替俗語的例子如：「海翁不是忘機者，好為裁書謝白鷗」、
「千古綱常終不死，漢宮徒說返魂香」、「題柱吹簫兩無據，
未知何日得相從」。很明顯，這些詩或用典的詩句，想要所有
的觀眾聽一遍就理解，是很難做到的，而拿它們與上引俗語相
比，孰優孰劣一目了然。

　　當然，不能指責文人的自創下場詩，因為隨著時間的推
移，特別是到了萬曆以後，傳奇創作的數量劇增，俗語幾乎都

【重點提示】

　　隨著文人的
投入創作，下場
詩以意自創或者
採擷前人詩句的
日益增多，甚至
有人專門在此賣
弄學問，掉書袋
子，下場詩也就
變得越來越枯澀
難解了。

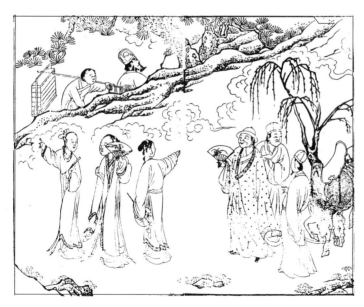

圖99　明刊《玉杵記》插圖「北邙掃墓」

爲人反覆用過，一味因襲舊句也確實太顯陳舊。只是下場詩走向雕琢化，文人在其中起了不好的作用。

5. 曲韻

元明南曲塡詞，開始時並沒有嚴格的韻律規則，作者任意爲之，一套曲牌中時有換韻，韻轍則常常由一韻旁入它韻。嘉靖以後，文人爲南曲塡詞的日多，逐漸開始注意講究韻律，一時流爲風氣。據王驥德說，這種風氣的奠基，始於嘉靖年間鄭若庸創作的《玉玦記》。到了萬曆以後，特別是到曲律名家沈璟（號詞隱先生）編定《南九宮十三調曲譜》以後，人們開始特別注意此事。例如一套曲中雖然仍可換韻，但也要求盡量一韻到底。

當時作曲塡詞流行的用韻標準是元人周德清編的《中原音韻》。《中原音韻》是以北方話爲基礎制定的，與南方語音有距離，例如其中將入聲字取消，而明代南方語音仍舊保留入聲字。因此，南方人撰寫傳奇劇本，實際上更多依據的是明初編定的《洪武正韻》。由於《洪武正韻》裡保留了十部入聲韻，它成爲明人演唱南曲時所遵從的字音標準。但由於中原語音自從元代以來已經成爲官話的代表，並通行全國大部分地區，明傳奇的作者隊伍又逐漸從江浙擴大到全國，因此一般人創作時依據的還是《中原音韻》。這種情形造成了當時「北準中原，南遵洪武」的局面。

四、折子戲的出現

1. 產生原因

南戲劇本存在著拖沓冗長的毛病，動輒數十場上百場，時而結構鬆散，筆墨平鋪直敘，劇情進展緩慢，這種情形嚴重影響了它的戲劇性。因而，民間事實上大多是將原來的劇本作簡

省演出的。

從觀賞的角度來說，整本戲吸引人的地方主要是它的情節性，但是，當人們看熟了一些整本戲、熟知了劇情之後，就不再能夠耐得住性子從頭看到尾，特別是中間大量的過場交代戲，實在沒有多少舞臺欣賞價值。於是，觀眾常常提出揀選某些精彩戲出觀看，而省略掉一些平淡折子的要求。《金瓶梅詞話》第六十三回西門慶家裡演堂會，請海鹽弟子唱《玉環記》，就只揀「熱鬧」的折子看，無形中就要求戲班把整本戲改演成了折子戲。另外，當時堂會戲是南戲的主要演出方式之一，而堂會觀看全本戲常常耗時耗資頗多，對於一般家庭來說，並不容易措辦。因此，從整本戲裡挑選一些戲劇性比較強的戲出折子，進行短小精練的演出，就成為堂會演出的必要。

當然，最初挑選戲出來演，還不能叫做演折子戲，而只是將整本戲演簡略了，其中的戲出還不具備獨立的舞臺價值。但隨著時間的推移，人們日益對一些整本戲的某些精彩出折加深了認識，越來越經常地把它們挑出來觀看，再後來，又發展到從不同劇目裡挑選一些戲出，放在一起，組成一場演出，折子戲的時代就來到了。

以上所談是折子戲產生的

圖100　明嘉靖三十二年（1553年）詹氏進賢堂刊《風月錦囊》書影

社會原因，同時戲曲演變的自身原因也在起作用。南戲經過了幾百年的發展，積累起眾多的傳統劇目，這些劇目中，掩藏有大量精彩的表演片段和場子，藝人們在長期演出中不斷研琢磨煉，於其中賦予了眾多的表演絕技。這些有特色、有絕活的表演場子，逐漸被觀眾所發現、所愛好，經常被專門提出來演出。而在這個過程中，藝人又對之作進一步的加工錘煉，使之更為精益求精，它們就逐漸成為有獨立性的舞臺保留節目了。

折子戲演變並形成的時間，歷史有些跡象遺留下來。大約明嘉靖時期是盛行將整本南戲簡省演出的時期，萬曆時期則是折子戲演出佔了重要比重的時期。

2. 藝術上的獨立

為了使抽出的折子更具觀賞性和審美價值，人們開始在其中注入特別的精力，使之逐漸錘煉提純為具備獨到表演特色的段落，因而折子戲都是凝聚了豐富舞臺表演技巧和功夫的演出段子。隨著這些段子為公眾所認可，它們逐漸具備了獨立存在的價值。在這個過程中，眾多愛好戲曲的文人、串客們的工作為此立下了卓越功勞。

晚明以後，許多文人和串客把精力投到研琢戲曲表演中來，他們的演出活動不同於商業戲班，不以獲利為主要目的，專門講究場上功夫和表演技巧，講究表演的符合戲情戲理，這使他們側重於對折子戲的鑽研，並達到很高的境界。張岱《陶庵夢憶》裡有幾處描寫了他的串客朋友和家僮在公眾場合串演戲出的效果。卷四說，他到紹興嚴助廟看商業戲班演出整本戲時，讓夥伴串演「磨房」等折子戲與之對壘，結果大獲全勝。「磨房」等出是《白兔記》裡的精華場子，張岱周圍的串客和家僮們習常在家裡練習這些折子，精益求精，所以才能達到「妙入筋髓」、令「戲場氣奪」的演出效果。

折子戲的出現，是中國戲曲發展史上的一件大事。由折子戲開始，人們看戲的審美聚焦點發生了轉移，由欣賞劇本的故事情節轉移到了欣賞舞臺表演技藝，欣賞演員如何通過獨到的舞臺技藝把劇本所提供的內容更好地表現出來。這是戲曲舞臺具備了足夠的經驗積累、走向成熟的象徵，也是觀眾達到了一定的戲曲欣賞層次，要求滿足更高美學口味的標誌。折子戲的誕生，必將促進戲曲舞臺技藝的長足提高，它標誌著中國戲曲史即將由文學時代進入演技時代。

第四節　北方弦索腔種的萌芽

萬曆朝以後，南戲變體聲腔在民間廣大地面上到處流播，又互相角逐，彼此競爭，形成了南戲的一代之盛，而把疲憊衰弱的北雜劇排擠到無人注意的角落去苟延殘喘。但是，弦索北曲已經在北方廣大民間遍地播撒下了種子，這些種子隨處生根發芽，很快就孕育出了眾多新生的聲腔劇種，就在萬曆年間北雜劇衰竭的同時，它們生生繁衍起來，成爲與南戲變體腔調抗衡的中堅力量。而南戲腔調隨著流行地的日廣，時間益持久，也發生了重大的變化。北方弦索腔種興起後，很快又與南戲變體發生交流，產生大大小小、許許多多的南北聲腔變種。從此，中國戲曲聲腔南北劃界的局面不復存在了。

一、北方弦索小曲

北方各地弦索小令，金元時代曾經高度發展，聯爲長套，形成北雜劇的音樂體制。但民間各地仍然不斷地產生時興小調，唱風經常轉換，不同的地域又有不同的崇尚。即便是已

【重點提示】

由折子戲開始，人們看戲的審美聚焦點發生了轉移，由欣賞劇本的故事情節轉移到了欣賞舞臺表演技藝，欣賞演員如何通過獨到的舞臺技藝把劇本所提供的內容更好地表現出來。

北方弦索腔種興起後，很快又與南戲變體發生交流，產生大大小小、許許多多的南北聲腔變種。從此，中國戲曲聲腔南北劃界的局面不復存在了。

經被北曲套數納入固定宮調體制的一些小曲，在民間傳唱過程中，也仍然在發展變化。

金元時，各地民間唱曲已有不同。這就是燕南芝庵《唱論》所說的「凡唱曲有地所」，像東平唱【木蘭花慢】，大名唱【摸魚子】，南京唱【生查子】，彰德唱【木斛沙】，陝西唱【陽關三疊】、【黑漆弩】之類。明代中葉以後，北方各地民間傳唱俗曲小令之風甚盛，流傳地廣及河南、河北、山東、山西，甚至北方遠至甘肅、遼東，南方覆蓋湖北、安徽、江蘇長江以北地區。所唱曲牌名稱，有的與北曲曲牌名稱相同，但句格與曲調都有很大變化，有的則純係民間創造的新曲時調，故而王驥德《曲律・論曲源第一》稱：「北之濫流而爲【粉紅蓮】、【銀紐絲】、【打棗竿】……繇茲而往，吾不知其所終矣。」

沈德符《顧曲雜言・時尙小令》曾講到北方流行小曲的情況：從元人小令盛行於燕、趙地區以後，到明朝的宣德、正德、成化、弘治年間，有【鎖南枝】、【傍妝臺】、【山坡羊】傳唱。其中每個曲牌都有一首最爲叫響的曲子，名字分別叫做《泥捏人》、《鞋打卦》、《熬鬏髻》。以後又出現【耍孩兒】、【逐雲飛】、【醉太平】等曲，但沒有上面三支小曲傳唱得盛。到嘉靖、隆慶年間，又興起【鬧五更】、【寄生草】、【羅江怨】、【哭皇天】、【乾荷葉】、【粉紅蓮】、【桐城歌】、【銀絞絲】等，則與詞曲句格越離越遠，民歌氣息日益濃厚，而自兩淮以至江南都唱遍了。到萬曆末期，又有【打棗竿】、【掛枝兒】兩曲，腔調彼此近似，則不問男女，不分南北老幼，不論士農工商，人人愛聽，人人會唱，沁人心腑，舉世傳誦。北方所喜愛的【數落山坡羊】，是從宣化、大同、遼東三鎮傳來，北京城的妓女就用它來充弦索北曲，卻被

羈人遊客「嗜之獨深」、「爭先招致」。

據姚旅說，他在萬曆四十二年（1614年）出都時，北京歌伎還傳唱從宋詞一脈傳承的南曲小唱，不用弦索，只用肉聲。五年以後，當他於萬曆四十七年（1619年）重新入京時，南曲已經被弦索小曲徹底取代了。[①]而到清代乾隆末李斗寫《揚州畫舫錄》時，小唱在南方揚州也已經是以琵琶、弦子、月琴、檀板合動而歌了。[②]

二、西調

北方弦索小曲大致又可分爲兩個系統。上述多屬於河北、河南、山東到兩淮一帶地區的，屬於一個系統。另外在太行山以西直至秦隴一帶地區的，則因其帶有西北邊地民歌的顯著特色，而歸爲另一個系統。

秦聲自古有其西北邊聲的特點，戰國至唐，文獻屢有提及。明代又稱秦地流行小曲爲「西調」，例如清初陸次雲《圓圓傳》說，明末李自成起義，攻佔北京後，有人把名妓陳圓圓送給他。他讓圓圓唱曲，圓圓唱吳歈，他不愛聽，於是讓群姬唱西調，操阮、箏、琥珀，自己拍掌和之，「繁音激楚，熱耳酸心」[③]。

清代乾隆年間，由天津顧曲師搜集、金陵王廷紹編定的《霓裳續譜》裡，錄有明清時曲500餘種，其中有西調三卷共240餘種，幾乎佔了全書的一半。當時還有《西調百種》（乾隆初抄本）、《西調黃鸝調集抄》（乾隆四十五年抄本）等。乾隆二十八年到二十九年（1763～1764年）成書的《綴白裘》裡所收梆子腔劇目，也常常唱到【西調】曲子。可見西調在當時確實極其風行。因而洪昇在《長生殿》第三十八出「彈詞」裡才把它寫了進去：李龜年唱【轉調貨郎兒】一轉畢，戲

①（明）姚旅：《露書》卷十二《諧篇》。

②參見（清）李斗：《揚州畫舫錄》卷十一「虹橋錄」下。

③《虞初新志》卷十一引。

裡讓一位山西客官說：「他唱的是什麼曲兒？可是咱家的西調麼？」這說明當時的人對西調非常熟悉。

那麼，爲什麼西調很少見於明人的記載呢？這是因爲，明朝的經濟和文化中心在中國東半部。明朝南、北兩都（南京、北京）之間有運河溝通，自然把燕、趙、齊、魯與兩淮流域連成了一片。所以，當時文人的注意力也集中在那裡。另外，明代曲家多出東南，操觚染翰，盡屬此地，如王驥德、沈德符爲浙人，沈寵綏爲吳人。當時北方小曲比較容易傳唱到東南都市揚州、南京、蘇州、杭州，而西調則因偏處西北，無緣在東南露面。所以我們今天在明人文集裡往往見到所稱北方弦索小曲，都產於齊、魯、燕、趙和中州一帶。

三、弦索腔的形成

如果根據上述文人的記載時間計算，北方弦索小曲從宣德年間開始，歷正統、成化、弘治、嘉靖、隆慶直到萬曆年間，前後已經盛行了近200年（一直到清代中期也沒有停止），有了豐富的積累（馮夢龍《俚曲》記載的就有200多種）。而最初還是「字少句短」，後來慢慢發展出長調，「累累數百字矣」。[1]這就使金元時期從民間曲調裡產生北曲雜劇的情景重現。另外，由於北曲雜劇在北方久已失傳，南戲聲腔又「不入北耳」，所以北方民間創造自己的鄉土腔調就已經成了歷史的要求。因而大約從萬曆中期發軔，北方各地逐漸在弦索小曲的基礎上產生出各種弦索腔調來。

第一次透示這種新信息的是明萬曆四十八年（1620年）的抄本傳奇《缽中蓮》。[2]在它的曲牌結構裡，加入了各種不同的音樂成份，例如有六個標明腔調的曲牌：【弦索玉芙蓉】、【山東姑娘腔】、【四平調】、【誥猖腔】、【西秦腔

① （清）劉廷璣：《在園雜志》。
② 《缽中蓮》傳奇，抄本，不分卷，計二冊十六出，不署作者姓名，末頁有「萬曆庚申」字樣。爲玉霜簃舊藏，曾於1933年刊於《劇學月刊》第二卷第四期，1985年又被收入孟繁樹、周傳家編《明清戲曲珍本輯選》上冊，由中國戲劇出版社出版。

二犯】、【京腔】。這六個曲牌裡，除【四平調】爲南戲變體，【京腔】屬高腔外，其餘皆屬於新興的弦索聲腔系統，分別爲弦索腔、姑娘腔、誥猖腔、西秦腔。它標誌了北方弦索聲腔系統的崛起。

其中如【誥猖腔】，原是一種民間弦索小調，被吸收到了《缽中蓮》裡來。劇本裡爲第十四出「補缸」時所用，是王大娘（殷鳳珠）請補缸匠做活計，兩人調情時所唱。[①]「王大娘補缸」原爲獨立的弦索小調節目，見於清人李斗《揚州畫舫錄》卷十一「虹橋錄」下：「小唱以琵琶、弦子、月琴、檀板合動而歌……於小曲中加引子、尾聲，如『王大娘』、『鄉里親家母』諸曲……皆土音之善者也。」即「王大娘」是一種土音小唱，在小曲的基礎上，前後加上引子和尾聲，用弦索樂器伴唱。猜測作者即因爲「王大娘補缸」小調的風行，托爲故事而搬上戲臺，才產生了這本傳奇。後世許多劇種裡都有《王大娘補缸》一出戲，就都是只把補缸這一段情節敷演傳唱，而去除了傳奇裡添加的種種贅疣。另外李斗同時提到的小曲《鄉里親家母》，後來也成爲用梆子腔演唱的小戲，收在《綴白裘》第六集裡，這是民間俗曲轉爲戲曲的另一例證。

③「誥猖腔」也稱「誥猖歌」，曾長期傳唱。清嘉慶時南府舊小班演出本《缽中蓮》（抄本，藏中國藝術研究院戲曲研究所資料室），係萬曆本的縮寫本，原本裡一應雜曲腔調，或刪去，或改爲崑唱，唯【誥猖腔】保留，但改爲【誥猖歌】，可見此歌調嘉慶時內府戲班還能唱。歌用七字句，上下句諧韻，共有一百一十四句（清本刪爲六十四句），洋洋灑灑一大段，最後加南曲【尾聲】收住。後世曲調【補缸調】，在文詞結構上與之也近似。

如果說元雜劇作家更多的是為了口腹之虞而投入戲曲創作的話，明代戲曲作者則主要是出於遊戲辭藻、把玩音律，興之所至，吟詠歌唱，把戲曲作為寄情寓意的工具。

第七章　傳奇與雜劇創作

第一節　明代創作總論

在中國戲劇文學史上，明代戲曲創作是繼元雜劇創作之後的又一座高峰。其數量之多，範圍之寬，成就之大，都是空前絕後的。明代文人從事戲曲創作的動機和目的都與元人不同。如果說元雜劇作家更多的是為了口腹之虞而投入戲曲創作的話，明代戲曲作者則主要是出於遊戲辭藻、把玩音律，興之所至，吟詠歌唱，把戲曲作為寄情寓意的工具。而在明代初期，戲曲創作更是被納入了宣教的軌道。

一、前葉到中葉的創作轉變

朱明王朝建立以後，與政治上中央集權制的高度專制相統一，在精神領域也採取了相應的高壓政策。吸取元蒙統治者放鬆思想控制、最終導致社會秩序混亂的歷史教訓，明初統治者在開國之時，就將「宋元寬縱，今宜肅紀綱」[1]作為基本國策，大力提倡孔孟之道和程朱理學，以宣揚傳統禮教為依歸，並對雜劇等大眾藝術形式作出了具體的政策和法律規定。

統治者一方面大力鼓吹宣揚風化、提倡禮教之作，如朱元璋就曾對高明的《琵琶記》大為欣賞，徐渭《南詞敘錄》中曾記載了他的一段話：「五經四書，布帛菽粟也，家家皆有；高明《琵琶記》如山珍海錯，富貴家不可無。」而另一方面，則對那些有損於貴者形象的雜劇作品大加撻伐。《昭代王章》第三卷「搬做雜劇」條明確規定：「凡樂人搬做雜劇戲文，不許

①《明會要》卷六十六。

裝扮歷代帝王后妃、忠臣烈士、先聖先賢神像，違者杖一百。官民之家容令裝扮者同罪。其神仙道扮及義夫節婦、孝子賢孫、勸人為善者不在禁限。」據明人顧起元《客座贅語》「國初榜文」條載，永樂九年時，刑科都給事中曹潤等上奏朝廷：「今後人民倡優裝扮雜劇，除依律神仙道扮、義夫節婦、孝子順孫、勸人為善及歡樂太平者不禁外，但有藝瀆帝王聖賢之詞曲、駕頭雜劇，非律所該載者，敢有收存傳誦印賣，一時拿送法司究治。」明成祖朱棣批曰：「但這等詞曲，出榜後即限他五日都要乾淨，將赴官燒毀了，敢有收藏的全家殺了。」

　　在這種控制和干預下，明初劇壇一片宣道之聲。生活於洪武、永樂年間的朱元璋第十七子朱權曾作有12部雜劇，大多為神仙道化劇和道德宣教劇，他還在其理論著作《太和正音譜》中振振有詞地指明：「蓋雜劇者，太平之勝事，非太平無以出。」把戲曲創作列入歌詠昇平的軌道。而朱元璋的孫子，生活在永樂、宣德年間的朱有燉，更是以其吟詠風花雪月、缺乏社會內容、洋洋灑灑三十餘部雜劇作品，作為勸化風俗的形象化教材。他在作品裡不時宣稱自己的創作是「勸善之詞」①，「有補於世教」②。在兩駕親王尤其是朱權的帶領下，明初雜劇創作脫離了元人的現實精神而日益走向倫理化。

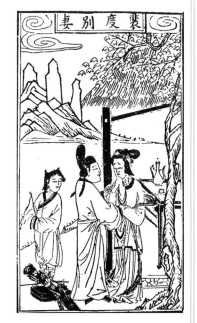

圖101　明萬曆十四年（1586年）金陵唐氏世德堂刊《還帶記》插圖

① （明）朱有燉：《貞姬身後團圓夢·引》，載周府宣德刊本前。
② （清）朱有燉：《牡丹園》末折，周府宣德刊本。

明代前期的傳奇創作，作者寥寥，但卻有兩部對後世產生負面影響的作品，一是邱濬的《五倫全備記》，一是邵璨的《香囊記》。這兩部作品雖然在形式上與朱權、朱有燉的雜劇不同，但內容主旨依然秉承了他們風化宣世的衣缽。前者描寫慈母、孝子、節婦，充滿道學家口吻，把寫戲要宣傳風化的觀念強調到完全不顧藝術的地步。後者則「以時文為南曲」[1]，滿篇的典故和駢語，賣弄才學與辭藻，開明人傳奇綺麗一派，連戲曲大家湯顯祖早期的作品《紫簫記》裡都有其影子。這些作品主宰了明初的戲曲創作園地，嚴重影響了傳奇的進一步繁榮和發展。

當然，明前期也有一些專為演出而寫的成功劇作，如《金印記》、《精忠記》、《連環記》、《千金記》、《四節記》、《還帶記》、《三元記》、《玉環記》、《剔目記》、《羅帕記》、《躍鯉記》等，這些作品都長期流傳在民間舞臺上。

嘉靖以後，社會經濟漸趨繁榮，社會生活發生變化，時代精神也出現了明顯的變更。哲學領域內開始萌發突破理學框範的異動，文壇上復古變革之風愈演愈烈，士人情趣轉向了對於現實生活的注重。在此基礎上，戲曲創作的勢頭漸旺。先是出現了一位著名的作者李開先，其《寶劍記》和《斷髮記》都成為舞臺保留劇目，他又有院本創作，如《三枝花大鬧土地堂》、《園林午夢》等。隨後就產生了鄭若庸《玉玦記》，徐霖《繡襦記》，王世貞《鳴鳳記》，陸采《明珠記》，沈鯨《易鞋記》，張鳳翼《紅拂記》、《虎符記》，高濂《玉簪記》等一大批有影響的流行劇目。還有一些以雜劇創作為主的作者，如王九思寫有《杜子美沽酒遊春》，康海寫有《中山狼》，楊慎寫有《太和記》，汪道昆寫有《大雅堂雜劇》等，

① （明）徐渭：《南詞敘錄》。

也加入了這一創作洪流。其中《寶劍記》、《鳴鳳記》兩部作品，以其鮮明的忠奸鬥爭觀念、強烈的社會參與精神和深廣的文人憂患意識而引人注目。

　　值得特別提出的是，嘉靖、隆慶年間出現了兩位影響很大的傳奇作者，一位是江蘇崑山人梁辰魚，一位是安徽人鄭之珍。梁辰魚第一個為改革後的崑山腔創作了一部《浣紗記》，使崑山腔從此走上典雅化的道路，成為凌駕一切聲腔之上的腔種，《浣紗記》也在民間長期盛演不衰。鄭之珍於萬曆七年（1579年）以前編成一部長達一百餘出的傳奇《目連救母》，這部作品在各個地區廣為流傳，把民間的目連戲演出活動推進到一個新的階段，活躍於眾多劇種舞臺數百年，衍為廣泛的目連戲現象。在其影響下形成的弋陽腔戲《孽海記·下山》，成為最受老百姓歡迎的劇目之一，成為包括崑曲在內諸多劇種舞臺上的保留劇目。

二、萬曆傳奇創作高峰

　　萬曆時期，戲曲創作進入了它的黃金時代，湧現了大量的作家和作品，好戲佳作層出不窮，戲班和演員也蜂擁而生，整個創作界和演出界都呈現出一派欣欣向榮的景象。其特點有三，其一是創作傾向由明初時重「理」的道學化傾向朝重「情」的特點轉化，其二是文人創作開始成為傳奇主流，隨之而來的第三個特點是對新奇怪異審美趣味的追求。

　　明代中葉以後，江南沿海一些城市中手工作坊的出現，使新的生產關係開始在古老的大地上萌動，並由此推動了傳統意識形態領域內的一場重大變革。王陽明「心學」的產生和興起，極大地動搖了明初以來為統治者所尊崇的程朱理學的權威地位，掀起了一股擺脫禮教束縛、提倡個性自由的強勁哲學思

〔重點提示〕

　　萬曆時期，戲曲創作進入了它的黃金時代，其特點有三，其一是創作傾向由明初時重「理」的道學化傾向朝重「情」的特點轉化，其二是文人創作開始成為傳奇主流，隨之而來的第三個特點是對新奇怪異審美趣味的追求。

潮，進一步影響了文壇和曲壇風氣的改變。這種新氣象從嘉靖時期開始發軔，萬曆以後達到頂峰，籠罩了整整一個時代。萬曆以後，「獨抒性靈」的呼聲遞興迭起，「情」與「理」的哲思衝突被衍化為戲劇衝突，放縱人生、嚮往自由、主張平等、歌頌世俗享受的戲曲作品比比皆是，而「十部傳奇九相思」的才子佳人之作林立劇壇，成為一道從來沒有過的風景線，供後人欣賞流連。

具有特殊意義的是，傳奇作品由於它獨特的傳播作用，在這一時期被時代文藝思潮推到了思想文化的最高峰，它不僅在文學殿堂中取得了正式地位，而且成為當時精英文化的重要代表。晚明進步文藝思潮的代表人物李贄、徐渭、袁宏道等，都對傳奇傾注了熱情，湯顯祖更是以如椽的巨筆身體力行，創作出千古名作《臨川四夢》，從而成為明代文人傳奇的翹楚。這種時代背景使萬曆時期的戲曲創作染上了濃厚的士大夫氣息，一反以往本色質樸的面貌，激揚浪漫、才情馳騁、綺麗典雅、婉轉蘊藉，成為文人寄情寓興、露才呈豔的陣地。

在萬曆劇壇上最早體現出這種社會與思想新氣象的，是徐渭和他的雜劇作品《四聲猿》。徐渭為文壇奇才，在詩、書、文、畫各個方面都有建樹，但卻一生為人作幕，鬱鬱失志，他一肚子的不平之氣全部借雜劇發出，化為淒厲的猿啼。《四聲猿》的奇特之處在於其抒發情緒的激烈和高亢，行文縱橫捭闔，痛快淋漓，為時人所拜服。

萬曆時期的傳奇作者常常是彼此來往，互相切磋，新作迭見，精品屢添，其中著名的有屠隆《彩毫記》、《曇花記》，梅鼎祚《玉合記》，顧大典《青衫記》，周朝俊《紅梅記》，陳與郊《靈寶刀》，王玉峰《焚香記》，汪廷訥《獅吼記》、《義烈記》，葉憲祖《金鎖記》、《鸞鎞記》，王驥德《題

紅記》，徐復祚《紅梨記》，許自昌《水滸記》，施鳳來《三
關記》等。這些作品多數是借才子佳人故事來點染一段生活波
折，最終必然以高科得中、喜慶團圓結束，形成了明代傳奇創
作的套子和模式，體現了當時文人於徵歌賞舞中構建浪漫富麗
生活的太平心境，但同時也在倫常基礎上、立意著眼點上、觀
察視角上、哲學思考上，處處滲透著時代犀利的社會思維。當
時劇壇上還出現了兩位巨匠，一位是曲律大師沈璟，一位是創
作大纛湯顯祖。

　　沈璟的成就主要體現在對於傳奇格律的精研與規範上，
這使他成爲影響一代的曲律大師，但其傳奇創作成就則流於平
庸。湯顯祖的《牡丹亭》、《邯鄲記》、《南柯記》是明代傳
奇的扛鼎之作，將中國戲曲帶向了高深的哲學思考的層次，使
之成爲成熟的藝術樣式，享有一世盛譽，並且成爲中國文學
史、戲曲史上的經典作品。

　　雜劇出色的除了徐渭以外，又有徐復祚《一文錢》，王
衡《鬱輪袍》、《眞傀儡》等，皆用筆犀利，嬉笑怒罵皆成文
章，這種風格把雜劇和傳奇兩種戲劇體裁截然區分開來。這一
時期的雜劇創作形式上已經完全脫離了元代的框範，而在內容
上則體現出一致諷刺批判社會的特徵。

三、明末傳奇及其他

　　明代末期，不斷興起的市民暴動和農民起義，打破了這一
社會結構舊有的平衡和安寧。而統治階級內部層出不窮的各種
矛盾，又使明王朝在黨爭不斷的情況下走向動盪不安。目睹這
種特定的現實存在，明末劇作家們感受到了濃郁的末世情緒，
他們回天無力，於是更深地沉浸在傳奇創作的輕拍慢板、拈韻
遣詞中，力圖逃避世事。

　　在萬曆傳奇高峰過後，明末傳奇創作仍然一直保持了延伸的趨勢，又產生了一大批優秀的作家和作品，諸如吳炳《療妒羹》、《畫中人》，孟稱舜《嬌紅記》，袁於令《西樓記》，沈自晉《翠屏山》，范文若《花筵賺》、《鴛鴦棒》，馮夢龍《雙熊記》等。這些傳奇在內容上大多不出白面才子和紅粉佳人曲折離合的窠臼，已經失去了萬曆作家的精神追求。阮大鋮的劇作值得在這裡專門提出。阮大鋮的《石巢四種》（包括《燕子箋》、《春燈謎》、《牟尼合》、《雙金榜》）雖然極盡辭藻和結構雕琢之能事，內容柔弱奇巧，但他自己養有家班，老於戲場，所以其作品都是極適合舞臺搬演的劇作，一直盛演不衰，其中是有編劇經驗可以借鑒的。

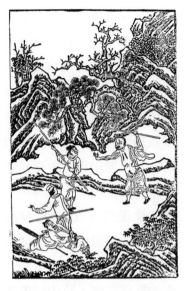

圖102　明萬曆二十六年（1598年）海昌陳氏刊《靈寶刀》插圖

　　在末世情懷及其審美趣味的作用下，也由於明末作家在技巧上的力圖出新，逐奇尚巧成爲這一時期傳奇創作的一大特點。明末傳奇大多結構精緻、編織細密、情節奇巧、關目誘人，大量的誤會與巧合被頻繁使用，戲劇性與舞臺性極強，但給人造成斧鑿雕琢得玲瓏剔透的感覺。明末人張岱曾經尖銳地批評這種現象說：「傳奇至今日，怪幻極矣。生甫登場，即思易姓；且方出色，便要改裝。兼以非想非因，無頭無緒，只求鬧熱，不論根由，但要出奇，不顧文理。」明代傳奇的編劇技

巧至此已經達到了最高境界，但它也在形式主義的路途上跋涉到了一個危險的邊緣。

　　還須在此提一筆的是晚明時期在民間舞臺上盛演的「雜調」作品。明代萬曆以後，崑山腔成為「官腔」，而其他諸種南戲變體聲腔則被視作「雜調」，這樣，傳奇劇本的兩種性質就被區分開來。以後的文人傳奇一般都是為崑山腔演唱而寫，諸腔所唱則有許多民間作品，其作者多為鄉塾教師、戲班藝人之類。明人祁彪佳的《遠山堂曲品》在著錄這些劇作時，把它們列為「雜調」，對之多有貶斥之詞，如說「作者眼光出牛背上，拾一二村豎語，便命為傳奇」，「是迂腐老鄉塾而強自命為顧曲周郎者」等等。這些作品雖然在詞曲格律上比較草率，文辭上比較粗劣，但由於作者對於戲場情景和民眾口味十分熟悉，寫出來的都是場上之曲，許多劇本的情節關目清新可喜，特別是反映了普通人民的審美觀念和感情，因而受到民間更為廣泛的歡迎，演出效果強烈，在各地方戲劇種舞臺上長期盛演不衰。最著名的有《織錦記》、《百花記》、《同窗記》、《金貂記》、《和戎記》、《長城記》等。

第二節　嘉靖前創作

一、明前期盛演傳奇劇目

　　明代前期盛演於舞臺上的傳奇作品，除了一部分是由元代繼承而來以外，另有一批為當時下層文人所作，其中一些取得了較高的藝術成就。如蘇復之的《金印記》、王濟的《連環記》、沈采的《千金記》、陳羆齋的《躍鯉記》、姚茂良的《精忠記》、沈受先的《三元記》，以及無名氏的《桃園

記》、《草廬記》、《古城記》、《珍珠記》、《荔枝記》等。這些作品大多取材於歷史傳說和民間故事，帶有濃郁的民間風格，雖然語言質樸無華，但卻具有較強的戲劇性，利於舞臺搬演。它們較之邱濬的《五倫全備記》、邵璨的《香囊記》具有更爲廣泛的社會現實內容、更爲明白曉暢的劇本內涵和更大的觀賞價值，因而在有明一代的舞臺上長期盛演不衰，其優秀折子爲清代各地的地方戲所廣泛吸收，其故事情節也演化爲後世

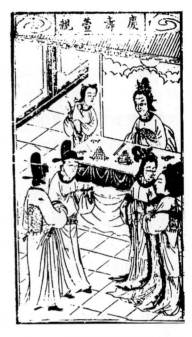

圖103　明萬曆金陵世德堂刊
《五倫全備記》插圖

的多種劇目，因而值得在此提請讀者注意。

　　《金印記》　蘇復之作。作者生平里居不詳，明人朱權《太和正音譜》「古今群英樂府格式」中所列舉的「國朝一十六人」中有：「蘇復之詞，如雲林文豹。」不知是否指同一人。所作《金印記》，寫戰國時候蘇秦由落魄到發跡事，承繼元人《凍蘇秦》雜劇而作，不脫元代南戲變泰發跡作品的窠臼，但情節設置頗有新意。劇作誇張鋪寫蘇秦頭懸梁、錐刺股的發奮精神，爲社會所矚目，而更爲吸引人們的情節關目則是劇中所反覆渲染的世態炎涼：蘇秦未得官時，落魄潦倒，甚至連家人都對之百般輕蔑與譏笑，竟至於妻不斂袵，嫂不下機。一旦上達青雲，便受到包括家人在內所有人的曲意奉承。劇作用極度誇張的變形手法，將傳統社會中扭曲的人際關係表現

圖104　明萬曆金陵刊《重校金印記》插圖

得淋漓盡致，眞可以令觀者動容、閱者酸心。正如明末呂天成
《曲品》所稱，此劇「寫世態炎涼曲盡，眞足令人感喟發憤。
近俚處具見古態」。該劇在明代戲曲選本中已經被大量選刊，
後世眾多聲腔劇種中更是廣爲流傳（或改名爲《黃金印》、
《六國封相》等），其重點揭示世態炎涼的場段，至今仍具有
極強的舞臺感染力。明後期，又有高一葦據以改寫，增加張儀
事蹟，名爲《金印合縱記》，一名《黑貂裘》。呂天成《曲
品》說：「今有張儀而改名《縱橫》者，稍失其舊矣。」

　　《連環記》　王濟作。王濟字伯雨，號雨舟，烏程（今
浙江湖州）人。清人錢謙益《列朝詩集小傳》丁集中說他曾與
人結峴山詩社，「所居有長吟閣、寶峴樓、圖史鼎彝，奪目充
棟」。所作《連環記》，敷衍東漢末年王允與貂蟬設美人計離
間呂布，除掉權奸董卓的故事。這是一個十分流行的傳統戲劇

題材，金元院本有《刺董卓》，元代雜劇有《錦雲堂暗定連環計》、南戲有《貂蟬女》。王濟《連環記》在此基礎上結構、豐富而成，全劇情節曲折生動，富於戲劇性，極適於舞臺演出。呂天成《曲品》卷上稱其「頗知煉局之法，半寂半喧；更通琢句之方，或莊或逸」，讚賞道：「我欽高手，世想令名。」對之評價極高。該劇長期盛演不衰，後世各個戲曲劇種都移植改編上演（或名《呂布戲貂蟬》），直至於今。這個題材在中國文化史上的長期盛行，與其英雄美人江山的奇異內容組合方式有關，它反照了傳統社會結構的某種文化特徵。

《千金記》 沈采作。沈采字煉川，嘉定（今屬上海市）人。呂天成《曲品》卷上說他：「名重五陵，才傾萬斛。紀遊適則逸趣寄於山水，表勳猷則熱心暢於干戈。元老解頤而進卮，詞豪攔指而擱筆。」似乎沈采曾享文壇盛名，為世人所傾目，所說或有據。所作《千金記》，以韓信為主線寫楚漢相爭的故事。劇作敷衍了韓信一生中的主要經歷。從青年不得志、漂母乞食、胯下受辱，到備受劉邦重用、登壇拜將、消滅項羽、受封齊王、成為風雲人物，最後榮歸故里仍不忘漂母進食之恩，特贈千金以報等事蹟。在這一過程中，韓信知恩圖報、不忘故舊、隱忍寬厚、自強不息以及有勇無謀、剛愎自用的內在品質和性格特徵得到了生動的刻畫。此劇的排場也很熱鬧，其中「追信」、

圖105　明萬曆金陵陳氏刊《千金記》插圖「別姬」

「楚歌」、「別姬」等出內容，傳唱得尤爲普遍。不過，明人出於傳奇生旦不可偏廢的認識，認爲此劇寫場面戲佳，寫閨閣戲弱，如祁彪佳《遠山堂曲品》殘文說：「《千金》紀楚漢事甚豪暢，但所演皆英雄本色，閨閣處便覺寂寥。」而他的意見又是對呂天成《曲品》的承襲，可見也代表了一些人的看法。沈采又有《還帶記》、《四節記》等。

　　《躍鯉記》　陳罷齋作。作者生平不詳。所作《姜詩躍鯉記》，本事源於《後漢書·列女傳》，宋元南戲有《姜詩得鯉》。寫姜詩之妻龐氏被婆母虐待趕出家門，仍恪盡孝道，最終感動了婆母，將其接回家中的故事，在一定程度上反映了中國傳統家庭中的婦女遭受壓迫的痛苦。姜詩孝母事，是「二十四孝」故事之一，因而情節架構未出其傳統模式，但姜詩妻被趕出後仍對其家眷戀不捨的情態，卻

圖106　明萬曆金陵唐氏富春
堂刊《躍鯉記》插圖

處理得十分動人。祁彪佳《遠山堂曲品·具品》稱：「任質之詞，字句恰好。即一節生情，能輾轉寫出。」嘉靖時有陳鶴將《躍鯉記》改作《孝泉記》，滿口道學氣，演出效果不佳，因而祁彪佳《遠山堂曲品·能品》說：「海樵，越之高士。其傳姜詩也，不無道學氣。以之登場歌舞，似遜《躍鯉》一籌。」民間藝人將陳本逐漸作了改編，在舞臺上長期流行，祁彪佳《遠山堂曲品·雜調》題曰：「此即《躍鯉》原本，經村塾改擻者。」劇本今佚。明刊《樂府菁華》、《摘錦奇音》、《八

能奏錦》、《時調青崑》等選錄其中「蘆林相會」、「安安送
米」等出，《徽池雅調》收錄「推車自歎」一出，又題作《臥
冰記》；收「安安思母」一出，題作《蘆林記》。清代地方戲
裡多有《蘆林會》、《安安送米》等戲出。陳羆齋還作有《風
雲記》。

《精忠記》　姚茂良作。姚茂良字靜山，武康（今浙江德
清）人。所作《精忠記》，寫岳飛抗金遭秦檜陷害的故事。在
此之前，元雜劇、南戲均有《東窗事犯》。岳飛事蹟乃民族史
上一大冤案和悲劇，演來易於觸發人們的內心義憤，因此為戲
劇所偏愛。果然，《精忠記》的演出效果極好，祁彪佳《遠山
堂曲品》說：「演此令人皆裂。」清人顧彩《髯樵傳》記載，
明末吳縣洞庭山鄉曾有樵夫觀《精忠記》，見秦檜構陷岳飛，
怒而躍上戲臺，毆打裝扮秦檜的演員幾死。清代焦循《劇說》
卷六引《蓴鄉贅筆》也說，地處江、浙交界處的楓橋鎮，一次
演《精忠記》，曲盡其態，「忽一人從眾中躍登基，挾利刃直
前，刺檜流血滿地」。等把那人綁縛見官，他說：「民與梨園
從無半面，一時激憤，願與檜同死，實不暇計真與假也。」
《精忠記》演出史上的這些故事，表明了此劇強烈的感染
力——竟然使觀眾忘記了是在看戲！姚茂良擅長寫歷史劇，他
還作有《雙忠記》、《金丸記》。《雙忠記》寫唐代安史之亂
時，真源令張巡和睢陽太守許遠堅守睢陽孤城，城破後被俘，
不屈罵敵而死，其獨特之處，在於風格上的極盡激昂慷慨之
致。呂天成《曲品》卷下稱其「境慘情悲，詞亦充暢」。《金
丸記》承繼元雜劇《金水橋陳琳抱妝盒》而來，寫宋仁宗幼時
遭遇，其劇情節亦曲折生動，扣人心弦。其中「盒隱潛龍」、
「拷問前情」等出，十分膾炙人口。後世盛演的《狸貓換太
子》一劇，即源出於此劇。

　　《三元記》　　沈受先作。沈受先字壽卿，生平事蹟不詳，呂天成《曲品》卷上說他「蔚以名流，雄乎老學」，大約因劇而發。《三元記》又名《斷機記》，寫秦氏未婚而夫先亡，秦氏即至夫家守節，爲夫撫養妾子商輅，商輅爲學懈怠，秦氏即斷機上所織布以責之，商輅於是發憤，後赴考，連中三元，一門旌表。劇情雖然道學氣甚濃，但爲平民出人頭地描繪了一條可望之路，並且生活氣息濃厚，感情眞

圖107　明萬曆金陵唐氏富春堂刊《三元記》插圖

摯，因而演來頗爲動人。該劇一出，即刻盛行，成爲崑山腔戲班的保留劇目，又受到其他聲腔的歡迎。如呂天成《曲品》卷下稱：「語或嫌於湊插，事每近於迂拘。然吳優多肯演行，吾輩亦不厭棄。」這裡說的「吳優」即指崑山腔藝人。而祁彪佳《遠山堂曲品》將它列入「雜調」，說是「境入酸楚，曲無一字合拍」，說的又是崑山腔之外南曲聲腔的演出情形。明代戲曲選本裡大量選刊了其中戲出，如《詞林一枝》、《八能奏錦》、《玉谷調簧》、《摘錦奇音》、《萬曲明春》、《徽池雅調》、《堯天樂》、《時調青崑》、《樂府菁華》等等，可見其風靡。清代地方戲裡演爲《秦雪梅弔孝》，仍然極其風行。

　　《桃園記》、《古城記》、《草盧記》　　均爲無名氏作，據三國故事敷衍而成。三國故事在元雜劇裡已經成爲重要表現內容，產生了許多劇目，入明以後，繼承元雜劇的傳

圖108　明萬曆金陵文林閣刊《古城記》插圖

① 《三國記》傳
奇，不見著錄。
明刊《玉谷調
簧》收其「周瑜
差將下書」、
「雲長護河梁
會」、「曹操霸
橋餞別」三出。
《萬曲明春》收
其「魯肅請計喬
國公」一出。
《八能奏錦》收
其「張飛言威祭
馬」、「關羽私
刺顏良」二出
目，內容原缺，
劇名標作《三國
志》。

統，南戲舞臺上於是出現了這些演出本。三劇分別寫劉、關、張桃園三結義，關羽掛印封金、過五關斬六將、千里尋兄，劉備三顧茅廬請孔明，直至西川稱帝等情節，連在一起，基本統貫了《三國志》的內容。這些劇作的文辭都不夠雅馴，具有鮮明的民間創作特點，但是音律和諧，便於演唱，一直在舞臺上流行。所以祁彪佳《遠山堂曲品》說：「《三國傳》中曲，首《桃園》，《古城》次之，《草廬》又次之，雖出自俗吻，猶能窺音律一二。」明代戲曲選本《詞林一枝》、《八能奏錦》、《徽池雅調》、《堯天樂》反覆選刊其中（主要是《古城記》）散出。嘉靖以後又有傳奇《三國記》出，始將三國故事演爲一個完整的劇目。①清代以後地方戲裡盛演的三國戲，都從這裡發源。

　　《珍珠記》　無名氏作。又名《高文舉》、《米糷

記》，後又有人改寫為《高文舉還魂記》。寫宋時窮書生高文舉被財主王百萬招為東床，與其女金眞結為夫妻，又靠岳父資助進京應試，高中狀元，被丞相溫閣強逼為婿。金眞進京尋夫，備受溫氏折磨，後得老僕幫助，與文舉書館重逢，並相約赴開封府告狀，結果溫閣被謫罰，夫妻遂得團圓。此劇結構模仿《琵琶記》、《荊釵記》的痕跡很重，但在人物形象的塑造上，卻也有自己的特點。高文舉善良而軟弱，王金眞則兼具趙五娘的堅忍和錢玉蓮之剛烈等性格因素，面對權勢，毫無畏懼，受盡折磨而不肯屈服，反映了底層人民鮮明的愛憎。此劇在民間舞臺上長期流傳，其中「鞫問老奴」、「書館相會」兩出戲，被明代戲曲選本《八能奏錦》、《玉谷調簧》、《萬曲長春》等反覆收錄，說明了其盛行程度，清代以後該劇在各地地方戲裡更是廣為演出。

　　《荔枝記》　無名氏作。這部劇作根據流傳於閩南、粵東一帶陳三與五娘的愛情故事改編，反映了當時的青年男女對自由婚姻的大膽追求，具有強烈的反傳統精神。五娘（黃碧琚）在一次元宵燈市上與陳三（陳伯卿）一見鍾情。父母將她許配富豪林大，她踏壞聘禮，打走媒婆，堅決要求「姻緣由己」。陳三為接近五娘，喬裝磨鏡匠，又不惜打破寶鏡賣身黃家為奴。得婢女益春相助，二人終於贏得了幸福。全

圖109　明萬曆九年（1581年）建陽朱氏與耕堂刊《荔枝記》書影

劇故事曲折生動，人物形象鮮明豐滿，受到民間百姓的特殊喜愛，在閩、粵一帶廣為流傳。嘉靖年間曾被改為《荔鏡記》刊行於世，今存嘉靖四十五年（1566年）刊本，其書尾稱：「因前本《荔枝記》字多差訛，曲文減少，今將潮、泉二部增入顏臣勾欄詩詞北曲，校正重刊。」又存萬曆九年（1581年）、清順治八年（1651年）、光緒十年（1884年）等刊本《荔枝記》。這個戲的反覆刊行，也反映了其盛行程度。一直到近代福建梨園戲裡的《陳三五娘》，仍是其改編本。

二、李開先與《寶劍記》

李開先（1501～1568年）是明代傳奇創作高潮出現之前最重要的作家之一。李開先字伯華，號中麓、中麓山人、中麓放客。先世為隴西人，後避兵禍，落籍山東章丘。他七歲能文，博聞強記，曾於弱冠訪康海、王九思，詩賦詞曲得其賞識。嘉靖八年（1529年）中進士，官至太常寺少卿提督四夷館，後因不滿於朝政，得罪了執政的夏言，年三十九歲時罷官歸里，以後長期潛心於文學、戲劇創作。①

圖110　明李開先像（摹本）

①參見（清）錢謙益：《列朝詩集小傳》丁集上。

作為一個富有才華的知識份子，李開先的罷官對其創作成就的顯現未始不是一件幸事。他不僅在詩文創作方面有卓越的貢獻，身居「嘉靖八子」之列，而且對散曲、戲曲創作懷有濃厚的興趣。他家藏元雜劇劇本千餘種，曾親手改定元人雜劇、

散曲數百卷，並致力於搜集市井豔詞等，這為他的戲曲創作提供了豐厚的素材和經驗儲備。李開先在傳奇、院本創作等方面都進行了有益的嘗試。他一生創作傳奇三種，其中《登壇記》已佚，今存《寶劍記》、《斷髮記》二種。又有院本集《一笑散》，包括六個短劇，今存《園林午夢》、《打啞禪》二種，其餘四種《攪道場》、《喬坐衙》、《昏廝迷》和《三枝花大鬧土地堂》已佚。

　　《寶劍記》是李開先的代表作，作於嘉靖二十六年（1547年），是李開先罷官歸里後的第六個年頭，其中矛頭直指朝廷權奸，透示了他對時代政治的思考。

　　《寶劍記》的基本情節和人物來源於《水滸傳》中林沖被逼上梁山的故事，但頗有李開先根據自己的解釋所作的改動。劇寫汴梁書生林沖棄文從武，征討方臘有功，任征西統制之職。由於他只知道忠君愛國，不解趨炎附勢，先因上本參奏童貫，被謫降提轄，又因彈劾高俅等，惹怒奸黨，遂招致一系列的報復。高俅設計以看劍為名，將林沖賺入白虎節堂，然後以「擅入節堂」意欲行刺問成死罪。林妻張貞娘到金殿擊鼓鳴冤，皇帝批准由開封府尹楊清審理此案。楊清開脫了林沖死罪，將他發配滄州充軍，解差受高俅指使，在野豬林謀殺林沖，幸被魯智深搭救。到滄州後，林沖奉命看守草料場，陸謙、富安又奉高俅之命，火燒草料場，意欲加害。林沖在萬般無奈的情況下，殺死陸謙和富安，投奔柴進。高俅之子高朋又要強娶林沖妻張貞娘，林沖之母被逼懸梁自盡，王媽媽護送貞娘逃出汴梁，到白雲觀出家，侍女錦兒代嫁，後在洞房中自盡。林沖家破人亡之後，由柴進指點，到梁山宋公明寨中參加聚義。梁山派林沖領兵攻打汴梁，皇帝下詔招安，將高俅父子送交梁山英雄處置，林沖才大仇得報，並與張貞娘重新團聚。

以之與小說相比，不同處主要在於：一、小說中衝突的動因是高衙內調戲林沖娘子並設計陷害林沖，傳奇中則主要是由於林沖剛正不阿，一再上本參奏童貫、高俅等奸黨欺君誤國的無恥行徑，因而招致報復——生活衝突變成了政治衝突。這種改變使林沖的受難和反抗減少了個人恩怨的色彩，具有了更為深刻的社會和時代意義。二、林沖的形象也由只會慨歎個人命運之不公平的中下級武官「禁軍教頭」，變成了一位出身於世代書香門第，曾被授予「征西統制」之職，有著較高社會地位而且士大夫氣頗重的上層儒將。他忠孝雙全，其怨憤的矛頭，始終對準了朝中奸佞，而對被奸臣蒙蔽了聖聰的皇帝，則一直堅持苦諫的原則。當他被高俅步步緊逼，幾度險些喪命，走投無路，逃往梁山之時，還在那裡慨然歎息：「專心投水滸，回首望天朝，急走忙逃，顧不得忠和孝。」即使是在梁山盟誓之時，他還是表白自己的迫不得已：「背主為寇，非是林沖不忠，乃被高俅逼迫……非敢背君逆親，只為應天順人。」

劇作通過對主要衝突、基本情節和林沖形象的改變與再造，突出了一個這樣的觀點：權奸是欺君罔上、禍國殃民的罪魁禍首。他們逼得忠臣義士們走投無路，只好聚義梁山。作品對這種英雄末路的描寫，凝結著李開先本人——一位遭受排斥的正直官吏對當時社會黑暗政局的特定感受。

李開先的這部劇作的語言，一反時人典雅藻麗的弊病，曲詞寫得十分清暢、自然，這對後來的戲曲創作有著積極的影響。作者對一些情境的處理也顯示了高超的表現能力，如「夜奔」一場成功的氣氛渲染，將林沖那種「丈夫有淚不輕彈，只因未到傷心處」的複雜心路歷程，刻畫得淋漓盡致，為全劇蒙上了一種慷慨悲涼的風格色調，這一場一直是後世崑曲舞臺上的保留劇目。呂天成《曲品》卷上對其評價極高，說他是「才

高敏瞻，寫冤憤而如生；志亦飛揚，赴逋囚而自暢。此詞壇之飛將，曲部之美才也」。

《寶劍記》的意義在於：它是明代文人傳奇創作中第一部具有了較強現實主義精神的劇作。在此之前，除了民間的作品以外，傳奇劇壇上還從未出現過一部思想深刻的作品，而借歷史故事指斥現實、諷喻政治、直接抒發劇作家實在情感的作品就更是聞所未聞。《寶劍記》的誕生，使傳奇的創作面貌爲之一變，有力地阻斷了《五倫全備記》和《香囊記》以來「以時文爲南曲」的反現實主義戲劇潮流，爲明代傳奇標樹了嶄新的一幟。此後，文人傳奇創作風起雲湧，《寶劍記》成爲明傳奇由弱而盛的中轉點，而李開先則是明傳奇大繁榮的啓幕人。

三、王世貞和《鳴鳳記》

王世貞（1526～1590年）字元美，號鳳洲，又號弇州山人，江蘇太倉人。嘉靖二十六年（1547年）中進士，歷官刑部郎中、山西按察使、大理寺卿、南京兵部右侍郎、刑部尚書等。曾因公務觸怒權相嚴嵩，嚴以事陷其父死，世貞棄官歸，後伏闕爲父訟冤。這一經歷，成爲他後來創作傳奇《鳴鳳記》的現實動因。

王世貞擅詩文，文名高標，提倡文學復古主義，文必秦漢，詩必盛唐，爲嘉靖後七子領袖，主持文壇二十年，號令一時，天下詞客皆奔走門下，得其一贊，聲價驟起。他才學富贍，著作規模宏大，有《弇州山人四部稿》一百七十四卷，《續稿》二百〇七卷，《弇山堂別集》一百卷。其中有《藝苑卮言》八卷，附錄二卷，都是雜論詩文詞曲之作，論曲部分被明人輯爲《曲藻》，在戲曲評論史上發揮了重大影響。

《鳴鳳記》是明代傳奇表現當代重大政治事件的開端之

【重點提示】
　　《寶劍記》的意義在於：它是明代文人傳奇創作中第一部具有了較強現實主義精神的劇作。

《鳴鳳記》
的主要藝術貢
獻，是在戲曲舞
臺上塑造了一批
憂國憂民、剛直
耿介、不畏強暴
的當代忠臣烈士
形象。

作。它所描寫的是以夏言、楊繼盛爲首的朝臣和擅權一時的嚴
嵩父子之間的激烈鬥爭。作者不僅眞實地再現了忠奸雙方在朝
廷之上正面交鋒的過程，而且通過忠臣被貶黜、嚴黨勢敗、議
復河套和倭寇入侵等情節的穿插，使鬥爭場面朝野結合、內外
交錯，反映了廣闊而複雜的社會生活。劇中的嚴嵩父子及其黨
羽，除了在朝廷獨攬大權、殘害忠良外，還無所顧忌地大肆賣
官鬻爵，霸佔良田，侵吞財物，姦淫婦女，可以說是無惡不
作。他們甚至打著討倭的旗號，行掠奪之實。寫到倭寇入侵
時，劇中有這樣一筆描寫：福建巡按差人報告軍情，並請求救
兵，嚴嵩卻說：「我國家一統無外，便殺了幾個百姓，燒了幾
間房屋，什麼大事。不看我在這裡，輒敢大驚小怪。拿那廝去
鎮撫司監候！」極寫嚴氏之惡，雖然不免過分臉譜化、滑稽
化，卻也憎惡分明。

正是上述對明王朝政治黑暗和腐敗的眞實揭露，使《鳴鳳
記》具有了強烈的現實意義和突出的政治傾向性，這構成它的
鮮明特色。因而，一旦被搬上戲曲舞臺，《鳴鳳記》立即在廣
大觀眾中引起了巨大的共鳴，發揮了振聾發聵的效用。

《鳴鳳記》的主要藝術貢獻，是在戲曲舞臺上塑造了一
批憂國憂民、剛直耿介、不畏強暴的當代忠臣烈士形象，其中
以楊繼盛的性格最爲鮮明突出。他「夙秉精忠，素明大義」，
因爲對嚴嵩和仇鸞「內外同謀，陰排曾銑」，破壞恢復失地深
感不滿，憤然奏仇鸞一本，「並將此揭帖明告嚴嵩」，公然向
巨奸挑戰，抱定了赴湯蹈火的決心：「寒蟬鳴古木，便死也清
高。」遭到被貶廣西的挫折後，他憂國憂民的初衷始終未變，
以後乾脆直接彈劾嚴嵩。「燈前修本」一場，極寫他的忠烈剛
勇：先是祖先的靈魂出現欲阻止他上本，未能奏效，繼而是妻
子以一家老小的生命相勸，他慷慨激昂地唱道：

【啄木兒】夫人，你何須泣，不用傷。論臣道須扶綱植常。罵賊舌不愧常山，殺賊鬼何怯睢陽？事君致身當死難，你休將兒女情縈絆。我丈夫在世呵，也須是烈烈轟轟做一場。

　　【尾聲】我明朝碎首君前抗，我那妻兒，我死之後，你將我屍骸暴露休埋葬。古人自以不能進賢退不肖，既死猶以屍諫，下官亦是此意。須再把義骨忠魂瀆上蒼！

懷著這般凜然大義，他終於莊嚴赴義而視死如歸。臨刑前，妻子問他還有什麼家事要囑，他慷慨陳詞：「我平日哪有家事？我浩氣還太虛，丹心照千古；平生未了事，留於後人補。」這位嫉惡如仇、為國忘家、至死不屈、壯懷激烈的正直士大夫的鮮明形象及其高風亮節，給人們留下了極其深刻的印象。其他人物如在法場上慷慨祭夫、以死代夫明志的楊夫人張氏，專權納賄、禍國殃民的嚴嵩父子，以及狐假虎威、趨炎附勢的幫凶趙文華等，作品也都給予了成功的刻畫。

　　《鳴鳳記》開明清傳奇反映當代重大政治事件、表現忠奸鬥爭主題作品之先，一時模仿之作層出迭見，如《回天記》、《飛丸記》、《冰山記》、《不丈夫》、《蚺蛇膽》、《忠愍記》、《忠憫記》、《丹心照》等等，這些作品構成了傳奇題材中傾向性一致的一類，形成鮮明的傳統。

四、徐霖及其《繡襦記》

　　《繡襦記》是流行於明代中期最著名的傳奇作品之一，也是對於後世影響最大的戲曲作品之一，它的成功要歸因於作者徐霖的特殊修養、性格與遭際。

　　徐霖（1462～1538年）字子仁，號髯翁、髯仙、九峰道人、快園叟等，華亭（上海松江縣）人。幼而能文善書，以神童聞名，十四歲爲諸生。他生性豪爽跌宕，倜儻不羈，不以功名爲念，喜遠遊，好俠邪，因事削籍。在南京城東築快園一座，廣置亭臺花卉，於其中度曲塡詞、縱情伎樂，所製樂府小令、南北曲詞，都人競傳而歌，娼家皆崇奉之。一生著述甚富，創作傳奇八部，以《繡襦記》爲代表作。

　　劇本內容源於唐人白行簡的傳奇小說《李娃傳》，描寫書生鄭元和與妓女李亞仙的愛情故事。這是一個在通俗文學中十分流行的題材，自唐傳奇之後，說話、戲劇都熱衷於對它的敷衍。也許是徐霖對於妓女比較熟悉，並對之抱有一定程度的同情，因而他注目於這個題材，並以之作爲自己傳奇創作的突破點。徐霖的《繡襦記》，在內容上與藝術上都對前人的作品有一個超越，同時也改變了唐傳奇小說裡的一些不合理設置，使這個故事產生了新的魅力，人物形象也更加生動可愛，因此取得了令人矚目的成就。

　　李亞仙的形象，是《繡襦記》裡最爲突出、光彩動人的形象。在那個時代，一個妓女，即使是名妓，也不過是達官貴人們傳來遞去、調笑戲弄的對象，她對自己的命運沒有任何自主的可能。然而《繡襦記》中的李亞仙，對這種社會秩序進行了大膽的反抗。她希

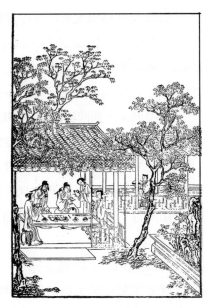

圖111　明天啓吳興閔氏朱墨套印本《繡襦記》插圖

望把命運掌握在自己手中，尋找一位知心人託付終身。她發現鄭元和是一位正經讀書人，又是志誠君子，便主動上前表示愛情：「男女之際，大欲存焉。情苟相得，雖父母之命，不能止也。賤妾固陋，若不棄嫌，須薦君子之枕席。」這段語言活畫出了一位熱烈追求愛情幸福的女性形象。李亞仙的可愛之處，還在於她不勢利。她對鄭元和的愛是真摯的，重在雙方的感情和理解，而並不以對方身份的轉移為轉移，鄭元和身為貴公子時是這樣，當他變成乞丐以後仍然是這樣。當李亞仙得知已經被「生拆鴛鴦」時，她痛恨地斥責鴇母：「你下得這般狠毒！」然後，她堅持守貞，不再接客。得知鄭元和流落為乞，她悲傷不已，設法營救，終於在鄭元和被父親打死拋屍後趕到，將其救活並善為調理養傷。為了昇華李亞仙的形象，劇作在後面還增添了這樣驚人的一筆：由於鄭元和傷癒之後眷戀於溫柔之鄉，不思進取，李亞仙就作出了對自己剔目毀容的驚人之舉，終於促使鄭元和猛醒、篤志向學，取得高科得中這一封建社會裡最好的個人前途。

看得出來，徐霖在塑造李亞仙這個人物時，寄予了他個人對於妓女的理解、同情和讚美，這使得他的改本帶有了當時的鮮明時代色彩，帶有了較為濃厚的平民意識，其觀念裡包含了一定的平等、寬容意味。而他讓李亞仙以毀壞自我形象的驚人之舉，與以前的妓女身份一刀兩斷，並且規勸鄭元和走傳統的科舉道路，就使之回歸到了正統女性的意識領域，為此劇在倫理層次上被社會認可與接受提供了基礎。

果然，《繡襦記》一出，受到社會各階層的廣泛喜愛，特別是受到妓女們的歡迎，當時流傳的一些說法，證實了這一點。例如呂天成《曲品》卷下說：「嘗聞：《玉玦》出而曲中無宿客，及此記出而客復來。詞之足以感人如此。」鄭若庸

【重點提示】

　　徐霖在塑造李亞仙這個人物時，寄予了他個人對於妓女的理解、同情和讚美，這使得他的改本帶有了當時的鮮明時代色彩，帶有了較為濃厚的平民意識，其觀念裡包含了一定的平等、寬容意味。

《玉玦記》裡痛詆妓女的絕恩寡義、昧心害人，此劇則恰恰似乎與之唱對臺戲，其社會影響截然相反，無怪使妓女們感到揚眉吐氣。祁彪佳《遠山堂曲品》甚至進一步附會說：「聞有演《玉玦》而青樓絕跡，諸妓釀金構此曲，爲紅裙吐氣，爲蕩子解嘲。」這一說法直到清代還在流傳，反證了其社會影響力的深遠。

　　劇中鄭元和的形象也更加完美，作者強調的是他對李亞仙的眷戀鍾情始終不渝。他爲愛李亞仙蕩盡千金而不惜，淪爲乞丐而不悔，甚至幾至喪命而無怨，然後，作者爲豐滿這一人物形象添加了絕妙的一筆：他高中狀元之後，拒絕了權門的招婚，矢志不移，最終與李亞仙團圓，使得一位至誠君子的形象得以畫上圓滿的句號。

　　人物形象的成功塑造只是《繡襦記》魅力的重要因素之一，由於徐霖特殊的戲劇修養與曲詞修養，這部傳奇在結構上針線細密、穿插巧妙、編織合理，具有較強的劇場性；其語言色彩明快、自然天成、十分符合人物的身份與性格，因而產生了惟妙惟肖的描寫效果。例如劇中寫乞兒說話，就處處是乞兒的聲口。

第三節　嘉、隆、萬過渡時期創作

　　嘉靖、隆慶、萬曆三朝的交叉階段，是明傳奇創作由初興走向極盛的轉折時期。在此期間，經魏良輔改革的崑山新腔，以其清柔婉轉、流利悠揚的音樂特點，最終脫離了南曲平直質樸的民間風格，又由於梁辰魚、張鳳翼等人成功實踐的影響，遂成爲一代文人抒情寫意的最佳載體。另一方面，那些長於摹寫物理、體貼人情、關注民俗、重視劇本的舞臺性、戲劇性的

傳奇作家也迭有湧現，以高濂和鄭之珍爲代表。這兩方面的因素，構成了當時傳奇創作的最佳風景線。一時間競奏雅音的文人創作方興未艾，預示著萬曆傳奇創作高潮的到來。

一、梁辰魚和他的《浣紗記》

　　梁辰魚的傳奇《浣紗記》，是明代文人傳奇發展新時期開端的標誌，也是崑山腔的奠基作品。

　　梁辰魚（約1519～約1591年）字伯龍，號少伯、仇池外史。江蘇崑山人。以例貢爲太學生，但未就學。平生慷慨任俠，喜結交，營建華屋，招徠四方豪傑之士，騷人墨客、羽衣草衲、擊劍扛鼎、雞鳴狗盜之徒，無不羅致。又倜儻好遊，足跡遍吳楚間，並有廣遊天下之志。善度曲，囀喉發響，聲出金石，日在家中與歌兒舞女度曲自娛。他的交往頗廣，當時文壇泰斗王世貞、李攀龍以及張鳳翼、屠隆、徐渭等人都是他的文友。

　　梁辰魚是明代曲壇的一位重要人物。他處身於南戲聲腔發展的重要轉折時期，此前流行的南戲聲腔主要是海鹽腔和弋陽腔，傳奇劇本的創作主要是爲這兩種聲腔演出用，而在他的時代，經過崑山曲師魏良輔和一批志同道合者的努力，崑山腔的演唱技巧與藝術水準有了長足的發展，已經遠遠勝過上述聲腔，但還停留在清曲階段，梁辰魚及時參與了魏良輔等人的研琢活動，並用自己的傳奇創作來推進將崑曲由清唱轉向劇場的實踐。可以說，梁辰魚的《浣紗記》，是第一部直接爲崑山腔舞臺演出所用而寫的傳奇劇本。而由於此劇所獲得的巨大成功，使得崑山腔在文人中的影響陡增、獨受青睞，很快將海鹽腔等壓抑下去。因此梁辰魚及其《浣紗記》在明代戲曲史上的地位是十分重要而特殊的。

　　《浣紗記》敷衍春秋末年吳越兩國之間互相攻伐之事，在前人創作和民間傳說的基礎上改編而成。它取材的故事內容十分龐雜，旁支岔節很多，有許多情節是歷史中實際發生過的，也有許多是更富於傳奇性的傳說，要將這些繁雜的材料有機地統一在劇作中，有條不紊地全部交代出來，又要具備藝術吸引力，是極其困難的。《浣紗記》之前的雜劇作品，由於體制的限制，大約只能挑揀關鍵性的關目，在舞臺上展現一個大體的梗概，而《范蠡沉西施》南戲又以對西施的否定終結。梁辰魚顯然不滿足於這種情況，他運用自己的傑出才能，在最大可能吸收全部有關素材的前提下，極盡編織裁剪之能事，巧妙穿插，細心綴連，敷衍出了一臺有聲有色、可歌可泣的故事，而以范蠡西施功成身退結束。其結構方法基本為：以生旦個體情感的悲歡離合為中心線索，以吳越國家興亡的重大歷史事件為背景和情節發展的推動力，在愛情故事與歷史故事間架起一座有機的橋梁。這樣，主人公的感情發展就與民族、國家的命運緊密相連，具有了深廣沉重的內涵；歷史事件的穿插也就具備了感情色彩，成為審美對象中的有機成份。這種手法的運用雖然並非突開其端，梁辰魚是在前人經驗的基礎上構置起自己成果的，但確實可以說是達到了傳奇結構上的一個新層次，直接開啓了以後孔尚任《桃花扇》在這方面的成功。

　　《浣紗記》一個突出的長處在於它極適宜於登臺搬演。由於梁伯龍在樂理方面的修養，他寫的唱詞都音韻和諧、符腔依律，並妙合崑腔板式，也只有這樣，《浣紗記》才能夠一時間「梨園子弟爭歌之」，為崑山腔的崛起立下開闢之功，徐又陵《蝸亭雜訂》甚至說：「歌兒舞女，不見伯龍，自以為不祥也。」曾經有過這樣一種說法：「傳奇家別本，弋陽子弟可以改調歌之，唯《浣紗》不能。」[1]意謂對於文人按照崑山腔

① （清）朱彝尊：《靜志居詩話》。

格律寫的傳奇，弋陽腔戲班在對其聲韻腔口經過一定的加工
改造以後，一般都能夠搬上舞臺進行演出，唯獨唱不了《浣紗
記》，極力形容其格律精嚴的程度。《浣紗記》也確實沒有
被其他聲腔所搬演，但在崑曲舞臺上一直演到近代，其中如
「回營」、「轉馬」、「打圍」、「進施」、「寄子」、「採
蓮」、「泛湖」等折出，長期為觀眾所稱道。

　　但是，《浣紗記》的惡習也害人不淺。其文藻華美、駢詞
儷句比比皆是，上承《香囊記》、《玉玦記》流風，開啟崑山
一派，後學仿作一時迭出競進，傳奇從此成為文人播弄辭藻、
遊戲音律的工具，甚者寫作傳奇不復考慮是否適合登場，專門
向文辭曲藻中推敲，只要是讀之豔麗華瞻、聲調鏗鏘，贏得才
調出群之贊，其創作目的就告實現。不過，講究詞藻、以劇為
文雖然是傳奇創作中的逆流，但卻也因此而鼓勵了文人大量投
入其中的積極性，由此而導致萬曆以後傳奇作品多如牛毛現象
的出現。雖然南戲質樸本色的舞臺風範至此已經被文人拋棄淨
盡，而明代傳奇創作的高峰也已經隱現其端了。

二、高濂和他的《玉簪記》

　　高濂字深甫，號瑞南道人、湖上桃花漁。錢塘（今浙江
杭州）人。生卒年不詳，約活動於嘉靖、隆慶、萬曆年間，晚
於李開先、王世貞、梁辰魚等，而略早於湯顯祖和沈璟。曾任
鴻臚寺職，後退居杭州，寄心物外。有藏書愛好，所著傳奇有
《玉簪記》、《節孝記》二種。

　　其代表作為《玉簪記》。故事描寫書生與道姑的愛情，
因為捕捉住了宗教清規戒律下生長出的愛慾之花，並在此基礎
上構設了一場動人風情，贏得了人們的喜愛。高濂用風趣生動
的筆法細膩地描寫了戀情的發生、發展過程，在舞臺上製造了

【重點提示】
　　講究辭藻、
以劇為文雖然是
傳奇創作中的逆
流，但卻也因此
而鼓勵了文人大
量投入其中的積
極性，由此而導
致萬曆以後傳奇
作品多如牛毛現
象的出現。

275

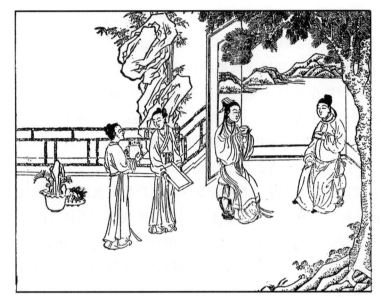

圖112　明萬曆二十七年（1599年）金陵繼志齋刊《玉簪
　　　　記》插圖

足夠豐富的喜劇情調，從而獲取了成功。劇作通過二人私結情
好，並最終獲得美滿結局的故事，從正面肯定了青年男女心中
對愛情幸福和自由婚姻的追求、熱望，同時，對束縛、壓抑青
年人慾望、感情的傳統禮教和宗教清規表示了不滿。

　　劇中最為動人的形象是女主人公陳妙常，她被作者塑造得
頗有個性。這位在兵火戰亂中與母親離散，因無處安身而被迫
出家的少女，儘管答應師傅「受著五戒三皈」、要「皈依法，
願悟著頑空與色空」，但內心是並不情願的，一直抱著「且向
空門中暫度年華」的權宜態度。庵堂深院的閉悶與死寂，使她
時時感到一種無以言狀的青春苦悶。因而，一旦得遇青年才子
潘必正，她心中便萌動了朦朧的憧憬。但她畢竟是知書識禮的
大家閨秀，又明白自己眼下的身份，氣質與修養都要求她不能

作越格之事，她因此將心深深掩埋起來，不露絲毫痕跡。「弦裡傳情」一出，潘必正借彈琴寄幽情，一曲【雉朝飛】表露了情意，而妙常回奏一支【廣寒遊】，含蓄地稍洩春情：「煙淡淡兮輕雲，香靄靄兮桂陰。喜長宵兮孤冷，抱玉琴兮自溫。」孤寂、淒冷，伴隨著一縷幽怨。潘必正聞聽竊喜，口出輕狂之詞：「衾兒、枕兒誰共溫？」妙常聽罷轉怒，要去告訴觀主，必正跪地求饒，妙常用手扶起，必正失望告退，妙常又叮囑他「花蔭深處，仔細行走」，必正返身討燈，她又急忙閉門不納。這裡反反覆覆的細微舉動，處處都透示出妙常微妙、矛盾的內心世界，將一位身處特定環境中的矜持女子，面對意中人時內心所受到的無形壓力以及她的顧忌，表現得淋漓盡致。潘必正相思成病，陳妙常隨觀主探視，歸來情思難禁，不由得將自己的心事題寫為一首情詞，為潘必正發現，至此她再也無法掩蓋自己的真情，遂勇敢地付諸行動，與潘必正私結情好，訂白首之盟。

作者的深刻之處，在於真實地揭示了陳妙常這一青年女子，從不自覺的青春覺醒，到小心翼翼地觸摸、體味愛情，直至大膽地追求個人幸福的全過程，作者對這種發自天然之人性所持有的肯定、歌頌態度，更是體現了時代的特點，已開了萬曆時期李贄、湯顯祖等人宣導「情」的哲學、追求人生幸福的人文主義思潮的先聲。

《玉簪記》是一出成功的喜劇作品，它為舞臺演出提供了格調清新、充滿幽默氛圍的喜劇情境，其中一些核心的場次，如「弦裡傳情」、「旅邸相思」、「詞媾私情」、「姑阻佳期」、「知情逼試」、「秋江哭別」等出，都在富有情趣的戲劇衝突中，細膩、準確地刻畫了人物的內心情感，表達了作者對於他的人物的愛戴。這就為舞臺表演的發揮建立起充實的情

境基礎，因而，隨著時間的推移和演出實踐的積累，這些場次逐漸在舞臺上磨煉成了表演精品，成爲長期膾炙人口的段子。

例如「旅邸相思」一場，潘必正相思成病，觀主不知內情，與陳妙常同往問候。後來舞臺重點加工了兩位年輕人眉梢眼角暗自傳情的表演，與觀主煞有介事的問寒問暖恰形成鮮明的喜劇性對照。又如「姑阻佳期」一場，是作者對於《西廂記》裡張生盼望約會時間早些到來喜劇情境的引申，在表現手法上卻是成功突破：二人密約偷期，觀主卻將潘必正帶至禪堂讀書，自己在一旁打坐，待夜靜人散必正趕去會妙常，又遭對方猜忌導致唇槍舌劍。「知情逼試」一場，觀主突然決定要潘必正前去赴試，要他立即告別眾道姑而起身，妙常在眾目睽睽之下，連句原因都無法問，觀主還要親自看必正上船起航，不給二人留一線之機，這就有了下接的「秋江哭別」一場：妙常雇舟追趕必正。這時，喜劇情境再次出現：必正相去已遠，妙常急於登船追趕，卻又被舟子瞧破，故意拖延，必要她說出實情後才盡力相助。這些場次裡面埋伏了多少潛臺詞，展示了多少複雜、細膩的心理情態，設置了多少喜劇情境！它們爲舞臺表演的發揮留下極其充裕的空間，因而被一代代藝人逐步琢磨成了舞臺精品。

《玉簪記》在明代後期講究辭藻格律的文人眼中價值並不高，他們都只著眼於文辭格律，而沒有考慮舞臺演出效果。事實上《玉簪記》在民間舞臺上受到極大的歡迎，流傳極其廣泛，它因而成爲影響最大的明傳奇之一。

三、鄭之珍的《目連救母勸善記》

就在隆慶、萬曆年間文人傳奇創作日趨紅火之際，劇壇上出現了一部長達一百餘出的鴻篇巨製《目連救母勸善記》，

〔重點提示〕
就在隆慶、萬曆年間文人傳奇創作日趨紅火之際，劇壇上出現了一部長達一百餘出的鴻篇巨製《目連救母勸善記》，爲明代傳奇的洪流增添了一股強勁力量。

為明代傳奇的洪流增添了一股強勁力量。目連救母的故事自唐代以後在民間繁衍傳播，逐步形成了一個大的故事系統，並長期盛行在舞臺上。一位叫鄭之珍的文士，看到這一故事的影響力，於是拈起筆來，按照自己的思想觀念和審美情趣，對之進行了精心的加工和提煉，使之成為一部民間傳說與文人創作相結合的優秀作品。從此，目連救母題材就在各地舞臺上廣泛盛演，並借助民間宗教禮儀的力量日益熾盛，形成中國戲曲史上特殊的目連戲現象。

鄭之珍（1518～1595年）字汝席，號高石，徽州祁門縣渚口鄉清溪村（今安徽省祁門縣清溪村）人。博覽群書，善寫詩文，尤工詞調。年輕時考中秀才，曾希圖科舉榮達，但屢屢失敗，只好於中年棄舉子業，轉而以詩文詞曲自娛，時或遨遊山水間。

鄭之珍在屢蹶科場之後，動了將目連救母的故事寫成傳奇的念頭，於是用了數個寒暑，完成了《目連救母勸善記》這部皇皇巨著。鄭之珍在創作時可資利用的材料是很多的，我們至少知道，在他前面有關戲曲作品有宋雜劇《目連救母》，金元院本《打青提》，元明雜劇《行孝道目連救母》、《目連入冥》，說唱作品有《目連救母出離地獄生天寶卷》，通俗宗教讀本有《慈悲道場目蓮報本懺法》，而與他同時代的上演戲劇有晉東南的供盞隊戲《目連救母》、啞隊戲《青鐵劉氏遊地獄》。豐富的文學作品，為鄭之珍的創作提供了一個深廣的基礎。而他的貢獻在於將這些長期流傳於民間的故事傳說，進行全面的總括與結撰，理順情節，括清人物性格，增強文學色彩，並使之適合於當時南戲舞臺的演出。

鄭之珍《勸善記》一百出（高石山房原刻本尚有四出有目無詞），分為上、中、下三卷，各有開場收煞，自成體系，

經鄭之珍加工過的目連故事，首次完成了它在戲劇舞臺上的龐大體系，可以說，目連戲劇的演變到了鄭之珍而定型。

分別爲三十餘出，供一日上演。三卷內容相連，可以連演三天。其第一卷從傅長者（目連之父）樂善好施、信佛吃齋開始，後接內容爲傅氏死去，其妻劉青提將兒子傅羅卜（目連）遣出經商，自己在家悄悄開戒食葷並驅逐僧道，傅羅卜在外遭難爲觀音所救，返家而母子團圓。第二卷寫劉青提被閻羅追魂至地獄，傅羅卜爲救母親，挑經挑母赴西天求佛祖，路上得白猿相助，克服重重困難，終於見佛團圓。第三卷寫傅羅卜得道，改名目連，

圖113　明萬曆十年（1582年）刊《目連救母勸善記》雕版上卷扉頁

爲救墮入地獄之母，訪遍閻羅十殿，最終設盂蘭盆大會遍齋天下僧道神鬼，終於救得母親升天。綜觀全劇，其基本情節雖仍保持舊的傳說框架，但在細節上豐富了大量的內容，例如添加了許多富於情趣的民間生活故事，敷衍出白猿護路一節類似於《西遊記》的情節，細膩地描寫地獄裡的情景等。

　　經鄭之珍加工過的目連故事，首次完成了它在戲劇舞臺上的龐大體系，至少到目前爲止，我們還沒有看到它前面的劇本具有如此完備的情節結構和人物形象，可以說，目連戲劇的演變到了鄭之珍而定型，以後雖然還有各種各樣的發展和變異出現，但其基本路子已經被鄭之珍的本子框定了，而所有後來的宮廷與民間的目連戲演出，無不受到鄭本的巨大影響。

　　我們可以這樣來理解鄭之珍對於目連戲的獨特貢獻：儘管

在鄭之珍之前，目連戲很可能已經盛行於各地舞臺，但可以想見的是，演出的本子都是民間所創，情節簡陋駁雜，藝術水準低下，屬於下里巴人之物，而且各地演法不同，劇情彼此參差矛盾，因而缺乏強健的生命力。而經過鄭之珍的編織點染，這一故事在舞臺上顯現了迥異於過去的光彩，藝術上一下子提高了一個檔次，於是立即引起社會的廣泛關注，出現了「好事者不憚千里求其稿，贍寫不給，乃繡之鋅，以應求者」①的洛陽紙貴現象，目連戲從此走上了正軌的演出道路。其情形有點類似於幾部長篇白話小說，如《三國演義》、《水滸傳》、《西遊記》的演變，都是在經歷了長期的民間流傳階段之後，最終由一位具備較高文化素質的文人來爲之定型。因而，鄭之珍對於目連戲的功勳，可以與羅貫中、施耐庵、吳承恩對於長篇白話小說的功勳並著。

《勸善記》寫成以後，在民間舞臺上的影響是巨大的，雖然以上流社會廳堂殿廡爲主要活動場所的崑山腔裡並不演出，但卻廣泛活動於各個民間雜調舞臺上，並結合各地的宗教民俗而得到深入民心的文化地位，明末祁彪佳《遠山堂曲品》說，《勸善記》儘管「全不知音調，第效乞食瞽兒沿門叫唱耳，無奈愚民佞佛，凡百有九折，以三日夜演之，轟動村社」，頗爲生動地刻畫出它受到民間歡迎的程度。由南戲變體發展而成的後世高腔聲系的眾多劇種裡都盛演目連戲，其他地方劇種裡也多有目連戲，雖然各自有其民間舞臺繼承的淵源，但也不能說與鄭之珍的工作無關。

① （明）胡天祿於萬曆十年（1582年）爲《目連救母勸善記》所作跋。

第四節　萬曆戲劇創作

萬曆時期，時代思想發生了急驟的變化，傳奇的發展也走到了它的高潮階段，一時間作家輩出，作品成批湧現，研製曲律、曲學之風也極其盛行。於是，時代思潮借助於傳奇體裁而體現，傳奇作品成爲時代精神的最佳載體。

萬曆傳奇創作高峰的形成，不僅僅體現在它推出了幾位倡風氣之先、開宗立派的大作家、時代巨匠，而且體現在成批作家和作品的如泉湧出，對於傳奇這一戲劇文學樣式來說，這些作家中不乏代表人物，這些作品中也不乏傳世之作。作爲時代的代言人，他們撐起了萬曆創作高潮的潮峰。

一、前驅徐渭

明代萬曆時期的戲曲創作以徐渭的雜劇《四聲猿》爲前驅。由徐渭的人格所照亮，他的雜劇作品呈現出一股瑰異的奇氣、一道亮麗的色彩，在戲曲創作的高峰之初炸響了一個宣言般的驚雷。

1. 曠世奇才

徐渭（1521～1593年）字文清，更字文長，號青藤、天池，浙江山陰人。詩文書畫皆工，負盛名。八歲爲文即援筆立就，但因常有異思，科場之文不合規式，屢考屢敗，老於諸生，在異母兄長徐淮那裡長期乞食抬不起頭，因而入贅潘

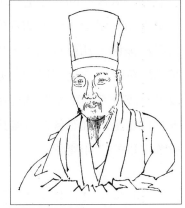

圖114　清刊《明越中三不朽圖贊》徐渭像

家。五年後妻死搬出，賃房開館授徒。長期困頓，後被浙江總
督胡宗憲招至幕下任書記，知兵，好奇計，曾入謀胡宗憲餌殺
海寇徐海事。胡宗憲後獲罪被殺，徐渭懼禍發狂自戕而不死。
又因擊殺其妻入獄七年，賴人救助而出。浪遊山水。以後歸臥
鄉里，閉門絕世，鬻詩文書畫糊口，貧病而終。其雜劇《狂
鼓吏》、《玉禪師》、《雌木蘭》、《女狀元》合爲《四聲
猿》，享譽極高。

在色彩斑斕的明代文化史上，徐渭是一位被稱爲「行
奇，遇奇，詩奇，文奇，畫奇，書奇，而詞曲爲尤奇」[1]的奇
才異將。他的經歷奇：九赴科舉，連戰皆北，三次從軍，二度
出塞，擊殺繼妻，坐監七年，聲名藻起，終老布衣。他的個性
奇：豪放無羈，狂蕩疏縱，傲詫權貴，時而宣憤。他的病奇：
忽忽發狂，引錐自戕其耳，用斧擊破頂顱，以錘捶碎陰囊，數
度自殺未遂。他的藝術成就奇：詩、文、書、畫、戲曲、文
論，無所不通，無所不精，凡所涉獵，無不驚世詫俗，各種藝
術樣式到了他手裡，無不成了抒寫個人情性、宣洩胸中磊落不
平之氣的憑藉。

徐渭的戲曲創作，更是爲世人所推重。王驥德說：「徐天
池先生所爲《四聲猿》，而高華爽俊，濃麗奇偉，無所不有，
稱詞人極則，追蹤元人。」「故是天地間一種奇絕文字。」
「以方古人，蓋眞曲子中縛不住者。則蘇長公之流哉！」[2]貫
穿於徐渭劇作的，是和主宰了他全部詩、書、文、畫創作相同
的眞性情，讀之令人「如嗔如笑，如水鳴峽，如種出土，如寡
婦之夜哭、羈人之寒起」[3]。

徐渭的爲人，一生狂放，追求個體的獨立意志，他自己
說是「疏縱不爲儒縛」[4]。袁宏道則把他的個性歸結爲「通
脫」、「豪姿」、「不羈」。在當時文壇上，徐渭可說是與無

① （明）磊坷居士：《四聲猿原跋》。

② （明）王驥德：《曲律》卷四。

③ （明）袁宏道：《徐文長傳》，《徐渭集》，中華書局，1983年版，第四冊第1342頁。

④ （清）徐渭：《自爲墓誌銘》，《徐渭集》，中華書局，1983年版，第二冊第639頁。

畏思想家李贄並肩而立的一代奇人。李贄被世人視爲當時思想界的「妖物」、「異人」，徐渭則被同時代人目之以藝術界的「狂人」、「奇士」。

2. 奇絕文字

徐渭的《四聲猿》，可說是他凝聚了一腔豪達之氣而在現實社會裡無處發抒之作，所謂「借彼異跡，吐我奇氣」[①]。徐渭懷驚世駭俗之才，卻在現實中困頓終身，他煩躁、焦灼，甚而至於絕望……他將這些心緒，化作淒厲的猿啼，化作悲慨的長嘯。

《四聲猿》包括四個劇本，既不作於一時一地，又不具備相同構思，「俄而鬼判，俄而僧妓，俄而雌丈夫，俄而女文士」[②]，何以假「猿啼四聲而腸斷」意而總名之？徐渭在《狂鼓吏》中讓判官說出的一段話，值得重視。他說禰衡擊鼓罵曹是：「翻古調作漁陽三弄，借狂發憤，推啞裝聾，數落得他一個有地皮沒躲閃，此乃豈不是踢弄乾坤、提大傀儡的一場奇觀？」徐渭在現實生活中找不到可以見情抒志的場所，世間一切都早已被傳統模式死死縛住，又被現實官僚政治鉗制得變形，他要吐出自己的一腔「奇氣」，只有讓靈魂馳騖八極、遊刃三界。鍾人傑、澄道人都把徐渭寫《四聲猿》比爲屈原之作《離騷》，可謂有見。

然而，徐渭面對的是封建社會後期龐大而遲滯、已經窒息了人們神思和想像的現實，他不能像屈原那樣龍飛鶴蹈，他只能把社會顛倒了看。因而，在陽世不可能出現的事情，他到陰間觀。在此生實現不了的夙願，他到來世還。在男兒身上找不到的理想，他在女兒身上見。人世恰如傀儡場，逢場作戲，裝聾作啞，借狂發憤，才能吐盡滿腹真情，澆滅一腔塊壘，正所謂「世間事多少糊塗，院本打雌雄不辨」[③]。

① （明）澄道人：《四聲猿引》，載於明崇禎間澄道人評本《四聲猿》卷首。

② （明）澄道人：《四聲猿引》，載於明崇禎間澄道人評本《四聲猿》卷首。

③ （明）徐渭：《雌木蘭》下場詩。

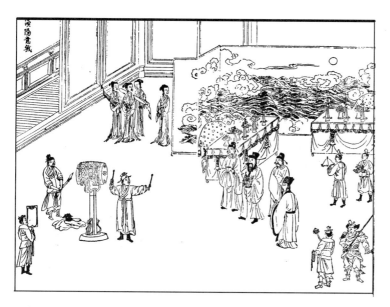

圖115　明萬曆四十二年（1614年）錢塘鍾氏刊《四聲猿·
　　　狂鼓史》插圖

圖116　明萬曆徽州刊《四聲猿·玉禪師》插圖

　　分而述之，則《四聲猿》四劇以正反兩面出之。從正面出之，則理想往往夭折，獨行易爲中傷，所以禰衡狂直而死，玉通傲倨而化。從反面出之，則事有出人意外、溢出常理之處，反而會有驚世駭俗之舉，文而黃崇嘏、武而花木蘭是也。

　　禰衡的憑傲使氣而擊鼓罵曹，根本就是徐渭一生傲倨貴勢憎惡權奸的寫照。累積二十年禪功的玉通禪師拒絕庭參少年顯貴柳府尹，只因存在人人皆備的人性弱點，露出「一絲我相」，被其略施權術破了道行，只得坐化以謝世，不是寄寓了徐渭的幾多感慨麼？《雌木蘭》、《女狀元》裡一再強調的「以叔援嫂，因急行權；矯詔誅羌，反經合道」，不是驗明了徐渭從軍生涯中的「多出奇計」之功麼？黃崇嘏所說：「我這般才學，若肯去應舉，可管情不落空，卻不唾手就有一個官兒。既有了官，就有那官的俸祿，漸漸的地攢起來，摩量著好作歸隱之計，那時節就抽頭回來……卻另有一種好過活處，不強似如今有一頓吃一頓，沒一頓挨一頓麼？」不是徐渭對自己一再參加科舉考試動因的解釋麼？禰衡說：「我的根芽也沒大兜搭，都則爲文字兒奇拔，氣概兒豪達，拜帖兒長拿，沒處兒投納。」不是徐渭對自己懷才不遇的慨歎麼？

　　至於劇中諷刺科舉考試是「私門桃李盡移栽」，「文章自古無憑據，唯願朱衣暗點頭」，「不願文章中天下，只願文章中試官」，不是浸透了徐渭的一生血淚麼？還有，劇中如「我看世情反復一似敲枰也，誰肯向輸棋救一將？」「最難的是大海般世界狂瀾也，誰似爺砥柱中流把灩澦當？」的句子，不都是徐渭平生所最痛切之事麼？即如黃崇嘏考中狀元、官威凜凜之時而吩咐皂吏「恐驚林外野人家，你馬前喝道的休得要高聲賣」這一神來之筆，不正反映了徐渭對於人世平等的理解麼？

圖117　明萬曆刊《四聲猿·雌木蘭》插圖

3. 將人世顛倒了看

　　《狂鼓吏》生花的一筆是不從正面落墨，卻借陰曹地府之一隅，來便於自己的筆端舒卷，如果拘泥於禰衡擊鼓罵曹的史實，勢必受到固定時空的限制，其時曹操野心還未盡露，惡事也尚未做完，禰衡遂無法暢快淋漓地盡斥曹操之奸。另外，如果按照曹操生前行事來寫，勢必使他在舞臺上呼前喝後、威風凜凜，這是徐渭所不願意的。把他打入陰間冥府，使之渺小化、可笑化，反平添一種滑稽諷世意味。

　　劇中判官喝令曹操：「今日要你仍舊扮做宰相，與禰先生演述舊日打鼓罵座那一椿事。你若是喬做那等小心畏懼，藏過了那狠惡的模樣，手下就與他一百鐵鞭，再從頭做起。」於是整個過程中徐渭能夠將人物隨意調遣、遊刃有餘。判官是忽而判官，忽而賓客；曹操是忽而宰相，忽而罪囚；場景是忽而

人間，忽而地府；眾人是忽而入戲，忽而出戲。於是，曹操丟盡了臉面，喪盡了威風，禰衡則汪洋恣肆，抒盡了人間不平之氣。

《玉禪師》裡，徐渭則通過敷寫月明和尚百般點化柳翠，柳翠不之悟的場景，向世人傳達出一種人生恍惚、浮世若夢、執迷不悟、遺失本心的情境，在引發人們思考人生問題上和《狂鼓吏》有著異曲同工之妙。

上述二劇是徐渭破現世景，《雌木蘭》和《女狀元》則是他立心中像。現實社會沒有而情理應有之事，男子世界常滅而女子世界或聚之情，採取一種扭曲的形式表現出來，正所謂：「世間好事屬何人？不在男兒在女子。」而四劇的共通主旨則是將人世顛倒了看。

把人世顛倒過來，徐渭就取得了縱興品評、嬉笑怒罵的自由，使得他能夠在這一構架中盡情遊刃，借景發憤，隨時投出自己的匕首和扎槍，所謂「提醒人多因指驢為馬，方信道曼倩詼諧不是耍」。我們看徐渭在劇中時時針砭現實，譏諷時政，抨擊黑暗，嘲弄權勢，不是為他筆端的抒卷自如而慨歎嗎？

二、周朝俊《紅梅記》

周朝俊，生卒年不詳，字夷玉，浙江鄞縣人。諸生，少有才，能詩，工於填詞。於萬曆三十七年（1609年）之前寫出傳奇《紅梅記》，又有傳奇《李丹記》、《香玉人》等十餘種。

《紅梅記》託為南宋事，借當時奸相賈似道劣跡作為點染，而生發出一場生、旦遭際的傳奇，頗有抨擊權奸的寓意。不過，與李開先《寶劍記》、王世貞《鳴鳳記》等傳奇不同，《紅梅記》的重點並未放在朝野政治鬥爭上，它只把賈似道的罪惡行徑作為背景，其前臺展現的卻是遭受權奸迫害的普通小

人物的生活和命運，重筆還是放在生、旦傳奇的主體結構上，
於是劇作就顯現了另外一種面貌。

劇作主角書生裴舜卿，因折梅與盧昭容偶遇而愛戀，得知
她將有難時便挺身而出，勇赴賈府辯難，被賈似道禁錮府中並
遣人刺殺他，得李慧娘鬼助才得以逃脫。其形象雖有酸腐氣卻
又暗含豪爽，所以湯顯祖說：「裴郎雖屬多情，卻有一種落魄
不羈氣象，即此可以想見作者胸襟矣。」[①]女主角盧昭容也暗
戀裴舜卿，但爲躲避賈似道的強娶，連夜與母親逃往揚州，與
裴生互失音訊，以後她雖不嫁而在家修道，但形象沒有更多的
豐富，因而顯得較爲蒼白。

《紅梅記》中最具奇異色彩的倒是李慧娘故事的插入。李
慧娘先因由衷讚歎裴生爲「美哉少年」而喪命，後又與裴生人
鬼相戀，其命運裡充滿了悲劇性的傳奇因素。李慧娘的魅力在
於她直率、勇敢的性格，作爲
賈似道的侍妾，她竟然當著其
面讚歎一位莫名書生，毫不掩
藏自己自然天性的表露。被賈
似道殺死之後，她一靈不滅，
主動去找被抓到賈府的裴生幽
會，並救裴生離開賈府。當賈
似道嚴刑拷打眾姬妾時，李慧
娘之魂又挺身而出，大膽承認
自己與裴生的幽情，並盡情戲
耍、嘲弄了賈似道。李慧娘的
身上體現了強烈的反抗精神，
以其一空依傍的性格力量煥發
出獨特的光彩，從而成爲這部

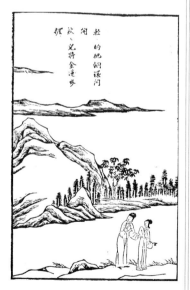

圖118　明天啓刊《紅梅記》
插圖

① （明）湯顯
祖：《〈紅梅
記〉總評》，載
鄭振鐸藏明刊本
《紅梅記》首。

劇作中最受歡迎的人物形象。儘管李慧娘的戲不多，但她給人留下極深刻的印象。

在萬曆時期的諸多傳奇劇作中，《紅梅記》具有自身明顯的特點。它的矛盾發展重重疊疊、波瀾起伏，一波似平，一波已孕；情節結構綿密交織、環環相扣，舊的過程裡潛藏著新的契機；故事推進的節奏十分明顯，韻律感強。因此，這個劇具有很濃郁的戲劇性，極適宜於劇場演出，是一部熟諳傳奇筆法的作品，得到了湯顯祖、王穉登的推獎。

首先，它的佈局新奇，不落時套，處處給人以新鮮活潑的感受。它的才子佳人相戀情節本身就避免了常有的模式：李慧娘豔羨書生裴舜卿的風流倜儻，但並不抱與之相會的幻想。裴舜卿因折梅結識盧昭容，為之承難而去，反而和她坐失音訊。李慧娘鬼魂和裴舜卿春風一度，幫助他逃脫政治迫害，裴舜卿卻又被小人糾纏，不得和盧女團聚。劇情揭示了社會生活的生動性與複雜性，提供了新鮮的人際場景。

描寫閨中相思也是歷來傳奇舊套，物候多為春華秋實，人物常是感時下淚之屬。此劇中盧小姐與裴生音訊皆無，此前還誤聽賈似道謠言，以為裴生被招為賈府高婿，因此心緒紛亂渺茫，無法排遣。這種微妙的感情波瀾怎麼表現？作者神筆一運，竟然招來了花鼓藝人唱古詩，歎盡花開花落、紅顏白首、征人遠戍、青春孤棲。

在經歷了種種艱難阻隔之後，終於發生了人物命運的逆轉：賈似道被參罷官去職，裴俊卿順利赴試後打探到盧小姐下落訪蹤而至，經過解釋二人疑竇盡消、深情陡長，這時，按照一般的傳奇套數，就僅剩下後面的科舉高中、有情人完婚的大團圓一場了。然而此劇筆鋒一轉，又掀波折：在裴、盧互訴衷腸之夜，竟然又被一個呆子打斷好夢，將二人扭送縣衙，訟為

通姦。這就是盧小姐那位一直害單相思的表弟曹悅的可笑行徑，但在情理之中。於是又經過一番驚嚇周折，才由裴生舊友、掌理刑訟的李某出面平息了風波，並送二人畢姻。可貴的是，劇中這一轉折是從其情節邏輯裡自然衍生出來的，絕沒有突兀感和贅疣感，這就得力於劇作前面的預先鋪排和埋設伏筆了。

在萬曆傳奇創作的高峰時期，眾多作品噴湧而出，時而不免影抄前人或互相蹈襲，一些曲學家專門向作者提出「勿落套」的警告。[1]而周朝俊此作確實獨出心裁，從故事結構、人物命運發展到結尾時的一波三折，都頗具新意。

其次，它的情節發展紆回婉轉，令人目不暇接，有美不勝收之感。由於周朝俊的精心安排，它的人物時而陷於絕境，時而絕處逢生，戲劇情境時而險惡無比，時而柳暗花明，牽動著觀者的情感也時而緊張，時而鬆弛，帶來此劇強烈的感染力。例如盧昭容被賈似道看中，正值焦慮無計時，偏有裴舜卿酒醉路過盧府門外，想起紅梅之情，大膽闖入府中窺探，於是見義勇為，冒充盧婿而去見賈。盧家心情稍定，卻又傳出賈氏以女妻裴、仍要來搶盧氏的噩訊，不得不落荒而逃。裴生歷盡辛苦，終於與盧小姐相會，竟然又被扭赴公堂，前途未卜。

周朝俊長於情節編織，總是在無路處引出路來。裴生從賈府逃出，盧小姐已隨母親潛往揚州，兩人天涯隔絕，本無望再相見，但作者妙筆一運，即出轉機：盧母遣外甥曹悅赴臨安打理家產，曹悅心儀盧小姐而欲賣去其家產以絕她返家之念，恰值裴舜卿與郭稚恭二人為溫課尋房，裴氏想起盧宅紅梅閣清雅，現又無人居住，二人來至，恰遇曹悅賣房，探詢而知消息，導致了裴生的赴揚州尋盧氏。裴生至揚州，偌大的城市，哪裡尋找，誰想盧小姐因曹悅不肯供養吃食，自做針線遣丫環

①參見（明）王驥德《曲律‧論劇戲第三十》。

朝霞到城中去賣，恰好撞上，並爲裴生解開曹悅誣言盧小姐已許配曹悅的嫌疑，爲之約會夜中。

就連次要人物曹悅的命運安排也未草草，作了加意設計，於是有了最後的「空喜」一場：堂官李子春爲擺脫曹悅胡攪蠻纏，哄他說即將著人押送盧小姐與他成親，曹悅歡天喜地回家準備酒席，大宴賓朋，穿上婚服等待花轎來臨，來的轎子卻是李子春接盧母回臨安的，曹悅在一廂情願的夢臆中落個肥皂泡破滅的結果，作者藉以嘲笑了世俗所謂「癩蛤蟆想吃天鵝肉」的癡心妄想。

其三，它的詞語眞切秀逸，各從人物心底流出，處處本色質樸，絕不塡塞故實。周朝俊極善於借人物眼前景、心中事而代人物立言，詞采華贍而又自然天成。即使是丑角科諢語言，也極其符合人物與情境。例如第七出「瞥見」開場，丑扮舟子在西湖裡搖船唱歌，所唱爲：「不願無來不願有，只願把西湖化作酒。尋常眠在柳堤邊，一浪潑來呷一口。」外角打諢說：「怎吃得許多寡酒。」丑應曰：「哥，西湖若化了酒，少不得把雷峰塔也變個醬瓜兒配酒。」借其眼前景隨意點染，既於似不經意中狀摹了環境，又充滿了生活情趣。

劇中其他精彩處還多，小處、細節都不草草。例如府學三位秀才，就作三樣秉性，結局也有異，對比鮮明，不似其他傳奇一味只作幫襯，缺乏性格比照。郭稚恭剛正不阿，蔑視賈似道，不識春情；裴舜卿風流酸呆，敢於替人受難，忠厚志誠；李子春少志短才，做些拍馬勾當，見風轉舵。三人在人格上各有差距，於是最終結局亦有異：郭稚恭考中進士一甲第二，裴舜卿考中進士一甲第三，李子春只能捐個問案堂官，但卻爲他最終圓成裴生好事留下道路。作者對於三人的愛憎褒貶都寓於對其性格的刻畫之中。

周朝俊還注意吸收當時民間花鼓歌舞形式，將其引入戲中，於第十九、二十兩出插入兩段花鼓表演，效果極佳。鳳陽花鼓是當時全國知名的歌舞，因為《紅梅記》的採納，它從此進入戲曲舞臺，受到廣泛歡迎。於是《紅梅記》中打花鼓的內容後來就被敷衍成專門調笑的折子戲，盛為流行於地方戲舞臺。

三、葉憲祖和他的《鸞鎞記》

葉憲祖以《鸞鎞記》知名，而《鸞鎞記》則以它對新的社會思潮、新的人生準則的應合而出色。葉憲祖之所以能夠在這部傳奇創作中不拘一格，獨出心裁，與他的身世、為人有著密不可分的關係。

葉憲祖（1566～1641年）字美度，一字相攸，號六桐，別號槲園居士。浙江餘姚人。生而穎異，酷愛讀書，於萬曆二十二年（1594年）中鄉試。以後二十五年間，屢考屢敗，直到萬曆四十七年（1619年），五十三歲才得以進士及第。初任廣東新會縣令，有政聲。考選入京後，遷大理寺評事，轉工部主事。因觸怒閹黨魏忠賢，被削籍回鄉。崇禎間重新起用，累官至廣西按察使。

由於長期的科場不得志，葉憲祖寄情於詞曲，在戲曲創作上投入了大量的精力。他與當時曲家呂天成、王驥德、王澹等過往交友，議論曲學，著有傳奇6種、雜劇21種。傳奇《鸞鎞記》為代表作。

《鸞鎞記》假借晚唐詩人溫庭筠、賈島，女道士魚玄機，宰相令狐綯等人事蹟，添補一些人物，敷衍成一場有聲有色的才子佳人傳奇，以其人物的奇異與構設的巧妙，得到人們的注目。作者在劇中大力鼓吹才情第一的時代文人觀念，劇中

男女主角及其朋友，不是才子就是才女，個個文質彬彬、才情敏捷，又彼此互相思慕、暗地傾心，而權臣貴宦、公子王孫則不是庸人俗格，就是附庸風雅，反覆遭到嘲弄，作者借此表達了他對人生的價值判斷。

其中最有特色的是身兼寡婦和道姑兩重身份的青年女子魚玄機的一段人生經歷。魚玄機寫得極有奇氣。作為一個待字閨中的少女，她不願過終日鎖閉深閨、專課女工的日子，而選擇了出門結友、往來做伴、互相吟詩唱和的男性生活方式。當女文友趙文姝準備以死抗拒權相令狐綯逼她為李補闕作妾的計畫之時，魚玄機仗義相幫，為了姐妹之間的情義，不惜以身相替。這種義氣，豈是前代女子所能想像出來的？李補闕暴亡而娶妾落空，魚玄機借機出家為咸宜觀女道士，又選擇了一條獨特的守身之路。長安子弟因其才貌名重趨之若鶩，魚玄機一概不睬，但當她與當代才子溫飛卿詩文相酬、深感得遇知音時，便當機立斷，賦詩贈鑨，與之自訂婚姻之約。

魚玄機這一形象塑造中寄託著劇作者對束縛女性身心之舊傳統和舊禮教的摒棄，以及從平等觀念出發對女性生活所形成的新的認識和見解。劇作以其嶄新的思想見解和絲絲入扣的文學筆觸，為這一形象注入了鮮明的時代特點和豐富的內心世界，使之打破了傳統的文學描寫中女性必定「溫良恭儉讓」的性格模式，從而成為有個性、有主見、有膽有識、敢作敢為的「這一個」。

《鸞鑨記》不僅以鮮明的傾向性取勝，而且以嫻熟的編劇技巧見長。其最突出的特點在於打破了以往傳奇「一生一旦」為主的情節模式，而代之以「二生二旦」雙主角的情節線，這樣就使劇作從通常的單線結構變成了雙線結構，而兩條線索又互相糾葛，彼此互為因果，使觀眾在觀賞時並未覺得有游離主

題之感，反而更覺情趣盎然、峰迴路轉，收到異常的效果。劇
中男主角杜羔與溫庭筠爲學友，女主角趙文姝與魚玄機則爲詩
盟。魚玄機代趙文姝赴難至京，落籍爲女道士。杜羔與溫庭筠
一同赴試落第，杜返家途中接妻激勵詩而止，別尋去處發憤攻
讀，勢必奪魁然後見妻面。溫庭筠則在京問花，得與魚玄機詩
詞相會。後杜、溫皆中，杜娶趙文姝至京，杜、趙共同促成溫
庭筠和魚玄機的婚事，雙雙大團圓。

　　《鸞鎞記》的雙線結構之所以得出奇效，全在於一件關鍵
性道具——鸞鎞的巧妙運用上。作者利用它作爲穿插、縫合兩
條線索的針線，使得情節之間建立起有機聯繫，鸞鎞成爲連接
幾人愛情、友情和婚姻的紐帶與見證，其作用不可小看。初時
杜羔娶趙文姝爲妻，以一雙鸞鎞下聘，趙與魚分別時贈以單鸞
鎞。魚玄機愛戀溫庭筠，將鸞鎞轉贈與他，後爲鸞鎞真正的主
人杜羔所見。杜以此知溫、魚心意，由妻子出面促成魚玄機還
俗，與溫庭筠成就良緣。「得成比目何辭死」，「願作鴛鴦不
羨仙」，趙文姝、魚玄機二人最後互相稱道對方的詩句，是姐
妹二人一段悲歡離合之情的真實寫照，也是這一對鸞鎞由分到
合的最終原因。因而，儘管鸞鎞在劇中出現的次數並不頻繁，
但卻成爲縱橫於整部劇作中的「戲眼」。

四、王玉峰《焚香記》

　　王玉峰生平不詳，僅據呂天成《曲品》卷上王玉峰小
傳，知爲江蘇松江（今上海市松江縣）人。所作《焚香記》，
曾飲譽一時。

　　王魁負心，桂英索命，這個早在宋代就出現的故事，到了
明人的筆下，卻變成了王魁不負桂英的新作。王玉峰在《焚香
記》中的戲劇化處理，則成爲同類題材中的經典之作。

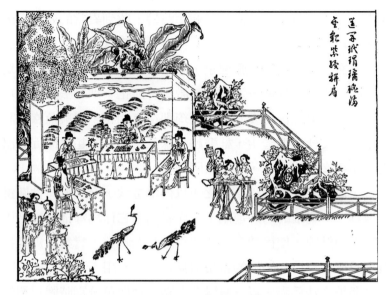

圖119　明崇禎刊《焚香記》插圖

　　《焚香記》裡的王魁與敫桂英兩廂情好，曾於海神廟盟白頭誓。後王魁赴京應試考中，被授予徐州僉判，匆匆赴任，只託付一位便人帶信回家，卻被一心謀娶桂英的壞人金壘施計篡改成休書，造成了桂英縊死未遂的悲劇。雖然改信的情節設置蹈襲了《荊釵記》，遭到一些人的批評，但其後的情節卻婉轉變化、愈演愈奇，頗給人以山重水複的感覺。桂英在海神廟狀告王魁，海神勾來王魁魂魄審理明白。王魁似在夢中有所感覺，於是到達任所之後即派手下回去迎娶桂英，卻被賊兵圍城所阻。金壘賄使一位兵丁到桂英家中行乞，假稱徐州潰卒，謊報王魁戰死，幸而桂英這番不再輕信。王魁設計破了賊兵，賊兵怒而轉攻萊陽，欲取王魁家眷洩憤。最後是种諤殺盡賊兵，遣人護送王魁家眷赴徐州相會，臨行又捕住金壘，善惡之報件件分明。

　　王玉峰具備相當嫻熟的戲劇技巧，他設置的場景都極富

有戲劇性。最好的場子是桂英自縊前至海神廟神像前訴冤。接到休書，鴇母硬逼桂英改嫁金壘，桂英無奈中來至海神廟，向神像哭訴，字字泣血，聲聲下淚，景況感人之極。這一出戲是桂英一個人自演自唱，但卻寫得極有動作性，曲、白、科三者交織而統一，傳情達意的功能極強。我們看下面引出的一段曲詞：

> 【小梁州】那廝他欺罔神靈恣己為，全不怕冥法幽司。大王爺與奴家做個主麼！呀，一任咱一拜一悲啼肝腸碎，怎不解這情辭。判官爺，你與我在大王面前方便一聲。判官爺，那日從頭至尾盟心事，一一的你恰也都知。判官爺與奴家方便一聲，判官爺！啐！小鬼哥，判官他不肯稟，你也是知道的，你可替奴家稟一聲。小鬼哥！啐！也都佯不瞅，無答對。你看一堂神聖，從早拜告到如今，都不睬著奴家，煩絮得神魂顛倒，心恍恍，睡魔催。

桂英神情恍惚中，求海神，復求判官，再求小鬼，由企望到失望再到絕望，都在動作中表現了出來。桂英冥訴的場子在崑曲和後世一些地方戲裡一直傳存下來，演為《打神告廟》等，成為此戲感人最深、流傳最廣的折出。

《焚香記》的曲詞、白詞都明白如話，刻畫人物心理情境畢現，這在當時的眾多文人傳奇中是獨出一格的。例如第十四出桂英為丈夫縫衣時所唱：

> 【香羅帶】思君客裡身，風霜乍驚傷懷，忍聽

砧杵聲，他有誰早晚敘寒溫也。今日寄此衣去呵，須
念奴著肉想，貼體情，但不知寬窄，怕無準繩。呀，
奴家想得他遠，敢是心亂了，他別去呵未隔三秋也，
那肥瘦如何記不真。這個也難料他，只是隨我這意兒
做去罷。

　　【前腔】丈夫，非奴忘你身，只為縱橫亂心。
君心恐似綿裡針，奴心似線引無門也。相逢處，總難
憑。天那，難道他就心變了！奴家聞得人須是舊衣貴
新，只怕他別有新人也，道奴人舊，衣新也不當新。

讀這些曲詞給人的感覺與元末明初的南戲劇本相去不遠，質樸
無華，曲白相生，借景生情，狀摹如繪，又極適合於舞臺唱
念，從中或許可以推測作者是熟悉戲場的下層人。但他又具有
較高的文學修養，因而曲詞清新秀麗，無傷大雅處，所以得到
文人的首肯。

五、衛道者沈璟

　　沈璟（1533～1610年）字伯英，號寧庵，江蘇吳江人。
少年科舉得意，二十一歲時，舉應天鄉試第17名，次年（萬曆
二年）中進士，授兵部職方司主事，官至光祿寺丞，後因事辭
歸，寄情於詞曲。

　　沈璟一生戲曲著述甚豐，究心曲律三十年，頗有心得，
編有《南九宮十三調曲譜》，對於明清傳奇創作確立了規範，
影響極大。寫有傳奇17種，合稱為「屬玉堂傳奇」。又有散曲
《情癡囈語》、《詞隱新詞》各一卷。

1. 創作的尷尬

　　以一人之力創作數量如此眾多的南曲傳奇劇本，在沈璟

之前還沒有過。不幸的是，其中的《珠串記》、《四異記》、《結髮記》當時就沒有刻印，沈璟之後很快就遺失了。而如許多的劇本，當時能傳演在戲曲舞臺上的也只有《義俠記》、《桃符記》、《紅蕖記》幾種。[①]所有這些劇本，能夠流傳到後世舞臺的，更是只剩下《墜釵記》的「冥勘」一出，以及《義俠記》的「打虎」、「戲叔」、「別兄」、「挑簾」、「做衣」、「捉姦」、「服毒」數出。顯而易見，《義俠記》的流傳還是沾了敷衍《水滸》故事的光。對於一位戲劇家來說，還有什麼比這更可悲的事情嗎？

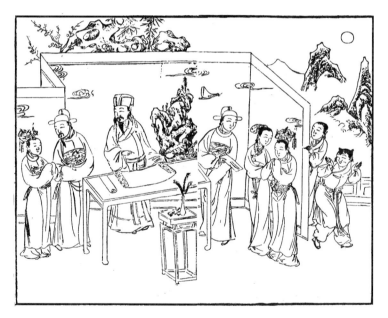

圖120　明萬曆金陵陳氏繼志齋刊《紅蕖記》插圖

當然，沈璟在曲學上的名聲極大，這或可作為補償，但是，理論的宏大與創作的孱弱所形成的巨大反差，一定把沈璟置於非常難堪的心理境地。不見年齒和輩分比沈璟稍幼、奉沈

①參見（明）沈德符：《顧曲雜言》。

璟爲曲學大師的王驥德，就在極力推崇沈璟曲律成就的同時，也對他的創作提出了疑問：「（沈璟）生平於聲韻、宮調，言之甚悉。顧於己作，更韻更調，每折而是，良多自恕，殆不可曉耳。」[1]爲什麼要求別人就那麼嚴格，對人們習慣的庚清、眞文、桓歡、寒山、先天韻腳互爲假借都不允許[2]，卻對自己那樣寬容，押不上韻就胡亂湊一個算了？

這還只是從曲律的角度說的，如果再像明代文人採用新型思維模式衡之以才情，則沈璟的地位就更慘。如王驥德說：「詞隱所著散曲《情癡囈語》及《詞隱新詞》各一卷，大都法勝於詞。」[3]所謂「法勝於詞」，即是說符合格律但缺少文采，對於沈璟的譏諷態度躍然紙上。

形成沈璟創作悲劇的原因何在呢？我們不能忽視一個最爲重要的角度：衛道的觀念和立場，束縛了他的創作視野。

2. 以道統自任

沈璟出身於顯宦世家，父祖輩皆忠正耿直、孝親義友，具備正統士大夫的品德，沈璟又師事當時的儒學大師唐樞、陸穩。家庭環境、慈父嚴師所代表的正統文化規範對沈璟的塑造是多方面的。他們不僅使之成爲博文通書、嫻熟禮樂的專家，而且造就了他內在的心理性格和價值觀念。沈璟的一生是以道統爲己任的一生。在政治領域，道統是他恃以批評朝政、抗禮王侯的精神憑藉；在藝術領域，道統是他據以安排戲劇情節、塑造典型人物的心理依據。

打開沈璟的「屬玉堂傳奇十七種」，你看到的，不是孝子賢妻、忠臣義僕，就是姦夫淫婦、強徒暴吏，隨處可以嗅到一種濃郁的道學氣味。沈璟將弘道的熱情，物化爲實在的藝術創作。沈璟的作品，大多隱寓著他諷喻、勸世和教化的目的。

沈璟的《十孝記》，是直接把歷代孝子烈婦事蹟拉入傳奇

①（明）王驥德：《曲律》卷四。

②參見（明）沈德符：《顧曲雜言》。

③（明）王驥德：《曲律》卷四。

創作的一個典型代表。此劇寫了歷史上十個著名的孝烈故事：黃香扇枕、張孝張禮兄弟孝義、緹縈救父、韓伯瑜親喪泣杖、郭巨埋兒、閔損蘆衣忍凍、王祥臥冰求鯉、孝婦張氏、薛包孝母、徐庶孝義。《十孝記》如此，其他作品也異曲同工。《奇節記》敷敍權皋不從安祿山而全忠、賈直言代父飲鴆而全孝事，一忠一孝，皆乃「正史中忠孝事宜傳」者。《分錢記》則連他最得意的弟子呂天成都批評他：「第一廣文不能有其妾，事情近酸。」[1]《埋劍記》是沈璟有感於世人道德淪喪、見利忘義、沒有氣節、缺少信義的風氣所作。在這部根據唐人牛肅的《吳保安傳》改編的傳奇中，沈璟架構的是一幅完整的封建倫常關係圖式，宣傳的是君臣、父子、夫婦、朋友、主奴關係的最高道德準則。這些作品命意行文在在體現了沈璟本人所追求的人格理想。

3.「心懷忠義」的武松

《義俠記》寫的是家喻戶曉的武松的故事，潘金蓮、西門慶、王婆、蔣門神等栩栩如生的小說人物，人們太熟悉了。然而從沈璟劇作中的這些人物身上，卻也滲出令人陌生的道學味兒。

小說中的武松，本是一位行俠好義、勇武敢鬥、行不更名、坐不改姓、蔑視官府、濟弱鋤強的英雄好漢，他的行動都帶有一定的無政府性。沈璟卻把武松處理成一位「心懷忠義」的在野賢人形象。武松手刃潘金蓮，鬥殺西門慶，本為報害兄之仇，《義俠記》裡的武松卻反覆強調殺嫂是為了「正姦淫罪」。落草後，他時時慨歎功名未遂，盼望朝廷招安。最終受到皇上的封贈後，他感恩戴德地高唱「從此後是王臣」。

① （明）呂天成：《曲品》卷下。

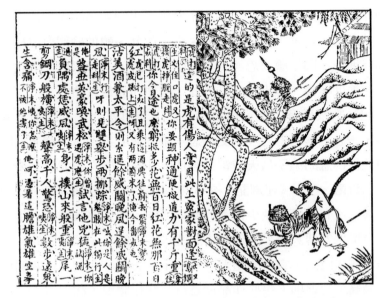

圖121　明萬曆金陵陳氏繼志齋刊《義俠記》插圖

　　《義俠記》裡還給武松平添了一個未婚妻賈氏。囿於傳奇生旦離合體制的限制，這麼做或許無可厚非。然而沈璟在賈氏身上，也寄予了他把武松倫理化的理想。賈氏完全是一個貞節烈女的典型，始終爲未婚的丈夫守節，並代替武松爲武母行孝。最後她的貞孝行爲也同時受到朝廷的封贈。沈璟在劇終讓人高歌：「人生忠孝和貞信，聖世還須不棄人。」表明了他增添這一人物的目的。

　　沈璟又憑空增添了一個與劇情毫無關係的人物：吳下賢人葉子盈。他一共只出場兩次，滿口的忠義道德，好像只是爲了代替沈璟說話而上場似的。對於賈氏和葉子盈兩個人物，時人並不接受，連呂天成也說「武松有妻似贅，葉子盈添出無緊要」。①

① （明）呂天成：《曲品》卷下。

4. 情短而「道」長

《紅蕖記》是沈璟第一次嘗試傳奇創作，他選擇了唐人傳奇《鄭德璘傳》的題材來敷衍，寫兩對青年因吟紅蕖詩而產生的愛情姻緣，本來是很有情思的故事。但劇本通篇都由各種奇遇湊合而成，反而使人看不到主人公的任何感情波折。再加上沈璟爲這種種巧遇注入了天意的解釋，而通過一個無時不在的老龍王的存在，就使那種自發於青年男女身心的愛悅情感變成了在天緣支配下的履行道義，在此，「情」即轉化爲「道」。龍王之所以幫助鄭德璘湊成姻緣，也只是因爲看他命分上以後該做本地的宰邑，如此而已。

湯顯祖的《牡丹亭》成書後，世人皆爲其生死之情所動。沈璟希圖與湯顯祖一較雌雄，起而仿之，創作了《墜釵記》（又名《一種情》），在構思上極力模仿《牡丹亭》。然而，就像沈璟改編《牡丹亭》是佛頭著糞一樣，他模仿《牡丹亭》也是東施效顰、畫虎不成反類犬。吳興娘感念崔興哥而身亡，遂借妹妹慶娘的體骸還魂會崔，一年後離去，遺言父母將妹妹嫁崔。這本來已經是無稽的附會，根本沒有了《牡丹亭》謳歌青春生命和人間至情的內蘊，加之興娘會崔生是因爲二人有一載夫婦之分，而原爲雙方父母約爲婚姻也不算私奔——就這樣，沈璟將一個神馳色動的情戀故事又歸到了符禮合德的夫婦之倫上。

沈璟的情短而道長，當然還是他以道學自任的必然結果。他缺少的是晚明思潮中那種肯定情慾的理性自覺，反而有著反情窒慾的自覺，因而他在處理少男少女春情萌動的情節時，只好歸之於姻緣前定的宿命，這是他失敗的根本所在。沈璟的創作悲劇在於他陳舊的思維方式，在於他對道統的過於熱情和執著。凡在耽情耽性的戲曲作品中講道的，都會有這樣的

結果，《五倫全備記》的失敗不是最好的歷史教訓嗎！

第五節　傳奇巨擘湯顯祖

在萬曆社會思潮的鼓蕩、傳奇創作的波湧中，終於躍起了一個絢爛的高峰——湯顯祖出現了。

湯顯祖是一位在晚明的思想異動中有著多方建樹的人物，絕非僅是一位劇作家。在人生理想上，他有自己的超常抱負，並終身爲之奮鬥。在政治界域裡，他有自己的卓絕見解，並付諸嘗試。在思想領地裡，他有自己的獨特觀念，並以之作爲自己生命的最終目標而終生追求。在當時詩壇上，他也有著自己獨闢蹊徑的閃光。因而，湯顯祖的一生，顯現了一條獨異的人生道路。

正是這樣一位有著極其充實生命運動的個體，將其精力運用到戲劇創作上來，發爲歌吟，於是成就了戲劇的一代奇才。在湯顯祖的戲劇創作中，寄託著他對人生、人性的哲理思考，傾注著他對生命和青春的無限熱情。

一、生命的奮爭

湯顯祖（1550～1616年）字義仍，號海若、海若士，別署清遠道人。江西臨川人。出身世家，幼時穎異不群，曾受業於泰州學派大師羅汝芳。14歲爲秀才，21歲中舉，讀經史諸子百家書，通天文、地理、醫藥、卜筮、河渠、墨兵、神經、怪牒，能爲古文辭，精樂府歌行五七言詩，名揚天下。權相張居正慕名欲招致，不赴。34歲中進士，兩年後任南京太常博士，遷南京詹事府主簿、禮部祠祭司主事。萬曆十九年（1591年）

上《論輔臣科臣疏》，直言朝
廷失政、權臣弄奸，被貶謫爲
廣東徐聞縣典史，萬曆二十一
年（1593年）任浙江遂昌縣知
縣。於萬曆二十六年（1598
年）投劾罷歸，不復出，里居
二十餘年，所居以玉茗堂、清
遠樓爲號。著有詩文集《紅泉
逸草》、《問棘郵草》、《玉
茗堂集》等，有傳奇「玉茗
堂四夢」，包括《紫釵記》、
《牡丹亭記》、《邯鄲記》、
《南柯記》。

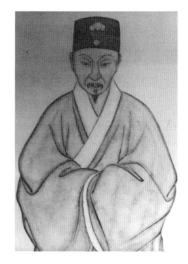

圖122　清道光十八年（1838
年）陳作霖摹湯顯祖像

【重點提示】

　　湯顯祖生命
中的慷慨氣勢，
促使他以天下事
爲己任，因此才
能寫出那道著名
的《論輔臣科臣
疏》，條陳時
政，切指利弊，
並直言不諱地抨
擊權貴，病責皇
上。

　　湯顯祖年少時已經養成了自由豪邁的性格，行爲時時逸出
封建禮教的樊籬。他雖然長期奔碌在科考業中，但「眞氣」並
沒有因此而減弱。名高心雜，致使他場屋困頓，長期鬱鬱，入
仕後又久滯下僚。但他絕不因此而放棄原則，依人而貴。他一
生中屢有被貴宦引重的機會，但卻屢次拒絕，即使給自己帶來
一系列的麻煩也絕不心悔。這給他換來了清名，從而贏得了包
括正統官修《明史》在內的各種傳記裡面異口同聲的讚譽。湯
顯祖生平所透示出的這種豪邁俊達的意氣，恰恰體現了他所生
存的那個時代的精神傾向，那種突破傳統束縛而追求個性自由
的人生氣概。

　　湯顯祖生命中的慷慨氣勢，促使他以天下事爲己任，因
此才能寫出那道著名的《論輔臣科臣疏》，條陳時政，切指利
弊，並直言不諱地抨擊權貴，病責皇上。此疏轟動朝野，最終
導致一批權臣的倒臺，但湯顯祖也因攖了帝王的逆鱗而被貶官

邊鄙之地。湯顯祖的遂昌之治，是他實踐自己政治理想的試驗。各種湯顯祖傳記裡都津津樂道於他在遂昌縣令任上的善政：減免苛政，馭民以和，扶助農桑，抑制豪強，宣導風化，興教勸學，縱囚放牒，不廢嘯歌等等。罷去後，當地父老為之建立生祠，並繪其像而懸供。這些施政措施，無非是出自儒家的理想政治，但他置身在世風日下的封建社會晚期，能夠身體力行也已經勉為其難了。

湯顯祖的政治熱情，本乎其人生內在積鬱的力量，顯示的是一種噴發的青春和生命的活力。但他絕不是一個汲汲於功名而白首不悔的人物，其內心始終徘徊在進退之間。湯顯祖一生受到佛學的影響頗深，尤其是當他在仕途長期失意而忽然遇到達觀禪師之後，思想上起了重大變化。儘管最初他也以自己的「情至」理論與達觀的「情理絕決」說相抗衡[1]，但隨著人生理想逐步走向幻滅，他最終靠向了逃禪。

湯顯祖在仕途上耽延了一生，也矛盾了一生。他的出世之思，固然由其生命真氣所決定，他的入世之念也未嘗不是受其生命中的伉壯磊落之氣所影響。兩方面共同構成了湯顯祖思想的統一體，也才使他能夠寫出「四夢」那樣充滿矛盾精神的傑作。

二、為情作使

湯顯祖覺察到人世中情和理的矛盾，在受到奇僧達觀「情有者理必無，理有者情必無」[2]斷喝的啟發後，進而從反對以理滅情的立場出發，提出鮮明反詰：「第云理之所必無，安知情之所必有邪？」[3]按照自己的方式解決了情和理的矛盾。從此，他在哲學思想上找到了一個立足點，並在此立場上開始了創作實踐，開始了對人的生命之情的謳歌。

① 參見（明）湯顯祖《寄達觀》，下冊，第1268頁。
② （明）僧達觀：《紫柏老人集·皮孟鹿門子問答》。
③ （明）湯顯祖：《牡丹亭題詞》，《湯顯祖詩文集》，上海古籍出版社，1982年版，下冊，第1093頁。

　　湯顯祖的傳奇創作，隨著他的思想發展，從《紫簫記》到《紫釵記》，再到《牡丹亭》，入情日深，用情益專，逐漸進入「情至」的化境。

　　《紫簫記》是湯顯祖年輕時的戲筆，還沒有多少真情實感寄寓其間，徒以雕鏤駢詞儷句為能事。其情節中還有豪爽之士花卿以愛妾換馬，造成紅粉佳人終身戚戚的關目，可以見出湯顯祖此時尚不以兒女之情為念而充滿豪俠之氣的少年心性。但隨著閱歷的加深，湯顯祖自己也不滿意初期的創作。以後在一個長時期內，他對之進行了反覆修改，最終定名為《紫釵記》。《紫釵記》旨意歸於霍小玉的一點情癡，一往情深，反映出湯顯祖對人情認識的深化。在此基礎上，湯顯祖謳歌了真情能感化人心，衝破任何阻隔的力量。

　　當湯顯祖寫出《牡丹亭》的時候，他已經在人生的道路上披荊斬棘而變得堅強老辣，有了為追求理想而百折不撓的體驗和經歷。他對於人的生命價值的認識已經走向成熟，而在哲學思想上也找到了情理衝突的突破口，即發明了「情至」的理論。湯顯祖認為：「情不知所起。一往而深，生者可以死，死可以生。生而不可與死，死而不可復生者，皆非情之至也。」[1]這是湯顯祖對於人性正當慾望的肯定，對於人生追求精神的讚揚，對於腐朽理學意識的抨擊。於是，他創造了杜麗娘這個「至情」之人的形象。她界身在醒夢之際，出入於生死之間，為尋求自己的理想而生，而死，而死後復生。借著對杜麗娘生命的禮贊，湯顯祖高奏了一曲真情的頌歌。

　　在經過了長期的政治坎坷之後，湯顯祖逐漸認識到人的「至情」儘管具有出生入死的力量，但卻掙不脫其所生存的那個社會軀殼的誘惑和約束，終歸會將人導向幻滅，因而創作了《邯鄲記》、《南柯記》後「二夢」。

[1]（明）湯顯祖：《〈牡丹亭記〉題詞》，《湯顯祖詩文集》，上海古籍出版社，1982年版，下冊，第1093頁。

【重點提示】

如果說，《牡丹亭》集中代表了湯顯祖在執著追求個體的生命輝煌時對於人生價值和生命意義的思考，其中充滿了蓬勃昂揚積極進取的精神的話，那麼，後「二夢」則體現了他在飽嘗人世憂患後對於人的來去途徑和存在意義的理解，滿浸著憤世嫉俗但又無可奈何的哀感情緒。

　　這是湯顯祖在為自己的政治理想奮鬥和努力全部失敗之後，老來返歸家園所寫的兩部作品。這時的他，已經對人生的存在價值和他一生所追求的生命形式重新產生了懷疑，社會現實的嚴峻給他留下了過於沉重的陰影，他只有逃向自身精神的深處，把自己封閉和保護起來。他在晚年更加傾心於禪的事實，清晰地印證了這一點。

　　如果說，《牡丹亭》集中代表了湯顯祖在執著追求個體的生命輝煌時對於人生價值和生命意義的思考，其中充滿了蓬勃、昂揚、積極進取的精神的話，那麼，後「二夢」則體現了他在飽嘗人世憂患後對於人的來去途徑和存在意義的理解，滿浸著憤世嫉俗又無可奈何的哀感情緒。

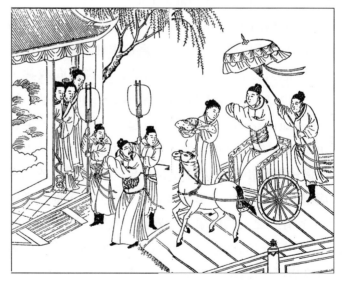

圖123　明萬曆刊《南柯夢》插圖

　　《南柯記》裡的淳于棼，耽於人世的碌碌功名，一往之情為之所攝，終於做了一枕南柯美夢。他在夢中得以「貴極祿

位，權傾國都」，泱泱大國之婿，煌煌一郡之長，乘龍拜相，受寵三宮，終於夢醒於南柯樹下，才驚悟自己做了一晌的螻蟻之臣。

　　南柯夢覺，情猶未盡，次年湯顯祖又一氣呵成《邯鄲記》。《邯鄲記》裡的盧生因學成文武藝，一心售與帝王家，得到仙人呂洞賓的幫助，一枕入夢。在夢中，他歷盡悲歡離合，飽嘗人世炎涼，忽而凱歌高奏，錦衣朝堂，忽而招致讒言，竄死邊荒。當其得意時，天庭帝王不足以掩其威，當其落魄時，盜賊獄吏可以致其死。最後在享盡人間榮華富貴後，一蹶而亡，一哭而醒，客店裡煮的黃粱還沒有熟。

　　然而我們看到，對社會現實秩序的深刻認識，使湯顯祖的後「二夢」裡充滿了批判意識和否定精神。它們沒有了《牡丹亭》中充滿蓬勃生機的花卉春光，而代之以對人類靈魂的齷齪與卑鄙、生存環境的險惡與不堪的揭露。這說明，在總結了自己的一生道路之後，湯顯祖最終認識到，在當時的社會結構裡，一個人根本不可能自由實現自己的價值，他必然要受到這個社會體制的

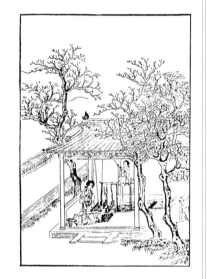

圖124　明天啓閔光瑜刊朱墨套印本《邯鄲夢》插圖

徹底制約，無法掙脫一步，他的真情也會因為這個齷齪世界的汙染而變得驕逸橫縱，成為捆縛自身的繩索。在此基礎上，湯顯祖達到了對封建官場政治的大徹大悟，對虛偽矯飾的富貴功名的徹底摒棄──這就是後「二夢」所體現出來的哲學思考。

【重點提示】
在《牡丹亭》這部作品中，湯顯祖所高度弘揚的「情」，是一種普遍的生命現象，一種發自天性的、湧動在人的內心深處的對於生命、對於自然、對於異性的情慾追求。

三、人性絕唱《牡丹亭》

從藝術精神與哲理深度結合的角度來看，無論如何，《牡丹亭》也代表了湯顯祖戲劇思考和創作的最高成就。

在《牡丹亭》這部作品中，湯顯祖所高度弘揚的「情」，是一種普遍的生命現象，一種發自天性的、湧動在人的內心深處的對於生命、對於自然、對於異性的情慾追求。

湯顯祖塑造的最奇麗的人物形象是杜麗娘，她是作為「情」的化身出現在人們面前的，是在湯顯祖關於「情」的哲學思考和人生體驗的交合中孕育而成的。

杜麗娘愛美，愛造物主的賜予，愛姣好、鮮活的生命之美。她是那樣熱愛自然，在《牡丹亭》最為著名的「驚夢」、「尋夢」兩折中，陪伴著杜麗娘領略生命之美的是自然之美。借助湯顯祖的眼睛和手筆，杜麗娘找到了自己的精神對應物：

> 原來姹紫嫣紅開遍，似這般都付與斷井頹垣。良辰美景奈何天，賞心樂事誰家院。朝飛暮卷，雲霞翠軒；雨絲風片，煙波畫船——錦屏人忒看的這韶光賤。
>
> 遍青山啼紅了杜鵑，荼蘼外煙絲醉軟。牡丹雖好，他春歸怎占的先。閑凝眄，生生燕語明如剪，嚦嚦鶯歌溜的圓。

有誰寫出過如此流光溢彩、秀色可餐的春意，有誰筆下的自然能夠充溢著如此豐盈的生命的鮮活與溫馨？湯顯祖把自己的生命意識注入了筆下的園林中，使這些無語的景致躍出物理的界域而披上強烈的主觀色彩，使其魅力成為人的魅力的對象化，成為與明媚、豔麗的少女形象和諧統一的有機顯現。

　　正是大自然那親近而久遠
的呼喚，誘發了杜麗娘心中的
春情。換句話說，正是在對大
自然潛心而忘情的觀照中，杜
麗娘獲得了對自身的確認。湯
顯祖不愧是大手筆，在後花園
的萬紫千紅裡寫少女的寂寞，
在明媚豔麗的春光裡訴說人生
的枯萎，強烈的反差對比中，
他對生活、對人生的理解被不
著痕跡地展示出來。

　　當然，湯顯祖幻化了杜麗
娘的潛意識，為其創造了一個
色彩繽紛而又撲朔迷離的夢幻

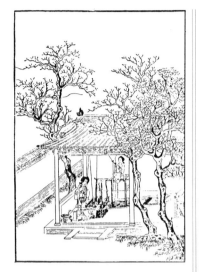

圖125　明萬曆歙縣朱元鎮
校刻《還魂記》插圖
「寫真」

【重點提示】
　　在他的筆
下，這種男女之
間從來最見不得
人、無法正視、
難以啓齒的原始
生命衝動，竟是
如此地輝煌、燦
爛、聖潔。這裡
沒有絲毫淫穢、
猥褻的色情意
味，情慾的奔放
中透示出來的是
生命的美麗和莊
嚴。

世界。杜麗娘憑著她那愛美的天性，臆想出一個與自己才貌相
當的感情對象。而在沒有任何心理負荷的幻外之境裡，杜麗娘
平日深深潛藏的內心隱秘得到了任情的敞露。面對一位不知其
所自來，不知姓氏身份但卻風流瀟灑、氣度翩翩的美少年，不
需要任何的媒介，不需要點滴的儀式，在眉目企盼之間，在心
靈對流之時，兩人就達到了精神的默契。

　　湯顯祖對人的理解是樸素的，又是深刻的。在他的筆
下，這種男女之間從來最見不得人、無法正視、難以啓齒的原
始生命衝動，竟是如此地輝煌、燦爛、聖潔。這裡沒有絲毫淫
穢、猥褻的色情意味，情慾的奔放中透示出來的是生命的美麗
和莊嚴。

　　然而，杜麗娘卻不是一個任由自己的情慾迸發的人物。
伴隨著她的人性慾望和人生追求的，是巨大的苦悶，那種「剪

不斷，理還亂，悶無端」的幽思愁緒，幾乎充盈了她整個的青春。我們看劇中杜麗娘動輒受到家長們的管束與喝責：裙衫上繡了花鳥被斥爲不該，春日出遊花園不准，悶倦了閑睡一息被訓誡。一個美麗而健全的人，竟然連愛美、行動的起碼權利都沒有，就更不要說袒露自己青春慾望的萌發了。杜麗娘生命悲劇的深廣內容，封建禮教對於人性的扭曲和戕害，就從這人生最基本的層次上顯露了出來。

湯顯祖在《牡丹亭》中之所以分外突出地描寫杜麗娘生命的美麗，描寫她對人生、對自然、對異性的原始願望，而突出她所感受到的壓力，正是爲了告誡人們：美麗的生命並不一定能夠獲得合理存在的權利。

湯顯祖是清醒的。他知道在當時封建專制業已制度化、儀式化、規範化的社會裡，人的天性是難以眞正實現的。封建禮教的遏制力量，沉重地壓抑著人們的靈魂，使他們只能把追求個性自由的嚮往埋藏在內心深處。這就給生活在這種總體文化氛圍中的劇作家出了一道難題，即他不能將杜麗娘人性實現的自由境界體現爲一個眞實的過程。他選擇了夢境和冥界。他讓杜麗娘借助於非現實的管道去追求她的理想境界。

然而，這造成了《牡丹亭》裡虛境和現實的巨大矛盾。一方面，在虛幻的世界裡，湯顯祖以他無與倫比的藝術才華，以他難以抑制的生命熱情，刻畫了一個純情的偶像，創造了一個極富浪漫色彩的理想氛圍。不需任何矯揉造作，沒有一絲扭扭捏捏，杜麗娘就爽朗明快地撥響了自己愛的琴弦。「慕色而亡」後，她更是一任自己的情流飛瀉，愛火沸燃，魂追柳生，私晤幽會……

另一方面，湯顯祖在《牡丹亭》的其他場景中，卻不得不保持著爲當時的道德所認可的現實性。出現在人們面前的杜麗

娘老成持重，謹守家規，「不向人前輕一笑」，其全部的生命
衝動和青春活力，都被拘束於自己的內心而變得無影無蹤。還
魂之後，議及與柳郎的婚姻，念念不忘的還是「父母之命、媒
妁之言」，日思夜想的仍是夫婿的狀元及第……

　　這兩個世界的判然相悖，構成了《牡丹亭》裡辯證存在的
空間。正是在這種理想和現實的巨大落差裡，我們看到了湯顯
祖的清醒和不得已。

　　有感於封建社會對於人們的精神統治，有感於禮教文化
對人類本性的戕害和壓抑，湯顯祖藝術地將人的天性還原、放
大，賦予其合理的存在和實現的權利。因而，企盼人的自然天
性的復歸，是他在《牡丹亭》中所要揭示的人生真諦，也是他
創作這部劇作的真正動因。

【重點提示】
　　企盼人的自
然天性的復歸，
是湯顯祖在《牡
丹亭》中所要揭
示的人生真諦，
也是他創作這部
劇作的真正動
因。

第六節　晚明傳奇作家

　　萬曆以後，雖然明王朝已
經行進在衰亡的路途之中，方
興未艾的傳奇創作仍然此起彼
伏。文人在填詞中一逞才華的
傳統一經形成，就具備了自身
的延伸力，將創作之潮自動地
向前推進。而曲學的精進、經
驗的積累、技巧的發現和總結
運用，都使這一時期的傳奇創
作在藝術性上比萬曆時期更進
一籌，但與此同時，時代的萎

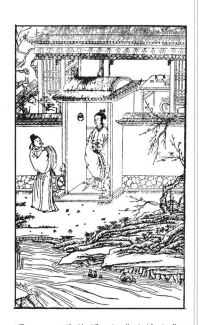

圖126　明萬曆刊《西樓記》
　　　　插圖

縮之氣也開始呈現。

　　整體來說，晚明傳奇成為才子佳人的世界，透示出濃厚的士大夫情趣。但經過了有明一代特別是萬曆時期的經驗積累，傳奇編劇技巧到明末時已到了極盡肌理細膩的階段，無論是對整體風格的把握、結構的設置、語言的提煉，還是舞臺性的考慮等，都是前人所無法企及的。

一、吳炳及其《粲花齋五種曲》

　　吳炳（1595～1647年）字可先、石渠，號粲花齋主人，江蘇宜興人。出生於世代簪纓之家，萬曆四十七年（1619年）中進士，先後任蒲圻知縣、刑部主事、福州知府、兩浙鹽運司、南京留都戶部、江西吉安知府、湖西道督學通省等。在數十年的為官生涯中，他清廉正直，不與當朝權貴同流合汙，卻與東林諸君子交好。清兵入關後，先後任南明兵部右侍郎、戶部尚書兼東閣大學士，順治三年（1647年）被清兵捕獲，大義凜然，絕食十餘日而死。

　　吳炳少喜詞曲，與阮大鋮齊名。一生創作傳奇5種：《綠牡丹》、《西園記》、《畫中人》、《療妒羹》和《情郵記》，合稱《粲花齋五種曲》（一名《石渠五種曲》）。

　　吳炳所作傳奇全部都是才子佳人劇，劇中男女主人公的姻緣遇合皆因詩文而起。吳炳在他的劇作中提出這樣一種觀念：人的價值體現在他的詩文才華上。才子縱貧無妨，胸中須有墨致。佳人必須有才，無才稱不得佳人。在吳炳的劇中，才子佳人已經不是單純以貌互引，而都是因詩相聚。特別突出的是他的女主人公雖然都出身世家，卻不慣妝奩，皆好詩書；男主角擇偶也都以才貌雙全作為最高標準。這反映了當時的文人雅韻：重在情戀對象的文化價值，在異性中尋求情趣一致的對

話者。在這種時代思潮面前，
「女子無才便是德」的傳統古
訓早已喪失了其眞理性。

　由於吳炳在傳奇中體現
了新的價值觀，於是，歷來戲
曲作品男女結合的「驚豔」模
式也就被打破。吳炳劇作中的
男女人物的互相吸引都不主要
是由於容貌，而都加入才華的
因素，通常都因詩而起。《綠
牡丹》裡紈綺子弟請人代筆，
小姐見詩思人，見其人又疑其
人，錯中求錯，眞假莫辨。
《情郵記》裡，書生劉乾初與

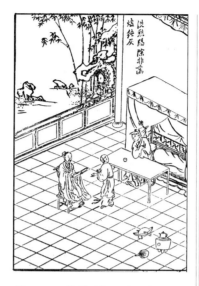

圖127　明崇禎三年（1630
年）刊《粲花齋五種
曲·畫中人》插圖

王慧娘、賈紫簫二女子並未謀面，唯讀其詩便互相思戀不已。
這些人物心中似乎都有一個先驗的標準，都爲了得到符合這一
標準的意中人而苦苦尋找，最終總會通過一些偶然、巧合甚至
不可思議的方法達到目的，從而演出一場人間喜劇。前人劇作
也常以詩挑情，但那只是表現情愛的一種方式，吳炳劇中則是
未見其人，先睹其詩，因詩思人，見詩動情在前，而雙方遇合
反在後。

　吳炳是湯顯祖之後又一位以寫情相標榜的作家，他嚮
往、佩服湯顯祖，在創作觀念、傳奇手法上不惜一味模仿湯顯
祖，這使他的傳奇留下了很明顯的湯氏痕跡。但吳炳的這些作
品，盡管在立意、格調甚至情節設計上，都與湯顯祖有著類似
的追求和展現，二人之間的區別還是了然分明的。吳炳對傳奇
人物的情不同於湯顯祖的理解，它不是人的青春衝動的自發產

物，而是人對於某種外在條件追求的結果，即對於異性才貌的仰慕，這樣，吳炳的「情」就離開了天然人性、人慾的範疇，成爲一種對聲色的追求，沾染了獵豔的色彩。尤其是，吳炳劇中人物之情的產生幾乎全部是由於詩才，男女主人公都是因慕詩才起情，睹詩思人，思得其人，他的思考自然達不到湯顯祖對於人的生命本質進行哲學沉思的層次，而只留下了其男女相歡的外表。吳炳的劇作題材僅限於文人私生活，其審美趣味是士大夫式的，這也是他無法企及湯顯祖的重要原因。

　　吳炳的劇作以其高超的技巧性見稱於世。吳炳的傳奇在結構上篇篇考究，雕琢精緻，情節安排都層次清晰、波回峰轉、嚴謹有致、曲折動人，因此演來絕不平淡、絕不寡味，令人覺得有一股細膩的思致在其間流動。吳炳對於情節的設置都能做到細密編織，充分注意到細節的回護與照應，每一個出場人物最後必然都有著落，劇情中出現的每一細節最後必然都有交代。吳炳傳奇充分注意到對情節的提煉，劇中絕無散筆、漫筆，每一筆都有其寫作用意，因此它們本本都非常緊湊，雖格局狹小，但演來節奏感極強，絕無一般傳奇鬆散冗慢的弊病。

　　在編劇方面吳炳的一大特長是：善於運用誤會和巧合等戲劇手法來構成衝突、組織矛盾，從而製造妙趣橫生的喜劇效果。《情郵記》裡王慧娘、賈紫簫偶然與劉乾初驛亭和詩而因詩起情是巧合，巧就巧在三人先後因事必然路過此驛，決不露人工斧鑿痕跡；《綠牡丹》裡車靜芳睹詩尋人找到假冒者柳五柳是誤會，而她差遣保姆詢問真正作者謝英、謝英因故沒有說出真名是巧合，誤會與巧合都合情合理；《西園記》裡玉真偶爾墜落梅花打在從樓下經過的張繼華頭上是巧合，張繼華將樓上另一小姐玉英認作其人是誤會，誤會與巧合繼續環環相扣，推衍出後面的玉真和玉英、真人和鬼魂的變幻莫測，構成劇情

的起伏生動。吳炳劇作的情節很大程度構築在人物之間的誤會與巧合之上，令人感覺新穎奇幻、變化莫測，而他運用這些手法時，能夠從人物心理邏輯和事物發展的自然邏輯出發，使之成為情節的內在基因，因而顯得極其自然，毫無生硬牽強之感。當然，儘管吳炳將誤會、巧合法運用得天衣無縫，顯露出高手的風采，畢竟只是從技巧、而不是從社會真實生活出發，因此他的劇作在帶給人以圓熟感覺的同時，不免流露出細膩雕琢品所與生俱來的纖弱之氣。

二、孟稱舜《嬌紅記》

孟稱舜字子若、子適（一作子塞），號臥雲子、花嶼仙史。會稽（今浙江紹興）人。明末諸生，屢試不第，曾參加復社活動。入清後，於順治六年（1649年）舉貢生，任松陽訓導。曾撰寫傳奇5種、雜劇6種，《嬌紅記》傳奇為其代表作。

孟稱舜《嬌紅記》在晚明愛情題材的傳奇創作中顯得獨立特出。它的劇作情節雖然建立於前人基礎之上，但卻在細節上有很大的豐富與加工，染有作者濃厚的主觀意識，從而塗抹上了鮮明的時代色彩，以其獨特的悲劇面貌和震撼人心的藝術感染力，得以在明代劇壇獨樹一幟。

首先，這部作品將前人「一見鍾情」、「郎才女貌」式的愛情理想向前推進了一步，構設出一種「同心子」式的愛情模式。與崔鶯鶯、杜麗娘的朦朧期待和不自覺追求不同，這部劇作的女主人公王嬌娘自始至終對自己的婚姻問題有著清醒的認識。她意識到自己不能再走「古來多少佳人，匹配非材，鬱鬱而終」的老路，因而立下志願：「寧為卓文君之自求良偶，無學李易安之終托匪材。」這種「自求良偶」的聲音，表現的是時代觀念對於自古以來「父母之命、媒妁之言」婚姻模式

的超越。以之爲前提，王嬌娘
確立了自己鮮明的擇偶標準：
「氣勢村沙，性情惡劣」的富
貴子弟不嫁，寡情薄幸、始亂
終棄的負心士子也不嫁，她一
心「但得個同心子，死同穴，
生同舍，便做連枝共塚、共塚
我也心歡悅！」當邂逅書生申
純之後，她雖然眞心愛之，但
卻沒有深陷於初戀的狂熱中不
能自拔，而是冷靜地認識到：
「與其悔之於後，豈若擇之於
初？」於是便對他進行了反覆
自覺而有意識的試探，以確認

圖128 明崇禎十二年
（1639年）刊《鴛
鴦塚嬌紅記》插圖

他的求愛是否是浪蝶狂蜂般的任意行爲，確認他是否眞正把自
己作爲一生的愛戀對象。一旦發現對方的眞心，她便矢志相
許、至死不渝：「至或兩情既愜，雖若吳紫玉、趙素馨葬身荒
丘，情種來世，亦所不恨。」

　　其次，這部作品突破了時人傳奇套數中必有的才子及
第、洞房花燭的理想結局，而代之以冰冷的現實：即使申純考
中狀元，登上了龍門，在強大黑暗現實的壓迫下，他也無法保
障自己愛情的順利實現，王嬌娘還是被帥子倚勢強聘而去，兩
人不得不以死殉情。在當時人的心目中，中狀元就是飛黃騰達
的開端，它不僅意味著高官厚祿、嬌妻美妾以及一切可以想
見的榮華富貴，而且，它還是一把法力無邊的尚方寶劍，無
論碰上什麼樣的艱難險阻、危險窘境，都能夠轉危爲安，化險
爲夷。因而，士子一旦中了狀元，就一定會時運逆轉、否極泰

來，一部傳奇也就該結束了。孟稱舜卻刻意打破了這一模式，
於是，也就昇華了主題，將才子佳人戲的情愛主題，轉移到了
對封建特權的抨擊上。

　　《嬌紅記》不僅在立意方面獨出一格，在藝術表現方面也
取得了很高的成就。劇作者十分注意對人物性格與心理的把握
與刻畫，其人物描畫準確、生動而又豐滿。王嬌娘作爲一位嚮
往自由、頗有主見的女性，性格中有大膽反抗壓迫的一面。但
作爲詩禮傳家、飽受教育的千金小姐，又不可能背逆溫柔敦厚
的女德準則去行動，因而她的反抗也只能呈現出十分微弱的力
度。這導致她在父親作出錯誤決定，拒絕了申純的求婚而將她
許聘帥子之後，並不能產生激烈的對抗行爲，而只能在表面上
接受並承認這一事實，默默地選擇了犧牲自身肉體的結局。也
只有如此，她的悲劇才能夠形成，她的毀滅才有眞實的依據，
她的形象也才可愛。

　　作者還善於利用人物由於心理變化而形成的性格反差來刻
畫人物。例如嬌娘正在因爲失鞋的事情懷疑申純與丫環飛紅有
私，忽又撞見他們二人在花園裡一起撲蝶。於是，猜忌、酸怒
的情緒使她一反平日的溫和雅靜，端起小姐的架子，對著飛紅
厲聲呵責：「你丫鬟們呵，只不過房中刺繡添針黹，妝臺拂鏡
除香膩。誰許你遊月下，笑星前，看花底。春情一片閑挑起，
將漁郎賺入在桃源裡。」前後對照，嬌娘此時心底的盛怒被活
畫而出。

　　作者又善於通過描摹人物的情態動作來揭示人物性格。
申純應嬌娘之約，遣媒婆到王家求婚，作者用「旦潛上聽介」
的提示，展現了王嬌娘對此事極其關心、屏息靜聽的神態；王
夫人一意搪塞，媒人提出要見小姐一面，作者用「旦徐步出低
唱介」的提示，揭示王嬌娘此時心情的沉重和對母親的怨恨；

媒婆低聲詢問王嬌娘是否是申純的情人，作者以「旦竦然低應介」的提示，描寫她急切裡顧不得女孩兒羞怯的神態；等到媒婆對她說：「老爺堅執不從，小姐自家說一聲也好。」王嬌娘只作「歎介」，說是「我是女孩兒家呵，提起那婚姻事，欲言待怎生」。將王嬌娘此刻絕望難言的心境十分貼切地描繪了出來。

與王嬌娘相比，申純的形象大為減色，他只是一位普通的書生而已，軟弱、屈從，毫無反抗性，但他也有自己的可愛之處，那就是在王嬌娘意志和精神的鼓勵、感染下，他最終也走上了與心上人殉情的道路。當哥哥申綸以男兒須以功名事業為重來打動他時，他表現出了與之決絕的態度，從而完善了自己的形象。王父雖然是一位屈從權勢的庸懦之輩，但作者也沒有醜化他。「芳殞」一場，望著奄奄一息的女兒，王父肝腸寸斷，後悔不已，答應說：「兒，你果然得好，我便回了帥家吧！」嬌娘終於與申純先後離去，「合塚」一出，晚景淒涼的王父，望著兩個年輕人的墳墓，老淚縱橫，深自引咎：「當初兩違親議，亦老夫之過，如今悔也悔不迭了！」這些筆墨使得王父的形象也豐滿起來。

孟稱舜十分善於安排和錘煉唱段以及語言，使之能夠最適當地表現出人物的特定心境。如「泣舟」一出：王父悔婚之後，嬌娘抱恨成疾，危在旦夕，執意要最後再見申純一面。飛紅約申純連夜乘舟而來，嬌娘扶病至舟中相會。二人都清醒地知道，這是他們最後的一次見面了，生離死別，即在眼前。為了烘托這一場景，作者設計了十二支曲子，通過二人的輪唱、合唱，盡情渲染了其不勝悲涼的淒楚心境：「今日個生離別，比著死別離情更切。」在分手的最後時刻，二人萬語千言叮嚀不盡，作者又安排了三支【川撥調】曲牌，每支都以「一聲

聲，腸寸絕；一言言，愁萬疊」的合唱收束，用這段節奏感十
分鮮明的旋律，將這一幕動人情景鋪排得淋漓盡致。

孟稱舜的戲曲創作在當時獲得了很高的聲譽，祁彪佳
《孟子塞五種曲序》說：「昔人謂梨園弟子有能唱孟家詞者，
其價增重十倍。」[1]說明了這種情況。而其《嬌紅記》更以獨
特的成就，躋身於明傳奇名作之林，獲得了不朽。

三、阮大鋮的傳奇創作

阮大鋮的名字在明末文化史中是無論如何也不能被忽略
的。作爲一個文人，其無行的特點可以說達到了那個時代之
最，而作爲一個戲劇家，他的成功卻是顯而易見的。這樣一種
矛盾人生使阮大鋮當時就臭名昭著，至今也仍然受到人們的特
別關注。

阮大鋮（1587～1645年）字集之，號圓海、石巢、百子
山樵等，懷寧（今屬安徽省）人，祖籍桐城。出生於累代簪纓
之家，曾祖、叔祖曾任巡撫、知府。自幼機敏過人，富有才
學。處身於明末黨爭激烈、風雲變幻的政治局勢中，阮大鋮投
機善變，察言觀色，試圖左右逢源。他一方面與東林黨人交
好，欲依靠東林黨的力量達到升遷的目的；另一方面又依附宦
豎，趨奉魏忠賢。但同時又在隨時提防著閹黨垮臺，爲自己預
作開脫，以便見風使舵，從中漁利。1644年清兵入關，馬士英
擁立福王於南京而秉政，封阮爲兵部侍郎，次年晉兵部尚書。
阮大鋮協助馬士英，在朝廷中引斜鋤正，倒行逆施，大力誅殺
東林人物，弄得政局混亂、賄賂公行，加快了南明的覆亡。順
治二年（1645年），清兵攻克揚州、奪取鎮江，阮大鋮棄官
而逃，後剃髮降清，接受了清軍授予的內院職銜，並勸說方國
安、馬士英降清，還自請前驅，帶領清兵攻破金華，進逼福

[1]（清）鳴野山
房刊：《祁忠惠
公遺集補編》。

建。後跌死在仙霞嶺。

對於這樣一個人，如果衡以傳統觀念中的道德廉恥和民族氣節，可以說是一無是處。但他作為一個技巧型的戲劇家來說，又是極其出色的。阮大鍼一生創作傳奇11部，其中《燕子箋》、《春燈謎》、《牟尼合》、《雙金榜》即膾炙人口的《石巢四種曲》。

阮大鍼劇作主要都是在他放閑家居時所作，在取材、立意和結撰上，都打有他本人的生活觀念、觸世閱歷和思想感情的深深烙印。即以他的《石巢四種曲》

圖129 明崇禎刊《燕子箋》插圖「題箋」

來說，不論是《燕子箋》、《春燈謎》，還是《雙金榜》、《牟尼合》，都呈現出某種一致性的情節趨勢：主人公開始總是命運不濟，遭受到各種磨難。受難的原因，或由於小人的構陷，或因為某種誤會。主人公因此而蒙冤受屈，身陷囹圄，妻離子散，流離失所。但最終，他總是能夠通過自己科舉得中，或者得勢的親友同道的汲引，而獲得幸福的結局，金榜題名，功成名就，闔家團圓。這一既定模式曲折地反映了阮大鍼的某些生活處境和人生追求。

阮大鍼為人乖巧的性格也體現在他的編劇技巧上，他的傳奇劇本都極盡新奇巧倩之能事，追求人們意料之外的喜劇效果，加之才思卓絕，文藻斐然，又老於戲場經驗，因而在藝術上都屬上乘之作。

阮大鋮對於明末傳奇的貢獻主要體現在他對於喜劇技巧的發揮上。他的劇作多通過建立在偶然性和假想性之上的誤會來加強喜劇效果，在情節的進展中，依據或然性規律來設置一些特定的情境，使人物由於誤會、誤認，而發生關係錯接，從而引起愛情、婚姻、倫常關係等各個方面的糾葛，建立起喜劇性。阮大鋮的劇作對於誤會法的運用，較之吳炳更加經常、更加頻繁，也對之更加倚重，它們大都能夠被劃爲誤會喜劇的範疇。

阮大鋮的代表作是《燕子箋》，它的整個情節基礎就建立在誤會之上。唐代士人霍都梁與名妓華行雲交厚，霍繪二人「聽鶯撲蝶圖」送至禮部裝潢匠人處裝裱，誰知在取回時與禮部尙書酈安道家的「水墨觀音畫」弄錯。酈女飛雲取觀音圖瞻仰，入目的卻是士子美女畫像，華行雲又與酈飛雲面貌相似，使酈春心萌發，思慕圖中少年，遂題詩一首。詩箋偶被燕子銜去，恰落入出外遊春的霍都梁手中，於是兩位年輕人陷入了彼此的相思。後逢

圖130　明崇禎刊《燕子箋》
插圖「酈飛雲像」

安祿山之亂，各家走散，酈飛雲被賈節度收爲養女，酈母則錯將華行雲認爲己女。最終霍都梁因襄贊平亂的軍功和狀元及第，喜擁雙豔，與酈飛雲和華行雲團圓。其間插入小人鮮于佶的作梗播亂：他名爲霍都梁的學中朋友，利用了霍的信任，掌

〔重點提示〕

　　阮大鋮對於明末傳奇的貢獻主要體現在他對於喜劇技巧的發揮上，他的劇作多通過建立在偶然性和假想性之上的誤會來加強喜劇效果。

握其隱情，羅織其罪名，冒領其功名，並調戲華行雲、騙娶酈飛雲，最終落得一個身敗名裂的下場。全劇的發展儘管險象叢生，但由於誤會時而帶給觀者的「發現」，也總會令人忍俊不禁。

　　阮大鋮的另一部劇作《春燈謎》，全名乾脆就叫做《十錯認春燈謎》，更是錯中有錯、誤會套誤會。書生宇文彥與女扮男裝的韋影娘在元宵節打燈謎時相識，兩人夜半醉中分手，各自歸船，誰知由於風大，船已換位，他們都誤上對

圖131　明崇禎六年（1633年）刊《春燈謎記》插圖「宴擢」

方之船。韋影娘呼喚丫鬟春櫻，宇文彥的侍從承應因名字相仿而接入；韋影娘的院公呼喚女相公，宇文彥聽成宇相公而登船。兩邊都因事連夜開船，二人醒後皆怕有辱父母而報假名，於是牽連出無限波瀾。以後經過長期的艱苦流離，最終宇文彥高中狀元，與韋氏及父母團圓。在這一劇中，人際關係發生許多有趣的糾葛：宇文彥因被韋父疑為賊子姦情，剝下衣服拋入水中，歷盡艱辛後高中，座師又恰是韋父，恩仇相迸；韋影娘因上錯別船，成為宇家義女，後被招贅狀元盧更生，盧生卻是宇文彥，於是韋氏對宇家雙親既呼父母又呼公婆；韋父代盧更生聘宇家女，所聘卻是己女，相聚愕然。更有奇者，宇文彥之兄乃前科探花，因廷中唱名錯呼李姓，於是御賜與父親一同改姓李，他娶妻恰是韋妹，又於審案時無意中開釋遭誣陷的弟

弟，兩邊卻對面不相認、不知情。春櫻因丟失小姐懼罪自溺，
韋父爲障人目，將宇文彥衣服與其屍首穿上，宇家認作文彥屍
體掩埋立碑，又有巫廟道姑爲求香火改廟神爲宇文彥，待宇文
彥自己逃難至此，哭笑不得，欲爲之說明眞相卻被打出……在
這一樁樁、一件件的巧合中，劇情顯得妙趣橫生，笑料迭出，
充滿了濃郁的喜劇性。

　　阮大鋮的其他劇作也大率類此，都存在著各類大大小小
的誤會和巧合，並以之組成戲劇情節的主要成份，構成他劇作
喜劇性的主要基因。在串組這些誤會和巧合的過程中，阮大鋮
充分做到了針線細密，結構完善，前後照應，頭尾相顧，盡量
不給人留下絲毫人爲拼湊的痕跡。儘管他的劇作通常涵括的時
間和空間的跨度很大，人多事繁頭緒叢生，但他都能處理得詳
略得當、有條不紊，給人以山彎水轉、進退從容的感覺。當
然，由於阮大鋮專門在設置誤會上下工夫，使得他的劇作又流
入了固定模式，所謂「生甫登場，即思易姓；且方出色，便要
改裝」①，許多誤會的設置脫離內容，一味炫奇，倒向形式主
義。

　　阮大鋮有很高的文學造詣，所作傳奇曲辭典雅華麗，文
采斐然，因而被人們列入「玉茗堂」一派。他善於熔鑄古典詩
詞中的典故和意境於劇作之中，並多用烘托、對比等方法將人
物的感情和心理款款摹出，盡情盡性。他還十分精通舞臺藝術
的方方面面，對場次安排、關目筋節的討巧之處，都能一一照
應，安排入微。在劇本的角色搭配、情節穿插、場面調劑等方
面也都頗具匠心。阮大鋮還有很高的曲樂修養，能自己唱南、
北曲，又熟悉戲場生活，因此對於劇本填詞十分當行。阮大鋮
閒居時養有家優一班，由於受到嚴格的訓練，優人都具有極好
的表演素質。阮大鋮自己既是編劇，又擔任導演臨場指導工

① （明）張岱：
《答袁籜庵》，
《琅嬛》。

作，他特別強調演員對於劇本和人物的理解。因此，他的家庭戲班在當時的南京是非常出名的。

第七節　南戲諸聲腔作品

萬曆以後，崑山腔作為士大夫藝術取得了統治地位，在沈璟律學的規範下，文人創作傳奇也大多遵循吳歈的格範。但是，崑山腔之外的南戲變體聲腔在民間流傳更為廣泛，它們所演出的劇本，除了部分文人傳奇以外，大多是傳統劇目和民間作品，這些作品的作者名不見經傳，劇本卻富於民間性和戲劇性，許多成為傳世之作，因而也在戲曲史上佔有重要的位置。

一、概述

作為客廳紅氍毹上受歡迎的高雅藝術崑山腔，在士大夫文人的支持下，逐漸上升為「官腔」，而其他諸種南戲聲腔變體則由於只在市井鄉間的大眾戲臺上露臉，被文人視作「雜調」。這樣，萬曆時期，傳奇劇本的兩種性質也就被區分開來：凡是能夠被崑山腔演出的，就是高雅的，否則只是下里巴人的東西。在這種時風的影響下，文人開始專門為崑山腔演唱而寫作傳奇劇本，諸腔所用的劇本雖然也有許多來自文人，或把歷代文人作品搬上舞臺，但也有許多則是民間藝人、鄉間塾師所作。通常，這後一部分作品是不被文人留意和著錄的，但由於它們的作者比較熟悉戲曲舞臺規律，又瞭解普通民眾的審美口味，所寫劇作許多都是能夠在舞臺上長期盛演和流傳的。

明代萬曆以後，民間出現了大量這類傳奇劇目。雖然我們從文人的目錄著作或曲品著作裡難得見到它們的影子，例如

只在祁彪佳的《遠山堂曲品・雜調》裡見到幾十種，但在當時廣爲印行而流通各地的各種戲曲選本裡，卻大量見到。這類選本有刊於萬曆元年（1573年）的《八能奏錦》、《詞林一枝》，刊於萬曆三十八年（1610年）的《樂府菁華》、《玉谷調簧》，刊於萬曆三十九年（1611年）的《摘錦奇音》，以及萬曆刊本《萬曲明春》、《堯天樂》、《徽池雅調》、《時調青崑》、《崑弋雅調》等等。其中有許多劇目爲歷代目錄著作所不載，多半屬於由諸腔演唱的民間劇目。這說明，普通百姓是對之極感興趣的，這是造成這類通俗讀物氾濫的前提。

明代戲文選本裡有一些是崑腔和諸腔劇目合選的，如《時調青崑》，如《崑弋雅調》，如《八能奏錦》標爲「崑池新調」，但裡面並不注明每一個劇目的具體聲腔，所以難以把它們按照聲腔區分開來。但有一些卻是可以確定其聲腔的，如有三種選本全部收錄青陽腔的劇目，即：《徽池雅調》（安徽池州是青陽腔的根基地，所以聲腔以地望稱）、《萬曲明春》（標明爲「徽池雅調」）、《詞林一枝》（直接標爲「新刻京板青陽時調」），另外《玉谷調簧》和《摘錦奇音》標明爲「滾調」，說明其中所收爲青陽腔和弋陽腔的劇目，又明人胡文煥編纂而刊刻於萬曆二十一到二十四年間（1593～1596年）的《群音類選》「諸腔類」，開列了劇目25種，明末祁彪佳《遠山堂曲品》裡有「雜調」一欄，收有劇目46種，再加上其他選本中還有一些爲所有目錄書所未記載的劇目，大約也都是諸腔的劇目。這樣，一共可以得到明代諸腔劇目141種。雖然這個數字距離實際情況還相去甚遠，但也可以說明一些問題了。

這類劇本的作者大率爲鄉村教師、戲班藝人之類，明末祁彪佳《遠山堂曲品》爲《赤符記》作注說：「作者眼光出牛背

上，拾一二村豎語，便命爲傳奇，眞小人之言哉。」在《三聘記》下注曰：「作者胡靈台，吾不知何許人。觀其所爲傳奇，掇拾帖括，俗氣塡於膚髓。是迂腐老鄉塾而強自命爲顧曲周郎者。」又在《繡衣記》下注曰：「襲《琵琶》之粗處，而略入己意，便荒謬不堪，此等詞皆梨園子弟自製者。在元之娼夫詞幾與王、馬諸公爲敵，今竟絕響矣。」雖說頗有自命清高之嫌，但也不是沒有說出癥結。這些作者的生平字里一般都不清楚，文化水準也不高，塡詞譜曲格律平仄達不到文人的要求，但他們對於戲場情景和民眾口味卻十分熟悉，寫出來的都是場上之曲，演出效果強烈，例如《勸善記》「以三日夜演之，轟動村社」就是例子，其劇本被戲文選本反覆選錄也是明證。祁彪佳也不得不承認「雜調」裡有優秀的舞臺本，如他說《十義記》裡「父子相認一出，弋優演之，能令觀者出涕」，說《剔目記》「可以裂眥」等。

二、南戲諸聲腔盛演劇目

明代萬曆以後的南戲諸聲腔盛演劇目是大量的。這裡僅挑選對於後世地方戲舞臺有廣遠影響的部分劇目作些簡單介紹。

《破窯記》　元代無名氏作。《永樂大典·戲文二十》列其目，題爲《呂蒙正風雪破窯記》，明人徐渭《南詞敘錄·宋元舊編》著錄，題爲《呂蒙正破窯記》。金元院本有《抛繡球》一目，或許即演同一故事。元人關漢卿、王實甫皆有《呂蒙正風雪破窯記》雜劇，後者今存脈望館抄校古今雜劇本。明代姚旅《露書》卷十二說：「元大內雜劇許譏誚爲樂，嘗演呂蒙正。」說明這一題材在元代曾經十分流行。至於南戲與雜劇何者先出，史載不明。南戲《破窯記》在明代民間的演出極其興盛，故事家喻戶曉，其傳本有萬曆金陵富春堂刊《李

九我批評破窰記》，其折出則
爲明代諸多戲曲選本大量採
擷，《樂府菁華》、《玉谷調
簧》、《摘錦奇音》、《詞林
一枝》、《八能奏錦》、《大
明春》、《徽池雅調》、《時
調青崑》都收有其中散出。劇
寫宋人呂蒙正身微時，爲宰相
劉懋女劉氏千金彩樓拋球選婿
挑中，劉懋不納，劉千金毅然
隨呂移居破窰中，最後以呂氏
高中狀元而大團圓結束。此劇
站在小民的立場，極力誇張宰
相女在破窰中所受到的煎熬，
窰內無床無褥，無桌無凳，無

圖132　明萬曆陳含初刊《李
　　　九我批評破窰記》插
　　　圖「彩樓選婿」

鍋無灶，無糧無食，呂蒙正前往寺廟乞食，亦受盡凌辱。劇中
演盡窮酸受辱之態，爲平民百姓所愛看。然而，相國女下嫁破
窰，屢困不屈，憑恃的是她始終堅信「自古道儒冠不誤人」，
堅信窮書生終究發達，這是當時文人信仰的流露，是科舉制度
深刻影響社會觀念的具體事例。劇中還渲染命運前定的觀念，
讓太白星神出來說呂蒙正有相國之份，命山神土地守護破窰。
劇中極言窮困受辱的幾場戲，如「破窰居止」、「齋後鐘」、
「雪地辨蹤」、「虎叩窰門」等，刻畫逼真，描情細膩，膾炙
人口。萬曆本已經有明人改動痕跡，例如將劉懋不認婿寫成是
爲砥礪呂蒙正意志，以免他不奮發求進，但後面又有劉懋曉諭
街坊鄰里，不許任何人接濟小夫妻，夫人探窰看女還要瞞著劉
懋，尤其是呂蒙正赴京趕考之後，劉懋還不接回居於豺狼虎豹

出沒的深山破窯中的女兒，致使其遭遇「虎叩」大嚇，就實屬不經了。這是明人改動原本而不完善的結果。大約也因為事屬不經，此劇極少為文人所注目，不見文人評論。明代無名氏有《彩樓記》一本，今存抄本，係《破窯記》的改本，呂天成《曲品》卷下於「能品」內著錄，評曰：「作手平平，稍入酸境，且是全不核實。古人好詼諧如此，然亦古質可取。」祁彪佳著《遠山堂曲品》，乾脆對兩種版本都不著一詞。劉千金故事在明代民間的流傳演化中，逐漸轉變成王寶釧彩樓招婿、為薛平貴守寒窯十八年的故事，有無名氏《王寶釧》曲詞、《龍鳳金釵傳》鼓詞講說其事，其情節又被明清興起的梆子、皮黃聲腔劇種吸收，成為廣為傳演的劇目《紅鬃烈馬》（又稱《彩樓配》、《武家坡》、《大登殿》等），1934年還被熊式一譯成英文，名《王寶釧》，由英國倫敦國家人民劇院上演，轟動一時。《破窯記》故事的長期流傳和轉化，顯示了這個劇目的頑強生命力。

《金貂記》　無名氏作。以唐代名將薛仁貴、尉遲敬德為描寫對象。寫薛仁貴遭皇叔李道宗「謀反」誣陷下獄，尉遲敬德不平，上殿奏本時，打落李道宗的門牙。皇帝李世民大怒，要將尉遲敬德斬首，多虧徐勣保本，才將他謫貶為民。後遼邦蘇保童來犯，徐勣保奏薛仁貴復職出征。李道宗又遣刺客欲害其妻與子丁山未遂，被削職歸田的尉遲敬德收留。薛仁貴兵敗被圍，李道宗阻撓援救，最後故意要請尉遲敬德帶「老幼疲癃」之兵前去解圍。程咬金到尉遲田莊宣詔，尉遲敬德裝病，但被程識破，乃隨程禦敵。在內外夾攻下，蘇保童敗走，薛和尉遲兩家團聚。劇中因薛仁貴有家藏金貂，薛妻與薛子在逃難時以賣金貂得遇尉遲敬德，故名《金貂記》。劇作對李道宗的奸佞陰險、薛仁貴的逆來順受以及尉遲敬德的嫉惡如仇、

憨直坦率等性格特點刻畫得栩栩如生，並帶有濃厚的民間創作特色。現存比較完整的刊本爲明萬曆年間金陵富春堂刊本（缺七出），係根據元人楊梓《功臣宴敬德不服老》雜劇及有關薛仁貴的傳說改編而成。明刊《樂府菁華》、《玉谷調簧》、《摘錦奇音》、《詞林一枝》、《八能奏錦》、《堯天樂》都有此劇選出，說明當時此劇非常流行。後世地方戲裡也多有改編上演。

《百花記》 無名氏作。出自民間傳說：元朝秀才江六雲進士及第，授浙江道御史，奉命探聽安西王謀反事。六雲

圖133 明萬曆三十八年（1610年）刊《玉谷調簧・金貂記》插圖「敬德牧羊」

微服私訪，被安西王手下捉入府中，安西王愛其才而委以重任。安西王近侍八竦鐵頭陷害六雲，將其灌醉送入王女百花郡主寢床，欲借百花手殺之。誰想百花見而愛之，約爲婚姻，贈劍以釋。安西王反，百花點將發兵，以六雲爲參贊，先爲六雲斬卻八竦鐵頭。後王師來征剿，六雲爲內應，安西王被俘，百花遁入德清庵爲尼。六雲上奏獲准，與百花結爲夫婦。此劇已無傳本，明刊《時調青崑》裡收有「百花贈劍」一出。《百花記》的情節結構能夠跳出當時一般傳奇格範，給人以題材的新奇感，因而受到民間舞臺歡迎。祁彪佳《遠山堂曲品》將其列入「能品」，評價說：「結構亦新，但意味尚淺。」明人王

異有改本《花亭記》。清代各地方戲裡多有「百花贈劍」的出目。

《列女傳》　無名氏作。本故事出自漢代劉向《列女傳》，元人石君寶有《魯大夫秋胡戲妻》雜劇。戲演魯國大夫秋胡娶妻三日而別，數年後返家，於桑園遇妻採桑而不識，悅而戲之並欲贈以金，妻拒而歸，知是丈夫所為，憤而投水，為婆母所阻，秋胡謝罪後團圓。劇本今佚，僅明刊《堯天樂》選有「秋胡戲妻」一出。後世各地方戲多有《秋胡戲妻》、《桑園會》一劇。

《和戎記》　無名氏作。寫王昭君的故事，前有元代白樸《漢宮秋》雜劇。此劇在白樸基礎上改編，將王昭君投水死後匈奴主動送回毛延壽，改為昭君要求匈奴先斬毛延壽，然後投水死，頗有新意。因此劇為民間作品，被文人所惡，祁彪佳《遠山堂曲品・雜調》批評說：「明妃青塚，自江淹《恨賦》而外，譜之詩歌，嫋嫋不絕。乃被濫惡詞曲，佔此佳境，幾使文人絕筆。」祁氏感慨這一題材被民間之作佔去，演出影響過大，致使文士不敢措手，倒說出了一些真實情況，明人只有陳與郊寫了一折南北合腔的《昭君出塞》雜劇，僅為文人案頭作品。今存明萬曆富春堂刊本。明代諸多戲曲選本都有此劇選出，《怡春錦》題為《青塚記》，《堯天樂》題為《和番記》。清代諸多地方戲裡都有以昭君出塞為題材的劇目，一直盛演不衰。

《香山記》　又名《修善記》，無名氏作。妙莊王第三女妙善好善樂修，為王所惡，遂辭王入清秀庵為尼，王焚庵而不死，至香山紫竹林說法。王疾不能療，妙善捨手眼為父合藥，王大悔悟。後妙善奉佛旨為觀世音菩薩，闔家亦皆得道。今存明金陵富春堂刊本。明刊《堯天樂》選有「觀音掃殿」、「南

園採芹」二出。此劇因係民間作品，文學色彩不夠，遭到當時文人的蔑視，如祁彪佳《遠山堂曲品・雜調》說它：「詞意俱最下一乘，不堪我輩著眼。」但因爲敷敘觀音菩薩生平事蹟，在民間信仰裡得到支持，因而在後來的地方戲中長期流傳，演爲《大香山》等名目。

《長城記》　無名氏作。本故事出自《左傳》、《說苑》、《列女傳》、《郡國志》、《古今注》等，演孟姜女哭長城的故事。這是一個極爲流行的民間傳說，歷代文學作品多取爲題材，前代戲曲劇目即有宋元南戲《孟姜女送寒衣》、金元院本《孟姜女》、元雜劇《孟姜女千里送寒衣》、元明雜劇《孟姜女死哭長城》等。劇本今佚，明刊《摘錦奇音》、《詞林一枝》、《堯天樂》皆收「姜女送衣」一出，《大明春》亦收此出，題爲《寒衣記》。同時還有《杞良妻》傳奇一部。後世地方戲多有孟姜女送寒衣、哭長城的劇目。

《同窗記》　無名氏作。寫梁山伯與祝英台的愛情故事，在民間流傳極早極廣，戲曲劇本取作常見題材。宋元南戲有《祝英台》，元雜劇有白樸《祝英台死嫁梁山伯》。劇本今佚，明刊《摘錦奇音》、《徽池雅調》、《堯天樂》、《時調青崑》、《秋夜月》、《萬家錦》等都收此劇散出，《群音類選》所收劇名標作《訪友記》。當時文人也多以此題材作傳奇，如朱少齋有《英台記》、朱春霖有《牡丹記》、王紫濤有《兩蝶詩》等。祁彪佳《遠山堂曲品・雜調》中有關《英台記》的評語說：「祝英台女子從師，梁山伯還魂結褵，村兒盛傳此事。或云即吾越人也。朱春霖傳之爲《牡丹記》者，差勝此曲。」可見這一題材影響之廣泛。清代地方戲裡更是廣爲演出這一故事，名之爲《柳蔭記》等。

《織錦記》　又名《天仙記》。顧覺宇作。顧生平不

詳，大約爲藝人。本事出自《搜神記》，宋元戲文有《董秀才遇仙記》。董永行孝賣身爲奴，途逢仙女，願以身相從，織錦償還董永所欠之債。劇本已佚。明刊《八能奏錦》選有「董永槐蔭分別」一出。《堯天樂》選出題《槐蔭記》，《萬曲長春》選出題《織絹記》、《賣身記》，《樂府菁華》、《時調青崑》選出題《織絹記》。明人心一子有《遇仙記》傳奇，呂天成《曲品》卷下說：「心一子所著傳奇一本《遇仙》，董永事。詞亦不俗。此非弋陽所演者。」可見是改編自弋陽腔的民間之本。清代地方戲裡廣泛演爲《天仙配》、《槐蔭樹》等劇目。

第八章　舞臺藝術與理論的進展

明代戲曲的舞臺藝術邁上了一個新的臺階，戲曲的角色體制發展得更爲完備，服飾與化裝都更爲行當化與規範化，臉譜藝術開始進入個性化時期，表演手段愈加豐富並充滿表現力，戲曲演員對於表演方法的學習與掌握日益深入而細緻，音樂唱腔與伴奏方法得到了精細的研磨，戲曲舞臺對於美的情境的表現有了行之有效的程式化手段。總之，與元代初創期還比較粗糙的舞臺藝術相比，明代戲曲有了很大的精進，種種跡象表明，這時的中國戲曲已經進入了形式美階段。

明代，中國劇場的發展進入了一個轉折時期。盛行宋元的勾欄劇場在明初消歇了，其消歇原因不明，或許與北曲雜劇的衰竭有關。明代興盛的南戲以及南戲諸聲腔，主要活動於高堂宴筵和社火廟臺上，與市肆商業劇場的關係不大，這或許是造成城市瓦舍勾欄漸趨消失的一個原因。取而代之的，將是明末興起的酒館茶樓戲園，從而揭開中國劇場史上新的一頁。

明朝傳奇藝術的蓬勃發展以及人們對雜劇和傳奇創作經驗的總結，帶來了明代戲曲理論的昇華。與元代戲曲理論落後於舞臺實踐的尷尬局面不同，明代戲曲理論開始追蹤創作實踐，並在戲曲舞臺藝術的各個方面進行了有益的探討，取得相當的實績，產生了許多有價值的著作，並誕生了劃時代的王驥德《曲律》。可以說，中國古典戲曲理論的主要內容與範疇，在明代都已經奠定了。

〔重點提示〕
與元代戲曲理論落後於舞臺實踐的尷尬局面不同，明代戲曲理論開始追蹤創作實踐，並在戲曲舞臺藝術的各個方面進行了有益的探討，取得相當的實績，產生了許多有價值的著作，並誕生了劃時代的王驥德《曲律》。

第一節　裝扮與服飾的發展

一、臉譜

　　明代的戲曲臉譜，在元代粉墨塗抹的基礎上有所進展。元代裝扮中的勾臉法很簡單，只是淨、末用白粉敷面，以墨勾花紋，正面人物有時加重眼眉。明代除了繼承元代傳統以外，開始嘗試用各類彩色圖繪來突出人物的性格特徵，出現按色調分類的勾臉法。例如明人《曇花記》傳奇第十四出在人物上場時注明：「淨扮盧杞藍臉上。」《千金記》傳奇裡的韓信由生扮，注明要塗紅臉，大約還帶髯口，劇本中所謂「面赤微鬚」。項羽由淨扮，塗黑臉，第十出軍人有句話形容他說：「原來還是那黑臉老官說得明白。」《蕉帕記》裡淨扮呼延灼為「黑臉雙鞭」，末扮關勝為「紅臉」。《橘浦記》裡末扮錢塘君為「紅臉虯髯」。這裡的「藍臉」、「紅臉」、「黑臉」大概接近於後世的整臉，以一種色調為主，再添加一些其他顏色的紋飾。從這裡可以看出，後世地方戲裡的角色按照人物類型和性格運用色彩和譜式來勾畫臉譜的做法，在明代已經出現萌芽，當然，它們還比較粗糙，類型化的程度還超過個性化的顯示，有待於在實踐中進一步提高。

　　明萬曆時人對於這種整臉的興致很濃，於是出現了謝天瑞創作中「七紅八黑」的嘗試。「七紅」指《寶釧記》，「以諸神誅妖僧，而必匯戲場之赤面者七人，以實七紅之名」[1]。「八黑」指《劍丹記》，「載八黑誅妖」[2]。謝天瑞借表現神鬼而彙聚眾多紅臉、黑臉於一場，收取突發舞臺效果，在當時大約是頗能引起了世俗觀眾興奮的，不過文人雅士則指斥其「取境之俗」、「鄙俚可笑」。[3]這裡的眾多紅臉、黑臉當然

① （明）祁彪佳：《遠山堂曲品·具品》。

② （明）祁彪佳：《遠山堂曲品·具品》。

③ （明）祁彪佳：《遠山堂曲品·具品》。

不是由一種角色充任，必須利用各個行當的藝人一同登場，大家都抹作彩臉。

從梅蘭芳綴玉軒舊藏明代臉譜圖案可知，明代的勾臉法較之前代已經有很大發展，在描眉、勾眼窩的基礎上，又添出塗鼻窩、畫嘴角、勾臉紋等手法。只是，這些臉譜主要是用於神怪面飾的，對於明代淨、丑行當人物臉譜的圖飾我們仍然缺乏瞭解，從盧杞的藍臉至少說明當時的淨角專用臉譜已經出現。綴玉軒的明代神怪臉譜圖案還比較寫實，例如龍王的臉譜，就在額頭上畫上一條龍，白虎、豹精的臉譜則畫出虎、豹的臉型特徵。

二、服飾

戲衣在元代忠都秀作場壁畫裡已經顯現出色澤鮮豔化、圖案裝飾化的趨勢，其式樣依據則是當時的現實服飾習慣。明代的戲衣在當時社會服裝的基礎上逐漸形成行當化、類型化的特徵，更注重裝飾性，較之現實服裝更為鮮豔奪目，並添加一些體現意念的想像之物，例如，武將大靠上的四面旗幟和帽盔上的野雉翎。戲衣分為盔頭類、衣類和鞋類，盔頭有冠、帽、盔、巾之別，衣類有袍（蟒袍、補子、褶子、披、開敞）、衣、鎧甲（靠）之別，鞋有厚底靴、朝靴、軟鞋之別。這其中也還有細分，例如巾有唐巾，有晉巾，有忠靖巾。另外髯口也有滿髯、三髭髯、五絡髯的分別，又有黑髯、白髯、紅髯、麻髯的分別。

對於各類人物的裝束，一般劇本上都會具體標明，以便藝人照扮。其間也會有些規律性的東西，基本都是根據社會服制來斟酌調配。即以巾帽為例。明末舞臺，秀才在正式場合——例如赴考、謁見官員時，所穿衣服為圓領青衣。儒生所戴頭

【重點提示】
　　戲曲演出需要藝人當場裝扮，演員的依據主要是師承傳授，但時間久了或登場倉促時，也會弄錯。就有扮相譜一類畫譜出現，用作演員扮相的規定或參考。

巾，依據人物性格、年齡分爲兩種，老成持重者戴方巾，儒雅風流者戴飄巾。粗豪公子戴有飄帶的紗帽；俊俏小生，如《西廂記》裡的張生，則戴軟翅紗帽，美輪美奐，外觀極佳。[1]又有一種兩旁加白翅能顫動的風流帽或不倫帽，用於滑稽角色。明人朱季美《桐下聽然》說：「風流帽亦稱不倫帽，圍如束帛，兩旁白翅不搖而自動。唯《白兔記》李洪義、《八義記》樂人戴之。」《白兔記》裡李洪義爲淨角扮，《八義記》裡樂人爲丑角扮。

　　明代舞臺爲了追求視覺美觀，還注意到生、旦服飾對襯的效果。例如《詩賦盟》第三十四出，生、旦成親之後，生脫下冠服換男百花衣、晉巾，旦脫下補服換女百花衣，二人遊園嬉樂。男女主人公都穿百花衣，兩人相映成趣，給人以強烈的視覺印象。從這裡可以看出，明人在美化舞臺的問題上已經走向深層追求。

三、扮相譜

　　戲曲演出需要藝人當場裝扮，某一個人物作何裝束，穿什麼衣服，畫什麼臉譜，演員的依據主要是師承傳授，但時間久了或登場倉促時，也會弄錯。於是，就有扮相譜一類畫譜出現，用作演員扮相的規定或參考。明人已經開始注意用圖像爲演出進行示例，以便藝人在登場時照圖裝扮。例如萬曆刊本《藍橋玉杵記》「凡例」說：「本傳逐出繪像，以便照扮冠服。」

　　該書果然附錄了許多圖畫，根據每場的登場人物和情節繪出圖像。但這些圖畫都是生活場景的狀摹，而不是舞臺場面畫，因此其中人物穿著打扮基本上是生活裝束，只能爲表演裝扮出具一個基本的提示，例如某個角色應該穿哪一類人的服

①參見（清）李漁：《閒情偶寄·演習部·衣冠惡習》。

裝。當然明代戲曲服裝仍接近於生活常服，所以這樣標明也就
起到了指示的作用。圖中沒有角色面部裝飾的顯示，例如淨
角、丑角人物的圖像都不畫出臉譜，這也是當時臉譜雖有行當
區分但尚無個性化的結果顯示。由於這些原因，它還不能叫做
扮相譜。

圖134　明刊《玉杵記》插圖「叛兵侵境」

　　今天見到最早的扮相譜大概是明清交接時候的作品，已
經流入日本。傅惜華先生上世紀三十年代初曾經見到照片，原
物爲日人佐佐木信綱博士收藏，一冊十四幀（據言日本淺野圖
書館亦藏有一部分），每幀繪一人，詳細畫出穿戴冠服、臉譜
和手中所持道具，並於旁邊題詩一首。繪者及繪製年代均不
詳，但衣裝臉譜俱古樸，傅先生斷其時代爲明清之際，很有道
理。[1]它們應該是當時扮相譜一類繪畫興起的證明。

① 參見《北京
畫報》1931年1
月1日、2月3日
文。

339

圖135　明清戲曲扮相譜

第二節　舞臺藝術的提高

一、表演技能的深化

　　明代舞臺藝術較之元代有了長足的發展。元人雖然在戲曲歌唱上達到了極高的境界，對於舞臺表演諸多方面的實現卻經常捉襟見肘。明代進行了各種嘗試，取得許多成功的經驗，為清代舞臺藝術的大發展奠定了良好的基礎。

　　明代南戲在充分調動各種舞臺手段，深入挖掘人物心理感情，增強表演的感染力方面大大向前推進了一步。元雜劇由於體制和篇幅的限制，在人物塑造方面很容易走過場，除了主角一人以外，其他人都無法展開心理活動，而主角的抒情唱段又往往缺乏必要性。南戲的自由體制和篇幅給了作家以創作自由，使之得以在揭示人物感情方面任意舒展筆墨。例如，南戲一個最大的特點是適於在舞臺上展示人物的淒苦心理，表現人世悲劇，因而其成功之作常常是以苦戲動情，感人心魄。南戲的傳統五大本戲「荊、劉、拜、殺」和《琵琶記》都是這類作品，它們在明代舞臺上長期盛演不衰，更加熔煉了南戲表演苦

戲的技巧。明人陸容《菽園雜記》卷十說，海鹽、餘姚、慈溪、黃岩、永嘉等地的戲文弟子，「其扮演傳奇，無一事無婦人，無一事不哭，令人聞之，易生淒慘」，很好地說明了南戲表演的這個特點。中國戲曲表演以情動人的特性，已經在此奠基。

一些筆記裡載述的逸事，體現出了明代南戲表演所達到的舞臺效果。明人謝肇淛《五雜俎》卷二十五說：「宦官婦女看戲，至投水遭難，無不大哭失聲，人多笑之。」這雖然是作為笑話來談的，目的在於取笑宦官、女子缺乏文化常識，但也反襯了南戲演苦戲所實現的強烈效果，想來對在場的眾多平民百姓也會產生同樣的感染力。尤有甚者，觀者不僅因戲而動容，進而還墜入戲劇情境不能自拔。明代周暉《金陵瑣事》記載了這樣一個例子：

> 一極品貴人，目不識字，又不諳練。一日家宴，搬演鄭元和戲文，有丑角劉淮者，最能發笑感動人。演至殺五花馬、賣來興保兒，來興保哭泣戀主。貴人呼至席前，滿斟酒一金杯賞之，且勸曰：「汝主人既要賣你，不必苦苦戀他了。」來興保喏喏而退。

這位極品貴人顯然是被來興保的悲慘哭泣所打動，以至自己的感情也入了戲，弄得戲裡戲外不分了。南戲演出能夠引起這種以假亂真的效果，說明其舞臺技巧已臻絕境。

南戲裡以男扮女的演出，在宋元時代積累起豐富的表演經驗，到了明代，也已經走向成熟。明人陸容《菽園雜記》卷十因而說，南戲中「贗為婦人者名妝旦，柔聲緩步，作夾拜態，往往逼真」。南戲裡的男旦表演已經非常出色，模擬女子聲情

【重點提示】
南戲裡以男扮女的演出，在宋元時代積累起豐富的表演經驗，到了明代，也已經走向成熟。

意態達到逼眞的效果，這從一位演員的例子可以看得更清楚。明代潘之恆《鸞嘯小品》卷之三《醉張三》說：「張三……偉然丈夫也……觀其紅娘，一音一步，居然婉弱女子，魂爲之銷。」潘之恆是明代的著名戲曲鑒賞家，終生吟風嘲月，具有很高的欣賞層次，他觀看了「偉然丈夫」的演員張三裝扮《西廂記》裡的紅娘，竟然感覺到「魂爲之銷」，南戲的男旦技藝之精細、之傳神可見一斑。清代以後皮黃戲裡的男旦表演傳統及其經驗，已經在此顯露了。

南戲的舞臺技巧也已經積累起許多成功範式，例如《紅梅記》墜馬時有翻筋斗的技巧，《彩舟記》裡有舟中戲的表演；又如對於不同情狀的人物動作有不同的模擬，《浣紗記》裡有膝行，《蕉帕記》、《義俠記》裡有矮步；再如處理人物死亡下場有多種方法，《浣紗記》裡伍員自刎後是「丟劍下場」，《博笑記‧義虎》裡淨扮船家將生扮的窮人打死後，由「雜抬生下」，而船家被老虎咬死後，則用了一個晃眼調包手法：「淨急下介。衣裏假人在地，虎銜下。」如此種種，都是明代南戲在長期的演出中逐漸積累起來的表演經驗，它們在當時的舞臺上發揮了作用，爲後世建立了傳統。

二、對道具的靈活運用

明代演出在充分利用小件道具來代替實物，進行虛擬表演上，逐漸形成許多程式化的東西。例如騎馬表演，初時尚不特意表現，《白兔記》第三十出，咬臍郎率軍眾圍獵千里至沙陀村，劇中僅提示曰「小生引眾卒上」，唱一句「連朝不憚路崎嶇，走盡千山並萬水」，就算交代了。到成化年間，開始有了相應的身段動作，但無實物道具作爲指示。沈采《千金記》第二十二出寫蕭何追韓信，有這樣的句子：「快備馬來，待我連

夜追趕。」接唱：「急追去，急追去，跨馬揚鞭裊。」此後二人輪流馳過場。這其間的表演應該都是在馬上，一定配合以特定的舞臺動作。但通觀全出，儘管多次出現「請下馬」、「請上馬」的語句，卻沒有一處提到馬鞭道具，大約其時還沒有形成以鞭代馬的表演程式。這種程式大約形成於明末或稍早，因為在張楚叔《明月環》第二十八出裡已經用到。其中描寫狀元遊街，有「生揚鞭走唱」、「生縱馬鞭下」的舞臺提示。很明顯，鞭與馬在這時已經結成了象徵型關係，人們也對它們之間的物象轉換具有了聯想經驗，此後這種表演程式就在舞臺上長期延續下來，以至於今。

明代戲曲舞臺表演在利用簡單道具，表現特定的環境方面，也積累了有效的經驗。例如，凡遇到需要劇中人物在城樓或樓臺上活動的時候，就充分利用舞臺上的簡單桌椅設置，或撐起帷帳，並配合以人物的相應動作來實現。《古城記》第十五出表現關羽在土城上觀望顏良擺陣，有這樣的劇本提示：「眾行轉身上椅立望科。」待顏良收了陣後，又有提示：「眾行轉坐科。」椅子本來是坐具，人物登上去，它們就代表了土城，下來後又成為坐具。《明月環》第二十八出寫沿街住戶在樓上憑窗觀望狀元遊街，劇本提示為：「旦、小旦、丑、淨扮看人，立帳中高望介。」在舞臺上撐起一道帳幔，人立其後，就成了樓。

《奇遇玉丸記》第三出表現人物登樓望月則有絕妙的表演。劇中是這樣處理的：「以裙障桌為樓，旦、貼、眾作登樓飲酒科。」這裡的「裙障桌」就成為樓臺。然後丫鬟稟道：「稟上小姐，四面樓窗已開，簾兒俱卷起了，請到樓前望月。」於是「旦、貼、眾立桌上作望月科」。桌上實際無樓臺房廈，空間也很擁擠，但通過人物道白描述以及身段動作的模

【重點提示】
　　明末或稍早，鞭與馬已經結成了象徵型關係，人們也對它們之間的物象轉換具有了聯想經驗，此後這種表演程式就在舞臺上長期延續下來，以至於今。

擬，再加上觀眾想像的補充，就把一群釵釧月夜登樓飲酒賞月的優雅情境表現出來了。更加絕妙的是，戲中的重點筆墨還在後面的樓上樓下調情對白。書生朱其遊玩至此，看見高樓之上有美人在吟詩賞月，心中技癢，隨口應答，小姐月清聽見，不予理睬，說：「我們過西窗玩賞一回。」幾人「即桌上轉身科」。一個動作，方位變了，表示人已離開原來的窗戶，於是朱其就看不見她們了。待了一會，樓上湖清說：「姐姐，西窗園景雖佳，東窗月色尤好，請再過東窗玩賞一回。」於是大家又作「轉向東窗科」。朱其重新看見樓上佳麗，於是再次以詩相挑。戲情就在這桌上人物的轉身回身間展開了。

《彩樓記》第十四出「虎撞窯門」裡，用一把椅子代替窯門，也是一個創舉。劉千金唱罷「回身忙把窯門局」一句，劇本裡有這樣的提示：「中場設空椅介。」然後有扮虎者上場，前去叩窯門，二人各在椅子一方，表示在窯裡窯外，被門隔開，有諸多表演。這種演法成為傳統程式並在舞臺上沿襲下來，直到今天仍然一如其舊。

當然，在明人的舞臺嘗試中，有時也會走彎路。例如有些過大的實物道具，在舞臺上試驗運用並不成功，以後就被摒棄了。最突出的是古代生活裡經常用到的轎子。例如明末葉稚斐《英雄概》、盛際時《胭脂雪》裡都有抬轎子的真實場面出現，前者如「椅子紮轎子，淨、雜扮轎夫扛付急上」，後者如「淨坐竹轎，雜抬上」。可以想像，由於抬轎必須承力，演員的臺步沉重、亂了節奏，失去美感，這些演出一定是失敗的。所以以後就沒有再見到這類表演了。清代以後地方戲發展起來的抬花轎程式，拋開這種路子，不用真實道具而完全代之以空靈的人物動作模擬，配合以歡快的音樂節奏，就取得了良好的效果。

三、舞臺效果的注重

明人在舞臺效果的製造方面用盡了心思。我們從當時劇本的舞臺提示裡可以見到各種效果要求：「內作風聲科」，「內作雷聲科」，「內作雞鳴科」，「內馬鳴科」，「內犬吠科」，「內鳥鳴科」。這些都是常見的科範，另外還根據具體的劇情要求，製造各類具體聲音效果，例如《宵光劍》裡有「內作虎聲」，《長命縷》裡有「內作鸚鵡叫介」等等。這些效果的取得，一般是運用樂器仿聲，或使用口技。

又有一種舞臺火彩效果。例如我們常常在劇本裡看到「卒放火介」的舞臺提示，在表演中一定有著特定的火彩技巧。《古城記》第二十出更通過火彩的特技來表現情節。曹操一行人在灞橋設宴，爲關羽餞行，準備用毒酒毒死他。關羽起了疑心，用酒祭刀，誰知「刀上火起科」，致使曹操的陰謀敗露。這「刀上火起」的效果，就是通過火彩技術實現的。

明末家班主人劉暉吉，在戲臺佈置方面曲盡用心，揮霍錢財，製造了當時首屈一指的舞臺效果，引起文人張岱的嘖嘖稱讚。他在《陶庵夢憶》卷五「劉暉吉女戲」條裡專門描繪了劉暉吉家班絕妙的演出情形：

> 劉暉吉奇情幻想，欲補從來梨園之缺陷。如唐明皇遊月宮：葉法善作場，上，一時黑地暗，手起劍落，霹靂一聲，黑幔忽收，露出一月，其圓如規，四下以羊角染五色雲氣，中坐常儀，桂樹吳剛，白兔搗藥。輕紗幔之內，燃賽月明數株，光焰青黎，色如初曙，撒布成梁，遂躡月窟，境界神奇，忘其爲戲也。其他如舞燈：十數人手攜一燈，忽隱忽現，怪幻百

〔重點提示〕

明末家班主人劉暉吉，在戲臺佈置方面曲盡用心，揮霍錢財，製造了當時首屈一指的舞臺效果，引起文人張岱的嘖嘖稱讚。

【重點提示】
宋元時期興盛一時的勾欄劇場，在明代悄悄地偃旗息鼓了。堂會演出由臨時性的權宜形式發展爲比較固定的形式，因而家庭式劇場逐漸開始孕形。

出，匪夷所思。令唐明皇見之亦必目睜口開，謂氍毹場中那得如許光怪耶？

戲曲演出，從來是在空臺子上做戲，通過人物的表演來指示所要表達的一切。這種情形的形成，一方面固然是由於戲曲的天生舞臺原則使然，另一方面也未嘗不是受到經濟條件限制所致。於是在財力允許的情況下，就有劉暉吉一類戲曲耽迷者嘗試另開新路，這就是上述演出產生的背景。劉暉吉的做法，是在晚間演出時，利用燈光的調配來實現奇幻的效果。具體做法是：在葉法善揮劍作法時，忽然隱去燈光，製造黑暗變化，然後用光焰呈青黎色的賽月明炬火托出一輪圓月的景片，人處其中，外幔輕紗，並用羊角燈晃出類似仙境的五彩雲氣。當時觀眾見慣了空臺子的演出，乍睹其境，不能不爲之震懾。舞燈的表演，則是滅去燈火，一片漆黑中，觀眾僅見十數燈炬往來穿梭，若流星，若飛螢，隱現不定。這種效果的取得，幾乎接近現代劇場。當然，劉暉吉的嘗試只是一種尋奇逐異的做法，在當時並不具備普遍意義，但它的出現卻也顯示了明人在戲曲舞臺效果方面所做的努力和所達到的成就。

第三節　演出場所的隨形轉移

宋元時期興盛一時的勾欄劇場，在明代悄悄地偃旗息鼓了。堂會演出由臨時性的權宜形式發展爲比較固定的形式，因而家庭式劇場逐漸開始孕形。寺廟演出作爲明代另外一類主要的演出方式，慢慢發展出較爲適宜於觀看和演出的劇場形式。同時，還有眾多臨時性的演出場所出現。

一、各種演出場所

　　明代前期勾欄消歇以後，戲曲演出失去了一個重要的根據地，不得不尋找其替代物。於是，除了更加充分地利用寺廟戲臺，更頻繁地從事堂會演出以外，也發展起各種各樣的演出方式，例如酒樓會館演出、搭設臨時戲臺、演船戲甚至隨處作場等等。

　　堂會演戲　漢代形成的堂會演出傳統一直生生延續下來。畢竟家庭堂會演出比較方便隨意，並能夠配合宴會娛賓、喜慶哀喪以及酬神許願等事情而隨時舉行，而官府堂會則可以使不便出入戲場的老爺們同樣享受到看戲的樂趣，所以堂會演戲保有強盛的生命力。在明代中、後期勾欄劇場絕跡而新興戲園尚未出現時，堂會演戲甚至成爲戲曲演出的主要形式之一。它的演出場所最爲隨意，由於戲曲表演的虛

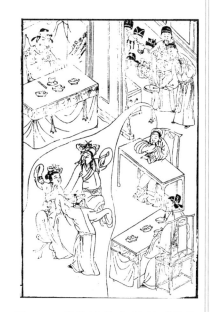

圖136　明萬曆繼志齋刊《黃梁
　　　　夢》插圖堂會演出場面

擬性和時空自由性特徵，它不需要專門的佈景和舞臺裝置，因而對於演出場所並不提出特別的要求，另外戲曲演出的場面也可大可小、可繁可簡，這就爲堂會演出的隨意處置提供了條件。因此，堂會戲的演出場所總是根據觀者的條件和要求安排。一般來說，堂會戲都在廳堂裡演出，臨時利用官廳、私家廳堂，有時候乾脆就是庭院，進行隨意性比較大的娛樂性表演。

會館演戲　明代中期以後，隨著商業經濟的發達，一些大的水陸都市開始出現了會館的建制，為外地商人在本埠的同鄉公會所組建，用以聯絡鄉里感情，並加強自己在當地社會中的經濟和政治力量。會館通常又和神廟結合在一起，用作同鄉公人在一起敬神祈福的場所。由上述功用，又導致會館建築結構中一定要有戲臺，一方面便於獻神，一方面也利於聯絡感情，特別是會館戲臺常常是聘請本鄉戲班來進行演出，這一重功能就更為顯著。當時的會館演戲已經是十分經常的活動，會館成為當時演劇場所中很重要的一種。

搭臺演戲　儘管城市鄉村裡遍佈著神廟戲臺、酒館戲臺、會館戲臺等，但還不能夠滿足民間的廣泛需要，仍有大量的演出是在臨時搭設的戲臺上進行的。這類戲臺往往選擇場地空曠處，用條木席布等原料臨時捆紮搭架而成，再用各色顏料塗繪裝飾一新。它的好處是可以根據需要以及地形，隨時隨地搭設，材料臨時湊集甚至借用，用過之後又可以拆卸，省卻了工本。

船戲　明代萬曆以後，東南水鄉的士大夫喜歡在船上看戲。受其影響，明末杭州虎丘山塘就出現了一種商業演出性質的戲船，名為「卷梢」，泊在一處演戲，戲臺就是船頭，船艙則是戲房，觀眾另雇一些稱作「沙飛」、「牛舌」的小舟，環繞其旁看戲，還有「蕩河船」往來渡客。碰到大風雨，戲就得停止。如果演得不好，岸上的觀眾會扔磚頭瓦片，也只得終止。有時各船頂板上站人太多，害怕翻船或掉人入水，又停演。[①]

隨處作場　事實上，中國戲曲時空自由、依靠演員表演確立舞臺假定性以及明確的「演戲」觀念，使之對於專門化劇場的要求並不強烈，它對於演出場地採取了極其隨意性的處理方

①參見（清）孫毓修：《綠天清話》、顧公燮：《消夏閒記》。

式，經常是隨時利用各種地形和建築進行表演。因此，隨處作場常常是戲曲最一般的演出方式。例如明末祁彪佳、張岱等東南名士喜歡在山亭、湖心亭甚至僧房等地演戲。

二、神廟劇場的變遷

1. 劇場環境的改觀

宋元時期的神廟劇場並不適宜於戲曲的演出活動。一般來說，當時的戲臺都孤立地建在神廟大殿的庭院中間，面向神殿，不和其他建築相連屬，今存元代戲臺在神廟中所處的位置大多都是如此。這是由它祭神演出的使用功能所決定的。人們進入廟院，走向大殿時要從兩側繞過戲臺。戲臺建築在神廟中的這種相對獨立性質，使人們得以對其設置與否進行靈活處理──添置和減去戲臺，都不影響整體廟貌和佈局。

但是，這種劇場在建築設計上並不考慮對觀眾的安置，也不過多考慮演出時的音響效

圖137　山西稷山法王廟明成化七年（1471年）廟貌圖碑

果。其戲臺由原有的露臺改形而來，其兩側廊房只作為廟體建築而並不參與戲曲演出活動（但它對戲臺所起到的回音共鳴效果也無意中為神廟劇場的構成提供了條件），觀眾只在廟院裡

隨意站立停留而已。

明代建立（或者重建）的神廟，其結構有所改變。由於在神廟中修建戲臺已經形成傳統，因而在最初設計的時候就把戲臺納入了神廟的整體結構，使之成爲神廟結構組成中一個不可分割的部分。許多神廟都直接利用戲臺來構建廟中的一重院落，也就是說，利用戲臺和廂樓、廊房、院牆的連接來分隔廟中空間，戲臺已經不再是廟院中間孤零零的存在，而與其他建築連在一起。其最普通樣式爲：由正殿、兩側廊房和戲臺構築起一個完整的四圍空間，構成封閉式的觀演環境。

在這種四圍院落劇場的基礎上，一些廟宇又從增強音響效果以及適宜於觀演的角度對結構作出調整，把兩側的廊房向中軸線靠攏，並改爲兩層樓房式，兩頭分別轉折而與戲臺和神殿連接。這樣做的結果，一是形成更好的音響效果，二是利用廂樓作爲另一重觀賞空間，完備的神廟劇場就形成了。其發生時間大約在萬曆時期或以後，因爲此前未見到實例，而清初這種樣式已經普及。

這類劇場性質的廟宇，在構建時就已經把戲曲演出和觀賞的條件放在重要的位置來考慮，這使其劇場性質加濃，廟宇性質褪色。人們在廟裡所進行的主要活動就是演戲（當然仍然保留了酬神的目的），神廟建築除了正殿以外也大多是爲演出而設，有時正殿的構造

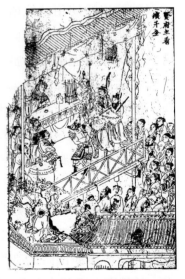

圖138　明末刊《鼓掌絕塵》四集四十回十二本插圖寺廟演戲場面

和規模反而不如戲臺複雜宏大。因此也可以說，它們就是中國式的劇場。

以後，神廟劇場的建築樣式被其他劇場形式吸收，形成了晚明以後中國劇場的一種典型樣式。首先是明後期各地興起的商業會館完全模仿了神廟劇場的建築形制，利用它的酬神和演劇功能來爲商行的經濟活動服務；其次是它進入了世俗生活的場所，成爲私家庭院裡的小型劇場——這使傳統的廳堂庭院式演出朝向劇場化發展；其三是它成爲清初宮廷各類大小戲臺的建築範本；其四也是最重要的，它爲清代以後興起的專門化劇場——城市戲園提供了建築上的經驗和範式。

2. 戲臺結構的變化

明代前期，戲臺建築也開始在結構上發生變化，把過去平面近似方形的亭榭式結構改爲平面長方形的殿堂式結構，即根據表演的需要，加寬臺口，縮小舞臺進深。這一變化給戲臺梁架結構帶來的影響，是從元代四角攢尖式扒梁構造向橫向抬梁的式樣轉換。明代後期到清代，過去那種平面呈方形的單幢戲臺建築形制又開始發展出多種變形，例如變化出雙幢豎連式、雙幢臺口前凸式、三幢並連耳房式等各種樣式。

戲臺平面的變形主要結合後臺（戲房）的不同設置方案而發生相應變化。例如雙幢豎連式是前後連接兩重建築，前一重爲臺口，後一重爲戲房，二者共同構成一個完整的戲臺。臺口前凸式戲臺是在雙幢豎連式戲臺的基礎上稍加變動，把前幢建築的面寬縮小，再與後幢連接。一般是第一重建築建成亭榭式，平面方形，用作表演區；第二重建成殿堂式或房屋式，平面長方形，用作後臺，臺口面寬較後臺爲窄，這樣就形成前凸式。三幢並連耳房式戲臺是把豎連式雙幢建築改爲橫連式三幢建築，把通常放在後部的戲房挪到臺口兩側，於是形成又一類

【重點提示】

神廟劇場的建築樣式被其他劇場形式吸收，形成了晚明以後中國劇場的一種典型樣式。

樣式。

　　根據戲臺在廟宇中所處的位置、建築形制及其附帶功能的不同，又有不同的戲臺類型出現。最常見的是山門戲臺，其樣式爲戲臺橫跨於廟宇的山門上方，在臺基下留一門洞供行人通過。人們進入廟門時要從戲臺下穿過。山門戲臺又可以有不同的設計方法，最常見的當然是臺板下面爲道路，行走演出兩不妨礙。但也有變通的情況，例如道路劈開臺基，把戲臺分爲兩半，平時走人，演戲時則在上面搭板，將兩邊的臺基連爲一個整體。山門戲臺又有一種替代的形式，把山門開在戲臺的旁側，人們進廟時並不通過戲臺，而是從臺側繞過。

　　又有過路式戲臺。它和山門戲臺的性質相仿，只是不建在神廟山門上而建在通路上。戲臺建成樓式，樓上爲臺面，樓下騎跨道路，中間有路通過。如果這種戲臺建在城市街道上，演出時街道就成爲觀看用的廣場。

第四節　戲曲理論的發展

一、概述

　　明初由於時代變遷的原因，文人學子們的目光很少投諸戲曲，只有一駕藩王朱權於尊養中對於北曲雜劇進行了比較深入細緻的研究，寫出了著名的《太和正音譜》，成爲明代戲曲理論的開山之作。嘉靖以後，太平日久，人民安居樂業，戲曲創作就越來越引起文人們的注意，一些著名的文士開始從各個不同的角度對戲曲進行理論歸納，如李開先、王世貞、徐渭等都染指戲曲批評，著名曲師魏良輔也留下了論曲警句，明代戲曲理論的大發展就在這種背景下蓬蓬勃勃地開始了。

明代中葉以後，戲曲實踐發生了很大的變化與轉折：北曲雜劇走向衰微，南曲傳奇開始興盛，使批評家們有了對不同戲曲樣式進行區別和比較的可能；戲曲創作隊伍的構成，由元代僅僅爲下層書會才人，逐漸過渡到上層文士越來越多地介入，創作者的社會地位與前代有了根本的不同，也使批評家們的興趣大增；而傳奇作品的大批湧現，更是爲批評家們準備和積累了充裕的研究對象。這種時代條件，恰恰成爲明代戲曲理論獲得發展的前提。於是，伴隨著蔚爲大觀的傳奇繁盛時期的到來，一批批文人學子們拿起筆來，加入了戲曲批評的行列，使這一時期的戲曲理論出現了空前活躍的局面，內容豐富、形式多樣，湧現出眾多的理論家和批評家，如李贄、湯顯祖、沈璟等文壇與曲壇大師，都留下了有關著述，其他如胡應麟、徐復祚、呂天成、沈德符、臧懋循等，都有諸多精闢的見解，更爲獨特的是潘之恆對於戲曲表演理論的注目，至於王驥德《曲律》，則是中國戲曲理論史上第一部成系統的著作。於是，就在明代傳奇創作達到高峰的時候，中國戲曲理論的成熟期也來到了。

與明傳奇創作的潮頭一直持續到明末不減一樣，明代戲曲理論著作產生的勢頭亦一直持續到明末，又有一批紛彩各異的理論著述出現，湧現出一批有見地的批評家，如凌濛初、張琦、沈寵綏、祁彪佳、馮夢龍、張岱、孟稱舜、卓人月、袁於令等人，他們接續了萬曆時期的理論思緒，從更廣泛深入的角度對戲曲理論進行探討，獲得自己的成績，並召喚了清代又一次戲曲理論發展高潮的到來。

統觀整個明代戲曲理論的發展，可以發現，明代是中國戲曲學由全面展開逐步過渡到高潮階段的一個重要時期。無論是對戲曲本質、原理的探討，對有關作家、作品和對演員表演

的評論，或是對於演唱技巧、劇本寫作或曲譜的鑽研、對於戲曲歷史的考證和勾勒，還是有關戲曲作家、演員、劇目的記錄和對歷代戲曲資料的摘錄彙編等，都可以說是成就卓越的。明代戲曲理論家們的著述涉及了許多有深度的理論命題和批評標準：如魏良輔在論述諸腔調演變過程中所崇尚的發展觀念和改革精神，如李開先對藝術通俗性——「文隨俗遠」的論述和推舉，如何良俊對於「本色」、「當行」等概念的提出，如王世貞在論述南北曲風格時對比較方法的運用，如徐渭對於南戲的源流沿革、風格特點、文辭聲律、作家作品等方面全面而深刻的關注以及對「本色」的強調，如李贄在其思想原則基礎上提出的「童心說」和「化工說」，如湯顯祖從藝術創作規律的角度出發對於劇作家主觀意願情感的看重和提倡，如沈璟對於作曲過程中「合律依腔」標準的制定和強調，如潘之恆對於演員「才、慧、致」等自身素質的要求，如呂天成對於當時戲曲創作和理論研究狀況系統而全面的總結與認識，等等。

二、潘之恆的表演理論

明代的戲曲表演理論遠不如劇本創作理論那樣系統化、規範化。有關演員在舞臺上唱、念、做、打的品評和論述，多夾雜在一些對於戲曲演出活動的記錄或一些戲曲劇本選集的序、評、眉批中。只有潘之恆寫作了有關演員表演的專論，彌足珍貴。

潘之恆（1556～1622年）字景升，號鸞嘯生、鸞生、亙生、庚生、天都逸使、冰華生等。安徽歙縣人。出身富商之家，少時即才思敏捷，善寫詩文，曾師事王世貞，與汪道昆、李贄、袁宏道等交往密切。一生愛好遊歷，足跡遍地。又因家傳而愛好戲曲，終日耽於歌樓舞榭，精於戲曲表演的鑒賞，時

有心得即留文字，又多與一時戲曲名家如張鳳翼、湯顯祖、臧懋循等交結，並長年與歌伎藝人相往還。有多部詩集和遊記，其篇幅宏富的《亙史》「外紀」中的「豔部」和「雜篇」內的「文部」，以及《鸞嘯小品》裡，收錄了他在蘇州、金陵、揚州以及各地觀戲後所寫的諸多有關戲曲表演和藝人品評的文章（二書內容彼此有交叉重複處），其中時見眞知灼見。

潘之恆常年觀劇，反覆寫文章討論藝人技藝與境界，逐漸形成了自己對戲曲表演的審美標準，提出「才、慧、致」的範疇概念。他在《鸞嘯小品》卷二《仙度》篇裡說：「人之以技自負者，其才、慧、致三者，每不能兼，有才而無慧，其才不靈；有慧而無致，其慧不穎；慧之能立見，自古罕矣。」所謂「才」，指演員所呈現的外在表演才能，即「賦質淸婉，指距纖利，辭氣輕揚，才所尙也」。所謂「慧」，指演員所稟含的內在理解能力，即「一目默記，一接神會，一隅旁通，慧所涵也」。所謂「致」，則指演員在登場時所爆發的臨界激情和出神入化的舞臺感覺與控制能力，即「見獵而喜，將乘而蕩，登場而從容合節，不知所以然，其致仙也」。潘之恆強調，通常一個演員「才、慧、致」三者不容易兼備，但不能兼備就會有缺陷，例如缺乏慧心則表演才能無法發揮，而如果缺乏臨場自如感，理解力再強也無從表現。只有三者兼備，才能眞正成爲出類拔萃的演員。潘之恆在《鸞嘯小品》卷二《致節》篇又對「致」的內涵作出進一步解釋：「致不尙嚴整，而尙瀟灑；不尙繁纖，而尙淡節。淡節者，淡而有節，如文人悠長之思，雋永而不撓，飄雲而不滯，故足貴也。」意即「致」似乎是在不經意中從容實現，但卻能帶給人以悠深韻味。這當然是一種極高的美學境界，因而潘之恆說：「以『致』觀劇，幾無劇矣。」用這種觀念去衡量當時的藝人，潘之恆僅僅舉出了楊美

【重點提示】

潘之恆強調，通常一個演員「才、慧、致」三者不容易兼備，但不能兼備就會有缺陷，例如缺乏慧心則表演才能無法發揮，而如果缺乏臨場自如感，理解力再強也無從表現。只有三者兼備，才能眞正成爲出類拔萃的演員。

一人作爲「才、慧、致」三至的代表，他在《鸞嘯小品》卷二《與楊超超評劇五則》篇裡評價了當時一批著名藝人說：「蔣六、王節才長而少慧，宇四、顧筠具慧而乏致，顧三、陳七工於致而短才幹，兼之者流波君楊美。」從潘之恆對於「才、慧、致」概念的闡釋和他的具體運用，我們感受到了他對於舞臺神韻的敏感捕捉和高超的抽象描述能力，他在這方面是遠遠超越了時人的。

在「才、慧、致」的原則基礎上，潘之恆《與楊超超評劇五則》篇裡又列出「度、思、步、呼、歎」五個方面作爲具體評價戲曲表演技巧的標準。「度」即程度，潘之恆要求「才、慧、致」三者兼而有之的演員，要盡量把自己的表演才能發揮到極點，發揮充分就能成爲別人的範本，發揮不夠則只能自我努力。「思」即內心體驗，表演要體驗人物的內心世界、內在精神，不是僅僅模仿其外表言行，所謂「西施之捧心也，思也，非病也」。「步」指舞臺形體動作，既要自然瀟灑完美圓熟，又要「合規矩應節奏」，把握好兩者的統一。「呼」和「歎」是對舞臺念白的兩種重點要求。「呼」是在特殊情境下呼喚親人的感情聲調，「歎」是人物心理怨情的自然流露，兩者都能引起觀眾對於人物精神的深切關注，所謂「呼、歎之能警場也，深矣哉」，表演決不能草草。潘之恆在自己觀劇經驗之上總結出來的這五個表演重點，爲藝人登場提供了頗爲明確的尺規。

在演員與角色之間，潘之恆認爲，最重要的在於通過理解而實現心理溝通，只有這樣，才能把角色演好演活。他在《亙史》雜篇卷四「文部」《情癡》裡以《牡丹亭》爲例，指出：「最難得者，解杜麗娘之情人也。」而能解角色之情，就要獲得角色特定的情感體驗，所謂「能癡者而後能情，能情者而後

能寫其情」，因而，只有「具情癡，而爲幻、爲蕩若莫知其所以然者」，才能眞正理解角色，也才能演好角色。潘之恆在這裡再次重點提出了演員對於角色的心理體驗問題。

　　潘之恆的許多見解，都接觸到了戲曲表演藝術中某些帶有規律性的癥結和問題，並具有一定的理論深度。其中論述戲曲表演的文字，承接元人胡祇遹而發揚光大，頗成系統，涉及了表演技巧、情感體驗、藝人素質、演唱效果等多方面問題；而品評藝人部分則繼《青樓集》之後，開《揚州畫舫錄》之先。在明代三百年中，主要從舞臺表演角度來論述戲曲藝術的還只有潘之恆一人。

三、王驥德和他的《曲律》

　　王驥德（？～約1623年）字伯良，一字伯駿，號方諸生、玉陽生，別署秦樓外史、方諸仙史、玉陽仙史等。會稽（今浙江紹興）人。生卒年不詳，僅知其生活於嘉靖至天啓年間。出身於書香世家，父祖都愛好戲曲活動，家藏眾多金元雜劇劇本。早年曾師事同里戲曲大師徐渭，並和一時曲學名流沈璟、呂天成長期往來論曲，與戲曲家屠隆、湯顯祖、葉憲祖、孫如法、顧大典等也多有交流，對於戲曲的修養日漸精深。一生詞曲著述豐富。晚來積十年之功著述《曲律》四卷，於萬曆三十八年（1610年）寫成。

1.《曲律》的整體架構

　　《曲律》是王驥德嘔心瀝血、意在爲曲學塡補理論空白的一部著作，其中的論述與見解，大都是他一生對於戲曲創作的心得之見，彌足珍貴。整體來說，這部著作以高度的概括能力，將一直延續到明代萬曆時期的三百年戲曲創作歷史進行了全面總結，並針對當時的傳奇創作現狀，提出了許多帶有開創

性的理論命題。此書以其理論的系統性和全面性，成爲中國戲曲理論史上第一部呈集大成面貌的概論式專著。

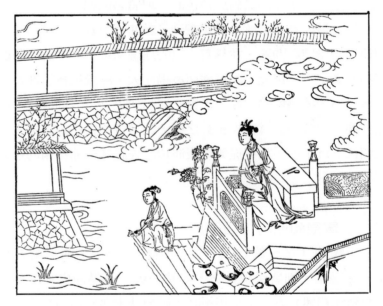

圖139　明萬曆金陵陳氏繼志齋刊《題江記》插圖

從《曲律》全書的構架可以看出，王驥德是將其作爲一部完整的戲曲理論著作推出的，其內容涵蓋了從戲曲淵源到宮調音律到塡詞格律到編劇技巧一直到科諢部色的配置等各個方面，是一部概論性質的專著。概而言之，它主要包括五個方面的內涵：一、戲曲的源流；二、戲曲的音樂規則；三、塡詞格律和技巧；四、劇本的舞臺性；五、對於古代、當代諸多雜劇傳奇作品和作家流派的品評、曲話及其他。

《曲律》的產生，改變了中國戲曲理論界長期慣用的感想隨意式和偏論一隅式思維方式，第一次把戲曲創作作爲一個完整的藝術綜合過程來看待，這是它得以確立自身價值的主要標誌。

2. 理論思維特點

王驥德撰寫《曲律》，有三個突出的特點。首先，他擅長運用整體構思來解決認識問題，即具備把握對象的整體觀和綜合觀。這種思維方法使他得以在曲論史上第一個提出了傳奇創作的整體架構問題。他明確制訂了傳奇創作的整體設計規則，強調傳奇創作要考慮到「大間架」和「折落」的關係問題，在此基礎上做好整體構思和局部調整，同時注意到全劇的節奏流暢、細節的先後照應、情節的輕重緩急，特別指出對於情節描寫不能平均使用筆墨：無關緊要處要一筆帶過，而重要處必須進行反覆渲染烘托，所謂不促不蔓。

其次，王驥德能夠致力於深入探討戲曲作品成功的內在機理，並試圖對之作出理性總結，這使他的理論得以建構於比較牢固的美學基礎之上。例如他將中國古代文論中的美學範疇「虛」與「實」引入戲曲理論，並以之作爲評價標準，用來區分傳奇作品的成就高下。他認爲，傳奇創作描寫事物要實，表現手段要虛，能夠用飄逸靈動的手法處理場景、捕捉神韻、展現精神，就能達到較高的藝術境界，他用以指述戲曲創作最高境界的範疇是「神品」。當然，鑒於戲曲的敘事本能，王驥德並非在傳奇創作中一味強調「虛」性，相反，他非常重視戲曲敘事「實」的特質，所謂「出之貴實」。

其三，王驥德始終保持有思索者的嚴肅理性，擅長辯證地看問題和分析問題，這使他得到的結論比較符合客觀實際，因而相對公允而無偏頗。一個最生動的例子就是他對於湯沈之爭的評判。他說：「吳江守法，斤斤三尺，不欲令一字乖律，而毫鋒殊拙。臨川尚趣，直是橫行，組織之工，幾與天孫爭巧，而佶屈聱牙，多令歌者咋舌。」[1]指出他們各自的長處和短處，並不是各打五十大板，王驥德的褒貶態度還是很明白的：

①參見（明）王
驥德：《曲律·
雜論第三十九
下》。

湯勝沈遠矣。這是因為，王驥德雖然對「法與詞」同樣重視，但他強調劇作的成功更多地取決於才情而非曲律。

　　由上述分析可以看出，王驥德《曲律》的特點是它體系的完備性，它是中國戲曲理論史上第一部全面論述戲曲規律的專門著作，其奠定之功是不可抹殺的。其中的大部分命題，雖然都是戲曲理論史上提出的傳統問題，王驥德卻作了綜合梳理與發揮，並將其體系化。更為有價值的是，出自他成熟的經驗，王驥德首次從舞臺角度提出了劇本的結構問題，這是劃時代的創見。當然，由此書的名稱題為「曲律」可以知道，在王驥德的心目中，戲曲創作仍然是以曲詞格律為第一要素的，因而他用了大部分的篇幅來論述這些問題，這與清初另一位戲曲理論大師李漁明確提出的「結構第一」尚存在著距離。但是戲曲以「曲律」為重要因素，這符合它的本體特徵和規律，同時清代以前的其他戲曲理論家一味重「曲」，完全忽視戲曲本質特徵中「劇」的一面，這一缺陷王驥德已經開始著意彌補，從而開啟了戲曲理論的新階段。我們應該看到，正是由於王驥德這部著作的奠基，才使戲曲創作有了系統指導性的理論，也才導致清代初年李漁集大成的戲曲學著作的產生，其歷史功績自不可沒。

四、箚記、序跋、評點等

　　除了專門性著作以外，明代戲曲理論庫藏中還有一類重要的內容，這就是眾多的單篇論曲文章、戲曲作品序跋和評點等。這是一類範圍最為闊大的戲曲批評，幾乎所有那些不成為專書的戲曲評論文字都可以搜羅進來。其中文章部分是指散見於各種文集裡的論述戲曲的單篇文字，包括論文、小品、書箚、雜記等，許多戲曲家、文學家都有此類文字存世，著名

的如湯顯祖的《宜黃縣戲神清
源師廟記》、李贄的《雜說》
等。序跋部分是指見於戲曲劇
本、選集和著作的各種序文、
跋文、題詞、凡例、緣起等文
字，其中有出於作者之手的，
有出於其他戲曲家的。前者可
以見出作者的創作動機和戲曲
觀念，例如朱有燉的雜劇引、
湯顯祖的「四夢」題詞，屠
隆的《曇花記序》等；後者則
比較寬泛地反映了戲曲理論的
各個方面，許多戲曲理論家都
採取這種方式來闡明其觀點，
著名的如徐渭、馮夢龍、臧懋

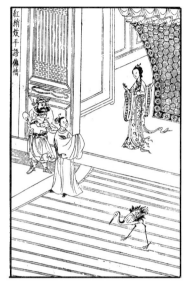

圖140　明崇禎六年（1633年）
刊《古今名劇合選·酹
江集·崑崙奴》插圖

循、孟稱舜、袁於令、卓人月等都如此。評點則是戲曲家借他
人劇作來闡發自己見解的評論方式，由於依託於實際作品，比
較容易剔抉幽微，很多名家都喜歡運用這種方法，例如李贄評
點《琵琶記》、徐渭評點《崑崙奴》、湯顯祖評點《董西廂》
等。

　　這些箚記、序跋、評點式批評，雖然帶有我國傳統藝術
批評的一般特點，如多為直覺式、感悟式的議論，較少整體性
的系統論述，但由於作者對論述對象的熟悉程度較高，因而多
能作出準確而深刻的評價與把握。有些篇目還能結合當時的戲
曲發展狀況，觸及時弊，展開爭論，解決一些重大的理論問
題。其中一些序跋、評點名篇，如徐渭的《〈西廂〉序》，李
贄的《〈拜月亭〉序》、《李卓吾批評〈琵琶記〉》，湯顯祖

的《〈牡丹亭〉題詞》、《玉茗堂批評〈焚香記〉》、《玉茗堂批評〈紅梅記〉》，臧晉叔的《〈元曲選〉序》，孟稱舜的《〈古今名劇合選〉序》以及王思任、沈際飛、茅氏兄弟對《牡丹亭》的評點等，不僅具有獨特的見解和觀點，而且往往成為影響過一個時期、引導過一個流派的綱領性說明。這些經典性文獻的作者，大多與作品著者關係密切，有些甚至就是著者本人，因而文章對於作者生平境況、創作意圖、時代背景、寫作過程、流傳影響以及版本的介紹，都是最為真切和直接的，為我們瞭解這些作品的內涵提供了可靠的管道。所以，這些文獻除了理論價值外，還具有珍貴的史料價值。

五、明代曲譜評述

中國戲曲音樂源自隋唐燕樂二十八調，宋元以降，樂調代有改變，其趨勢是實際運用的宮調數目日漸減少，宋代流行六宮十二調計十八宮調，元代剩下十二宮調，明代則僅餘九宮調。曲牌隸屬於宮調，文人填詞則需參照曲牌格式，因而有曲譜之作。

最初的曲譜僅僅標明某宮調中的所有曲牌名稱，嚴格地說這還不算曲譜，只是曲譜的濫觴，例如北曲裡《輟耕錄》收錄的雜劇曲名，南曲裡的《十三調南曲音節譜》、《九

圖141　清順治十二年（1655年）刊《南詞新譜》書影

362

宮詞譜》。塡詞之風日盛，投入創作的人日多，就需要有創作
格式，而累積的經驗也爲歷史提供了制訂規範的前提，於是有
精於音律的文人出來編訂曲譜，標明某曲牌在某宮調，定格字
數和句數，平仄四聲，韻腳開閉口等。南曲還加點板（北曲到
清代也開始加點板），例如朱權《太和正音譜》、沈璟《南九
宮十三調曲譜》等。這類曲譜的用途是讓文人照譜塡詞，但不
能反映曲牌的實際音樂旋律，於是又有在譜例中細細添加工尺
的，至此曲譜發展到了它最爲完備的階段，例如《九宮大成南
北詞宮譜》、《納書楹曲譜》等。

　　正式的曲譜形成於明初，這就是朱權的《太和正音
譜》。朱權所作爲北曲譜，在他之後，北曲譜還有明末范文若
的《博山堂北曲譜》、清初李玉的《北詞廣正譜》等。但實際
上入明以後北曲的創作已經開始走向衰微，尤其到了明代中期
以後，南曲傳奇創作日益興盛，於是南曲譜的編撰開始出現並
愈演愈烈。第一部正式的南曲譜是嘉靖年間人蔣孝在白氏家藏
《十三調南曲音節譜》和陳氏家藏《九宮詞譜》的基礎上所編
的《南九宮十三調曲譜》。萬曆時期，沈璟又在其基礎上進一
步增訂完善，著成《增定查補南九宮十三調曲譜》（又名《南
詞全譜》），使南曲譜從此走上規範化的道路。由於恰值傳奇
創作的盛期，又由於沈璟作爲曲學家的重要影響，沈璟南曲譜
對於創作實踐發揮了巨大的作用，從而成爲最有影響的曲譜之
一。沈譜仍有未盡周密之處，明末沈璟的姪子沈自晉又爲之拾
遺補闕，更名爲《廣釋詞隱先生南九宮十三調曲譜》（又名
《重訂南詞全譜》）行世。沈璟之後，一些曲律家對於沈譜並
不滿意，認爲其中所採用的材料時代過晚，許多是從明中期以
來的作品中選出，不足以定爲法規，於是又重新著手新定譜
例、自編曲譜。例如明末清初徐于室、鈕少雅《匯纂元譜南曲

【重點提示】
　　正式的曲譜
形成於明初，這
就是朱權的《太
和正音譜》。

九宮正始》（簡稱《九宮正始》），張大復《寒山堂新定九宮
十三調南曲譜》，都盡力從當時能夠見得到的宋元南戲作品裡
選取曲牌定例，從而使其曲譜別具價值。

第四編

清代地方戲繁興

第九章　地方戲與宮廷戲

第一節　清初聲腔演變

　　清初，崑山腔因士大夫階層的重視與愛好，得到極其興盛的發展，以官腔的姿態雄踞於眾多其他聲腔之上。以弋陽腔為主的諸多南曲變調，因其語調、方音方面的長處，在民間生生繁衍，逐漸被統稱為高腔。北方在北曲雜劇衰歇的過程中，各地流行的民間俗曲卻日益蓬隆糾結，吸收南、北曲戲劇的舞臺經驗，終至形成新的聲腔系統：中原一帶地區產生了弦索腔，「太行西北盡邊聲」①的西秦等地則在「西調」基礎上產生了西秦腔，並迅速向各地蔓延。對於上述四大聲腔的割據稱雄，當時北京曾有「南崑、北弋、東柳、西梆」的說法②，其中「東柳」為弦索腔在山東的一支柳子腔，「西梆」為西秦腔擴展而成的梆子腔，雖然不盡科學，但反映出時人對於清初四大聲腔分佈情況的基本判斷。

一、弦索腔

　　弦索聲腔主要是在明清中原各地俗曲小令的基礎上形成的，它分佈的地域廣泛，包羅的劇種繁多，而大部分都是北方民間各地土生土長的小劇種，沒有像崑腔、弋陽腔、秦腔等成為流行南北的大劇種，因而很少引起文人的注意並記錄。但弦索聲腔劇種在它的產生地卻往往是最受歡迎的劇種。

　　弦索腔多用弦索樂器伴奏，常見的如三弦、琵琶、箏、簒、渾不似（或稱火不思、琥珀匙）等。人們常習稱由這些樂器伴奏的弦索劇種為「弦索調」或「弦子腔」。

①（清）孔尚任：《平陽竹枝詞五十首》之一《西崑詞》，《孔尚任詩文集》，中華書局，1962年版，第二冊第401頁。

②齊如山《京劇之變遷》引述清末民初老伶工勝雲（慶玉）自述云：「同治初年，余在科班時，曾聽見那些老教習們說過，清初尚無二黃，只有四種大戲，名曰：『南崑、北弋、東柳、西梆。』」老教習們代代相傳的口碑應該有它源起的根據。既然說的是二黃盛行北京之前的情況，說它反映了清初面貌看來大抵不錯。

《缽中蓮》傳奇裡的【弦索玉芙蓉】、【山東姑娘腔】就是屬於弦索腔的曲牌。乾隆六十年（1795年）刻的《霓裳續譜》裡收有兩首弦子腔的曲牌，乾隆年間刻的《太古傳宗琵琶譜》收有《弦索調‧時劇》裡的《思凡》、《下山》兩出戲，乾隆五十七年（1792年）刻的葉堂《納書楹曲譜》「時劇」條裡所收【金盆撈月】，亦為弦索調。弦索腔在各地繁衍出了諸多腔調，主要有下面的幾種。

圖142　弦索腔戲《打棗》，
　　　　民國浙江剪紙

1. 女兒腔

清人李調元在《劇話》卷上說：「女兒腔亦名弦索腔，俗名河南調。音似弋腔而尾聲不用人和，以弦索和之，其聲悠然以長。」女兒腔俗稱弦索腔，《缽中蓮》傳奇裡的【弦索玉芙蓉】很可能與之有關。又稱作河南調，可見它是在中原一帶地方發展起來的腔種。乾隆六十年（1795年）刊本《霓裳續譜》裡收有【河南調】，其詞曰：

　　仰面長歎，恨有千里。思想起來，我手捶胸，哭得眼睛紅。雖然不是糟糠的配，也是我三生有幸，落花流水，萍水相逢，意合情同。山盟俱是假，海誓更成空。只落得思中想中，情中恨中，憂中愁中，魂中夢中，魂夢之中，我盼不得相逢，減卻了芳容。

《霓裳續譜》所收都是民間小曲時調。這首【河南調】應該是小曲，為女兒腔的原始模樣。句格為長短句，可見女兒腔還是從曲牌體變化而來的。

李調元一生奔走南北，隨處注意留心戲曲發展情形，著有《雨村曲話》、《劇話》等專門著作，是一位戲曲史家。而他書裡記述的北方劇種就是河南弦索調和陝西秦腔，從中也可見出弦索調影響之大。

2. 山東姑娘腔

其名目見於《缽中蓮》傳奇。從字面上看，與河南女兒腔接近，兩者應該有血緣關係。劉廷璣在康熙五十四年（1715年）成書的《在園雜誌》裡提到「巫娘腔」，「巫娘」亦即姑娘。又乾隆時人唐英《梁上眼》傳奇裡有一段說白：「今乃是咱家大喜之日，有酒無戲，覺得冷清些。你兒子在山東，每日裡聽的都是些姑娘腔，那腔調、排場，稀腦子爛熟。待我隨口謅幾句，帶著關目唱一支兒。」裡面提到「山東姑娘腔」。

清人李振聲的北京《百戲竹枝詞》裡有唱姑娘一首，有序文曰：「齊劇也，亦名姑娘腔。以嗩吶節之，曲終必繞場婉轉，以足其致。」從這裡我們又知道，山東姑娘腔還曾流傳到北京。序裡說曲終必奏嗩吶，可能是弦索外的配加樂器。

乾隆年間成書的《綴白裘》第七集收有傳奇《麒麟閣・反牢》一出戲，寫程咬金、尤俊達被囚禁在山東歷城縣監牢裡，柳周成設計前去劫牢，眾囚徒和獄官一起唱姑娘腔，詞如下：

（眾）柳大爺，斟酒嚇！老爺，請上酒，小的們就唱起來。

【姑娘腔】

【重點提示】
　　柳子腔通過兩條管道進入北京：一是進入劇壇，爭雄於戲場；二是進入曲壇，求盛於歌樓。

　　高高山上有一家，一家子生下姊妹三。

　　大姐叫了呀咱陣，二姐叫了陣咱呀。

　　只有三姐沒得叫，叫他田裡去採棉花。

　　放著棉花不肯摘，倒在田裡去採西瓜。（浪腔介）

　　大的採了無其數，小的採了八十三。（浪腔介）

其中唱詞是七字對句的形式，極近民歌唱法。中間還加上「浪腔」，所謂浪腔，應該即是唱耍腔。乾隆元年（1736年）抄本傳奇《情中幻》第五出「幻合」，收有姑娘腔曲牌，崑曲《虹霓關》第九出「寫城」，也唱姑娘腔曲牌，不具引。

3. 柳子腔

　　清初隨緣下士編撰的小說《林蘭香》第二十七回有寄旅散人批語曰：「崑山、弋腔之外，有所謂梆子腔、柳子腔、羅羅腔等派別。真乃狗號，真乃驢叫，有玷梨園名目矣。」批者大概以正統文士自居，故而對一些民間新起的腔調極力貶損。其中提到「柳子腔」。

　　柳子腔興起於山東，乾隆年間已經在北京劇壇與諸腔爭勝。嘉慶八年（1803年）小鐵笛道人《日下看花記》自序云：「有明肇始，崑腔洋洋盈耳。而弋陽、梆子、琴、柳各腔，南北繁會，笙磬同音，歌詠昇平。伶工薈萃莫盛於京華。」嘉慶年間北京抄本《雜曲二十九種》裡收有「八角鼓·牌子曲」的《西廂·遊寺》，其中即有【柳子曲】，亦為七字句，上下對句，全曲共八句。這兩條資料互相參看，可以知道當時柳子腔通過兩條管道進入北京：一是進入劇壇，爭雄於戲場；二是進入曲壇，求盛於歌樓。

當時柳子戲最爲流行的一出戲目，即是與《缽中蓮》傳奇有關聯的《王大娘補缸》。乾隆五十年（1785年）印行的吳長元《燕蘭小譜》卷二「鄭三官」條有詩曰：

> 吳下傳來補破缸，低低打打柳枝腔。
> 庭槐何與風流種，動是人間王大娘。

又有附注曰：「是日演《王大娘補缸》。」當時的藝人鄭三官即擅用柳子（枝）腔唱《王大娘補缸》一出戲。

值得注意的是，這裡所說的柳子腔《王大娘補缸》一劇，不是從柳子腔的本土——山東傳入北京，而是由「吳下」傳來的，這至少說明了一種事實：柳子腔也已經傳播到江、浙一帶，並極受歡迎，還產生了自己的代表劇目，進而更向遠處流傳。今天山東流行的柳子戲，應該是它的後裔。

4. 羅羅腔

羅羅腔是弦索聲腔系統裡影響最大、流播最廣的一種。除了在前引清初小說《林蘭香》批語裡提到外，更有大量見於文獻記載。

羅羅腔在河南發展得很盛，「小民每於秋收無事之時，以及春三、二月，共爲神會，挨戶斂錢，或紮搭高臺，演唱羅戲」，致使河南巡撫——後升任兩河總督的田文鏡認爲，長期下去會擾亂風

圖143　弦索腔戲《小上墳》，清代北京戲畫

371

①均見《撫豫宣化錄告示》卷四《嚴禁迎接神賽會以正風俗事》，《總督兩河宣化錄文移》卷三《爲嚴行禁止羅戲以靖地方事》二文。

俗，釀成禍患，曾於雍正二年（1724年）一月、二月和六年（1728年）二月三次勒令，禁唱羅戲，並指示「將本部院牌文刊刷告示，挨村逐鎮遍貼曉諭，務將帶妻唱羅戲之人，盡逐出境，不許容留」①。

乾隆五十三年（1788年）重修《杞縣誌》卷八「風土志」中說到羅戲的聲腔特點是：「並非梨園技業、素習優童，不過各處遊手好閒之徒，口中亂唱幾句，似曲非曲，似腔非腔音調。」這種旋律簡單、隨口成腔，普通小民都能張口歌唱的腔調，是弦索腔最初起於民間時的特色。

羅戲在乾隆年間已經傳到北京。康熙三十二年（1693年）纂刻的《燕九竹枝詞》裡有一首爲陳健夫作，其詞曰：

鑼鼓喧闐滿缽堂，鶯彈花旦學邊妝。
三弦不數江南曲，唯有羅羅獨擅場。

細味詩意，用三弦伴奏的羅羅腔當時在北京受到歡迎的程度，已高於崑腔、高腔之上，另外，乾隆九年（1744年）清人張堅《夢中緣》傳奇序云：「長安（指北京——筆者）梨園，所好秦聲、羅、弋。」說明羅羅腔當時與秦腔、弋陽腔並爲北京劇壇盟主。

又羅羅腔在乾隆年間還南到湖廣，最後流入當時天下戲曲集中的都市揚州。成書於乾隆末年的李斗《揚州畫舫錄》卷五「新城北錄下」提到「湖廣有羅羅腔來者」，書裡記載城中花部腔調六種，其中即有「羅羅腔」。揚州的羅羅腔，應該是羅羅腔南下湖廣後轉道而至的。

歸納上述文獻：羅羅腔產於山西東南部的澤州一帶，山西優人帶到河南演出，使河南成爲最普遍流行羅羅腔的地區。進

【重點提示】
羅羅腔產於山西東南部的澤州一帶，山西優人帶到河南演出，使河南成爲最普遍流行羅羅腔的地區。進而又北到河北、北京，南到湖廣，傳入揚州。

而又北到河北、北京，南到湖廣，傳入揚州。

5. 其他

弦索腔系既然是在明清北方民間俗曲小令基礎上發展而成的，那麼，還有一大批流行在河南、河北、山東、山西的民間劇種，也應該歸入。舉例而言，北曲【耍孩兒】的曲子，在明清時期曾經長期流傳各地。後來，一些劇種如兩夾弦、四根弦、五音戲、柳琴戲、哈哈腔等，在它們的音樂結構裡，都吸收了屬於明清俗曲的【耍孩兒】（俗稱多變為「娃娃」）。雁北農村桑乾河兩岸，至今流行「耍孩兒戲」（又稱「咳咳腔」），其主要唱腔詞式與元曲【耍孩兒】曲牌還有相近之處。河北絲弦戲的「官調」部分，也是在【耍孩兒】曲子基礎上發展形成的一系列板式。河北老調戲的基礎曲調「河西調」，為八句三段式——三三二體，也是由【耍孩兒】變化而來。這些都應該是屬於弦索腔系的聲腔劇種。

二、西秦腔

西秦腔起自秦隴一帶流行的西調。事實上，根據今天掌握的材料來看，西秦腔的產生可能早於中原弦索腔，因為在明代嘉靖、萬曆年間已經見到西秦腔發展出來的梆子腔的足跡。山西省吉縣龍王辿明嘉靖年間《重修樂樓記》碑，碑文有「正月吉日由蒲州義和班獻演」之句。明萬曆年間山西省河津縣小亭村舞臺題壁，有

圖144　秦腔戲《查關》，清代北京戲畫

「萬曆四十八年建，新盛班到此一樂也」之句。據此推測，明中葉梆子腔已經在陝西、山西風行。[1]

明萬曆抄本《缽中蓮》傳奇裡，引用了【西秦腔二犯】的曲調，而這本傳奇創作於江西、浙江一帶。可見西秦腔在明代萬曆中、後期已經流傳到東南一帶。從詞義及句式結構看，【西秦腔二犯】以行腔迅速、音調激昂為特色：

> 雪上加霜見一班（斑），重圓碎鏡料難難。
> 順風追趕無耽擱，不斬樓蘭誓不還。

情緒激切，心意果決，都從詞義音節裡透出。細味其韻，必然是配以慷慨激烈的行腔唱的。曲調為整齊的七言句式，上下對句，已經合乎後世的板式變化體規範。這節唱腔洋洋灑灑，一共唱了28句，如果沒有旋律上的變化，似乎不大現實。可見早在那時，板式變化體唱腔的萌芽已經在西秦腔裡出現了。

板式變化體唱腔的出現，是中國戲曲史上一次大的音樂體制的改革，從此結束了宋元形成的單純曲牌聯套音樂體制獨擅天下的局面。這個變化，從南曲變調青陽腔、徽州腔的唱腔加滾已經可以看出。明萬曆年間王驥德《曲律》已經提到弋陽腔、太平腔之類有「流水板」的板式變化。後來清人李調元在《劇話》裡則說高腔（指弋陽腔、青陽腔）有「緊板、慢板」，而說秦腔「亦有緊、慢」。畢竟因為南曲的格律過嚴，阻止了板式體音樂的進一步發展。南曲變調出現板式變化與秦腔的產生是否有著某種聯繫？二者之間是否存在著影響關係？但不管怎麼說，南曲的板式變化只是局部動作，秦腔則是完成這一音樂體制改革的主要腔種。

《缽中蓮》裡這個曲牌標明為「西秦腔」，應該是出自

①參見張守中：《試論蒲劇的形成》，《梆子聲腔劇種學術討論會文集》，三秦出版社，1989年。

隴州一帶。西秦腔又稱隴州
腔、隴西梆子腔，乾隆年間
小說《歧路燈》還描寫有隴西
梆子腔一派在河南、山東活動
的情況。到清代文獻裡，又常
見「秦腔」一詞。從大的範
圍——秦地範圍來說，西秦腔
也是秦腔。秦腔後期形成的西
府秦腔、東路秦腔（同蒲梆
子）、中路秦腔（西安亂彈）
和南路秦腔（漢調桄桄）的四
種流派，應從這時起源。

圖145　梆子、亂彈腔戲《蝴蝶
杯》，民國北京戲畫

　　秦腔用梆子擊節，所以俗稱梆子腔。梆子的聲音硬脆響
亮，被秦腔民間藝人採入戲曲演出，以代替拍板節拍，既增強
了在黃土丘陵地區草臺曠野演出時的音響效果，又與「隴上之
聲」高亢、激昂的人聲歌唱風格相諧和。另外，早期秦腔用月
琴伴奏，所以又被稱作亂彈。亂彈的名字是從月琴彈撥而來，
所謂「嘈嘈切切錯雜彈」即是。後來又添加了胡琴。

　　秦腔在清代康熙年間（1662～1722年）的足跡到處可
見。四川、湘鄂西、廣西、廣東、蘇州、揚州都見於記載。所
以乾隆四十六年（1781年）江南巡撫郝碩在覆旨奏摺裡，曾說
秦腔「江、廣、閩、浙、四川、雲、貴等省，皆所盛行」[1]。
秦腔主要還是在北方諸省落地生根，山西、河北、山東、河南
以及北京都成爲其滋潤地。而流入北京、齊、晉、中州的秦
腔，已經是聲調遞改，按照各地方音作出變化。乾隆年間嚴長
明《秦雲擷英小譜》云：「秦腔自唐、宋、元、明以來，音皆
如此。後復間以弦索。至於燕京及齊、晉、中州，音雖遞改，

①引自《史料旬
刊》第22期，
商務印書館，
1931年版。

在由諸多南曲變體混合而成的高腔系統裡，弋陽腔是最為強大的一支，因此人們常常把高腔說成是弋陽腔。

不過即本土所近者少變之。」後來在這些地區形成的山西各路梆子、河南梆子、河北梆子、山東梆子以及淮北梆子等，即源於此。

三、高腔

明代萬曆年間曾流播一時的各種南曲單腔變體，到了明末清初時，很多已經不見於文獻記載，所見唯有崑山腔、弋陽腔以及四平腔而已。其他腔調都像流星劃過夜空一樣轉瞬即逝了。仔細分析起來，情況又有不同。例如青陽腔，實際上還一直存在，只不過後來一般呼之為「清戲」，改了名字，而且已經變成了各地的土戲，不再受到文人的注意，其光芒為後起的諸多腔調所掩蓋而已。其他一些在萬曆中期風行過的腔調，則因為血緣相近，在長期流傳和互相影響的過程中逐漸同化了。後來因為秦腔、弦索等具有鮮明北方特點的聲腔崛起，這些同化了的南曲變體聲腔，就混合為與之對立的單一聲腔了，而以「高腔」統領之。因此清代人所說的「高腔」，已經是指這諸多南曲變體（崑山腔除外）的合體了。

在由諸多南曲變體混合而成的高腔系統裡，弋陽腔是最為強大的一支，因此人們常常把高腔說成是弋陽腔。如李調元在《劇話》卷上說：「弋腔

圖146　清順治古潭書肆刊《弋陽雅調》書影

始弋陽，即今高腔，所唱皆南曲。又謂秧腔，『秧』即『弋』之轉聲。京謂京腔，粵俗謂之高腔，楚、蜀之間謂之清戲。向無曲譜，只沿土俗，以一人唱而眾和之。亦有緊板、慢板。」從這段文字裡我們可以揣測，「高腔」的名稱大概是廣東人先叫起來的。另外我們看他說到楚、蜀之間的清戲，其實是青陽腔的後裔，就可以明白時人所說「高腔」，是包括了弋陽腔、青陽腔以及其他一切不用弦索樂器伴奏，只用人聲幫和的南曲單腔變體。

高腔的得名，大概是因爲與南曲變體的另一派——崑山腔相比，它的唱腔比較高亢直勁。所以清人震鈞《天咫偶聞》說：「國初最尚崑腔戲，至嘉慶中猶然。後乃盛行弋腔，俗呼『高腔』，仍崑腔之辭，變其音節耳。內城尤尚之，謂之『得勝歌』。相傳國初出征，得勝歸來，於馬上歌之，以代凱歌。」凱歌旋律雄壯嘹亮，用弋陽腔可以唱作凱歌，可以窺見它高亢的特點。至於李振聲《百戲竹枝詞》注就直接說出：「吳音，俗名崑腔，又名低腔，以其低於弋陽也。」「弋陽腔，俗名高腔，視崑調甚高也。金鼓喧闐，一唱眾和。」

弋陽腔在北京的一支，由於長期在都市舞臺上演出，逐漸吸收崑山腔的成份，慢慢走上雅化的道路，終於連名字也改變了，稱爲「京腔」。康熙時劉廷璣《在園雜誌》首先提到弋陽腔「近今」變爲京腔。上引《雨村曲話》也提到弋腔「在京謂京腔」。嚴長明《秦雲擷英小譜》也說：「高腔至京師爲京腔。」《鉢中蓮》裡就有「京腔」曲牌一支，可見明末時這個名稱已經出現。

康熙二十三年（1684年），王正祥在《新定十二律京腔譜》「總論」裡指出，京城上演的弋陽腔與江、浙間流行的弋陽腔風格「迥異」，這是變其稱呼爲京腔的原因，當然還有他

沒說的，即弋陽腔在北京的興盛遠遠超過了崑山腔，所以才得以獲得京腔的稱謂。

乾隆年間編輯的劇本集《綴白裘》裡的曲調名稱，既有「高腔」，又有「京腔」，也說明京腔確實有了自己獨自的風格。

弋陽腔能夠在北方站住腳跟，有其語音方面的原因。弋陽腔本產自江西弋陽縣，屬於贛語系統，處於北方話和北方話傳入江西形成的客家話之間，與北方語音有著天然的聯繫。弋陽腔之所以能夠「錯用鄉語」，與其語言基礎可北可南有關。當它在北方流行時，就更多地吸收了北方方言。這時北方的弦索調、秦腔還都未起，而北曲雜劇卻已經衰落了，因此弋陽腔反被目之為北方的聲腔了。

弋陽腔這種語音特點，使它具備了一些獨異的長處，既能夠改唱崑曲劇本，又能搬演古本北曲雜劇。於是，弋陽腔在劇目內容方面，能夠有比崑腔更加廣闊的範圍，這使它得以在京城立穩腳跟，到了乾隆年間，竟然成為獨霸京壇的劇種，出現清人楊靜亭《都門紀略·都門雜記·詞場序》中說的「六大名班，九門輪轉，稱極盛焉」的局面。京腔六大名班的名字，今天已不能確切知道。見於文獻記載而可信的有四個：一，宜慶班；二，萃慶班；三，集慶班；四，王府班。

京腔六大名班在乾隆年間曾出現過十三位著名藝人，被時人譽為「十三絕」。他們是：霍六、王三禿子、開泰、才官、沙四、趙五、虎張、恒大頭、盧老、李老公、陳丑子、王順、連喜。當時北京前門外廊房頭條西門內的「誠一齋」扇莊，曾請名筆賀世魁，按照戲場裝束為他們畫像，製成匾額掛於大門之上。繪像生動傳神，參觀者絡繹不絕。[1]

今天見到《綴白裘》第十一集裡，收有高腔劇目一出：

《借靴》。另外在其他戲出裡也時而見到以「高腔」標名的曲牌。高腔的音樂成份，廣泛保存在後世南方的眾多劇種裡。

四、崑腔

崑山腔在明代萬曆年間取得了正宗的官腔地位，一時文人又是為它制定曲譜，又是為它創作傳奇，官場逢迎用它，畫堂娛賓用它，很快便使它風靡了中國廣大的地域。明末清初兩大戲曲都市北京和揚州，崑曲獨佔魁首不說，長江南北各個省份也都踏遍了崑班的足跡。

東南一帶崑班佔據主導地位，自不必說，只看其他地區。廣東明代後期即是崑山腔的流播地區。前有雍正十一年（1733年）松陵李元龍序的錄天先生《粵遊紀程》手稿說：「廣州……桂村有獨秀班，為元藩臺所品題，能崑腔蘇白，與吳優相若。此外俱屬廣腔。」湖南、湖北更是崑曲盛行區域。順治、康熙間人劉獻廷《廣陽雜記》中說，他在湖南衡陽被人「舟以優觴款予，劇演《玉連環》。楚人強作吳歙，醜拙至不可忍」。湖南人唱崑曲，發音終是不準。清人顧彩《容美記遊》說他曾在湘、鄂西一帶的容美宣慰司聽女優唱崑曲：「初學吳腔，終帶楚調。」再如詩人趙翼離開貴陽時，曾在餞別宴會上看崑班演《邯鄲記》、《琵琶記》。他即席寫了許多首詩，其中一首說：

> 解唱陽關勸別宴，吳趨樂府最堪憐。
> 一班子弟俱頭白，流落天涯賣戲錢。

詩後有自注說：「貴陽城中崑班，只此一部，皆年老矣。」[①]從詩意及注文看，這一個崑班還是由地道吳中子弟組成的，所

① （清）趙翼《甌北詩抄·絕句一》。

〔重點提示〕
　　崑曲在歷史
上的傳播雖然很
廣，但那主要是
士大夫階層推波
助瀾、帶著崑班
到處跑的緣故。

以詩人憐念他們年老賣藝，流落他鄉。更遠一些，甘肅、寧夏也有崑班演出。清佚名《觀劇日記》①手稿記，在乾隆五十九年、六十年（1794年、1795年）間，主人曾在蘭州一帶看崑班秀元部演《斷橋》、《合缽》，又看寧夏嚴三虎子演《西廂記·佳期》。崑山腔的足跡遠至西南、西北諸省，其影響不謂不廣遠了。

　　但到了乾隆時期，南北民間戲曲聲腔蜂起盛傳，而作為雅化了的高臺藝術的崑山腔，就只有萎縮的份了。乾隆末，高宗下令禁止亂彈諸腔演出，只准崑、弋班演唱，又助長了崑班的餘力。但以後崑曲也只是氣如游絲了。

　　崑曲在歷史上的傳播雖然很廣，但那主要是士大夫階層推波助瀾、帶著崑班到處跑的緣故。從舞臺上保存下來的崑曲以及崑腔在各劇種內被吸收的情況來看，它們大致分佈在三個地域範圍內。其一是浙江，有蘇州崑曲、溫州崑曲；另外婺劇、諸暨亂彈、甌劇裡也有崑曲的成份；周圍還有安徽的徽戲，江西的東河戲、西河戲裡有崑曲的痕跡。其二是湖南，有湘崑，另外還有許多劇種裡時時見到崑曲的吉光片羽，如湘劇、祁劇、常德漢劇、衡陽湘劇、巴陵戲、辰河戲等。其三是河北、北京，有北方崑曲、高陽崑曲、獻縣笛子調等。

　　認真琢磨一下崑曲流下的三個傳代區，很有些值得研究的地方。浙江自不必說，為吳語方言區，是崑曲的基地。北崑則是因為北京是大都市，崑曲一定要向那裡發展。至於湘崑得以長久保存，則是方音近似的緣故了。

　　湖南為湘語方言區。古湘語與古吳語有密切的聯繫，兩者交界，彼此影響。只是到了東晉以後，北方人歷次南遷，才逐漸被深入江西的客家人所造成的客家方言區切斷。但至今兩者之間還有很多相同的基本點，例如都保留全濁聲母。當然，崑

①中國藝術研究
院戲曲研究所資
料館藏。

曲在這裡語音也有所改變，如康熙時人劉獻廷《廣陽雜記》裡記述他在湖南衡陽觀看村優演出崑曲《玉連環》，說是：「楚人強作吳歈，醜拙至不可忍。如唱紅爲橫，公爲慶，車爲登，通爲疼之類……使非余久滯衡陽，幾乎不辨一字。」但崑曲不借其他外力，而得以在這裡長久保存下來，不能不是方言語系有著血緣關係的緣故。

當然除了上述三個地區外，也還有一些劇種裡可以找到崑曲的蹤影。如四川川劇、廣東潮劇等。崑曲畢竟因在歷史上曾經達到了舞臺藝術方面的極其優美成熟，因而給後起的各種聲腔劇種以極其豐富的營養。

第二節　南北複合腔種與皮黃

清初盛行的「南崑、北弋、東柳、西梆」四大聲腔分屬南方系統和北方系統的腔系。其中高腔爲弋陽腔和其他南曲變體（崑腔除外）的統稱，與崑腔都屬南方腔系；弦索腔與秦腔則屬於北方腔系。當這南、北兩種系統的聲腔一起在長江沿線自湖北、安徽到江蘇一帶地區廣泛傳播時，因爲當地恰恰處在南、北方言區的交界地帶，對兩種腔系的語言基礎都有更大的接受可能，因而產生融會交流，從而又繁衍出既帶有南、北雙重特色，又用弦索樂器伴奏的新的複合聲腔來。

一、南北複合腔種

由於產生於西北邊地的秦腔有著極強的音樂個性，因而在它所到之處，如一支勁旅、一場山火，隨時隨地都把自己的力量顯示出來，給中國戲曲注入了強烈的興奮劑。秦腔本身又有

不同的旋律走向，例如秦腔「慢調」偏於較爲平和的一路，而
「犯調」則屬於更爲激切的一路，它們在不同情況下與不同的
南方腔調結合，也就形成不同的複合聲腔。前者如吹腔系的樅
陽腔、襄陽腔，後者如梆子腔系的梆子秧腔，以及兩者結合的
梆子亂彈腔。當然，此處只是從傾向上概而言之，事實上這些
聲腔彼此都是我中有你、你中有我。

　　吹腔（藝人稱「嘣咚調」）出於南戲變體四平腔[1]爲五聲
音節，宮調式，屬於南方腔調系統，與產於陝、甘，具七聲音
節，徵調式的秦腔不同。但它與秦腔又有相似處[2]，可見吹腔
本來就是在秦腔影響下發展起來的。吹腔成爲樅陽腔的主要旋
律，反過來又被秦腔所吸收。至於襄陽腔，產生地域處在秦腔
與樅陽腔之間，從兩個方向都可能受到影響。乾隆年間盛行一
世的秦腔、樅陽腔、襄陽腔三種腔調一起流行，互相吸收，各
自都帶有了對方的成份，一個最突出的特徵，就是三者都有吹
腔的唱腔。當它們在各地廣泛傳播時，就到處留下了吹腔的
足跡。例如贛劇廣信班唱的「松陽調」（即樅陽調），饒河

①參見周貽白：
《中國戲劇發展
史》第七章「清
初的戲劇」，中
華書局，1953
年版。
②（清）李調
元：《劇話》卷
上是這樣解釋吹
腔的：「又有吹
腔，與秦腔相
等，亦無節奏，
但不用梆而和以
笛異耳。此調蜀
中甚行。」

圖147　吹腔戲《打櫻桃》，清代山東濰縣年畫

班的「琴腔」，紹劇裡的「陽
語」，婺劇裡的「蘆花調」，
閩劇裡的「滴水」和「滂
水」，湘劇裡的「安春調」
（安慶調），廣東西秦腔裡的
梆子腔，滇劇裡的胡琴腔（其
中有「安慶腔」），川劇裡的
胡琴戲以及山東萊蕪梆子裡的
亂彈等等。吹腔與其他腔調相
結合，又演變出更大的複合聲
腔，如「亂彈三五七」、「二

圖148　吹腔戲《武松打
　　　　虎》，民國浙江
　　　　剪紙

黃腔」等，把吹腔帶到全國各地大大小小的劇種裡去（上述很
多劇種裡吹腔也不都是直接脫胎於樅陽腔、襄陽腔、秦腔，很
多是受到了「亂彈三五七」、「二黃腔」的影響）。

　　樅陽腔又名石牌腔，產於安徽省安慶地區，後來演變爲徽
戲。樅陽腔在向徽戲發展的路途中又融進了撥子一路，撥子是
【西秦腔二犯】與本地曲調結合的產物，用竹梆叩擊，因而樅
陽腔便也成爲梆子腔了。後世又呼樅陽腔爲「安慶調」。今天
許多劇種裡都有「安慶調」，如江西東河戲，湖南常德戲、巴
陵戲、荊河戲、祁陽戲、長沙湘劇，廣西桂劇等。又樅陽腔也
叫石牌腔，今天江西九江的寧河，饒州的饒河戲裡，都有「石
牌腔」的名稱。這些都是樅陽腔對後世劇種影響的痕跡。

　　襄陽腔產生於湖北襄陽一帶的漢水沿岸，它的產生應該是
繼承了本地區久遠的戲曲傳統。它的伴奏和唱法不同於南曲變
體，應該屬於弦索腔系，不用笙笛伴奏，而有梆子擊節，這是
它受到秦腔極大影響的標誌。襄陽腔後來發展爲漢調。

圖149　吹腔戲《十字坡》，清安徽阜陽年畫

　　清代前期文獻裡又反覆見到「梆子」、「亂彈」的名稱，它們是什麼腔種呢？就是經湖北、安徽的過渡，傳到江蘇的秦腔，又與當地聲腔結合而形成的新腔種。乾隆三十四年（1769年）版的《綴白裘》六集合刊本「凡例」裡說，「梆子腔」指當時的「梆子秧腔」，又叫「崑弋腔」；「亂彈腔」則指當時的「梆子亂彈腔」：「梆子秧腔，即崑弋腔，與梆子亂彈腔，俗皆稱梆子腔。是編中，凡梆子秧腔，則簡稱梆子腔，梆子亂彈腔，

圖150　清乾隆刊《綴白裘》梆子腔戲《殺貨郎》書影

則簡稱亂彈腔，以防混淆。」據此知道，所謂「梆子秧腔」、「梆子亂彈腔」，都是當時盛行於蘇州、揚州地區的複合聲腔。

「梆子秧腔」是一種混合力極大的複合聲腔，在它的音樂體制裡，摻入了大量的各類腔調，如崑弋腔、秦腔、吹腔、批子、京腔、高腔、亂彈腔、雜調小曲、燈歌、鉏曲等等。這也說明它音樂體制過於龐雜，還沒來得及把各種腔調進行加工融化，創造出自己的主旋律

圖151　亂彈腔戲《桂花亭》，民國浙江剪紙

和主體風格，只是到處拿過來就用。這導致它生命力的不能長久。因此，儘管在乾隆年間，梆子秧腔曾經一度興盛一時，但很快就消歇下去，今天只在京劇裡還能見到它的嫡裔，稱作「南梆子」。

與梆子秧腔不同，梆子亂彈腔形成了有自己特色的音樂結構。它的主旋律主要由「二凡」和「三五七」兩種腔調構成。「二凡」即「二犯」的異音，最早是從流傳東南一帶的【西秦腔二犯】裡變化而出，屬於七聲音階，用棗木梆子擊節，以彈撥樂器伴奏。其音樂風格高亢激越，帶有更多早期秦腔的特點。它的名稱「亂彈」之所出，可能就是因為吸收了早期秦腔不用拉絃樂器，只用月琴一類彈撥樂器伴奏的緣故。「三五七」則出於吹腔。吹腔裡有一種三、五、七字的句式格，成為亂彈的主要句式結構。「三五七」屬五聲音階，有著南方音樂緩和柔麗的特點。兩種音樂旋律和諧地糅在一起，各在一篇完整的戲劇音樂體制中發揮作用，從而形成了很強的音樂表現力。亂彈腔在浙江繁衍出許多後裔來，如紹興亂彈、金

華亂彈、溫州亂彈、浦江亂彈、黃岩亂彈、諸暨亂彈、處州亂彈等等。浦江亂彈又被江西婺劇以及饒河班、廣信班吸收。另外，江西宜黃腔，也應該屬於它的一支。

同是由秦腔與當地腔種結合，互相又十分接近的複合聲腔，樅陽腔與襄陽腔，由於地利上的緣故，彼此之間一直保持著緊密的聯繫和交流。它們既與秦腔一起，共同向南方和西南地區傳播，又在彼此地界上頻繁往來。在這個過程裡，它們既互相進一步吸收融合，又陸續從更多聲腔裡吸取養分。更重要的，它們還一直不斷地受到秦腔的新的刺激。漸漸地，又從它們的體制裡脫胎出新的腔調：二黃和西皮。二黃先出，迅速風靡。西皮後出，與二黃結合爲進一層的複合聲腔，名爲皮黃，遂躍居其他諸種聲腔之上，成爲至今影響最大的聲腔之一。

總結一下諸種複合聲腔的一個共同特徵，會有有意義的發現。由秦腔與南方聲腔融會，而在長江中游地區所形成的複合弦索聲腔系統，它的支派及其再傳聲腔，多半都是由兩種主要腔調結合而成的。例如秦腔就分爲激昂一路，慢調一路。樅陽腔分爲撥子和吹腔。襄陽腔則一路來自秦腔，一路來自吹腔。梆子亂彈腔一路爲源自西秦腔的「二犯」，一路爲承自吹腔的「三五七」。由襄陽腔演變而成的漢調則分爲西皮與二黃兩路，而皮黃在北京變成京戲。作爲湖廣腔成員之一的湘劇也分北路西皮和南路二黃。很明顯，複合弦索聲腔這種特徵，是由其兩種來源所造成的。它恰恰成爲南、北兩大聲腔系統交匯的標記，而保存在其傳裔裡。這些聲腔產生在中國南北分界的自然屏障——長江之畔，也充滿了象徵性的寓意。

二、二黃腔和徽班進京

1. 二黃淵源

清雍正以前的早期秦腔，伴奏用的弦索樂器是月琴。大約在乾隆前期，陝西秦腔吸收了當地民間弦索曲調裡的樂器胡琴。胡琴的加入，使秦腔在音樂和演唱風格上爲之一變。由於秦腔與襄陽腔、樅陽腔的密切聯繫，立即影響到後者，於是在皖南一帶，旋即產生了新的胡琴腔，名爲二黃。這個情況記錄在李調元乾隆四十年（1775年）寫的《劇話》卷上裡，他是這樣說的：「胡琴腔起於江右，今世盛傳其音。專以胡琴爲節奏，淫冶妖邪，如怨如訴，聲之最淫者。又名二黃腔。」

據歐陽予倩說，二黃腔是由樅陽腔裡的吹腔和高撥子變化而來[①]，這個說法至今爲學術界所接受。吹腔裡有平板二黃，吸收了高撥子的某些音樂成份。加進了胡琴伴奏，就變成了二黃。這次變化雖然如李調元說的，好像發生在江右，但由於吹腔在長江流域中游的廣泛普及，因而其結果在很大的地面上都有顯現，尤其在與安徽接壤的湖北黃岡地區一帶，顯現得十分集中。因此當時以及後來一些文人筆記，都說二黃起自此地。

二黃腔形成後，以往吹腔的流行地都開始唱二黃，因此二黃腔很快覆蓋了樅陽腔、襄陽腔的傳播地域。安徽、湖北是大本營，經由湖北又到湖南、廣西、雲南、廣東，俗呼爲湖廣調，與襄陽腔又被稱爲湖廣腔，應該有著因承關係。往西的一支，發展到陝西南部的安康和漢中地區。東邊則由徽班帶到戲曲在東南的集中地揚州，與當地諸多腔調競爭，並顯示了其極強的生命力。李斗《揚州畫舫錄》卷五說：「句容有以梆子腔來者，安慶有以二黃調來者，弋陽有以高腔來者，湖廣有以羅羅腔來者……而安慶色藝最優，蓋於本地亂彈，故本地亂彈間有聘之入班者。」徽班二黃勝過其他各種腔調，獨坐頭把交

① 參見歐陽予倩：《談二黃戲》，《小說月報》17卷號外，1926年。

椅，它橫行南北的勢頭已經充分表現出來了。

徽班在乾隆年間曾經極其活躍，例如當時有很多到了廣東。乾隆四十五年（1780年）廣州所立《外江梨園會館碑記》，載有夥同立碑的戲班名字，其中徽班就有9個。乾隆五十六年（1791年）所立《梨園會館上會碑記》所載戲班，徽班有7個。其中兩碑重見的有春臺班和榮升班這兩個班子，它們在這一帶地區，至少活動了十幾年時間。

徽班進入雲南也有記載。乾隆五十七年（1792年）檀萃在昆明設堂會，召陽春部演戲，這個陽春部就是徽班。因班裡藝人皆年幼，人稱小班，為當地七個班子裡的第一名①。徽班所唱不一定都是二黃腔，但二黃腔應該是徽班的本地腔，即它的基本主腔。

徽班進入福建，記載上晚一點，見於張際亮《金臺殘淚記》。張際亮是福建省建寧縣人，他有一首詩說：「湘山西去桂山連，婀娜桐花豔照天。誰遣江南楊柳樹，任它搖落向蠻煙。」自注曰：「辛巳、壬午年，在會城見大吉升部全發、如意二伶，色甚麗。次

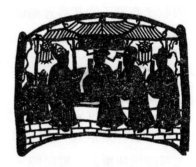

圖152　徽戲《對金錢》，民國浙江剪紙

年，見其部金秀齡，尤豔絕一時，皆安慶人，視鳳官為不幸矣。」辛巳、壬午為道光元年、二年（1821、1822年），張際亮所說的「會城」，指福建省會福州。他在這裡看到了由安慶藝人演出的戲。福建與安徽緊鄰，徽班傳入不會比廣東晚，只是沒有見到記載罷了。

①參見（清）檀萃：《滇南詩話·梨園宴和歌序》。

2. 徽班進京

由於當時已經形成慣例，任何聲腔一旦羽翼一豐，就要到北京去一較演藝，一展雄姿，二黃腔也不例外。二黃腔初到北京的時間，在乾隆四十九年（1784年）以前。因爲檀萃在這一年從雲南督銅入京，已經看到二黃腔的演出。他在《滇南集律詩·雜詠》裡吟道：

> 絲弦競發雜敲梆，西曲二黃紛亂哤。
> 酒館旗亭都走遍，更無人肯聽崑腔。

看來當時二黃已經在京師傳唱，並與魏長生秦腔角逐了。這個時間比一般認爲的「徽班進京」帶去二黃腔要早。

乾隆五十五年（1790年），清高宗八十大壽，浙江鹽務爲給弘曆捧場，派遣當時揚州戲班——三慶班入京賀壽。閩督伍拉納之子後來追述此事是這樣說的：「至五十五年，舉行萬壽，浙江鹽務承辦皇會。先大人命帶三慶班入京。自此繼來者又有四喜、啓秀、霓翠、和春、春臺等班。」①

三慶班即原來唱二黃調的安慶徽班，所以楊懋建《夢華瑣簿》說，三慶班初入京，「時稱三慶徽」。但安慶二黃在揚州舞臺上與諸種聲腔一起演出時，逐漸又吸收了其他聲腔，如秦腔、京腔的成份，因此三慶徽已經是一個雜演諸種聲腔的班子了。李斗在上引一節文字後還說到：「高朗亭入京師，以安慶花部合京、秦兩腔，名其班曰三慶。」高朗亭是安徽保應人，二黃旦角②，爲三慶班的臺柱。李斗的意思似乎是說，三慶班的得名，即是由於安慶二黃調配合了京腔和秦腔，三種腔調，聯合爲一班，入京慶壽，是爲三慶。

當時的北京劇壇，先已是秦腔的天下，京腔則不用說，原

①參見（清）袁枚：《批本隨園詩話》「詩話補遺」卷三伍拉納之子批語。

②參見（清）小鐵笛道人：《日下看花記》卷四。

本出自北京，而二黃腔如前述，也已在京城流行。所以浙江同
僚投其所好，選了擅長三種腔調而尤爲出色的這個戲班北上，
以圖博勝。

　　果然，三慶徽入京後，即以其強大的陣容和出色的演
技，贏得了北京觀眾的普遍讚譽。成書於乾隆六十年（1795
年）的《消寒新詠》卷四說到三慶班：「今之人又稱若部爲京
都第一。」該書詠及三慶班出名旦角即有7人，這應是它出名
的基礎。另外三慶班唱的是新腔二黃腔又雜演京、秦二腔裡的
優秀劇目，再附唱崑腔，所以藝術生命力也極強，能夠吸引更
多不同層次的觀眾。《消寒新詠》卷四說三慶班「當演戲時，
肩摩膝促，笑語沸騰，革鼓金鐃，雷轟谷應」。一般市井民眾
喜歡熱鬧而愛好它，文人卻嫌它「絕無雅人幽趣」，可是當看
了它演崑曲戲出，文人也被攝魂吸魄了，書裡石坪居士因而爲
之賦詩歌詠。

　　三慶徽初入京時，掌班爲余老四，後由高朗亭接任掌班。
高朗亭爲旦角，雖在同行裡年紀稍大，體態豐腴，但裝扮起來，
在舞臺上一舉一動，一顰一笑，都能得女子的神韻，使「遊
人心醉」，「過客銷魂」，所以問津漁者比之爲「太眞新出
浴」。小鐵笛道人《日下看花記》則稱之爲「二黃之耆宿」①。

　　三慶徽之後，緊接著又有四慶徽、五慶徽入京，亦見於
《消寒新詠》的記載。其進京年代，四慶徽在乾隆五十六年
（1791年）以前，五慶徽也至少在此書開始寫作的乾隆五十九
年（1794年）之前。三慶、四慶、五慶徽班裡，藝人都以安
徽人爲多。他們或是由揚州轉道而來北京（如三慶班），或有
可能直接來自安徽。他們演唱的腔調，不局限於二黃，而是崑
曲、秦腔、京腔、亂彈都唱。

　　乾隆六十年（1795年）以後，又陸續有許多南方戲班入

①參見《消寒新
詠》、《日下看
花記》。

京。據《批本隨園詩話》，這
些班社有四喜、啓秀、霓翠和
春臺等。當前後進京的眾多班
社，在北京劇壇上角逐一段之
後，慢慢分出了高下。寫於
嘉慶十四年、十五年（1809
年、1810年）的《聽春新詠》
一書，分京師戲班爲徽、秦
二部，列名徽部的戲班爲三
慶、四喜、和春、春臺、三和
5個，而曾經一度昌盛的四慶

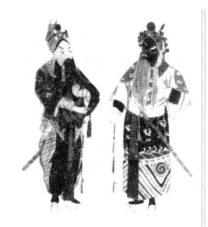

圖153　皮黃戲《雙投唐》，清
代北京戲畫

徽、五慶徽，卻已經被人忘卻了。四喜等班雖然被列名徽部，
實際上並不一定全唱二黃腔，也不一定全出自安徽。《聽春新
詠》所錄徽部藝人，籍貫出自安徽的並不多，而大多來自江
蘇。

　　後人習慣於說乾隆末年以後三慶、四喜、和春、春臺
「四大徽班」進京，實際上很不科學。一來當時進京的徽班很
多，不止這四個。二來這四個班子也不一定全出自安徽，以唱
二黃腔爲主。只是這四個班子逐漸唱出了名聲，被人們習慣上
連稱了。後來安徽人入京漸多，加入這些班社，如《長安看花
記》所說：「嘉慶以還，梨園子弟多皖人，吳兒漸少。」因此
逐漸改變了它們的成份。

　　由徽班帶來的二黃腔在北京站住了腳跟，成爲京城最盛
的聲腔。道光年間楊靜亭《都門紀略·都門雜記·詞場序》描
述說：「近日又尚黃腔……鐃歌妙舞，響遏行雲，洵屬鼓吹休
明，藉以鳴國家之盛，故京都及外省之人，無不歡然附和，爭
傳部曲新奇，不獨崑腔闃寂，即高腔亦漸同廣陵散矣。」

〔重點提示〕
　　後人習慣於
說乾隆末年以後
三慶、四喜、和
春、春臺「四大
徽班」進京，實
際上很不科學。

三、皮黃與楚調

1. 皮黃腔形成

西皮見諸史籍很晚，道光八年（1828年）刊張際亮《金臺殘淚記》裡才第一次出現，而且還是在談論其他腔調時附帶提及的。其文爲：「亂彈即弋陽腔，南方又謂『下江調』，謂甘肅腔曰『西皮調』。」這句話裡有一點值得注意，即指出西皮調是南方人對於甘肅腔的稱謂。同光年間謝鋌章在《賭棋山莊詞話》裡也有相同的說法：「甘肅腔即秦腔，又名西秦腔。胡琴爲主，月琴爲調，工尺咿呀如語，今所謂西皮調也。」同樣把西皮腔與甘肅腔連在一起。到光緒初年蘿摩庵老人《懷芳記》裡仍然說：「……一變爲西皮，秦聲激越，哀怨盈耳。」這裡說的「秦聲」，與上面講的甘肅腔，都是一回事，實際上都是秦腔。那麼，西皮是怎樣跟秦腔聯繫在一起的呢？歐陽予倩的說法爲此作了注腳。他在《談二黃戲》一文裡解釋說：「湖北叫唱是皮，一段唱叫一段皮。西皮或者是西秦的唱的意思。」[1]看來，西皮應該是西秦腔傳入湖北以後的產物。

西皮雖然很晚才見諸記載，但它在襄陽腔時期，應該已經出現了。滇劇西皮早期就被當地直呼之爲「襄陽調」，可見是從襄陽腔裡吸收來的。襄陽腔也像秦腔、樅陽腔一樣分爲兩路，一爲由西秦腔影響而形成的西皮一路，一爲由樅陽腔影響而形成的吹腔一路。襄陽腔影響擴及湖南、廣東、雲南、貴州、四川後，被稱作「湖廣腔」，則湖廣腔影響的地區唱腔也都應該分作兩路[2]。以後吹腔演變爲二黃腔，西皮也被湖北人慢慢叫出了名，於是二黃、西皮統一出現在襄陽腔的傳人——楚調裡。

葉調元曾於嘉慶中、後期遊楚九年，在當地看到了楚調的演出。20多年後，其於道光十九年（1839年）重遊楚地，寫

① 載《小說月報》17卷號外，1926年。
② 今天有實在的例子可證。如湖南湘劇、祁劇、辰河戲、常德漢劇、巴陵戲裡，唱腔都分作南路和北路，南路即爲二黃腔，北路即爲西皮腔。

392

有《漢皋竹枝詞》一卷，其中詠及楚調，涉及了其聲腔曲調特
點、伴奏樂器種類和名藝人情況，是難得的皮黃史料，現引錄
在下面：

月琴弦子與胡琴，三樣和成絕妙音。
啼笑巧隨歌舞變，十分悲切十分淫。
（原注：唱時止鼓板及此三物，竹濫絲哀，巧
與情會。）

曲中反調最淒涼，急是西皮慢二黃。
倒板高提平板下，音須圓亮氣須長。
（原注：腔調不多，頗難出色。氣長音亮，其
庶幾乎？）

小金當日姓名香，喉似笙簫舌似簧。
二十年來誰嗣響？風流不墜是胡郎。
（原注：德玉、福善俱胡姓。）

風前弱柳舞纖腰，婉轉珠喉一串調。
情景逼真聲淚並，祭江祭塔與探窯。
（原注：此閨旦之大戲也。二胡、張純夫均臻
其美。）

第一首提到楚調的伴奏樂器月琴、弦子和二胡三種，加
上鼓板打擊樂。說明當時楚調的伴奏場面已經十分完備，與後
世皮黃劇已經基本相同，例如今天京劇文武場伴奏樂器，仍然
是胡琴、三弦和鼓板等。葉調元稱楚調樂器是「三樣和成絕妙

音」，善於配合劇情的發展、人物情緒的變化而進行扶裏渲染。

第二首提到楚調板式情況和旋律風格的變化。楚調的傳人——漢劇，今天有豐富的板式，但像平板、導板、反調等，仍屬基本板式。漢劇的西皮調高亢爽朗，其中如「快西皮」，行腔迅速，節奏緊湊，常用以表現人物內心緊張的情緒。如《空城計》裡的諸葛亮所唱。二黃調則富於旋律，唱來流暢婉轉，多用於抒情唱段，其中「反二黃」更是起伏跌宕，最能揭示人物哀怨悲憤的蒼涼心境。西皮、二黃結合演唱，一快一慢，造成音樂旋律的豐富變化，極富感染力。葉調元又特別強調演唱者的氣要長，音要圓亮。這正是皮黃腔的行腔特長。

第三、第四首詠及嘉慶和道光年間的兩代楚調名藝人4人。其中「小金」是葉調元20年前，即嘉慶年間看過演出的，嗓音圓潤，給他留下深刻印象。胡德玉、胡福善、張純夫則是道光年間晚出的，他第二次去湖北時，正看到他們擅場。根據書中別處記載，胡德玉為貼旦，又能唱閨門旦戲，擅演《活捉三郎》。和丑角余德安搭檔，一時名盛。胡福善、張純夫則是閨門旦，與胡德玉都擅演《祭江》、《祭塔》、《探窯》等劇。這四人是唱楚調皮黃腔的旦角翹楚。

從《漢皋竹枝詞》裡還可以瞭解到，楚調在嘉慶年間曾極度

圖154　清漢口刊楚曲《臨潼鬥寶》書影

興盛，僅漢口一地就有十餘個戲班。到道光後期，則只剩下了祥發、聯升、福興三班。後世漢劇角色比京劇保存更多的舊規，共分十色，為一末二淨三生四旦五丑六外七小八貼九夫十雜，這十種角色在竹枝詞裡都提及了。

通過葉調元的《漢皋竹枝詞》，我們基本掌握了清代嘉慶、道光年間，楚調西皮、二黃合唱的音樂特點、風格面貌，也大致瞭解了當時漢口的班社和藝人情況。從漢口楚調戲班數量的下降，也可以看出：皮黃腔的發展並不是平川跑馬，它有興盛，也有衰敗。楚調的最盛時期是在道光以前，後來反而底氣不足了。但反過來可以證明，楚調皮、黃合調，應當早在嘉慶之前，這樣在嘉慶時期才能得到大的發展。

皮黃腔的影響極為廣泛，今天我們看到的徽劇、漢劇、京劇不說，又如湘劇、贛劇、粵劇、桂劇、滇劇、廣東漢劇、婺劇、漢調二黃（陝西南部）、上黨二黃（晉東南）以及川劇裡的胡琴腔等，或以皮黃腔為主要唱腔，或以之為綜合聲腔裡的一種。皮黃腔近代以來成為力量最強的一個聲腔劇種。

2. 漢調進京

因為北京被徽班藝人搶了先，所以一直是二黃的天下。但徽戲、漢調本來差別不大，所以漢調藝人也慢慢北上，搭班演出。這樣，他們就把西皮唱腔帶入了北京，人們覺得新鮮，稱之為「新聲」。粟海庵居士寫道光八年到十二年（1828～1832年）京師事的《燕臺鴻爪錄·三小史詩序》①裡說：「京師尚楚調，樂工中如王洪貴、李六，以善為新聲稱於時。」這裡的「楚調」，指的應該就是上述二黃、西皮合唱的漢調。如《都門紀略》所舉王洪貴、李六演出的劇目，有《取成都》、《擊鼓罵曹》、《太白醉寫》、《掃雪打碗》四出，其中三出唱西皮，一出唱二黃。二黃在北京已是慣熟，西皮卻是初來乍到，

① 粟海庵居士《別韻香詩序》云：「道光戊子夏秋間，余以應京兆試，客都門……壬辰九月報罷。」可知所寫為這一段時間的事。

因此王、李被京人目爲「善爲新聲」。《燕臺鴻爪錄》記錄的時間，與《金臺殘淚記》恰恰不相上下。《懷芳記》也稱：「一變爲西皮，則秦聲激越，哀怨盈耳。」以後西皮、二黃就連袂同臺，皮黃劇由此在北京獨霸劇壇。

因皮黃在北京出現較晚，論者往往以之爲西皮、二黃的合流，就是始於此時。其實漢調原本就是皮、黃合唱的。不但如此，漢調西皮在此前也已經傳入安徽，並在徽戲裡與二黃合唱了。道光十三年（1833年）杭州抄本徽戲《薦葛》和《戲鳳》兩種，帶有工尺譜。根據曲譜分析，西皮與二黃不僅在同一出戲裡出現（如《薦葛》前唱二黃，後唱西皮。《戲鳳》前唱四平調，後唱西皮），而且兩者的結合相當和諧統一，顯示出成熟與完善，與今天京劇相同劇目的曲調結構已經基本相同了[1]。這說明，徽戲裡二黃與西皮的合流，也遠不是道光年間的事。

還可以舉出另外一個例子。清人小說《風月夢》第十六回，寫遊揚州瘦西湖：「後面艙裡，那些朋友擠得汗流流的，黃腔走板唱著西皮、二黃。」此書前有邗上蒙人「道光戊申多至後一日」自序，說這本書記他三十餘年之所遇。戊申爲道光二十八年（1848年），所以上面說的即是道光年間的事，可見其時揚州已經是皮黃的天下了。另外第七回還寫到：「月香（妓女名——筆者）道：『諸位老爺不必哇咕，我唱二黃賠罪。』袁猷道：『你撿拿手唱罷。』」這裡所說的「二黃」，也應理解爲與皮黃合腔後的二黃。當時揚州妓女也已經用皮黃代替了過去所唱的小曲了。這個事實進一步說明，徽戲裡二黃與西皮合流應在道光之前。

楚（漢）調藝人進京，除上面提到的王洪貴、李六外，著名的還有米應先、余三勝、龍德雲、童德善、譚志道等。其

[1]參見潘仲甫：《皮黃合流淺探》，《戲曲研究》第16輯，1985年。

中米應先（1780～1832年）又名米喜子，爲湖北崇陽縣人，約在乾嘉之際，十五六歲時入春臺班，爲正生，聲振二十餘年。「每登場，聲曲臻妙，而神情逼眞，輒傾倒其坐。遠近無不知有米喜子者，即高麗、琉球諸國之來朝貢或就學者，亦皆知而求識之。」①他練藝「刻意求精，家設等身大鏡，日夕對影徘徊，自習容止。積勞成疾，往往吐血」②。米喜子爲皮黃在北京的立足奠定了基礎。

與之同時，又有余三勝（1802～1866年），湖北羅田縣人，爲春臺班生角。蘿摩庵老人《懷芳記》稱其爲「黃腔中老樂工，有盛名於時者」。楊靜亭《都門紀略‧都門雜記‧詞場序》曰：

> 時尚黃腔喊似雷，當年崑弋話無媒。
> 而今特重余三勝，年少爭傳張二奎。

「黃腔」即是二黃腔。由於這許多楚調藝人加入北京徽班，使其唱腔染上了更多的楚調特色，故而吳燾《梨園舊話》說：「班曰徽班，調曰漢調。」道光二十年（1840年）刻本京劇《極樂世界》凡例亦稱：「二黃之尙楚音，猶崑曲之尙吳音。習俗然也。」

四、京劇的形成

道光以後，京劇在北京正式形成，一時名角如林，史不絕書。其最初的著名演員有「老生三鼎甲」，即程長庚、余三勝、張二奎。以後又有後老生三鼎甲，他們是譚鑫培、汪桂芬、孫菊仙。其他如旦行、生行、丑行等都湧現出一批傑出藝人。光緒年間有畫師沈容圃把同治、光緒年間極負盛名的藝人

① （清）李登齊：《常談叢錄》。
② （清）楊懋建：《夢華瑣簿》。

十三人，按照他們各人在拿手劇目裡的扮相，畫為戲裝寫真圖，時稱同光十三絕，他們是：程長庚（飾《群英會》魯肅，老生）、張勝奎（飾《一捧雪》莫成，老生）、盧勝奎（飾《戰北原》或《空城計》諸葛亮，老生）、徐小香（飾《群英會》周瑜，小生）、梅巧玲（飾《雁門關》蕭太后，旦）、譚鑫培（飾《惡虎村》黃天霸，武生）、時小福（飾《桑園會》羅敷，青衣）、余紫雲（飾《彩樓配》王寶釧，旦）、朱蓮芬（飾《玉簪記》陳妙常，旦）、郝蘭田（飾《行路訓子》康氏，老旦）、劉趕三（飾《探親家》鄉下媽媽，丑）、楊鳴玉（飾崑劇《思志誠》明天亮，丑）、楊月樓（飾《四郎探母》楊延輝，鬚生）。儘管這裡所敘及的演員不及萬一，但也大致反映了當時京劇舞臺奇豔紛呈、眾伎競長的局面。

以老生演員掛頭牌是京劇的特色之一。此前的崑班、秦腔班、徽班都以旦角挑梁，而且習慣以旦角演員作為班主。漢調進京以後，老生很快佔了主要位置，成為領軍人物，而且通常也在戲班裡成為領班人。例如程長庚為三慶班主演，並主持三慶班幾十年；張二奎為四喜班頭牌老生和領班；譚鑫培則自組同春班並自任班主。程長庚嗓音繞梁，戲路寬闊，提攜後進，為京劇藝術的形成與發展作出了重要貢獻。譚鑫培則把京劇藝術推進到一

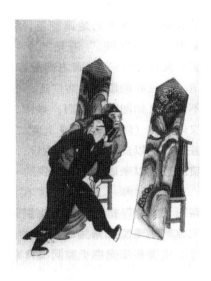

圖155　皮黃戲《焚綿山》，
民國北京戲畫

個新的境界，被稱作「伶界大王」，成爲京劇成熟期的旗幟性
人物。

老生的突起與京劇所演劇目內容的急劇擴張和轉換有著密
切關係。京劇繼承了徽、漢、崑、梆多聲腔劇種的劇目，使得
自己成爲這方面的集大成者。而由於世俗審美風尚的轉變，人
們不再滿足於單純欣賞生旦調情的家庭戲，對於新出現的歷史
演義戲津津樂道。京劇於是在自己的發展過程中特別注目於對
此類劇目的表現，以滿足北京觀眾的口味和愛好。由此，由老
生扮演的歷史征戰的英雄成爲舞臺主角，取代了原來旦角演員
的主導地位，改變了舞臺上長期以旦角爲主的局面。

京劇的行當劃分更加細化。例如生行裡出現了武生的專門
行當，旦行裡出現了老旦的專門行當，這在過去都是沒有的。
淨行裡分化出重唱功的「銅錘花臉」和重做功的「架子花臉」
兩類。紅生則成爲獨立的一類，專演關羽戲。旦行裡也出現了
刺殺旦、刀馬旦、武旦等新品種。在「後老生三鼎甲」的時
代，京劇各個行當都湧現出許多技藝高絕的演員，一時名家滿
臺。

京劇的唱腔板式發展得十分豐富齊全，西皮、二黃的原
板、慢板、散板、搖板、滾板、快三眼、慢三眼以及西皮流
水、西皮二六、撥子、反西皮、反二黃，應有盡有，有著較前
更加充分的表現力。京劇伴奏形成新的配器規模：文場樂器有
胡琴、月琴、笛子、南弦、嗩吶、海笛，武場樂器有單皮鼓、
大鑼、小鑼、鐃、鈸等。樂器演奏也由一人多兼各類樂器向專
工一種樂器轉化。

同治六年（1867年），英籍華人羅逸卿派人赴天津邀請
京劇名角，到他新建的「滿庭芳」京式戲園演出。緊接著巨商
劉維忠在上海建「丹桂茶園」，直接到北京邀請京劇名角前去

演出，所邀有著名武生楊月樓等。京劇自此落戶滬上。上海與
北京不同的文化環境，使得落戶的京劇有了自己的特色。例如
武戲強調勇猛翻撲、動作誇張而強烈，與北京的講究步法穩練
不同；表演喜歡突破成規、翻新花樣，與北京的講究牢守傳承
不同；舞臺裝置盡換時新燈具、機關佈景，與北京的陳舊裝置
以不變應萬變不同。由此，海派京劇漸成眉目，初露端倪，最
終成為與北京相抗衡的一大流派。

此外，京劇還循著由北及南、由東及西、由大城市到中
等城鎮的路子，迅速向全國各地普及，很快便覆蓋了廣大的地
域，成為晚清以後影響最大的聲腔劇種。

第三節　地方小戲普遍興起

清代以來，各種聲腔都在四處傳播，當它們在某些地區
相遇合，或與該地區的腔調小曲相融會，就又形成新的複合聲
腔。這些聲腔和複合聲腔，由於更多繼承了前代戲曲的優厚傳
統，往往呈現出更加成熟的舞臺面貌，從音樂唱腔、舞臺表演
以及劇目內容等各個方面，把戲曲藝術推進到一個新的階段。
這種聲腔發展途徑，是清代戲曲藝術成熟的主要表徵。

然而，清代還有另外一條戲曲形成的徑路，即在民間歌舞
說唱的基礎上發展為新的戲曲劇種。清代以後，由於戲曲藝術
已成為極其成熟的表演藝術，成為最受人們歡迎的普及藝術。
它的影響已經深入到社會生活各個領域和民眾心理內容之中。
因此戲曲成為當時一切表演藝術的中軸，所有表演藝術都產生
了一種對戲曲的向心力，在這種力量作用下，就有大量的歌舞
說唱藝術開始向戲曲表演藝術演化。

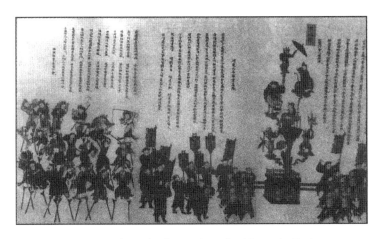

圖156　清天津《天后宮過會圖》社火舞隊

〔重點提示〕

民間小戲主要有兩種類型。一種出自民間歌舞，大都來源於各地鄉鎮農村爲慶賀年節豐收而舉辦的社火、社會、燈會等歌舞表演活動；另一種出自民間說唱，來源於各地的曲藝演出活動。

由於這些新的戲曲樣式，都是從民間歌舞說唱的簡單表演形態脫胎而來，因而相對前述聲腔和複合聲腔來說，它們的形式都比較簡陋，出場角色少，音樂唱腔簡單明快，表演風格生動活潑而生活氣息濃厚，演出劇目也多半是比較簡單的民間生活內容，不同於成熟腔種，演出大量表現宮廷歷史生活和軍事鬥爭的袍帶戲。因此我們稱之爲地方小戲。又由於這些小戲角色多半爲小生、小旦、小丑，因此也稱之爲「三小戲」。當然，這些小戲在它們的發展過程中，也吸收了各種聲腔的成份。

這些由民間歌舞說唱形成的地方小戲，數量極其眾多，其涵蓋的地域也極其廣闊，成爲清代中、後期戲曲聲腔裡一個極爲重要的支流。它受到底層民眾歡迎的程度，也使人們對之另眼相看。

民間小戲主要有兩種類型。一種出自民間歌舞，大都來源於各地鄉鎮農村爲慶賀年節豐收而舉辦的社火、社會、燈會

【重點提示】
　　民間花鼓的起始，很有可能來自宋代社火「舞迓鼓」。至少在明代，打花鼓已經成爲民間熟知的一種歌舞形式。

等歌舞表演活動。這些活動大多是演唱當地民間流傳的民歌、俗曲、秧歌小調等，配以簡單而熱烈的表演。這類表演在各地的名稱不一、五花八門，如花鼓、花燈、秧歌、連廂、唱燈、採茶、彩調等。表演形式也色彩各異，不過基本路子相同。這類表演往往帶有簡單的故事情節，在民間的長期演出過程中，慢慢發展成裝扮角色的演出，搬上戲臺，小戲就形成了。這類小戲在各地的名稱有花鼓戲、採茶戲、秧歌戲、燈戲、彩調戲等。

　　另一種出自民間說唱，來源於各地的曲藝演出活動。明清以來，在俗曲演唱基礎上發展起來許多通俗曲種，如道情、灘簧、落子、琴書、墜子、八角鼓等，用各種有特色的民間唱調說唱故事。最初往往採用「坐唱」、「唱門子」的形式，逐漸發展到分角色的化裝演唱，然後加入表演，最終由地攤子演出正式走上戲曲舞臺，轉變爲戲曲形式。這類小戲主要有北方陝西、山西、河南幾省的道情戲，東南幾省的灘簧戲，以及各地的許多曲子戲。

一、花鼓戲

　　花鼓戲來源於民間花鼓，最初是一種邊打花鼓邊做身段表演並唱歌的民間舞蹈，形成於長江流域廣大地區，包括湖北、湖南、江西、浙江、安徽、四川、貴州等省。民間花鼓的起始，很有可能來自宋代社火「舞迓鼓」。至少在明代，打花鼓已經成爲民間熟知的一種歌舞形式。

　　花鼓裡最爲知名的是鳳陽花鼓，明人周朝俊《紅梅記》傳奇第十九出「調婢」、二十出「秋杯」裡，插有兩段鳳陽花鼓表演，原文是這樣的：

　　（內打花鼓介）（丑叫介）（雜扮一男子、一
婦人打鑼鼓上）（丑）你是哪裡人？（雜）鳳陽人。
（丑）你打一通我聽。（雜唱）緊打鼓兒慢篩鑼，聽
我唱個動情歌。唱的不好休要賞，唱得好時賞錢多。
（鼓一通介）（丑笑）妙！妙！還有什麼曲？（雜）
有、有、有的，【上之回】、【白頭吟】、【烏夜
啼】，都是古曲……（十九出）
　　（雜攜花鼓上唱介）洛陽城東桃李花，飛來飛
去落誰家。洛陽女兒惜顏色，行逢落花長歎息：今年
花落顏色改，明年花開復誰在？已見松柏摧為薪，更
聞桑田變成海。（鼓一通）……（二十出）

　　兩段花鼓表演都是邊打鑼鼓邊舞蹈，唱的曲子是七字對句。雖
然花鼓藝人說他能唱【白頭吟】一類古曲，恐怕也已改唱七字
句而不是長短句。周朝俊在這裡插用花鼓，點明花鼓藝人是鳳
陽人，這說明鳳陽花鼓在當時是很流行的。

　　明、清兩朝鳳陽一帶長期水澇旱災，民不聊生，人們年年
逃荒，靠打花鼓賣藝行乞。《綴白裘》第六集裡收有《花鼓》
小戲一出，其中所唱《鳳陽歌》有歌詞曰：「說鳳陽，道鳳
陽，鳳陽是個好地方。自從出了朱皇帝，十年倒有九年荒。大
戶人家賣田地，小戶人家賣兒郎。唯有我家沒得賣，肩背鑼鼓
走街坊。」就是花鼓藝人對家鄉情景的淒苦描述。而四處逃荒
的鳳陽人，就把花鼓藝術傳播到遠近各地。

　　打花鼓的演出形式是：「演者約三四人，男敲鑼，婦打頭
鼓，和以笛板。」[1]打花鼓因為受到人們的廣泛歡迎，因此又
被用於社火表演，李振聲說它是「農人賽會之戲」[2]。

　　花鼓戲正式出現，清人有記載。錢學綸《語新》一書記松

①（清）王韜：
《海陬冶遊
錄》。

②（清）李振
聲：《百戲竹枝
詞·打花鼓》。

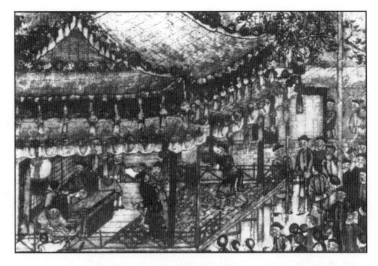

圖157　清徐揚《盛世滋生圖》中《紅梅記‧花鼓》
演出場面

江地區掌故，其中談到花鼓戲說：

> 　　花鼓戲不知始於何時，其初乞丐為之，今沿城
> 鄉搭棚唱演。淫俚歌謠，醜態惡狀，不可枚舉。初村
> 夫村婦看之，後則城中具有知識者亦不為嫌。甚至頂
> 冠束帶，儼然視之，殊可大噱。余今年五十有四，當
> 二十歲外猶未聞也。或曰：興將二十餘年。或曰：某
> 村作戲，寡婦再醮者若干人；某鄉演唱，婦女越禮者
> 若干輩。後生小子，著魔廢業，演習投夥，甚至染成
> 心疾，歌唱發癲。

錢學綸寫這段話時為五十四歲，時值乾隆五十五年（1790
年）。他說在二十幾歲時還沒見過花鼓戲，從乾隆五十五年推
前三十年，是乾隆二十五年（1760年），也就是花鼓戲在松江

一帶開始興盛的時間。

打花鼓是在長江流域諸省廣泛流行的民間歌舞活動，因此久而久之，各地就在此基礎上，或吸收民間小調，或汲取其他大戲的聲腔，發展起各具風格的花鼓戲來。其著名的，有湖南花鼓戲、湖北花鼓戲、安徽花鼓戲等。在這些省份，常常一個地區就有一個地區的花鼓戲，一個縣就有一個縣的花鼓戲，往往十幾種、幾十種地共同興盛流傳。

二、採茶戲

採茶戲是流行於南方廣大地區的另外一種民間小戲，在民間採茶山歌的基礎上發展起來，與花鼓戲有著相近的血緣關係。

南方在茶葉收入的季節，人們邊採茶邊唱山歌，這種山歌叫採茶歌。其名目有「十二月採茶歌」、「十二月花名」、「唱春」、「春調」等。不同的地區有不同的採茶調。

由於採茶調為當地人喜聞樂見，漸漸地就被吸收到年節社火活動裡去。南方流行的社火活動五花八門，有花燈、花籃、花車、竹馬、旱船等，採茶調則常常成為其中的主調。採茶調最初被用於年節社火時，還只是一種群歌隊舞的形式，沒有故事情節。繼而發展下去，就出現幾個角色的簡單裝扮，再加入故事情節，就發展為民間「兩小戲」、「三小戲」的形式了。

採茶戲與花鼓戲一樣，流行於南方很多地區，如有江西採茶戲、安徽採茶戲、廣東採茶戲等。在民間流行的實際情況，常常是採茶戲與花鼓戲一起演出，共同組成一個民間小戲。

採茶戲裡的一支——黃梅採茶戲，值得在此一提。黃梅採茶戲最初源於湖南省東部黃梅縣的採茶調，根據清代《黃梅縣誌》記載，乾隆年間，黃梅縣的紫雲山、龍平山一帶產茶區，

　　每年穀雨前後，青年男女成群結隊在山上採茶，唱出許多流行小調和即興小調，也唱紫雲山樵歌和太白湖漁歌。乾隆四十九年（1784年）黃梅地區大旱，第二年又遇大水災，當地人們四處去逃荒，沿路演唱黃梅採茶調，就把這種曲調傳播到了安徽、江西等地。這種情形有些類似鳳陽花鼓。傳到安徽、江西的黃梅採茶調，經過和當地民間花燈、高蹺等表演藝術結合，慢慢形成小戲，這就是黃梅戲。黃梅戲後來成爲橫跨數省的大劇種，其實它的基礎只是民間採茶調。

三、花燈戲

　　在雲南、四川、貴州、湖南、湖北等省份，民間盛行花燈戲。這是一種在燈節喜慶表演基礎上形成的小戲。每年正月十五鬧花燈，這些地區的人們，常常紮出各種彩燈，組織各種舞隊，邊演唱民間小調如「綠荷包」、「送郎調」、「十杯酒」、「十大姐」等，邊跳花燈舞。花燈戲的源起即由此，其時間看來要早到清初。實際上花燈戲和花鼓戲、採茶戲的關係也密不可分，常常是你中有我，我中有你。

　　花燈戲系統裡有一支異軍突起的腔調——梁山調，在川、黔、鄂、湘、陝、贛、閩、粵八個省區流傳，滲透到幾十個劇種裡去，這是一個值得注意的現象。因為從民間小戲裡形成一種具有如此廣泛影

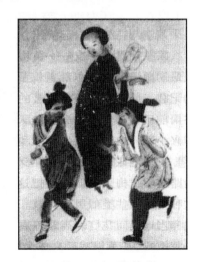

圖158　川劇《白狗爭風》，清代四川綿竹年畫

響力的聲腔，這在清中葉以來還是絕無僅有的。

梁山調起源於四川省梁山縣，江西人黃勤業於道光丙戌年（1826年）三月三十日曾遊至川西井研縣，看到燈戲梁山調演出，他在《蜀遊日記》裡說：「……宿竹園鋪。是夜，鄉人作優戲，登場不多人，聲容俱無足取。其班曰燈班，調曰梁山調，蓋由梁山縣人上元燈事所作，而留遺以至於今也。」他正確指出了梁山調是梁山縣人正月十五燈節所唱之調，以後傳播開來。梁山調腔系裡含有大量民間楊歌、楊花柳曲、楊柳調等，因而人們也往往以這些名稱呼之。

梁山調的主奏樂器為胖筒筒，這是一種形似二胡而筒略長略大、桿略短，演奏時略帶嗡音的絲絃樂器，當地人稱為「胖筒筒」，外地呼為「大筒筒」、「大筒子」、「嗡胡」、「蛤蟆嗡」等等，因此梁山調又稱為胖筒筒調。

梁山調作為劇種或聲腔的名稱，廣見於川、鄂、湘諸省，除前引四川梁山調外，還有湖北鍾祥、荊門的梁山調劇種，以及湖南、湖北、豫南一些花鼓戲裡的梁山調（有的訛傳為良善調、涼傘調）等。又有名稱改變了的梁山調，如四川、鄂西的燈戲胖筒筒、採堂戲、大筒子，川、黔、湘諸省的陽戲聲腔，湘、鄂西的楊花柳聲腔，鄂、陝南的二棚子弦子調，鄂南提琴戲聲腔及文辭，湖南花鼓戲裡的正宮調、西湖調、三流，以及湘、贛花鼓，採茶戲的北詞和各類川調等等。

四、秧歌戲

秧歌戲是流行在北方山西、陝西、河南、河北、山東等省的小戲系統，在實質上與南方的花鼓戲、採茶戲、花燈戲沒有什麼區別，也是在民間小調和社火表演的基礎上發展起來的。

秧歌最初是南方農民在插秧、耕田時所唱的民歌。當人

們把秧歌調搬到年節社火演出中以後，秧歌就成為社火舞蹈的一部分了。一般來說，社火裡的秧歌都與舞蹈、技藝、武術等表演形式相結合，形成地秧歌、高腳秧歌（即踩高蹺唱秧歌調）、武秧歌等，邊唱邊鬧邊表演，一些地區即稱之為「鬧秧歌」。

秧歌戲和花鼓戲、採茶戲、花燈戲在實質上沒有什麼區別，因為唱秧歌、打花鼓、唱採茶歌、舞花燈，往往一起出現在相同的社火表演裡，它們彼此都是互相吸收的，沒有什麼大的不同。就是著名的鳳陽花鼓，也自稱為秧歌。

秧歌既然起自南方，就有一件事情很費解，即：它是怎麼演變成北方民間年節社火裡面一種主要形式的？近代以來，陝北、山西、河北大秧歌，扭秧歌，秧歌舞都十分出名，而在南方反倒只見到打花鼓、唱採茶、舞彩燈的形式了。秧歌在北方扎了根，但它仍然被叫做「秧歌」。

當秧歌被吸收到北方各地的年節社火中以後，逐漸就在其唱調的基礎上，發展為各地的秧歌小戲，河北、山西、陝西，以及河南、山東，都是它的傳播區域。一般來說，這些地區的秧歌戲，都不同程度地吸收了當地梆子聲腔及其他民間小戲的音樂、劇目和表演藝術。在唱腔體制上，秧歌戲可大體分為三類：一，單純民歌組合類，以唱民歌小曲為主。二，民歌組合與板式變化結合類。其主要唱腔和板式多來自梆子腔，板式有頭性（慢板）、二性、三性、介板、散板及滾白等。其民歌小曲則統稱「訓調」，有「四平訓」、「苦相思訓」、「高字訓」、「下山訓」、「躍落金錢訓」、「推門訓」等。採用板胡、笛子、三弦等樂器伴奏。俗稱這種音樂結構為「梆扭子」。三，單純板式變化類。演唱時用板鼓或梆擊節，大多不用管弦，只以鑼鼓伴奏，又稱作「乾板秧歌」。

五、灘簧戲

灘簧是在明、清俗曲【灘簧】、【南詞灘簧調】的基礎上，先形成彈詞說唱，而後逐漸發展爲民間小戲的。

灘簧的寫法很多，如攤王、彈王、彈黃、攤黃、灘簧、灘黃等等，實際上都是江浙一帶民間口語或江湖話的音錄。「灘」就是「說」的意思，「黃」就是「唱」的意思，合起來就是「說唱」。這種說唱，唱的是南詞，故而又稱「文南詞」，流行於上海、寧波、杭州、無錫等地。乾隆前後，坐唱曲藝曾經風行南北，灘簧因此很快興盛並進入北京，與太平鑼鼓、十不閑等北方民間曲藝同臺演出。

灘簧演唱時用絃樂器伴奏，清人顧祿《清嘉錄》卷一「新年」條說：「灘簧乃弋腔之變，以琵琶、弦索、胡琴、檀板合動而歌。」

灘簧興起後，極受歡迎，於是又慢慢擴大演出規模，出現多人的分角色坐唱，開始搬唱戲文，只不過把唱詞改成七字句，便於說唱而已。這種說唱多是以坐唱形式移植演唱崑曲劇目，例如演唱《綴白裘》裡收錄的崑曲折子戲，每折分爲五六節。唱腔上也沿用崑曲聲腔曲牌，如【點絳唇】、【醉花蔭】、【滿江紅】、【風入松】、【山坡羊】等，或取其上半，或抽其中段，或截其下部，是一種將崑曲通俗化的唱法。這一類移植於崑曲的曲目稱爲「前灘」，另有一種用民歌小調演唱，取材於民間花鼓小戲的稱爲「後灘」。這類坐唱，因其

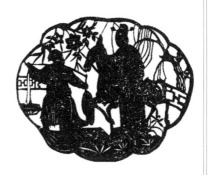

圖159　亂彈腔戲《繡鴛鴦》，民國浙江剪紙

演出規模小，便於在人家喜慶宴賀時用，因此十分風行。

再進一步，灘簧便成爲小型戲曲了，被搬上舞臺進行裝扮演出，其時間比亂彈的興起晚不了多少，大概也在清中葉。

灘簧戲興起後，盛行於江浙地區，在它的發展過程中，大量吸收了崑曲、亂彈、花鼓戲的成份，因此有時候也被人們以這些名稱呼之。以後，灘簧戲逐漸演化成許多劇種，如滬劇、錫劇、甬劇、湖劇、蘇劇等，同時也成爲一些多聲腔劇種裡的組成聲腔，如婺劇裡的灘簧，贛劇裡的文南詞等。

第四節　花雅之爭

清代乾隆、嘉慶時期，中國戲曲史上發生了一件比較大的事件，即「花部」和「雅部」戲曲聲腔之間的較量與爭勝，亦即「花部」諸聲腔向以往佔據統治地位的「雅部」崑曲發出了強烈的挑戰。當時的清廷統治者出於政治方面的原因，出面干預了這一原本屬於民間藝術市場範疇裡的競爭，極力貶抑「花部」諸聲腔的崛起。但是，歷史的發展不以人的意志爲轉移，「花部」聲腔最終大獲全勝，開創了中國戲曲地方聲腔遍地開花的新局面。

圖160　清李斗《揚州畫舫錄》有關諸聲腔的記載

一、花雅二部的分途

1. 雅部與花部

明代萬曆時期，崑山腔由於士大夫階層的青睞，在劇壇上取得了「官腔」的統治地位，而其他南曲聲腔則被斥之爲「雜調」。這種情形持續了二百年之後，到了清代乾隆後期，開始發生重大的變化。

明末清初以來，南曲聲腔之外的眾多弦索聲腔、梆子聲腔劇種成批出現，進一步的複合聲腔劇種又在它們的基礎上產生，劇壇上耀目的新星不斷閃現，弄得人們眼花繚亂、不知所措。這些新起的腔種，普遍有著清新、鮮活、濃郁的舞臺風貌，猶如濃鹽赤醬，帶有強烈的審美吸引力，它們一經出現，立即吸引了廣大底層觀眾的目光。而輕歌曼舞、一唱三歎的崑腔，在其衝擊之下，逐漸爲時代所冷落。正是這種背景，造成了「花部」戲曲聲腔向「雅部」崑曲的爭勝局面。

將戲曲聲腔區分爲花、雅二部，是乾隆後期文獻中常見的做法。例如乾隆乙卯年（1795年）成書的李斗《揚州畫舫錄》卷五「新城北錄下」曰：「兩淮鹽務例蓄花、雅兩部以備大戲。雅部即崑山腔，花部爲京腔、秦腔、弋陽腔、梆子腔、羅羅腔、二黃調，統謂之亂彈。」也就是說，「花部」名稱統括了除崑山腔之外的一切聲腔劇種。乾隆乙巳年（1785年）成書的吳長元《燕蘭小譜》品評北京戲曲藝人，按照花、雅二部區分，並於卷首「例言」裡說：「今以弋腔、梆子等曰花部，崑腔曰雅部。」由此可見，將戲曲聲腔劃分爲花、雅二部，是當時士大夫的通行認識。將戲曲聲腔作花、雅之分，當然體現了一種等級觀念，仍然將崑曲視爲上等，而將其他諸多聲腔劇種列爲下等。但從李斗所言「兩淮鹽務例蓄花、雅兩部以備大戲」的情形來看，「花部」已經取得了與崑曲抗衡的力量，連

爲皇上準備的「大戲」裡也有它們出場了。

　　儘管士大夫階層仍然將「花部」視爲下里巴人之藝，但是它卻在社會上產生了廣泛的影響力，崑曲的觀眾大多爲它所奪。清人徐孝常於乾隆二年（1737年）爲張堅《夢中緣》傳奇所作序曰：「長安梨園稱盛，管弦相應，遠近不絕。子弟裝飾備極靡麗，臺榭輝煌。觀者疊股倚肩，飲食若吸鯨填壑，而所好惟秦聲、羅、弋，厭聽吳騷，聞歌崑曲，輒哄然散去。」這是北京的情況，蘇州嘉慶三年（1798年）《欽奉諭旨給示》碑則曰：「即蘇州、揚州向習崑腔，近有厭舊喜新，皆以亂彈等腔爲新奇可喜，轉將素習崑腔拋棄。」[①]連崑曲的本土蘇州、揚州也被亂彈腔佔領了市場，從中可以推見全國舞臺上「花部」全面開花的面貌。

2. 花部的魅力

　　「花部」戰勝「雅部」而獲得社會的廣泛歡迎，有著深刻的內在原因。總括而論，「花部」戲曲在形式和內容兩個方面都有超越崑曲之處，這使它得以很容易地吸引了下層觀眾的注意力。

　　一般來說，普通小民與文人士大夫的審美情趣是不一樣的，他們不喜歡看那些掉書袋子、賣弄學問的戲，文人在崑曲傳奇中津津樂道的書生小姐的因緣豔遇，離普通人的生活太遠，也提不起他們的興趣。一般民眾喜歡看的是那些情節緊湊、故事集中、舞臺戲劇性強的戲，喜歡看動作戲、鬼戲、武戲、功夫戲。明人張岱《陶庵夢憶》卷六「目連戲」條所描寫的徽州戲班在杭州演出目連戲的情景：閻羅地獄、血城青燈充斥，跌打相撲、雜技百戲齊出，臺下人心惴惴，面如鬼色，演到「招五方惡鬼」、「劉氏逃棚」時，萬人齊聲吶喊——充分反映了普通民眾的審美情趣所在。

①載江蘇省博物館編：《江蘇省明清以來碑刻資料選集》，三聯書店，1959年版。但此書誤將碑名錄作《翼宿神祠碑記》。

雅部崑曲，劇本多爲文人所寫，文辭深奧難懂，內容不出生旦傳奇，演出都在庭堂，節奏緩慢，一唱三歎，觀眾多爲士人，而不爲大眾所賞。花部地方戲，劇本乃優伶自爲，語言平淺通俗，內容多爲歷史演義、悲歡離合，舞臺節奏緊湊，以情節性見長，演出在茶園廟臺，受到百姓歡迎。清人焦循《花部農譚》裡準確概括了普通觀眾對於花、雅二部演出的不同反響：

〔重點提示〕

花部地方戲，劇本乃優伶自爲，語言平淺通俗，內容多爲歷史演義、悲歡離合，舞臺節奏緊促，以情節性見長，演出在茶園廟臺，受到百姓歡迎。

> 蓋吳音繁縟，其曲雖極諧於律，而聽者使未睹本文，無不茫然不知所謂。其《琵琶》、《殺狗》、《邯鄲夢》、《一捧雪》十數本外，多男女猥褻，如《西樓》、《紅梨》之類，殊無足觀。花部原本於元劇，其事多忠、孝、節、義，足以動人；其詞直質，雖婦孺亦能解；其音慷慨，血氣為之動盪。郭外各村，於二、八月間，遞相演唱，農叟漁夫，聚以為歡，由來久矣。

焦循說出了農夫漁父愛看「花部」戲曲的原因：通俗易懂，情感豪邁。

焦循說的是揚州農村的情形，北京也是一樣。清代楊懋建《長安看花記》說：「若二黃、梆子靡靡之音，《燕蘭小譜》所云臺下好聲鴉亂。」觀眾在看戲時情緒沸騰，連聲叫好，這種情形在崑曲中是從未出現過的。

二、清廷對於花部的禁抑

1. 清廷的審查戲曲之舉

隨著花部諸聲腔的興起，全國的民間舞臺大部分被其佔

領，眾多新生的花部劇目，以其完全不同於文人傳奇的面目出現在社會各個角落，在社會上產生了越來越大的影響，而其內容的激烈亢直、無所顧忌也逐漸引起清廷的忌諱和警覺。乾隆後期曾發生了一起由朝廷直接領導、設置專門機構來審查戲曲劇本的事件，這件事後來發展爲對於花部戲曲聲腔的查禁。

　　乾隆後期，清廷出於維護統治的需要，傳諭各地政員，禁止內容有所違礙的劇目上演，要求他們「派員愼密搜訪查明，應刪改者刪改，應抽挈者抽挈」。檢查重點放在有可能影射清廷的內容上面，例如「南宋、金朝故事」、「明季國初之事」，以及「關涉本朝字句」的「違礙之處」等。[1]清廷同時還指使兩淮巡鹽御史伊齡阿在揚州設置刪改戲曲局，對於當時所能搜集到的古今戲曲劇本進行檢查、刪改、銷毀，蘇州織造全德以及其他地方官搜集到的劇本進呈御覽後也轉到揚州曲局受審。[2]

　　然而，各地方官在執行朝命的過程中逐漸發現，審查劇本的工作實際上只能在一定的範圍內進行，也就是說，只有那些寫定了的戲曲劇本才能夠被審查，而這些劇本大多是崑腔傳奇，至於遍佈民間各地的花部聲腔所演劇目，基本上都是沒有寫定本的，用刪改劇本的方式對其進行控制根本不能奏效。

　　這次審查工作的結果是：崑曲劇目大體上都作了處理，該刪改的刪改，該銷毀的銷毀。但數量浩如煙海的花部劇目，連審查都不可能實現。特別是，花部聲腔劇種又正處於一個劇烈的勃興繁榮期，新的分支不斷出現，戲班活動極其活躍，竟然將通過了審查、能夠使統治者放心的崑曲排擠得幾乎無法生存了。於是稍晚以後，清廷又採取了進一步的硬性措施：下令禁止花部聲腔的演出。

①《乾隆四十六年江西巡撫郝碩覆奏遵旨查辦戲劇違礙字句》，《史料旬刊》第22期載，商務印書館，1931年版。
②參見（清）李斗：《揚州畫舫錄》卷五「新城北錄下」。

2. 清廷的禁演花部

乾隆五十年（1785年），清廷首先在北京發出了禁止花部聲腔演出令，交步軍統領衙門辦理。《欽定大清會典事例》載：「乾隆五十年議准，嗣後城外戲班，除崑、弋兩腔仍聽其演唱外，其秦腔戲班，交步軍統領五城出示禁止。現在本班戲子，概令改歸崑、弋兩腔。如不願者，聽其另謀生理。倘於怙惡不遵者，交該衙門查拿懲治，遞解回籍。」這次禁令的主要對象是魏長生進京以後風靡北京的秦腔戲班，他們受到了嚴重的打擊，戲班紛紛解散，連當紅藝人魏長生都只好改入崑、弋班謀食[①]，三年後難以維持，只好離開北京。禁令的受益者當然是崑、弋戲班，等於是清廷在幫助奄奄一息的崑、弋聲腔支撐局面。

但是，禁令很快就被統治者自己打破了。乾隆五十五年（1790年）高宗八十壽辰，兩淮鹽務派遣了高朗亭的徽班進京祝壽，隨之而來的是眾多徽班蜂擁進北京，取代了以往秦腔的霸主地位，演為皮黃聲腔的一代之盛。

嘉慶以後，白蓮教起義在川、陝、楚等地起伏不斷，清政府發現花部亂彈腔戲曲所演內容，許多都有鼓亂滋事的傾向，如說「其所扮演者，非狹邪媟褻，即怪誕悖亂之事，於風俗人心殊有關係」，因此又在嘉慶三年（1798年）發佈禁演花部戲曲令，將打擊的面擴大到所有花部聲腔，規定「嗣後崑、弋兩腔仍照舊准其演唱，其外亂彈、梆子、弦索、秦腔等戲，概不准再

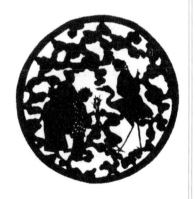

圖161　亂彈腔戲《搖錢樹》，民國浙江剪紙

①參見（清）李斗：《揚州畫舫錄》卷五「新城北錄下」。

415

【重點提示】

清代前中期花部亂彈諸聲腔如雨後春筍般地湧出，奪取了崑、弋聲腔的天下，自有其深厚的歷史和現實原因，而且已經衍爲當時最爲重要的民俗文化現象，其存在有著歷史的必然性。

①蘇州老郎廟清嘉慶三年《欽奉諭旨給示》碑。載江蘇省博物館編：《江蘇省明清以來碑刻資料選集》，三聯書店，1959年版。但此書誤將碑名錄作《翼宿神祠碑記》。

行唱演。所有京城地方，著交和珅嚴查飭禁，並著傳諭江蘇安徽巡撫、蘇州織造、兩淮鹽政，一體嚴行查禁……如係外來之班，諭令作速回籍，毋許在境逗留。其原係本省之班，如能改習崑、弋兩腔，仍准演唱」。又說：「嗣後民間演唱戲劇，只許扮演崑、弋兩腔，其有演亂彈等戲者，定將演戲之家及在班人等，均照違制律一體治罪，斷不寬宥。」①這次禁令的範圍也由北京擴展到全國，要求實行全國的統一行動。與北京查禁花部令的做法一樣，其具體措施主要有兩條：一是禁止花部戲班演出；二是用改隸崑、弋戲班的辦法來消化原有的花部戲班藝人。

但是，清廷以爲靠一紙公文即能將全國各地普遍盛行的花部戲曲演出胎死腹中，使舞臺回復到明萬曆以前崑、弋統治的面貌，實在是過於天眞了。清代前中期花部亂彈諸聲腔如雨後春筍般地湧出，奪取了崑、弋聲腔的天下，自有其深厚的歷史和現實原因，而且已經衍爲當時最爲重要的民俗文化現象，其存在有著歷史的必然性，有著全國極其廣大觀眾群（包括上層社會）的支持，絕非單單靠了朝廷的行政命令就能夠消滅的。況且當時花部戲曲的從業者已經極爲眾多，一律禁演就會造成失業群和流民隊伍的急劇擴大，反而會更加加重政治矛盾與社會動盪。將花部藝人統統改隸崑、弋戲班的計畫越發脫離實際，崑、弋聲腔當時已經爲時代審美潮流所唾棄，本來就沒有市場而難以支撐，哪裡還容得下比它數量大得多的花部藝人進來謀食。因此，這種政治措施實在是空中樓閣。

事實是，禁令發佈過後，根本未見認眞執行，花部戲班仍然一如既往地在全國到處活動，甚至連清廷眼皮底下的北京也沒有停止過。所以稍晚些時，昭槤就在《嘯亭雜錄》卷八「秦腔」條裡說：「近日有秦腔、宜黃腔、亂彈諸曲名，其詞淫褻

猥鄙，皆街談巷議之語，易入市人之耳。又其音靡靡可聽，有時可以節憂，故趨附日眾。雖屬經明旨禁止，而其調終不能止，亦一時習尚然也。」昭槤描述的事實表明，清廷的禁令確實成了一張廢紙。以後，花部聲腔在全國到處衍流、代興迭起、聚合裂變、生生不息，而崑、弋聲腔則進一步萎縮成了幾枝枯木。

三、清宮演劇狀況

清代宮廷演戲比歷朝歷代都要頻繁。清宮在內廷設置了專門的演劇機構南府和昇平署，同時也大量傳喚市井戲班入宮承值。為了達到隨意看戲的目的，清朝皇室在京城宮廷內外以及各處行宮，修建了眾

圖162　清宮南府戲臺

多的戲臺，這些戲臺建築形制不一、用途各異，尤以三層大戲臺的連臺本戲演出為最高規格。

1. 景山與南府

清代立國，承明之舊，建立教坊司，設女樂，執掌宮內朝會宴享的奏樂演出，但已經不能演戲，雍正七年（1729年）改稱為和聲署。清宮演戲任務由特設於景山的內廷樂部機構承擔，演員由太監充任，設總管一人管理，受內務府轄制。所演劇種，有崑山腔、弋陽腔和雜劇等。順治時期，尤侗所作的《讀離騷雜劇》曾被御覽，然後由內廷樂部排演。康熙時期，洪昇所作的《長生殿》、孔尚任所作的《桃花扇》傳奇，也都被索入內廷。高宗皇帝乾隆即位，增加舊有習藝太監人數，並將其移至南府之內，名為內中和樂處，加強排練。南府原為宮

廷南花園，種植花樹盆景，後改稱南府，以別於設在其北面的內務府總部（亦即北府）。

康熙、乾隆時期，長江流域各種戲曲聲腔繁盛一時，崑曲和花部諸腔四處爭勝。康熙二十三年（1684年）聖祖南巡至蘇州，蘇州織造府爲迎接鑾駕，召集城中拔尖崑曲戲班寒香部、妙觀部等，在行宮內爲聖祖演出，受到褒獎，康熙皇帝遂命令在每班中各選二三人，帶回北京，讓他們充作內廷教習，給太監教戲，以提高宮廷習藝太監的演技和水準。這大約是民間戲曲藝人被召入清宮之始。寒香部著名大淨陳明智，被作爲首選選中，在內廷擔任教習20年，以後年老，受御賜七品官服以歸。[①]這項舉措日後成爲制度，蘇州織造府擔任了隨時爲宮廷挑選崑曲教習的任務，以備景山缺人時即以遞補，到乾隆時代建立南府後，仍然如此。爲完成這一任務，蘇州織造府控制了設在蘇州老郎廟裡的梨園總局。乾隆皇帝登基後，先後曾六次南巡到江南。蘇州織造府更是變本加厲，組織眾多的江南崑曲名班，沿途搭臺獻演。乾隆於是令蘇州織造反覆挑選崑班名角入京，隸屬南府，充任教習。外來藝人既多，南府遂開設外學儲之，而外學既已開設，又有眾多的旗籍、民籍子弟前來學藝當差，其人數便迅速增多。

南府、景山負責宮廷日常戲曲演出，其任務按照性質分爲幾類：一，月令承應，即在各節令期間演出；二，法宮雅奏，即在宮廷逢喜慶時演出；三，九九大慶，即在帝后萬壽聖節期間演出。另外還在幾個特定的節日演出特定的劇目，例如上元節前後演出表現唐僧取經故事的《昇平寶筏》以示禮佛，臘月演出表現目連救母故事的《勸善金科》以代祓除等，這些都是能夠連續演出幾十天的連臺本戲。

①參見（清）焦循：《劇說》卷六引《菊莊新話》。

2. 昇平署

道光皇帝即位伊始，裁汰宮廷冗員，屢次下詔革退南府人員，景山的建制甚至自此取消。到了道光七年（1827年），皇帝乾脆下旨將外學生員全部革除不用，並指令將南府改為昇平署。此後，清宮演劇機構就改為昇平署，直至宣統三年（1911年）清廷被廢止。

在道光時期，宮廷演戲例由太監承應，不再從民間挑選藝人入宮。內廷太監還能夠演出《昇平寶筏》、《鼎峙春秋》等連臺本大戲，說明其演藝也自不低，見於當時宮廷檔案記載。咸豐皇帝即位，又恢復了由宮外招募教習和學生的做法。其時崑曲已經衰落，而北京成為徽班的天下，湧現出諸多名班和名藝人，其聲譽早已蓋過江南戲班，於是咸豐開始由京中戲班挑選藝人入宮承應。除此之外，咸豐還直接傳喚京中營業戲班入宮演出，這些戲班有當時名班三慶班、四喜班、雙奎班等。同治皇帝又與咸豐做法不同，他即位二年後，又將昇平署中民籍學生52人革除，僅留下司鼓笛人、場面人和觔斗人7名繼續當差。

慈禧太后酷嗜當時風靡京城的皮黃戲，在她垂簾聽政以後，重新又有從民間挑選教習進入昇平署之舉。據昇平署檔案記載，從光緒九年（1883年）始，至宣統三年（1911年）止，28年間，共挑選一時名角82人入宮供奉。其人選中有孫菊仙、時小福、楊月樓、譚鑫培、侯俊山、孫怡雲、汪桂芬、金秀山、王瑤卿、楊小樓、朱素雲等一代藝術大家。這些列名內廷教習的藝人，在宮中領取錢糧，平時仍可以在市井進行營業演出，只在內廷傳喚時入宮供奉。昇平署還選用了民籍場面人員七十餘人，這些人就成為御用班底，不得在外參加商業演出。除此之外，慈禧還經常傳喚京城走紅戲班入內演戲，有許多就

是上述教習自己的戲班。例如光緒二十二年（1896年）傳進的戲班就有四喜班、義順和班、玉成班、同春班、寶勝和班、小長慶班、福壽班、承慶班、三慶班、太平和班等，其中多數都被反覆傳進。

第五節　劇種分佈

　　清代中期以後，一方面，由於各種聲腔系統的戲曲劇種在全國各地到處傳播，在每一地又逐漸與其他腔調和劇種結合，形成當地有特色的劇種；另一方面，各地民間又在當地歌舞說唱的基礎上，汲取大戲的營養，繁衍出眾多的小劇種來。這樣，在清末時候，中國戲曲劇種達到了其發展的鼎盛階段，大約有三百個劇種流行在全國各地。下面即按照省的區劃，把各地流行的劇種在聲腔來源上的繼承和隸屬關係，勾勒出一個大致的面貌。

一、陝西

　　陝西省是秦腔的發源地，秦腔演出的歷史悠久，流派眾多。另外，陝西省還有許多出自民間弦索的劇種，出自花鼓、道情的劇種以及出自皮影戲、木偶戲的劇種等。

　　秦腔在陝西分爲四派：流行於西部鳳祥、岐山、千陽、隴縣和甘肅省天水一帶的爲西路秦腔（西府秦腔、西路梆子）；流行於東部大荔、蒲城一帶的爲東路秦腔（同州梆子、老秦腔、東路梆子）；流行於關中西安一帶的爲中路秦腔（西安亂彈）；流行於南部漢中地區的爲南路秦腔（漢調桄桄）。各路秦腔在音樂唱腔和語音方言上都有些許差別。四路秦腔裡，以

東路和西路歷史為早，清末以來中路秦腔漸次發達，遂成為秦腔的主要代表。另外，在渭北地區有一種阿宮腔（遏工腔）也應該屬於秦腔的一支流派，為乾隆年間秦腔澧泉派的後裔。在當地，阿宮腔又被許多皮影戲班用於演唱。與秦腔有著密切聯繫的是漢調二黃（靠山黃、山二黃），流行於陝南地區，與南路秦腔長期共存。漢調二黃在音樂唱腔上接近皮黃戲，當地有二黃戲出自漢中之說。大概漢調二黃的形成和明、清之際的西秦腔、襄陽腔、樅陽腔的交互作用有關。

出自民間弦索的劇種有眉戶（郿鄠、迷糊），產自眉縣、戶縣，在俚曲小調的基礎上形成，音樂結構形式為曲牌聯套體，伴奏樂器以三弦為主，板胡、海笛為輔，可能為清初弦索腔的一支，流行在關中地區，山西、河南、湖北、四川、甘肅、寧夏都有它的足跡。

出自民間歌舞說唱的小戲有：一、陝西道情。歷史極其悠久，被用於皮影戲、大戲及鼓小唱。分為關中、商洛、安康和陝北四路。二、陝南花鼓戲。為本地社火鑼鼓與江漢花鼓結合的產物，形成於清末。其中包括安康八岔戲、大筒子戲、商洛花鼓戲等。出自當地皮影戲、木偶戲的劇種，前者有弦板腔、安康弦子戲（弦子腔）、碗碗腔、老腔，後者有合陽線戲。另外還有一些古老的祭神儀式戲劇如陝南端公戲、合陽跳戲等。

二、山西

山西省的代表劇種為山西梆子，按照形成時間和流行地域的不同，分成四派，即：蒲州梆子、中路梆子、北路梆子和上黨梆子。其中蒲州梆子（又名蒲劇）流行於晉南地區，時間上最為古老，與陝西同州梆子同屬東路秦腔，人或並稱之為「同蒲梆子」，形成於陝西省的同州地區和山西省的蒲州地區一

【重點提示】

山西省的代表劇種為山西梆子，按照形成時間和流行地域的不同，分成四派，即：蒲州梆子、中路梆子、北路梆子和上黨梆子。

帶。形成時間至晚在明、清之交。有清一代，蒲州梆子不斷北
上及進京演出，把它的傳人一步步向北輸送，在它北上的徑路
中，隨處播下了種子，因而形成中路與北路梆子。

中路梆子（目前稱晉劇）主要活動在晉中盆地的府十
縣、西八縣、東四處，是蒲州梆子吸收了晉中秧歌等民間藝術
後形成。其形成時間，有人據康熙時劉廷璣詩句「孤笛橫吹南
部曲，悲笳頻咽并州腔」（見《長留集》），認為就是指太原
（即古并州）的中路梆子，那麼，至少清代前期中路梆子已經
形成了。

北路梆子流行於晉北、冀北、內蒙古等地，一種說法認
為其形成時間還在中路梆子之前。近年人們在晉北發現一些古
戲臺題壁，可能是當年北路梆子戲班演出時留下的。最早一條
為嘉慶五年（1800年），見於忻州溫村戲臺；另一條為嘉慶
二十三年（1818年），見於五台縣槐陰村西戲臺木板隔斷上。
兩次題壁記錄劇目有《碧玉環》、《舉向孔》、《匣會》、
《水晶宮》、《寶江裙》、《蓋天福》、《送飯》、《獅子
洞》、《過山》，這些可能是北路梆子的早期劇目。北路梆子
又分為三大流派：代州道（忻州、代州一帶）、雲州道（大同
一帶）和蔚州道（蔚州一帶），各具特色。

蒲州梆子向東發展到晉東南地區，形成上黨梆子（曾名上
黨宮調）。上黨梆子廣泛吸收了崑曲、羅戲、卷戲、二黃諸聲
腔，在音樂上獨具特色。今知最早的上黨梆子班社，是晉城青
蓮寺乾隆末期殘碑上所記載的鳴鳳班。上黨梆子又分州府和潞
府兩支流派。

山西梆子之外，山西省還廣泛流行各類小戲。一種是由弦
索聲腔遺留下來的劇種，包括：一、弦子腔。流傳於雁北地區
的應縣、渾源、懷仁、山陰、大同一帶，應該屬於清初弦索聲

腔的一支。常與羅戲合演，人稱弦羅腔。二、靈丘羅羅（又名羅羅腔）。是清初羅戲的一支，曾流行於雁北地區的靈丘、渾源、應縣、廣靈、繁峙、大同和河北的阜平、行唐一帶。三、耍孩兒戲（又名咳咳腔）。活動在雁北地區，其曲調基礎爲曲牌聯套式，源自元、明散曲【耍孩兒】，又吸收了梆子腔的一些板式。另外，晉南芮城的揚高戲，夏縣的弦兒戲，也應該是弦索腔的遺音。晉中和順、昔陽縣一帶的弦腔，則是河北絲弦的演變。

另外一種是屬於秧歌系統的劇種，名稱繁多，廣佈民間。今擇其要介紹如下：一、壺關秧歌（西火秧歌）。演唱時沒有弦樂伴奏，而採用乾唱的方式，因而也叫乾板秧歌、清板秧歌。約產生在嘉慶年間，盛行於同治時期，流行於晉東南一帶。二、襄武秧歌（襄垣秧歌、武鄉秧歌）。約在雍正年間形成乾板秧歌，乾隆年間加入弦樂伴奏，咸豐年間搬上戲臺。唱腔吸收了上黨梆子的成份，流行於晉東南一帶。三、祁太秧歌。形成於祁縣、太谷縣，流傳於晉中一帶。四、繁峙秧歌。活動在繁峙縣、應縣、代縣一帶。清代中期搬上戲臺，吸收了北路梆子的曲調與板式，唱腔較爲豐富。五、朔縣大秧歌。約形成於清初朔縣、山陰、平魯、應縣、左雲一帶。另外還有太原秧歌、介休乾調秧歌、澤州秧歌、高平清場秧歌、廣靈秧歌、翼城秧歌等等，不可盡述。總之，山西省遍地有秧歌，眞可謂秧歌戲的故鄉。

山西省第三種小戲屬於道情戲系統，包括：一、晉北道情。流行於晉北山區農村，雁門關外二十餘縣均有其足跡。唱腔吸收了北路梆子的成份，歷史至少可以追溯到明末。二、臨縣道情。活動在臨縣、方山、離石、柳林、中陽以及陝北佳縣、吳堡等地。產生於清代，音樂比較古老，不少唱腔爲五聲

【重點提示】
　　山西省遍地有秧歌，眞可謂秧歌戲的故鄉。

音階，唱腔結構基本屬於聯曲體。三、洪洞道情。形成於清末，流行於晉南地區。另外還有永濟道情、長子道情、陽城道情等。山西省還有一些傳自外省的小戲，包括上黨皮黃、萬榮清戲、晉南眉戶、上黨落子、鳳台小戲等。又有一些專門用於祭神賽社的戲，形式極其古老，如晉南鑼鼓雜戲、雁北賽戲、晉東南隊子戲等，以及另外一些由皮影、木偶發展而成的戲，如曲沃碗碗腔、孝義碗碗腔等。

三、河北

河北省由於地處北京周圍，在明、清之際曾經受到北來高腔和崑腔的極大影響。直至20世紀初，河北省還保存了崑曲的一支——高陽崑曲，即現在的北崑。河北省土生土長的劇種有清初即見於記載的絲弦，屬於北方弦索調的一支，流行於石家莊、保定、邢臺以及山西雁北一帶。唱腔以板腔體為主，分為「官調」和「越調」兩個系統，分別來自北方民間散曲【耍孩兒】和北方鼓詞。伴奏樂器為板胡、笛子。另外一種老調（又名老調梆子），源於清初白洋淀及豬龍河西農村的民間曲調【河西調】，曾受高腔很大影響，又吸收了山陝梆子的板腔體音樂結構。流行於保定、石家莊、邯鄲、張家口等地，常與絲弦同臺演出。

河北省產生於民間歌舞說唱的劇種有哈哈腔，所唱曲調以弦索小曲【柳子】為主，可能是山東柳子戲的姊妹或其支派。流行於保定、滄州以及河北省東南與山東省交界處。又有武安落子，從民間歌舞「打霸王鞭」發展而來，流行於冀南太行山區。形成較晚而大成氣候的是評劇，由東部灤州一帶在民間說唱十不閑基礎上形成的對口蓮花落發展而來，吸收了河北梆子的全套樂器以及京戲、皮影、大鼓等藝術成份。在20世紀初興

起於唐山，以後在天津、北京、東北立足。河北省爲北方秧歌流行省份之一，著名的有張家口地區的蔚縣秧歌、東南部的隆堯秧歌、保定市的定縣秧歌等。

　　外來劇種在本地生根的首推河北梆子，是乾隆年間及以後，河北藝人習唱山陝梆子，逐漸加入本省語言音調發展而成。光緒年間已經流佈全省，成爲河北省的代表劇種，但還一直稱爲山陝梆子。河北梆子在北京、天津形成京梆子、衛梆子兩個流派。衛梆子爲新派，後進入北京取代老派京梆子，成爲今天北京、河北梆子的前身。河北梆子還傳到東北、山東各地及上海，成爲流行地域廣泛、有較大影響的劇種。河北梆子的正式定名是在1950年。另外如西調（又稱澤州調）來自晉東南上黨梆子，在永平一帶演變而成，流行於冀、豫、魯交界地區。武安平調，來自懷調（淮調），亦流行於上述地區，常與武安落子合演。河北亂彈，可能與東南諸省亂彈腔有些關係，活動在邯鄲地區。四股弦（五調腔）則可能是彙聚河北梆子、越調、蛤蟆嗡等諸種腔調而成的劇種，活躍在冀、豫交界處。

四、內蒙古

　　內蒙古自治區流行兩種民間小戲，一爲大秧歌（又稱梆子），源自晉北朔州秧歌，清中葉被山西移民帶入內蒙，流行於內蒙西南一帶地區，其唱腔受山、陝梆子影響很大。一爲二人臺（蒙古曲、蹦蹦），其來源有兩說：一說來自蒙西民歌和絲弦坐唱，一說源於晉北、陝北民間小曲和秧歌。已有百餘年歷史，以呼和浩特爲界，分爲東、西兩路。

五、遼寧

　　遼寧省的幾種小戲都是從關內流入的，一爲彩扮蓮花

落，從河北東部流入遼寧錦州以西地區，又受到了遼西蹦蹦戲的影響。二爲海城喇叭戲（柳腔喇叭戲），在山西商賈帶到遼寧海城的慶春歌舞基礎上形成。三爲遼南影調戲，爲河北灤州皮影戲傳到遼寧蓋縣後，逐漸發展並改爲眞人演出。

六、吉林

吉林省盛行的劇種爲二人傳，綜合東北秧歌和蓮花落等民間歌舞而形成，流行於東北三省以及河北、內蒙部分地區。

七、山東

山東省的劇種聲腔來源主要有兩個：一出自明、清本地弦索腔種，一來自山、陝梆子腔系。

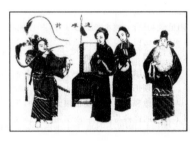

圖163 清代山東楊家埠年畫《連環計》

出自弦索聲腔的劇種有柳子戲、肘鼓子、大弦子戲、大笛子戲、八仙戲、二夾弦、一勾勾等。下面擇要介紹。一、柳子戲（又名百子調）。至少產生於清代前葉，在民間曲調【柳子】和其他弦索小調的基礎上形成，又吸收了崑曲、高腔、青陽腔、羅羅腔、亂彈以及皮黃戲的營養，在當時是影響很大的劇種。流行於山東、河北、江蘇三省交界的三十餘縣。伴奏樂器用三弦、笙、笛子。二、肘鼓子（又有周姑子、肘骨子、謅鼓子、鄭國戲等諸多異稱）。傳說出自魯南一種敲狗皮鼓演唱的姑娘腔，與清初山東姑娘腔可能有某種聯繫。肘鼓子在山東各地的長期流傳過程中，逐漸演變出許多流派，這些流派又都有新的名稱。在諸縣、高密、膠縣一帶的稱爲本肘鼓（老拐調、哦嗒唵），後稱茂腔。本肘

鼓的一支發展到膠東半島的即墨、平度、掖縣、萊陽一帶，形成柳腔。在章丘、歷城一帶的肘鼓子，發展為五音戲（五人班、五人戲、秧歌班），又分為東路、西路和北路。在臨沂、棗莊等地的肘鼓子則變化為拉魂腔，後稱柳琴戲，逐漸擴展到蘇北、豫東和皖北，也分為東路、中路和北路。另外拉魂腔在安徽北部產生了泗州戲，在江蘇北部產生了淮海戲。

　　來自山、陝梆子腔系的劇種有山東梆子、棗梆、萊蕪梆子和東路梆子。一、山東梆子（高調梆子）。約在清初時從河南傳來的山、陝梆子，在魯西南一帶流傳，逐漸形成獨具特色的本地梆子。又分作兩派，其中以菏澤地區（舊隸曹州府）為中心的稱曹州梆子，以濟寧、汶上為中心的稱汶上梆子或下路調。山東梆子與平調梆子，萊蕪梆子，豫東祥符調，蘇北、皖北沙河調等梆子劇種，有著密切的血緣關係。二、棗梆（本地）。清末山西上黨梆子傳入，經由本地語言演唱，形成新的風格。活動於魯西南以及豫西北一帶。三、萊蕪梆子（萊蕪謳）。為19世紀中期，梆子與徽調兩種聲腔在山東汶上一帶結合的產物，流行於泰山周圍的萊蕪、新汶、泰安、蒙陰等十餘縣，所以又叫靠山梆、泰山梆。四、東路梆子（章丘梆子、山東謳）。是清代中葉由河北傳來的秦腔在章丘一帶扎根的產物，結合崑曲、柳子、羅羅等聲腔而成。東路梆子是與西路梆子（指河北梆子）、老西路梆子（指秦腔）對舉而命名的。

　　除了上述弦索、梆子兩種腔系的後裔外，還有幾種民間地方小戲如兩夾弦、四平調及揚琴戲等。其中兩夾弦由民間曲藝花鼓丁香發展而來，活動於魯西南及豫西北一帶，已有大約150年歷史。四平調和揚琴戲（後發展為呂劇）則都是近代才興起的劇種了。

八、河南

河南省清初爲弦索聲腔和梆子聲腔盛行的地區，見於乾隆年間小說《歧路燈》的劇種名稱就有隴西梆子腔、山東弦子戲、黃河北的卷戲、山西澤州的鑼戲、本地土腔大笛嗡、小嗩吶、朗頭腔、梆羅卷等，因此現有劇種多與之有關。

屬於弦索腔系的一是羅戲（羅子戲、大笛子戲），曾在河南盛行一時，到處都遺留有它的足跡，近代以來已經瀕臨絕跡。二是大弦子戲，流行於豫西北、魯西南，可能也是在本地弦索小曲基礎上產生，唱腔屬曲牌體，保存了很多古曲，樂器以三弦爲主。

梆子聲腔在河南繁衍出了許多劇種，首先是河南梆子（現稱豫劇），可能是流入本地的隴西梆子腔與本地土腔結合而成，又受到羅戲很大影響。河南梆子分作豫東調、豫西調兩大流派。豫東調以商丘爲中心，包括開封的祥符調和沙河流域的沙河調。豫西調以洛陽爲中心。豫劇廣泛傳播到全國各地，河北、山東、山西、陝西、甘肅、新疆、安徽、湖北、四川、雲南、貴州、西藏、黑龍江以及臺灣等地都有它的足跡，已經成爲一個全國性的劇種。其次是大平調（大梆子戲、大油梆），這是一個比較古老的劇種，可能出自初期形成的梆子腔，歷史應該在豫劇之前，活動於豫北濮縣、滑縣，傳播到冀南、魯西、皖北，分東路平、西路平兩個流派。再次是懷調（淮調、槐調），也屬於古老梆子的遺裔，它的聲腔、板式、伴奏樂器都和大平調有近似之處。曾流行於豫北、冀南、晉東、魯西廣大地區，並形成老淮調派、新淮調派以及以安陽爲中心的南府調派、以邢臺爲中心的北府調派四個流派。然後是南陽梆子（宛梆），其來源有兩說，一說直接來自秦腔，一說屬於豫劇的一支，流行於南陽地區。懷梆，來源也有兩說，一

說爲豫劇的一支，一說起自民間祭天求雨的海神戲，流行於豫西北的黃河北岸一帶。

河南省還有另外兩個來源較爲古老的劇種。一是越調，與湖北越調同源，又分兩派，一派流行於南陽地區，一派活動於豫東南地區。另一個是卷戲，乾隆時期已經在開封演出，其來源不清楚，有說起自河北岸的卷城（今原陽縣陽武鄉），有說來自王侯宮院裡的「眷戲」，也有認爲出自寶卷說唱。曾流行於豫東、豫北、晉東南、魯西南、皖北一帶。又有一些地方小戲，如河南道情（墜子嗡），流行在豫東南，由漁鼓、道情、墜子結合發展而來；如豫南花鼓戲，流行於潢川一帶，出自民間地燈歌舞；如樂腔，流行於安陽、內黃、清豐、濮陽、湯陰、滑縣等地，在民歌小調基礎上形成。

九、湖北

湖北有兩種由明代聲腔繼承下來的劇種。一是清戲，爲青陽腔在湖北的存留，曾流行於黃州、漢陽、德安、安陸、襄陽五府的廣大地區。一是越調（四股弦），明末已見於記載，唱腔以【越調】爲主，可能是在南、北曲的宮調演變中，專門發展了【越調】一支。越調流行地域不同，又分爲湖北越調和河南越調，兩者在風格上稍有差異。湖北越調流行於襄陽、荊州、宜昌等地，目前已近失傳。

湖北省的主要劇種還是清代興起的皮黃聲腔系統的戲，其中有：一、漢調（現稱漢劇）。承自襄陽腔，在與秦、徽兩省聲腔的長期融合中逐漸形成，唱西皮與二黃，爲湖北的主要劇種。又分爲襄河、府河、荊河、漢河四種流派。二、山二黃（漢調二黃）。爲漢調的一支，乾隆年間鄂東二黃戲進入鄂西北山區後形成。三、荊河戲。唱腔分爲南、北路，流行於荊

【重點提示】

河南省還有另外兩個來源較爲古老的劇種：一是越調，另一個是卷戲。

州、宜昌和湖南常德地區。又分爲荊河、府河兩支流派。四、
南劇。爲荊河戲流入鄂西，在當地演變而成的劇種。

　　湖北省也是花鼓戲、採茶戲興盛的地區，主要有：一、
楚劇（西路花鼓、黃孝花鼓）。在鄂東「哦呵腔」基礎上形
成，後流入沙口、水口、漢口等城市，一時風靡。二、東路
花鼓（東腔）。亦來自「哦呵腔」，並吸收了清戲的成份，流
行於鄂東。三、襄陽花鼓。流行於襄陽、棗陽、宜城一帶。
四、荊州花鼓戲（天沔花鼓戲）。在江漢平原民間歌舞基礎上
形成。五、遠安花鼓戲。流行於南漳、保康、遠安一帶，在鄂
西北地花鼓基礎上，吸收越調、梁山調而形成。六、黃梅採茶
戲（哦呵腔）。在黃梅縣的採茶歌、樵歌、道情等民間歌舞基
礎上形成，是安徽黃梅戲的姻親。七、陽新採茶戲。爲黃梅採
茶戲傳入陽新後，與本地花燈結合的產物。八、施恩燈戲。爲
四川燈戲傳入本地演變而成。還有一些歌舞劇種，受到四川梁
山調的明顯影響，它們是：一、梁山調。四川梁山調傳入湖北
後，受到越調、漢調的影響，在鍾祥、荊門、京山一帶形成的
新劇種。二、鄂西柳子戲（陽戲、陽花柳）。唱梁山調，流行
於鶴峰、五峰一帶。三、鄖陽花鼓戲。兼唱琴子戲和八岔戲，
其中琴子戲唱梁山調，流行於鄂西北地區，在陝西演變成商
洛花鼓。四、隨縣花鼓戲。兼唱梁山調、蠻調、彩調等，流行
於應山、安陸、雲夢、鍾祥、荊門、陽棗以及豫南等地。五、
堂戲。唱大筒子腔（多屬於梁山調）、小筒子腔（屬於皮黃
腔），流行在巴東、五峰、秭歸、興山一帶。

十、安徽

　　安徽省是明、清時期中國戲曲的搖籃之一。明代時，這裡
產生了徽州腔、青陽腔，清初時產生了二黃腔，繼而又成爲黃

梅採茶戲的孕育地。因而，清代後期在這裡活動的劇種，呈現出五彩繽紛的局面。

　　首先是古老聲腔青陽腔在偏僻山鄉尚有遺存，體現於幾個劇種裡：一、岳西高腔。流行於安慶地區，音樂結構屬於曲牌聯套體加進滾唱和板式，是青陽腔的直傳。二、懷寧夫子戲（牛燈）。流行於石牌地區。三、目連戲。用青陽腔音樂演唱，流行於徽州、池州、寧國、太平四府地域。四、儺戲。亦用青陽腔演唱，活動於貴池、青陽山區。其次，清初盛行的徽戲，發展成安徽省的代表劇種。裡面居首位的是黃梅戲，清中葉後由黃梅採茶調發展而來，流傳到湖北、江西、江蘇、浙江、福建、臺灣等省。近代以來影響甚大。又有皖南花鼓戲，源自百年前湖北東路花鼓、河南燈曲和當地民間歌舞的結合；鳳陽花鼓戲（衛調花鼓戲），由當地鳳陽花鼓、花鼓燈發展而來；淮北花鼓戲，源自徐州一帶的花鼓。出自花鼓燈的劇種有倒七戲（現稱廬劇），流行於安徽中部的古廬州地區，以淮河花鼓燈及當地民間歌舞為基礎形成。出自灘簧的劇種有含弓戲，流行於含山、和縣、蕪湖等地。出自漁鼓小調的劇種有文南詞，活動於東至、宿松縣一帶，又有源自民間里巷歌謠的泥簧戲（今稱梨簧戲），二百年前產自蕪湖，流行於附近地區。嗨子戲，亦有二百餘年歷史，流行於淮北地區，又隨流民傳入河南東南部。上述之外，安徽還有一些傳自外省的劇種，如沙河調（淮北梆子），為沙河兩岸農村形成的劇種，二百年前源自河南梆子。泗州戲，與魯南柳琴戲、蘇北淮海戲同屬於拉魂腔後裔，活動於淮河兩岸。另外，在香火戲基礎上形成的來安縣洪山戲，在巫師驅鬼基礎上產生於壽縣、阜陽一帶地區的端公戲，也值得在此一提。

十一、江蘇

江蘇省的蘇南地區，是古老劇種崑曲的誕生地，因而崑曲一直在當地活動。另外江蘇省又有許多晚出的民間小戲及外來戲。屬於民間小戲系統的有：一、來自灘簧的錫劇和蘇劇。錫劇由無錫灘簧和常州灘簧結合發展而來，形成於清末，流行於蘇南、蘇北、浙江、上海等地。蘇劇為蘇州灘簧與崑曲結合的產物，形成於20世紀初。二、來自花鼓戲的維揚文戲（近稱揚劇）。為揚州花鼓戲與蘇北民間香火戲結合而發展起來，產生於清末。三、源於民間俗曲小調的丁丁腔。產生於徐州一帶，已有二百年歷史。另外還有一種唱【滿江紅】曲牌的淮紅劇，流傳於淮北，也有二百年歷史。還有一種南通僮子戲（今稱通劇），為巫師香火戲一類。屬於外來劇種的有：一、江淮戲（今稱淮劇）。產生於淮河下游一帶地區，為徽劇與當地僮子戲、民間說唱結合的產物，產生於清代中葉，後流行於兩淮、上海、滬寧沿線地區。二、淮海戲（三括調）。其前身為山東肘鼓子，流行於蘇北淮海平原。三、江蘇梆子。來自河南梆子，流行於徐州一帶。

十二、浙江

浙江省為中國戲曲最為古老的淵源省份之一，宋時產生了戲文，明代變化為海鹽腔、餘姚腔等，清代又盛行亂彈腔，因而後世劇種眾多，來源複雜。大體可以分成三類，第一類為南曲聲腔變體的遺裔，第二類為清代亂彈腔的支脈，第三類為民間小劇種。

從明代南曲聲腔遺傳下來的劇種有：一、金華戲（婺劇）。流行於金華、麗水、台州、杭州地區以及贛東北一帶，為浙江省主要戲曲劇種，以高腔為主，兼唱崑曲、亂彈、徽

戲、灘簧、時調。其中高腔又有三派：西安高腔產生於衢州，西吳高腔產生於金華，侯陽高腔起於東陽、義烏一帶。二、新昌高腔（調腔、紹興高調）。明末時已見於張岱《陶庵夢憶》的記載，流行於新昌、紹興、餘姚、蕭山、三門、臨海、寧海一帶。三、寧海平調。與新昌高腔皆為原調腔的一支，而腔略低，故稱平調。在發展中吸收了崑曲、亂彈的成份，流行於象山、寧海、新昌、奉化、天台、三門、臨海、仙居一帶。四、松陽高腔。唱腔屬於聯曲體，有後臺人聲幫腔，帶有濃厚山歌風味，流行於松陽、遂昌、龍泉、麗水一帶。其來源雖沒有直接資料可查，但屬於高腔系統是肯定的。五、瑞安高腔。曾流行於瑞安、溫州、平陽一帶，近世已近失傳。六、溫州崑曲。為崑山腔在當地的保存和發展。七、金華崑腔戲（草崑）。為流行於金華、衢州、嚴州一帶的崑曲支派，由於長期在農村野臺上演出，發展了重做工、重武戲、重大本戲的風格，與雅部崑曲迥然有別。

圖164　清代杭州桃花塢年畫《忠義堂》

　　由亂彈系統發展起來的劇種有：一、紹興亂彈（紹興大班，今呼紹劇）。流行於紹興、寧波、杭州、上海一帶，以亂彈爲主，也吸收有高腔的成份。二、黃岩亂彈（台州亂彈）。流行於台州地區，唱亂彈腔爲主，兼唱徽戲和灘簧。又分爲山裡、山外兩派，一重做工，一重唱工。三、諸暨亂彈（西路亂彈）。與紹興亂彈、浦江亂彈十分接近。四、溫州亂彈（今呼甌劇）。由地方土戲「三月班」發展而來，以亂彈爲主，兼唱高腔、皮黃、灘簧、時調。五、處州亂彈（慶二都戲）。流行於麗水一帶。

　　由民間歌舞而起的劇種，一起自灘簧，如寧波灘簧（四明文戲，今稱甬劇），流行於寧波、舟山、上海；如湖州灘簧（今稱湖劇），流行於嘉興地區。一起自採茶戲，如三角戲（今稱睦劇），活動在淳安、開化、建德以及安徽屯溪、績溪、江西婺源一帶；如姚劇，流行於杭州、嘉州、湖州、上海。一起自說唱藝術，如的篤班（小歌班，今稱越劇），在嵊州一帶落地唱書基礎上發展起來，形成於清代末年，但卻發展很快，今天已經成爲足跡遍佈浙江、上海、江蘇、福建的大劇種。另外有醒感戲一種，起自道教法事，活動於永康縣一帶，與福建法事戲、江蘇僮子戲、廣西師公戲屬於同一類型。

十三、江西

　　江西省是明代弋陽腔的故鄉，明、清之際是多種聲腔競流之地，因而它的劇種除採茶戲以外，多半是諸腔混雜的幾合班，其中包括：一、贛劇。原分爲饒河班、信河班兩大流派，1950年結合，並改今名。在弋陽腔的基礎上，吸收了亂彈、皮黃、秦腔、崑曲等各種聲腔的長處，合爲一體。今爲江西省的代表劇種。二、東河戲。源於贛縣東河流域，原爲高腔坐堂

班，後與崑曲結合，又吸收宜黃戲、石牌腔、西皮腔，而形成
高腔、崑曲、亂彈三和班。流傳於整個贛南地區。三、宜黃
戲。明、清之際由【西秦腔二犯】發展而來，清末又吸收了饒
河班裡的西皮調。主要活動在宜黃縣一帶。四、盱河戲。原爲
高腔，後又吸收皮黃，源於盱河流域的廣昌縣。以演孟姜女故
事著名，被稱作「孟戲」。其唱腔裡可能有明朝海鹽腔的遺
音，尤爲珍貴。五、寧河戲。起自民間祭神的案堂班，最初唱
高腔，後吸收石牌腔、西皮腔、宜黃戲，變爲唱皮黃爲主的劇
種。發源於修水縣，流行於贛北及湘、鄂、贛交界地區。

　　江西省又是採茶戲的故鄉，擁有許多小劇種：一、南昌
採茶戲。源於鄉村茶燈，最初唱「十二月採茶調」，後變爲燈
戲，然後出現「三角班」，流行於南昌、新建、安義、永修等
地。二、贛南採茶戲。源於安遠縣九龍山一帶，以九龍茶燈爲
基礎形成，流行於贛南、粵北、閩西，是江西採茶戲裡有代表
性的一種。三、萍鄉採茶戲。源自萍鄉一帶的「牛帶茶燈」，
流行於贛、湘兩省。四、撫州採茶戲（三角班、半班）。由撫
河流域「十二月採茶」等調發展而來。五、吉安採茶戲。起自
宜黃縣，傳到吉安地區扎根。六、寧都採茶戲。流行於贛州地
區，起於對子戲。七、贛東採茶戲。源於鉛山縣，爲採茶燈結
合黃梅採茶調而成，流行於上饒、弋陽、貴溪等地。八、九江
採茶戲。起於本地茶燈。九、景德鎮採茶戲。由鄂東黃梅茶調
與贛北都昌、波陽民歌小調結合而成，流行於贛東北。十、武
寧採茶戲。源自本地民間花燈小戲，流行於宜春地區。另外又
有瑞河戲（高安鑼鼓班），亦起自民間採茶和燈彩，流行於錦
江流域各縣；萬載花燈戲（花鼓燈），爲贛南採茶戲傳到萬載
縣的產物。

十四、福建

　　福建省亦爲我國古老的戲曲根據地之一，產生過歷史十分悠久的劇種。明、清兩朝又因爲地域毗鄰的關係，江、浙戲班常常不時而至，在這裡扎根後形成許多的劇種。另外本地歌舞小戲也很盛行。這三方面來源，構成福建戲曲劇種的概貌。

　　屬於本省古老劇種的以莆仙戲、梨園戲作爲代表。莆仙戲又名興化戲，流行於閩中、閩南的興化方言區，它的歷史大概可以追溯到宋、元戲文，但找不到文獻記載，見於史乘是在清代。如乾隆二十七年（1762年）莆田縣北關外頭亭瑞雲祖廟《志德碑文》就署有當時32個興化戲班的名字。不過，它的風格古樸，表演深受木偶戲影響，行當沿襲戲文舊規，曲牌和劇目都保存了很多戲文遺響，劇目極其豐富（5000多個），在在表明其歷史的悠久。興化戲足跡曾遍及廈門、福州、晉州、龍溪、三明等地，並傳至東南亞各國。梨園戲是從明代泉腔（又名下南腔）直接承襲下來的劇種。又分作上路老戲、下路老戲和七子班三支流派，流行於晉江、泉州、廈門、龍溪等閩南語系地區。曾傳播到廣東潮州、臺灣及東南亞。

　　從外省傳來後在本地扎根的劇種十分眾多，多數出自高腔，形成福建戲曲聲腔的一個顯著特色。與高腔有承接關係的劇種有：一、儒林戲。外來弋陽腔、亂彈腔與本地民間演唱結合爲「逗腔」，開始爲文人官吏家班表演，逐漸走上職業演出。二、江湖戲。清中葉由江、浙傳來的四平腔等聲腔，在閩中一帶結合民歌小調發展而成。三、平講戲。爲江湖戲的一個流派，變江湖戲的外省音調爲本地方言，又加入當地民間小調發展而成，流行於福建東北地區。四、福清戲（今稱閩劇）。爲上述儒林戲、江湖戲、平講戲等彼此結合，又吸收弋陽、徽調等而形成。流行於福州市及閩中、閩東、閩北等福州方言

區，也遠到臺灣和東南亞。五、大腔戲。流行於三明地區的大田、永安、龍溪一帶，源於弋陽腔，屬於曲牌體音樂體系，後臺幫腔。六、庶民戲。為明代四平腔遺音，保存在屛南縣、寧德縣，近代已經成為孤響。七、詞明戲。據說是一官員從外地帶來，唱腔與四平腔接近，流行在福清、長樂、平潭等地。另外來自徽戲的梅林戲，流行於三明地區，係清中葉經江、浙輾轉而來的徽戲，採用泰寧一帶「土官話」演唱。來自亂彈的北路戲（福建亂彈），與溫州亂彈有血緣關係。又分二派，流行於閩東的稱下北路，閩北的稱上北路。至於閩西漢劇（外江戲），其來源還不清楚，目前有來自湖北漢劇、廣東外江戲、湖南祁劇、江西東河戲幾種猜測。流行於閩西一帶，所唱腔調以亂彈為主。清末又有一種右詞南劍調形成，唱皮黃，由江西傳入。

　　源於民間歌舞說唱活動的，首先有高甲戲（戈甲戲、九角戲），最初是清初閩南農村迎神賽社時扮演梁山好漢，形成「宋江戲」，進而發展成能演一般歷史劇目的「合興戲」，然後又吸收了弋陽腔、徽調等而成。其足跡遍佈晉江、泉州、廈門、龍溪等閩南語區以及流入東南亞。其次有竹馬戲，是在民謠、小調、南曲等說唱技藝基礎上，吸收梨園戲、木偶戲的唱腔而形成。最初稱「子弟班」，後因開場演竹馬戲而改今名，流行於漳、浦民間。又有來自年節社火活動的遊春戲，活動於閩北建甌、建陽、松溪、政和等縣。肩膀戲，活動於三明地區沙縣城郊，由抬閣裝扮發展而來。與採茶、灘簧等民間歌舞有關的有三角戲，流行於閩北邵武、光澤、建寧、泰寧等縣。閩西採茶戲，流行於寧化、清流、長汀、連城一帶。閩西山歌戲，流行於龍岩、漳平、連城、長汀、上杭、永定、武平諸縣。南詞戲，源於蘇州灘簧，只見於南平縣。還有一種出自法

事的打城戲，清中葉從泉州、晉江一帶的僧道法事儀式基礎上
演變而成。

十五、臺灣

　　臺灣省明代即有大陸泉腔、潮腔滲入。清代以後，隨著
大陸成批民眾到臺灣定居，閩、廣兩省的龍溪、漳州、同安、
安溪等地的錦歌、車鼓、採茶等民間曲藝歌舞也傳入臺灣。出
現以說唱錦歌為主的民間樂社「歌仔館」，又吸收車鼓、採茶
等形式，逐漸走上戲臺。在弋陽腔、亂彈、白字戲、七子班等
影響下，發展成為成熟的戲曲劇種。20世紀後，歌仔戲返回大
陸，在漳州、薌江一帶形成薌劇，又流傳到東南亞地區。

十六、廣東

　　廣東省自明代中期戲文一支──潮調形成後，又逐漸繁衍
出許多劇種來，這些劇種大體分為古戲文劇種、梆子皮黃劇種
和民間小戲劇種三個體系。

　　古戲文劇種以潮劇（又名潮州戲、潮音戲、潮州白字
戲）為代表，自明代潮劇一直傳演下來，又吸收了弋陽腔、崑
曲和梆子、皮黃的成份。主要流佈於廣東、福建的潮語區，也
傳入香港、臺灣及東南亞諸國。其次是正字戲（正音戲），亦
是外來戲文在潮州生根的結果，因保持用中州音韻演唱而得
名，其歷史至少始於明代，唱腔雜有弋陽、四平、青陽、崑山
諸種聲腔成份。曾流行於粵東和閩南，現局限在海豐、陸豐
二縣。其三是白字戲，是海豐、陸豐二縣用本地方言演唱的劇
種，又名海陸豐白字、南下白字。源自潮調與正字戲在本地的
結合，其唱腔吸收本地佛曲、法曲、山歌而形成獨特風格。其
四是瓊劇，又名海南戲，為明代弋陽腔在海南島的衍變，又廣

泛吸收了潮調正字戲、白字戲、徽調、梆黃等聲腔成份，發展
爲海南島的主要劇種。

　　梆子皮黃劇種最古老的是瓊劇。在清初雍正時期爲唱
「廣腔」的本地班，其唱腔來源主要應爲弋陽腔，後來大量吸
收了梆子腔的唱腔，所以道光年間粵人楊懋建《夢華瑣簿》
說：「廣州樂部分爲二：曰外江班，曰本地班……大抵外江班
近徽班，本地班近西班。」但由於長期與徽班共同演出，也逐
漸吸收了二黃腔，流行於廣東、廣西、臺灣、港澳及東南亞，
現在已經成爲我國南方的主要劇種。其次有西秦戲。從名稱
看，應該來自明、清之際的西秦腔，但據研究，西秦戲唱腔與
吹腔接近。可能是西秦腔與樅陽腔、襄陽腔互相融合時期的產
物，其時間也可以推到清初。西秦戲流行於海豐、陸豐一帶，
傳到潮、汕、閩南、臺灣等地及南洋各國。其三有廣東漢劇，
原稱「外江班」，主要唱西皮、二黃，爲徽班帶來，活動於潮
州地區及閩西、粵北。

　　民間小戲系統有發源自紫金山區巫師「神朝」祭祀活動的
花朝戲，有起自雷州半島民歌的雷劇，有來自懷集民間歌舞的
貴兒戲（今已失傳），有來自湖南花鼓戲的東昌花鼓戲，有來
自江西採茶戲的粵北採茶戲。

十七、湖南

　　湖南省自明代開始就有崑山腔、弋陽腔戲班在此長期活
動，清代又是梆子、皮黃的頻繁來往之地，因而出現了一批綜
合多路聲腔的劇種。湖南省又是花鼓戲的故鄉，花鼓小戲遍佈
城鄉各地。這兩方面，構成湖南戲曲聲腔的特點。在綜合性聲
腔劇種裡，按照其主要唱腔成份，大體劃分爲三種類型，一種
主要唱崑曲，一種爲綜合聲腔，還有一種以皮黃、亂彈爲主。

崑曲從明代中期傳入湖南，由於吳、楚方言接近的緣故，得以在這裡長久立足，其中一直作爲專門劇種保留到今天的是湘崑（也叫桂陽崑曲），活動於桂陽一帶，在長期演出過程中，與本地語音結合，又受到祁劇、湘劇的影響，形成了不同於蘇崑的地方特色。另外如巴陵戲，原出崑腔，後漸改爲以唱彈腔爲主。如衡陽湘劇，雖成爲綜合性聲腔，但唱腔音樂仍以崑曲爲主。屬於綜合性聲腔的劇種有：一、湘劇。唱腔由高腔、低牌子、崑曲、亂彈組成。高腔主要來自弋陽腔，低牌子可能屬於另一種戲文聲腔變體的遺裔，亂彈則爲皮黃，又分爲南、北路，即南路二黃，北路西皮。湘劇活動範圍是以長沙、湘潭爲中心，逐步向周圍擴大，現已成爲湖南省的主要劇種。二、祁劇（祁陽戲）。源於弋陽腔，融進了崑曲、亂彈，流行在衡陽、邵陽、零陵、郴州、黔陽等地區，又傳播到廣東、廣西、江西、福建。本省分爲永河、寶河兩派。三、辰河戲。唱腔也分高腔、崑腔、低腔、彈腔，流行於沅水中游地區，還傳佈到貴州。以唱皮黃爲主的劇種，其實多半也源自青陽腔等，只是清代逐漸被皮黃改造了而已。一、常德漢劇。兼唱高、崑、彈三種聲腔，以彈腔南、北路爲主，流行於常德、桃源、漢壽、慈利，擴佈到周圍地區，還遠及湖北、貴州。二、衡陽湘劇。亦兼唱崑、高、彈三種聲腔，彈腔南、北路劇目佔優勢。流行於湘東南一帶，足跡到達江西和廣東。三、巴陵戲（巴湘戲）。形成於古巴陵——岳陽地區，唱崑腔與彈腔南北路。

　　湖南花鼓戲系統，旁支眾多，發展迅速。其中主要有：一、長沙花鼓戲。爲影響較大的一支，從本地花鼓發展而來。二、岳陽花鼓戲。唱鑼腔和琴腔，流行於湘北農村。三、長德花鼓戲。流行於沅水、澧水流域。四、衡陽花鼓戲。出自民間「車馬燈」演唱，又分爲衡陽、衡山兩支，前者俗呼爲「馬

燈」，後者俗稱爲「花鼓燈」。五、邵陽花鼓戲。由民間歌舞
「對子花鼓」和「竹馬燈」發展而來。六、道縣花鼓戲（調子
班）。出自民間社火獅子戲。七、祁陽花鼓戲。有戴木面具演
出的內容，現在祁陽花鼓戲與道縣花鼓戲合稱零陵花鼓戲。另
外湖南還有一些起自民間宗教土俗——巫師儺願戲的劇種，包
括：一、湘西陽戲。戴面具表演，流行於土家族苗族自治州和
黔陽地區。二、師道戲（土地戲、儺堂戲）。盛行於湘西、湘
西北的沅水、澧水流域，並播及貴州、湖北施恩地區。三、新
晃侗族儺戲（跳戲、儺歌戲）。戴面具表演。

十八、廣西

　　廣西壯族自治區劇種分爲兩個系統，一是由外省傳入的皮
黃聲腔劇種，一是本地的民間小戲。皮黃劇種主要有：一、桂
劇。以亂彈（即皮黃）爲主，兼有高腔、崑腔、吹腔、雜調五
種唱腔，是長期以來外省戲班在本地活動而發展融合的產物，
其歷史可追溯到清初。主要活動於以桂林爲中心的廣西北部地
區。二、邕劇。19世紀初形成於古邕州地區——南寧，最初來
自湘劇，後又受到粵劇影響。三、絲弦戲（思賢戲）。爲桂劇
在賓陽、上林、馬山一帶與邕劇唱腔結合的產物。本地小戲主
要有：一、師公戲。起自古老的巫師祭祀活動，流行於南寧、
武鳴、賓陽等地農村，唱腔爲聯曲體，戴面具表演。二、彩調
（又稱調子戲、採茶戲、那嗬嗨等）。源於桂北採茶歌，在當
地受到廣泛歡迎，已有二百年歷史。三、牛娘劇。源自岑溪縣
的「唱春牛」活動，用粵語演唱，唱【牛娘調】。四、貴南採
茶戲。爲江西採茶戲自廣東輸入後形成，流行於玉林、欽州地
區。五、廣西壯劇。爲壯語劇種，在田林一帶的民歌、唱詩和
「板凳戲」基礎上發展而成，出現於清中期，流行於使用壯語

北路方言的地區，包括田林、隆林、西林、百色、凌雲、樂業以及雲南省的廣南、富寧地區，又分爲北路、南路和師公戲三支流派。六、廣西侗戲。在侗族「敘事大歌」基礎上形成，借鑒了祁劇、辰河戲等漢族戲曲，產生於清道光年間，流行於龍勝、融水地區。

十九、貴州

貴州省年代最爲古老的劇種恐怕數安順地戲（跳腳戲），可能在明代前期隨著內地兵丁戌邊從江南傳來。表演形式古樸，戴面具，流行於安順一帶。其次有貴州本地梆子，由明、清流行此地的弋陽腔、崑腔、秦腔等融合而成，而以唱梆子腔爲主，流行於貴陽、安順、貞豐、平壩、盤縣等地。又有貴州花燈劇，來自獨山、遵義、畢節、銅仁等地民間花燈歌舞，黔北、黔西稱之爲「燈夾戲」，獨山一帶稱之爲「臺燈」，思南、印江等地稱之爲「高臺戲」。貴州又有少數民族戲曲，如侗戲，源自侗族「嘎錦」（長篇敘事歌）、「擺古」（講史），受漢族戲曲影響而形成，時間約在道光年間，流傳於南侗地區，廣西、湖南也有其足跡。如布依戲（地戲、土戲），爲布依族歌舞受廣西北路壯劇影響而形成，流行於盤江流域紅水河一帶的布依族聚居區。

二十、雲南

雲南省爲少數民族雜居地區，因此除外省漢族戲曲聲腔傳入，形成新的劇種外，又有受漢族戲曲影響而成長起來的少數民族戲曲。雲南省的代表劇種爲滇劇，流行於雲南的大部，四川、貴州的部分地區。其唱腔由三部分組成：一爲絲弦，源於早期秦腔，唱腔有「甜品」、「苦品」之分。二爲襄陽腔，

來自湖北襄陽腔。三爲胡琴，起自安徽石牌腔。可見滇劇最初
形成，應該是在明、清之際秦腔、襄陽腔、樅陽腔（石牌腔）
盛行時期。雲南漢族戲曲劇種還有關索戲，源於儺戲表演，演
時戴面具，多演蜀漢征戰內容，可能起自明代，目前僅見於個
別鄉村的業餘演出。又有雲南花燈戲，源自社火花燈，遍及全
省，種類繁多，分爲昆明、呈貢花燈，玉溪花燈，彌渡花燈，
姚安、大姚、楚雄、綠豐花燈，元謀花燈，建永、蒙自花燈，
嵩明、曲靖、羅平花燈，文山、丘北花燈，邊疆地區花燈等九
個支派。

　　雲南省的少數民族戲曲歷史最古老的要數白劇。由白族
「吹吹腔」和「大本曲」融合發展而成，可能受到弋陽腔的影
響，產生於明末，流行於滇西白族居住區，劇目內容爲漢族歷
史故事和白族民間傳說。其次爲壯劇，源自壯族元宵歌舞，形
成於乾隆時期。又分爲兩個支派，一爲土劇，流傳於富寧壯族
支系土族人中；另一爲沙劇，流行於廣南壯族支系沙族人中。
又有傣劇，源於傣族歌舞，形成於清末，流行於德宏傣族、景
頗族自治州。

二十一、四川

　　四川省本地沒有產生大的劇種，但由明及清，有外省戲
班源源不斷地入川演出。明代先是昆腔，然後是秦腔。清代又
有徽調、漢調等。這些先後入川的聲腔劇種，在四川長期共同
演出，逐漸彼此融合，又把當地流行的燈戲結合進來，在清末
形成了一個統一的綜合聲腔劇種——川劇。川劇的音樂包括五
種成份：昆、高、胡、彈、燈。其中「胡」指胡琴（又名絲弦
子），即來自徽、漢二調的皮黃腔。「彈」指彈戲（又名川梆
子、蓋板子），源自秦腔。五種成份融會貫通，形成統一而又

各具特色的藝術風格,盛行於四川、雲南、貴州數省,又按照流行地域分作四個流派:川西派、資陽河派、川北派、川東派。

川劇之外,四川本地戲出名的要數燈戲了。燈戲流行於川東、川北,在賀豐歌舞「跳燈」(車燈、花燈)基礎上發展而成,乾、嘉年間即已十分活躍。其唱腔裡的梁山調,曾廣泛影響到許多省份的各種花燈、採茶、秧歌劇種。川劇裡五種成份之一的「燈戲」,也是它的旁系。四川另外又有秀山花燈,出自秀山縣花燈歌舞。

二十二、西藏

西藏自治區流行的唯一劇種是藏劇,它自成源流,與漢族戲曲沒有聲腔上的關係,大約起自早期佛教跳神的啞劇儀式,在17世紀達賴羅桑嘉措時期(1617〜1682年,相當於明末清初)形成獨立的戲劇形式。其伴奏樂器有一鼓、一鈸,用人聲伴唱幫腔。主要分佈在山南、日喀則、拉薩三個地區。也流傳到青海的玉樹,四川的巴塘、理塘、甘孜,雲南的中甸,甘肅的夏河等地區。

二十三、青海

青海省黃南自治州的安多方言區,流行有青海藏戲,爲藏戲的一支,其音樂唱腔在風格上與西藏藏劇有顯著不同,吸收了很多當地民歌和說唱音樂成份。

第十章　創作的發展

第一節　創作總論

　　清代戲曲創作在一個相當長的時期內保持了明末的餘勢，此時文人的創作經驗已經達到純熟階段，對於傳奇的衷情也一往而深，因此大量文人投入這一領域，大量作品被創作出來。然而，中國封建社會進入清朝，已經呈現出一種夕陽黃昏的沒落氣象，生活在這一時期的戲劇作家們，感受到了將使萬物零落的「秋氣」，不自覺地產生了憂患人生的遲暮之感，巨大的時代陰影總是籠罩在他們的心頭。在乾隆時期經歷了傳奇創作的最後高峰之後，中國戲曲走入了藝人主導階段，此時典型的劇本創作意識淡漠了，在多數情況下直接性的舞臺創作發揮了巨大作用，而跨越或忽視過案頭階段，這使中國古典戲曲的創作進入一個新的時期。

一、鼎革的沉重心理印痕

　　正當明末的文人傳奇創作進入洶湧澎湃、爐火純青階段，大廈忽然傾塌，異族入侵、江山易主的慘痛一下子落到了全部劇作家的頭上。於是，一場氣節考驗、心理承受力測試、人生態度衡量就擺在了人們面前。在歷史的鐵的準繩面前，文人劇作家被量出了人格的高下，他們的作品也成爲其志行的最好體現。

　　清初戲曲創作的特點之一是由明清易祚帶來的普遍哀感悲涼情緒。明清易代的事實把一大批人憑空拋入了失土蘆葦、

無根浮萍的尷尬境地。於是，前朝的遺老遺少們在承受了巨大的時代痛苦之後，試圖尋求精神上的解脫。他們或隱跡山林，或遁入佛老，或寄情詞曲。然而，無處能夠逃離內心的慘痛。這種惶惶的精神狀態表現在戲劇作品中就是隨處可見的黍離哀歎。讀清代戲劇家的作品，人們會隨時感到壓抑，其字裡行間總有一股遏制不住的悲涼況味。這種悲涼感，主要來自清代劇作家們對歷史興亡的悲劇性體驗。江山易主、異族執政的現實慘痛感覺和整個社會大廈將傾的災難感結合起來，就使清代文人的黍離之悲達到了最為強烈的程度。興亡之感，在清代幾乎鬱結為每一個對歷史稍有思索的知識份子的共同情緒，因而也成為有清一代戲劇家群體的深重心理印記和共同創作特徵。

由明入清的劇作家裡有一個創作團體的成就耀人眼目，那就是蘇州作家群。他們一般都是下層文人，其傳奇作品社會內容豐富，生活氣息濃厚，適合演出，數量也很多。其代表人物為李玉。李玉在明朝滅亡之後絕意仕進，對清廷表現了不合作的態度，而在戲劇創作中則一變他過去歌哭笑罵、衝鋒陷陣的驍將形象，換上了一副愁苦哀傷的面容，其作品內容由對社會現實的直接映照變為對歷史陳跡的返觀，其作品風格也由慷慨激昂的呼號改為深沉低回的詠歎。他的傳奇劇本《千鍾祿》最能體現他的這種變化，也最能代表這一批劇作家對於國破廈傾的悲劇性體驗。當時很多劇作家都存在相同的創作傾向。與李玉同時的蘇州作家中，葉稚斐有《遜國誤》，亦寫建文事蹟而責其遜國誤國；朱佐有《萬壽觀》、《漁家樂》，也都寫的是由於亡國而太子被迫流亡的故事。原為南明弘光朝光祿卿、入清不仕的陸世廉寫有《西臺記》傳奇，歌頌文天祥、張世傑抗擊元軍、兵敗殉國的壯舉，氣氛悲烈，分明渲染了作者自己的切身感受。至於尤侗《弔琵琶》、薛旦《昭君夢》寫王昭君故

事而側重出塞後，一反前人所為，前者臆加蔡文姬對昭君塚的憑弔，後者虛構昭君在匈奴夢回漢宮舊苑，不正是他們現實心理的寫照？昭君身入異域的心境與他們身入異朝的感觸有著相通之處，而昭君憶昔思舊、懷念故國的夢幻，不也正是他們自己日夜縈懷的眷戀嗎？

　　與歷史上的同類作品相比，清代劇作家的興亡之感可以說是更為深層的，從而使它帶有了更多的哲理意味。這是因為，清朝異族入侵在中國歷史上並不是第一次，而這一次所給予漢族知識份子的打擊卻最為沉重。滿清貴族採取的招降、籠絡漢族上層和利用漢族文化的政策，在心理上把漢族知識份子置於了一種十分尷尬的境地。他們有口難張，無法直接發洩心中的不滿和憤懣。加之從明朝亡國的歷史事實中，他們已經看到了整個封建帝國不可逆轉的衰敗之象，感到了自身的渺小和無力回天。因而，他們的思考染上了一層鬱重的愁苦色彩，他們的歎息已經不再是激憤式、鬱積式的，而成為哀感式、愁緒式的，悲到極處反平淡。

　　清初戲曲創作的特點之二是那些變節事主之人所抒發的內心之痛。如果說，以上列舉的是對大清帝國持精神抵制和不合作態度者的作品，那麼，那些入清以後奴顏事主、身居高位的漢族傳奇作者，他們的內心世界又是什麼樣呢？我們看到，一些變節仕清的劇作家寫出了深沉的懺悔作品，如吳偉業的《秣陵春》傳奇、《通天臺》雜劇，丁耀亢的《赤松遊》傳奇等。

　　吳偉業，這位明末文壇赫赫有名的江南才子，後來出仕清朝為國子監祭酒。在他的作品裡，我們看到的不是春風得意，也不是逍遙自適，而是一種潛在的沉重，一種一失足成千古恨的苦痛和追悔莫及的遺恨。吳偉業的內心慘痛有著普遍的代表意義。當時頗有一批文人一邊拿著清廷的俸祿，一邊在內心

進行良心自責，因而創作出了與其人格截然相反的作品。與吳偉業同時的張聲玠，明亡後出山中了清朝的進士，做了清朝的官，但卻專意選擇宋元易代時期的題材作爲自己戲劇作品的內容。其雜劇《琴別》敘詞人汪元量在宋亡後以黃冠南歸時與舊宮人王清惠等十四女道士彈琴餞別，賦盡國破家亡之慨，詞氣極爲悲涼。《畫隱》寫宋王孫趙子固在元朝以畫自隱，譏諷其兄趙子昂的出山仕元，自是別有一番用意。而「生憂患之中，處落魄之境，自幼至長，自長至老，總無一刻舒眉」[①]的丁耀亢，曾積極踴躍地參加抗清鬥爭，入清後他一方面接受清廷委任的教諭、縣令等職務，並奉順治皇帝聖旨創作了傳奇《蚺蛇膽》，另一方面卻公開聲明自己是明朝遺民，並在其劇作裡憶昔傷今，追念故國。

當自身的墮落與傳統文化所賦予的道德意識、正統觀念發生了矛盾時，一方面在行動上寬恕自己的懦弱和無能爲力，一方面在良心上進行自責自譴，並希圖在內心所創造的凜然大義的英雄形象中求得某種心理上的慰藉與平衡，這就是清初一群變節作家創作出此類劇作的心理動因。

但是，還有一個特殊的劇作家李漁，超然於上述兩類戲曲作家之外。李漁爲人境界尖新狹小，一生營營於口腹之憂、蠅頭微利，雖然也經歷了江山易主的巨變，卻絲毫沒有引起感情上的起伏，只顧自地遊走於權門，過自己打抽豐式

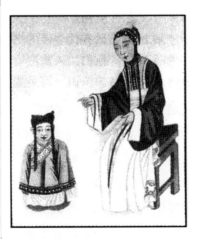

圖165　民國北京戲畫《雙冠誥·教子》

①李漁《閒情偶寄·詞曲部·賓白第四·語求肖似》中語，原爲李漁狀己，藉以描丁耀亢之哀境。

的生活。由於具有極高的藝術鑒賞力，又有自己的家班實踐，李漁得以寫出戲曲論著《閒情偶寄‧詞曲部‧演習部》，這奠定了他中國古典戲曲理論大師的地位。他的作品體現了他的心境，都是些心平氣和敘說才子佳人豔遇的故事，出出關目生動，結構新穎，便於演出，受到社會的普遍歡迎，在舞臺上長期流傳，但卻缺乏深刻的社會內容，流於平俗。李漁的成功和缺陷，使他成爲清初傳奇作家群中非常有特點的一位。

還有一些作家的作品在地方戲舞臺上長期傳演，例如徐石麒的《胭脂虎》，陳二白的《雙冠誥》，朱雲從的《二龍山》、《龍燈賺》，許逸的《五虎山》，李調元的《春秋配》等。其中尤以《雙冠誥‧教子》一出的影響廣遠。

二、愁緒哀思又一代

清代戲曲作家普遍懷有的哀感悲涼情緒，不僅體現在那些由明入清的遺老們的劇作中，也體現在入清以後出生的那一代劇作家的作品裡。和明末遺老痛定思痛的亡國之泣相比，入清以後出生的那批劇作家的興亡感覺似乎顯得超脫一些，當然，也更深層一些。它更多地表現爲一種對歷史的哲理性返觀，而不是基於現實動盪的感性激憤。

在這方面最有代表性的當然要數康熙時代的著名傳奇作家洪昇和孔尚任。他們二人都沒有親身經歷那場傾覆之災，他們對於舊王朝的瞭解和認識，都是通過親友、師長的講述和回憶，以及借助於讀書和遊歷而實現的。由於他們所身處的社會環境仍舊是異族統治的現實，當他們各自在仕途、功名道路上遭受到挫折和不順，就會加倍激發其對於現實的不滿，又由憎惡現實而去追緬歷史，於是自然而然就產生了痛悼歷史興覆的作品。

洪昇《長生殿》將李、楊帝妃二人之間的愛情糾葛與「安史之亂」的發生發展互爲因果地交織在一起來鋪敘，在有聲有色地展現這段唐王朝由盛而衰的歷史變遷過程中，寄寓了他希圖「垂戒來世」的思考，所謂「古今來逞侈心而窮人欲，禍敗隨之」①。他絕不是在以「安史之亂」的殷鑒向當時的清廷示警，其時清王朝正待百廢俱興，談不到「逞侈心」，那麼，他爲漢族政權傾覆總結教訓的意圖不是昭然若揭了麼？

與之有異曲同工之效的孔尚任《桃花扇》，是中國戲曲史上一部最典型的借離合之情寫興亡之感的劇作。它以復社公子侯朝宗與江南名妓李香君二人的愛情離合爲線索，將一段南明亡國恨史和盤托出，形象地描畫出「三百年之基業，墮於何人？敗於何事？消於何年？歇於何事？」其用意在於「不獨令觀者感慨涕零，亦可懲創人心，爲末世之一救矣」。②孔尚任所說「末世」的基點，如果不是理解成整個漢族皇權統治的歷史，換言之，不是理解成整個封建社會興盛衰亡的歷史，又是什麼？當然，作爲歷史的個中人，孔尚任不可能跳出他所處身的環境來看待歷史，但憑著一個傑出劇作家的敏銳感覺，他已經嗅到了封建社會「末世」的氣息。

儘管洪昇、孔尚任都想爲他們心目中那個正統社會的重新回復而總結經驗，但歷史畢竟已經像不可遏止的長河一般向前流去。他們也感到了這一點，因而在其劇作中，更多流瀉的卻是他們心緒的悲涼。《長生殿》的調子是低鬱的，洪昇用了幾乎一半的篇幅來描寫他的主人公在失去了一切之後的淒苦心境，那種「尋尋覓覓，冷冷清清，淒淒慘慘戚戚」的無可奈何。《桃花扇》最感動人心的則是那種透過王朝興衰傳遞出來的悲天憫人的強烈歷史悲劇意識。

①（清）洪昇：《長生殿·序》，人民文學出版社，1983年版《長生殿》，第1頁。
②（清）孔尚任：《桃花扇·小引》，人民文學出版社，1982年版《桃花扇》，第1頁。

三、勸懲救世

　　如果說，對易代之悲感受強烈的劇作家帶著特定歷史階段的特定思想感情來進行自審，把批判的目光凝注於忠奸鬥爭的話，那麼，當歷史拉開了距離，人們淡去了大廈傾覆的陰影，所面對的卻是一個更加難以接受的事實：延緩了幾千年的封建統治的大廈已經被蠹蟲蛀蝕得千孔百瘡、搖搖欲墜了。一種更深沉的大廈將傾的恐懼向人們的心靈襲來，引起陣陣戰慄。個人品質的優劣決定王朝的興亡，社會道德的優劣決定社會的長治久安，於是，更多劇作家將自審的目光投視於道德風化。

　　生活於乾隆盛世的楊潮觀是運用戲曲創作對社會進行勸懲教化的主要作家。他熟讀儒家經典，篤信封建禮教，在多年仕宦生涯中，深感道德風化在世人生活中的重要作用，希圖利用創作來諷世。楊潮觀創作的筆觸，集中在對理想中官清吏廉的清明政治的頌揚上，宣揚了他的政治理想，為現實中的官僚階級樹立起可供效法的廉明政治和道德楷模的形象。他希圖通過弘揚傳統美德來達到為封建末世補天的效果。

　　當時的另一位戲曲大家蔣世銓的作品則突出宣揚了「忠義」，從完美人格理想出發來對人們進行道德宣傳。值得注意的是他的《冬青樹》一劇，歌頌宋代民族英雄文天祥「人生自古誰無死，留取丹心照汗青」的凜然氣節。在國家將亡之時，知其不可為而為之，致力恢復，歷盡艱辛轉戰、間關忍死，終至戰敗被擒。其時宋室已亡，他身陷圄圄，依然浩歌正氣、志節凜凜，最後在柴市慷慨就義，以身殉國。劇中的慷慨之氣直可追《桃花扇》的項背，是為此期最有特色的作品。但他的其他劇作如《空谷香》、《香祖樓》等，則是寫的節婦義夫之類的勸懲故事，境界不高。

　　對勸懲教化提倡的更進一步，就是忠孝節義觀的大氾

【重點提示】

只有有清一代，自覺運用其教化功能普濟眾生才成爲眾多劇作家孜孜以求的目的。

①民國二十年（1931年）長樂鄭氏刊《清人雜劇初集》本。

濫。清代劇作家中以振興「三綱五常」爲己任的人是數也數不清的，幾乎在每一位清代戲劇家的集子裡都能夠找到一些與道德宣教相關的作品。講「忠」的，有宋廷魁的《介山記》裡春秋時人介之推盡忠竭力而不圖封贈。講「孝」的，有韓錫昨的《漁村記》裡元代孝子慕蒙爲雙亡的父母守廬墓十二年；王夫之的《龍舟會》裡孝女謝小娥替父報仇；左礦的《蘭桂仙》裡孝女蘭芳、桂萼二人在父母染病而亡後雙雙自縊從殉。講「節」的，有徐鄂《白頭新》裡劉女幼時與程允亢約爲婚姻，後音訊阻隔，矢志不渝，五十年後始得完姻；湯世瀠的《東廂記》立意矯正《西廂記》裡崔、張二人私合之非，將他們重新刻畫爲節婦義夫。講「烈」的，有汪應培的《不垂楊》裡楊貞女矢志守節貞、死不改嫁；有青霞寓客的《北孝烈》裡徐氏的含冤就死。講「義」的，有葉承宗《十三娘》裡的荊十三娘爲丈夫的朋友報仇……

又有從正面誘導人們讀經潔行的。嘉慶道光年間的著名大儒石韞玉，曾經自出資金廣爲搜求離經叛道的書籍盡行燒毀，其雜劇集《花間九奏》中充滿了呆板腐朽的說教氣。例如《伏生授經》一劇寫漢代大儒伏生將自己的學問和經書全部傳授給求學士子晁錯事，立意於「聖賢事業今相付，不枉卻朝廷求取，分付那子子孫孫勤讀書」①。他的其他作品也都是借歷史上的名人逸事來勸誡世人，以維護封建綱常名教。

應該說，清代劇作中這類以道德教化來「補天」的作品，無論從數量上還是從規模上來看，都是其他各代所無法比擬的。儘管勸說風化早在戲曲初始時期即已成爲其功用之一，所謂「不關風化體，縱好也徒然」，但只有有清一代，自覺運用其教化功能普濟眾生才成爲眾多劇作家孜孜以求的目的。

完善三綱五常，似乎就可以實現天下大治、永享太平

了，這種認識當然是可笑的。但對於清代戲曲作家來說，用道德救世是唯一可以身體力行的選擇，他們似乎責無旁貸。而且，戲曲的美學功能恰恰著重體現在對社會人際關係的表現，因而他們自覺地運用了這一藝術形式，選擇最能展示社會倫理理想和人際道德水準的典型人物和事件，來揭示社會關係的倫理規定性，來宣揚淳風厚俗的理想境地。他們爲挽救社會付出了自己的心血。

四、戲劇媚世及其他

　　《長生殿》和《桃花扇》都引起了文字禍，這種事實給後來的戲曲創作產生了極其不利的影響，於是，歌功頌德一時成了許多劇本創作的基本旋律。康熙時期的劇作家張大復已經作有《萬壽慶典承應雜劇》六種，即《萬國梯航》、《萬家生佛》、《萬笏朝天》、《萬流同歸》、《萬善合一》、《萬德祥源》，僅從名字就可以看出，這些都是專供統治者賞樂的頌聖類作品。至乾隆朝以後，這類作品的規模越來越大，如張照的《九九大慶》包括四十餘種雜劇，《月令承應》也包括二十種，《法宮雅奏》包括三十餘種。其他還有蔣士銓的《西江祝嘏》、吳城的《群仙祝壽》、厲鶚的《百靈效瑞》、王文治的《迎鑾樂府》、呂星垣的《康衢樂府》等等。這類作品的內容，多爲借神仙故事以歌頌承平，大肆排比頌揚詞句以博得統治者的歡心，其場面力求煊赫，道具力求輝煌，

圖166　民國浙江剪紙
《搖錢樹》

【重點提示】

清代中期的劇作家們，積極主動地創造機遇，施展自己的才華，對統治者投其所好，以求得到賞識。一時間，歌舞昇平、頌聖詠德之作充斥了劇壇。

清代中期以後，隨著崑曲的衰落和地方戲的興起，主要依附於崑曲演出的文人創作已經大多不能搬上舞臺，日漸變成純粹的案頭之作。這以後，中國戲曲創作的戲劇文學時代宣告結束，開始進入以藝人爲主的舞臺創作時期。

行頭力求華麗，多與當時出現的《鼎峙春秋》、《忠義璇圖》、《昇平寶筏》、《勸善金科》、《昭代簫韶》等大型連臺本戲一起，在宮廷連天累月地演出，在清代劇壇上形成一股佔有相當比重的潮流。清代中期的劇作家們，積極主動地創造機遇，施展自己的才華，對統治者投其所好，以求得到賞識。一時間，歌舞昇平、頌聖詠德之作充斥了劇壇。

這類劇作，從藝術的角度來衡量，其價值確實微乎其微；從戲劇的道德教化功能來看，也談不上有多大意義；如果從反映現實的程度來評價，它們就更不入流。不過，如果我們從社會學的角度來觀察它們，卻能從個人與社會的關係角度，看到清代戲劇家的心理變化，從參與社會的角度，看到清代戲劇家面對僵化的科舉制度對自身所作出的調整，在這些方面，它們倒具備其他劇作所不具備的特殊價值。但是，畢竟清代文人戲曲創作的氣數已盡，日益流露出日薄西山、氣息奄奄的脈象來。

清代中期也有一批無名氏的傳奇作品，後來在地方戲舞臺上的影響很大，不能不在這裡提一筆，儘管它們的藝術成就不見得很高。主要有：《天緣記》（《搖錢樹》）、《珍珠塔》、《鐵弓緣》、《滿床笏》，其他還有《瓊林宴》、《白羅衫》、《玉蜻蜓》、《梅玉配》、《倒銅旗》等。這些劇碼，或者由於倫理場面感人，或者由於情節關目生動，或者由於舞臺場面熱鬧，都得到了民間觀眾的青睞。另外，楊恩壽的《鴛鴦帶》也很流行。

清代中期以後，隨著崑曲的衰落和地方戲的興起，主要依附於崑曲演出的文人創作已經大多不能搬上舞臺，日漸變成純粹的案頭之作。這以後，中國戲曲創作的戲劇文學時代宣告結束，開始進入以藝人爲主的舞臺創作時期。在這兩個時期的過

渡環節中，唐英的《古柏堂傳奇》起了特殊的推動作用，值得
在此敘述一下。唐英生活的乾隆時期，是地方戲與崑曲爭競未
已的時代，作爲封建士大夫的一員，唐英血管中也先天地流動
著愛好崑曲的基因，但他同時也留意地方戲，對於其中許多有
意義的劇目抱有極大的興趣。由此引發，唐英作了許多從地方
戲改編崑曲劇目的工作，他的《古柏堂傳奇》裡有10種劇目的
內容來源都是地方戲。在各地方戲劇種拚命吮吸崑曲營養液、
從中翻改出大量劇目的同時，唐英能夠成爲唯一一位反其道而
行之的劇作家，將地方戲的營養反哺到行將待斃的崑曲中去，
爲崑曲增添一些新鮮血液，這不能不說是唐英的慧眼識珠。

　　這以後，中國戲曲的地方戲時代到來，戲曲創作進入舞臺
融合階段，也就是說，地方戲劇目的產生主要是對既有故事內
容的加工、改編、移植，少有獨立性的創作，單純從文學角度
對之進行探討已經不具備太大的意義了。

第二節　切入社會的李玉

　　李玉生不逢時又生逢其時。作爲生活在明清鼎革之際的
劇作家，李玉經歷了其他朝代的人所不曾經歷的末世衰象、戰
亂頻仍、新主登基等歷史動盪過程。社會的變革，以其強悍無
比、不容選擇的力量，衝擊著每一個人的物質生活和精神生
活，並逼迫著每一個人對其作出道德、歷史或藝術的回答。李
玉的一生，未嘗享受安逸而飽歷戰火艱辛，他失去了很多，但
得到了更多。這種生活經歷使他得以用自己的如椽巨筆，忠實
地記錄下歷史舞臺上的種種世態人生，並依照傳統的價值觀念
對之進行認眞的思考和評判。

李玉，字玄玉，號蘇門嘯侶、一笠庵主人，江蘇吳縣人。傳說曾爲明末相國申時行家人，但也是飽學士子，科舉之途不暢，遂致力於傳奇創作，從中尋找自己的洩憤管道和精神寄託。今知李玉有傳奇42種，又編有《北詞廣正譜》一種，將北曲曲譜推向更精審的階段。

一、強烈的道德意識

處身於明清之際的社會動盪之中，李玉目睹了傳統道德觀的迅速滑坡，看到了官無忠義、士無廉恥、賣身求進、害友求榮的大量社會惡行，他心中有著說不出的焦灼與憂慮。基於修補社會道德體系、敦化世風的渴求，李玉作品的焦點總是放在對人物立身行事的道德評判上。李玉的系列劇作，大都由兩類截然相反人物的行爲與品行組成，一類是惡齪醜類，一類是淳樸良類，他們之間分野明確、對比鮮明。李玉總是在他的作品裡狠命鞭笞那些社會敗類的形象，而在其對立形象中尋找道德的寄託與精神的皈依，李玉的代表作「一、人、永、占」（即《一捧雪》、《人獸關》、《永團圓》、《占花魁》）和《清忠譜》等皆是如此。可以說，李玉的劇作主要都是從敦化道德的角度來選取題材、結構故事、刻畫人物的。值得注意的是，李玉將他熱情的讚美，給了那些出身卑賤、處於社會底層的奴婢、僕隸們，對之進行盡情的謳歌，這是由李玉的出身所決定的，他認爲眞正的倫理楷模在民間而不在官場。

最能體現出李玉道德意識的傳奇是《一捧雪》，其題材來源約有事實依據：明代嘉靖年間，首輔嚴嵩與兒子嚴世蕃二人弄權專政、稱霸朝野。嚴世蕃欲得名畫《清明上河圖》，收藏者以贗品進之，被嚴氏門客裱褙匠湯某揭穿，世蕃遂構之於大獄。李玉被這一事件激起強烈的道德義憤和創作激情，寫出

圖167　明崇禎刊李玉《一
　　　　笠庵新編人獸關傳
　　　　奇》插圖

圖168　明崇禎刊李玉《一笠
　　　　庵新編永團圓傳奇》
　　　　插圖

《一捧雪》這部名劇。他將名畫改寫爲莫懷古家中的祖傳玉杯，並圍繞這一玉杯的歸屬，刻畫了兩組在道德水準上截然相反、對比鮮明的人物。一類遭到作者憤怒鞭笞的人物是嚴世蕃和裱褙匠湯勤，另一類得到作者極力讚揚和褒獎的人物是莫懷古的僕人莫誠、侍妾雪豔等人。作者運用集中渲染的筆法，將兩類人物間的道德差距盡力拉大距離，使之變成水火不相容的兩極，藉以引發人們的世事慨歎，激起人們的道德憂患。這裡，我們看到了李玉爲敦化世風、整飭封建秩序所作出的努力和他的拳拳之心。

　　和《一捧雪》一樣，道德評判的尺度在李玉眾多的作品中一以貫之，他的人物無不圍繞這一準繩而量裁，符合這一標準的就得到好的結果，違背這一標準的一定沒有好下場。《人獸關》裡恩將仇報的桂薪一家人最後變狗，善良仁義的施濟則最終得到好報；《永團圓》裡嫌貧愛富的江納最後人財兩空，被逼退婚的窮書生蔡文英則進士及第、一夫二妻大團圓；《占花

魁》通過特殊的情節描寫來宣揚待人誠懇忠厚的世道水準：不
以玩弄之心而以衷情之意嫖妓的賣油郎秦鐘，竟然能最終贏得
名妓莘瑤琴的芳心；《清忠譜》更是議及了朝政倫理，極力褒
贊明末忠臣周順昌以及顏佩韋等五位市民義士爲反對奸宦魏忠
賢而壯烈捐軀的忠誠大義。李玉是用善與惡、義與奸等道德範
疇來判斷人生的，考查他的全部劇作，無一不是以善與惡的衝
突作爲最基本的矛盾衝突。他的正面人物的情操，正因有了奸
邪的映襯而益覺動人；他的反面人物的惡德，也因正氣的被毀
滅而顯得更加猙獰。李玉極力強化其劇作的道德意識，將劇中
人物推向判然有別的道德二極，其諷俗治世的用心可謂良苦。

　　李玉的道德觀念，是通過他筆下的人物形象體現出來
的。而這些人物，基本上都是類型化的，按照正統道德倫理標
準而行動的。李玉是用一種集約式的藝術方法來塑造人物的。
他筆下的每一個人，都是某一類人特點的集中和體現。這些人
中有代表「忠」的，如周順昌；有代表「奸」的，如魏忠賢及
其乾兒義子們；有代表「善」的，如施濟；有代表「惡」的，
如桂薪；有代表「貞」的，如雪豔娘；有代表「義」的，如莫
成；等等。在生活中顯現得極其複雜多樣的美醜善惡之間的對
比，通過作者的藝術選擇被提純淨化了。這些人物的品行、生
活準則甚至語言表達方式大多不是個性化的，而只體現了某種
社會類型的特徵，他們所更多顯示的是共性，是這一類人所特
有或應該有的品性，因而，他們大多是某種理念的化身，他們
在一定程度上是被作爲傳統道德範疇的形象演繹而構思的。他
們的存在意義，不在於形象的豐滿與個性的獨特，而在於成爲
作者道德理念的寄託與倫理態度的展現。因此，李玉通過他傳
奇故事中的人物系列爲人們所提供的，主要是鮮明的倫理意
象。

二、史劇筆法

　　強烈的道德意識導致了李玉激切的社會意識和歷史意識，他的創作永遠保持著對於社會政治問題的關注，爲了體現這一目的，李玉對於歷史劇情有獨鍾，他的傳奇很多都有確切的歷史背景，通過特定的場景設置來痛寫歷史變故，大量描寫朝綱紊亂、奸臣當道、貪權納賄、陷害忠良的內容，抒發自己對歷史和政治的激憤。在這方面，《清忠譜》是最好的代表。

　　《清忠譜》表現的是在李玉時代發生的一個歷史事件，對他來說是寫作了一部現代史劇。明末宮廷宦官頭目魏忠賢獨攬朝政，一手遮天，演出了明代歷史上最爲黑暗荒誕的一幕，《清忠譜》即是對他的揭露。《清忠譜》的創作，人物皆出實有，無論是周順昌、文震孟、周起元、魏大忠、楊漣、左光斗等朝官裡反對閹豎的忠義良臣，還是崔呈秀、許顯純、毛一鷺、倪文煥、李實、陸萬齡等閹逆黨羽，都是可以證之史書的歷史人物，即使是顏佩韋等五位市民代表，亦是姓名俱實。劇中事件，也幾乎全都可以在史書中找到準確的注腳。因此，目之爲「信史」，毫不爲過。

圖169　清順治刊李玉《一笠庵彙編清忠譜傳奇》書影

　　當然，傳奇畢竟不是史傳，爲了更集中、更突出地將這一事件搬上舞臺，李玉對於原始素材進行了精心的加工剪裁。《清忠譜》在藝術感染力上產生了強烈的效果，顯示了李玉調

遣和駕馭史實以結構傳奇的特殊能力。

　　作爲史劇的《清忠譜》裡，處處透示出李玉強烈的正義激情和道德義憤，這是他的劇作有著極大震撼力的原因之一。作者鮮明的感情色彩還體現於創作過程中對於人物形象的塑造上，在周順昌、顏佩韋和魏忠賢等主要人物身上，集中凝聚著李玉的愛與恨。周順昌那素心不染、寬政愛民、家貧官亦貧的高風亮節，顏佩韋那路見不平、拔刀相助的豪爽義氣，都引起了他深深的感情共鳴，而欺君虐民、殘害忠良的魏忠賢，則是他怒目切齒的對象。在傳奇創作中傾注強烈的感情，是李玉的劇作獲得極大感染力和傳播度的重要原因。

　　《一捧雪》裡同樣有著犀利的道德批判與歷史批判。與王世貞《鳴鳳記》主要從河套失地和導倭入侵等重大政策性失誤來抨擊嚴嵩父子的罪行不同，李玉批判的矛鋒指向其弄權貪婪。劇本讀來處處透示出明末黑暗吏治的影子，它們是李玉針對現實有感而發的產物，是李玉借歷史而影射現實的突破口。雖然這種漫畫化的手法使生活簡單化和平面化，但它抓住了類型人物的突出特徵，便於戲曲舞臺表現，豐富了白臉奸臣的舞臺形象，推動了這一行當表演的發展，因而有著不可忽視的歷史功績。

　　即使是描寫普通人物生活、內容不涉及朝政的劇本，李玉也慣於爲之添加特定的背景，使歷史氛圍凸顯出來，從而增加劇本的史劇色彩。例如表現明代都市市

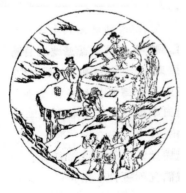

圖170　明崇禎刊李玉《一笠庵新編一捧雪傳奇》插圖

民生活的劇本《占花魁》，李玉爲之提供了連接特定歷史的前提條件：故事背景被改爲宋金交戰時期，伴隨著莘瑤琴由官家之女淪爲妓女整個過程的，是金兵入侵、宋室凌夷、康王南渡、新天子即位等一系列歷史事件的展開。李玉的意圖再明顯不過了，他是要借史劇色彩來增添這一題材的現實感與針對性，擴大其社會意義。如果再聯想到李玉寫作此劇時的明末社會動盪，它的象徵意義就更強了。又如《萬里圓》一劇，本爲敷衍清初孝子黃向堅萬里尋親的故事，李玉沒有沿著歷代「孝子尋親」戲的傳統格局，將筆力集中在歌頌孝子尋親的心苦志堅上，而是借一個普通社會家庭悲歡離合的命運，多方面地展現明末清初的社會大動亂：南明弘光王朝內部忠奸兩派的激烈衝突，雲、貴一帶邊地軍閥的混戰不休，蘇州清廷官府稽查明朝遠任未歸官員的家室，川軍流亡在滇黔道上作亂，廣闊的社會畫面和眞實的歷史事件，在作者巧妙的場景設置中一一展現出來，孝子失親反成了這種社會動盪的直接後果。

三、獨特的藝術成就

李玉的劇作在劇壇上一出現，立即受到同時代的普遍歡迎，尤其爲當時廣大的底層民眾所喜愛。他的作品給人的感覺是清新、質樸、別有境界，在晚明以來的傳奇創作中自成一家、獨出一格，與其他文人傳奇的創作風格大不相同。具體說來，李玉的突破在於對傳奇境界的開拓，其成功之處主要有三：一是將目

圖171　明崇禎刊李玉《一笠庵新編占花魁傳奇》插圖

461

【重點提示】

《清忠譜》可以說是李玉結構藝術的典範。它不僅對於主線與副線進行了合理的調配與組織，不僅運用重複、對比等手段使開頭與結尾、場子與場子之間互相聯繫、呼應，而且對每一場戲的開頭與結尾都進行了精心的謀劃和推敲，使它們既成為上一場戲的必然結果和發展，又成為下一場戲的緣由和契機。

光投向廣泛的現實生活和歷史生活，從中結撰故事、選擇情節，從題材上突破了明末劇壇生旦傳奇、才子佳人故事的局限，使傳奇從卿卿我我的窄小天地裡走出來，面向更廣闊的人生。二是將許多社會下層人物作為在劇中起重要作用的正面角色搬上舞臺，他們的身份有奴婢、僕人、市民、江湖俠客等等。這些人物不僅以其各異的品性和情懷，在傳奇創作中構成嶄新的形象系列，而且以其粗獷、質樸、本色、雄強的個性風貌，摻和入書生才女們的纖弱與嬌柔，從而使傳奇改變了它慣常的儒雅敦情。三是大量選擇運用從日常生活中提煉出來的活生生的個性化語言，而不是像以往的文人傳奇那樣滿足於案頭上的典故堆砌和掉書袋子，從而使作品顯現出生動、自然的風貌。

李玉在他的傳奇創作中，對結構藝術和技巧高度重視。他熟知如何按照傳奇的體制和規律，把一系列生活素材、人物、事件、場面進行巧妙的組合、配置，使之成為一個有機的完整藝術品。他的傳奇情節安排精練嚴謹，人物命運發展一波三折，衝突、懸念設置充分，故事推進過程中的頭尾、開合、點線、繁簡、主次、疏密等都被認真考慮、精心設計。

《清忠譜》可以說是李玉結構藝術的典範。它不僅對於主線與副線進行了合理的調配與組織，不僅運用重複、對比等手段使開頭與結尾、場子與場子之間互相聯繫、呼應，而且對每一場戲的開頭與結尾都進行了精心的謀劃和推敲，使它們既成為上一場戲的必然結果和發展，又成為下一場戲的緣由和契機。全劇的主線集中在「傲雪」、「述璫」、「締姻」、「罵像」、「忠夢」、「就逮」、「叱勘」、「囊首」等場次，集中刻畫了主要人物周順昌作為東林黨人的傑出代表，與閹黨魏忠賢等人不屈不撓的鬥爭精神和大義凜然的英雄節氣。圍繞這

一人物及其命運，作者又巧妙地安排了「義憤」、「鬧詔」、「毀祠」等場次作爲副線，以展現蘇州市民支持周順昌、反對閹黨的群體正義力量。兩種場次互爲補充，互相呼應，構成了一種缺一不可的存在與默契。除了《清忠譜》外，《占花魁》中的雙線結構、《永團圓》中的懸念設置以及《萬里圓》中對於各類場面的自如駕馭，都顯示了李玉作爲一位傑出劇作家的結構才能。

李玉的劇作之所以能夠廣泛流傳，與他對於舞臺的「當行」分不開。最重要的一點，就是他在創作時能夠針對戲劇是特殊的傳達藝術這一特點，從觀眾的欣賞心理和審美需求出發，在場面的冷熱調劑、每場戲的長短分配、各類角色的穿插互襯方面，都作出合理安排。

第三節　自得的李漁

在明、清易代之際的戲劇家中，李漁既有成就而又獨特。說他獨特，是因爲面對家國之痛，他既不像陸世廉、李玉之類的遺民那樣慷慨激昂、痛哭流涕，而入清後，他又不屑仕進，沒有吳偉業、張聲玠那樣的易節者內心的苦痛和自責。他似乎生活在他們的圈子之外，只顧自地賣賦糊口，逗笑媚世。說他有成就，是因爲他在清初的戲劇創作中自成

圖172　清康熙金陵翼聖堂刊《笠翁十種曲·風箏誤傳奇》插圖

一家，別創異體，足以自立於文壇而傳之後世。在這方面他本人也十分自負。李漁的造詣又不只局限在戲曲方面，也不只局限在文字方面，一應園林山水居室器玩梳妝服飾飲食養生，他無所不曉，無所不通，只是，他在所有領域裡都顯得過於纖弱雕琢、趨世媚俗，稱不得氣概。可以說，李漁是一個有著諸多創獲而又帶有明顯人格缺陷的人物。

李漁（1610～1680年），字笠翁，號笠道人、隨庵主人、湖上笠翁、覺世稗官等。浙江蘭溪人。自幼聰穎，以才子稱，為明末諸生，屢應鄉試而不第。入清後不復應考，先移居杭州，後流寓金陵（今南京），開芥子園，以刻書賣文糊口，廣蓄家姬，教以戲曲歌舞，攜之奔走於達官貴人之家，徵歌獻笑以藝博食。一生著述極豐，詩文有《笠翁一家言全集》，其中的《閒情偶寄》「詞曲部」、「演習部」為著名戲曲理論專著。一生作劇10種，總名之曰《笠翁十種曲》。

巨大、頻繁的戰爭災難，親朋好友倏忽間的生命喪失，困窘、拮据的生活條件，所給予李漁精神上的消極影響，遠遠超過了激發他民族意識的積極因素。喪失家園的失落感和物質生活的極度匱乏，給李漁帶來的是人生無常、生命易逝的感慨，使他滿足於苟安的生活。隨分安命的人生觀是支配李漁行動的主要因素，無大志，知足常樂，構成了李漁的思想基調。他的小說、戲曲作品處處打有他的思想印記，其中的理想人物多半是樂天知命、隨遇而安的，小說《鶴歸樓》裡的段玉初、《三與樓》裡的虞素臣，劇本《巧團圓》裡的莫漁翁皆是如此。因而，李漁的作品沒有磊落不平之氣。

李漁在戲曲領域裡的成就最為卓著，而他的戲曲創作，在在顯現出其生活觀念、個人心態和情趣境界的深刻烙印──李漁的劇作幾乎都可看作是他生活的直接映射，這也是李漁劇作

一個明顯的特點。

　　李漁的戲曲創作一仍晚明才子佳人的格套，卻缺乏其清新嚴謹的格調，徒有其美男麗女的形式。他的劇作皆境界狹小，津津於個人和家庭的生活瑣事，以及一夫多妻、數女求一男的風流唾談，眼光只在平俗的床笫調情間打轉，而歸結於以風化勸世。即使是在喪亂之中，他也沒有分心去關注一下嚴峻的社會現實，目光仍然放在一夫多妻、天倫共享的家庭安逸享樂上。他的第一部劇作《憐香伴》即以自己妻妾相

圖173　清康熙金陵翼聖堂刊《笠翁十種曲・愼鸞交傳奇》插圖

和事蹟爲模。其劇作《巧團圓》的背景正是明、清易代，描寫的是在戰亂中清兵掠人拍賣的醜惡行徑，李漁在劇本中不僅沒有進行絲毫譴責，反而津津樂道於主人公姚繼亂中得福的奇遇，宣揚只要人存善念，就會歷戰亂而不驚，遭動盪而不損，最終仍然闔家團聚、共享榮華富貴。李漁的眼界只盯在個人的命運情感、悲歡離合上，沒有像孔尚任作品那樣將個體的悲劇聯結著國家和民族的命運，落入了促狹的框範。

　　即使像《比目魚》這樣以愛情悲劇爲題材的劇作，也沒有丁點怨憤、痛徹之情，卻因爲主人公得神助出人頭地而使悲劇轉換成喜劇；即使像《玉搔頭》這樣以宮闈鬥爭爲背景的劇作，也沒有絲毫莊重、凜然之氣，反而將嚴峻複雜的政治局面付之以游滑之筆；即使像《巧團圓》這樣以戰爭離亂爲背景

圖174　清康熙金陵翼聖堂刊
《笠翁十種曲・比目
魚傳奇》插圖

①（清）李漁：
《與陳學山少
宰》，《笠翁一
家言全集》卷
三。

②（清）李漁：
《比目魚》副末
開場。

③（清）李漁：
《閒情偶寄・詞
曲部・結構第
一・脫窠臼》。

④（清）李漁：
《閒情偶寄・詞
曲部・結構第
一・立主腦》。

⑤（清）李漁：
《閒情偶寄・詞
曲部・結構第
一・立主腦》。

的劇作，也沒有半縷傷感哀痛之思，而充滿了意外的喜劇情節，一樁樁的喜出望外相連，一直走向最後的闔家團圓。

然而李漁卻也有自己的好處，那就是：他的創作絕不因襲前人，拾人唾餘。他在《閒情偶寄・詞曲部》裡專列「脫窠臼」一節來強調劇本創作必須創新，說是「傳奇之家，務解『傳奇』二字。欲爲此劇，先問古今院本中曾有此等情節否，如其未有，則急急傳之，否則枉費辛勤，徒作效顰之婦」①。李漁的作品全部都是自己的創新之作，他對此也頗爲自負，所謂「若詩歌詞曲以及稗官野史，則實有微長，不效美婦一顰，不拾名流一唾，當世耳目爲我一新」②。他寫劇本不隨便下筆，而必有一新奇事蹟才肯著墨，所謂「無事年來操不律，考古商今，到處搜奇跡」。李漁畢竟是位有創見的作家。

李漁作品的所有長處，也同時又是其短處，這都與他的心理結構和生活態度有關。例如他極其強調創作題材的新奇，所謂「新也者，天下事物之美稱也」③，「有奇事方有奇文」。所以，他的戲曲都可說是故事新穎，情節奇巧。④但他過分逐奇弄異，就露出明顯的人工雕琢痕跡，使作品失去了眞實性。其作品結構嚴謹，主線明確，針線細密，前後照應周到，然而卻過於雕琢，傷於做作。他的語言貴淺顯，生動流暢，談吐詼諧，涉筆成趣，但卻失之輕佻庸俗，「未免時有流蕩子出言不擇的惡趣」⑤。他在生活居處各個方面的審美情趣都重機趣，

取意尖新，追求變化，但都脫離不了整體上的狹小卑弱境界。

李漁的人生悲劇成就了他的所有創造，也帶來了其致命弱點。

第四節　洪昇與《長生殿》

清康熙年間，傳奇創作的天幕上冉冉升起兩顆璀璨的明星，那就是洪昇和孔尚任，時人稱之爲「南洪北孔」。他們的出現，猶如在傳奇發展的最後時期推出集大成的代表，從而以高潮式的結尾爲明清傳奇工程畫上了圓滿的句號。

洪昇《長生殿》在當時即已獲得絕高的稱譽，「一時朱門綺席，酒社歌樓，非此曲不奏，纏頭爲之增價」①，「蓄家樂者，攬筆競寫，轉相教習」②。然而名高遭忌，《長生殿》被清廷禁演，洪昇斷了仕途之路，「可憐一出長生殿，斷送功名到白頭」③。但從那時起，洪昇的名字便和他的《長生殿》一起，獲得了永恆。

一、洪昇的人生歎息

洪昇（1645～1704年），字昉思，號稗畦、稗村、南屏樵者，錢塘（今浙江杭州）人。少從聲韻專家毛先舒學，得其眞傳。康熙七年（1704年）進京入國子監爲監生，次年返鄉。因蒙家難，長年四處漂遊流寓，窮困潦倒，備嘗顚簸坎坷之苦。其間長期客居京師，結識權貴名流李天馥、王士禎等人，希望得到舉薦但從未如願。前期以詩名，著有《嘯月樓集》、《稗畦集》、《稗畦續集》等，後漸寄情詞曲，撰戲曲10種，今存傳奇《長生殿》、《錦繡圖》，雜劇《四嬋娟》。康熙

① （清）徐麟：《長生殿序》，載光緒十六年（1890年）上海文瑞樓刊本《長生殿》卷首。

② （清）吳舒鳬：《長生殿序》，載光緒十六年（1890年）上海文瑞樓刊本《長生殿》卷首。

③ （清）阮葵生：《茶餘客話》卷九。

二十八年（1689年），因國忌日演出《長生殿》，爲小人所糾，遭國子監除名。兩年後離京返鄉定居，愈益潦倒，後墜水死。

圖175　洪昇手書扇

　　洪昇的一生，只在最初有過一個很短暫的光明時期，然後就長久地在窮愁潦倒中徘徊掙扎，日益喪失了亮色，因而他中年以後的心緒基本上是被失望和惆悵所充斥。

　　洪昇出身錢塘名族，門皆賜第，家有餌貂，累業清華，藏書如海。他的青少年時代呈示出一種聰俊英氣，大有披堅執銳的趨勢。24歲入北京國子監就學，依居外祖父戶部尚書黃機，更是蒸蒸日上。初至京華，舉目所見，都是皇廷氣概，朱宮玉砌，鳳輦龍旌，萬國車書，千官拜舞，使他內心激動不已，他感到能有機會進京求學是何等的榮幸。當時的洪昇年輕氣盛，以爲憑自己的才華，正可以在京都一展豪雄。然而，事實卻很快打破了他心目中的幻象。洪昇並沒有因爲自己的熠熠才華而受到賞識，反而在一年的干謁生活裡，煢煢落落，揮灑金盡，飽嘗了世事的辛酸。他神疲氣衰，知道自己不合時俗，不能在這種環境裡生存，只好返回家園。以後他就一蹶不振，在精神上再也沒能重新崛起過。回鄉不久，他就遭到了重大的生活打

擊——承受了嚴重的「家難」，其幽靈也纏繞了他整個一生：一是父親得罪朝廷而被繫，二是洪昇爲父母所不容。直接影響了洪昇生活的主要是後者，所謂「天倫之變」，這給他造成的精神創傷頗爲深重。家難給他帶來的更直接後果則是使他有家難歸，並失去了家庭經濟上的支持，這無疑把他這個從來不事生理的書生推向了窘境。爲生活所迫，心高氣傲的洪昇不得不開始了一條到處遊走求食、依人而居的痛苦之路。他赴中原，遊越中，趨大梁，四處行役，以後的20年中，他很多日子都是在清客生涯裡度過的。洪昇30歲時，第二次來到京城，以詩卷投謁當時的吏部左侍郎李天馥，李大讚賞之，把他延至家裡住，奉爲高賓，時時與他秉燭論詩，並把他推薦給名士王士禛，亦受到賞識，洪昇一時「以詩有名京師」①。這使他欣喜若狂，以爲自己的轉機到了。但是，由於洪昇過於狂放，李天馥並沒有在仕途上對之援手，洪昇只好繼續過他那窮愁潦倒的窮國子生生活，一直到47歲。這其間洪昇還遭遇了父親獲罪遣戍的重大打擊。

現實人生的映像，給洪昇造成極其鮮明的反差。在他生命的日出和日落之間，有著一個由興盛而衰落、由憧憬而幻滅、由期待而失望的過程。這位由傳統文化滋養出來的讀書士子，對於傳統文化所提供的那種生活理想過於認眞、執著，才有了他深切而痛楚的幻滅感。

於是，洪昇開始尋找一個在創作中借意寓情而抒發自己鬱悶之氣的機會，他選擇了《長生殿》。洪昇不滿足於在作品裡單純勾畫歷史的輪廓，而是將筆觸進一步地探向人物的心靈幽境，就這個題材來說，就是把目力聚焦於人物的幻滅感和無盡的幽思，從中尋找自己的共鳴點，而借李楊情緣的深摯痛切來抒發。

【重點提示】

洪昇不滿足於在作品裡單純勾畫歷史的輪廓，而是將筆觸深一步地探向人物的心靈幽境，把目力聚焦於人物的幻滅感和無盡的幽思，從中尋找自己的共鳴點，而借李楊情緣的深摯痛切來抒發。

① （清）王士禛：《香祖筆記》卷九。

　　審視一下洪昇對於題材和前人不同的處理，也可以很明顯地看出他的思想傾向。

　　在洪昇《長生殿》之前，「李楊情緣」曾經長期成為歷代文人熱衷吟詠的傳統題材。多數李楊故事都把其情緣視為家國悲劇的根本原因，因而在處理二人關係時往往潑之以汙水，甚至在描寫中懷著陰暗心理極盡誇飾其宮廷淫亂。洪昇自稱《長生殿》是對歷史的翻案之作。他說：「念情之所鍾，在帝王家罕有，馬嵬之變，已違夙誓。而唐人有玉妃歸蓬萊仙院、明皇遊月宮之說，因合用之，專寫釵合情緣，以《長生殿》題名。」①洪昇的意思很明白，即是說：帝王家的愛情罕有鍾情不移的，例如唐明皇對楊貴妃平時好像愛得死去活來，又是私下定情，又是七夕盟誓，可到了馬嵬之變時便只顧自己擺脫干係而逃命，不管楊貴妃死活了。我這裡則把唐人傳說中楊貴妃死後的故事如升仙、遊月宮之類，和前面的合起來寫，使其情緣完好，使劇本完成一個統一的主題，所以以《長生殿》命名。洪昇提到的「升仙」、「遊月宮」折出，是他對李楊情緣進行昇華的基點。由於這些傳說都是通過幻想的方式表述出來，以之與主人公實際上的悲劇命運相映襯，更能夠加濃其失落情緒，所以，洪昇強調了它、發揮了它。洪昇與之的共鳴點，仍然在失落意緒上。

圖176　清康熙刊本《長生殿》書影

① （清）洪昇：
　　《長生殿例
　　言》。

二、意緒的渲染

洪昇在《長生殿》裡歌詠了情緣，但他所著力刻畫的卻不是情緣的美麗與華貴；洪昇在其中也描寫了歷史事件，但他所刻意強調的卻不是歷史事件的曲折與奇異。他的情感支點，並不在於歷史事件和人物情緣關係所結成的那種獨特生存狀態，而在它的結果，在於它給劇作主人公所帶來的無窮盡的綿綿惆悵。而他，則在人物的悲劇命運中咀嚼人生的苦澀，在對歷史的反觀裡品味時代的悲哀。

圖177　民國天津泥人張泥塑《長生殿》

恰如洪昇在《長生殿·序》中所說，他所描繪的是一個「逞侈心而窮人欲，禍敗隨之」[①]的過程，而體現的是歷史「樂極哀來」的幽思——悲劇主人公在失去了一切之後那種「怨艾之深」的失落情緒。《長生殿》的立意就在於對這種悲劇過程的展開，而落筆在它給人帶來的慘痛心靈經歷和揮之不去的失落意緒。受這種整體構思的制約，洪昇在劇本前半部先拓出歷史生活的寬度，由人物間伸展出糾葛交叉的關係，繼而漸次加長、延展下去，在適當的地方相遇，結於第二十五出「埋玉」的高潮——至此，兩位主要人物之一的楊玉環已經香消玉殞，魂歸仙境，剩下的只是唐明皇自己沉浸在傷感孤獨的

① 載清康熙間稗畦草堂原刻本《長生殿》卷首。

內心世界裡而吟詠【雨霖鈴】了。然而，全劇才剛剛進行了一半！

後半部傳奇全部沉浸在濃郁的失落情緒中，利用回憶、夢境、遊仙等種種非現實手法來加濃主人公的情感悲痛，從而造成回環往復、一唱三歎的沉重效果。至於歷史事件在後半部的繼續延續，恰恰為烘托這種悲劇情緒構成特定氛圍。

從此以後，唐明皇再也沒有快樂過。江山失去了，雖然他又從避難的蜀中返回，但已由皇帝變為太上皇。美人也失去了，而且是在他比從前更需要她的時候。如果說，江山易主還不至於給他帶來更多痛苦的話──國政畢竟交給了他的嫡子，可他到哪裡還能找還那位色藝雙全、對他竭盡溫存，又在危難關頭代他受過、婉轉赴死的絕代佳人呢？良心的譴責，更加重了其失落感的分量。

於是，唐明皇只能徘徊在追悔、悵歎、愁苦、幽思的個人內心世界中，通過幻覺的巷道去追尋那失去了的美好。他「聞鈴」傷感，他「哭像」訴懷，他「見月」感慨，他「雨夢」傷情。洪昇化用和豐富了民間故事傳說和前人劇作中的情節場面，把唐明皇的失落情緒，方方面面、一層一縷地具象地展示在觀眾面前，並反覆吟詠、一唱三歎，作了竭盡其力的渲染。

看來，喪失了的美好並非隨便什麼東西就可以彌補和代替的，這是一種永遠的、無可補償的缺憾。洪昇借助這一情節，極力強調和渲染了失落情緒。

洪昇筆下的悲劇人物不僅僅是李楊二人，他注意了更廣闊的社會面。在「安史之亂」這場歷史性災難中，李隆基失去的是江山和美人，楊玉環失去的是生命和榮寵，而那些跟他們原本無關的普通人呢？他們得到的是喪家去國，流離失所，四處逃難，苦不堪言。

至此，洪昇完成了他《長生殿》的全部構思，通過對李楊情緣樂極哀來過程的詳盡描寫，著意渲染了一種人生失意無法排遣、不可挽回的情緒，並運用一唱三歎循環往復的手法，使之達到了無限纏綿、無比沉痛的程度。

三、失落的同構

洪昇由自己強烈的人生失意情緒所左右，在創作中尋找感情寄寓，從而寫出了《長生殿》。於是，在他和《長生殿》人物之間就形成了一種獨特的內在聯繫，即雙方有著共同的失落意緒。由此出發，洪昇對他的人物都帶著濃厚的感

圖178　民國浙江剪紙《唐明皇遊月宮》

情共鳴心理，對其悲劇命運懷著強烈的同情心。所以說，同情，構成洪昇和他的人物的同構中介。

洪昇從同情出發，對唐明皇形象作了許多迴護。他刪除了前人筆記裡有關李隆基引誘虢國夫人、勾搭秦國夫人，並對月中嫦娥垂涎三尺的種種汙穢描畫。馬嵬之變，兵士嘩變，強索楊貴妃時，李隆基裝聾作啞，拖延時間。這就將李隆基拋棄楊玉環獨自赴蜀逃難的行徑作了道德和情義上的修正。以後又利用各種機會一再顯示李隆基對楊玉環的百般憶念，來為其情緣上的孤恩寡意進行彌補。楊玉環死後，他念念不忘的是「妃子為國捐軀」，於是乎建廟宇，塑神像，親祭亡靈。唐明皇對於楊貴妃那綿綿無絕期的痛悼、懷念之情，就不僅僅是出於感情上的眷顧、依戀，而且還包含著深深的自責和內疚。洪昇想告訴人們的是，李隆基的錯誤在於他的帝王身份，而不是他對楊

對楊玉環，洪昇傾注了更多的同情和讚賞，在她身上，洪昇甚至寄託了自己對於眞摯愛情的理想。

貴妃的愛戀。

對楊玉環，洪昇傾注了更多的同情和讚賞，在她身上，洪昇甚至寄託了自己對於眞摯愛情的理想。楊玉環在傳統文人的筆下，也是一個傾國妖種、亂階尤物。洪昇卻有著自己截然不同的看法和理解。洪昇首先淨化了她的形象，吸取了《長恨歌》中「楊家有女初長成，養在深閨人未識」的純情少女寫法，將得寵前的楊玉環改造爲一般的宮女。而在渲染楊貴妃美麗容貌的同時，賦予了她出類拔萃的藝術天賦和才華。在處理楊玉環與梅妃、虢國夫人爭風吃醋的糾紛時，洪昇強調的是楊玉環在感情上的正當要求，而不是她固寵求榮的心計。最後，洪昇昇華了楊玉環的膽識，使她具有深明大義的品格和富有自我犧牲精神。「馬嵬之變」，在六軍嘩動、鸞駕失驚的情況下，楊玉環自請賜死，以保宗社。最後，洪昇給了楊玉環重登仙籍的榮光，讓她與她所愛之人最終得以在天上團圓。

除了唐明皇和楊貴妃外，洪昇還把他的同情，甚至是歌頌給予了那些下層將士和百姓們。郭子儀、雷海青、郭從謹、李龜年、永新、念奴等形象在劇中不僅一個個栩栩如生、呼之欲出，而且一個個都具有善良的心地和美好的品格。囿於自己的思想局限，洪昇是從「忠」的角度贊佩他們的情操的。

洪昇在《長生殿》裡同情唐明皇、楊貴妃以及形形色色的各色人等，不僅僅因爲他們心地和性格中有眞誠美好的一面，也是基於這樣一種思索：無論是貴爲天子的帝王或其妃子，也無論是身爲賤民的下層人物，有誰能夠逃脫命運的撥弄呢？有誰能夠一生毫無遺憾而不失落什麼呢？這種認識自然是根基於洪昇自己的人生失意情緒。當然，洪昇的失落不同於唐明皇、楊貴妃兩情交合那種大喜大悲、所謂「樂極哀來」式的失落，也不同於普通百姓日常生活中那種患得患失式的失落。在洪昇

那歷經劫難的寒磣生命的深處，透示出來的是一種由舊有思維方式和行爲方式所帶來的人生艱辛與心靈淒涼，這是一種歷史和文化觀念上的失意感，一種士大夫式的精神失落。

第五節　孔尚任與《桃花扇》

一部《桃花扇》，成就了孔尚任的詞壇盛譽，集兩百年傳奇創作之大成，集五百年戲曲創作之大成，與洪昇《長生殿》共同形成清代戲曲視野中的雙峰並峙，從而結束了文人創作戲曲的時代。《桃花扇》在戲曲舞臺上長久盛演不衰，一直延續至今，成爲千古絕唱。

一、功名與文名

孔尚任（1648～1718年），字聘之、季重，號東塘、岸堂、雲亭山人。山東曲阜人。生爲孔子第六十四代孫，弱冠進學，然屢困鄉試，隱居石門山讀書，後於康熙十九年（1680年）納捐爲監生。康熙二十三年（1684年）聖祖南巡返程至曲阜祭孔，孔尚任被衍聖公推薦爲皇帝講經，受

圖179　清人繪孔尚任像

到賞識，又爲康熙導駕遊孔廟、孔林，應答自如，被擢升爲國子監博士。兩年後隨工部侍郎孫在豐赴淮揚，督辦疏浚淮河工程，三載無功，卻遍交名士，廣有詩作。還京後長期固守冷官，始涉足古董字畫，並開始傳奇創作。轉戶部主事、員外郎，三十九年（1700年）以事罷官。繼續滯留京師兩年多，

期待復爲起用無果，絕望而歸。居鄉時時而遠遊，最終病卒於家。著述極富，傳奇作品有與顧彩合著的《小忽雷》，以及自撰的《桃花扇》。

　　早在隱居石門山中的時候，孔尚任就想在詞曲方面一展才華，寫一部《桃花扇》傳奇以名世，終因積累不足，所以一邊推敲它的音聲歌律，一邊勾畫它的輪廓框架，但遲遲沒有定稿。即使是在公務繁忙的疏浚黃河海口任上，他也念念不忘自己日夜縈懷的《桃花扇》。他借巡水之便，遍尋南明文物古跡、遺民先臣，搜訪弘光逸聞遺事。他曾踏看京口，夜宿惠山；謁明故宮，祭明孝陵，登燕子磯，遊秦淮河，造棲霞山，登梅花嶺。在這些行跡中，他憑弔南明遺跡，結識遺老遺少，從而獲得豐富的前朝遺文掌故。在治河工地上，一天的辛勞下來，夜深人靜，他還要在燈下尋腔按拍，填詞設科。經歷了十幾年的時間，「凡三易稿而書成」[①]。

　　孔尚任畢竟是非凡才子，加之多年來的精心營運，《桃花扇》一成，即爲大手筆，一時王公縉紳競相傳抄，引起洛陽紙貴，甚至驚動內府，傳索進閱。《桃花扇》開始在北京戲園廳堂盛演，歲無虛日。這一下，孔尚任的文名大興，一時京城名公巨卿，爭相交接，墨客騷人，趨之若鶩。傳奇《桃花扇》成就了孔尚任的文名。

　　《桃花扇》的成功，得力於它把南明覆亡的整個歷史過程搬上了當時風靡天下的崑劇舞臺。其時去明朝滅亡不遠，漢族士人痛定思痛，追憶當年歷史煙雲，定會在心裡追問：何以三百年之大明基業，會毀於一旦？這成爲當時人們思考的熱點。於是乎，大量探究明朝覆亡原因的議論出來了，成批記載南明掌故的野史著作出現了。然而，議論終是清談，史料畢竟枯澀。能夠把歷史人物和歷史過程形象地展現在舞臺上，讓觀

①（清）孔尚任：《桃花扇·本末》。

眾隨之而激憤、而切齒、而
歌哭、而歎息，《桃花扇》
之功也。

　　《桃花扇》把歷史人
物的活動還原在當時的具體
環境中，把他們的風貌心態
展現在舞臺上，使得南明滅
亡的整個過程及其前因後果
都在觀者面前歷歷過目，無
疑能調動起觀者的巨大感情
波瀾——這是孔尚任駕馭傳
奇文體所獲得的成功，也是
他選擇戲曲方式從事創作的
初衷——形象表演藝術的轟
動效應是提高文名的最佳途
徑。

圖180　清康熙刊本《桃花扇》
　　　　書影

　　孔尚任對歷史人物的針砭是通過舞臺形象來實現的，無論
是福王的昏磽沉靡、馬士英的陰狠貪鄙、阮大鋮的無恥下賤，
還是史可法的忠肝義膽、力挽狂瀾，都在他們的行動中表現出
來。人物借助於角色更加放大了其本質色彩，忠者更忠，奸者
益奸，令觀者快目暢心，扼腕揎拳，激發起更加真切逼近的審
美愉悅。

　　崑曲舞臺是長於表現生旦綢繆、悲歡離合的藝術天地，
普通觀眾進入劇場也是希圖聲色之娛。因而要獲得成功，孔尚
任不可避免地要把南明覆亡的歷史過程納入生旦個體的命運之
中來表現。他的天才在於他巧妙地挖掘了侯方域、李香君兩個
普通歷史人物，點染宣揚他們生平身世的傳奇色彩，並通過他

們的行蹤足跡，與當時當地的軍國大事處處掛連，從而襯托出南明一朝大廈將傾的整個歷史背景。所謂「南朝興亡，遂繫之桃花扇底」①。桃花扇者，侯李定情之扇也。才子稽遲，紅顏薄命，個體命運的悲歡離合方易於引惹觀者眼淚。此是《桃花扇》大成功處，成功在巧妙的運思組織。

於是，《桃花扇》在當時文壇和劇壇上一舉成功，獲大名於京都，播盛跡於天下。

二、歷史與藝術

然而，孔尚任不但沒能從名播天下中得到好處，反而於《桃花扇》寫成的次年被罷了官——連現有的一點小小的功名也被革掉了。

孔尚任被免職的原因不明，史書沒有留下明確的記載，造成疑案，使今天的學者們多了些發宏論的機會。爭論的焦點在於：孔尚任的被黜，是否與《桃花扇》的寫成有關？從我們今天所能見到的材料看，孔尚任本人沒有做這樣的聯想。當時的朝官們也不認為《桃花扇》與孔尚任的被免有牽連。是不是康熙對孔尚任的工作態度不滿，給了他一個嚴重處分呢？好像也並非如此。只能說孔尚任因文名而遭禍，但這個「文名」究竟是指他的詩文還是傳奇就很難說了。孔尚任的孤傲性格應該是招致別人嫉恨和貶損的主要原因。

但是，我們也不能排除這一事件與《桃花扇》的干係。頭年六月《桃花扇》殺青，入秋康熙索讀，次年春天罷免令就下了。這裡面難道沒有一點內在的聯繫？而且，孔尚任的文名實際上主要還是因為《桃花扇》而大興的，本來他一介窮儒，自己躲在閑衙冷署裡寫點詩文，也沒有什麼值得別人特別嫉妒的。因而，我們毋寧相信他的《桃花扇》是造成他悲劇命運的

① （清）孔尚任：《桃花扇·本末》。

罪魁禍首。

　　孔尚任絲毫沒有想到他的《桃花扇》在題材選擇上有什麼不妥當的地方。因為統觀一部《桃花扇》，總結南明滅亡原因而歸之於四個字：權奸誤國。這正符合康熙的論斷。孔尚任寫《桃花扇》的認識沒有越出康熙論斷一步，反成為康熙意見的張本。《桃花扇・拜壇》一出眉批說：「私君，私臣，私恩，私仇，南朝無一非私，焉得不亡？」既然南朝政權是「私」的，清人取之又有什麼不應該的呢？孔尚任甚至在《桃花扇》閏二十出「閒話」裡借張薇之口，頌揚清人「進關，殺退流賊，安了百姓，替明朝報了大仇」。面對身前身後文人士大夫因文字不慎而招致貶黜甚至殺身之禍的累累事件，孔尚任何必去攖清廷之鋒？何況他還念念不忘自家的功名事業呢。因而對於自己的罷官，孔尚任覺得委屈。

　　但如果站在康熙的立場，即使我們今天也能從字面上找到一些令人不快的地方。比如孔尚任在《桃花扇》裡開宗明義就說《桃花扇》可「為末世之一救」[①]，「末世」是什麼意思？時值大清平定江南剛剛十餘年，正是百廢待舉、一切方興之時，孔尚任卻視之為「末世」？況且康熙又頗有抱負，胸懷雄才大略，歷史地看他也是一個有為的皇帝。康熙親政期間，精明幹練，勤於政務。他果斷平定歷時八年之久的三藩之亂，統一臺灣，重視治理河槽，獎勵墾荒，使經歷了明末之亂臻於崩潰的中原農業經濟起死回生，史學家稱頌的「康乾盛世」因而開始。在康熙的眼裡，大清國正如旭日東昇，蓬勃向上，他怎麼能夠容忍有人──特別是他曾經欣賞、給予特殊恩寵的人指斥為「末世」呢？

　　再如《桃花扇》末出「餘韻」裡諷刺降清為吏的明朝魏國公之後徐青君是「開國元勳留狗尾，換朝逸老縮龜頭」；嘲弄

① （清）孔尚任：《桃花扇・小引》。

479

清政府開國時徵賢招逸是「訪拿山林隱逸」；譏笑改換官服的前朝臣子是：「那些文人名士，都是識時務的俊傑，從三年前俱已出山了。」而用盛讚前朝老禮贊、說書的柳敬亭、唱曲的蘇昆生這些末流之人的拒不仕清、高風亮節作為反襯。他改歷史上的侯朝宗最終蓄髮仕清為劇中的遁入空門，不也是出於同樣的意識嗎？

　　事實上康熙也沒委屈孔尚任。題材本身已經犯忌諱，出身經歷以及社會環境給他帶來的影響，使孔尚任又不可能不在處理材料時帶有自己的特殊眼光。儘管他在劇中小心翼翼地進行回避，但他事實上不可能把自己的真實感情完全隱藏起來，絲毫不洩露。所以，《桃花扇》裡流露出無限的故國之思、黍離之悲、興亡之感。

　　這種公然的憤懣幽思情緒傾瀉向歌臺舞榭，與當世粉飾太平的靡靡之音構成強烈的不諧和格調。這，怎能不引起康熙的憤憤然？於是，因大才而享大名的孔尚任被放歸了。

　　孔尚任是幸運的。在他生活的時代，因文字不慎而銀鐺入獄，乃至論成死罪的例子舉不勝舉。他得到的懲罰卻僅僅是罷官而已。

　　孔尚任的一生汲汲於功名，但他卻不諳官場逢迎而恃才傲物，因而失去身居要津的機會；轉而借助於文名，卻又不能謹言慎行做好自我保護，反而更因文場成功遭到嫉恨而備受官場牽累。文名與功名的相生相剋，造成孔尚任一生的悲劇命運。

第六節　乾隆時期戲曲作家

　　時代邁進到乾隆時期，清朝統治又進入一個「盛世」。

儘管從世界範圍來看，中國古代社會裡這最後一個「盛世」，已經處於帝國瓦解前的風雨飄搖之中，而在內部感受到的仍然是所謂的雍熙之象，因而，此時的戲曲作家仍在「補天」。當然，他們對於「節氣」的即將變化不會沒有絲毫察覺，而這種察覺使他們的「補天」意識更加強烈了，於是，宣揚封建教化成為此期戲曲創作的主旋律。但命定的是，隨著民間地方戲的興盛和崑曲的衰亡，文人創作也不可挽回地走上了案頭化的不歸路。

一、唐英《古柏堂傳奇》

唐英（1682～1756年），字俊公，號蝸寄居士、陶人、古柏先生，瀋陽人。隸籍漢軍正白旗，自幼天資穎異，不愛嬉戲，嗜讀書。十六歲被家長送入清廷內務府充任供奉，扈從康熙皇帝車駕二十餘年，曾隨行遍大江南北、太行朔漠。雍正即位，特授員外郎，值養心殿。雍正六年（1728年）奉使出宮監督江西景德鎮窯務，乾隆初奉調先後監督粵海關、淮安海關關稅，乾隆四年（1739年）轉督江西九江海關並監督窯務十餘年，於乾隆二十一年（1756年）卒於任所。

唐英為官清正，身任其勞，不謀私產，唯以精業勤民為務。年輕時在內廷，接觸到宮廷文化藝術，修養漸深，筆墨詩文日進，已經稍有聲譽。以後公務之暇，廣交名流，書畫皆成名家，羅致當時戲曲名家張堅、蔣士銓、董榕等人，優遊過從，切磋詞韻，自備戲子一班，每張燈設宴，共觀演出。撰有崑曲劇本17種，刻本總集名《鐙月閒情》，人稱《古柏堂傳奇》。

唐英獨創的傳奇裡最為重要的一部是《轉天心》，這部38出的傳奇是他作品裡篇幅最長，也是最能體現他處世哲學

圖181　古柏堂藏版《鐙月閒情・雙釘案》書影

的，作品主人公的身上，甚至時時顯露出唐英本人的影子。因此，唐英在其中下足了運思工夫。故事寫書生吳明，負氣罵天，遭到玉皇大帝懲處，投胎爲自己的兒子吳定，淪爲乞丐。然而吳定卻丐亦有道，靠乞討殷勤奉母，又拾金不昧、見義勇爲、體恤孤老、憐人鬻子，因此感動天心，劍仙授之於異術，使他得以從軍討賊立功，被特授平寇義勇將軍，封妻蔭子。作爲對照，劇中二品官員何時賢，因官聲過濫、人口籍籍，於是以終養老母爲由躲回家鄉，暫避交謫，圖謀待機「起復」，然而老母康健不殞，起復無日，他便假報丁憂期滿，招搖回京，遭鄭御史參劾，被遞解爲民，一氣之下將老母推入亂葬坑中，最終何氏被天雷擊死。唐英通過這正反兩個人物的異遇要告訴人們的是：天理昭彰，善惡必報，人們對於自己窘迫的境遇只能隨遇而安、逆來順受、順其自然，不可怨天尤人，更不可哄瞞欺誆、蒙混過關。但是，人如果心存善念、立身端正、無私助人，就能夠扭轉天心、改變命運。

唐英長期在帝王身邊從事隸役，直至四十多歲才授官職，他沒有怨言，仍然勤勤勉勉奔走前後，以後終得美位。他認爲這一切都是上天的安排，也認爲是自己的忠行轉動了天心所致。唐英經常與一些文士幕僚相過從，這些人通常都不得

志，自認爲懷才不遇，內心鬱鬱不平，唐英於是敷衍了這部長篇傳奇，告誡他們謹言愼行、自我約束、樂天安命。從這一點來說，唐英的寫作動機又不無勸化同仁乃至天下讀書人之意。

如果說，唐英寫《轉天心》是爲了宣揚忠而無謗、逆來順受，那麼，《蘆花絮》就是鼓吹孝而無怨、順受逆來。這部戲寫中國傳統二十四孝之一的閔子騫故事，出自弋陽腔戲《蘆林會》，極力弘揚閔子騫的孝道。有了「忠」和「孝」，就又有《三元報》的「節」。此劇原有梆子腔戲《秦雪梅弔孝》，其中秦雪梅是在與未婚丈夫有過一面之交後爲之守節，唐英則讓她連見都沒有見過丈夫就爲之守節，更爲增加了純理念的意味。《天緣債》則是寫朋友之「義」，於是唐英的劇作裡忠孝節義一應俱全。

唐英生活的乾隆時代，是崑曲日漸衰落，而地方戲聲腔劇種競興爭勝的時代，體現爲兒女情長模式的文人傳奇受到冷落而日益萎縮在狹小的圈子裡，民間舞臺上大量演出的則是血氣方剛、激蕩詼諧的地方戲劇目。內廷出身的唐英，沒有一般士大夫的清高迂腐之見，他平日愛好觀看地方戲，因此耳濡目染、習以爲常，儘管他也以寫作崑曲傳奇爲己任，但在題材選擇和劇本結構方式上，則把取法的目光投向了地方戲。我們看到唐英從地方戲舞臺上改編了10部劇作，並且在傳奇結構上也徹底突破了明清傳奇舊有的生旦相思模式，另闢蹊徑，從地方戲舞臺吸收了大量靈感，就可以明瞭這一點。唐英的劇作大都出折短少，20出以上篇幅的只有3種，其餘大多爲1出或4出，這一方面體現了當時崑曲舞臺上的變化——動輒數十出的崑曲大戲已經不受歡迎，一方面也體現了唐英借助於地方戲結構手法，力求使崑曲舞臺出新的意圖。

這些流行在地方戲舞臺上的劇目，常常是藝人的發揮，雖

〔重點提示〕

　　如果說，唐英寫《轉天心》是爲了宣揚忠而無謗、逆來順受，那麼，《蘆花絮》就是鼓吹孝而無怨、順受逆來。

【重點提示】

作爲官吏，從民本、德治角度出發的道德說教與作爲傳統文人對社會、人生的哲理思考，就構成了楊潮觀雜劇創作中兩個彼此交融和參照的世界。

充滿情趣和表演絕活，但許多內容則出自民間想像，時而有悖情理，顯得文理不通，另外故事情節常常又呈現爲片斷，缺乏連貫完整的劇情，經過唐英的潤色，它們就成爲較高層次的文學本。這些劇本反過來又被地方戲舞臺所借鑒、所演出，唐英就爲提高地方戲舞臺本的文學性作出了貢獻。

二、楊潮觀《吟風閣雜劇》

楊潮觀（1710～1788年），字宏度，號笠翁，江蘇無錫人。幼擅才華，兼工書法，十四歲即參與郡賢之會，爲時人所稱。乾隆元年（1736年）中舉，歷任山西文水縣，河南林縣、固始縣、杞縣知縣，遷四川簡州、邛州、瀘州知州。從政三十餘年，蒞官一十六任，以勤政恤民爲務，嚴氣正性，學道愛人。楊潮觀一生以古賢自期，與從政者格格不入，生性沉默寡言，無嗜好，惟耽音律，愛花竹，喜著述。在邛州時，於卓文君妝樓舊址建吟風閣一座，將自譜雜劇32種付優伶於其中演出。

生活於乾隆盛世的楊潮觀是運用戲曲創作對社會進行勸懲教化的主要作家。他熟讀儒家經典，篤信傳統禮教。在多年仕宦生涯中，他深感道德風化在世人生活中的重要作用，希圖利用創作來諷世。與此同時，他對人生的感悟與思考，也伴隨著創作過程流露在作品的形象刻畫中。因而，作爲官吏，從民本、德治角度出發的道德說教與作爲傳統文人對社會、人生的哲理思考，就構成了楊潮觀雜劇創作中兩個彼此交融和參照的世界。

楊潮觀對中國傳統戲曲的獨特貢獻，首先在於他創造了古代歷史上一系列大大小小的官吏形象，並在這一形象系列的創造中，融進了他以德治來經世治國的政治理想。從戰國時代

仁而下士、養食客三千人的信陵君，到漢武帝時常以滑稽之談諷諫皇帝的侍中東方朔；從夜祭瀘江的諸葛亮，到愛惜人才、刀下救人的李白。這些不同稟賦、不同性格、不同素養的官吏形象，都在楊潮觀所營造的藝術世界裡得到了應有的席位，並共同構成了多彩多姿、令人目不暇接的藝術畫廊，從而在清代劇壇中描畫了他人所不及的一道獨特風景線。尤為可貴的是，楊潮觀賦予這些官吏形象用以自律和律人的道德規範和民本精神，同時又是政治信條。在楊潮觀筆下，這些規範和信條，以其內在的、深層的約束力量強有力地協調、維繫著社會穩定，從而成為實行有效統治不可或缺的精神支柱。

從他的32個短劇可以看出，在創作之前，他都先進行了理性的分析和構思，因而每一個雜劇，都說明、解答、透視著一個社會問題，這些問題或有關人情，或有關事理，或有關風化，或有關時尚。《汲長孺矯詔發倉》寫漢武帝時黃門給事汲黯在未得君命許可的情況下，發官倉粟賑濟河南災民，讚揚傳統官吏在緊急關頭能夠通權達變，敢於承擔責任和冒風險以解民倒懸。《東萊郡暮夜卻金》寫東漢楊震在赴東萊太守之任途中，拒絕下屬賄賂，歌頌了正直無私、廉潔清明的官風。《寇萊公思親罷宴》寫寇準拜相後生活奢侈，因老婢女以其幼時貧苦行事諫之而感動，遂辭客罷宴，旨在提倡為官者戒奢華、尚儉樸的品質。《溫太眞晉陽分別》寫西晉溫嶠受命江東，因母親年邁，不忍遠離，為老母曉之以大義而毅然前行，弘揚了臣子應該以忠全孝的道理。《夜香臺持齋訓子》寫漢代京兆尹雋不移在母親教誨下平反了一起冤獄，告誡做官的應該明察善斷、慎用刑罰。《下江南曹彬誓眾》寫北宋元帥曹彬愛護百姓而約束部下去暴依仁，強調領兵的要對士兵曉之以仁義。《諸葛亮夜祭瀘江》寫諸葛亮痛悼陣亡將士並撫恤其家屬，教育上

司要體恤下級的苦痛……

這一形象系列的意義在於：它突顯了楊潮觀從道德、政治的視角對於生活的獨特觀察和發現。歷代官吏形象系列的構置，正是他切入社會生活的一個突破口。透過這個突破口，他聚焦社會矛盾，展露時代情緒，表達社會思考，寄託政治理想，也傾注主觀感受。像楊潮觀這樣把歷代正直官吏作爲一個人物群體、一種形象系列、一群精神偶像去加以審視和塑造，並以此作爲自覺的藝術活動，寫作數量如此之多，描寫筆觸如此集中，卻還從來沒有過。這一形象系列的開掘，確立了楊潮觀在清代戲曲史上不可取代的地位。

楊潮觀雜劇中體現出來的哲理和境界，屬於人們應當思考和憧憬的理想範疇。因了故事情節規整有序的展開，因了人物精神境界從容不迫的展露，因了充溢於人物形象中的哲理韻味的濃郁發散，楊潮觀的雜劇呈現出一種雍容平和的藝術風格，這使他的形象系列中的人物和畫面，能夠雖平淡卻清晰、完整而歷久地保留在人們的記憶中，使我們無法忘記這些作品，無法忘記化身於作品中的這位有著強烈社會責任感和哲人般清醒的劇作家。

三、蔣士銓的戲曲創作

與楊潮觀的作品有著異曲同工之妙的，是他的同時代人蔣士銓的戲曲創作。

蔣士銓（1725～1785年），字心餘、苕生，號清容、定甫、藏園主人，江西鉛山人。自幼讀書有博名，多遊歷，詩文操筆立就，稱奇才。乾隆十一年（1746年）應童子試，學官奇之，補拔弟子員，次年中舉，然後開始十年科場困頓的生涯，此間遍交海內名士。三十歲授內閣中書，尋辭去。乾隆二十二

年（1757年）進士，改庶吉士，
授編修，居官七年，其間聲名震京
師，名公卿爭以識面為快。然而剛
正凜節，不阿權貴，不通權變，時
而面斥人惡，不為上司所喜。乾隆
二十九年（1764年），同鄉名宦
裘日修推薦他到景山為內伶填詞，
他力拒不從，隨後便以乞假養母為
由南歸。曾主講紹興蕺山書院、杭
州崇文書院、揚州安定書院，築藏
園，奉母居。十餘年後，母死，貧
無所立，因乾隆南巡提到名士蔣士
銓之名，內閣學士、蔣的同鄉、同
年進士彭元瑞寫信請他入京，遂於
乾隆四十三年（1778年）買舟北

圖182　清人繪蔣士銓像

上，入京引見，充國史修撰，記名御史。此時蔣士銓已疴累纏
身，乾隆四十八年（1783年）又患風痹偏癱，於是辭歸，兩年
後去世。

　　蔣士銓早獲才名，古文詩詞皆負海內盛名，與袁枚、趙翼
並稱三大家，但他最擅長的還是戲曲創作。傳奇有《紅雪樓九
種曲》（《藏園九種曲》）等十幾種。

　　蔣士銓寫作傳奇劇本是有著一己初衷的，既然自己大才難
用，不能實現濟世經國的理想，退而求其次，他就用有關世道
人心的「見聞」來警醒世人。

　　和楊潮觀一樣，蔣士銓的傳奇作品也是以突出宣揚「忠
義」等道德倫理而著稱於世的。所不同的是，他的側重點更在
強調「修身」，而不是像楊潮觀那樣直接將筆力集中在「治

國」大業。在蔣士銓的心目中，「修身」是「治國」的內在保
證。在沒有機會實踐「治國」理想時，蔣士銓將自己對生活、
對歷史、對人生的全部體認和感悟聚焦於人格的修煉上，用以
自期、自勵，也用以期勵同道。在他人生和創作的實踐中，忠
義節孝、凜凜志氣等精神操守，一直是其理想國中最耀人眼目
的價值準衡，當他將這些道德稟賦作為自己劇作的主旨時，就
把傳奇這一專擅兒女情長的藝術載體，變成了自己抒懷寫志的
工具。他的劇作所構築的形象世界裡，主角多為英傑義士、民
族精英、忠貞烈女，而這些人物形象最能打動人心的魅力，即
在於他們所擁有的正統道德操守和品性。從這個意義上說，蔣
士銓的劇作更具有普遍性。

　　《桂林霜》一劇以清康熙年間的「三藩之亂」為背景，
表彰廣西巡撫馬雄鎮的忠烈。馬雄鎮忠於大清，堅持不降叛將
吳三桂，被囚四年，後手持二幼子首級擊吳被殺，闔家39口死
於難，滿門殉節，事蹟至為壯烈，被蔣士銓樹作典範。《桂林
霜》表「忠」，《雪中人》則崇「義」。查培繼不以貧賤論英
雄，於汙濁中看出將才，有慧眼識人之能；吳六奇受恩必報，
於危難中救出恩人，有大丈夫之義。全劇圍繞查培繼之識人與
吳六奇之仗義節節展開，突出了朋友之間的俠義之情。《冬青
樹》一劇，更是通過對宋朝民族英雄文天祥事蹟的表彰，極力
弘揚士人之氣節。文天祥的捨生取義壯舉，令蔣士銓感喟不
已，歎為松柏之凜然節操。

　　這些都是蔣士銓為世人樹立的道德典範，是他心目中
「修身」的終極目標。然而，「修身」並不等於就能夠有機
會「治國」，蔣士銓面對的社會現實卻是無法走上「治國平
天下」之路，前方充滿了崎嶇坎坷，他的直接感觸是極易心灰
意冷。蔣士銓的失望，在具體的傳奇作品中每每可見。《四弦

秋》中「熱官遷謫，冷署蕭條」的慨歎裡，不乏蔣士銓懷才不遇的感喟；《冬青樹》中謝坊得「歎英雄流落，痛人力與天心相左」的悲哀，也是蔣士銓的悲哀；而《臨川夢》中識人至深的婁江女子的設置，正是爲了抒發對不識人之執政的不滿；《雪中人》更是以洋洋灑灑十六出的篇幅，頻頻呼喚伯樂的出現。

　　蔣士銓以詩人才慧而填詞，所填皆文藻斐然，他又追步臨川，恪守繩墨，融詩詞之清婉風致於曲文之中，因而其創作在當時文人作品中獨樹一幟，受到當時和以後文人的交口讚揚，頗有將其作品推爲典範之作的。蔣士銓的創作在當時人的評價中，遠遠高出李漁等人。

　　然而，這些評價都是根基於文辭彩藻說的，惜乎蔣士銓的戲曲創作有一個致命的弱點，那就是它們大多都只能僅存案頭，而無法搬上舞臺進行演出。平心而論，他的作品十分注意戲劇排場的安排、場面的冷熱調劑，應當具備相當的戲劇性。但是這類按照曲牌填詞的文人創作，在當時已經處於時過境遷、不爲舞臺所歡迎的歷史階段，崑曲的衰亡已成定勢，而民間各地方劇種舞臺上方興未艾的是板腔體的劇本演出。蔣士銓不僅在仕宦之途上生不逢時，即使在戲曲創作的道路上也同樣生不逢時，他的悲哀可謂深廣了。

四、宮廷大戲和節戲

　　清宮演戲機構的經常性任務是在年節慶典時進行祝賀演出，於是從清初開始，就不斷有詞臣受命爲其撰寫此類劇本，例如張大復、厲鶚、王文治、蔣士銓、張照、周祥鈺等人都有這一類的劇作流傳下來。乾隆初期，曾有過皇帝特命詞臣爲宮廷編撰劇本的大規模行動，由刑部尙書張照主持此事，編寫了

【重點提示】

　　蔣士銓以詩人才慧而填詞，所填皆文藻斐然，他又追步臨川，恪守繩墨，融詩詞之清婉風致於曲文之中，因而其創作在當時文人作品中獨樹一幟，受到當時和以後文人的交口讚揚，頗有將其作品推爲典範之作的。

【重點提示】

宮廷節戲都是展示各種祥徵瑞應、呈現熱鬧紅火氣氛的儀式戲，沒有多少實際內容，更缺乏戲劇性，在歲時節令、內廷喜慶、皇家典禮時演出。

許多宮廷大戲節戲，有「月令承應」、「九九大慶」和「法宮奏雅」三類，以及宮廷大戲《勸善金科》和《昇平寶筏》兩部。張照死後，康熙皇帝第十六子允祿蒞任，曾主持編寫《鼎峙春秋》和《忠義璇圖》兩部大戲。張照、允祿招攬了一批詞臣如周祥鈺、鄒金生等人參與其事。其中周祥鈺號曰華遊客，據說《鼎峙春秋》和《忠義璇圖》都出自他的手筆。

宮廷節戲都是展示各種祥徵瑞應、呈現熱鬧紅火氣氛的儀式戲，沒有多少實際內容，更缺乏戲劇性，在歲時節令、內廷喜慶、皇家典禮時演出。其中「月令承應」為歲時節令演出的戲。一年中的節日名目繁多，諸如元旦、立春、上元（正月十五）、燕九（正月十九長春真人丘處機生日）、花朝（二月十二百花生日）、寒食（清明前一日）、上巳（三月初三）、浴佛（四月初八釋迦牟尼生日）、端陽（五月初五）、乞巧（七月初七）、中元（七月十五）、中秋、重陽（九月初九）、冬至、臘日（臘月初八）、頒朔（季冬）、祭灶（臘月二十三）、除夕等等，另外還有五月荷花開時的賞荷、十二月落雪後的賞雪、梅花開後的賞梅等，屆時都有相應演出，其名目如《春慶豐和》、《萬卉呈祥》等。「法宮奏雅」為內廷喜慶時演出的戲，如皇子的誕生、洗三、彌月、訂婚、大婚、上徽號，如冊封后妃，如皇帝的鑾駕出行、行幸翰苑、行圍、遊苑、大駕還宮、召試詠古、酒宴等等，皆有承應，其名目如《福壽雙喜》、《平安如意》等。「九九大慶」為皇帝、太后、皇后、太妃、貴妃、皇子、親王等生日時的慶賀演出，其名目如《芝眉介壽》、《萬民感仰》等。除此之外，還有許多祭神演出和臨時性的承應，後者如「殄滅邪教獻捷承應」等。宮廷節戲都是些比較短小的段子，其演出唱崑腔、弋腔、京腔等，劇本流傳至今的有260多種。

　　宮廷大戲則是大型的連臺本戲，通常採用長篇歷史演義和神話故事題材，編撰成卷帙浩瀚、場次冗繁、演出需時彌月的大部頭戲，劇本動輒10本240出甚至更長。對這類題材的表現，一般前代都已經產生了眾多的雜劇、傳奇劇本，長篇文言、白話小說，以及民間說唱本，詞臣所要做的就是，有劇本的，將它們連綴修補、完善加工、增飾修辭；沒有劇本的，將它們轉化、結構成舞臺演出的底本。例如《忠義璇圖》一劇，昭槤說是日華遊客（周祥鈺）抄襲元雜劇裡的水滸戲、明傳奇裡的《水滸記》、《義俠記》、《西川圖》等作品而成，看來是有一定根據的。[①]《勸善金科》一劇，在張照著手之前的康熙時期就已經有了整本的宮廷大戲，今存雍正抄本（藏北京首都圖書館）《勸善金科》10本237出，在第十本第二十三出有「幸逢大清康熙二十年」字樣，可見編定於康熙二十年（1681年）前後，大約是當時的宮廷詞臣所為，張照又重新改寫修飾，將其篇幅擴充至10本240出，成為乾隆以後宮廷演出的定本。宮廷大戲都是為適應宮廷三層大戲臺的演出而編寫的，因此皆有具體針對性地對情節進行了處理，充分利用三層大戲臺的活動空間和機械裝置，來完成場面鋪排的舞臺調度，製造雄偉的氣勢。例如人物上下場的通路就由一般戲臺的兩個上下場門變成五個，另外還有從五個天井垂下的、從五個地井托上的，這為宮廷大戲增加劇情的刺激性、增加對人物神異色彩的渲染提供了便利條件。

　　最重要的宮廷大戲有以下幾種：《勸善金科》，演目連救母故事；《昭代簫韶》，演楊家將故事；《昇平寶筏》，演西遊故事；《鼎峙春秋》，演三國故事；《忠義璇圖》，演水滸故事；《封神天榜》，演封神演義故事。其中《勸善金科》有乾隆內府刊五色套印本，《昭代簫韶》有嘉慶十八年內府刊

①參見（清）昭槤：《嘯亭雜錄》卷一「大戲節戲」條。

本，其餘均有內府抄本。這些都是規範編定的大戲，在結構上統一安排，因而篇幅整齊劃一，每部戲的長度都是10本240出，每本戲都是24出（只有《鼎峙春秋》第三本為23出、第七本為25出）。這種形式主義的做法勢必影響到品質，其中不免對原有故事情節的割裂拼湊。

比較而言，諸本大戲對於戲曲史發展的貢獻不一。其中《勸善金科》的影響相對較小，因為目連戲的演出更多是在南方民間，而那裡的演出有著自己的傳統，主要繼承了明代高腔的路子，宮廷裡的目連戲則在嘉慶二十四年（1819年）之後，再也沒有演出過整本戲了。限於舞臺表現神鬼飛騰變化的困難，此前的西遊戲並不是很多，《昇平寶筏》則有著較多的創造，整本戲一直延續了元末楊景言《西遊記》雜劇的路子，情節線索比較單調，而《西遊記》故事在明代吳承恩小說成書後已經演變得極其豐富生動了，宮廷詞臣們更多地是從小說進行改編和填詞，演出場面也是宮廷藝人們琢磨出來的，充分利用了清宮特有的三層大戲臺的機械設備，極大地豐富了舞臺表演，後世地方戲裡成熟的西遊戲要歸功於他們的勞動。寫三國、水滸和楊家將故事的《鼎峙春秋》、《忠義璇圖》、《昭代簫韶》，由於前面可繼承的劇目眾多，創造性的成就不像西遊戲那麼大，但它們把過去並不連貫的劇目統統納入連臺本戲，刪削蕪蔓，疏通氣脈，這方面的功勞也是不小的，致使其舞臺演出都彙聚成為浩瀚的內容，尤其是三國戲完整地展現了三國時期的全部征戰過程，其中具有不少精品段子，由是我們才可以看到諸多完整的故事和場面。

經過幾代詞臣的工作，宮廷大戲的劇目日積月累，各朝各代的歷史征戰故事都被演義成大戲，其名目有《戰國傳》、《鋒劍春秋》、《楚漢春秋》、《東漢傳》、《興唐外史》、

《唐傳》、《西唐傳》、《殘唐傳》、《五代傳》、《南唐傳》、《下南唐》、《飛龍傳》、《宋傳》、《下河東》、《鐵旗陣》、《雁門關》、《平南傳》、《明傳》等數十部，其內容範圍基本可以囊括中國從春秋戰國到明代的歷史，其篇幅則不如上述大戲規整一致，有長有短，從幾十出到240出不等。

宮廷大戲的出現，形成中國戲曲劇目的一大景觀，儘管編撰時詞臣們在原故事中加入了不少的道德說教和封建理念，但它們的存在和演出實踐，為以後的各地方戲劇目增添了廣泛的來源，積累了豐富的實踐經驗，這是對於舊文化的一大功勞。其內容和演出形式後來被民間劇種所借鑒，演變成皮黃、梆子和各路地方戲中眾多的劇目，於是中國地方戲舞臺上就出現了無比的蘊藏量。可以說，宮廷大戲豐富了中國戲曲的寶庫，其功自不可沒。

第七節　地方戲劇目

一、概說

乾隆以後，崑曲衰落，各地方聲腔劇種崛起並隨地域繁衍流播，造成清代地方戲大繁榮。各地方戲都產生了自己的眾多劇目，並互相借鑒、彼此滲透，或從古老劇種裡汲取營養，蘊為地方戲劇目的壯觀，其數量達到一萬餘種。

清代各地方戲劇種的劇目，由於傳統沿襲、歷史因緣、劇種特點等複雜原因的制約，是有著許多差異和不同的。那些歷史悠久的聲腔劇種，通常會有著較為豐厚的劇目積累，有著眾多歷史大戲的演出，例如可能直接承接宋元南戲而來的福建莆

圖183　清刊本《柳陰記》書影

仙戲、梨園戲，例如各個出自高腔的劇種，都有這種特點。而那些歷史短暫、從民間興起時間不長的聲腔劇種，則劇目數量相對貧乏，演出內容也更多爲民間故事和傳說，例如出自弦索聲腔的許多小劇種。但是，劇目在劇種間是無法限定的，它就像流水，總是從高處向低處流注，從豐富處向貧乏處轉移。因此，小劇種很快就會發達起來，劇目很快也會豐富起來，這取決於一個劇種的舞臺生命力是否強健。一般來說，一個劇種裡的流行劇目，很快就會被其他劇種移植過去，逐漸成爲各劇種通行的劇目，當然，在名稱上和演法上仍會各有差異和不同。而所有劇種又都從崑曲裡面吸收營養。因此，各個劇種的上演劇目，多數是相通的，當然各劇種也會有少量自己的獨特劇目。

　　把清代各個地方戲裡的劇目集中在一起，可以看到，其內容的時間跨度從上古一直延續到近代，幾乎涵括了中國傳統文化中所有的歷史、神話、傳說、逸事，龐雜紛繁，林林總總，縱貫橫連，蘊爲大觀，形成了古代文化裡一個特殊而又奇妙的部類，積聚了豐富的文化遺產。當時普通百姓的歷史和文化知識大多來自戲曲，其中滲透著對中華文化雖不精確但卻更爲逼真貼近的瞭解。如果我們把各地方戲的劇目全部聚集起來，將其內容按照時間順序排列，就可以開出一張從上古開始，中經各朝各代，一直到達近代，通貫全部中國歷史的長長表格。

二、各朝代題材劇目縱覽

1. 周秦漢劇目

地方戲的題材最早集中在周代殷紂的征伐故事上，其本事來源多爲《封神演義》、《武王伐紂平話》等小說。其中最爲民間所樂道的劇目爲《陳塘關》、《哪吒鬧海》、《渭水訪賢》、《反五關》、《摘星樓》等。《渭水訪賢》表現西伯侯姬昌（周文王）在陝西渭水河畔尋訪賢人姜子牙，請其出山輔佐滅商的故事，在民間最受歡迎，所謂「姜太公釣魚，願者上鉤」的成語即由此出。

春秋戰國故事是另外一個得到重點表現的題材，其時列國紛爭，戰事頻仍，朝廷更代，人世變遷，社會的動盪幅度很大，對於人們思想和心理的觸動也很大，當時人的事蹟和遭遇爲後人提供了充分的經驗與借鑒。由於古代史傳文學爲這一時期的歷史留下了卷帙浩繁的著作，從《春秋三傳》、《戰國策》、《史記》到《吳越春秋》、《東周列國志》，而這些著作許多被作爲古代啓蒙必讀的教科書傳誦，因此其中的許多故事都家喻戶曉，後來就被地方戲廣泛地搬到舞臺上進行演出。其中如《伐子都》、《焚綿山》、《清河橋》、《絕纓會》、《連環陣》、《八義圖》、《海潮珠》、《臨潼會》、《戰樊城》、《過昭關》、《浣紗女》、《魚腸劍》、《蝴蝶夢》、《善保莊》、《桑園會》、《五雷陣》、《慶陽圖》、《六國封相》、《黃金臺》、《澠池會》、《將相和》等故事都很有名，一些在宋元戲文、元雜劇和明清傳奇裡曾被反覆採用，地方戲裡更是廣爲普及。

秦代短命，但有一個出色的劇目出現，即表現趙高篡政內容的《宇宙鋒》。隨後楚漢的沙場征戰再一次吸引了地方戲的注意力，著名的《鴻門宴》、《蕭何月夜追韓信》、《取滎

陽》、《霸王別姬》都是從宋元戲文雜劇到明傳奇到地方戲長期承傳的劇目。另外一組應該重點提到的劇目，是張揚東漢光武帝劉秀及其功臣中興之功的戲，主要有《斬經堂》、《取洛陽》、《白蟒臺》、《上天臺》等。漢代題材裡還有許多經常被演出的劇目，如《蘇武牧羊》、《張敞畫眉》、《朱買臣休妻》、《文君私奔》、《昭君出塞》、《董永遇仙》、《班超投筆》、《漁家樂》、《惡虎莊》等。

2. 三國六朝劇目

三國故事是地方戲特別是梆子、皮黃系統劇種極爲熱衷採用的題材，它們也可說是得到戲曲舞臺最爲集中表現的歷史內容之一，其中的軍事鬥智和武打場面充滿了智慧、樂觀、熱烈和驚險的觀賞因素，爲百姓所喜聞樂見。三國故事早在元雜劇裡就已經成爲一個突出的主題，度過了以表現生旦愛情悲歡離合爲主的明代傳奇階段以後，又在清代地方戲裡更加興盛起來，受到小說《三國志平話》和《三國演義》的影響，常常演爲連臺本戲，清宮大戲《鼎峙春秋》的出現更加強了這種趨勢。常爲人們矚目的段落有如下幾部分：

(1)漢末之亂和英雄輩出。展現漢末局勢動盪，權臣專權，朝內忠奸鬥爭加劇，天下英雄紛紛聚義，三分天下之勢的苗頭出現等風雲際會場面，主要劇目如《三結義》、《捉放曹》、《三戰呂布》、《連環計》、《借趙雲》、《轅門射戟》、《戰宛城》、《白門樓》、《擊鼓罵曹》、《古城會》、《三顧茅廬》、《衣帶詔》、《火燒新野》、《長坂坡》等，都集中在這個主題下。其中《連環計》、《古城會》有明代傳奇演出，其他則爲清代地方戲劇目，《三結義》、《三顧茅廬》、《長坂坡》等故事爲民間所樂道。

(2)劉備採納諸葛亮計策聯吳拒曹並與東吳暗鬥。曹操勢

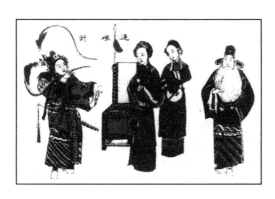

圖184 清代山東楊家阜年畫《連
環計》

成，挾天子以令諸侯，擁有佔絕對優勢的兵力，試圖分別平滅
東吳和劉備。諸葛亮出聯吳拒曹計，並親自赴東吳做說客，說
服孫權周瑜，彼此聯手，憑長江拒戰，火燒曹操八百戰船，使
之落敗而逃。其重要劇目有《舌戰群儒》、《草船借箭》、
《蔣幹盜書》、《打蓋》、《借東風》、《赤壁鏖兵》等。之
後劉備擴大地盤，謀求立足，諸葛亮憑神機妙算，與東吳智
鬥，多次勝過周瑜，取得成果，最終將其氣死。主要劇目為
《取南郡》、《戰長沙》、《甘露寺》、《回荊州》、《黃鶴
樓》、《蘆花蕩》、《柴桑口》、《截江》等。上述劇目表現
的是三國故事中最為有聲有色的一章，在三國戲裡也成為最能
抓取人心的部分，集中表現了諸葛亮的個體智慧和風雲變幻的
歷史圖卷。

(3)劉備入川立足，三分局勢形成。這一部分劇目的內容
以征戰為主，一方面表現劉備征四川的戰事，如《西川圖》、
《過巴州》、《葭萌關》、《夜戰馬超》、《對金抓》等，一
方面表現魏、蜀、吳三分政權之間的拉鋸戰爭等，如《單刀

會》、《百壽圖》、《定軍山》、《陽平關》、《祭長江》。
其主題分散在各個劇目裡，分別表現勇武英雄們的業績。

(4)諸葛亮受劉備託孤，六出祁山伐魏，鞠躬盡瘁而死。
這一部分又以表現諸葛亮的絕頂智慧為主，一系列劇目共同組
合成一曲孔明的頌歌，頗帶悲劇意味。如《鳳鳴關》、《天水
關》、《空城計》、《戰北原》、《七星燈》等等。其中寫諸
葛亮神機妙算談笑卻敵的《空城計》最為人們所樂道。

六朝故事戲裡出名的有《周處除三害》、《梁山伯與祝英
台》等，都是在民間傳說基礎上形成的。

3. 隋唐劇目

隋唐征戰故事是又一個地方戲所樂於表現的題材，在
《說唐全傳》、《隋唐演義》、《征西演義》等流行小說的影
響下普及開來。其中一些英雄人物如秦瓊、程咬金、羅成、單
雄信、尉遲恭、薛仁貴、秦英、羅章，女英雄樊梨花等，為人
們所津津樂道。

程咬金、秦瓊、羅成、單雄信等為隋末瓦崗寨綠林英
雄，後來其中一些輔佐秦王平定天下，功封王侯，是民間愛好
的人物，描寫他們事蹟的劇目有《臨潼山》、《賣馬》、《秦
瓊發配》、《三擋楊林》、《打登州》、《羅成賣絨線》、
《程咬金招親》、《虹霓關》、《雙投唐》、《斷密澗》、
《白璧關》、《鎖五龍》、《羅成顯魂》等。另有《南陽關》
表現隋末故事。

尉遲恭、薛仁貴、樊梨花、秦英都是唐初勇士，其事蹟
流傳民間。尉遲恭曾在御果園單鞭救駕，薛仁貴曾從征遼東而
三箭定天山，樊梨花為女將，勇猛無人能敵，秦英是唐太宗的
外孫，年少勇武。表現他們幾人事蹟的劇目有《御果園》、
《敬德裝瘋》、《白良關》、《三箭定天山》、《獨木關》、

《淤泥河》、《摩天嶺》、《汾河灣》、《敬德闖朝》、《闖山》、《蘆花河》、《金水橋》、《乾坤帶》、《鎖陽城》等。羅章是秦英部將，出征遇女將被困，因有《羅章跪樓》一劇。另有歷史劇目《宮門帶》、《法場換子》等。

還有一套寫唐朝故事的連臺本戲《宏碧緣》十分盛行，起因是它改編自清代流行的劍俠小說《綠牡丹全傳》。其故事內容無非打鬥格殺，但因爲清代舞臺上盛演表現翻跌腰腿功夫的武戲，這類劇以其有力的動作性和強烈的刺激性而擁有觀眾，因而《宏碧緣》一類戲遂盛演不衰。其中流行劇目有《花碧蓮捉猴》、《刺巴傑》、《四傑村》、《花碧蓮奪狀元》等。

唐代連臺本戲裡的《西遊記》自然是非常醒目可愛的，有幾十種劇目，也有連臺本戲的演出，一直受到廣泛歡迎。

唐代內容戲裡還有一些十分流行的劇目，例如《太白醉寫》、《金馬門》，展現詩仙李白的橫溢詩才和落拓行徑，充滿了喜劇風味。另一出喜劇是《打金枝》，描寫公主駙馬彼此不服生嗔鬥氣的內容。《彩樓配》一劇則以貧士薛平貴從軍長久不歸，宰相女王寶釧獨守寒窯苦等十八載爲中心環節，推衍出悲歡離合的故事，其中重點劇目有《三擊掌》、《探窯》、《趕三關》、《回龍鴿》、《大登殿》等。同期流行劇目還有《牧羊圈》、《二度梅》、《金琬釵》、《胭脂虎》、《繡襦記》、《浣花溪》等。

4. 五代宋元劇目

唐末藩鎮割據，戰事又起，小說《殘唐五代史演義》又成爲戲曲改編的好題材。其中表現李克用、李存孝父子征戰事蹟的《珠簾寨》、《雅觀樓》、《飛虎山》、《太平橋》、《反五侯》等劇目十分受歡迎。又有五代戲《汴梁圖》很流行。

宋代又是一個戲曲題材集中的時期。由於其時中國的小

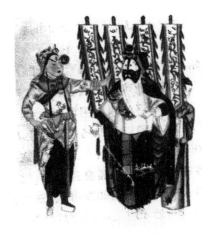

圖185　民國北京戲畫《飛虎山》

說和戲曲正好都獲得成熟並得到極大的發展，當時發生的諸多歷史事件就格外地受到了青睞，被大量和詳盡地採入它們的題材。宋代戲曲的內容分佈出現了幾個著名的高峰，首先是五代、宋的征戰故事，接著是楊家將故事，然後是一批與包公有關的故事，隨之有水滸故事，最後是岳飛故事。下面分別敘述。

　　朝代更迭時期的群雄蜂起、互相征伐內容歷來是戲曲喜歡表現的題材，五代、宋的征戰過程也沒有被放過。宋太祖趙匡胤及其身旁的名將功臣鄭恩、趙普等成為人們矚目的對象。元人羅貫中《龍虎風雲會》雜劇和明代小說《北宋志傳》、《飛龍全傳》、《殘唐五代史演義》成為後來地方戲取材的源泉。流行戲出有《千里送京娘》、《打瓜園》、《三打陶三春》、《風雲會》、《高平關》、《陳橋兵變》、《斬黃袍》、《銅錘換帶》、《下河東》、《飛虎山》、《龍虎鬥》等，長期活躍在民間舞臺上。

　　北宋前期的心腹之患是雄踞北疆的遼國，由於遼國的強硬進犯，宋真宗曾被迫於澶淵與之簽訂屈辱的「澶淵之盟」，因而抗遼將士的英雄業績成為人們歌頌的主題，而焦點集中在楊家將身上。楊家將故事由於小說《楊家將演義》的廣為普及和流傳，深入民心，戲曲早就取作題材，清代以後由於清宮大戲《昭代簫韶》和《鐵旗鎮》、《雁門關》等連臺本戲的影響，

更是形成龐大的陣容。其內容以楊家三代人北上防邊抗遼爲主線，穿插奸臣潘洪、王欽若對楊家陷害的輔線，唱出一曲忠勇保國的讚歌。按照楊家三代先後爲國獻身的事蹟，戲出又可大致分成三段。

首段以楊繼業爲主人公，從寫楊繼業成親的《佘塘關》開始，中間有《金沙灘》、《七郎八虎闖幽州》、《五郎出家》等，一直到楊繼業殉難的《李陵碑》告一段落，最後還有將奸臣潘洪正法的《拿潘洪》、《陰審》作結。

第二段以六郎楊延昭爲主人公，從楊延昭出鎮邊庭開始，流行戲出有《天波樓》、《三岔口》、《寇準背靴》、《青龍棍》、《楊排風》、《九龍峪》、《擋馬》、《孟良盜骨》、《牧虎關》等，內容圍繞抗敵和遭讒展開。中間穿插《四郎探母》、《三關排宴》故事，表現降遼爲駙馬的楊四郎身處矛盾之中的困難情景，十分感人，是最爲盛演的戲出。

第三段以穆桂英爲主人公，展現了女英雄的颯爽英姿、恢弘氣度，是楊家將故事裡最吸引人的一部分，在民間廣爲傳誦。從《穆柯寨》穆桂英與楊宗保結親開始，中間有《轅門斬子》、《大破天門陣》、《破洪州》、《穆桂英掛帥》等戲出，把穆桂英的豐功偉績渲染得淋漓盡致，最後則以佘太君百歲掛帥的《楊門女將》作爲楊家將全部故事的結束。

接於楊家將故事之後有《珍珠烈火旗》和《延安關》，表現宋代名將狄青事蹟。然後是一批與包公有關的戲，渲染包公的神奇明察和鐵面無私，其中有以包公爲主人公的，如《黑驢告狀》、《烏盆記》、《鍘包勉》、《赤桑鎮》，也有最後包公出場來了結故事的，如寫陳世美負心的《秦香蓮》、《鍘美案》，如出於小說《三俠五義》的《五鼠鬧東京》、《三矮奇聞》、《五花洞》、《拿花蝴蝶》，如出於連臺本戲《狸貓

換太子》的《斷后》、《打龍袍》，如寫天仙張四姐的《搖錢樹》等等。

北宋後期一個流行的題材是水滸故事戲，由於小說《水滸傳》的普及，以及清宮大戲《忠義璇圖》的影響，水滸戲也形成大型的連臺本戲，擁有眾多民眾愛好的劇目，水滸英雄們的姓名、綽號及其事蹟也為人們所熟知。常演劇目有《翠屏山》、《花田錯》、《祝家莊》、《時遷盜甲》、《大名府》、《貪歡報》、《李逵大鬧忠義堂》、《神州擂》、《青峰嶺》、《慶頂珠》、《昊天關》、《豔陽樓》、《通天犀》等。另外又有同期《白綾記》、《雙沙河》、《洛陽橋》等單出戲。

金人入侵汴京，佔去半壁河山，造成北宋淪亡，於是南宋初期抗金名將岳飛的業績成為另外一個集中的戲曲主題，其內容大多依據小說《說岳全傳》，著名的如《岳母刺字》、《牛頭山》、《岳家莊》、《金蟬子》、《鎮潭州》、《九龍山》、《八大錘》等。又有散戲《趙家樓》。

元末征戰戲有《武當山》、《取金陵》、《戰太平》、《擋亮》等，表現明太祖朱元璋的武功，多出自小說《大明英烈傳》。

5. 明清劇目

明代以後，主要是兩類戲佔了主導地位。一類是一些民間傳說故事戲，內容一般不涉及當政，而津津樂道於對洪福豔遇、奇聞逸事的傳播。例如《胭脂褶》、《遇龍封官》、《永樂觀燈》、《遊龍戲鳳》、《三進士》、《金雞嶺》等。其中也有一些表現了較為複雜的社會內容，如《雙冠誥》、《金玉奴》、《玉堂春》、《春秋配》、《梅玉配》這些戲的傳播都很廣泛，許多達到了家喻戶曉。另有一個喜劇《辛安驛》，因

爲在舞臺上展現了女強盜的形象，受到人們的矚目和喜愛。

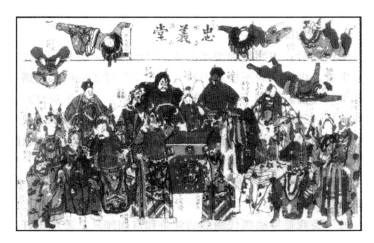

圖186　清代杭州桃花塢年畫《忠義堂》

　　另一類戲是反映明代激烈的黨爭和宮闈傾軋、表現忠奸鬥爭的，內容比較嚴肅，例如《忠孝全》、《法門寺》（《拾玉鐲》）、《四進士》、《一捧雪》、《打嚴嵩》、《蝴蝶杯》、《南天門》、《五人義》等，都受到民間的傳誦。其中表現明穆宗駕崩後，忠臣楊波、徐延昭爲保社稷與李妃之父李良鬥爭的戲最爲普及，其劇目如《大保國》、《歎皇陵》、《二進宮》，再加上一個《御林郡》，在各個地方戲裡傳演不衰。《珍珠塔》、《鐵弓緣》也是受到各地廣泛歡迎的戲出。

　　清代內容戲一個突出的特徵是俠義打鬥戲的陡增。當時社會上俠義小說充斥，以及戲曲舞臺上時興武戲、功夫戲的時代背景，是這類戲目大量湧出的主要原因。僅從連臺本戲《三俠劍》、《施公案》、《佟家塢》、《施公新傳》、《兒女英雄傳》、《明清八俠》、《雍正劍俠傳》這一系列的名字上，就可以看到當時的風氣所在。最爲流行的戲目是和俠客黃天霸

有關的內容，黃天霸原爲綠林豪傑，武藝高強，後被江都知縣
施仕倫擒獲不殺，感其恩德，成爲施之爪牙，助施平滅諸多豪
強草莽。主要戲出有《蓮花湖》、《英雄會》、《九龍杯》、
《拿九花娘》、《溪皇莊》、《四霸天》、《惡虎村》、《霸
王莊》、《拿羅四虎》、《殷家堡》、《北極觀》、《八蠟
廟》、《連環套》等。

第十一章　舞臺藝術的成熟

　　清代的戲曲聲腔開始發生質的變化，一種與傳統曲牌聯套體音樂體制截然不同的新型音樂體制——板式變化體，以強大的力量普及開來，影響了眾多劇種的內質。這是一場音樂和舞臺體制上的重大變革，宣告了一種新型舞臺體制的誕生和明清傳奇舞臺體制的完結。而清代眾多新興聲腔劇種的表現內容日益由生旦家庭傳奇向歷史社會演義傾斜，也要求著原有戲曲角色體制的突破。與之相配合，清代舞臺演技的發展主要體現在武打技巧的精進上，服飾裝扮方面的提高則體現在人物臉譜圖案和服飾裝扮的個性化、象徵化與定型化。

　　清代演戲場所的建設繼承明代而來，許多在明代曾經發揮作用的劇場形式，到了清代仍然被長期使用，並且有所發展，例如堂會劇場、神廟劇場、會館劇場等等。清代以後在城市商業性經營中又出現了新的專業劇場形式，前期以酒館戲園為主，中期以後茶園興起，取代了酒館的位置，成為中國社會晚期正式商業劇場的代表。

　　清代劇論從內容類別上和方法論上基本沿襲明代，在一些方面有著深化和發展，例如對於藝人技藝的品評和曲譜類著作即如此，另外在表演和導演理論方面有較大的推進。清代戲曲理論的最大成就是產生了李漁這樣的大師，將古典曲論的成就推向頂峰。

【重點提示】

　　隨著板式變化體戲曲聲腔劇種的興盛以及終於佔領上風，它徹底打破了以往曲牌聯套體音樂體制的一統天下，宣告了一種新型舞臺體制的誕生和明清傳奇舞臺體制的完結，同時也宣告了戲曲創作從文人階段進入藝人階段，促使中國戲曲完成了從劇本為中心向表演為中心的歷史性轉折。

第一節　音樂與舞臺體制的變革

　　大約一直到清代乾隆時期，中國戲曲音樂的主體結構都是曲牌聯套體，無論元雜劇、元明南戲及其各種變體如崑、弋等聲腔，其音樂體制都是相同的，甚至一直到了清代初期興起的弦索聲腔、梆子聲腔以及長江流域形成的多種複合聲腔，還都主要是以曲牌音樂為基礎、以曲牌聯套為主要音樂特徵的。但是，也就在清初的這些戲曲聲腔裡，情形開始發生變化，一種截然不同而又充滿生命力的新型音樂體制——板式變化體，開始悄悄地孕育，到了乾隆時期，終於脫穎而出，一時裏卷了從北京到江南的廣大地面，形成一股足以與統治劇壇數百年的曲牌聯套體音樂體制相抗衡的力量，對於以後梆子和皮黃兩個聲腔系統的眾多劇種，以及後起的許多小劇種的音樂結構，產生了重大的影響。

　　這是一場音樂和舞臺體制上的重大變革，隨著板式變化體戲曲聲腔劇種的興盛以及終於佔領上風，它徹底打破了以往曲牌聯套體音樂體制的一統天下，宣告了一種新型舞臺體制的誕生和明清傳奇舞臺體制的完結，同時也宣告了戲曲創作從文人階段進入藝人階段，促使中國戲曲完成了從劇本為中心向表演為中心的歷史性轉折。

一、板式變化體音樂體制的形成

　　曲牌聯套體音樂體制是建立在曲牌音樂基礎上的體制，它的特點是將眾多現有的曲牌聯合在一起，使之形成一個統一的結構，從而順利實現對舞臺戲劇性的表現任務。也就是說，曲牌聯套體音樂體制遵循一定的規則，將眾多不同調性、不同風格的曲牌進行合理連接，使之成為具備戲劇性表現力的音樂結

構。板式變化體音樂體制不同，它是在某一首曲調的基礎上，通過對原有曲調作各種板式變化的處理，使之形成種種不同的變奏，從而構成一場戲的音樂旋律。也就是說，板式變化體音樂體制根據曲調的變奏原理，在某些固定的曲調基礎上，依據戲劇情感的需要，從速度、節奏、旋律各個方面對之進行調整，使之形成各種不同的風格面貌。

　　板式變化就是節拍、節奏的變化。人們在長期的實踐中發現，人的內心情感的變化可以用節奏的變化來對應，不同的節奏可以體現人的不同情緒，例如平穩的情緒可以用緩慢的節奏來體現，激烈的情緒可以用急速的節奏來體現。板式變化體戲曲音樂體制就建立在此種原理基礎上。它的產生借鑒了傳統民間音樂裡一種重要的變奏手法。民間音樂最初往往曲調較為簡單，表現力不夠豐富。在實踐中，藝人們逐漸摸索出了一種解決曲調豐富性的簡便易行的方法，這就是利用節奏的調節，在少量曲調基礎上實現多種變奏。也就是說，根據內容和情感的需要，在多遍重複演奏某一段音樂旋律時，對之進行速度、節奏變化的技術處理，於是這段旋律就具備了較前豐富得多的表現性。

　　板式變化體音樂體制的基本結構單位是由一個對稱上下句構成的樂段，在這個樂段的基礎上，通過不同板式的變化，對其音樂旋律進行變奏，使之符合戲劇情緒變化的需要。板式變化體的基本板式有四種，即：三眼板、一眼板、流水板、散板。三眼板的節奏較慢，其功能是長於抒情；流水板的節奏急速，其功能是長於感情宣洩；散板的節奏處於自由狀態，其功能是可以任意抒發情感。將這四種板式靈活運用，就可以造成音樂氣氛的詭譎多變，從而適應戲劇情緒變化的需要。

　　板式變化體的音樂體制表現在文體形式上，就是以七字

句或十字句的齊言體詩行、上下對句押韻的韻律節奏，代替曲牌聯套體裡長短句、韻腳不一的曲體形式。齊言體的排偶句形式是民間說唱所樂於接受的文學形式，以其易記易誦爲特點，因此自唐代以後長期爲各種說唱藝術如俗講、詞話、寶卷、鼓詞、彈詞等所採用。板式變化體音樂起自民間，它也很自然地採用了這種文體形式作爲附載物。

　　較之曲牌聯套體音樂體制，板式變化體具有許多長處和優勢。首先，它簡便易行，便於實踐和掌握。板式變化體音樂體制的形成，是對於曲牌聯套體音樂體制的一種反動。曲牌聯套體音樂體制提高音樂旋律的表現力，依靠的是增加旋律豐富性的方法，也就是說，要盡可能地增加曲牌的數量，同時也輔以對原有曲牌的割裂重組（例如集曲）。但是曲牌增多，勢必爲記憶帶來困難，而聯套規則的細密，也給熟練掌握帶來很大困難。因而到了明代後期，組曲填詞已經成爲某些文士和曲家的規則遊戲，戲班藝人則面對著越來越龐大而難以駕馭的音樂結構望洋興歎。隨著各地聲腔劇種的急劇興起，大量的戲班藝人，特別是民間草臺班的藝人，沒有條件花費很多的精力去精研音樂義理，他們需要的是簡單易行、便於學習和記憶的音樂方法。板式變化體的音樂體制，正是這樣一種方法。它的基本曲調是單一化的，只要掌握了四種基本板式，熟悉了其變奏規則，就能夠以不變應萬變，得心應手地登臺演出。因而可以說，板式變化體音樂體制是在各地聲腔劇種興盛的潮流中，應運而生的一種簡便體制，它之具有極大生命力的原因也在於此。

　　其次，板式變化體音樂體制爲戲劇性的開掘提供了更多的條件。板式變化體音樂的樂段既然是以上下對句爲基本單元，而不像曲牌聯套體音樂那樣必須唱完整的曲牌，它在劇中的設

置就可以非常自由，一場戲裡唱多唱少可以隨意安排，少到兩句、多到幾十句都能夠容納。音樂結構的隨意性使板式音樂能夠更靈活地配合戲劇結構的需要，消解了曲牌聯套體音樂結構與戲劇結構的矛盾。更進一步，板式變化體的音樂結構十分寬鬆，它並不要求每場戲中歌唱必須出現，也就是說，在一場戲裡，唱與不唱也可以根據情況隨意安排。明代晚期以後的民間戲曲表演，在長期實踐中逐漸發展起各類舞臺技藝，唱做念打各種手段都得到了全面的進步，於是逐漸出現了以說白為主的場子、以做功為主的場子、以武打為主的場子，這些場子通常對於歌唱的需求很少，但曲牌體音樂結構仍然要求以歌唱為主導，其他技藝只能佔從屬地位，就約束了舞臺表演的進步。板式音樂體制為舞臺表演的進一步解放提供了條件。

其三，板式變化體音樂體制加強了伴奏器樂的表現力。板式音樂在器樂伴奏形式上對於曲牌音樂有一個大的革新。曲牌音樂的伴奏，樂器演奏與歌唱是同步開始、同步結束的，演奏與歌唱的音樂旋律是完全相同的，彼此只起一個互相陪伴的作用，因此，歌唱的前後中間沒有音樂「過門」。板式音樂則不同，它不但在歌唱的過程中為之伴奏，完成「托腔」的任務，而且發展出複雜的「過門」音樂，即在歌唱的開頭，必然先由器樂奏響前導樂段，歌唱的中間，又有器樂旋律來填補唱者的間歇停頓，歌唱結束以後，仍有器樂演奏在延伸作結。清代留春閣小史《聽春新詠‧西部‧秀官》說：「蓋秦腔樂器，胡琴為主，助以月琴，咿呀丁東，工尺莫定，歌聲弦索，往往齟齬。」描寫的就是這種情形。「過門」音樂既是完整器樂演奏中的有機組成部分，又與歌唱形成了在情緒上、節奏上的有機連接，它對於渲染氣氛、調動感情的影響力極大，能夠產生非常強烈的演奏效果，因而受到人們的極大歡迎。清人楊靜亭

《都門紀略‧詞場序》說，秦腔的「隨唱胡琴，善於傳情，最足以動人傾聽」，就是很好的說明。

　　板式變化體音樂體制產生的時間，可以從它用弦索樂器托腔的特徵進行一點推斷。乾隆四十年（1775年）左右李調元作《劇話》，於卷上提到了一些用弦索伴奏、有板式節拍、有「過門」托腔的聲腔，例如「亦有緊、慢（板）」的秦腔（梆子腔、亂彈腔）、「專以胡琴爲節奏」的胡琴腔（二黃腔）、「尾聲不用人和，以弦索和之」的女兒腔（弦索腔）等。那麼，至少在乾隆前中期，這些聲腔的板式特徵已經出現。同時，從李調元所舉聲腔名字看，大約梆子腔系、弦索腔系、皮黃腔系的聲腔都有用板式音樂的，而其起源可能會很早。例如女兒腔，早在明代萬曆末年傳奇《缽中蓮》裡已經出現，標爲【姑娘腔】，爲七字句式，唱詞中間還多次出現「浪腔介」的標示，意味著其中有著旋律的翻跳加花出現，這是板式音樂的特徵之一。只是，板式音樂的成熟，大約還是在乾隆時期。今見乾隆年間所編《綴白裘》中所錄梆子、弦索、亂彈各種聲腔劇目，其唱詞雖然許多已經是七字句、十字句式，但並不純粹，中間仍然夾雜了許多長短句的曲牌，這反映了當時諸種聲腔雜變、曲牌體與板式體音樂交用的歷史事實，這是一個過渡的階段。

二、舞臺體制的相應變革

　　板式變化體音樂體制的形成，促成了梆子、皮黃等聲腔的舞臺體制變革，其最主要的改變，體現在劇本形式上將傳奇的分出改爲分場，完全以人物的上下場爲表演單位，而不用去顧慮是否有傷音樂結構。雖然，中國戲曲的舞臺結構完全遵循時空自由原則，人物上下場可以隨意安排，不用考慮時間、空

間的制約，但是，它卻經常要考慮音樂結構的制約，真正實現舞臺上的分場自由，還是從板式變化體的梆子、皮黃等聲腔開始。

　　元雜劇裡分場受到四套曲牌聯套結構的制約，雖然配角可以在主角開唱前隨意插演幾個過場戲，一旦負責歌唱的主角開唱，這一場就被納入了套曲的結構，必須待套曲（通常9到16支曲子）唱完主角才能出場，這樣，主角的登場就必須與音樂結構相統一，作者在考慮戲劇結構時就要受到音樂結構的很大牽制了。明傳奇的分場有所鬆動，各個角色都可以隨時上下場，但分出的體制要求它仍然遵循音樂結構安排場次，因為每一出至少也要唱兩支以上的曲牌，這樣才能完成音樂結構上的聯套。明人王驥德《曲律・論套數第二十四》說到傳奇創作「須先定下間架，立下主意，排下曲調，然後遣句，然後成章」，指出了傳奇創作必須以音樂結構為前提的原則。但是這樣做的結果仍要時常以犧牲戲劇性為條件，例如清人李玉《牛頭山》傳奇第十三出表現金兀朮追趕趙高的情景，本來只用幾次上下場的過場穿插即可奏效，但因為必須是完整的一出戲，李玉只好讓兩個人物一遞一個地唱曲牌，減慢了戲劇節奏，造成情節的拖沓，把緊張的氣氛都沖淡了。

　　板式變化體的音樂結構不以曲牌為基礎，僅以上下對句為基本的樂段單元，於

圖187　皮黃戲《斬龍袍》，
　　　　民國北京戲畫

【重點提示】

板式變化體音樂舞臺體制的確立給中國戲曲的發展帶來深刻的影響，主要有兩個方面的鮮明體現。首先是戲曲的文人創作階段從此走向完結；其次是從此戲曲表演的劇本中心讓位於演員中心，實現了對其早期特性的復歸。

①（清）余治：《庶幾堂今樂·序》。
②（清）觀劇道人：《極樂世界·序》。

是就賦予了劇本分場以極大的靈活性，一場戲可以有大段唱句，也可以僅僅涵括兩句唱詞即告結束，甚至可以不唱一句，一切都視劇情需要而設置。這就使得劇本結構可以完全服從戲劇結構的要求，而不用再去考慮怎樣調和戲劇結構與音樂結構的矛盾，對於戲曲創作是一大解放。板式變化體的過場戲經常是簡單交代即過，而將時間和篇幅留給需要認真發揮的地方，使全劇情節顯得緊湊，節奏顯得流暢，有助於戲劇性的提煉。例如清代前中期楚曲劇本《英雄志》25場裡，完全不唱的過場戲有5場，僅唱兩句的有5場，而第十三場「觀魚」是塑造諸葛亮形象的重點場子，一共唱了88句。又如《祭風臺》28場裡，完全不唱的有6場，只唱兩句的有兩場，而第二十五場「擋曹」，表現曹操對關羽使用攻心術，就連唱了118句。從唱句比例的安排上，我們可以窺見板式變化體音樂已經與劇本的戲劇性實現了緊密結合。

板式變化體音樂舞臺體制的確立給中國戲曲的發展帶來深刻的影響，主要有兩個方面的鮮明體現。首先是戲曲的文人創作階段從此走向完結。雖然一直到清末，仍有不少文人從事戲曲劇本創作，但大多都是繼續沿用已經僵死了的雜劇和傳奇形式，已經不具備任何實際意義，純屬文字遊戲，與舞臺演出完全脫鉤。當然，也有少數文人出於種種動機，參與了各地聲腔劇種的劇本整理、編撰工作，但其創作前提已經與以往文人駕馭某種時代文體的嘗試完全不同，例如余治編寫《庶幾堂今樂》皮黃劇本的動機是為了宣揚教化，所謂「彰善癉惡」、「化導鄉愚」，①而觀劇道人寫《極樂世界》二黃劇本的目的，則僅是因為他看到藝人編寫的劇本十分粗劣，認為自己參與進去可以「在無佛處稱尊」②。

板式變化體音樂舞臺體制對於中國戲曲產生的第二個深

刻影響是：從此戲曲表演的劇本中心讓位於演員中心，實現了
對其早期特性的復歸。宋金雜劇以前的戲曲表演，基本上處於
一種沒有劇本的即興時期，那時演員是戲劇的靈魂。宋元南戲
和元雜劇由於運用曲牌聯套體音樂，其曲牌的文辭創作在格律
和語言技巧上的困難度極大，沒有受過良好文化教育的普通藝
人已經無法駕馭，從此劇本創作成爲文人的專利，戲曲的劇本
主導體制得以奠定。戲曲的舞臺表演必須遵循劇本所提供的具
體情境和人物關係、人物性格及其語言，不得有所偏離甚至改
動，演員的作用只是如何更好地理解並在舞臺上充分體現劇本
的寓意。此時劇本作者是戲劇的靈魂，所以元人趙孟頫才說：
「雜劇出於鴻儒碩士、騷人墨客所作……若非我輩所作，娼優
豈能扮乎？」[1]但是，自從板式變化體音樂的舞臺體制確立之
後，劇本創作已經變得十分簡單，藝人完全可以輕鬆駕馭七字
句和十字句的順口溜式的填詞，自己從事編劇和改劇工作，加
之當時民間存在著大量採取相同句格形式的敘事唱本和劇本，
例如鼓詞、寶卷、道情、木偶戲、影戲等的底本，戲曲藝人可
以隨意將它們大量地加工改造爲戲曲劇本，戲曲創作的中心就
從文人又回歸到了藝人。另外，由於舞臺經驗的積累，藝人也
已經掌握了更大舞臺表現的自由，他們可以根據自己的表演
特長，隨心所欲地將某場戲的演出路數改變成自己所需要的樣
子，作盡情的加工與發揮，從而創立自己獨特的表演風格與流
派。後來的藝人，則通過口傳身授的傳承方式，從師長那裡把
這些表演一代代繼承下去。在這種創作方式支配下，劇本的重
要性降低，而藝人的能動作用則上升爲演出成功的首要條件。

[1]轉引自（明）
朱權：《太和正
音譜》。

513

第二節　表演藝術的精進

一、「江湖十二角色」的確立

　　清代戲曲表演行當的區分日趨清晰、明確和精細，清人李斗《揚州畫舫錄》卷五「新城北錄下」記載了當時崑、弋等腔通行的「江湖十二角色」名目，說是：「梨園以副末開場，爲領班。副末以下老生、正生、老外、大面、二面、三面七人，謂之男角色。老旦、正旦、小旦、貼旦四人，謂之女角色。打諢一人，謂之雜。此江湖十二角色。」這些角色的形成時間大約在明代萬曆以後，它們基本滿足了表演的需要，因而被相對固定下來。

　　我們通過李斗對於揚州崑曲名角的記載和評論，可以窺見各個角色的行當特徵及其應工劇目：

　　副末一方面是戲班的領班，在每次演戲時由他開場，另一方面也參與扮演身份卑微的次要人物，像《一捧雪》裡的家人莫成之類。

　　老生重唱，所謂「聲如鑄鐘」，表演講究工架，扮演中老年男子，爲正劇型角色。演《鳴鳳記・寫本》裡的兵部主事楊繼盛、《長生殿・彈詞》裡的樂工李龜年、《邯鄲夢》裡享盡高官厚祿的盧生、《爛柯山》裡前貧後貴的朱買臣、《醉菩提》裡出家爲濟顚和尚的李公子等。楊繼盛、盧生、朱買臣、濟公和尚在原來的傳奇劇本裡都爲生扮，但他們都不是風流儒雅的年輕人；《長生殿》中李龜年原爲末扮，但唱工、做工都很重，以末難以應工，因而都改由老生應工。

　　小生也即正生，扮演年輕書生類人，以情戀爲戲核，重在氣質的風流儒雅，所謂「酸態如畫」、「風流橫溢」，演《長生殿》裡與貴妃娘娘卿卿我我的唐明皇、《獅吼記》「梳妝跪

池」裡怕老婆的書生陳季常、《西樓記》裡風流才子于叔夜、《紫釵記》「陽關」、「折柳」裡的書生李益等，是一個傳統的喜劇型角色。

老外亦重唱，但因多扮飽經滄桑的年邁之人，較之老生更具蒼老之態，所謂「氣局老蒼，聲振林木」。演《宗澤交印》裡年邁力衰的元帥宗澤、《西廂記・惠明寄書》裡的普救寺住持僧法本、《琵琶記・遺囑》裡臨終前的蔡公、《西樓記・拆書》裡的老家人周旺等，為正劇、悲劇型角色。

大面，扮演重要的歷史人物，重氣勢、重工架，為正劇型角色。分為紅黑面和白面兩類。紅、黑面多扮氣勢闊大、性格粗豪的武將，表演講究笑、叫、跳、嘯，演《千金記》裡氣勢豪壯的楚霸王（叫）、《西川圖》裡勇猛無比的張飛（跳）、《宵光劍》裡忠勇多力的鐵勒奴（笑）、《尉遲恭揚鞭》裡粗豪勇武的尉遲恭、《水滸記》裡粗猛的赤髮鬼劉唐等。白臉多扮陰險奸詐、工於心術的權臣梟雄，狀摹人物更注重揭示其內在心理，因此較紅、黑面更難，講究「聲音氣局，必極其盛，沉雄之氣寓於嬉笑怒罵者，均於粉光中透出」。演《鳴鳳記・河套》裡的奸相嚴嵩、《連環記・議劍》裡的權詐之人曹操等。

二面即花臉，集正劇、喜劇特色為一身，扮豪爽之士但氣局小於大面角色，時而又扮社會下等人，還不時扮作女角。角色行當處於大面、三面之中，裝扮社會人物頗雜，都構成了這個角色的表演難度，所謂「二面之難，氣局亞於大面，溫暾近於小面，忠義處如正生，卑小處如副末，至乎其極。又服婦人衣，作花面丫頭，與女角色爭勝」。演《鮫綃記・寫狀》裡劉君玉、《西廂記》裡和尚法聰、《琵琶記》裡蔡婆。

三面即小丑，為喜劇角色，講究滑稽諧謔，重在插科打

515

諢。演《義俠記》裡的矮子武大郎、《鳴鳳記》裡的報官、《金鎖記‧羊肚》裡的張驢兒母張媽媽、《鸞釵記》裡的愚民朱義。

正旦為正劇角色，重唱工，表演講究體態的幽雅文靜，通常裝扮中年婦女。演《風雪漁樵記》裡的朱買臣妻、《人獸關‧掘藏》裡的桂薪妻等。

小旦即閨門旦，為正劇、喜劇角色，唱、做兼工，裝扮情竇初開的少女。演「三殺」（《水滸記》宋江殺惜、《義俠記》武松殺嫂、《翠屏山》石秀殺山）裡的閻婆惜、潘金蓮、潘巧雲，「三刺」（《漁家樂》刺梁、《一捧雪》刺湯、《鐵冠圖》刺虎）裡的鄔飛霞、雪豔、費貞娥，《占花魁‧醉歸》裡的莘瑤琴，《紫釵記》「陽關」、「折柳」裡的霍小玉，《牡丹亭‧尋夢》裡的杜麗娘，《療妒羹‧題曲》裡的喬小青，有時也扮少兒，如《蘆林會》裡的安安。

貼旦又名風月旦、作旦，以做工為主，兼跳打的謂之武小旦，扮演性格開朗的年輕女子，為喜劇角色。演《天門陣‧產子》裡的穆桂英、《翡翠園‧盜令牌》裡的趙翠兒、《蝴蝶夢‧劈棺》裡的田氏。

老旦重唱，裝扮老年婦女，但對其情況李斗沒有細說，大約老旦當時沒有代表劇目，只作為配角出現。還有一個角色為雜，是墊場角色，臨時根據需要裝扮次要人物和龍套。

通過以上描述，我們大略知道了「江湖十二角色」的行當分工情況和風格特色，也瞭解了一些其應工劇目和人物，從中可以得出這樣一個印象：「江湖十二角色」的表演體制已經發展得比較完備，能夠充分勝任對於傳奇內容和人物的舞臺表現任務。當然，其時在角色與人物的搭配方面還不盡合理，最突出的如旦行中，正旦、小旦與作旦的分工還不清晰，存在著彼

此交叉的現象，例如《蝴蝶夢》裡的田氏更應歸入正旦行。但是，「江湖十二角色」的確立奠定了崑、弋等曲牌體聲腔的行當面貌，因而享有了長久的舞臺生命力，其結構大體不變地一直保持到了近代。

二、角色分工的變化

明清之際眾多複合聲腔如梆子聲腔、皮黃聲腔興起以後，其表現內容日益由生旦家庭傳奇向歷史征戰傾斜，其表現物件逐漸由普通的書生小姐向歷代政治軍事鬥爭的風雲人物過渡，這種變化向原有的戲曲角色體制提出了新的要求：必須有一些發展更為健全的行當來概括新的人物類型。另外，由於表現內容的拓寬，舞臺上出現的各路人物大為增多，需要更多臨時充役的角色來扮任。於是我們看到，在這些聲腔的舞臺上，角色分工及其功能開始發生變化。

事實上，明末以後即使是崑腔的創作，也已經開始出現新的題材傾向，例如李玉和蘇州派作家群的傳奇，都更多地將目光投向重大歷史生活，這無疑是受到了各種花部聲腔劇目的影響，同時也是為長久沉迷在卿卿我我生旦結構中的傳奇創作尋找一條新的路子。因此，我們看到的「江湖十二角色」的排列，與明萬曆時期王驥德《曲律·論部色第三十七》

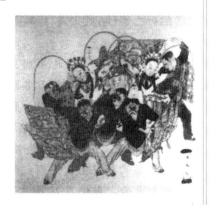

圖188　清宮戲畫《昇平寶筏·通天河》

裡儼然以正生、正旦為統領的情形，已經大不相同，其中對於大面、二面、老生、老外等角色的突出強調，已經透示出了傳

【重點提示】
　　「江湖十二角色」的確立奠定了崑、弋等曲牌體聲腔的行當面貌，因而享有了長久的舞臺生命力，其結構大體不變地一直保持到了近代。

奇內容的時代性變化。

清代舞臺的行當變化鮮明反映在早期楚曲劇本《英雄志》、《祭風臺》的角色設置裡。現將兩劇的角色與人物對應關係列表如下：

	《英雄志》	《祭風臺》
末	趙子龍、董允、秦宓	劉備、張昭、黃蓋、黃公覆
外	諸葛亮	魯肅、甘寧、關羽
淨	曹丕、孟獲、司馬懿、孫權	孫權、曹操、太史慈
花	董荼哪、許褚、魏延	
副	阿會喃、曹真	呂範、張允、龐統、張飛
丑	柯比能、張苞、張溫、司閽官	堂官、薛琮、蔣幹
老生	徐盛	闞澤、徐庶
正生	賈詡、馬超、鄧芝	諸葛亮、蔡瑁
小生	劉禪	陸績、趙子龍
正旦	陸遜	周瑜
小旦		蔡中
占	孫紹	張和、童子、劉封
雜	魏國使、傳令卒、光祿寺卿	張遼、甘寧、鞘公
夫	劉太后	文聘、鞘公、丁奉

從表中可以看到，楚曲的淨行裡衍生出淨、花、副、丑等角色，他們的功能大略類同於「江湖十二角色」裡的大、二、三面。變化大的是生行，雖然其分類基本上與「江湖十二角色」相同[1]，但其角色內涵有了很大的改變，主要體現在正生、小生產生了脫離風流才子型而朝向武生發展的趨勢。例如《英雄志》裡用正生扮馬超，馬超是一員武藝高強的將領，與文人氣質風馬牛不相及。又如《祭風臺》裡用小生扮趙子龍，趙子龍青年神勇，也不是一位文士。這說明，在楚曲的生行

① 楚曲裡有老生、正生、小生，「江湖十二角色」裡只有老生和正生，但是明人王驥德《曲律·論部色第三十七》裡記載萬曆崑山腔角色裡即有正生與貼生（小生），所以崑山腔角色分類是有小生的。

裡，已經出現分化出武生行當的明顯跡象。從這份表中我們還注意到一種現象，即正角之外的雜角增多了，如占、雜、夫之類，他們分別扮演一些性格特徵不明顯、在劇中地位不重要、臨時出場的人物。本來楚曲裡已經充分開掘已有角色來充當雜役，例如花、副、丑、末都被反覆使用，但複雜的內容表現仍使角色不敷使用，因而這些雜角就被添置上去。

楚曲的角色體制並不完善，行當特徵也不夠鮮明準確，最突出的例子是在上面兩個戲裡，用正旦扮演周瑜和陸遜，用小旦扮演蔡中。周瑜和陸遜都是傑出的青年將領，具備瀟灑氣質和勇武神威，用正旦表現顯然欠佳，至於小旦扮將領蔡中就更是隨便替補了。由此可見，在楚曲的角色設置中遇到的最大矛盾，是武行角色的欠缺，這種現象反映了武行角色脫穎而出之前夕的舞臺狀況。

以後皮黃劇裡產生了完備而分工細緻合理的角色體制，總體上分為生、旦、淨、丑四行，每行裡又有細分。例如生行裡又分為老生（重唱的為安工老生，重做的為衰派老生，重武的為靠把老生），武生（長靠武生，短打武生），小生（扇子生，雉尾生，窮生，武小生）。旦行裡又分為青衣（正旦），花旦（閨門旦），刀馬旦，武旦，老旦。淨行又分為正淨（銅錘，黑頭），架子花，武二花，摔打花。丑行又分為文丑（兼彩旦），武丑等。這時的皮黃戲已經能夠在舞臺上展現極其廣闊的社會生活，對於裝扮社會上每一階層人等都積累了豐富的經驗，並發展起各種熟練的表現技巧和武功絕藝。

三、舞臺演技的精進

舞臺演技在清代的長足發展，主要表現在武打技巧的精進上。清代戲曲舞臺上著重發展了武技，這一方面與普通觀眾愛

好熱鬧場面、不愛看氣無煙火的舊式傳奇有關，一方面又與各路聲腔都將注意力投向宏闊的政治歷史鬥爭題材、戲曲的表現手段必須更加適宜於展現政治風雲與歷史征戰有關。

民間觀眾對於節奏緩慢、無病呻吟、小題大做、千篇一律的生旦傳奇舞臺不感興趣，他們愛好看那些熱烈奔放、感情濃郁、節奏快捷、表演質樸的動作戲。這種審美傾向有力地促成了清代花部聲腔的興起。花部聲腔是將舞臺表演放在第一位的，歌唱成為表演的一部分而不是統領，這樣，它的角色配置就不是以生、旦為主，而改為以旦、丑、淨為主。李斗《揚州畫舫錄》卷五「新城北錄下」條說：「本地亂彈以旦為正色，丑為間色，正色必聯間色為侶，謂之搭夥。」旦、丑的對子戲當然是從民間小戲基礎上建立起來的，但它詼諧火暴的風格一直影響到花部戲成熟之後。李斗又說：「凡花部角色，以旦丑、跳蟲為重，武小生、大花面次之。」很明顯，這種角色結構是以表演動作戲為重的。所謂「跳蟲」即武丑，李斗解釋說：「跳蟲又丑中最貴者也，以頭委地、翹首跳道及錘鐧之屬。」「以頭委地、翹首跳道」就是翻花樣筋斗，又應工錘鐧等兵器格鬥。武丑、武小生、大花面的設置都是為表演武戲服務的，於是，花部戲在舞臺上充分地發展了武技。

乾隆年間錢德蒼編輯的戲曲選集《綴白裘》中所收花部戲，很有一些是武戲，例如梆子腔《水戰》、《擒么》、《打店》、《鬧店》、《奪林》、《擂臺》、《大戰》、《敗虜》、《計陷》、《亂箭》等等，一般都是表演歷史征戰或格鬥的故事題材，例如岳飛戲、武松戲、羅成戲等。在這些戲出的劇本上常有大量舞臺提示，指示武打路數、動作要領，讀之可以領略舞臺上的表演情形。武功、雜技表演本來是宋金雜劇、元院本的拿手戲，隨著戲曲的走向以唱為主和以劇本為中

心，這種表演似乎成為戲劇的外在附屬物，因而在元雜劇、特別是宋元明南戲裡就減少了，只在民間用弋陽腔演的《目連戲》裡有所保留。當花部戲曲從歌唱結構和劇本結構的約束中解脫出來，走向舞臺全面發展的階段，武功雜技表演就又被重新重視。武打戲通常表現為兩種面貌，一種是範圍較小的兩人或數人的空手或執器械格鬥，另外一種則是在舞臺上展現大規模的軍事行動場面，如兩軍對壘、戰陣廝殺等。

　　清代演技的精進還表現在藝人對於舞臺時空處理的得心應手上。例如他們已經可以在舞臺上展示二度空間，讓兩個不同的場面在舞臺上同時出現，使之產生鮮明的對比效果。這裡舉一個絕妙的例子。《綴白裘》第十一輯收有亂彈腔《借妻·月城》一出戲：張古董（淨扮）將妻子沈賽花（旦扮）「借」給窮秀才李成龍，冒充李新娶的妻子，進城到李的前岳父家裡賺妝奩。說好了不准過夜，可是李成龍和張妻卻被關在了岳家。張古董去尋找，又被關在了城門口的月城裡。於是，舞臺上一頭表現岳家，一頭表現月城，展現出兩個空間的情形：

　　　　（淨）我想那善門是難開的。因為是好朋友，把老婆借與他，說過當日去當日回的，就不想送還了。好朋友！天理良心！

　　　　（旦）張古董這天殺的！把老婆借與人，教我明日有何面目到娘家去嚇！

　　　　（淨）看來他每兩個今夜是不回來的了。我明日怎好見人？真正見不得人！

　　　　（旦）我想起來恨不得肉也咬下他的來！

　　　　（淨）三更了。天老子快些明了罷！咳，我想他們到了那裡，自然留他吃了晚飯，安排姑爺姑娘睡

〔重點提示〕

　　當花部戲曲從歌唱結構和劇本結構的約束中解脫出來，走向舞臺全面發展的階段，武功雜技表演就又被重新重視。

了。罷，少不得是一間房、一張床、一個枕頭。自己
又年輕，李成龍又生得標標致致。棉花兒見了火，不
著也要燒起來了。燒！燒！燒！

（旦）我原是不肯來的喲，他說有許多金銀首
飾，故此來的嚇！

（淨）這浪蹄子睡在床上，不知想什麼金銀首
飾哩！想想還要想空他的心哩！

（旦）我自從嫁了張古董，這幾年來，今日沒
了米，明日缺了柴，這窮日子怎生過嚇？

（淨）我想那浪蹄子終日嫌我窮，那李相公又
年輕，又是個秀才，自然著上了他。難道倒喜歡我這
一嘴鬍子？咳，總是我自己倒運，叫他同去。不要說
了！不要說了！

　　兩重空間裡的人物一遞一句地各自獨白，雖然沒有發生
直接交流，但獨白內容卻彼此相關，形成鮮明的對比，充分展
現出此時此刻處在不同環境下的兩個人物的不同心情，構成風
趣、幽默的喜劇效果。這是我國戲曲藝術在空間與時間處理上
獨具特色的表現手法，它在清代地方戲中已經被成功地運用
了。

第三節　扮相藝術的提高

　　隨著角色行當體制的不斷完善和表演技巧的精進，清代戲
曲的扮相藝術也有了極大的提高，主要體現在人物臉譜圖案和
服飾裝扮的個性化、象徵化與定型化發展方面。

一、臉譜與面具

戲曲扮相的一個重要內容是臉譜的繪製。清代以後臉譜發展總的趨勢是紋路和色彩日漸複雜多變，並日益走向圖案化和象徵化。清人由於剃去前額頭髮，使得演員面部輪廓增大，可以被臉譜利用的空間也增大，因此清人開始在額頭上加添各種花紋，這也就成為清代臉譜的一個特色。臉譜的繪製有著約定俗成的規定，大概來說，生、旦面部的扮相原則主要體現在運用紅白顏色來增強五官的明暗對比上，丑角的臉譜主要是運用黑白色在眼睛和鼻凹處添加墨跡和粉塊來打破面部的和諧，淨角的面部化裝才是臉譜藝術最為突出的創造，它千姿百態、變化無窮，其構圖敷色的原則既參考人物的社會身份，又依據人物性格，一些著名人物的臉譜基本色調大概是在明代的基礎上相對固定下來的，例如關羽、趙匡胤的紅臉，尉遲恭、包公的黑臉，趙高、曹操的白臉，秦英、呼延贊的花臉等，但在不同時期和不同地方劇種裡有不同的細部演化和變遷。各個劇種臉譜的繪製有著各自的風格特點，一般來說，崑曲和皮黃的臉譜比較莊重凝練，而一些地方劇種的臉譜則誇張變形比較大，顯得粗獷火暴。依照今天比較普遍的認識，皮黃臉譜的類型主要可以分為整臉、三塊瓦臉、十字門臉、六分臉、碎臉等，而各地方劇種臉譜由於變化很大，對其準確分類尚為困難之事。

圖189　齊如山藏清代秦腔臉譜

　　面具大概起源於最初的原始祭祀，在殷商青銅器裡我們
見到成批的青銅面具，其中一些可以佩戴。見於記載的面具最
早可以追溯到六朝時期。以後面具在戲曲特別是儺戲裡有著長
足的發展。儺戲面具的製造區域主要分佈在長江流域以南的省
區，而以地處西南的雲貴高原和巴蜀為集中。西南地區多山，
交通不便，文化比較落後，長期保存了原始的巫儺祭祀活動，
面具文化也就伴隨著這種神秘儀式而長期興盛。雲、貴、川是
多民族聚居地區，儺祭也有漢族儺、彝族儺、苗族儺、侗族
儺、土家族儺、布依族儺等等不同的類型，因而儺面具的面貌
也千姿百態。最為原始的彝族儺撮襯姐（變人戲）的面具十分
粗糙稚拙，僅僅刳木為槽，外面用黑灰作底，白線勾出五官，
具有很強的寫實性。其他民族儺堂戲、慶壇戲、端公戲的面具
則或寫實，或誇張，具有強烈的裝飾性。面具形象通常雕刻繪
製得正邪分明，正神的面具容貌莊重而和善，色彩濃淡相宜，
惡神面具則猙獰凶惡，常以帶有凶殺之氣的靛藍色為主調。世
俗人物分作正角和丑角，正面人物傾向於敦厚樸實，具有較高
的寫實性；丑角造型則大多誇張變形。面具的材料一般為楊柳
木、丁香木以及筍殼、紙殼等。貴州還有一種由明代軍儺演變
而來的地戲，其面具不像其他儺戲那般淳樸，而朝向鮮麗雕琢
發展。地戲面具一般由臉部、帽盔、耳子三部分組成，通常都
精雕細刻，重彩油繪。儺壇面具一堂為24副、36副、72副不
等，地戲則幾十上百副。儺壇常見上場人物為土地、山神（開
山莽將）、二郎（川主）、先導（險道）神（開路先鋒）、秦
童、關公等。

　　各地方戲劇種的扮相主要採取塗繪臉譜的辦法，對於面具
的應用並不廣泛，只是有時在神魔出場等場合偶一用之，這裡
不再贅述。

二、服飾裝扮的演進

　　戲曲扮相的另外一個內容是服飾裝扮，也就是戲衣的穿戴。清代戲曲舞臺在服飾裝扮方面取得了長足的進步。

　　清代宮廷昇平署的演出，由於是在皇帝面前進行，對於服飾裝扮的要求十分嚴格細緻，不容有一點差錯，因此就有宮廷畫師按照舞臺的實際情景，把各出戲裡每個角色的正規扮相畫為譜式，以便照譜化裝穿戴，這樣就有許多扮相譜冊頁流傳下來。常見的譜式是每人一幅，標明劇目、人物名

圖190　清宮戲衣鎧甲、女靠

稱，又分為半身和全身的兩種。半身的突出面部化裝，主要供繪製臉譜參考。全身的重在穿戴，為臨場著裝提供樣範。後來大概受到了天津楊柳青年畫戲劇場面的影響，發展起戲出扮相譜一類，每幅畫繪一個戲出場面，集中繪製數人，而不再單獨介紹人物。其中人物的扮相、服飾都按照登場裝扮，有些還畫出了道具，人物的身段也往往按照劇情繪出，只是場面並不一定都按照實際情形描畫，有些是把故事內容壓縮了，將不同場面裡出現的人物集中在一個畫面裡畫出。

　　清代服飾裝扮取得長足進步的第二個方面，體現在當時許多演員都能夠利用扮相技術來改變自己的先天身體條件，使之適合於舞臺形象的塑造。文獻裡有這方面的生動例子。如清人焦循《劇說》卷六引《菊莊新話》裡王載揚《書陳優事》，記載了清初蘇州崑班大淨陳明智的裝扮技巧。書中說：「凡為淨者，類必宏嗓、蔚趿者為之。陳形渺小，言復訥訥不出口。」

但他扮演《千金記》裡的楚霸王項羽卻有絕技，能「龍跳虎躍」，讓觀者「皆屏息、顏如灰」。他的先天條件並不好，能取得舞臺上的成功首先固然是表演技藝的超群，也與他善於利用裝扮技術來改變自己的舞臺形象有關。他的做法是：「肱其囊，出一帛抱肚，中實以絮，束於腹，已大數圍矣。出其韡，下厚二寸餘，履之，軀漸高。援筆攬鏡，蘸粉墨，爲黑面，面轉大。」利用抱肚、高底靴將身體加胖、加高，利用粉墨畫面將臉龐襯大，都是通過人工技術來彌補演員先天缺陷的方法。陳明智取得了成功，他的經驗爲後來的大淨所繼承，一直沿用於今。

　　乾隆時期的秦腔旦角藝人魏長生，爲了克服以男演女的矛盾，逼眞表現體態嬌柔的青年女子，在裝扮上掌握了兩個訣竅，一是頭部化裝法改傳統的套網爲戴假髻——所謂「梳水頭」，一是在鞋底上裝蹺。[①]加梳水頭就是在頭上裝飾婦人假髻，踩蹺則是穿花瓶底鞋，模仿婦人小腳走路的娉婷姿態，這並非魏長生的發明，在他之前北京已經有一些藝人進行了嘗試，但因爲功夫不到，收效甚小，是魏長生首次將其運用成功。魏長生的梳水頭、踩蹺技術被當時的旦角演員模仿，一直在舞臺上流傳至今。

三、戲班行頭的內容

　　表演對於豐富的戲衣以及其他舞臺雜物的需求，使戲曲行頭的內容較前代有了很大的擴充，元代戲班挑著負著即能趕場的簡單行頭早已不能滿足演出的需要，明末以來逐漸形成的戲班行頭四箱之制，在清代得到了充分的貫徹。

　　《揚州畫舫錄》卷五「新城北錄下」裡詳細描述了戲班跑碼頭演出所必備的「江湖行頭」的內容，所謂：「戲具謂之行

頭。行頭分衣、盔、雜、把四箱。」現在按照其中描述，將四個戲箱中的容物列舉如下。

（一）衣箱：

1. 大衣箱：

文扮：各種蟒服、官服、社會各色人等之服、袍服等二十餘種。

武扮：各種披掛、盔甲、箭衣等十幾種。

女扮：各類衣裙一二十種。

其他：各種桌圍、椅披、巾帶以及小鑼、鼓、板、弦子、笙、笛、星湯、木魚、雲鑼等雜器具。

2. 布衣箱：青布褂、棉襖等一二十種。

（二）盔箱：

文扮：平天冠、各種官帽、吏帽、巾帽、平民帽等三四十種。

武扮：各種頭盔以及女人鳳冠、包頭等三四十種。

（三）雜箱：

各種髯口、各類靴鞋、各項旗帳、各式面具、諸多玉帶、馬鞭、拂塵、扇子、令牌等雜物以及大鑼、嗩吶、喇叭、號筒等上百種。

（四）把箱：

各類鑾儀、刀槍劍戟。

透過上述列舉項目，我們大概可以知道當時一個戲班演出所需行頭的情況了。另外，小說《歧路燈》第三十回對於戲箱的描寫，可以作為對《揚州畫舫錄》的印證：「這四個戲箱

中,是我在南京、蘇州置的戲衣:八身蟒,八身鎧,十身補服官衣,六身女衣,六身儒衣,四身官衣,四身閃色錦衫子,五條色裙,六條宮裙,其餘二十幾件子舊襯衣我記不清。」另外還有鑼、鼓、旗面、虎頭、鬼臉等項。戲班行頭四箱之制,在清代成為通行的慣例。

另外,有時根據財力和演出內容的需要,一些有條件的戲班還有特製行頭,例如《揚州畫舫錄》卷五還提到「老徐班全本《琵琶記》,『請郎花燭』則用紅全堂,『風木餘恨』則用白全堂,備極其盛。他如大張班《長生殿》用黃全堂,小程班《三國志》用綠蟲全堂,小張班十二月花神衣價至萬金,百福班一出『北餞』,十一條通天犀玉帶,小洪班燈戲點三層牌樓二十四燈」。這些特製行頭一亮臺,必然給人以著眼綺麗、富貴滿堂的特殊感覺,追求的是排場與氣勢,但它也代表了清代舞臺美術所達到的最高水準。

第四節 戲班的組織

一、戲班的活躍狀況

入清以後,商業戲班的演出極其活躍,在城市、鄉村之間,日常活動著大量的演出團體。我們從清代一些文獻記載裡可以看到這種繁榮狀貌。

清初東南戲曲演出最為繁盛的城市之一為蘇州,清人焦循《劇說》卷六引《菊莊新話》云:「時郡城之優部以千計,最著者惟寒香、凝碧、妙觀、雅存諸部。」所說「千部」,當然是極言之詞,不是實數,但充分說明了其多。又,龔自珍《定庵續集》卷四提到當時蘇州、杭州、揚州三座城市,有戲班數百個,則可能接近實際情況。我們從乾隆四十八年蘇州重修老

郎廟碑文看出，當時捐資助修的蘇州崑班就有41個。^①從乾隆時期李斗所寫《揚州畫舫錄》卷五「新城北錄下」統計，揚州崑山腔戲班有11個，本地花部戲班至少有7個，外來花部戲班4個，一共有二十多個戲班。廣州的戲班，乾隆四十五年（1780年）所立《外江梨園會館碑記》上載錄了13個，其中安徽來的9個，湖南、江西來的各兩個；乾隆五十六年（1791年）所立《梨園會館上會碑記》上載錄了35個左右，其中安徽來的7個，湖南來的十七八個，蘇州來的11個。

至於北京，作為都城，聚集的戲班自然更為眾多，清初無名氏《檮杌閑評》卷七提到，北京椿樹胡同裡聚集了「五十班蘇浙腔」。雍正十年（1732年）北京陶然亭所立《梨園館碑記》記錄了捐資戲班19個，乾隆三十二年（1767年）北京精忠廟所立《重修喜神祖師廟碑誌》記錄了捐資戲班35個。

在一座城市當中，每天都有數十個戲班活動，在戲園、神廟戲臺、堂會戲臺上演出，可以想見其鑼鼓喧天、笙歌不斷的景況。全國眾多的城市裡都是如此，反映了清代戲曲演出極其活躍的面貌。

戲班都附屬於一定的聲腔劇種，也就是說，每個戲班都演唱一定的戲曲聲腔，隨著某些聲腔在廣大地域裡的發展衍

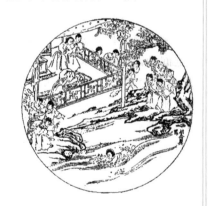

圖191　清李漁《笠翁十種曲·比目魚傳奇》插圖

流，這些戲班也就離開本土而走向全國各地。這種情形，更促成了戲班生命力的活躍。上述揚州戲班裡的外來者，有從江蘇句容來的、安徽安慶來的、江西弋陽來的、湖廣來的；開封戲

①參見江蘇省博物館編：《江蘇省明清以來碑刻資料選集》，三聯書店，1959年版，第280～294頁。

班裡的外來者，有從山東來的、陝西來的、山西來的、黃河北岸來的等等。北京更是如此，全國各地的戲班，只要具備一定實力，都會到北京劇壇一展雄姿。我們從《燕蘭小譜》、《消寒新詠》等書中，可以見到大量例子。至於乾隆年間的三慶徽、四慶徽、五慶徽等徽班進京，就更是驚動一個時代、造成一段歷史、建設一個劇種的大事了。事實上，自從北雜劇和南戲演變成各種複合聲腔劇種、而眾多的地方戲紛紛形成自己的特色以後，各地戲班沿著商路在全國到處遷轉播衍的局面就出現了。

二、戲班的組建

　　戲班的組班主要有兩種方式。一種是由某位有財力的主人出資招募幼童，採辦戲箱行頭，聘請教師，經過一個時期的訓練，然後成班。這是最基礎的組班方式。這種組班方式有些類似於辦戲校，戲班成員從學習開始，不能馬上投入商業性演出。組班的另一種方式是由財東直接向社會招聘成熟藝人，組成新班。這些藝人可以是失業者，也可以是其他戲班的成員。這種組班方式是為直接實現商業演出目的服務的，因此班成戲就開演。

　　當一些藝人唱紅、有了一定財力基礎後，他們往往自己建班。清代以後由名角組班的戲班日益增多，如北京的著名藝人程長庚、劉趕三、胡喜祿、時小福、梅巧玲、徐小香等都組織了自己的戲班，他們依靠自己的經濟力量和社會名聲，已經足以應付商業事務和社會交際，因而便由藝人兼任班主。

　　在各地跑碼頭演出的戲班叫做「江湖班」，為了避免受到地痞流氓的欺負，也為了在經濟上有所依靠，他們通常要投靠一個勢力人物倚為保護。這種情況的進一步發展，就是被戲

圖192　清代天津楊柳青年畫《慶
　　　　頂珠》

班所依靠的人成爲戲主，戲班則成爲戲主所雇傭的班子。戲主
通常要承擔戲班的衣食住行和日用花銷，他決定戲班在哪裡演
出，價錢多少，演出收入除了觀者給演員個人的賞賜以外歸他
所有。

　　戲班的人數，根據清人李斗《揚州畫舫錄》卷二所記崑
班情況，大約爲20人左右。其中基本角色12人，即：副末（領
班）、老生、正生、老外、大面、二面、三面、老旦、正旦、
小旦、貼旦、雜，稱之爲「江湖十二角色」。場面人員一共7
人，分掌鼓（兼拍板）、弦子（兼雲鑼、嗩吶、大鐃）、二笛
（兼小鈸）、笙（兼嗩吶）、小鑼（兼叫顙子、走場）、大
鑼。另外，戲房裡的人還要幫助奏號筒、喇叭、木魚、湯鑼，
可以由暫時不上場的角色兼辦。其他劇種戲班人數略有不同，
但大率如此。

三、戲班的規矩
　　戲班裡管事的人稱作「掌班」或「領班」，掌管戲班的經

營業務，如呈遞戲單讓人點戲、聽從主人要求或命令然後安排
戲班的演出等。掌班通常由班中老者承擔，一般是老生或副末
角色，這個習俗是從元代家庭戲班由家中男子當家沿襲而來。
但是也有很多戲班的掌班是由班裡挑梁的名藝人充當。不投靠
某人做戲主的戲班由領班管事，領班的權力就很大。

　　民間營業性質的崑曲戲班通常不能全年演出，到了夏天
炎熱時，要有一個階段的停頓，稱爲「歇夏」。其「歇夏」的
時間，《揚州畫舫錄》卷五說揚州規矩是竹醉日散班，中元節
重新團班。竹醉日爲五月十三日，中元節爲七月十五日，其間
大約有兩個月的時間爲歇夏散班期。但揚州的亂彈班則全年不
散。北京戲班在年終十二月二十二日以後，還有一個星期的
「封臺」。

　　戲班裡十分講究師承輩分，有諸多規矩。清人楊懋建
《夢華瑣簿》說得很詳細：「伶人序長幼，前輩、後輩各以其
師爲次。兄、叔、祖、師，稱謂秩然，無敢紊者，如沙門法嗣
然。」戲班裡還有許多其他規定，立下許多禁忌。

　　戲班內以丑角身份最爲尊貴，這是因爲丑的作用是調劑
場面的冷熱、氣氛的抑揚，一場演出能否成功，丑起的作用很
大。因此楊懋建《夢華瑣簿》還說當時戲班「每演劇，必丑角
至乃敢啓箱，視其調粉墨筆塗抹已，諸花面始次第傅面」。

　　戲班最爲鄭重的事情是祭祀戲界祖師神明。一個招募幼童
的戲班組成後請師傅教戲，開館時要先祭奠祖師神位。一個招
聘成熟藝人的新戲班組成後，也要先祭祀戲神。一個戲班新來
到一個城市演出，也要先祭祖師神。此外，一年中還要在戲神
誕辰日舉行祭奠，屆時也有種種俗規。

第五節　劇場的繁盛

一、各種劇場形式

　　清代盛行各種劇場形式，其中，城市商業劇場酒館戲園與茶園，特別是茶園，是清代獨有的專業劇場，其他種類則大多是明代的延伸。這裡主要對後者中有變化的部分作一介紹，而將酒館和茶園劇場留待後面專門論述。

1. 神廟戲臺

　　神廟戲臺經過宋元明三代的發展變革，演化出多種形式，這些形式被清代全部承襲。清代遍佈全國各地的神廟戲臺，其結構爭奇鬥巧、呈豔求新，但其基本樣式在明代都已經奠定了。值得在此一提的，是集合廟臺的出現。

　　歷朝歷代人們都在不斷地修建新的神廟，年代久遠之後，就會出現神廟聚集的現象。因而清代一些神廟的構建情況十分複雜，往往多座廟體彼此勾連，構成一個複雜的建築群。各廟的祭祀都要演戲，都建戲臺，戲臺也就集中在一起。

　　幾座神廟並列而立，同時在神殿對面又並列地建築幾座戲臺，這種情景在民間十分多見，有二聯臺、三聯臺等。又有「品」字形戲臺，即三座戲臺互相疊立，構成「品」字形。有時候由於地形或者經濟因素的限制，又可以多座神廟同時利用一座戲臺。利用地形來結構神廟劇場的觀賞空間，也是清代神廟常見的現象。例如山西省河津市九龍頭山頂峰的眞武廟，根據廟院落差形成三級觀看場地，第一級爲戲臺前面的平地，爲男人們站立觀劇的場所，第二級爲戲臺和神殿之間的臺地，供老幼婦孺擺放凳子觀看處，第三級爲神殿處的高臺地，是鄉紳等有身份的人觀劇的地點。總之，清代神廟以及戲臺的構建形

圖193　清順治刊本李漁
《比目魚傳奇》
插圖水畔臺

式多樣，佈局歧異，一個總的
思路就是要合理地利用地形地
貌，並根據興工群眾的期望和
實際經濟力量，來決定選擇什
麼樣的建築樣式。

2. 水畔戲臺

水畔戲臺可以是神廟戲
臺，也可以是臨時搭臺，但它
構成了一類比較特殊的演戲形
式。江南水鄉地土窄隘、水汊
橫支，當地人就利用水邊地形
構築水上戲臺，一般是將戲臺的部分或全部建在水面上，臺口
有的朝向陸地，有的側向水面，還有完全伸向水面的。對於這
類戲臺上的演出，觀眾往往駕船觀看，既便利來往交通，又有
了觀看處所。

水畔戲臺的一個特殊用途在於利用水的回聲使樂音更加清
脆悅耳。揚州寄嘯山莊（今名何園）裡的戲臺，就建在園池之
中，它的周圍都是水，只有一道曲橋與旁邊的回廊相通。這裡
唱戲的效果自然就和其他陸地戲臺不同。清宮南海純一齋戲臺
更是一個水中戲臺，立在南海中央，周圍為湖水環繞。

3. 堂會劇場

堂會演出以往是隨居家廳堂條件任意處置，不必一定有戲
臺的。但入清以後，由於堂會演出的頻繁，一些豪商巨戶也仿
照神廟戲臺和茶園劇場的樣式在家中建築堂會戲臺或小劇場。
前者為露天庭院式，即在四合院內仿照神廟戲臺樣式建固定戲
臺，觀看的人坐在堂屋裡欣賞。後者為封頂大廳式，即把戲臺
建在大廳內，再仿照茶園劇場設酒座、樓座等，分別安置客人

和女眷。這兩類演出場所在各地都有一些古物遺留。

4. 宮廷演戲場所

宋元以後，宮廷演戲成爲常設項目，於是宮廷劇場逐漸發展起來，而在清代達到高潮。在北京故宮及其旁邊的花園以及各地行宮裡，建有許多戲臺，這些戲臺中有一部分一直保存到今天，使我們看到宮廷戲臺的實際樣式。

清宮戲臺大體可以分爲三類：一、較爲普通的戲臺。即在建築規模和建築形制上與一般民間戲臺近似的戲臺，供平時的年節、初一、十五等日常承應演出用。二、有著特殊構造的三層大戲臺。其建築工程浩大，規模宏偉，專門用於演出乾隆以來宮廷詞臣編撰的連臺大戲，在帝后生日、婚禮、戰爭告捷、宴請藩王等重大慶賀活動時使用。三、小戲臺。供帝后平日飲食消遣時看八角鼓、太平歌、雜耍和素裝戲時用，有時皇上來了興致，也偶爾在此過過戲癮。

清宮三層大戲臺的構造和設備十分複雜，代表了中國戲臺建築的最高水準。它的特殊點在於比普通戲臺多出二三重臺面，演出時可以在多重臺面上同時進行，從而表現複雜的場景。三層大戲臺在明面上建有三層樓閣，每一層樓閣就是一層臺面，從上到下分別被稱爲福臺、祿臺和壽臺。但實際上另外還有一層臺面，那就是在底層壽臺的後部還建有一個二層臺，名爲仙樓，也是一層表演臺面。這樣，三層大戲臺實際上就有四層表演區。四層表演區都有自己的上下場門，而各層之間又有通路彼此勾連：從壽臺上仙樓有明間擺放的四個木製樓梯（稱爲砌垛）相連，從仙樓上祿臺也有兩邊明間安放的兩個砌垛相通，而福、祿、壽三層臺面之間又各有隱藏在後臺的砌垛相接續。這樣，四層表演區就被勾連起來，便於臨場時隨機應用。

　　除了磉墩之外，還有一種勾通各層臺面之間的設備就是天井。第一層福臺和第二層祿臺的地板上都開有天井，平時蓋合，用時可以打開，人物可以通過天井上下於各層臺面之間，表示升天或降落人世。從第二層祿臺下通的天井有五個：中間一個大的，四角四個小的，其中前面兩個小的和中間一個大的可以下到壽臺上，後面兩個小的可以下到仙樓上。用來幫助藝人從各臺間變化場地——上升或降落的裝置為雲兜、雲椅、雲勺或雲板。提升雲兜雲板的機械是升降器，以繩牽引，通過多個滑輪的作用，達到極大的提升力。天井也用於設置神奇砌末。壽臺的臺板下又設有地井，一共五個，中間一個大的，四角四個小的。平時地井蓋是蓋著的，用時打開。地井也可以作為演員的進出通道。一般來說，地井經常作為妖怪、地獄鬼神、龍宮水族的上下場通道。地井裡還可以安裝噴水設備。利用各臺面的調度和機械裝置，可以自如地表現神佛鬼魅鬥法變化的場面。

　　清宮劇場是中國宮廷演劇的產物，它是在中國傳統戲臺基礎上形成的，來源於民間的神廟戲臺，又借鑒了當時城市戲園劇場的構造，而根據皇室演出的需要，發展到一個更高的階段。清宮劇場建築又受到歐洲劇場構造的明顯影響，特別是充分體現了中西結合建築風格的圓明園裡建築的大戲臺，在這方面有著鮮明的象徵意義。清宮戲臺建築無論是在使用功能上抑或是造型美學風格上都達到了中國傳統戲臺構造藝術的頂峰。

二、清前期的酒館戲園

　　清代前期都市商業戲班的主要經營形式是利用酒館進行演出，這就使明代以來興起的酒館戲園得到了發展。酒館戲園在康熙時期達到極盛，乾隆中期以後，由於茶園的興起而走向

衰落。

康熙時期在北方一些大都市裡唱戲的酒館極多，《大清世宗憲皇帝實錄》卷三十一載有雍正皇帝三年（1725年）四月對盛京（瀋陽）守臣的一通敕諭，涉及到該地的酒館，他說：「邇來盛京諸事隳廢，風俗日流日下。朕前祭陵時，見盛京城內酒肆幾及千家，平素但以演戲飲酒爲事。」當然，這只是當時酒館盛行唱戲風俗的反映，並不是說幾千家酒館裡面都有完善的演戲設備。

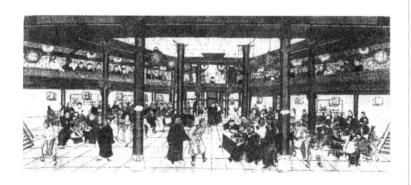

圖194　清人《月明樓》圖繪酒館戲園

清初北京專門演戲的酒館，知道的有太平園、碧山堂、白雲樓、四宜園、查家樓、月明樓等。乾隆年間以後，隨著在酒館裡看戲風氣的發展，北京酒館戲園的數量又有增多，以金陵樓最爲出名，當時還是一邊演出，一邊飲酒的。道光以後茶園興起，北京的酒館戲園已經成爲茶園劇場的附庸，但東南都會的酒館演戲仍然盛行不衰。北京以外的酒館戲園以蘇州爲多。蘇州在雍正時出現了第一座酒館戲園郭園，乾隆年間增加到數十處。在蘇州的影響下，周圍其他都市也慢慢開始興建酒館戲園，如揚州、上海等。

酒館戲園初期以酒食營業爲主，演戲設備只是附屬，後來演戲轉爲經常化的經營內容，酒館構造就朝向戲園化發展了。例如最初還沒有專門的戲臺設置，只在酒館一端臨時演戲，以後逐漸搭起固定化的戲臺。酒館戲園的經營方式也在陸續變化。開始時酒館本身並不演戲，只賣酒飯，客人要自己向戲班直接定戲，並給酒館和戲班分別付酒錢和戲錢。以後改爲酒館和戲班的經營聯合爲一體，吃酒看戲的人只要一總付錢就可以了——酒館的劇場性質加濃了。吃酒的人點戲要另付錢，只要付了錢，每個人都可以點。

三、茶園的興盛

當酒樓演戲不能再繼續適應公眾欣賞戲曲的要求時，茶園開始引起重視。因爲茶園裡僅僅備有清茶和點心，供客人消閒磨牙，沒有酒桌上那種喧鬧聲，比較適於人們觀賞戲曲演唱，所以成爲更受歡迎的觀劇場所。在這種歷史要求的驅使下，酒樓戲園就開始向茶館劇場轉化。至少在乾隆前期，北京的茶園劇場已經形成。

茶園裡不設酒席，只準備茶水和瓜子點心，供人們邊聽戲邊消遣。當時人對於茶園的理解是：「聽歌而已，無肆筵也，則曰『茶園』。」[1]「今戲園俱有茶點，無酒饌，故曰茶樓。」[2]凡看戲而不設酒席的地方就叫做茶園，也就是說茶園是專門的戲園。

茶園建築的整體構造爲一座方形或長方形全封閉式的大廳，廳中靠裡的一面建有戲臺，廳的中心爲空場，牆的三面甚至四面都建有二層樓廊，有樓梯上下。戲臺後壁柱間爲木板牆，有些造爲格扇或屏風式樣，兩邊開有上下場門，通向後面的戲房。

① （清）張際亮：《金臺殘淚記》。
② （清）楊懋建：《夢華瑣簿》。

　　從建築形制而言，和同期呈盡匠心、形態各異的神廟戲臺相比，茶園戲臺並沒有什麼十分特別的地方。但是，茶園劇場卻在建築上有一個重大的發展，就是對於觀眾席位進行了精心設置和安排。首先，茶園建築把觀眾席和戲臺都包容在一個整體封閉的空間裡，使演出環境排除了氣候的干擾，這是對於神廟露天劇場建築的一種進步。其次，茶園觀眾座位已經按照設置區域和舒適程度嚴格分成數等，並按等收費。樓上官座爲一等，樓下散座爲二等，池心座爲三等。普通民眾多是在池心看戲，官座則大多爲富豪官宦佔去。茶園裡的燈光照明，採用懸掛燈籠的辦法。

　　茶園演出一般都事先規定每日戲目，用紅色或黃色的戲單（當時稱爲「報條」）張貼公佈出來，觀眾可以憑自己的興趣選揀茶園買票入場。光緒以前在某座茶園裡進行演出的戲班並不固定，以後，具體戲班和茶園之間的關係逐漸固定下來。

　　北京演戲的茶園在乾隆末期知道名字的有8座，爲：萬家樓、廣和樓、裕興園、長春園、同慶園、中和園、慶豐園、慶樂園，見於崇文門外精忠廟乾隆五十七年（1792年）《重修喜神祖師廟碑誌》。道光年間知道的有20座，爲：中和園、裕興園、慶樂園、廣和樓、三慶園、慶和園、廣德樓、天樂園、同樂園、慶春園、慶順園、廣興園、隆和園、阜成園、德勝芳草園、萬興園、太慶園、萬慶園、六和軒、廣成園，見於道光七年（1827年）《重修喜神殿碑序》。

　　在北京的影響下，東南一帶城市在清末也開始建設茶園式劇場。同治、光緒間，上海陸續興建戲園十數家，見於各種筆記的有：三雅園、一桂軒、金桂軒、宜春園、天仙園、滿春園、丹桂園、天仙園、喜椿園、月桂軒、豐樂園、天福園、丹鳳園、同樂園等。其中三雅園、一桂軒爲酒館式，其餘皆爲茶園式。

第六節　理論的完善

一、概述

　　清代幾類曲論著述有很大發展，也有一些處於平行延伸，還有一些開始萎縮。

　　曲話是清代戲曲理論著作中最爲多見的形式。曲話的特點是隨意、自由，不用事前作整體構思，不用顧慮其結構缺陷，隨手寫來，只要有一得之見，就可以採擷其中，久之自成一編，其內容則海闊天空，凡有關戲曲的都在其範圍之中，大略包括了對戲曲源流的追尋、對戲曲典章制度的考證、對歷代戲曲作家作品的評論、對戲曲故事本事來源的探討、對戲曲遺文逸事的採錄等等。這類著作在明代已經常見，徐渭《南詞敘錄》、王世貞《曲藻》、胡應麟《曲話》、徐復祚《曲論》、沈德符《顧曲雜言》、凌濛初《譚曲雜箚》、張琦《衡曲麈談》等皆是。清代以後，隨著戲曲歷史的增長，這類資料的積累逐步增多，曲話也越說越多，因而清人曲話類著作在戲曲理論著作中是最常見的，李調元《雨村曲話》、《劇話》，焦循《劇說》、《花部農譚》，梁廷枏《曲話》，姚燮《今樂考證》，平步青《小棲霞說稗》，楊恩壽《詞餘叢話》、《續詞餘叢話》等皆是。

　　還有一類著述隨著戲曲歷史的積累而增長，那就是有關劇目的著錄，如清人無名氏《傳奇匯考標目》、《傳奇匯考》、《笠閣批評舊戲目》，黃文《曲海目》，無名氏《重訂曲海總目》，焦循《曲考》，葉堂《納書楹曲譜》所載目，黃丕烈也是園《古今雜劇目錄》，支豐宜《曲目新編》，梁廷枏《曲話》所附劇目，姚燮《今樂考證》所列劇目，王國維《曲錄》等等。

戲曲序跋評點繼續明末的餘勢，在清初仍處盛期且有新的發展。發展之一是傳奇作家已經有了將序跋視作自己作品必備成份的自覺，往往在創作結束時，也寫出了相應的序跋。洪昇的《長生殿》自序、例言，孔尚任的《桃花扇》小引、凡例、批語等，皆是此類產物。發展之二是產生了戲曲評點大家金聖歎的著名成果《第六才子書》（金批《西廂記》）。

因清代對藝人漁色風氣的盛行，品藻評論藝人相貌體態及其表演技藝的作品多起來了。此前的元人夏庭芝《青樓集》、明人潘之恆《亙史》和《鸞嘯小品》，對於藝人尚有同情心與呵護。清代此類書籍形成氾濫之勢，濫觴於吳長元《燕蘭小譜》，繼往開來者有鐵橋山人等《消寒新詠》、小鐵笛道人《日下看花記》、留春閣小史《聽春新詠》、華胥大夫《金臺殘淚記》、蕊珠舊史《夢華瑣簿》等等，不可勝舉，通常是採取居高臨下的姿態來對藝人進行品頭論足，從長相、容貌、體態、嗜好到技藝，津津樂道，其中不乏獵色情趣。

清代戲曲理論中崛起的一類是對於表演和導演理論的重視。雖然元人胡祗遹已經有論述戲曲表演的文章《黃氏詩卷序》，為此領域奠定了好的基礎，以後品評藝人的諸多著述中也兼談表演，但那多是文人從欣賞的角度提出問題，還不是真正的表演理論。隨著戲曲表演走向成熟，就在清代中期產生了戲曲表演的專著《梨園原》，這是中國戲曲表演史上僅有的一部完整著作，彌足珍貴。到了清代後期，一部戲曲導演學的著作《審音鑑古錄》也出現了。儘管李漁在康熙年間的著作已經涉及到戲曲導演問題，但這部書卻是第一部專門的導演著作。當然，由於中國戲曲缺乏正規的導演制度，這本書也還不是一部系統的導演理論著述，它還採取了依託於具體劇本的形式，但畢竟是體現了導演的作用。

【重點提示】

　　隨著戲曲表演走向成熟，就在清代中期產生了戲曲表演的專著《梨園原》，這是中國戲曲表演史上僅有的一部完整著作，彌足珍貴。

　　以上是在清代得到發展的曲論領域，另外還有一些在明代基礎上平行延伸的類別。一是關於歌唱技法的著作，繼承明代曲師魏良輔的《南詞引正》、度曲家沈寵綏的《度曲須知》，有清代度曲家徐大椿的《樂府傳聲》，王德暉、徐沅的《顧誤錄》等。二是有關填詞的著作，由於文人寫作詩詞曲的歷史傳統，他們對於戲曲的填詞方法更加青睞，所以此類著作就更常見一些，從黃周星《制曲枝語》、黃圖珌《看山閣集閒筆‧文學部‧詞曲》一直到晚清劉熙載的《藝概‧詞曲概》皆是，還出現了毛先舒《南曲入聲客問》這種專門研究填詞入聲字問題的書。三是記載戲曲活動的書，像李斗《揚州畫舫錄‧新城北錄下》等。

　　由於清代以後文人創作很快轉入低谷，劇目進入民間舞臺自創階段，明人盛行的把劇作家和作品劃分等第、從而區分其優劣之風減弱了，因此清代幾乎沒有能夠繼承明人呂天成《曲品》，祁彪佳《遠山堂曲品》、《遠山堂劇品》之後的著作，續貂之作只有高奕薄薄的《新傳奇品》，也幾乎不成體例。

　　歷時態地看，由於中國古代文藝理論的感悟性、隨意性特點，一般來說，古代戲曲批評家們多是根據其自身的修養、愛好和興趣，偏重於從各自不同的角度對戲曲的本質特徵作不同層面的論述，而形成一些分科的著作，或論其歌唱方法，或糾其填詞技巧，或考證其歷史淵源，或品評其創作和表演優劣。真正把戲曲藝術作為一門整體綜合藝術來研究而對之作出全面論述的，只有兩部著作，一是明萬曆年間出現的王驥德《曲律》，一是清康熙年間出現的李漁《閒情偶寄‧詞曲部‧演習部》。而李漁的著作又在王驥德的基礎之上邁進一步，更加立足於舞臺實踐，體系更為完備，成為古典戲曲理論的集大成之作，是謂高峰之一。高峰之二是清末王國維體系性戲曲史著的

出現。在中國戲曲史發展的過程中，不斷有人運用曲話的形式來試圖追溯戲曲歷史的源頭與脈絡，但通常依據逸文傳說，缺乏科學性，並且不能條脈貫通，因而參考價值不大。清後期有姚燮出來試圖對之作出總結性歸納，但仍然囿於識見，收效不大。直至七十年之後，恰在清朝即將鼎覆之時，王國維接觸了西方觀念，開始運用現代視角來研究戲曲史，從而開闢了科學的方法，他的著作奠定了現代戲曲史學的基礎。

二、李漁曲論

李漁為清初成功的戲曲實踐家，對於戲曲創作和舞臺演出都極為熟悉，並具有高深的造詣。他作有傳奇10種，種種盛演於舞臺；親手調教的家庭女樂，以排戲精湛美妙著稱。除此之外，李漁還是清初一位文化修養和各種藝術才能俱高的才子，他對於當時社會的文化生活品類可說是行行熟悉、門門精通。李漁撰有《閒情偶寄》十六卷，就是一部論述文化生活技巧的著作，內容涉及有關戲曲創作、藝人教習、梳妝打扮、園林建築、傢俱珍玩、烹調飲饌、花草栽培、保健養身等諸多方面的問題。書中的「詞曲部」、「演習部」是有關戲曲創作和藝人教習的專論，試圖從總體上探索戲曲的藝術規律和法則，建立了體系化和完善化的戲曲理論架構，極富創見性，成為對幾百年來戲曲理論和實踐的精闢總結。

李漁戲曲創作論已經完全擺脫了以往曲論僅僅糾纏於聲律文辭的狹隘眼光，高屋建瓴地把劇本放在綜合藝術的架構中間來觀察，獨到地提出「結構第一」的觀點。其顯著特點則在於時時處處以舞臺演出為衡量標準，在論述劇本的結構、曲詞、賓白等文學特性時，都考慮到實際劇場效果。

明萬曆以後，私人豢養戲曲家班成風，李漁也帶有一部

歌人，因此他在這方面積累起豐富的經驗。他的《閒情偶寄》「演習部」即以雄厚的劇場經驗爲根據，專論如何挑選劇目、訓練優人，獨闢蹊徑地從理論上探討了戲曲的導演和演員的訓練問題，開創了戲曲導演學和教育學的先聲。李漁這方面的論述，開掘了戲曲理論一個全新的領域，填充了歷來在這方面的空白，從而使他的理論成爲眞正具有系統性的科學理論。他的開創性工作，也使他成爲中國戲曲理論史上最偉大的理論家。

1. 李漁曲論的特點

　　李漁曲論的特點首先表現在他創作觀的有機整體性。歷來文人從事傳奇創作，都視之爲一種類似於詩詞創作的文字功夫，著重點放在詞采格律韻腳平仄上，王驥德《曲律》儘管已經在「論劇戲第三十」裡提出「以全帙爲大間架」的觀點，但仍屬朦朧提及，論點還掩藏在大量有關填詞章法的論述當中。到李漁，則旗幟鮮明地打出了「結構第一」的旗號。

　　李漁建立了傳奇創作佈局謀篇的整體眼光，就使他的理論體系結撰起有機統一的內在聯繫。例如他開篇先談結構，繼論詞采，再說音律，又言賓白，更及科諢，最後用格局來收煞，實際上就是從佈局謀篇開始，以結構爲綱，提拎起其他有關創作要素，將其全部統一在一個各部分彼此關聯、互爲作用的整體架構中。與它帶給人的嚴謹、井然、立體映像相比較，我們就會發現王驥德《曲律》散點結構的明顯弱點。

　　李漁曲論的第二個特點是其實踐性。李漁極其重視創作實踐的需要，運筆只在爲解決現實創作問題。在他的著作中，凡是涉及到前人已經解決的一些純理論問題，他就略而過之。而凡是前人尚未解決、甚至尚未觸及，由實踐提出的問題，他就從一己經驗的角度出發，詳細論述，務求以理服人，爲實踐提供一個重在解決問題的理論範本。例如，從未有人論及而被

李漁專門結撰的命題有結構、選劇、變調、授曲、教白等，李漁在其中發揮了他從實踐得到的諸多眞知灼見。其他一貫爲人充分矚目的命題，像詞采、音律、賓白、科諢、格局等，李漁都從現實需要出發，擇取其中值得注意的問題進行論述，他擇出的問題仍然是前人大多未能充分論及的。例如談詞采，他擇取的題目有「貴顯淺」、「重機趣」、「戒浮泛」、「忌塡塞」；論科諢，他選定的論題爲「戒淫褻」、「忌俗惡」、「重關係」、「貴自然」。很明顯，這些題目都是針對現實創作中所出現的偏差而確立的，它們又全部都是李漁從自己的實踐經驗結撰而出，其鮮明的實踐性色彩不言自顯。

　　李漁曲論的第三個特點是其理論架構的完整性。李漁在結撰自己的理論體系時，於完成了創作論之後，又換一副手眼，建立起演出論。他從訓練優人入手，探討了「授曲」、「教白」、「脫套」等論題，並且從導演的角度出發，又論及了挑選和處理劇本的問題。李漁的演出論，內容涉及到戲曲教育學、導演學的領域，是這方面第一次獨闢蹊徑的理論嘗試。李漁劇本創作與舞臺演出並重的觀念，使他的理論體系具有了更爲廣泛和全面的包容量。

2. 創作論

　　李漁傳奇創作理論中最爲出色的部分，是在對歷史的成功與失敗經驗進行正面與反面總結之後，所提出的一系列理論命題。

　　(1)立主腦。他說：「一人一事，即作傳奇之主腦也。」也就是說，一部傳奇，從戲劇矛盾和戲劇衝突的要求出發，不能把無限人和無限事都塞進來，必須有一個自成起訖的內容段落，其標準就是「一人一事」。所謂「一人」，就是寫一個主人公的故事。所謂「一事」，就是圍繞一件戲劇衝突展開故

〔重點提示〕

　　李漁傳奇創作理論中最爲出色的部分，是在對歷史的成功與失敗經驗進行正面與反面總結之後，所提出的一系列理論命題。

事。在這裡，李漁涉及到了戲劇的本質矛盾即衝突，而戲劇衝突必須集中的命題。在「減頭緒」一節裡，李漁又進一步明確提出「始終無二事，貫串只一人」的口號，說是「頭緒繁多，傳奇之大病也。《荊》、《劉》、《拜》、《殺》之得傳於後，止爲一線到底，並無旁見側出之情」，進一步論證了這個問題。他還從登場角色有限，頻繁改裝不同的人物會造成觀眾印象模糊、損害人物的角度，反證了頭緒繁多的危害。

(2)密針線。李漁把編戲比作裁衣，指出將素材加工成藝術品，必須努力做到成品的完整，不能有任何疏漏，這就要求作者縫合補綴的針線要細密。李漁還具體闡述了針線細密的內涵：「每編一折，必須前顧數折，後顧數折。顧前者，欲其照映；顧後者，便於埋伏。照映、埋伏，不止照映一人、埋伏一事，凡是此劇中有名之人、關涉之事，與前此、後此所說之話，節節俱要想到。寧使想到而不用，勿使有用而忽之。」李漁強調一部傳奇的每個細節都要前後照應，前有懸念，後有解扣，前有埋伏，後有回護；要求每個人物的每個動作、每句臺詞都要與全域形成有機統一，彼此行動關聯，互爲因果。

(3)戒荒唐。李漁明確指出傳奇作品要以表現人情物理爲對象，而不是脫離開人物的命運和情感，去人爲追求所謂的奇遇。李漁從前人作品的傳世與否，正確總結出傳奇創作的訣竅是抓住人物情感和命運做文章，強調人所遇到的特殊環境是有限的，人們日常經歷的只是大量生活瑣事；而人的種種心理感覺、情感表現卻是無限的，它們在日常生活中就能夠充分體現出來。傳奇作者不應脫離這個豐富的礦藏，而去表現人們見所未見、聞所未聞的題材。在「劑冷熱」一節裡，李漁談到一個戲之所以能夠抓住觀眾，並不在於它的場面熱鬧，關鍵在它是否真正揭示了人物情感。

(4)審虛實。在這一命題下，李漁首先指出傳奇創作的虛構本質，然後進一步提出具體處理手法中的一個原則，即「虛則虛到底」、「實則實到底」。所謂「虛則虛到底」，是說在表現當代題材時，可以完全一空依傍、憑空構設，人名、事件都可以沒有任何事實依據。然而當寫歷史劇時，由於人物和事件有著歷史規定，就必須注意構設情節和人名時的虛實關係了。

(5)語求肖似。戲劇是代言體文本，填詞是「代他人立言」，作者操筆就不能是抒一己之情、講自己的話，而應設身處地地為人物考慮，從人物的性格、身份、情感、環境條件出發來寫作。李漁甚至主張寫好人要作端正之想，即使是寫壞人，也要作邪辟之思，這樣才能描一人像一人。

3. 演出論

李漁的演出論主要有處理舞臺劇本和培訓演員兩部分，這實際上觸及了戲曲導演和戲曲教育的內容。

(1)處理舞臺劇本。李漁從舞臺效果的角度出發，首次提出挑選和處理劇本的問題。他指出，並非所有劇本都值得上演，這就需要謹慎挑選劇本。那麼，如何挑選劇本呢？李漁提出兩個原則，叫做「別古今」、「劑冷熱」。所謂「別古今」，就是將古人的劇本和今人的劇本分別對待，當需要訓練藝人時，就從古本出發；而要使觀眾愛看，則需挑選今本，而選今本則需要文化修養和藝術眼光的輔助。所謂「劑冷熱」，就是劇本的氣氛要冷熱相宜、節奏要有張有弛，這樣才能長久抓住觀眾的注意力。

(2)培訓演員。李漁一貫重視培訓演員的工作。授曲，要求演員做到「解明曲意」、「調熟字音」、「字忌模糊」、「曲嚴分合」；教白，要求演員做到「高低抑揚」、「緩急

頓挫」。

　　總之，李漁把戲曲從文人的書齋中拉出來，還原爲大眾的通俗娛樂品，因而其理論更具實踐理性。自從李漁著作出版，傳奇創作在登場性、實踐性方面的自覺意識大大增強，可看性和可演性普遍提高，促進了崑曲舞臺表演的發展，更爲後來的地方戲提供了富於實踐意義的借鑒。

三、黃幡綽《梨園原》

　　黃幡綽生卒字里不詳，乾隆間人。出身江南書香門第，因爲家貧而棄儒學戲，在崑曲表演界享有大名。他將自己一生的表演經驗彙集成書，名爲《明心鑒》，後又由他的朋友莊肇奎增加了一些考證，改成現名。他去世後，他的弟子龔瑞豐得到稿本，已經被鼠齧蠹食，殘損過半。龔瑞豐於是託文人葉元清幫助修訂補綴，並加入他自己和他的好友、曾任揚州著名崑班老徐班副末領班的余維琛的一些心得，成爲現在這個樣子。

　　《梨園原》是中國古代第一部、也是唯一一部論述戲曲表演理論的著作，其中多爲久經舞臺實踐的經驗之談。例如說「凡男女角色，既妝何等人，即當作何等人自居。喜怒哀樂、離合悲歡，皆須出於己衷，則能使看者觸目動情」，就觸及了戲劇表演的角色體驗問題，樸素而深刻。書中提出的「藝病十種」、「曲白六要」、「身段八要」、「寶山集八則」等，都是極其精練扼要的實踐經驗總結，對於戲曲舞臺表演有著實際而具體的指導意義。如「藝病十種」是：走動腿彎、說白過火、念錯別字、聲音傳訛、發聲輕微、脖頸強直、雙肩上聳、腰肢硬挺、邁步過大、面無表情。這些毛病都是藝人登臺時容易下意識流露而不能自覺改正的，但一經點明，就能立即使人警醒。如「身段八要」是：

　　　　貴者威容：正視、聲沉、步重

　　　　富者歡容：笑眼、彈指、聲緩

　　　　貧者病容：直眼、抱肩、鼻涕

　　　　賤者冶容：邪視、聳肩、行快

　　　　癡者呆容：吊眼、口張、搖頭

　　　　瘋者怒容：定眼、啼笑、亂行

　　　　病者倦容：淚眼、口喘、身顫

　　　　醉者困容：模眼、身軟、腳硬

歸納了八種常見的人物類型，提示了如何對其神態動作進行呈現，這就等於提供了舞臺表演的訣竅，藝人只要細心琢磨，必有收穫。

　　《梨園原》是兩代成熟崑曲藝人舞臺經驗的結晶，它的產生是戲曲表演藝術達到成熟階段的結果，具有不可忽視的意義。該書為後世戲曲藝人所珍視，遞相傳抄，藏為祕寶，輕易不示人，可見受到重視的程度。《梨園原》在推進戲曲表演藝術方面，發揮了其應有的作用。

四、《審音鑒古錄》

　　著者失載。據道光十年（1830年）琴隱翁為此書所作序，為王繼善於京城購得原版，攜歸江南，稍微進行了校補工作後重印。序中並提到王父瓊圃翁生前一直想編這樣一部書，志未竟而逝，王繼善則能完成先人之志。據此，或許這部書就是王繼善之父所編，又經過王繼善校訂而刻版。

　　此書為戲曲劇本選集並附曲譜，但與其他選本和曲譜不同，它譜劇的目的卻是為指示舞臺表演，因而其中眾多而繁複的舞臺提示成為它的鮮明特色。書中選刊《琵琶記》、《荊

圖195　清刊本《審
音鑒古錄》
書影

釵記》、《紅梨記》、《兒孫
福》、《長生殿》、《牡丹
亭》、《西廂記》、《鳴鳳
記》、《鐵冠圖》9個劇本裡
的65出折戲，每出都在旁邊、
文中或末尾添加了注釋說明文
字，具體指明了劇中人物的基
本氣質風度、具體場景中角色
的心理活動和感情交流、不同
場面裡演員的不同表情和身段
動作以及化裝穿戴等。恰如琴
隱翁序中曰：「元明以來作者
無慮千百家，近世好事尤多。
擷其華者玩花主人，訂以譜者
懷庭居士，而笠翁又有授曲教白之書，皆可謂梨園之圭臬矣。
但玩花錄劇而遺譜，懷庭譜曲而廢白，笠翁又泛論而無詞。」
而此書「萃三長於一編，庶乎氍毹之上無慮周郎之顧矣」。它
「細定評注，曲則抑揚頓挫，白則緩急高低，容則周旋進退，
莫不曲折傳神，展卷畢現。至記拍、正宮、辨偽、證謬，較銖
黍而析芒杪，亦復大具苦心」。意謂此書集玩花主人的錄劇、
懷庭居士的譜曲、李笠翁《閒情偶寄》的論曲三長為一體，為
世人提供一個具體實用的舞臺導演本。

　　書中批注形式有尾注、眉批、文中加注等不同情況，一視
具體需要而定。例如，《琵琶·稱慶》一出末尾批文曰：「蔡
公宜端方古樸，而演一味願兒貴顯，與《白兔》迥異。秦氏要
趣容小步，愛子如珍，樣式與《荊釵》各別，忌用蘇白，勿忘
狀元之母身份。」這是對於此折出場人物的總體氣質把握。強

調蔡公的端方古樸，是為他「一味願兒貴顯」、希望兒子能夠光宗耀祖的心理尋找行為支撐，他當然也就不同於《白兔記》中李三娘之父、普通的農家老兒李文奎。蔡婆秦氏則相反，她小家子氣，寧要兒子守著家而不要兒子發達，和《荊釵記》裡大家風範、勸子赴考的王十朋之母不同，但她畢竟也是狀元之母，不能太卑賤，因此不能讓她說蘇白（時風以蘇白插科打諢）。又如《琵琶·囑別》於趙五娘出場處眉批曰：「趙氏五娘正媚芳年，嬌羞含忍，莫犯妖豔態度。」《琵琶·吃飯》於趙五娘出場處提示曰：「正旦兜頭青布衫打腰裙上。」《琵琶·規奴》於小旦出場處眉批曰：「幽閒窈窕，丰韻自生，依此而演。戴鬏，古扮，莫換時妝。」皆點明人物氣質、裝扮特徵和表演時應該避免的問題。再如《琵琶·囑別》一出蔡伯喈辭親畢，文中夾有注文：「作不捨，大哭三回四顧式。」這是此時的動作表情提示。書中更多的是在具體場景中設置諸多的提示語，夾雜在曲白之間，對表演作出細緻而詳明的指導。例如《琵琶·噎糠》裡的一段：

　　嘎，這糠秕怎生吃得下嘎。苦嘎！我若不吃，熬不得這般饑餒。說不得，只得吃些下去。（場左設椅、矮凳，椅上擺茶盅、碗、箸。坐於凳上，左手將茶盅倒茶，右手將箸攪，左手放盅，拿碗，作吃一口，再吃，作搶出、左手拍胸科）哎呀苦嘎！（又倒，小攪，吃兩口，大搶，作嘔，哭科）【孝順兒】嘔得我肝腸痛、珠淚垂……

這些舞臺提示，實際上是發揮了導演的功能，為劇本呈現在舞臺表演有了充分的規定性。

中國戲曲導演向來沒有專門的著作，只有一些文人的零碎議論見於各家書中。這個選本的導演思想雖然也只是在實際劇本的基礎上生發，仍缺乏系統性和理論性，但其立論基礎已經形成了導演學的雛形卻是不可否認的。《審音鑒古錄》是中國古代導演學的首部也是唯一一部著作，其價值自不容忽視。

五、現代戲曲史學的奠基者王國維

在傳統史學和文藝觀念支配下，清代經學、史學、文學、藝術學都出現了輝煌的成就，戲曲學卻相對比較冷落。儘管一直到清末，仍不斷有曲話類著作出現，例如劉熙載《藝概‧詞曲概》、平步青《小棲霞說稗》、楊恩壽《詞餘叢話》等，都為文人談詞論曲之唾餘，作者亦視之為小道末技。到了清朝行將結束的20世紀初，受西方文藝思潮影響，忽然出現了一個王國維，把「戲曲小道」當作文學正宗來進行研究，王氏於是成為這一學科的開山大師。

王國維（1877～1927年），字靜安，號觀堂，浙江海寧人。清末諸生，於1901年遊學日本，習日、德、英文，涉獵西方哲學與美學，偏愛尼采、叔本華哲學等。王國維為中國歷史上舊時代最後一位、也是新世紀第一位國學大師，他既精於乾、嘉樸學，又得以借助西方現代文藝觀和歷史觀的眼光，來研究中國古代學術，因此得出驚人成就，為現代文藝學、美學、戲曲學、考古學、歷史學、古文字學、音韻學、版本目錄學、敦煌學、邊疆地理學等諸多領域的先行者和奠基者。

1907年到1912年之間，王國維致力於對戲曲歷史的考證和研究，先後撰寫了《曲錄》、《戲曲考原》、《優語錄》、《唐宋大曲考》、《古劇角色考》、《宋元戲曲考》等著作。這以後，他將精力轉投到考古、歷史等方面，取得更為輝煌的

成就，沒有再回來研究戲曲。

　　《宋元戲曲考》是劃時代的戲曲史著，王國維在其間第一次架構起科學的戲曲史體系，它的嚴謹與完備達到極高的程度，徹底滌除了以往曲話著作的附會臆測和片章隻簡狀態。王國維在此書中的貢獻至少有以下六個方面。

　　(1)正確追尋到了戲曲起始的最初源頭——原始宗教祭祀樂舞。以往的曲論通常對戲曲起源語焉不詳，或談到古優，或論及古詩，都是從個別現象入手。王國維借鑒了西方文化人類學的歷史眼光和研究方法，到中國古籍裡尋找例證，一下子就發現了上古巫覡祭祀樂舞與模仿人生表演之間的密切聯繫，得出戲曲起源的科學結論。

　　(2)從戲曲作爲綜合藝術的特性出發去繹述其歷史演變脈絡。王國維既然將戲曲定義爲「用歌舞演故事」，就建立起一種科學的眼光：戲曲的源頭不是單一的，它的歷史演變也必然呈現爲多維交織狀態。王國維從不同方位去觀察戲曲的來路（歌舞劇、滑稽戲、百戲雜技等），並注意它們彼此之間的聯繫和交叉影響，因而得以描繪出一幅百川歸海式的複雜而眞實的戲曲演變圖景。

　　(3)準確描述出了中國成熟戲曲樣式——元雜劇的形成過程。王國維在這裡進一步將他的戲曲定義修正爲「合言語、動作、歌唱以演一故事」，他因而找到了元雜劇是如何從宋代的雜劇、說話、傀儡戲、影戲、社火舞隊等多種元素裡綜合孕育、脫胎而出的。更重要的是，他正確繹敘了元雜劇的音樂結構和演唱方式是如何由鼓子詞、傳踏、大曲、曲破、唱賺、諸宮調表演中一脈承傳變化而來的。

　　(4)科學考察了元雜劇的興起過程、流傳地域、發展週期（三期分法）、作家群貌、作品狀況、演出結構、舞臺特徵等

情形，第一次從社會學和歷史學的角度勾勒出元雜劇的生存態勢。

(5)獨具慧眼地指出元雜劇所獲得的歷史性成功。儘管從戲劇技巧和表達思想的深度看，元雜劇顯得貧乏淺露，但其文辭的自然天真卻是後人所不可企及的，因而王國維說：「元劇最佳之處，不在其思想結構，而在其文章。其文章之妙，亦一言以蔽之，曰有意境而已矣。」他接著還分析道：「何以謂之有意境？曰：寫情則沁人心脾，寫景則在人耳目，述事則如其口所出是也。」前人在論及元雜劇的成就時，常用情景交融、文辭本色等語言來概括，都不如王國維這裡狀摹得貼切生動。尤其是，王國維還進一步指出，元雜劇「以其自然故，故能寫出當時政治及社會之情狀」，達到反映現實的廣泛與深刻，這是元雜劇能夠取得極高歷史價值的關鍵所在。

(6)用同樣的方式也考察了南戲的來源、興起、發展演變、創作情況、歷史價值等。儘管在王國維的時代，宋元南戲的三個重要劇本《張協狀元》、《錯立身》、《小孫屠》尚未發現，但王國維已經從歷史文獻裡感覺到：「其淵源所自，或反古於元雜劇。」只是限於史料，王國維還是採取了審慎的態度，將南戲放在元雜劇後面論述。

在整個20世紀裡，戲曲史學有了長足的進展，產生了眾多更為體系完備、論述詳盡、包羅廣博的戲曲史著作，但就其基本框架和研究方法而言，沒有能夠脫出王國維窠臼的。從這個意義上，我們說王國維是中國現代戲曲史學的開山大師，是毫不為過的。

六、曲譜的完善

清代曲譜出現了極大發展，體例日漸完備，內容越益複

圖196　清刊本王
正祥《新定
十二律京腔
譜》書影

雜，搜羅例證日積月累、越來越多，並出現了由御命欽定而詞臣任事的曲譜大全。這些曲譜的一個類似特點都是詳選例證，細加點板，添加工尺。受到其影響，後來民間抄寫劇本時，乾脆在每一個劇本的後面都附錄上該劇的工尺譜，以方便習唱者使用，這時的戲曲普及率已經極其廣泛了。著名的如清初李玉《北詞廣正譜》（北曲曲譜）、張大復《寒山堂新定九宮十三攝南曲譜》、康熙二十三年（1684年）王正祥編《新定十二律京腔譜》（弋陽腔曲譜）、康熙五十四年（1715年）詞臣王奕清等奉敕撰《欽定曲譜》（南北曲曲譜）、康熙五十九年（1720年）呂士雄等編《新編南詞定律》（南曲宮譜）、乾隆十一年（1746年）周祥鈺等人編《九宮大成南北詞宮譜》、乾隆五十七年（1792年）葉堂《納書楹曲譜》（崑曲宮譜）等。

主要參考文獻

1. 《回鶻文〈彌勒會見記〉》，伊斯拉菲爾·玉素甫等整理，新疆人民出版社，1988年。

2. 《敦煌變文集》，王重民等編，人民文學出版社，1984年。

3. 《西廂記諸宮調》，文學古籍刊行社，1955年。

4. 《新校元刊雜劇三十種》，徐沁君校，中華書局，1980年。

5. 《永樂大典戲文三種校注》，錢南揚校注，中華書局，1979年。

6. 《元曲選》【明】臧懋循編，中華書局，1958年。

7. 《元曲選外編》，隋樹森編，中華書局，1959年。

8. 《孤本元明雜劇》，中國戲劇出版社，1957年。

9. 《全元散曲》，隋樹森編，中華書局，1964年。

10. 《明本潮州戲文五種》，廣東人民出版社，1985年。

11. 《群音類選》，中華書局，1980年。

12. 《六十種曲》，中華書局，1982年。

13. 《南詞新譜》，北京中國書店，1985年。

14. 《古本戲曲叢刊》第一、二、三、四集，鄭振鐸編，中華書局，1954、1955、1957、1958年。

15. 《中國古典戲曲論著集成》第一、二、三、四、五、六、七、八、九、十集，中國戲曲研究院編，中國戲劇出版社，1980年。

16. 《善本戲曲叢刊》第一、二、三、四、五、六輯，王秋桂編，臺北學生書局，1984、1987年。

17. 《中國古典戲曲序跋彙編》第一、二、三、四冊，蔡毅編，齊魯書社，1989年。

18.（宋）孟元老：《東京夢華錄》，鄧之誠注，中華書局，1982年。

19.（宋）灌圃耐得翁：《都城紀勝》，《南宋古跡考》附本，浙江人民出版社，1983年。

20.（宋）西湖老人：《繁盛錄》，《南宋古跡考》附本，浙江人民出版社，1983年。

21.（宋）吳自牧：《夢粱錄》，浙江人民出版社，1980年。

22.（宋）周密：《武林舊事》，西湖書社，1981年。

23.（宋）陶宗儀：《南村輟耕錄》，中華書局，1959年。

24.（明）蘭陵笑笑生：《金瓶梅詞話》，人民文學出版社，1985年。

25.（明）潘之恆：《潘之恆曲話》，汪效倚輯注，中國戲劇出版社，1988年。

26.（明）張岱：《陶庵夢憶》，上海古籍出版社，1982年。

27.（清）明珠緣：《檮杌閑評》，成都古籍書店，1981年。

28.（清）李綠園：《歧路燈》，欒星校注本，中州書畫社，1980年。

29.（清）李斗：《揚州畫舫錄》，中華書局，1960年。

30.（清）嚴長明：《秦雲擷英小譜》，葉德輝序本。

31.《清代燕都梨園史料》，張次溪編纂，中國戲劇出版社，1988年。

32.《元明清三代禁毀小說戲曲史料》，王利器輯，上海古籍出版社，1981年。

33.《優語集》，任二北編著，上海文藝出版社，1981年。

34.趙景深：《元人雜劇鉤沉》，古典文學出版社，1956年。

35.錢南揚：《宋元戲文輯佚》，古典文學出版社，1956年。

36.傅惜華：《元代雜劇全目》，作家出版社，1957年。

37.傅惜華：《明代雜劇全目》，作家出版社，1958年。

38.傅惜華：《明代傳奇全目》，人民文學出版社，1959年。

39. 傅惜華：《清代雜劇全目》，人民文學出版社，1981年。

40. 莊一拂：《中國戲曲存目匯考》，上海古籍出版社，1982年。

41. 邵曾祺：《元明北雜劇總目考略》，中州古籍出版社，1985年。

42. 《中國戲曲研究資料初輯》，歐陽予倩編，中國戲劇出版社，1957年。

43. 《王國維戲曲論文集》，中國戲劇出版社，1984年。

44. 【日】青木正兒《中國近世戲曲史》，王古魯譯，作家出版社，1958年。

45. 《吳梅戲曲論文集》，中國戲劇出版社，1983年。

46. 傅芸子：《白川集》，東京文求堂，1943年。

47. 周貽白：《中國戲劇史》，中華書局，1953年。

48. 孫楷弟：《也是園古今雜劇考》，上雜出版社，1953年。

49. 嚴敦易：《元劇斟疑》，中華書局，1960年。

50. 馮沅君：《古劇說匯》，作家出版社，1956年。

51. 胡忌：《宋金雜劇考》，古典文學出版社，1957年。

52. 周貽白：《中國戲劇史長編》，人民文學出版社，1960年。

53. 趙景深：《戲曲筆談》，上海古籍出版社，1962年。

54. 葉德均：《戲曲小說叢考》，中華書局，1979年。

55. 張庚、郭漢城主編：《中國戲曲通史》，中國戲劇出版社，1980年。

56. 陸萼庭：《崑劇演出史稿》，上海文藝出版社，1980年。

57. 錢南揚：《戲文概論》，上海古籍出版社，1981年。

58. 任二北：《唐戲弄》，上海古籍出版社，1984年。

59. 劉念茲：《南戲新證》，中華書局，1985年。

60. 劉念茲：《戲曲文物叢考》，中國戲劇出版社，1986年。

61. 葉長海：《中國戲劇學史稿》，上海文藝出版社，1986年。

62. 王安祈：《明代傳奇之劇場及其藝術》，臺北學生書局，1986年。

63. 廖奔：《宋元戲曲文物與民俗》，文化藝術出版社，1989年。

64. 劉彥君、廖奔：《中國戲劇的蟬蛻》，文化藝術出版社，1989年。

65. 廖奔：《中國戲曲聲腔源流史》，臺北貫雅文化事業有限公司，1992年。

66. 廖奔：《中國古代劇場史》，中州古籍出版社，1997年。

67. 廖奔：《中華文化通志·戲曲志》，上海人民出版社，1998年。

後　記

　　二〇〇〇年十月，我們的《中國戲曲發展史》四卷本由山西教育出版社出版。原來想趕上二十世紀末見書，以便使這套總結二十世紀戲曲史研究成果的著作獲得一點象徵意義。但眼看著時間之隙越過了一九九九年歲末，只好放棄這一願望，留下些許遺憾。誰知在經歷了一番推敲後，人們把世紀末年份定作了二〇〇〇年，而從二〇〇一年元月開始新世紀的紀元。於是，書還是趕上了世紀末的尾巴。

　　書發行以來，常有人詢問：「寫了多長時間？」回答卻頗費躊躇。如果從心目中確立了最終框架、並朝著完成的目標動筆寫作算起，大約不到十年。但如果從無意識到有意識積累、目標和框架逐漸在心中明晰、不斷地進行了有關專題的探討算起，又越過了二十年。這其間哪一點算是開頭呢？

　　書還是得到了學術界與社會的認可，成爲全國包括臺灣高校戲劇戲曲學博士碩士指定的專業讀物，也獲了獎。山西教育出版社的編輯告知，書賣得還不錯，並提出進一步的設想：可否把四卷本的內容壓縮成一卷，將一百多萬字的篇幅以四十餘萬字出之，辟繁冗而求精要，縮編成一本戲劇發展簡史，以方便大學本科學生和社會一般讀者閱覽？

　　這自然是好的。於是在一番縮減刪削的工作之後，就有了眼下這本書。原來的四卷本體例上仍然是不完整的，因爲結尾斷在清末，缺少了二十世紀以來的內容。本意是想把二十世紀的戲劇發展單獨寫成一本書的，但一直未能如願。這次縮編，也只能一仍其缺憾。

<div style="text-align:right">

作者

二〇〇五年十月二十日

</div>

國家圖書館出版品預行編目資料

中國戲曲發展簡史／廖奔,劉彥君作. -- 初
版. -- 臺北市：五南, 2017.06
　　　面；　公分
ISBN 978-957-11-9184-3（平裝）
1.中國戲劇 2.戲曲史
982.7　　　　　　　　　106007390

1X4G

中國戲曲發展簡史

作　　者 ― 廖奔、劉彥君

發 行 人 ― 楊榮川

總 經 理 ― 楊士清

副總編輯 ― 黃文瓊

責任編輯 ― 吳雨潔

封面設計 ― 吳佳臻

出 版 者 ― 五南圖書出版股份有限公司

地　　址：106台北市大安區和平東路二段339號4樓

電　　話：(02)2705-5066　　傳　真：(02)2706-6100

網　　址：http://www.wunan.com.tw

電子郵件：wunan@wunan.com.tw

劃撥帳號：01068953

戶　　名：五南圖書出版股份有限公司

法律顧問　林勝安律師事務所　林勝安律師

出版日期　2017年6月初版一刷

定　　價　新臺幣680元

出版聲明